Dedicado a Hurlo Thrumbo.

Grafiti y civilización, vol. I,
de Fernando Figueroa Saavedra.
Primera edición,
Madrid, agosto de 2017.

Este proyecto se ha llevado a cabo con el apoyo moral y económico de mi familia, sin ningún otro patrocinio público o privado.

ISBN: 978-1522006664
Impreso por Amazon.com

www.facebook.com/DrGraphitfragen

Textos de Ramón Pérez Sendra, Jaume Gómez Muñoz y Fernando Figueroa Saavedra ©.

Portada, *Paris y Enone*, de Toni Espinar ©.

Frontispicio de Fernando Figueroa ©.

Para la reproducción total o parcial de esta publicación por cualquier medio o procedimiento, se requiere la autorización previa y por escrito del titular del *copyright*, salvo en el caso del derecho de cita.

GRAFITI Y CIVILIZACIÓN

Fernando Figueroa Saavedra

Volumen I

Madrid 2017

Índice

PRÓLOGO I: Reflexión acerca de una Historia del Graffiti
y del Arte Urbano autónoma (Jaume Gómez Muñoz) 1

PRÓLOGO II: Fernando Figueroa y la investigación del
graffiti en España (Ramón Pérez Sendra) ... 7

Parte I

INTRODUCCIÓN ... 19

SOBRE EL GRAFITI ... 25
 Una sarta de prejuicios .. 26
 Hacia una definición universal ... 31

GRAFITI COMO EXPRESIÓN DE LA CULTURA 43
 Las grafías ... 45
 El marcaje .. 52
 La gestualidad .. 57
 Manchas y garabatos ... 63
 Malditismo .. 74
 Los monigotes .. 80
 Un arte garabático ... 89
 Heridas y maquillaje ... 93
 Juego, rebeldía y violencia ... 109
 Metiéndose en orina ... 118
 Deja eso, que es caca .. 124
 Territorialidad .. 132
 Derecho de uso y acción .. 136
 Obra abierta ... 141
 Contaminación .. 146
 Ornatofobia ... 151
 Leucofilia ... 158
 Higienismo animal ... 172
 Distopía .. 180

De lo impropio ... 193

 Salvajes y bárbaros ... 198
 Chiflados y disolutos .. 217
 Los duendes del bosque .. 241
 La dimensión paranormal 252
 Infame y difamador .. 265
 Maleducados ... 270
 Desrepresión y comicidad 274
 Subproducto cultural .. 281
 Disidencia y clandestinidad 292
 Informalidad y provocación 299
 Ahí no se hace ... 305
 Usurpación ... 311
 Excepcionalidad .. 313
 Oportunidad ... 328
 De lo vandálico y gamberro 334
 La doble impropiedad ... 355

De los materiales e instrumentos 359

 Técnicas ... 364
 Prestancia .. 370
 Decoro técnico .. 381
 Duración .. 384

Fuentes consultadas ... 393

Parte II

De lo callejero y marginal

De la percepción

De lo extraordinario

Epílogo

Fuentes consultadas

Prólogo I

Reflexión acerca de una Historia del Graffiti y del Arte Urbano autónoma

> *Man darf nie an die ganze Straße auf einmal denken, verstehst du? Man muss nur an den nächsten Schritt denken, an den nächsten Atemzug, an den nächsten Besenstrich. Und immer wieder nur an den nächsten.*
>
> (*Momo*, de Michael Ende, 1973)

Hace meses recibía una de las noticias más agradables con las que afrontar un año nuevo repleto de complejos retos personales. Surgía la oportunidad de desarrollar este insospechado texto por encargo de mi admirado investigador, Fernando Figueroa, sobre la necesidad de articular una Historia del Graffiti con autonomía propia y que no subestimase tampoco sus nexos con la Cultura de Masas y las Ciencias Sociales y Humanísticas.

Mi aprecio personal me había hecho aceptar el reto de forma inmediata, teniendo en cuenta que habíamos reflexionado en varios debates previos sobre éstas y otras ideas. En definitiva, las mismas convicciones que ya nos habían llevado, junto a otros brillantes investigadores y activistas, a fundar INDAGUE, la Asociación Española de Investigadores y Difusores de Graffiti y Arte Urbano: una estructura organizativa dedicada a fortalecer los estudios vinculados al mundo del graffiti y al anexo arte urbano, con el objetivo de documentarlos, de hacer historia desde una perspectiva autosuficiente, creativa, heterogénea, ética, crítica y con mayor rigor científico.

Sin embargo, hay muchos matices y cuestiones que surgen en torno a la necesidad de esa autonomía dentro de la Historia del Graffiti y que merecen ser analizados. ¿Existe realmente una necesidad social o académica para dar este paso?, ¿qué representa en realidad esa autonomía?, ¿qué funciones debe cumplir esta renovada Historia del Graffiti?, ¿qué carencias actuales debe suplir?, y por extensión, ¿quiénes serán los encargados/as de llevar a cabo esta tarea?

Inicialmente, convendría detenerse unas líneas en valorar cómo se ha construido la Historia del Graffiti/Arte Urbano y pensar un segundo en quiénes han sido sus protagonistas. De partida, se ha hecho a través de tres niveles distintos de aproximación al propio fenómeno del Graffiti/Arte Urbano. De mayor a menor grado, ha sido desarrollada por escritores y escritoras de graffiti, así como por creadores y activistas con medios precarios. En segundo lugar, ha sido vertebrada con más recursos por parte de fotógrafos, artistas, cineastas, publicistas, galeristas, filólogos, semiólogos, sociólogos, psicólogos, criminalistas e investigadores en general, incluidas brigadas antivandalismo y la policía. En un tercer nivel ha sido fraguada por los medios de comunicación de la sociedad mayoritaria, ejerciendo un papel tanto de documentación como de estereotipación de ambos fenómenos, dando pie también a un usufructo mediático que dota de un falso aura de autenticidad y credibilidad subcultural a productos y creaciones audiovisuales carentes de la misma. Es decir, en cada estadio sus impulsores han tenido un enfoque y unos objetivos distintos.

En apariencia la Historia del Graffiti/Arte Urbano que se ha construido ha sido heterogénea, ha evolucionado hacia la interdisciplinariedad *crossmedia* que pauta nuestros días y ha sido mayormente independiente, en cuanto a sus medios de financiación, objetivos de documentación y representación de estos fenómenos. Pero quizás no ha sido tendente a lo autónomo en su apreciación cultural y académica, así como en su solvencia a nivel de patrocinio ni en la rentabilidad de proyectos desde la base militante. Cabría preguntarse, por tanto, si tiene sentido impulsar o resituar los estudios del Graffiti/Arte Urbano más allá de donde es-

tán, si no continúan siendo marginales sus fenómenos y proyectos, y si tal vez estamos sobrevalorando su audiencia.

Bajo mi punto de vista, la necesidad social y académica de impulsar una autonomía en estos estudios obedece a diferentes realidades, en función de los sujetos del Graffiti/Arte Urbano y de la Historia del Graffiti/Arte Urbano. Atendiendo a los fenómenos en sí, esta meta se justifica por la actual expansión en número de participantes de las escenas internacionales de Graffiti y de Arte Urbano, la madurez subcultural –hoy ya postsubcultural– de estas escenas y su evolución creativa, a nivel tanto formal como de discurso. Así mismo, no podemos ocultar el tremendo impacto que el Graffiti y el Arte Urbano tienen en la configuración visual y arquitectónica de nuestras ciudades, ni minimizar su atractivo como lenguajes plásticos que están cosechando una gran simpatía dentro de los estudios artísticos tradicionales, en el inmediato mercado internacional del arte y en determinados sectores sociales, tras décadas de arraigo y desarrollo.

Por añadidura, sería absurdo infravalorar la influencia que llevan ejerciendo ambos fenómenos sobre la cultura mediática y popular de los últimos cincuenta años. Influjo que se sitúa hoy, tras la última revolución web, en la mayor cota de penetración y densificación iconográfica de su historia, en una secuencia continua de retroalimentación calle-medios. Baste quizás lanzar una búsqueda en Google de la palabra 'arte' para tener 1.120.000.000 resultados, y descubrir que la entrada nº 27 corresponde a graffiti contemporáneo, así como comprobar que la búsqueda 'graffiti' ofrece 193.000.000 resultados y 'arte urbano' otros 7.530.000 ítems de muestra. Estas cuantificaciones reales acerca del actual impacto sociocultural de estos fenómenos justifican, a mi juicio, la necesidad de generar una Historia del Graffiti más pedagógica, que pueda reflexionar más y mejor, para hacer entender a la sociedad el valor de los mismos como termómetro social, como revulsivo político y cultural, como arma de empoderamiento y embellecimiento, sin ignorar su ácida realidad como mecanismos psicosociales de vaciado de impulsos e incluso de degradación urbana.

Por otro lado, atendiendo a su faceta académica e historiográfica, una Historia del Graffiti autónoma debería fomentar el asentamiento de un conocimiento muy sólido de los aspectos subculturales a nivel de escena y calle, combinados a su vez con la ya extensa historiografía que ha generado. Debería revisarse sus marcos y enfoques metodológicos, abrirse a nuevos enfoques y compilar para las nuevas generaciones de investigadores/as todo tipo de recursos y fuentes bilbliográficas, fotográficas, videográficas y digitales. De igual modo, tendría que alentar esa misma interdisciplinariedad que ha pautado ya la propia Historia híbrida y apropiacionista del Graffiti/Arte Urbano sin perder la rigurosidad en la aproximación a estos fenómenos, evitando de paso un intrusismo investigador y promocional de baja calidad que ya está ocasionando una distorsión notable en el desarrollo de proyectos urbanos y académicos, que en ocasiones son validados por instituciones y comunidades académicas sin criterio ni sensibilidad para llevarlos a cabo. Frente a este último giro, resulta también necesaria la integración de creadores e investigadores formados, con criterio y autonomía que puedan orientar estos proyectos.

Así mismo, la citada interdisciplinariedad y aperturismo con el que se ha construido la historia popular del Graffiti y del Arte Urbano parece impedirnos trazar un perfil claro de quiénes deben ser realmente los impulsores de este objetivo. Sin embargo, resulta muy fácil identificar a esos promotores: escritores/as, creadores/as, investigadores/as, documentalistas, difusores/as y todo tipo de perfiles que tengan tanto un bagaje sólido en la materia, como una trayectoria de implicación personal y creativa con ella. Personas que, en todos los casos, han dedicado años de esfuerzo personal y económico al conocimiento y difusión del Graffiti y del Arte Urbano. Tanto la comunidad precedente que levantó esa historia, como la nueva que quiere impulsarla, necesitan en estos momentos más recursos, más autonomía, puesto que tras cincuenta años de trabajo continúan generando —a semejanza de sus creadores— todo tipo de proyectos de forma autofinanciada y militante, sin rendir cuentas ante nadie, pero reduciendo o eliminando de forma continua los proyectos más ambiciosos de investigación, patrocinio y exposición de los mismos.

De este modo, los actuales impulsores de la construcción de la Historia del Graffiti y del Arte Urbano no pueden poner en valor estos fascinantes fenómenos, estudiar los entornos y las personas que les dan forma, valorar las ideas que subyacen en sus acciones, apoyar a los creadores/as que los desarrollan, ni pueden procurar nuevas herramientas para interpretarlos para una sociedad ávida de conocimiento. En definitiva, prestigiar su estudio supone prestigiar su valía creativa, cultural y política.

En este texto que Fernando Figueroa nos ofrece a continuación, podemos profundizar en todas aquellas cuestiones psicosociales, antropológicas e históricas que podrían dar forma creativa, social y subcultural a esta Historia del Graffiti y del Arte Urbano, ahondando en aquellas preguntas que más le inquietan, huyendo de los caminos marcados y de la devaluación del discurso y análisis que el tiempo digital está pautando, proponiendo uno de los muchos relatos de esa Prehistoria e Historia del Graffiti autónoma.

<div style="text-align: right;">Jaume Gómez Muñoz</div>

Prólogo II

FERNANDO FIGUEROA Y LA INVESTIGACIÓN DEL GRAFFITI EN ESPAÑA

> *Que dites-vous?... C'est inutile?... Je le sais!*
> *Mais on ne se bat pas dans l'espoir du succès!*
> *Non! non! c'est bien plus beau lorsque c'est inutile!*
>
> (*Cyrano de Bergerac*, de Edmond Rostand, 1897)

Para hablar de la labor investigadora de Fernando Figueroa en el campo del Graffiti y la escritura urbana, tengo que mirar hacia atrás, rebobinar en el tiempo y recordar cuándo y cómo conocí su trabajo, cuándo y cómo le conocí a él, y cuándo y cómo llegué a colaborar con él. Pero tranquilos, no voy a convertir este texto en un ejercicio de egocentrismo, en una sucesión de halagos complacientes, ni en un culto al ídolo. Simplemente voy a recurrir a mi memoria para repasar la trayectoria de una persona clave en la investigación y difusión del fenómeno del graffiti a nivel nacional.

La primera vez que leí el nombre de Fernando Figueroa fue en el año 2002, en un anuncio de la revista *Hip Hop Nation*. En dicho anuncio se presentaba una publicación que resultaba aparentemente atractiva y novedosa, cuyo título era *Madrid Graffiti 1982-1995. Historia del Graffiti madrileño*, en la que Fernando aparecía en coautoría junto a Felipe Gálvez. De repente tuve muchas ganas de tener ese libro en mis manos, ya que, según decía, no estaba compuesto exclusivamente de imágenes de piezas de graffiti, sino que era todo un tratado histórico y vivencial acerca

de los primeros años del fenómeno del Graffiti en España, centrado en Madrid, una de las ciudades pioneras. Cuando por fin lo tuve en mis manos no me decepcionó, fue una grata sorpresa encontrar tanto texto en él. Acostumbrado a ojear revistas de graffiti en las que los textos se limitaban a una presentación de este o aquel escritor, o a breves y superficiales prólogos sobre alguna escena concreta, fue algo insólito observar la cantidad de información recopilada en unas cuantas páginas en las que se mostraba la historia, al mismo tiempo que se analizaban diversos aspectos del Graffiti en la capital española en su primera época.

Personalmente, por aquel entonces me encontraba en un momento en el que casi toda mi energía iba encaminada a la producción de graffiti, llevado por mi entorno —casi todos mis amigos pintaban graffiti de forma habitual— y ocupaba prácticamente la totalidad de mi tiempo en ello, pues además, sentía la necesidad e inquietud de conocer los orígenes y la historia de eso que yo mismo empecé a hacer por imitación. Mi compromiso actual con la investigación ya se anunciaba y, gracias al esfuerzo de algunos pioneros de la investigación en España, veía que no era un imposible en el ámbito académico español.

Después del dispositivo motivacional que supuso para mí el *Madrid Graffiti*, me propuse buscar información acerca de Fernando Figueroa y su vínculo con la investigación sobre el graffiti, descubriendo que existían varias publicaciones y trabajos académicos de otros autores además de él. Conforme han pasado los años y he ido ampliando mi búsqueda, puedo afirmar que prácticamente se pueden contar con los dedos de una mano los trabajos realizados en España en este sentido en la década de los noventa. Pero sí además concretamos esta búsqueda y la reducimos a publicaciones en las que se analice exclusivamente el Graffiti como movimiento y obviamos los grafitos históricos espontáneos, las pintadas políticas o el latrinalia, la lista se reduce a unos pocos artículos y escasas tesis doctorales. Entre las de Jesús de Diego o Joan Garí[1], pio-

[1]. DE DIEGO, Jesús (1997). *La estética del graffiti en la sociodinámica del espacio urbano.* (Tesis doctoral) Universidad de Zaragoza. / GARÍ, Joan (1995). *La conversación mural: Ensayo para la lectura del graffiti.* Madrid: Fundesco.

neros en España en el estudio del Graffiti, se encuentra la tesis que defendió Figueroa en 1999, *El Graffiti Movement en Vallecas. Historia, estética y sociología de una subcultura urbana (1980-1996)*. Se trata de un maravilloso trabajo de investigación sustentado principalmente por una observación abierta y un exhaustivo análisis, que ya comenzaba a desmarcarse de los métodos utilizados comúnmente en la historiografía del arte, poniendo en valor una metodología revisionista y renovadora. Se intuye una especial ilusión depositada en este proyecto, supongo que por tratarse de un trabajo en el que Fernando se movió prácticamente como pez en el agua, recreándose en el trabajo de campo –literalmente a pie de calle– y en un contexto muy cercano a él, su propio barrio, Vallecas.

En los primeros años del siglo XXI fue incrementándose el número de publicaciones nacionales de autores dispares, centradas en hablar del Graffiti desde diferentes y variadas perspectivas, pero seguía habiendo escasez de textos con cierto carácter analítico. Mientras tanto, yo acababa la licenciatura de Bellas Artes en 2005, haciendo un trabajo de fin de carrera en el que trataba de analizar la técnica del *stencil* aplicada al lienzo. Por esos años aún no me había decidido a abordar el Graffiti de lleno y en su totalidad como materia de investigación, y continuaba tomando únicamente algunos aspectos de este para relacionarlo con mis estudios artísticos. Atento a las nuevas publicaciones que se sucedían y a otras actividades que tenían que ver con la crítica y la reflexión en el Graffiti, encuentro de casualidad, en la biblioteca de mi facultad, un nuevo libro de Figueroa que poco a poco me iría absorbiendo y que, a día de hoy, constituye uno de los principales y más notables referentes teóricos y ensayísticos en lengua española para cualquier investigador interesado, no sólo en el mundo del Graffiti, sino en una sección poco visibilizada de la historia de la humanidad. Se trata de *Graphitfragen, una mirada reflexiva sobre el graffiti*[II], publicado en el año 2006. Saltaba a la vista que esta publicación era la materialización de las indagaciones y teorías construidas por Figueroa hasta esa fecha, condensadas, ordenadas

II. FIGUEROA SAAVEDRA, Fernando (2006). *Graphitfragen, una mirada reflexiva sobre el graffiti*. Madrid: Minotauro Digital.

y explicadas de manera que pudiesen ser comprendidas por un amplio espectro de posibles lectores.

Poco después de este gran hallazgo, yo seguía deseoso de realizar actividades académicas relacionadas con el Graffiti y su estudio. Así es cómo me encontré en el año 2007 con un curso de verano de la Universidad Internacional Menéndez Pelayo, titulado *Arte Urbano como Vanguardia*, e impartido por el mítico escritor de graffiti y artista urbano Suso33. La idea de escuchar todo lo que Suso podía contarnos me atraía mucho, pero lo que realmente hizo que me decidiese a matricularme y viajar a Santander fueron los ponentes programados en dicho curso. Eran Miguel Ángel Rolland, director de un documental nominado a los Goya titulado *Aerosol* (2004); Henry Chalfant, fotógrafo y documentalista que vivió en persona la época dorada del Graffiti neoyorkino y que le llevó a codirigir el documental *Style Wars* (1983), además de otros sobresalientes proyectos editoriales; y por último, Fernando Figueroa. Por fin podría conocerlo en persona, escuchar de viva voz sus planteamientos acerca del graffiti, e intercambiar impresiones. Fue muy emocionante escuchar a todos hablar de procesos de trabajo que giran en torno al graffiti, cada uno en un contexto específico y diferente, sus vivencias y sus propios puntos de vista. En ese curso pude experimentar la interdisciplinaridad que otorgaba un grupo de asistentes de perfiles muy dispares, desde una maestra de secundaria a un empresario del sector tecnológico. Aquellos días empecé a entender mejor lo que Figueroa proponía en sus textos, sobre todo, cómo trataba de comunicar una apertura de miras hacia el exterior, estudiando el graffiti como parte del imaginario y la cultura popular, teniendo presente siempre la importancia de la transdisciplinaridad y de la investigación relacional, para alcanzar una completa, o al menos más rica, comprensión del fenómeno, y en definitiva, del mundo que nos rodea.

Después de esta experiencia tan enriquecedora que supuso el curso de Suso33, aterricé en Granada con las pilas cargadas y con muchas ganas de seguir investigando y difundiendo el graffiti desde todas las perspectivas y puntos de vista posibles, asimilando su carácter poliédrico y rizo-

mático. En el 2009 se me propuso comisariar, junto a Sex-El niño de las pinturas, una exposición en la que, de una u otra manera, los protagonistas fueran escritores de graffiti de Granada. Nuestro objetivo principal partía de dos premisas esenciales. La primera era dar continuidad a la muestra colectiva *El color de la calle*, celebrada un año antes, en la que literalmente una sala de exposiciones fue transformada en un *hall of fame*, dando lugar a una especie de simulacro del graffiti. La segunda premisa era simple y llanamente reivindicar el arte en la calle. Tuvimos claro que, después de unos años convulsos para los escritores de graffiti y artistas urbanos de Granada[III], era una muy buena oportunidad para lanzar este mensaje de protesta. Y en esta ocasión lo hicimos de la mejor forma que sabíamos, pintando en la calle y a la luz del día, haciéndonos ver.

En consenso decidimos solicitar la colaboración de Fernando Figueroa para que escribiera un texto a modo de prólogo para el catálogo que contendría un registro de las acciones que se producirían. Fernando no solo aceptó la propuesta, sino que viajó a Granada para asistir al desarrollo del proyecto *in situ*, y una vez más poder empaparse y vivir de primera mano acontecimientos muy ligados al graffiti y, en definitiva, a unos modos de hacer en la calle diferentes a lo que la mayoría de ciudadanos acostumbra a ver. En el texto, titulado "El arte de la calle: El color se mueve"[IV], Fernando reflejó a la perfección el sentir de los escritores de graffiti y los artistas urbanos. Frente a la idea estática y utópica de una ciudad blanca como sinónimo de lugar limpio y pulcro en el que habita una sociedad perfecta, Fernando advertía que nos encontramos en un espacio vivo y dinámico, un lugar de encuentros y desen-

III. Véase SANCHEZ, Ariana; GRACIA, Esther y RODRIGUEZ, Juan (2013). *¿Por qué no nos dejan hacer en la calle? Prácticas de control social y privatización de los espacios en la ciudad capitalista*. Granada: G.E.A. La Corrala, pp. 160-161.

IV. FIGUEROA SAAVEDRA, Fernando (2009). "El arte de la calle: el color se mueve". En el catálogo de la exposición *El color de la calle II: el arte se mueve*. Diputación de Granada, pp. 6-9.

cuentros, de paradojas y contradicciones, en el que no existe el ciudadano impecable, existe la pluralidad y el conflicto, y en el que el graffiti es la forma visible y testimonio material de esa situación.

Pasada ya la primera década del siglo XXI tenía muy claro que Fernando Figueroa era una figura clave y un referente imprescindible en la investigación del graffiti. Si una cualidad parecía definirle, ésa era la constancia. Artículos como "Estética popular y espacio urbano: El papel del graffiti, la gráfica y las intervenciones de calle en la configuración de la personalidad de barrio" o "Graffiti: un problema problematizado"[V]; y ensayos como *El grafiti de firma*[VI] –proyecto que anticipa la presente obra–, así lo corroboraban, y son claves para entender su deriva hacia cuestiones sociales, políticas, culturales y, por supuesto, históricas. Descubrir cómo iban apareciendo textos suyos en proyectos colectivos o contribuyendo a enriquecer publicaciones de otros autores nos iba mostrando también su espíritu colaborativo, algo esencial para progresar en cualquier investigación, pues permite ampliar, replantear o reafirmar hipótesis. El prólogo que escribió para la reedición española de Capitán Swing en 2012 del legendario *Getting Up* (1982), de Craig Castleman, y un artículo publicado en la desbordante publicación *All City Writers: The graffiti diaspora* (2010), de Andrea Caputo, constituyen, por su impacto a nivel estatal y global, los ejemplos más destacados de Figueroa en esa faceta cooperativa.

Simultáneamente, a nivel personal, en estos años por fin decidí abordar el fenómeno del graffiti como tema principal en uno de mis proyectos. Fue con motivo de un trabajo fin de Máster, producido gracias al impul-

V. FIGUEROA SAAVEDRA, Fernando (2007). "Estética popular y espacio urbano: el papel del graffiti, la gráfica y las intervenciones de calle en la configuración de la personalidad de barrio". En *Revista de Dialectología y Tradiciones Populares*, vol. 62, n° 1, pp. 11-144. Madrid: CSIC. / FIGUEROA SAAVEDRA, Fernando (2013). "Graffiti: Un problema problematizado". En VV.AA.: *Madrid. Materia de debate*, tomo IV, cap. VIII, pp. 373-401. Madrid: Club de Debates Urbanos.

VI. FIGUEROA SAAVEDRA, Fernando (2014). *El grafiti de firma*. Madrid: Minobitia.

so del que fuera mi tutor y ahora director de mi tesis doctoral, Antonio Collados. Posterior a este trabajo, en el que centré todo mi esfuerzo en reflejar las diferentes problemáticas del fenómeno del Graffiti en el contexto de Granada, surgió la publicación *Escenas del graffiti en Granada*[VII], la cual coordiné solicitando a una quincena de investigadores y amigos del graffiti una serie de textos sobre temas específicos dentro del gran marco del graffiti. Fernando, convertido ya en un colaborador habitual de mis proyectos y en un gran amigo, escribió un artículo "El Graffiti y el sistema del arte"[VIII], en el que una vez más dejó de lado tópicos y complacencias, y continuó haciendo uso de su razonamiento crítico, intentando meter el dedo en la llaga; hablando de despropósitos, contradicciones, mercantilización y especulación en relación con la inclusión de los escritores de graffiti en el mundo del arte. Después del buen sabor de boca de esta colaboración, en los siguientes años nos adentramos en una fase de cooperación mutua y alterna, que nos llevaría a participar en diferentes actividades relacionadas con el estudio del graffiti, la mayoría alentadas por el constante espíritu inquieto que caracteriza a Figueroa, siempre con ganas de adentrarse en el descubrimiento de los entresijos poco visibilizados de nuestra sociedad.

Es indudable, pues, que la retroalimentación es vital para toda investigación, siendo indispensable compartir hallazgos, actividades, pensamientos, etc. para enriquecerse mutuamente. En este sentido, se produjo en el 2016 un acontecimiento que, intuyo, será trascendental para el futuro de la investigación que concierna al espacio público y los modos de hacer en él. Fue un encuentro en la Universidad Politécnica de Valencia, promovido y coordinado principalmente por Jaume Gómez y Fernando Figueroa. En él, se comenzó a tejer una red colaborativa de investigadores de distintas generaciones que ha dado lugar a la primera

VII. PÉREZ SENDRA, Ramón (ed.) (2015). *Escenas del Graffiti en Granada*. Granada: Ciengramos.

VIII. FIGUEROA SAAVEDRA, Fernando (2015). "El Graffiti y el sistema del arte". En PÉREZ SENDRA, Ramón (ed.): *Escenas del Graffiti en Granada*, Ciengramos, pp. 14-32.

asociación española de investigadores y difusores de graffiti y arte urbano, llamada INDAGUE. Al encuentro acudieron, además de los organizadores y un servidor, una veintena de investigadores de diferentes y variados perfiles como curadores, escritores, artistas, y en definitiva una serie de expertos en diferentes campos relacionados con el graffiti y otras expresiones directa o indirectamente relacionadas con la creatividad en el espacio público. La puesta en marcha de esta asociación abre un nuevo camino hacia la creación de redes colaborativas y foros para el intercambio de pensamiento y la divulgación del conocimiento, dentro del ámbito de estudio del graffiti, tan específico y a la vez tan amplio.

Fernando Figueroa siempre se ha movido desde el corazón. Cualquiera que no lo conozca y repase mínimamente su trayectoria podrá comprobarlo. Y es que la investigación y la difusión del graffiti a través del ensayo pueden constituir una forma de resistencia en contra de los discursos manidos y superficiales. Figueroa tiene la capacidad de convertir sus textos en máquinas de guerra[IX], preparadas para ser utilizadas por el lector-espectador, potenciando el raciocinio y transformándolo en aparato crítico para contraatacar al *establishment*. El presente libro *Grafiti y civilización*, ejemplifica, una vez más, la lucha por visibilizar el pasado para visualizar el presente. En armonía con la metodología *preposterous*, de Miekel Bal[X]. En consecuencia, Figueroa mantiene un diálogo de ida y vuelta para intentar reescribir la historia, aportando nuevos matices que nos hagan comprender la coexistencia de varias temporalidades distintas en la historia, y no solo la oficial o la que nos han enseñado siempre. Figueroa también nos revela con esta obra lo interesante que resulta la elaboración de un discurso riguroso y comprometido, al mismo tiempo que instintivo e interpretativo, quizás por la desinhibición que otorga

IX. DIDI-HUBERMAN, Georges (2011). "La exposición como máquina de guerra". En *Minerva*, nº 16, pp. 24-28.

X. HERNANDEZ-NAVARRO, Miguel Ángel (2008). "Experiencia en movimiento. Entrevista con Mieke Bal". En *Exit Book*, nº 8, p. 8.

situarse en la investigación independiente. *Grafiti y civilización* da continuidad a un recorrido construido a base de promover y defender la puesta en valor del arte marginal, y en el que el lector es invitado –paulatinamente– a salir de su zona de confort, poner el pie en la calle, para ver y palpar lo que realmente ocurre en ella y definitivamente observar el mundo humano con otros ojos.

<div style="text-align: right;">Ramón Pérez Sendra</div>

GRAFITI Y CIVILIZACIÓN

Parte I

Nota del editor: A lo largo del texto el autor empleará las formas *grafiti* o *graffiti* y sus derivados, conforme al criterio de dintinguir con más claridad cuando se hace referencia al medio de expresión, el primer caso, y cuando, al Getting Up, Writing o la Aerosol Culture, también aludidos como Graffiti. Igualmente, se mantiene la forma Serigraffiti y derivados, de acuerdo con su uso en los años ochenta. Por supuesto, se mantiene la grafía entre aquellas referencias originales que emplean la forma *graffiti* como denominación genérica, entre el siglo XIX y XX, tanto en su uso académico como popular, expandido con la eclosión del Rock&Roll y la Contracultura. El autor dedica varios comentarios a explicar la etimología y las nomenclaturas empleadas para nombrar ambos fenómenos a lo largo del tiempo.

También se advierte al lector del uso de expresiones explícitas que podrían dañar su sensibilidad, pero que el autor ha creído conveniente mantener, de acuerdo con criterios de propiedad, expresividad y coherencia ética.

INTRODUCCIÓN

Tras la redacción y publicación de *El grafiti de firma* (Madrid: Minobitia, 2014), sabía que se me quedaban demasiados contenidos en el tintero como para considerarlo una guía definitiva que introdujese al lector en la complejidad cultural de la práctica del grafiti. Aunque no fuera la intención, podía provocar cierta confusión entre quienes no fuesen conocedores de la riqueza de contenidos que ofrece este medio. Ciertamente, su planteamiento partía de un uso muy concreto del grafiti y recorría un conjunto seleccionado de tipologías afines al motivo de la firma, lo que necesariamente debía invitar a proseguir con un nuevo ensayo que integrase, de modo global, todo aquello que pudiese considerarse propio de la grafitosfera y pusiese al grafiti en relación con la cultura en mayúsculas y con el ser humano en general.

Levantar un retrato preciso de las motivaciones sociales y personales que se encuentran detrás de este fenómeno constituye una labor tan apasionante como peliaguda. Pese a lo complejo, urge emprenderla y arriesgarse a salirse de los caminos trillados, para adentrarse a fondo en las profundidades de lo humano, aunque sea para vencer el miedo al vacío y el vértigo de saber. Temer equivocarse, al trazar una cartografía que nos ayude a avanzar, no debe frenarnos en el propósito de desentrañar las trampas que genera la cultura entre quienes tienen una consciencia superficial de sus entresijos y se dejan guiar ciegamente por la brújula de sus prejuicios. Ya sólo ponerse a caminar por esos callejones representa un reconocimiento del valor y dignidad del grafiti como expresión humana, pero más aún de nuestro valor y dignidad como actores pensantes, capaces de explorar e interpretar desde su raíz el mundo que nos rodea y de participar en su definición.

Por otro lado, este ensayo surgió como un apéndice de otro proyecto que pretendía articular de un modo más amplio y profundo los factores que concurrieron en la gestación del Getting Up en el siglo XX y que se pu-

blicará con posterioridad a este proyecto. Era imposible abordar y comprender la complejidad de ese momento histórico sin atender a siglos y siglos de grafiteo previo e, incluso, a la hondura cultural de la marginalidad escrituraria de Occidente y más allá, explorando dimensiones psicológicas o etológicas raramente tratadas desde un punto de vista tradicionalmente histórico. Fue tal el creciente volumen y solidez que tomó esta documentación y su análisis, que exigía su publicación autónoma.

Confieso que, consciente de los riesgos, no me ha asustado incurrir en algún momento en una fantasía especulativa –pues, seamos sinceros, pocas veces podemos esperar alcanzar algo que vaya más allá de una hipótesis y toda alma instruida encuentra en lo lúdico la feliz escapatoria a caer en la ortodoxia más recalcitrante y estéril–, pero una comprensión metódica y el rigor en la localización correcta, el análisis pormenorizado y la correlación de los datos debían bastarme, para dotar a las reflexiones elaboradas y aquí compartidas de un peso satisfactorio. Sobre todo, debían tener la suficiente consistencia para cumplir con el requisito imprescindible de todo ensayo: hacer pensar al lector, agitarlo, removerlo y motivarle a desplazarse, con los sentidos bien abiertos, para recorrer con brío fresco los contornos y el interior de todo aquello que le ayuda a reconocerse y construirse como ser vivo.

Me interesaba, en especial, poner el acento en aquello que pudiese considerarse universal, sin descuidar lo peculiar –fuente inagotable de ricas informaciones sobre la influencia socioambiental y lo humano–, para tomarlo como eje vertebrador de un relato histórico del grafiti. Desde la independencia de la marginalidad científica y la desinhibición que puede ofrecer vivir la investigación como un placer laborioso, me planteé comprender cómo se había estado viviendo y calificando el fenómeno del grafiti en la modernidad frente a tiempos pretéritos. La labor de documentación –que advierto, concentra el foco, a mi pesar, en la vertiente europea y americana, y en la faceta masculina de la historia del grafiti– debía permitirme conocer con mayor acierto qué era lo que por naturaleza caracteriza al grafiti y lo distingue de otras construcciones culturales, además de qué factores culturales lo han ido configurando en cada

época hasta su estado actual; distinguiendo entre el fenómeno, su modelado y su percepción.

Esta valoración –que, se comprobará, constituye una revalorización en toda regla– comporta un elevado sentido crítico que, precisamente, implica litigar contra la cultura dominante, contraviniendo los dictados más férreos de la educación y los medios de comunicación oficiales. Nada hay nuevo bajo el sol, pero el abanico de sombras y luces que lo puede revestir, alterándolo y distorsionándolo a nuestros ojos, es extraordinario. Siempre se dijo que la mejor amiga de un historiador es una linterna y es a través de su luz tintineante que se puede poner en diálogo el pasado con el futuro. Con más razón cuando nos movemos por la marginalidad cultural, transformada malintencionadamente de paracultura o subcultura en anticultura o xenocultura.

Por supuesto, sólo hablo de este elefante desde la porción que he podido palpar y sopesar. Por eso, debo confesar que buena parte de este proyecto se ha guiado por el instinto y la oportunidad, lo que algunos llamarían el azar o el destino. No puede ser de otra manera, cuando se cuenta con escasos medios económicos y no se alcanza un estatus de profesional asalariado que permita desarrollar sin estrecheces una labor que no puede calificarse estrictamente de 'pasatiempo'. Por fortuna, Internet se ha convertido en el salvavidas para todos aquellos que han encontrado en ella la puerta de acceso a toda clase de archivos documentales que complementen su trabajo de campo y completen su análisis de gabinete. Gracias a la mediación del oficio, la experiencia y el criterio, tenemos sin duda una excelente herramienta de trabajo a disposición de los investigadores más sencillos, a pesar de la creciente capitalización del acceso a fuentes académicas y periodísticas, que en el futuro sí podrían convertirse en un obstáculo serio para la investigación científica independiente o el acceso general a la cultura y a la producción científica más especializada y reciente.

Por tanto, no hay excusa para no investigar y ampliar los horizontes del conocimiento más allá de las fantasmagorías mediáticas o los acartonados discursos al servicio de rancias estructuras de poder o de delirios

elitistas. Aunque la historia se escriba desde arriba, siempre se firma desde abajo. Cada uno de nosotros somos más testigos, partícipes y guardianes de la historia de lo que podríamos creer en un principio y, posiblemente, mi interés incida en que cada lector se percate de ello y se formule preguntas no sólo como objeto de esa historia, sino como agente generador de su contenido y de su memoria. El conocimiento es una gran aventura, protagonizada por quienes completan, amplían, matizan, corrigen o corroboran lo asentado en cada etapa del camino, con independencia de su posición dentro y fuera del aparato científico.

Me ha sido especialmente grato toparme, en esta andadura por los márgenes de la historia, con otros lejanos recopiladores, cronistas, historiadores..., los Hurlo Thrumbos o los De Jouyes de la cultura popular, una cadena de transmisión transgeneracional a la que pertenezco y que se ha preocupado por dejar testimonio —desde diferentes puntos de vista— de la eclosión moderna del grafiti. Aunque ya hubiese testimonios desde antiguo, es desde el siglo XVI y, con mayor ímpetu, esmero y dedicación, desde el XVIII y XIX, cuando crece la importancia cultural del grafiti y el interés por documentarlo. Es la misma modernidad que estimulará su desarrollo y el debate de su proscripción moral y legal la que azuzará corregir la injusticia de ningunear u oscurecer esta faceta expresiva de nuestra cultura popular y sacarla de la esfera de la anécdota pintoresca, para situarla en la palestra científica.

Grafiti y civilización no es sólo un libro sobre el grafiti, es ante todo un retrato del ser humano y de sus afanosas contradicciones. Por eso, no espere el lector respuestas tajantes, aunque no me prive de tratar de explicar —desde lo coloquial o distendido y lo culto o solemne— un fenómeno cultural aparentemente tan próximo y familiar, tan sencillo como el ciclo del agua, pero que a la vez se convierte de repente en una inabarcable hidra que se retuerce a cada intento de someterla al escrutinio del especialista o al reduccionismo de sus detractores. Preparémonos, en cambio, para encontrar una entrada, de las muchas posibles, a un fascinante campo por explorar, trufado de episodios de vivo encanto o rebozado por un insondable misterio que la incultura no hace más que enturbiar. Hagámoslo con curiosidad felina y con ese respeto canino que

se merece cualquier manifestación anclada en lo más profundo de nuestro ser. Creo que aporto nutritivos materiales para que, sea cual sea la opinión de cada uno, no se haga sobre vacío, pues no hay nada más doloroso para un historiador que alimentar la ignorancia con un cúmulo de vaguedades y apagar la fantasía por una transmisión insustancial.

Si algo se hace evidente en este relato, es el hambre de expansión mental y emocional de la humanidad y comprobar la ubicación del grafiti en primera línea de fuego, a causa de la imposición de un proyecto social que se ha edificado sobre un criterio estético que lo considera una molestia a extirpar, redibujando su entidad cultural, por medio de su criminalización, así como su misma historia, al estigmatizarlo como una lacra. Aunque se me tilde de pretencioso en el objetivo o parcial en mis juicios, no negaré que tomo partido por el grafiti, buscando salvar su memoria de una artificiosa caracterización como un subproducto anacrónico o intrusivo. El interés por bosquejar la historia de un fenómeno menospreciado nace, como poco, de reconocer que el grafiti se ha convertido dentro del debate sobre el futuro de nuestra cultura en un símbolo del impulso vital y la creatividad extrovertida de los individuos y de la misma sociedad; porque si hay un verdadero eje alrededor del cual se teje toda la historia, ése es la lucha por la libertad humana contra aquello que la oprime.

A través de las páginas de las dos partes de este ensayo constataremos que estamos dando vueltas y vueltas a una misma encrucijada que nos negamos a resolver por miedo a la libertad. La polémica que suscita el progresivo proceso de estigmatización y malditismo del grafiti a lo largo del rediseño moderno de la civilización es un síntoma claro de la aceleración de una inculturación sostenida en el tiempo, por medio de la cultura dominante, y de un conglomerado de contradicciones que la sofisticación de las herramientas de control social no puede ocultar. Igualmente, se mostrará cómo el fenómeno del Getting Up permitió reconectar a algunos individuos con una dimensión ritual que no es extraña al grafiti, ligada con la escenificación del imaginario arquetípico, y cómo esa conexión está en peligro a causa de su absorción cultural en el seno de la sociedad del consumo y el espectáculo. El sueño de la rup-

tura de las barreras sociales y de la liberación plena de la vida y la creatividad de las garras de un sistema que cultiva el egoísmo, la división y las dependencias, tuvo y tiene en el grafiti uno de sus frentes de batalla. Debemos comprender que es el espíritu que anida en cada acción lo que convierte a ésta en una fuerza generadora y liberadora o en un obstáculo, un engaño o una represión, y eso se puede aplicar a todas las actividades culturales.

Finalmente, agradezco a todos aquellos que me han animado y ayudado en mi labor investigadora y, en concreto, con este libro que, en parte, se configura como un resumen de mis aportaciones a lo largo de mis más de veinte años de investigación a trancas y barrancas. Agradezco encarecidamente al Dr. Jaume Gómez Muñoz y al Drando. Ramón Pérez Sendra los prólogos que preceden a este ensayo, además de acompañarme en la misión de velar por la memoria del Graffiti, y a mi familia por su apoyo moral y material para bien lograr mi contribución a la cultura, a pesar de la precariedad de medios y las penalidades compartidas. También, quiero hacer una mención a aquellos que, vivos o muertos, me han inspirado como modelos de compromiso, tesón y rigor. Su ejemplo insufla en mí el vigor necesario para afrontar, con una mano en el corazón y otra en la linterna, nobles quijotadas que aguardan abrir nuevos horizontes a una ciencia al servicio de la sociedad y del individuo. El ser humano merece quererse y soñar con sobrevivirse en los demás, sin esperar nada más a cambio que la perpetuación de ese derecho.

Ahora, ábrase la caja de los truenos, déjense a un lado los temores, arrincónense los prejuicios, léase con atención lo descrito sin dejar de mirar de frente a las calles, con su trasiego y su vibración, medítese sobre lo divino y lo humano y entiéndase que la historia es un poliedro capaz de engatusarnos con sus reflejos irisados y sus filamentos de cristal, porque llevamos en nuestro seno la angelical necesidad de transcender, volando por entre las frías aguas que circundan las refulgentes estrellas que nos señalan el camino hacia la nada o el todo.

<div style="text-align:right">Fernando Figueroa Saavedra</div>

Capítulo I

SOBRE EL GRAFITI

Todos nosotros debemos saber que el investigador observa, acota y define los fenómenos culturales desde su posición histórica, y que debe hacer todo lo posible por ampliar el horizonte de sus conocimientos, si aspira a su completa comprensión. Desconocer o ignorar la historia suele hacernos víctimas de la influencia de una gran cantidad de prejuicios o convicciones, contenidos y lagunas que, como consecuencia inmediata, abocan a menospreciar o a sobredimensionar ciertos detalles alejándonos de la verdad. Esa parcialidad es, precisamente, la razón de que se perpetúe el desconocimiento general y la infravaloración pública del grafiti, desperdigado en charcas huérfanas de mar. No se trata de desentrañar su compleja frondosidad con la pericia de un cirujano ni de atar cabos con la maestría de un sastre –puesto que los bisturíes afilados y las costuras rígidas embrutecen la perspicacia–, sino de contemplar al completo todo cuerpo exultante de humanidad, a su largo y ancho, y acariciarlo sin alterar lo más mínimo su naturaleza. Ampliar el enfoque es siempre beneficioso para el explorador nato y eso supone adentrarse más allá de los mapas, allá donde las brumas se alzan en forma de nubes y las tormentas rompen en amaneceres gracias al poder de nuestra consciencia.

Yo no estoy libre de prejuicios y convicciones, y habló sin duda con la libertad del que conoce la anatomía del fenómeno después de un arduo proceso de vivisección y costura, pero siempre tuve presente que los fenómenos han de sobrepasar al investigador, para cautivarlo, y no verlos sometidos a su yugo, para contentar su ego. La perspectiva histórica

nos muestra un fenómeno vivo e intenso, latente y patente a lo largo de nuestra cultura, capaz de satisfacer las curiosidades más hambrientas y sibaritas. Un fenómeno que, para apreciarse en toda su magnitud, exige analizarlo por encima y por debajo de las premisas vigentes en nuestro tiempo.

Una sarta de prejuicios

En este punto me pregunto: ¿Es lícito cuestionar patrones tan prodigados y asentados hoy en día, al hablar del grafiti, como por ejemplo el vandalismo, la ilegalidad o lo efímero? ¿No constituyen esas características simplemente un aire de época? ¿No hablan, más bien, de la sociedad que acoge y genera su grafiti y no tanto del grafiti en una dimensión histórica? Y empiezo comentando esto de sopetón, porque esas caracterizaciones son piezas claves del armazón con el que se trata de sujetar y definir, hoy en día, a martillo y soplete, una de las facetas de lo que no es más que una manifestación dinámica y flexible del deseo de expresión e intervención del ser humano en su entorno, que de un modo arbitrario puede llegar a situarse a uno u otro lado de la frontera de lo conveniente o correcto, sea por medio de lo gráfico o de cualquier otra área de expresión. Esto es, el grafiti constituye siempre un diálogo con el medio y, por tanto, forma parte de los mecanismos humanos de comprensión, adaptación y ubicación, además de encauzar la pulsión erótica y de transcendencia. Que esos mecanismos contraigan una etiqueta positiva o negativa nos sumerge de pleno entre los imperativos de la cultura y es en ella, junto con el estudio de la psicología y biología humana, donde podemos encontrar las claves que nos aclaren qué es o no es el grafiti.

Esas adjetivaciones –vandálico, ilegal, efímero…– se convierten en falacias fácilmente reconocibles, cuando abandonamos el terreno de lo particular y las extrapolamos fuera del contexto que las hace parecer sólidas. Son hijas de una época convulsa, en la que las características accidentales adquieren la dimensión de titanes, ahogando el reconocimiento

de la esencia del grafiti, que es ni más ni menos que la libre expresión o la expresión inconsciente. En consecuencia, instaurar aspectos como el vandalismo, la ilegalidad o la transitoriedad como características fundamentales del grafiti afecta gravemente a su comprensión real y se postran a la aceptación de una cartografía del fenómeno trazada desde el poder. Pero, sobre todo, cercena el derecho del grafiti a una historia particular que lo resitúe en su verdadera identidad, como puede tenerla el arte o la literatura, en cuyas historias también hay episodios de transgresión, ilegalidad o transitoriedad.

Otro punto a tratar anticipadamente es la artisticidad del grafiti, ya que la idea de intervención en el medio o de expresión social nos obliga inmediatamente a ponerlo sobre la mesa. Por supuesto, si se me preguntase directamente si el grafiti o el Getting Up son arte, yo le contestaría que podría serlo (Figueroa 2014: 207-221), del mismo modo que el arte puede llegar a considerarse vandálico, ilegal o efímero; porque esas cuestiones dependen del patrón político-cultural, no son características intrínsecas al medio. Su presente desarrollo y reconocimiento como arte nace dentro de un cúmulo de reacciones sociales ante la reconfirmación de la implantación de una maquinaria de constricción de los impulsos naturales, que los diverge en centrales o marginales, y dentro de éstos, en lícitos e ilícitos, por sí mismos o por su figuración.

Lo interesante es que arte y grafiti —si procede disociarlos como fenómenos culturales hoy por hoy— pueden distinguirse solamente por su confrontación respecto a un patrón de medida cultural que procura situarlos en un paisaje de luz y sombra, y que prácticamente tiende a identificar 'marginal' con ilícito o a considerar 'arte' como antónimo de vandalismo, a pesar de que la modernidad haya ofrecido sobradas oportunidades de intersección. Por eso existe un arte fuera del arte o un grafiti fuera del grafiti, en una edad contemporánea en la que el arte se ha caracterizado por liberarse de los cánones y el grafiti, por su parte y con el surgimiento de unos perseverantes en su práctica, aglutinados en comunidades, ha entrado en un proceso de sofisticación y canonización. Del mismo modo, si el arte se nos antoja una categoría cultural y no un

medio concreto, con el grafiti sucede exactamente lo mismo, pudiendo establecerse que ha traspasado la frontera del hábito reconocible a la de práctica reconocida, lo que es un enfoque crucial en la determinación de su entidad cultural y su reubicación frente a la cultura central.

Es más, ambas categorías –arte y grafiti– pueden coexistir o intercambiarse según el contexto cultural, original o posterior. Por ejemplo, Armando Silva Téllez, con gran lucidez, apreciaba que la conversión del grafiti en arte resituaba de manera crucial su definición contemporánea. Se producía un cambio sustancial del fenómeno, pero obviaba que el componente artístico había estado formando parte del grafiti de forma esporádica a lo largo de la historia. No era algo nuevo. Para él, esa conversión sacaba al grafiti que se había situado dentro de unas condiciones típicas, preoperativas (la marginalidad, el anonimato o la espontaneidad) y operativas (la escenicidad, la velocidad o la precariedad), fuera de su esfera hasta el punto de amenazar con descalificarlo como grafiti (Silva 1988: 31). Pero, ¿estaba dejando de ser grafiti o es que habíamos estado observando el fenómeno sin que se hubiesen dado las condiciones óptimas para que se manifestase extensamente o se reconociese esa cualidad artística que no le era ajena? A pesar de su afirmación, Silva sostenía que seguía existiendo una fuerte zona de ambigüedad que, a mi juicio, delataba la redefinición histórica del concepto de grafiti al hilo de los acontecimientos, pero no así esa supuesta descalificación. El grafiti contemporáneo tenía arte.

El hecho nos permite apreciar la franja de aplicación arbitraria por el poder, la sociedad o los especialistas tanto de lo que es arte, como de lo que es grafiti, permitiendo por defecto la ampliación tanto del concepto de arte como del de grafiti. La segunda mitad del siglo XX favoreció que se enriqueciese el grafiti y se ensanchase su dimensión como fenómeno cultural, pero también quebró el criterio tradicional de lo que podía entenderse por grafiti, con resultados sorprendentes entre la conciencia social. Sin embargo, la fuerte resistencia de ciertos prejuicios, asumidos por la modernidad, trabajaba a favor de seguir anclando la definición del grafiti dentro de la subproductividad cultural, establecien-

do una transcendencia (influencia y sobreposición) de primera clase y otra de segunda, si no de tercera.

Ese cariz podría tener algo de cierto, en el sentido de que el grafiti se ubica en un plano inferior o periférico, pudiendo su desplazamiento cuestionar su entidad como tal grafiti. La sofisticación del grafiti podría ser una causa fundamental de esta alteración, que sólo afectaría a su naturaleza cuando alterase una de las características más propias, pero menos citadas, del grafiti: su horizontalidad (Kozak, Floyd, Istvan y Bombini 1990: 43). Esa cualidad que hace que todos los participantes en el grafiti se despojen de su estatus social, gracias al anonimato o incógnito o a la mera exhibición pública, y acaben formando parte de una comunidad de iguales. El grafiti resalta al individuo fuera de su personaje social. Es un terreno de juego que permite que se muestre tal cual es o interpretando y hasta usurpando otros papeles al resguardo de las bambalinas de los márgenes.

Esto es, si la artistificación del grafiti lo encarrila hacia la estructura establecida de la promoción artística, si se forja una dependencia del reconocimiento oficial, si acaba sujetándose a un dirigismo de corte institucional o jerárquico —como el dictado por una gerontocracia interna— o cualquier otra ligazón cultural que genere una sujeción de sus límites, entonces, más allá de que el grafiti se convierta en un arte, nos percatamos de que la cuestión de fondo es reconocer en qué clase de arte se convierte —porque existe un arte más libre que otro—. O sea, hemos de atender si se deja sofisticar o absorver hasta el punto de desnaturalizarse su dimensión artística, porque se altera su plano circunstancial, embarcados sus agentes en esa senda profesional o comercial en que puede quedar atrapada esa perseverancia que tiene algún ápice de ser útil económicamente, sea o no lo sea socialmente.

Igualmente, conviene estar alerta de ciertos enfoques reducidos que adscriben el grafiti a un soporte concreto (por ejemplo, un muro), un instrumento exclusivo (por ejemplo, un aerosol), un motivo concreto (por ejemplo, un nombre), un tema específico (por ejemplo, lo erótico), etc.

Son simplificaciones que caen en el absurdo cuando forman parte de una afirmación absoluta, pues esos detalles son secundarios, y sólo desde una perspectiva histórica uno se da cuenta de ello con diáfana claridad. El grafiti es hijo de unas circunstancias y la cultura material condiciona su manifestación junto con el cuerpo reinante de pensamiento, creencias e ideología, afectando a lo que denominamos las costumbres o la moralidad, en un sentido amplio. Por eso, el grafiti, siendo un fenómeno cultural continuo en el tiempo, a lo largo de la civilización, presenta alteraciones que sin ser sustanciales trastocan ostensiblemente su percepción, incluso extemporáneamente. Sucede lo mismo con el arte u otras actividades que entrañan una manifestación física o accional del ser humano. La propia sacudida cosmovisional de la postmodernidad en todos los niveles sociales está detrás del desarrollo de esas otras formas de mirar y plantear las cosas, de esa libertad desprejuiciada y esa inconsciencia sistemática de la tradición histórica, tan emparentada con la mirada infantil, que ha permitido ingeniar nuevos usos del grafiti e innovar en sus técnicas, especialmente durante la segunda mitad del siglo XX.

Este hecho tiene que hacernos comprender que la vivencia o la visión del grafiti no ha sido siempre la misma, ni siquiera ha sido homogénea en cada época, y que los prejuicios frente a ella no son tan universales, lejanos y sólidos como se nos ha hecho creer a través de la educación. Por supuesto, no está en su naturaleza situarse en el marco de lo detestable o perseguible por la sociedad que lo acoge, sino que es la propia sociedad la que provoca, condiciona y dictamina su caracterización pública y, por tanto, su proscripción y sus contenidos. Por ese motivo, en algunos momentos y situaciones su desarrollo no se ha vivido como un problema, habiendo un consentimiento tácito o explícito, y hasta un respeto social hacia su práctica, por cubrir una necesidad reconocida por la autoridad o entrañar sólidos valores sociales para la comunidad, con independencia de la consagración de una centralidad cultural.

Por consiguiente, el grafiti responde a la pulsión expresiva del hombre y se configura generalmente como receptáculo de aquello que no puede formar parte del discurso central, por indigno, inferior o fuera de lo es-

tablecido, pero también como el escaparate excepcional de lo maravilloso o utópico. La manifestación de esa pulsión en el plano popular entraña un mayor o menor impacto allá donde se inserte, en la medida en que los límites establecidos, otorgados o conquistados, para la expresión individual o comunitaria, sean más o menos holgados; al igual que suscita una mayor o menor reacción desde las élites culturales o la cultura y moral oficiales, conforme a la rigidez de la estructura ideológica y social, y de acuerdo al grado de integración u organización de los hábitos y conductas de la población general en un sistema social de interrelaciones más o menos rígido o flexible. Estamos hablando de su percepción como subversión de la cultura, tanto en su faceta negativa como positiva.

Hacia una definición universal

La esfera del grafiti acoge una amplia cartografía de tipologías, cada una con sus propias características, tanto en lo que concierne a su ejercicio real, como en la forma en que se las caracteriza culturalmente, a través de su representación en medios como la literatura, el teatro, el cine, el cómic, etc. Por esa razón, hay que tener claro qué es en el fondo el grafiti y cómo ese fundamento que lo distingue se mantiene presente en el movimiento Graffiti[1]. Porque es muy importante en este punto que se comprenda que aquello que permanece inalterable y define a un fenómeno cultural discurre por un sendero diferente al de su percepción social y etiquetado público. Esa dimensión social del grafiti es la que atrae principalmente nuestra atención y nuestros debates, pues afecta a

1. Me parece oportuno señalar que la más perfecta traducción al castellano de la acepción Writing la hizo el graffitero Bleck (la rata) en el programa de televisión *Noticias del domingo*, de Antena 3. Fue durante el debate "Graffiti: nueva forma de expresión" (Antena 3 3-6-1990), al referirse al Graffiti como Pintada urbana. Parangonaba así esta actividad con otras manifestaciones como la Literatura o Poesía urbana y el Rock urbano, destacando con ello su carácter popular y *underground*. Evidentemente el Writing tiene más de pintada o *dipinto* que de *graffito*. Haciendo un juego de palabras: el *graffito* se hace con *stylus* y el Graffiti, con estilo.

un conjunto de características que se nos hacen familiares y fácilmente reconocibles. Pero los límites reconocidos del fenómeno desde el discurso oficial son mucho más difusos y endebles de lo que creemos. Son otros fundamentos los que contribuyen a que el grafiti prosiga y se mantenga reconocible, adaptado a cada contexto cultural.

Puede afirmarse que el siglo XX ha supuesto un punto de inflexión sustancial en la historia del grafiti, como en tantas otras esferas culturales, hasta el punto de abrir la definición del grafiti como nunca antes. En los años setenta la posibilidad de que se liberase el espacio público a extremos jamás vistos se tocaba con la punta de los dedos. La utopía de que el grafiti llegase a recubrir el mundo de una manera normalizada y libre no parecía tan descabellada. Una posibilidad que en nuestros días está a punto de abortarse por completo, para sumergir de nuevo al grafiti a sus viejos límites físicos y convencer a sus perseverantes, a multa y fuego, de que el uso libre de los muros públicos entra dentro del delito o del delirio. Su normalidad se castra con la inculcación de que el grafiti como tal conlleva una marginalidad maldita y no una marginalidad positiva, e incluso se elude replantear la posibilidad de que la distinción entre una cultura central y una cultura periférica se establezca en términos de igualdad y no de escala jerárquica.

Sin embargo, la recuperación de ciertos prejuicios no sería tarea fácil, tras su derribo. La tormenta había sido tan grande, había empapado tanto la tierra hasta calar la roca y desmochado con potencia los abigarrados árboles que cortaban la brisa y ocultaban el sol, que el grafiti no podía volver a verse simplemente como un rastrojo de letrina o la cizaña sembrada por un tarambana. Ya era demasiado tarde para volver a temer a las sombras, mientras perviviese la memoria de su colorida eclosión.

Así pues, si he de contestar qué es el grafiti con los ojos de mi presente y del pasado, y me exijo una respuesta escueta, contestaré: *el grafiti es la representación gráfica fuera de lugar*[2]. Dicho de otra manera: *el grafiti es la repre-*

2. Opto por la forma 'representación gráfica', pues apela a la reunión de escrituras e iconos, además de aunar productos realizados con técnicas diferentes, como el *graffi-*

to (esgrafiado) y el *dipinto* (pintada). Estas distinciones no se corresponden con el uso coloquial y dentro del mundo del Graffiti que tienen los términos grafiti y pintada, fijados más bien con criterios estilísticos o conceptuales. La diferenciación entre *graffiti* y *dipinti*, establecida desde el campo arqueológico, podría alertar de lo impropio de usar el término grafiti para referirse tanto a lo arañado como a lo impregnado o adherido, pero tal contradicción queda suspendida por la etimología. El verbo γράφειν (arañar, rasguñar, grabar, trazar, dibujar, pintar, representar, componer, marcar sobre la piel, escribir, inscribir, etc.), recoge con un sentido más abierto y popular del universo conceptual de la representación gráfica.

Esta concepción cultural tan unitaria se ve igualmente correspondida por la denominación de los instrumentos usados para grabar, escribir con tinta o pintar. Tanto el estilete, el cincel, el cálamo o el pincel recibían el nombre de γράφεῖον; así como γραφή se referiría tanto a una pintura como a un texto escrito o un bordado. Es patente que en gran medida ya está presente una imagen marginal u oscura del grafiti en el hecho de que el verbo albergue connotaciones potencialmente negativas, como maldecir o acusar (contexto mágico y judicial). Punto que nos puede alertar del carácter más 'hiriente' del *graffito* frente a la suavidad del *dipinto*. Es interesante ver cómo el verbo γλύφειν (esculpir, tallar, cincelar, grabar, arañar, raspar, escribir) parece especificar un aspecto huecograbado, aunque también sea escultórico, entre el bajorrelieve y la figuración exenta, y ligado a los instrumentos γλυφεῖον (cincel) y γλύφᾰνος (buril), sin que parezca asumir un carácter negativo, sino que mantiene una dignidad y un eco sagrados.

Será con la cultura romana cuando se disocien ambas esferas materiales (*graffito* y *dipinto*), ligándose estrechamente el grafiti al uso del *graphium*, aunque también fuese común el uso de carbones, tintas o pinturas. La perfilación clara entre una escritura incorrecta y otra correcta dará lugar a una distinción que producirá expresiones específicas que remarquen la entidad particular del grafiti, aspecto que se hará muy necesario desde el siglo XIX (Figueroa 2014: 28). Curiosamente la clave de la generación y fortuna del término *graffito* acontece con la academización cultural y la desvulgarización de los hábitos del pueblo, incidiendo en la caracterización filoarqueológica del grafiti como un anacronismo, un modo antiguo, tosco, primitivo y, por tanto, visto como caduco en el concierto del progreso humano.

No obstante, aunque el campo semántico del término grafiti respalde su uso de forma genérica, algún *writer* principal, como Phase II (Stampa Alternativa/IGTimes 1998: 7-8), entendía lo impropio de su empleo para referirse a su movimiento o cultura. La apreciación partía de una cuestión eminentemente cualitativa. Desde lo técnico, desde lo artístico y desde una perspectiva cultural, su producción presentaba diferencias sustanciales con el grafiti o el arte de la Grecia, la Roma, el Egipto o la Arabia antiguas. Por eso, era más apropiado servirse de expresiones tales como Aerosol Culture o Aerosol Art. De este modo, el Graffiti se componía del Writing más esa Aerosol Culture (Stampa Alternativa/IGTimes 1998: 6).

El movimiento Graffiti muestra muy bien la superación del divorcio icónico-escriturario sufrido en la cultura occidental, aunque tardíamente considera la incisión como una técnica apropiada para firmar, por verla precisamente como primitiva y con escasas posibilidades estéticas *a priori*. El escritor de graffiti, por tanto, reúne las cualidades

sentación gráfica impropia, marginada o marginal. Todas las demás características, repetidas hasta la saciedad desde arriba y desde abajo, sinceramente, sobran, salvo una que desentrañaremos más adelante. Es interesante percibir que ésa es la característica que resalta a ojos del estudioso del siglo XVIII y que perduran hoy por hoy: que son inscripciones extemporáneas (Murr 1792: 2), o sea, inadecuadas o inconvenientes por ser inoportunas. Se resalta con ello, fundamentalmente, lo impropio del momento o del lugar que ocupan y lo flexible del umbral de esa impropiedad, que puede desembocar en otras facetas.

Posiblemente se pueda añadir que su ejecución ha de ser manual, al margen del instrumento o la técnica empleados, pero esta característica, tan indiscutible en otros estadios culturales, se ha visto tensada en dos ocasiones, aguantando con vigor. Una, con la invención de la imprenta y otra, con el nacimiento de la tecnología digital, que generaron cada una fenómenos afines al grafiti en cuanto a función y contenido. Alternativas que mermaron el potencial de uso del grafiti, aunque llegasen a interferirse o complementarse, puesto que asumieron buena parte de los aspectos conceptuales del grafiti sin que por ello pasasen a considerarse grafiti. Y la razón es evidente, porque cuando sucedía esto, no cumplían con los requisitos fundamentales del grafiti como medio: aun siendo una escritura 'fuera de lugar', no constituían escrituras realizadas directamente sobre el soporte. Carecen de esa 'amabilidad' que distingue al grafiti, como el teatro de calle se diferencia del cine. El trazado directo es imprescindible, porque es la salvaguarda de la acción directa sobre el so-

del γραφεύς o γρᾰφικός, es escritor y pintor, y, aunque pinta, grafitea.

Hay que tener muy presente que el proceso de globalización cultural que azuza el siglo XX, contrae la necesidad de generar etiquetas con validez universal sobre fenómenos culturales que alcanzan un desarrollo muy por encima de sus pretensiones primerizas, que no se limitan a un endemismo y que procuran afianzar su respetabilidad dentro del concierto cultural. Si en los años setenta se asentó el uso consensuado del término *comic* para unificar todo el conjunto de denominaciones nacionales o locales por las que era conocido, cuando ya se afianzaban planteamientos como el *roman graphique*, podemos comprender el deseo de que el término *graffiti* se fijase como una denominación genérica de índole universal y que fuese arrastrado por su máxima manifestación hasta el momento: el Graffiti Writing, como marchamo de su alta categoría cultural.

porte y la garantía del *feed-back*, que es lo verdaderamente crucial; mientras que discursos como el pasquín y la octavilla impresos o el *hacker defacing* presentan un distanciamiento físico que anula ese aspecto evidentemente tan simbólico y expresivo que caracteriza el impacto mediático del grafiti: la gestualidad sobre el terreno. Sin embargo, no podemos dejar fuera ciertas modalidades, como el *serigraffiti* (Riout 1985: 144; Huber 1986: 70), realizado con plantilla, porque podemos apreciar su desarrollo como una herramienta auxiliar de índole artesana, pretecnológica. Una ampliación histórica del concepto de 'acción directa'.

Por tanto, la definición correcta sería: *el grafiti es una representación gráfica fuera de lugar (impropia, marginada o marginal) que deja huella física sobre un soporte por acción directa*. Aquí no entramos en la cuestión de si esa huella es deleble o indeleble, o la cualidad física del soporte, que se suele presuponer sólida sin ser imprescindible. Resulta indiferente. Sobre lo que puede entenderse por 'fuera de lugar', 'impropio' o 'marginal', comprobaremos más adelante que es en la polisemia de esas expresiones donde radica su validez, donde se manifiesta la riqueza del medio y donde se refleja la presión circundante de los factores culturales y sociales.

La modernidad no rompió con el enfermizo frenesí de colocar cada cosa en su sitio. En un tiempo de disciplinada construcción social –por dulce que sea esa disciplina–, ver un objeto fuera de sitio puede resultar ridículo o simpático, pero también puede representar una llamada a la revolución, a la anarquía, al caos. El horror al vacío, el miedo a dejar de sentir el suelo, de perder las riendas o de verse caer desde lo alto de la cima late incluso en las democracias más asentadas, precisamente por la consciencia del poder de intervención, transformación y regeneración de las bases o periferias sociales, uno de cuyos atributos es el grafiti. Por eso, un argumento recurrente en contra de su presencia, en pos de la salvaguarda del orden, es insistir en que está sobradamente fuera de lugar.

Por ejemplo, el alcalde de Parla, José Manuel Ibáñez, consideraba un sinsentido los actos de los escritores de graffiti, ya que a su juicio hay cauces suficientes para ejercer la libertad de expresión en democracia, como si la justificación del ejercicio del grafiti fuese algo meramente coyuntu-

ral y político (Figueroa 1999: 222). En definitiva, se contemplaba como un anacronismo en su forma de presentarse. Veinte años después, el ministro de interior, Jorge Fernández Díaz, sostenía aún la falacia de que el grafiti era innecesario en nuestra sociedad de la sobreinformación (Figueredo y Ellakuría 19-6-2012: 12). El matiz es importante. Todas estas opiniones, sin embargo, se contradicen con el ejercicio de un control sistemático sobre los 'sospechosos' contenidos del Graffiti o el Arte Urbano cuando se produce su trasvase, inserción o absorción. Su integración en los medios adecuados permite aplicar más cómodamente esa censura que ya es habitual en las obras artísticas convencionales[3].

Quizás desde la literatura nos lleguen algunos de los más sensibles y agudos retazos descriptivos acerca de un medio que condensa, antes que intelectualidad, emotividad; superiores en capacidad de transmisión a lo que la literatura académica nos pueda ofrecer. En su cuento "Graffiti",

3. Muchos son ya los ejemplos de esta dinámica, que gira habitualmente sobre cuestiones ideológicas o la corrección política, disfrazada de 'protección social'. Por ejemplo, el artista urbano Inti se vio obligado por las circunstancias ha repintar su interpretación de un Quijote guerrillero para un mural en Quintanar de la Orden. Eliminado el motivo de la polémica, dejó su particular comentario visual sobre el desengaño que le había causado el desaguisado (Figueroa 8-4-2014). Otro caso sucedió en una exposición celebrada en la Escuela de Arte La Palma de Madrid. Allí se censuró un cuadro de Bear que mostraba a una B-girl con un espray en la mano, por apología del Graffiti entendido como delito (Figueroa 2-11-2014). También, se censuró un mural anejo a un área de recreo infantil en La Massana (Andorra), por atentar contra la salud pública, al mostrar al personaje creado por Hugo Pratt, Corto Maltese, con su típico cigarrillo en los labios (Figueroa 2-4-2014). Toni Espinar ha sido otro muralista atacado por sus contenidos críticos e incorrecciones políticas. Por ejemplo, su mural *La Venus de Alzira* fue blanco de duras críticas bajo subterfugios como el decoro simbólico-erótico, la protección del patrimonio –cuando la pieza era un enriquecimiento artístico integrado y, por sí misma, una denuncia de la desidia con el patrimonio local–, o la ridícula acusación de plagio (El buen entendedor 1-8-2016). Excusas que dieron pie a que se agrediera el mural con pintadas neonazis y se convirtiese en carne de cañón para rivalidades políticas en el contexto municipal. Finalmente, Espinar decidió tapar su mural por manos manos infantiles, para acallar la polémica, aleccionar a las futuras generaciones sobre la censura, denunciar la falta de libertad de expresión y creación y, sobre todo, la manipulación e intoxicación informativa (Espinar 29-10-2016). Asimismo, se proscribe el mismo *graffiti style* en general como decoración exterior, a través de la mala fama y la persecución antigraffiti.

publicado en su libro *Queremos tanto a Glenda* (México: Nueva Imagen, 1980) y dedicado a Antoni Tàpies, Julio Cortázar nos hace el más sublime alegato que pudiese imaginarse en pro del grafiti. Ubicado en un impreciso país y una indefinida ciudad, dos protagonistas encarnan la pulsión por expresarse sobre los muros y las fachadas, en un clima políticamente hostil que subraya más aún su apología de la vitalidad. Pese a la inocencia y la nobleza de lo que no deja de atisbarse como una expresión poética o amorosa en toda su extensión, sus furtivos dibujos a tiza se ven sometidos a la persistente y omnipresente represión del terror higiénico-policial que ejerce la autoridad recodo a recodo (Cortázar 2007: 143-144, 146). Pero, ¿por qué la ubicación en un entorno dictatorial nos deja tan claro lo cruel de la prohibición, mientras que el mismo suceso en democracia nos resulta tolerable? Estamos ante una cuestión que refleja un choque de poderes.

Sin duda, la inspiración en las dictaduras latinoamericanas y su silenciamiento social y, por tanto, mural es muy palpable en el cuento de Cortázar, más cuando aprecia la prioritaria y fulminante desaparición de los textos sobre los dibujos (Cortázar 2007: 144). Vivimos en un contexto cultural que ha privilegiado la palabra, haciéndola muy poderosa, frente a lo icónico, asumido como una característica analfabeta o infantil. Esta cuestión se aprecía, por ejemplo, en la descripción del grafiti argentino de los años ochenta –festival del grafiti de leyenda–, cuando los dibujos ni merecían llevar la firma de sus autores (Kozak, Floyd, Istvan y Bombini 1990: 39). Sin duda, este desprecio es una aculturación popular, al igual que la tendencia de firmar para señalar la originalidad o el valor de la obra, así como seña de aprecio personal, a menos que las circunstancias sitúen al autor en la clandestinidad. El privilegio de lo intelectual y escriturario convierte a los dibujos en un producto anónimo que se imbrica en el alma del acervo popular, a la espera de nutrir los tópicos o memes de la grafitosfera. Por supuesto, somos sensibles al perverso efecto que genera la instauración de una represión sistemática en la libertad de opinión y expresión en las democracias que suelen suceder a las dictaduras. Algo falla cuando, tras la turbulencia mural típica de las transiciones, se mete en un mismo saco todo lo que sea grafiti. Por eso, no podemos

hablar de la implantación de una democracia hasta que la cultura no se ha desintoxicado de la simplificación conceptual y empieza a discernir los matices de índole cívica que contiene ese medio o las contradicciones éticas de la salvaguarda de lo que se entiende como orden y bienestar, y que traban, por consiguiente, su consecución.

De este modo, el grafiti mantiene un talante subversivo que, como dijo el grafitero Max, del grupo Secuestro, desaparece cuando no hay una pretensión de transformación, entonces la transgresión o la agitación se pueden quedar en un chiste (Kozak, Floyd, Istvan y Bombini 1990: 54). Por supuesto, las dictaduras o dictablandas tienen el umbral del humor muy bajo y aspiran, ante todo, a minar la capacidad de influir en la definición social, ya sea desde la poesía o el esperpento. Por su parte, también la permisividad altera y rebaja el impulso antiinstitucional positivamente (Kozak, Floyd, Istvan y Bombini 1990: 6), recortando el potencial de irritación del grafiti, tal y como se aprecia al final del cuento de Cortázar, donde se sugiere un cambio circunstancial que anuncia la llegada de un nuevo tiempo de libertad. Lo provechoso es que no se rebaje la potencia marginal del grafiti, aunque aumente el umbral de tolerancia de cualquier contenido por un desarrollo crítico culto.

Tampoco se nos escapa que la impresión de caos y de violencia, habitual en las descripciones negativas del grafiti, surge de la confrontación de dos modelos organizativos, con sus formas y gustos, y de la pretensión de imposición de un modelo sobre otro. Italo Calvino en su artículo "La città scritta: epigrafi e graffiti", recogido en su antología de ensayos, *Collezione di sabbia* (Milán: Garzanti, 1984), nos hace partícipes de que existe una imposición sistemática en las escrituras que provienen del poder público, pero también de cualquier otra escritura que se ubique en el espacio público y no responda a una protesta contra la opresión. Su prepotencia o agresividad depende del margen de implicación y colaboración del receptor. La concentración de esa sensación de violencia se focaliza en lo inesperado del 'ataque', en su unidireccionalidad y en la negación de la libertad de interpretación (Calvino 1995: 511). Calvino aboga por una ciudad que permita la presencia permanente y variada de la escritura, no que se convierta en un escenario de abusos prepotentes que

socaven la libertad colectiva e individual. La ciudad ideal sería aquella que aloje una escritura espolvoreada, que ni se sedimente ni se calcifique (Calvino 1995: 513). Debe estar fresca y viva, y debe estar al servicio del espíritu humano.

Pero será por la negación de la posibilidad de la coexistencia que jamás se resuelva ese conflicto y por lo que nació su encaramiento como problema. El poder actual prefiere desterrar la fantasía a compartimentos traslúcidos en vez de opacos, en beneficio de una estructuración hermética y reposada de la normalidad, barnizada con una capa flexible de plástico salpimentado con extracto de sueños. Se dificulta la entropía e isostasia social, porque no se incide en la igualdad como valor social, sino en el ascenso social como puerta de acceso a la felicidad, al desarrollo pleno de las capacidades humanas. El grafiti reclama por la acción que se reconozcan la igualdad, la libertad o incluso la fraternidad no como derechos, sino como hechos, alcanzado un régimen que se dice democrático.

Respecto al tema del espacio público, al aire libre o bajo techo, no he creído necesario resaltarlo en la definición. Es muy relevante que ese mismo espacio dota de una vibrante alma al grafiti, pero no puede afirmarse que sea imprescindible, ya que hay tipologías que no lo exigen o que implican en su propio proceso el secreto de lo realizado. También hay ciertos soportes objetuales que invitan a una interrelación personal e íntima, antes que pública y notoria. Por otro lado, el clima de represión política o el interés comunicativo son susceptibles de constreñir la visualización pública del grafiti hasta extremos increíbles.

Posiblemente, en su caracterización como fenómeno cultural sean más importantes que su carácter público, el impulso de significación de los espacios ajenos o no-lugares (también considerada dentro de lo que se califica como rehumanización del espacio), o el aspecto vertebrador comunitario o relacional de la expresión, que —como digo— a veces no está presente, a pesar de presuponerse cuando se da en un espacio público, abierto, recoleto o cerrado.

Llegados aquí, podríamos juzgar, incluso apelando a textos míos anteriores (Figueroa 2006: 41-46), que la definición realizada parezca bastan-

te general, pobre, vaga e incompleta, incluso, suave. Las objeciones en ese sentido pueden responder a un deseo de precisión, pero precisamente la precisión suele entregar al investigador al perverso abismo del detalle y, con él, al ejercicio de la exclusión arbitraria, la enclaustración del objeto de estudio y el consiguiente anquilosamiento del conocimiento. Esta definición genérica, tan breve, no es sólo correcta, sino una definición feliz. Aun así, para quedarnos bien satisfechos, procedamos a mejorar esa definición con una segunda proposición: *conforme a las normas pertinentes y respectivas de su época o marco cultural*. La definición quedaría, por tanto, de esta forma: *el grafiti es una representación gráfica fuera de lugar (impropia, marginada o marginal), conforme a las normas pertinentes y respectivas de su época o marco cultural, que deja huella física sobre un soporte por una acción directa.*

Este colofón es muy adecuado, pues distingue entre una percepción coetánea y otra posterior del hecho grafitero, ya sea como objeto o como proceso, así como qué condicionantes son los que se resaltan en cada momento de entre los que pueden cuantificarse. Explica además, el desfase entre los estudios que en cada época se han ocupado del grafiti y la razón de que se elabore una historia del grafiti segmentada y parcial. De este modo, la definición del grafiti se ajusta a su entidad como una actividad dinámica que ha adoptado múltiples formas a lo largo de la historia del ser humano y cuyo patrón de medida se encuentra supeditado a otros patrones igualmente maleables, que forjan la cultura de cada momento. He ahí la expansión del grafiti en el siglo XX como arte plástico, pudiendo evaluarse su potencial exención tridimensional.

Como anteriormente se ha apuntado, estos patrones afectan por vía doble a la consideración de qué es grafiti y a la consideración del valor cultural de ese grafiti. Esto es, la existencia de una mayor laxitud entre las fronteras de una escritura oficial y una escritura popular puede reducir la extensión del conjunto de las prácticas grafiteras; y también ese grado de laxitud o rigidez puede aumentar el aprecio o el desprecio del hábito en términos públicos.

Esa variabilidad hace que, cuando los límites se difuminan, la apreciación del grafiti exija contemplar la cuestión de la libertad de expresión

y acción, sobre la que se asienta de lleno el grafiti: el ejercicio libre. En un clima represivo, nos parece claro que la actividad grafitera se mueva por sistema esquivando el control, escurriéndose a través de los márgenes de un orden regulado. No obra por capricho, sino por necesidad. Por un dictado gregario, retorcido por las circunstancias, que no sólo compete a la autoridad establecida, sino a cualquier agente social, incluida la juventud callejera.

La confrontación con unas normativas o una legislación acentúa el peso del enfrentamiento, pero eso es un detalle a todas luces coyuntural, que no está en la raíz de la pulsión, aunque la confirme y reafirme. Lo importante es que la acción se ejerza sin tutela oficial alguna, de modo espontáneo, respondiendo exclusivamente al impulso del autor, aunque se ajuste a las condiciones existentes y las motivaciones dialoguen con las circunstancias. Así ha de ser en una situación de persecución del grafiti, en una situación de tolerancia o en un clima de permisividad. Incluso, de encargarse esa acción, si no existe un dirigismo o un conflicto de voluntades, podría todavía entenderse como un grafiti por el mismo hecho de que nace de una aceptación gustosa[4].

4. Es compleja la categorización del grafiti como obra de encargo o la exigencia de su autografía. Existe un poderoso condicionante social al respecto, relacionado con el desarrollo de una cultura ágrafa y la extensión de la alfabetización. Un caso curioso lo refiere Carl Gustav Jung (2003: 14-15) cuando cuenta que el ermitaño Niklaus von der Flüe, que era analfabeto, pintó o hizo pintar una visión mandálica de la Trinidad (o Santa Faz) en la pared de su celda. El carácter voluntario de la reclusión aminora la percepción de estar frente a un grafiti y la no sujeción a una regla que lo prohibiese conlleva no juzgarlo como tal, pero una imagen así en el siglo XV tenía el peligro de incurrir en lo herético, aunque fuera desde la beatífica ignorancia de un alma piadosa e iletrada (Jung 2003: 17).
En todo caso, esa anécdota, que no niega la capacidad de dibujar de Niklaus, nos advierte que, si la pulsión grafitera se une con el deseo de cuidar el resultado de la representación, es fácilmente comprensible que se acuda a una persona más habilidosa, que sepa transcribir con acierto lo imaginado, cuando el creador de la imagen se ve incapaz de proyectarla sobre el soporte. Así ha solido pasar en el ámbito carcelario, militar, pandillero o escolar, e incluso ocasionalmente y de forma discreta en el Graffiti, donde no ha sido raro que, en los primeros pinitos o durante el aprendizaje, se pidiesen favores: 'escríbe mi nombre', 'saca una firma para mí' o 'ayúdame a bordear', ya sea por inseguridad en el diseño, falta de habilidad con el espray o deseo de vínculo, por ejemplo.

En suma: *El grafiti es la representación gráfico-plástica fuera de lugar (impropia, marginada o marginal), conforme a las normas pertinentes y respectivas de su época o marco cultural, que deja huella física sobre un soporte por una acción directa y que se ha realizado voluntariamente y sin tutela*[5].

A continuación veamos de dónde han surgido estas conclusiones.

5. Podría haberse expresado como espontáneamente, en vez de «voluntariamente y sin tutela», pero he preferido desglosar estos elementos para destacarlos. El término espontáneo puede ser engañoso, porque en su uso cotidiano se asume en ocasiones como un sinónimo de arrebatado, inconsciente, automático o instantáneo, por ejemplo; negando la posibilidad de una planificación o una dilatación del proceso, patente en casos tan dispares como los grupos de grafiti de leyenda argentinos de los ochenta, diagramando las áreas urbanas a batir (Kozak, Floyd, Istvan y Bombini 1990: 37), o como los bombarderos madrileños en el metropolitano (Gálvez y Figueroa 2014: cap. 14·1). Ambos grupos sumaban a esa planificación la pasión por desvirgar espacios: ser los primeros. Aunque los escritores de graffiti niegan habitualmente que su grafiti se trate de una actividad automática (Mailer y Naar 2009: 12), esa planificación o dilatación procesual se mantiene dentro de lo entendible como espontáneo. No hay contradicción.

Igualmente, que exista una presión ambiental que desencadene la actividad o la conduzca por ciertos derroteros no debe interpretarse como una instrumentación del autor. La obligación, por ejemplo, de mantener un estatus dentro de los perseverantes es una actitud reconocida o asumida de forma voluntaria, que no nace de la coacción exterior, sino de la aceptación de unas reglas de juego. Así, de querer aplicarse el término espontáneo, éste se ha de entender aquí como aquello realizado por propia voluntad, sin que medie violentación alguna. Se hace por impulso, gusto o interés particular.

También se podría objetar que, a veces, la voluntad se puede ver condicionada por las circunstancias, ya que éstas pueden llegar a obligar la comisión de un grafiti. Ya hemos visto en el comentario de Italo Calvino que la escritura pública constituiría un acto coactivo o que toda protesta contra la opresión no puede considerarse un acto de prepotencia, pero también hay que añadir que la coacción social sobre la expresión aboga a favor del grafiti como un acto liberador, abierto, o de reivindicación de la voluntad, replicable. Así sucede en los casos *in extremis*, manifestación urgente de la última voluntad ante el peso de una circunstancia insalvable. Por supuesto, al existir una aceptación o convicción personal que entra en armonía con el instinto de supervivencia, se sobreentiende que el grafiti en esas condiciones mantenga la categoría de voluntario. Por ese motivo y para evitar la confusión de creer que existe un dirigismo, también he creído conveniente sumar el matiz de la ausencia de tutela, que entraña una superposición de voluntades que pueden entrar en colisión.

Capítulo II

GRAFITI COMO EXPRESIÓN DE LA CULTURA

El grafiti no puede desligarse del conjunto de fenómenos comunicativos o expresivos del ser humano. Si no se dirige entre individuos, hacia una comunidad o hacia uno mismo, supone siempre una intervención en la realidad. Ésa es una cuestión esencial a la hora de establecer la diferencia entre un grafiti 'prehistórico' o protografiti y un grafiti 'histórico': la interlocución con el medio entendido como naturaleza o entendido como sociedad. El matiz radica en el extrañamiento del ser humano de la Naturaleza y, por tanto, atañe al ajuste de una serie de mecanismos expresivos al nuevo estado de cosas o a la generación de nuevas estrategias comunicativas ligadas al sedentarismo y la civilización. En este proceso, la valoración de los actos humanos desde puntos de vista éticos y estéticos se asocia directamente a la gestación de la cultura y su consiguiente cuerpo de tabúes, que afectan por supuesto a los soliloquios gráficos, primordiales en las primeras etapas del desarrollo del individuo. La domesticación humana no sólo supone una serie de transformaciones físicas, sino también mentales, aunque no pueda evaluarse a ciencia cierta y en términos generales el peso de la civilización en la construcción de un individuo civilizado que se diferencie claramente en su esencia de un hombre primitivo (Boas 1990: 142-143). El ser humano se debate en una encrucijada adaptativa todavía por resolver, cuyos conflictos y complejos explican la mirada al pasado, a nuestro interior y al medio ambiente, adquiriendo el grafiti una relevancia notoria y creciente. La civilización es una respuesta adaptativa al medio natural, pero que contra la coer-

ción del impulso adaptativo individual. No es una anomalía que la contracultura de mediados del siglo XX reclamase una vuelta a lo 'primitivo' como repulsa a los excesos de una civilización industrial y tecnológica, apoyándose en la vivencia tribal de la experiencia humana y del significado ritual de las primeras formas de arte (Maffi 1975: II, 209).

Por supuesto, cuando se habla de la regulación de las conductas en sociedad y de la existencia de prohibiciones, damos por sentado que existen las excepciones. Éstas dependen de cada situación o del marco que envuelva tal o cual expresión, y responden a la consciencia integradora de la necesidad de desahogo y a la consciencia comprensiva de la injusticia potencial de las normas. Por ejemplo, el espacio grafitero por costumbre o tradición se convierte en un espacio lícito para focalizar en él lo que no se debe pronunciar, limitándose la posible irritación social que podría ocasionar la libertad de expresión en el epicentro de la sociedad. Esto debería bastar para entender su utilidad social, salvo para aquel que se considera por encima de la 'barbarie' y para quien reprimir lo indebido hasta su raíz, pese a la insensatez del propósito, es cuestión de vida o muerte. De este modo, una mirada poco habituada al recurso, con una mentalidad extrañada de los usos y costumbres populares, puede encontrar escandaloso que un niño dibuje una flor con una tiza en la acera de su calle o puede reaccionar con acritud frente al rótulo mal escrito, con burda caligrafía o defectuosa ortografía, por un tendero en la puerta de su negocio, tildándolo de inculto y a su obra de 'grafiti'.

La confusión reina, porque existe una diversidad de criterios, con sus propias razones, acerca de lo que puede considerarse normal dentro de lo marginal o transgresor y sobre qué es un grafiti. Veamos, pues, hasta dónde podemos estirar la etiqueta y cuáles son esas posibles raíces que sublevarían el ánimo de los defensores de la inmaculada civilización.

Las grafías

Entre los elementos visuales con que un observador puede toparse al estudiar el grafiti, tendríamos lo que se catalogaría como rastro, un tipo de huella inconsciente o sin carácter expresivo. Los rastros no son, *a priori*, materia del investigador de grafiti, aunque deba saber reconocerlos para distinguirlos de las grafías conscientes y el ojo experto deba considerarlos en la medida en que afecten a la interpretación de los datos y del contexto circunstancial en que se generaron y se encuentran los grafitis. Igualmente, pese a la inconsciencia del rastro, esos rastros pueden ser objeto de la proyección de significados subjetivos por parte de cualquier observador, convirtiéndolos en grafías, sin serlo en origen.

Una vez distinguimos lo que es un rastro, reconocemos con más facilidad lo que constituye la expresión mínima consciente del grafiti: la grafía. Estas grafías suelen reducirse a tres formas básicas: la rozadura, el arañazo y la horadación, que nos hablan de la autosuficiencia humana, sirviéndose simplemente de su cuerpo. Dejando de lado las secreciones corporales, el ser humano gesta su léxico gráfico a partir de la acción de sus extremidades y boca, pues son las manos, los pies y los dientes los que intervienen en el marcaje mecánico de las superficies.

Como homínidos y gracias a nuestra capacidad de manipulación, las dos formas prístinas y universales de la escritura son la horadación y el arañazo, que perduran en el grafiti actual e imbrican tanto una dimensión accional como objetual, para alimentar el vértigo de la evolución de la capacidad expresiva e interpretativa del ser humano y la sofisticación de sus códigos. Esta presencia puede ser puntual, aunque lo común es su visión como conjuntos de acribillado o de muescas, palotes o garabatos. La película *La luna* (1979), de Bernardo Bertolucci, ilustra magníficamente las dos formas esenciales del mundo gráfico: el punto y la línea, con dos estupendos ejemplos. El primero es la línea que traza en su deambular Joe —un adolescente perdido en su mundo de dudas y vacíos— por los muros de Roma hasta llegar al interior de un edificio abandonado y que un niño seguirá con su dedo; y el segundo ejemplo, el rabioso acri-

billado de un muro con una jeringuilla por Caterina, una madre desbordada al descubrir la adicción a la heroína de su hijo Joe. La universalidad del gesto y de sus significados intuitivos es innegable[6].

Por otro lado, la proyección o introyección de significados de la horadación y la incisión se va enriqueciendo con su correlación con marcas de origen ajeno, como los mordiscos o arañazos de ciertos animales. Su consideración maligna o benigna determinará la ambivalencia del signo, además de que su simplicidad conlleve la fácil generación de polisemias. De la contemplación de los palotes como bastoncitos fálicos a su visión como unidad de cuenta abstracta, asistimos a toda una transformación de la cultura y del sistema económico del ser humano.

Entre los chimpancés se ha observado el escarbado lúdico de la tierra o el trazado con palos, picando reiteradamente o haciendo agujeros y acanaladuras en el suelo (Sabater 1992: 48, 50). Estas actuaciones no forman parte de ningún ritual y se adecúan al erotismo de la mano o inquietud manipuladora que también comparten los humanos (Sabater 1992: 111). En el laboratorio el chimpancé es capaz de garrapatear, rayar, golpear, completar figuras propuestas, muestra sensibilidad para la creación o composición de formas equilibradas y armoniosas, y gusto por el contraste cromático o los colores primarios y brillantes (Sabater 1992: 109-110). Si sumamos a eso una patente capacidad de abstracción, estamos ante un estadio protocultural similar al del hombre más primitivo (Sabater 1992: 112). Otra cosa es afirmar que el homínido sea un artista en su marco propio, pues se puede percibir su 'conversión' en artista como un efecto de su proceso de domesticación, de toma de contacto con

6. Cabe resaltar que lo que prima o es prioritario en estos gestos es la acción antes que la huella. Así se aprecia en juegos como pasear un cochecito de juguete por una pared, una baranadilla, el suelo, etc., que básicamente es lo mismo que apreciamos en el dibujo de la línea continua en el espacio, pero que en esos casos es una línea imaginaria. El niño establece la idea de un recorrido, de un movimiento lineal, una representación secuencial: un origen, un desarrollo y un final. Ante la imposibilidad de representar un continuo, aspecto que parece latir como trasfondo, al sugerirse la idea de la línea sin fin, se empieza con éste y otros gestos a componer el mundo como un conjunto de sucesos transitados y autocontenidos, reunidos por su ubicación en un mismo plano. El niño asume la consciencia del control sobre el ciclo de sus actos.

la cultura humana, o sea, la civilización (Schapiro 1999: 27). En este punto, empieza a resultar tentador proponer analogías y conveniente tener claro que el juego antecede al rito, como el rito antecede a la narración.

Respecto a la rozadura, el hombre primitivo va a vincularla también con la impregnación, donde tendrá el máximo desarrollo cultural. La impregnación con sustancias propias o ajenas, dará lugar a un salto cualitativo de la rozadura como marcaje. Tendremos, pues, la mancha, el reguero o la salpicadura como el punto de partida del posterior desarrollo pictórico, junto con la pirografía[7]; elementos que anuncian un estadio expresivo cultural que no puede desligarse de la conquista del espacio rupestre como espacio de expresión y cuyo recogimiento refirma la concepción y pretensión de una representación estable y perpetua.

No obstante, incisiones e impregnaciones forman parte del mismo constructo cultural, no se disocian estrictamente en épocas prehistóricas, donde suelen concurrir en un mismo soporte o producción, como la parietal o la cerámica. El grabado mediante fricción y percusión for-

7. Es curioso lo representativo que es el manejo del fuego para la actividad cultural. Constituye una característica propia del ser humano que, en el contexto del grafiti resalta, no obstante, su carácter primitivo y que parece advertir cierto carácter transcendente, mágico, enraizado en el placer de explorar la manipulación de la materia y el control de los elementos. Mark Twain (1876: 236-237) nos refiere el uso del humo de velas para grafitear memoriales en el seno de una caverna. Lo ubica en un ficticio complejo subterráneo sin nombre, que aparece en su novela *The Adventures of Tom Sawyer* (Hartford: American Publishing Company, 1876), pero que está inspirado en la McDougal's Cave en Hannibal (Missouri), que más tarde, hacia los años veinte del siglo XX, y dado el éxito de la novela se renombraría como Mark Twain Cave, para potenciar el reclamo turístico. Este testimonio de las prácticas grafiteras del siglo XIX nos permite observar que este recurso implica en el mundo contemporáneo un sentido pragmático, al no poder acogerse a otro instrumento y poder ser la candela lo único a mano, aunando iluminación y escritura en un mismo útil. Pragmatismo que se combina con un sentido lúdico, excitado por el reto de poner a prueba la habilidad y animado por vivir una experiencia singular. La técnica manifiesta un carácter fogoso, pero superficial e inferior al impacto real del esgrafiado. Sin embargo, no puede negarse una resonancia simbólica y ritual, al igual que puede delatar en casos extremos un desarrollo de la *libido* de corte sádico.

Otro registro anterior de esta técnica en el grafiti lo recoge Hurlo Thrumbo (1735: 17), en Newgate, una de las puertas de entrada a Londres.

ma parte de la pintura rupestre y su desarrollo sería parejo al de la pintura, formaría parte del mismo conjunto expresivo. La horadación y el acanalamiento serían gestos fácilmente transmisibles en el plano simbólico de la cultura paleolítica a la neolítica, susceptibles de asumir valores simbólicos e implicaciones emocionales (Erkoreka 1995: 227-252; Pedrosa 2000: 111-118). Como podemos intuir, la separación entre técnicas secas y húmedas no entraña una diferencia sustancial en el significado simbólico de las grafías, pese al divorcio cultural que puede ocasionar la recarga conceptual de ambos conjuntos con la civilización.

Franz Boas, que señalaba también los paralelismos entre el mundo animal y la cultura humana (Boas 1990: 163), recuerda ese carácter prístino y universal de la presencia del corte, el raspado, el frotamiento, el pulido, el taladrado, el control del fuego y el trabajo de la piedra en la cultura antigua (Boas 1990: 164-166), sin necesidad de apelar a una transmisión difusionista. Estos aspectos están presentes en el arte prehistórico y se mantendrán en la representación gráfica marginal, como rudimentos de la expresión humana, nutriendo los registros grafiteros.

La aparición de una industria paleolítica nos avisa ya de que nos adentramos en un estadio claramente cultural de la manipulación de la materia y de la atribución de significados comunes a algunas marcas. El golpe, el tajo o la abrasión constituyen igualmente una triada primordial que caracteriza las huellas producidas por el uso de la madera, la piedra o el hueso, instrumentalizados y modificados, y que se proseguiría con su aplicación a los metales. Estos tres registros son claves para un juego gráfico que combinará el acribillado, la incisión y la impregnación-quemadura en la intervención sobre el paisaje, los objetos o el propio cuerpo, y que poco a poco transitará hacia lo representativo y simbólico, estableciendo una interrelación con la realidad tangible o con el mundo de las ideas.

Este abecé de la industria paleolítica, más el abecé manual homínido, permiten establecer un paralelismo entre horadación/percusión, arañazo/tajo y abrasión/rozadura. La latencia de un contenido libidinoso o erótico en estas intervenciones (atenazamiento, mordedura, penetración,

frotamiento, caricia, etc.) nos ilustra del futuro potencial simbólico de las grafías, en cuanto se desarrollen a modo de signos.

La vigencia de la grafía sorprende. No podemos creer que por vivir en el siglo XXI todo grafiti, consciente o intencionado, se concrete en una representación gráfica de carácter escriturario o icónico. Es un prejuicio bastante común y que delata una insensibilidad perceptiva causada por los falsos mitos de la idea de progreso cultural. Por eso interpretar las grafías aparentemente sencillas que nos encontremos nos puede aportar un campo muy fértil en conocimientos. Eso hay que tenerlo muy en cuenta, aunque de primeras parezca complicarnos la existencia o que se quiebren los límites de nuestro objeto de estudio. Más bien, enriquece y ayuda a una mejor comprensión del grafiti[8].

Quizás cueste dictaminar la entidad grafitera de algo tan ínfimo como una grafía, pero en esos casos cabe la posibilidad de acudir a la evaluación de los efectos que causa ésta por sí misma. Esto es, se puede prestar atención a qué provoca en el espectador su presencia, conscientes de que puede haberse producido una descontextualización o recontextualización de la misma. Por lo común, desde nuestra sensibilidad se interpretaría como una expresión agresiva. Es fácil entender esto acudiendo a una imagen clásica: el rayajo sobre el capó de un coche. Mensaje hostil por antonomasia y que no cabe excusar, atribuyéndolo al efecto de la

8. Hay que reconocer también que igual que una grafía puede constituir un mensaje, un texto puede no ser un mensaje. Esto se sostiene, porque no se puede afirmar en ciertas situaciones que un grafiti escriturario o icónico sea consciente o intencionado. Más bien, puede deberse a un accidente. Un ejemplo claro de esta posibilidad, en verdad nada común, nos lo ofrece Friz Lang en la película *M – Eine Stadt sucht einen Mörder* (1931), cuando la policía localiza marcado sobre la madera del alféizar interior de una ventana el rastro de la escritura del asesino. La fuerte presión de la mano al escribir una carta ha hendido de tal manera, que se ha producido un huecograbado sobre las vetas de la repisa. Así pues, estamos ante un grafiti que no se ha emitido a sabiendas, ni buscaba en origen receptor alguno en esa ubicación. Por supuesto, es muy habitual en muebles cuyo uso integra la escritura, lo que permite tener en cuenta la posibilidad de la transferencia inconsciente a la hora de localizar grafitis en dichos soportes. Al no entrar en colisión con la definición expuesta, estaríamos ante un grafiti accidental, pero no un falso grafiti.

conducción o a las maniobras de aparcamiento. Su trazado manual y voluntario es patente y con un carácter dañino tan elocuente como el rastro de un bastonazo o un latigazo. Lo mismo sucede al agujerear o acribillar algo, muy estrechamente ligado a ritos como la lapidación o el fusilamiento. Son gestos potencialmente agresivos que el desarrollo de las técnicas 'pictóricas' suavizará, por medio de la tachadura o el 'tomatazo'.

En estos casos, la pulsión erótica de las grafías se ve contrariada, pues parece que en nuestra cultura el sobresaliente desarrollo de los códigos expresivos ha reducido las grafías a un uso negativo, si exceptuamos ese otro uso recreativo que no tiene por qué contraer una pulsión sádica. Sin embargo, ese sesgo es falso, como falso es que el grito sólo exprese dolor, alarma o agresión. Las grafías son gestos que afloran en las situaciones más vacías, restrictivas y represivas del ser humano como reacción, porque quien dice agresión, dice contraataque, defensa o simplemente matar el tiempo con más o menos saña; pero también surgen por el entusiasmo, el placer o el espíritu lúdico. La horadación, el arañazo, el acribillado o la pirografía constituyen las expresiones más discretas o mínimas de repulsa o distensión, afecto o comunión. Así se aprecia en el primer caso en el grafiti carcelario, donde su uso constituye una reafirmación de la persona y un rechazo simbólico a la institución representada por la arquitectura (Gándara 2005: 241-242; Figueroa 2013a: 293) y en el segundo basta con reparar en la feliz interrelación infantil con el medio físico.

Pensemos incluso, fuera de un entorno represivo, en lo fácil que es encontrar lugares abandonados que han sido 'víctimas' de horadaciones en sus muros, sin pararnos a pensar en que exista una cooperación natural que nos impulsa a llevar a cabo el designio social sobre esos lugares 'malditos' en una órbita conceptual, cuando menos, ambigua. Es más, tal y como ejemplifica la anécdota del alojamiento de algunos Merry Pranksters en la Casa Purina, una cutre fábrica de piensos en Manzanillo, donde la reacción psicológica —relatada por Tom Wolfe— es la de apetecer arañar sus muros o techos hasta abrir un boquete (Wolfe 2000: 333, 338), el desagrado ante una vivienda insana impulsa a la aniquilación de la antiarquitectura, a arruinarla, sin que eso represente una negación del

espíritu contructivo, más bien lo contrario. Contribución a la pérdida (vandalismo, vaciamiento, demolición) y reversión de la misma (personalización, ocupación, redefinición-regeneración) convergen en la acción sobre la ruina.

En ese matar el tiempo de las distensiones cabe incluir también lo que llamaríamos acciones de tanteo, que tanto sobrevienen para ayudar a sobrellevar la angustia de ver correr un plazo de espera, como liberar la tensión de un acontecimiento, malo o bueno, o de la confrontación con un rival, tal y como se refleja en la descripción de una puja que hace Ramón de Mesonero Romanos en el Madrid de 1839, donde entre un festival de gestos y tics los asistentes hacen círculos en la arena con sus varas (Mesonero 1986: 187). Sobre este punto, hablaremos más al tratar la excepcionalidad y la oportunidad, que dan carta de naturaleza y legitimidad a la función del grafiti como válvula psicológica de escape o ritual de concentración.

También, ocasionalmente, se ha mantenido en el contexto religioso la presencia de las grafías con valores positivos, afectuosos, sublimadas en ritos como beso, caricia o implantación, produciendo erosiones o limaduras, o implicando la penetración de oquedades. Socavar, minar, rayar o quemar son expresiones ligadas, sobre todo, con lo negativo, desde —como veremos más adelante— la implantación del paradigma capitalista y conservacionista, pero como contrapunto, el frotamiento, la mordedura, la rasgadura, el clavado o el arañazo constituyen representaciones de la pasión, incluso mística o religiosa, que nos dejan al descubierto un carácter libidinoso-ritual reprimido o pervertido culturalmente.

El silencio impuesto, la retención obligada, la introversión pasiva, etc. no sólo empobrecen la interrelación y manifestación del ser humano, sino que condenan al malditismo buena parte de la expresividad, tanto visual como sonora u olfativa. El universo de la grafía es en origen y en metáfora tan visual como sonoro[9]. Expresiones como golpear, picar, ras-

9. La analogía del grafiti con la voz es recurrente y evidente. Ya Norman Mailer aludió a la visión del *getting-up* como un grito gráfico, subrayando la conexión del *tag* con el len-

par, rozar o rasgar son elocuentes al respecto, como entender que existe una correspondencia con el grito, el gemido, el murmullo, el susurro o el chillido. Es patente que la vertiente sonora de los mismos instrumentos, desde un palo a un espray, contribuye a que el individuo se sienta atraído por su manejo, al implicar más plenamente las facultades humanas. La intervención del ser humano sobre el medio o sobre la materia es un festival sensorial. Los sentidos no son compartimentos estancos y existe un continuo trasvase de información y significados a través suyo, que contribuye a la riqueza conceptual de los medios de expresión.

El marcaje

El marcaje se puede entender como la huella consciente y supone una característica propia de los mamíferos terrestres que no es ajena a los homínidos. Implica la esfera visual, la olfativa y la sonora, que es la más volátil. Por encima sobresale el olor, que puede considerarse el principal marcador territorial o posesivo, y todos los que tenemos cierta edad recordaremos cómo, antes de que las casas tuviesen su perfume químico peculiar, olían a las familias que las habitaban. Su utilidad frente al marcador visual es la detección a distancia, una prudente distancia. Este marcaje no responde a una distribución aleatoria, sino selectiva, calculada, consciente y útil, y remarco el término útil, pues es el argumento más poderoso frente a una visión materialista de la cultura.

Pese a contar con más ventajas que los marcadores visuales y sonoros, pues persisten en ausencia del emisor y llegan más lejos que la marca grá-

guaje del cómic (Mailer y Naar 2009: 7), equiparándolo con un marcador sonoro. Como en el contexto mágico, debe entenderse que a toda representación gráfica le corresponde una expresión gestual y una expresión oral, que es la verdaderamente poderosa. Así que quien se encamina a estudiar el grafiti debería tener en cuenta la 'danza' que hace posible esa huella y el 'sonido' que le corresponde a la hora de interpretarlo. Incluso, la dimensión mágica atiende al marcador olfativo, ilustrándonos sobre la posibilidad de que sea anterior al visual y sonoro, y de que se mantenga resonante en el grafiti (Figueroa 2004: 24-25).

El marcaje

fica, en el ser humano los olfativos tendrán el peor predicamento. Por supuesto, no tendría que ser así de no existir una trabazón cultural al uso del olor. Los prejuicios contra los malos olores y contra los buenos olores han alcanzado el mismo umbral de la Era espacial. El concepto de 'pestilencia' ha sido tan ampliamente moldeado por la religión y luego por la ciencia, que se nos ha convencido de que lo inodoro nos libera de todo conflicto, cuando nos priva, sobre todo, de información. El silencio aséptico expresa espléndidamente un estadio de virtud suprema, por encima del olor de santidad o del erótico Chanel nº 5, que se nos antoja *post mortem* y óseo por su esterilidad. No obstante, el principal problema que tiene el marcador oloroso frente al gráfico o sonoro es su difícil manejo y descontrol de sus efectos, por lo que se le destierra al plano de lo primario.

Dicho esto, pasemos a las marcas visuales, considerando que hay dos grupos significativos: las delebles (o medio delebles) y las indelebles. En el primer caso, el ejemplo más clásico es la pisada, que siendo un rastro, su autor puede conferirle un significado consciente. Sin duda, el carácter perecedero de la huella permite concentrar su uso adrede en lo lúdico o recreativo, siendo la arena, el barro o la nieve un estupendo campo de juego que permite exprimirle todo el jugo a las formas que genera la presión de nuestros pies o manos, por ejemplo.

Tras milenios de pisar el planeta, que alguien se ponga a trazar composiciones geométricas sobre la nieve, como hizo desde 2004 el ingeniero Simon Beck, conectando Land Art con una suerte de grafiti alpino (Figueroa 3-3-2014), no debe extrañarnos. Posiblemente, las civilizaciones más avanzadas del universo sean las que más esfuerzos pongan en pasárselo bien, aplicando sus conocimientos intelectuales en el trazado de figuritas geométricas[10]. Pero, al margen de lo singular de una actuación

[10]. Este comentario alude a cierta interpretación del fenómeno de los *crop circles* que los entiende como obra de extraterrestres. Parece omitirse en las alusiones al tema el factor claramente temporal de esos dibujos, realizados sobre campos de cereal, y que insinuarían un impulso lúdico que, a ojos de la opinión pública, parecería incoherente con su estatus 'superior' o con la entidad 'transcendente' que se atribuye a esta clase de mensajes. También cabría interpretarlo como mensajes utilitarios, motivados por

lúdica, adulta y culta que entronca con los impulsos más básicos del ser humano, lo lúdico del marcaje deleble nos advierte indirectamente de que la marca indeleble parece comportar, por lógica, un mensaje más importante, aunque cada vez allá más excepciones a esta regla.

Esa importancia nos remite de inmediato a la posesión, siendo la calidad estética de la huella un portavoz de las cualidades de su emisor (personalidad, potencial, estatus, etc.) Por supuesto, algunas marcas indelebles, sin ser aleatorias, son inconscientes, anticipando en cierta medida el significado de propiedad. Por ejemplo, el rastro por desgaste está detrás, precede y comparte la función de las marcas de posesión en bienes muebles o de derecho de uso de los bienes inmuebles. En su modalidad consciente, esas señales serán un motivo recurrente en la protoescritura, aun sin haberse establecido la distinción aparente entre grafiti (escritura inferior) y epigrafía (escritura superior). También implicarán el desarrollo de la representación de la bendición, pues lo utilitario y lo sacro no debía estar demasiado desligado en las fases protoescriturarias. De la simple muesca del dueño de un cayado al nombre grabado a buril sobre una lápida, pasando por el sello estampado en un cacharro de loza por su fabricante, un experto, existen siglos de desarrollo social y cultural que explican la sofisticación de la huella.

Podemos apreciar además, en el marco cultural, la función del marcaje como apropiación, humanización o personalización de un lugar. Esto responde a que los seres humanos están acostumbrados a alterar el medio para adaptarlo a sus necesidades o a su cosmovisión. La pulsión de dar significado a un objeto o a un espacio, impregnarlo de valores subjetivos, emocionales, simbólicos, etc. hasta alterar su superficie o su forma, e incluso intervenir para generar las condiciones adecuadas para que surjan o se proyecten esos valores, forma parte del proceso de adaptación. Así pues, es fácil apreciar que el grafiti arrastra tras de sí una heren-

la urgencia, como el trazado de un plano o el de un cálculo, incluso como escrituras mágicas que han de servir a su autor durante un breve lapso de tiempo. Perspectiva muy diferente a la que se exige a un grafiti memorial, típico por ejemplo de la acción turística, para el que el carácter indeleble es fundamental.

cia etológica y psicobiológica esencial y determinante. No hablamos sólo de marcar el territorio o la posesión, hablamos de marcar el tiempo, recordar el momento. Más aún, existe un impulso de bendición, donde la humanización, entendida como carga de energía, interviene como acondicionador de un lugar a modo de hogar o entorno familiar; o un impulso de maldición, que lo margina o le niega otras humanizaciones. Digamos que el grafiti sigue el adagio: *el roce hace el cariño*, en su vertiente positiva, y su tolerancia de ajusta al refrán: *bien se disculpa el picar, por el gusto de rascar*, cuando se acepta su función revulsiva.

El grafiti deriva, pues, si entramos a fondo en esa analogía, del frotamiento y la punción, sin desmerecer la raspadura, a veces muy ligada a su represión. Restregarse y uncir son acciones que conjugan imagen, sonido y aroma, los sentidos esenciales de la esfera social, y se expresan en dos planos: la verticalidad (roca o corteza) o la horizontalidad (tierra o arena). Estos planos han sido comentados ocasionalmente para resaltar una alteración conceptual de la escritura. Lelia Gándara resalta la horizontalización de los soportes y de las operaciones sobre ellos, principalmente por el desarrollo del papel (Gándara 2002: 12). No obstante, es una conclusión endeble. Ambas proyecciones de la escritura han coexistido siempre. Incluso, podría preverse una precesión prístina de la horizontalidad que anticiparía la verticalidad de la escritura. Si tomamos como referencia el desarrollo psicoevolutivo del niño, el primer soporte de actuación es el suelo, la horizontal, no el muro.

No se puede pasar por encima del hecho de que el privilegio de la actuación sobre el muro rupestre o fabricado y la capacidad de perduración de sus grafías y escrituras haya afectado muy hondamente a la caracterización del grafiti como una escritura parietal y vertical, que cualquiera de los relatos históricos no se escape de presuponer de que su origen no pueda retrotraerse más allá del muro o darse fuera del arte rupestre. La concepción de que todos los soportes del grafiti (puertas, mesas, mobiliario urbano, vagones, etc.) son extensiones metonímicas del muro (Garí 1995: 22) se sostiene desde una mirada urbanocéntrica e históricamente afincada en nuestro modelo de civilización. Si ampliamos la perspectiva histórica y cultural, podría plantearse con más serenidad que la acción

mural fue posterior a la actuación prearquitectónica sobre el suelo –elemento universal–, junto a la acción sobre las cortezas arbóreas y las paredes rocosas. Otra perspectiva más abierta valoraría que cualquier objeto que soporte el grafiti es en el fondo una metonimia de la piel. Tierra (o barro) y piel son los soportes básicos protografiteros, en los que se concentra una horizontalidad y verticalidad representacional que estará constantemente presente como dualidad a lo largo de toda la historia, aunque en ciertos niveles prevalezca una y otra vertiente[11].

En la confrontación con lo matérico, la presión o la incisión surgen como las técnicas prístinas, de índole protocultural, y no es raro que la resonancia sexual o sacra se haga notar, al jugar con y conjugar dichos elementos primigenios sobre una superficie. Ahí apreciamos, además, ese maridaje preferente de la expresión humana con ciertos materiales y ubicaciones, así como la vinculación estrecha de ciertas tipologías de grafiti con ciertos soportes. Por ejemplo, el grafiti lúdico casa muy bien con la tierra, el amoroso con la madera o el memorial con la piedra.

La misma consciencia del carácter erótico de las grafías y su faceta amorodio nos permite entender que, como animal expresivo, el ser humano no puede concebir una manifestación textual sin una codificación gestual y oral previa. Así, a las formas básicas de la expresión oral, como

11. Por supuesto, partimos de la idea de que la perdurabilidad de la acción parietal ha distorsionado el juicio sobre el desarrollo de la esfera expresiva, llegando a producir la omisión en el relato histórico del desarrollo horizontal de la escritura y la confirmación de la condición de infraproducto del grafiti sobre suelo. La importancia cotidiana del uso de soportes como la tierra o las cortezas de los árboles tuvo que ser mayor de lo que creemos, pese a su rastro prácticamente nulo en una franja razonable de tiempo. La importancia de la perduración de la huella se recalca claramente si atendemos a la pervivencia y desarrollo sofisticado de los geoglifos, sobre suelo o laderas (semivertical). Esos ejemplos demuestran la condición primigenia de la proyección horizontal y no su caracterización como un rasgo propio de la modernidad.
Cabe destacar como contribución a la valorización del estudio de los grafitis sobre suelo en el contexto urbano actual el artículo de Ricard Morant-Marco, "La escritura sobre el pavimento callejero: Los mensajes de felicitación" (Morant-Marco 2014: 133-154). Sus conclusiones parten de un trabajo de campo en Valencia y otras quince localidades valencianas.

el grito o el chillido, o de la gesticulación, como enseñar los dientes o esgrimir las uñas, se vinculan con gestos gráficos como el arañazo o el mordisco, culturalmente asociados a la incisión y la presión-percusión[12]. Cuando acometemos el estudio del grafiti no deberíamos hacerlo omitiendo esas otras dimensiones sensoriales que no son la visual, así como el potencial ambivalente de sus significados, pero encauzando su sentido en una coherente dirección: la manifestación del yo.

La gestualidad

Desde cierto punto de vista, el grafiti se conforma como un arte fuertemente gestual, con el que el ser humano permite a la expresión alcanzar por sí misma sus propios límites, bajo el impulso de la emoción y el peso del tiempo, mientras que la escritura canónica o epigráfica se configura como un arte textual en el que se dirige y construye intelectualmente la forma de la expresión y donde no procede abrir hueco a la emotividad ni sucumbir a la temporalidad. Ahí radica la asimilación morfológica y conceptual entre la *action painting*, las nuevas figuraciones de posguerra y ese grafiti popular que aún no estaba sujeto al influjo de lo ajustado. Porque no puede dejarse de lado que coexistirá con el grafiti intuitivo-popular un grafiti informal, producido por las clases cultas y escolarizadas en reacción al truncamiento o amaneramiento de la libertad emocional, conductual u oral, cuyos contenidos y presentación deambularán entre lo reglado y lo asilvestrado, lo ajustado y lo justo.

12. Conviene atender la vertiente sexual de esos signos, pues su consciencia parece subyacer en ciertos prejuicios morales frente al ornato y el grafiti. Como huellas corporales, el arañazo o el mordisco se han ligado con la lujuria (Cicerón II-V, 31), al igual que el chupetón (Flaubert 2006: 379). Esas heridas son el *graffito* y *dipinto* de la 'lucha' amorosa. Sin duda, la represión religiosa o la preeminencia de la visión dominadora, bélica o maltratadora han contaminado esta alusión benigna que se ligaría con la vertiente positiva, vitalista y festiva del grafiti. El imperativo de que el mundo del mañana ha de ser inmaculado y virginal en todas sus dimensiones no tiene límites en su expansión a todas las esferas humanas.

En este terreno se hace palpable que la libertad de expresión emocional es una cuestión de primer orden. No olvidemos que la contención de las emociones y la anulación de su plasmación física ha sido por siglos una pauta generalizada y no cuestionada abiertamente, y que la consideración del expresionismo como un arte inacabado, crudo o degenerado no es ajena en su fundamento a la consideración del tatuaje o el grafiti como expresiones primitivas y degradadas, fruto de la incontinencia, del descontrol o de la perversión. Y en este clima de censura y correctivo, la expresión o plasmación física de la libertad suele ser más irritante que el propio ejercicio de ésta, desde un planteamiento que roza la hipocresía o la neurosis.

Jung (2003: 26) incidía en el papel determinante de la religión en la encapsulación de lo inconsciente y de la intimidad personal, y esa mecánica segregativa parece correlacionarse con la adscripción marginal del grafiti, convertido en una figuración visual del inconsciente o subconsciente social. La implantación de un sistema educativo represivo o coercitivo a lo largo de la Edad Moderna y Contemporánea contribuyó a focalizar el imaginario del grafiti hacia la iconoclastia de los discursos oficiales, la fruición por fantasear con lo prohibido y el deseo de despojarse de toda corrección formal.

Por otro lado, la codificación del grafiti se ajusta a los patrones simbólicos y comunicativos de la cultura que lo ha generado, sin que podamos excluir la influencia de la oceánica psiquis humana en un plano universal y en una dimensión reactiva frente al cuerpo de pensamiento de cada momento y lugar, ya que existen impulsos que parecen guiados por mecanismos internos. Por tanto, hay claves que nos resultan familiares y otras oscuras en cualquier contexto. Incluso, aunque el grafiti tienda hacia el cripticismo, esa pauta la comparten otros medios de comunicación o expresión, por lo que entendemos que la ocultación no es una característica particular, sino más bien humana y que se sirve del grafiti como un médium más. El grafiti no es otro lenguaje u otra cultura, es si acaso la sombra del lenguaje y de la cultura, una sombra más larga o más espesa según sea el grado de distanciamiento y presión marcado por la cultura oficial o el grado de repudio popular hacia su recurso.

Sin embargo, para que ese léxico gestual, fuera del orden reconocido, diese origen al grafiti, hay un largo recorrido. Habrá que esperar a la gestación de la cultura escrituraria y su escalada sobre el predominio de la oralidad o la gestualidad física. Reparemos un momento en la leyenda de la doncella de Corinto (Plinio el Viejo XXXV). Ésta expresa alegóricamente como pocas ese impreciso momento en el que se creó el punto de partida del arte y, al tiempo, se antoja que relata la bienvenida al grafiti. Este relato no se sirve de elementos fantasiosos, sino de alusiones a prácticas que debían ser habituales, pero que se dirigían bajo un nuevo contexto cultural hacia el tópico del *memento*. En particular, hacia el memorial de estancia o de paso de una persona.

Su historia nos permite comprender, de forma sutil, que la sombra se considere el testimonio de la presencia de un ser vivo más inmediato (directo y próximo) y, a la vez, el más fugaz que existe, pues no puede sobrepasar la ausencia o la descomposición de ese ser. Va siempre con él. Por tanto, es incapaz de superar en resistencia al olor o a la huella impresa. Pero el arte del ser humano se propuso capturarla, pues dejarla perecer sería doloroso, o peor, dejarla libre sería funesto; y lo logró con un simple gesto, capaz de resolver el conflicto.

La lectura de la leyenda narrada por Plinio el Viejo nos hace imaginar un hipotético momento neutral, en el que dibujar sobre un muro profano no representaba un acto provocativo y sobre el que, gracias a la forma consciente y medida, se da pie al arte. No hay dilema, no hay conflicto. Grafitear en un hogar o en un taller no era irritante, si la ocasión lo requería; pero además, apreciamos que el grafiti amoroso mantiene ese halo sagrado que el mito de Paris y Enone también expone (Figueroa 2014: 85-87); y que, bajo la justificación de lo sentimental y erótico, consolida el respeto social por lo que es el motor básico de la perduración como especie: el amor. He ahí el principal aval del grafiti como expresión y gesto público: su manifestación del impulso o la pasión vital, de la *libido*, del *eros*.

La *libido* fue sublimada, menospreciada o anulada del discurso oficial y artístico durante largos siglos, a menudo porque existían otros espacios

lícitos para su adecuada expresión pública, en el marco de lo festivo. No eran precisamente gráficos, pero en una cultura grafa su manifestación acabaría implicando su intrusión en la representación visual más tarde o más temprano. La modernidad prosigue con esa dinámica, permitiendo la exposición de los impulsos vitales en determinados recintos físicos y horarios, cuadriláteros de espacio o tiempo, de una manera cada vez más mercantilizada y despojada de un sentido espiritual, que no necesariamente religioso. La cultura de ocio significa el acelerado encauzamiento y control de la alegría de vivir, de los procesos primarios. Una forma de domesticar y conducir el gesto por medio del permisivo tintineo del dinero.

El valor de la historia de la doncella de Corinto como representación de la génesis del arte radica en la fijación y contención de la forma por medio de la línea, en un deseo de sobreponerse a las fuerzas superiores, de contentar el impulso de sujeción y de transcender a lo transitorio. El origen de la pintura tiene un fuerte componente ritual ligado con la retención de la vida, con la protección frente a la muerte o con el rastro de lo inefable[13]. La delimitación del contorno de la sombra pretende dominar la naturaleza y vencer el paso del tiempo mediante la técnica; y nos sirve de aviso de cómo, poco a poco, la mentalidad supersticioso-racionalista, cristiano-ilustrada, va a consolidar la mancha, esa sombra libre, como una de las más desasosegantes y terribles imágenes, sin atender siquiera a la naturaleza de cada mancha. Profundizará más aún en el divorcio con los restos culturales del mundo rural y, fundamentalmente, silvestre que identificamos con la cultura neolítica y paleolítica. En eso radica lo desconcertante de propuestas contemporáneas como los *shadowmen* de Richard Hambleton, que resaltan la emancipación y autonomía de la sombra, como una mancha animada, y subrayan su capacidad de impregnación del espacio físico, revisando y actualizando antiguas creencias en el marco del folklore moderno.

13. La sombra a menudo se relaciona con lo sobrenatural. Por ejemplo, Ernst Kris y Otto Kurz (1991: 72) recogen leyendas como la que versa sobre la sombra que dejó Buda en una cueva cerca de Hadda. También, la que habla del origen de la imaginería de Buda: a causa de la incapacidad artística para representarle, se optó por trazar el contorno de su sombra y rellenarla de color.

En cambio, la silueta es aceptable, y eso facilitó la rápida adopción en la modernidad de técnicas como el estarcido en la confección de rótulos o decoraciones, o el fisionotrazo para retratos. No obstante, es una ley histórica que la ruptura con un sistema comporta la negación de unos valores o la aceptación de otros mediante la gestación de un nuevo revestimiento formal, un nuevo sistema de representación, aspecto muy importante para comprender cierta mecánica adoptiva en relación con la creatividad popular o callejera. El desarrollo de las plantillas, de los estilos y otras facetas técnicas que caracterizan al grafiti contemporáneo se encaminan en dar carta de naturaleza al grafiti en la modernidad, recargando a la silueta de un tono subversivo en cuanto se trasvasa su uso a la esfera de lo descontrolado.

Tampoco podemos negar las implicaciones mágicas, pues el gesto, como toda proyección, influye en el medio. La interpretación de ciertas grafías como 'golpes' nos advierte de su significado como llamadas, como agentes de una apertura que conecta distintas dimensiones. Aunque la motivación lúdica comporte una intranscendencia, la acción percutora, literal o figurada, se mantiene como remate de cualquier invocación mágica o transcendente. La idea de que el muro se rompe es tentadora; de que se abre una ventana, embriagadora.

El mundo de los iconos o las firmas en el grafiti no es ajeno a la esfera mágica, no podría serlo. Sin embargo, la magia tiene una faceta turbadora cuando está en manos de 'duendecillos traviesos'. Es entonces cuando nos interesa observar cómo ese deseo de contención ha dado pie a entender que la pulsión idealista provoca una pulsión grotesca que será el alma del grafiti por siglos. Se trata del distanciamiento de la norma, del patrón, del canon oficial, del plano ideal, de una disciplina técnica y una mesura que ejercerán tanto los instruidos en sus códigos (artistas o escribas), o aquellos que no tienen la instrucción adecuada y, por tanto, obran ajenos a la norma, desde la ignorancia.

No es aleatorio que la transgresión o la iconoclastia sean motivos habituales del grafiti, porque su blanco principal suele ser la corrección política y los símbolos del poder. Tampoco ha de extrañar que sus practi-

cantes sean disidentes de la mascarada y se contenten con grafitear en los camerinos y almacenes de la vida. El desequilibrio es esencial para sentirse verdaderamente vivo y eso exige sacudir la quimera de lo establecido, a golpe de brocha o cincel en los márgenes de lo posible. Por supuesto, ese ejercicio contrae a la larga una liberación de la pretensión de solidez y perpetuidad, aceptando un destino impreciso.

Mucho más chocante es que la revolución de la modernidad haya dado pie a que los mismos artistas se ocupasen de socavar los iconos del arte y de liberarse de la esclavitud del canon. En esa proeza, no puede negarse la participación del grafiti como crisol en la liberación de la expresión, generándose una curiosa dinámica: mientras el arte se fue grafitizando, el grafiti se fue artistificando, como ejemplifica el Getting Up y la Aerosol Culture, a su vez bajo la inspiración de la cultura de masas y del arte contemporáneo[14]. Ese salto sustancial llegó a mediados de los setenta, de la mano de figuras como Phase II, Lee, Caine o Blade, entre otros (Gastman y Neelon 2011: 71, 74, 90, 94, 102), tras la revolución de las *masterpieces*, donde destacaron Super Kool 223, Stay High 149, Cliff 159, Phase II y otros (Gastman y Neelon 2011: 86).

La Aerosol Culture, cuyo espíritu nace del movimiento y la agitación, ha sido capaz de articular un cuerpo informal de normas operativas y formales que han jugado el papel de signos de reconocimiento subcultural. Su independencia del ecosistema artístico pone el foco de su nutrimento cultural en la influencia ambiental. El pulso que establece con la sociedad le hace muy sensible a esa influencia que le garantiza crecimiento, conflicto y dinamismo, acudiendo en su proceso de autorregulación a diferentes fuentes, no necesariamente artísticas. La canonización suave del Writing se deriva en gran medida de la sensibilidad plástica de los propios escritores, como observó el fotógrafo Jon Naar (Mailer y Naar 2009: 128), que a menudo opera en las primeras etapas de un modo aparentemente coordinado de antemano, pero donde el instinto, la in-

14. Este proceso quedó expuesto en la conferencia "La identidad artística del Graffiti: una encrucijada cultural", impartida por mí en la Galería Alba Cabrera, con motivo de las jornadas *Parlem d'Art* de la Universitat de València (25-11-2014).

tuición y la improvisación marcan un ritmo y armonía propios. La percepción de los grafitis como una operación artística depende de varios factores, pero si no presentase esa conjunción casual de formas una tensión entre sí o con su entorno, es improbable que jamás adquiriese la suficiente significancia como para ser susceptible de convertirse en una obra de arte. El grafiti presenta su propia artisticidad al otro lado del muro limítrofe de lo convencional, invocando ese orden silvestre o armonía selvática, aclamada por Norman Mailer (Mailer y Naar 2009: 13). Porque, aunque se configure como un festival caótico, el grafiti genera espontáneamente –como describe Coco 144– un orden particular bajo los principios de la preferencia y la funcionalidad (Stampa Alternativa/IGTimes 1998: 31).

La conexión entre la esfera artística y la grafitera nos debe dejar claro que ha habido dos líneas de desarrollo emparejadas a lo largo de la historia de la escritura y la imagen, y que el grafiti, aunque se ha visto condicionado a desempeñar un papel subsidiario a la altura del clima sociocultural de cada momento, por vivir a la sombra de las bellas artes, la epigrafía y la caligrafía, también ha gozado de su propia autonomía. En conjunto ambas forman parte en su origen de un mismo tronco, sólo separado en dos por el hachazo de las convenciones culturales.

Manchas y garabatos

Puede concluirse que la horadación y el arañazo secos, por un lado, y la mancha, el reguero y la salpicadura de fluidos, por otro, son tanto la raíz del grafiti como la raíz del arte plástico, porque son el germen operativo de la expresión gráfica que emana del hombre natural. Dicho esto, ¿cuáles son entonces las formas esenciales del grafiti, los elementos gráficos básicos que se relacionan plásticamente con la génesis del grafiti como producto o subproducto cultural? Para responderlo debemos comprender primero cuáles han sido los elementos básicos del arte gráfico y de la etapa más primaria de la pintura. Vasily Kandinsky da en el clavo en su *Punkt und Linie zu Fläche* (Múnich: Albert Langen, 1926), a la hora de resolver

la cuestión: punto, línea y plano. El citado relato de Plinio el Viejo nos habla de la línea y del plano como muro, pero reconocemos lo oportuno que habría sido para la hija de Butades, conseguir animar la silueta de su amante, poniéndole un simple punto en el lugar del ojo. Un detalle ausente en la historia original; donde en cambio se opta por convertir la silueta en una figura de arcilla tridimensional, donde el punto tuvo que ser un elemento imprescindible de animación[15].

Por consiguiente y sin rubor, hay que determinar que el punto y la línea del grafiti han de ser algo que exprese esa liberación del canon, esa exaltación del caos que expresa el confeti y la serpentina en el clímax de una fiesta. Igualmente, que sea algo que forme parte de nuestro cotidiano, aunque poco a poco se vaya diluyendo a través de la sublimación cultural. Perfectamente podremos intuir que nos acompaña desde la tierna infancia y que su informalidad es la garantía que nos reconecta con lo ancestral y esencial. Por tanto, el punto del grafiti se encuentra encarnado en la mancha y su línea, en el garabato.

Tanto se vincula con nuestro ser, que se convierte en la representación básica de la identidad. Ambas formas han sido el germen de las firmas hasta tiempos muy recientes: la mancha como huella digital o el garabato como rúbrica. No es extraño que toda firma oficial y extraoficial presente una innegable semejanza con la salpicadura o el garabato –en muchas ocasiones es literalmente un garabato– y que el propio desarrollo

15. Ese aparente 'salto evolutivo' que relata Plinio el Viejo nos remarcaría que el grafiti o protografiti, como diseño, dio pie a la escultura sin pasar por la pintura. No es ningún absurdo si hablamos de una cultura surgida del barro. Es un detalle curioso que nos recuerda comentarios como el de Charles Baudelaire (1996: 177-178), que considera la escultura un arte primitivo, más próximo a lo rural o a lo 'caribeño' (entiéndase salvaje). Esta curiosa visión nos relanza la idoneidad de afirmar que el Graffiti ha sido un fruto de la 'civilización' extractado de ese grafiti primitivo, más propio estéticamente a un régimen cultural preindustrial –recogido en sus postrimerías por artistas como Brassaï–, y que en los setenta dio lugar a ese maravilloso híbrido cultural. Posiblemente Norman Mailer entendiese la tropicalidad del Graffiti como una formulación actualizada, aculturada e integradora de lo primitivo, en su libro *The Faith of Graffiti* (Nueva York: Praeger, 1974), y quizás, por ello, su apelación fuese mucho más generosa y respetuosa para con el espíritu de lo que Baudelaire entendía por caribeño.

de la firma en la historia exprese el grado de control racional sobre lo instintivo, configurándose en una ventana de la personalidad tanto pública como oculta[16].

Ambas formas básicas se muestran también muy claramente como el alma del *tag* graffitero. En conjunto, todas las firmas son marcas realizadas con conciencia y con el propósito de que se asocien con una singularidad y de que sean reconocibles por otros, planteen o no la fijación rígida de su forma. Como una figura en la distancia se reconoce por la silueta de su cuerpo en movimiento y la melena o pelambre alborotada por el viento, así es la firma que identifica en la lejanía de su ausencia al individuo.

Friedensreich Hundertwasser mostraba sin ambajes que la mancha era la base de la personalización del espacio[17]. Cuando ejecuta su acción rei-

16. Es muy interesante observar cómo, tras el Humanismo, la progresiva consideración de la individualidad y la creación de registros de identidad eclesiásticos y civiles llevaron a la fijación del apelativo, extendiéndose socialmente desde el siglo XVI el uso de apellidos heredados (Figueroa 2014: 59-60). Este acontecimiento es muy importante, pues expandió la necesidad de aprender a escribir el nombre y de diseñar firmas. Pese a ello, en el siglo XVIII y en un país como Francia, todavía había bastantes artesanos sin firma, pese a tener un nombre y condición fija (Jacques 1972: 96). Es importante tener en cuenta cómo la identidad y el cultivo de la singularidad personal van a adquirir una mayor importancia en un modelo de sociedad donde los cambios vitales van a ser mucho más frecuentes que en períodos como el medieval o el moderno. A menudo lo único estable es la identidad y la firma, mientras que la residencia o el oficio adoptan una gran flexibilidad. No parece que los escritores de graffiti y otros individuos cuestionen la necesidad de construir una identidad y fijar un nombre, sólo que no se sujetan a la regulación oficial, tomando la firma como un símbolo de su autonomía.

17. La mancha como marcador de la identidad y del rastro humano se asocia estrechamente al sudor. Por el sudor –exactamente, por el olor corporal–, se puede determinar la presencia de un individuo. Como podemos suponer –a pesar de lo benigno de este marcador, sin connotaciones agresivas, salvo si delata la posesión ilícita–, el malditismo del sudor, acrecentado por la suciedad corporal, conlleva que se consagre como estigma. La mala prensa del sudor lo convierte, se mezcle o no con el polvo, en un elemento denigratorio. Su presencia notoria sólo puede contemplarse en la cotidianidad moderna como una degradación (trabajo manual y material), un signo de concupiscencia (pecado/vicio), un síntoma de agitación azarosa (preocupación/ desgracia), de

vindicativa sobre el derecho a la tercera piel en *Nacktreden für das Anrecht auf die dritte Haut* (1967), sensibilizaba acerca de la epidermis y de la importancia de la infancia como plataformas para la conformación de la personalidad, y la necesidad de complementar el proceso encaminándose por el mundo de lo orgánico y lo elemental. Desnudarse, verter pintura negra y roja sobre el techo y la pared de aquel cuarto de estudiantes que le acogía, y discurrir sus ideas era fertilizar ese espacio y adquirir un derecho moral sobre esa jaula. El marcaje del espacio es un derecho, porque construir o hacer propio un lugar es una necesidad del ser humano (Hundertwasser 4-7-1958). Trabar ese impulso es obstaculizar o impedir la individualización, el desarrollo de la responsabilidad y el sentido crítico, tener un destino propio y comprender la razón del existir.

Por otro lado, su concepción del mundo como una espiral establece un parangón entre lo prístino de esa imagen gráfica y el garabato primordial o caos (Schmied 2005: 65-67), que no puede desligarse de la vegetalización o planteamiento orgánico de la arquitectura. Este tema se hará muy patente en las observaciones de Norman Mailer acerca del Writing neoyorquino (Mailer y Naar 2009: 13), donde ya se apunta la conexión entre el garabato y lo multicolor.

Mancha y garabato son sublimaciones de la horadación y el arañazo que se produce en un soporte en bruto. Desde la consciencia, son susceptibles de convertirse en disidencias del punto y la línea canónicos, trazados en un plano preparado, manteniendo una ambivalencia simbólica, positiva-negativa, que culturalmente —insisto— se ha procurado reducir todavía más a un aspecto meramente negativo o risible. La cultura europea del siglo XIX no dejaba de tomar a ambas formas como signos de infradesarrollo, torpeza o infantilismo, delatores de lo primitivo, salvaje, bárbaro o patológico. Basta recordar los calificativos que emplea Charles Baudelaire cuando narra los primeros pinitos del dibujante y acuarelista

indisciplina (juego/travesura) o de cobardía (temor/cargo de conciencia). Exiguo es el esfuerzo por consagrar la imagen del sudor como un rasgo heroico y vitalista, aunque se haya incentivado con la épica obrera, militarista o hedonista contemporánea.

autodidacta, Monsieur G.[18]: iniciado en la cuarentena, impulsado por la obsesión de plasmar su imaginario, se lanzó a echar tinta y colores sobre la hoja blanca, garabateando como un bárbaro, un niño o un primitivo, «se fâchant contre la maladresse de ses doigts et la désobéissance de son outil» (Baudelaire 1996: 356).

Desde el arte arcaico, el contorneado de la mancha-sombra se convirtió en la base de las artes y el alma del dibujo, dando pie al desarrollo de distintas versiones de lo canónico. Por tanto, el propósito rupturista de plantear otra manera de concebir y usar las formas, trastocaba necesariamente el sistema de convenciones y la jerarquía establecida entre esas formas y lo que pudiese prestarse como soporte, haciendo a la larga que la mancha hablase de tú a tú con el punto, que el garabato se codease con las líneas rectas o que lo rudo alternase con el fruto de la norma. En lo que concierne al artista de vanguardia, éste no habría encontrado mejor amigo de viaje, para socavar los cimientos del arte académico, que el manchurrón y el garrapato trasladados al interior de un marco o desbordándolo.

Por consiguiente, mancha y garabato adoptan un potencial subversivo tremendo en la modernidad, no sólo por méritos propios, sino por contraste y oposición. El racionalismo mecanicista, la dictadura de la escuadra, el cartabón y el compás, la pulcritud y el pulido no tardarían en provocar en la segunda mitad del siglo XX una ofensiva tachista, informalista, expresionista, matérica, etc. Sobrevenía la más potente reacción contra su imperialismo, que hacía de ellos dos su bandera[19]. La represión o la

18. La identidad del citado Monsieur G. se corresponde con el corresponsal, dibujante y pintor Constantin Guys, que en la treintena logro cierta popularidad con un estilo que, ciertamente, tenía formalmente mucho más de grafiti que de arte académico. Sus temáticas retrataban la vida cotidiana de la sociedad de su tiempo, recibiendo el sobrenombre de 'el pintor de la vida moderna'.

19. Nadie puede negar que el grafiti es hijo de su época y nos sorprendería ver cómo el gusto estético de muchos escritores de graffiti adolece del gusto racionalista transmitido y retransmitido por la cultura de masas. Basta apreciar los comentarios que dedican algunos escritores de graffiti en los años ochenta acerca del grafiti común o las pintadas, tachadas como vergonzosamente cutres frente al cuidado formalismo e im-

reeducación del modelo social moderno de todo lo 'salvaje' pinchaba en hueso, porque roía la carne, el nervio, la sangre del alma humana. Los años sesenta reclamaban el retorno a lo primitivo, rescatar lo positivo del salvajismo como albedrío natural, el olor figurado y literal a humano, el sabor a libertad ahumada, etc., que la postmodernidad pretendió reformar bajo la figura del *outsider*, del artista maldito, incomprendido o a contracorriente, o con la más ingenua imagen del *enfant terrible*.

Friedensreich Hundertwasser resaltaba su vigencia a la hora de personalizar los espacios y las fachadas (Hundertwasser 4-7-1958; 1968; 27-2-1972). El tachismo que había liberado a la pintura se sus últimas barreras formales, debía aplicarse a la arquitectura, para permitir que los individuos descubriesen sus propias reglas y formas, mediante la exploración de un paisaje extraño y por reconocer (Schmied 2005: 65-67). Esto implicaba intervenir gráficamente las superficies, siguiendo su impulso natural.

Esta observación no parte de un descubrimiento de nuevas vías para la expresión, sino de un reconocimiento de las pautas espontáneas y natu-

pecable acabado de sus *tags* y piezas, y que por lo común no ocultan una disparidad de gusto y criterio tipográfico. De la misma manera, es muy interesante observar una pauta reiterada que contempla el *tagging* como un subproducto, visto como garabatos sin valor o guarrería en comparación con las piezas (Castleman 2012: 60), aspecto que es subsidiario de ese despegue sofisticado que conlleva la distinción entre *elite writers* y *taggers* (Brewer 1992: 188; Alonso 1993: 12). En el Graffiti se establecen las mismas luchas culturales que en el mundo del arte, pero en otro contexto, y los mismos procesos de sofisticación de la cultura popular que captan la atención de la alta cultura.

Lo fundamental es que, tras esos comentarios, se aprecia que la calidad del trabajo artesano del escritor de graffiti se ajusta a la aspiración de equiparar su artesanía con la factura industrial —en una fase de agotamiento de la estética militantemente 'descuidada' de la generación anterior, que había contado con el atractivo disidente de un diseño desinhibido y fresco–, y al reto de asimilarse o superar, en su competencia con los medios oficiales, a medios como la publicidad. Esta actitud o pretensión va en detrimento de cualquier primitivismo, considerado de antemano como rasgo de torpeza. No obstante, el grafiti y hasta la Aerosol Culture acogen, en igualdad, multitud de propuestas estéticas. Por ejemplo, los estilos basura, el no-estilo o el expresionismo figurativo, incluso la salida del plano y el encuadre, el desbordamiento, etc. contestan la posible hegemonía de una lectura pulcra del grafiti.

rales, cuyo impulso anida en nuestro interior. Cuando Italo Calvino aborda las geografías interiores en su "Il viandante nella mappa", resalta la historia de un inmigrante rural y analfabeto que, llegado a Fez y para poder sobreponerse a la ciudad y sobrevivir en ella, traza por su tejido mural signos con un significado personal, útiles para que pueda hacer suya la ciudad y orientarse en su andar cotidiano (Calvino 1995: 432-433). Un auténtico Daniel Boone fasí, capaz de protagonizar una novelita de Jules Verne con absoluta solvencia.

El maestro Antoni Tàpies resaltaba las concomitancias del grafiti moderno con el arte primitivo, haciéndonos ver que la impresión de caos o salvajismo nos puede permitir atisbar la conexión con un orden cósmico que no escuchamos (Tàpies 23-10-1984: 43). El hilo de Ariadna de nuestro subconsciente. Posiblemente, el artista contemporáneo ha sido especialmente sensible a esos valores, porque él mismo se ha procurado superar la agnosia de los rasgos instintivos del lenguaje, que exalta simbólicamente el emblemático *wild style* o el *wicket style*, esa sublimación garabatil del escritor de graffiti, a la que no es ajena la mezcolanza cromática[20]. La etiqueta de analfabeto simplemente remarca el desconocimiento de uno de los numerosos caminos que existen para adquirir conocimientos y leer el mundo que nos rodea. Focalizar el desarrollo del saber sólo en la escritura, anulando otros 'alfabetos', puede ser la más nefasta de las ignorancias.

Aquí debemos frenarnos un poco en la reflexión y tomar conciencia de ciertas trampas lógicas o la relatividad de ciertas especulaciones. Cuando nos referimos al garabato –y esto lo expone muy claramente Ludwig Wittgenstein (2002: 119) –, estamos hablando en todo caso de un divertimento psicomotriz o de una expresión de la emocionalidad, no de una codificación lingüística de orden cultural. Eso no quiere decir, en contra de lo expresado por Wittgenstein, que un garabato sea algo ininteligible por la simple razón de no constituir un lenguaje normativo, de no responder a un interés comunicativo o de presentar unas pautas particu-

20. Esa agnosia visual no sería indiferente al proceso de analfabetización ocasionado por el imperio rectilíneo, denunciado por Friedensreich Hundertwasser (4-7-1958).

lares. Tampoco, que el hombre primitivo, como el niño, no incluyese el garabato dentro de sus estrategias de re/conocimiento de la naturaleza, pues acusa un rasgo pautado y una función ordenadora.

A mi juicio y en su dimensión instintiva, se puede alcanzar la comprensión del azar o subjetivismo que conforma el garabato, pues precisamente su concepción como una expresión emocional ofrecería pistas para su descodificación. Por medio de una despierta capacidad empática y habilidad de comprensión del pulso, la inquietud, la tensión, la agitación interior, etc. y de cómo se proyecta hacia el exterior, hacia la materia o el medio, podría entenderse como un lenguaje informal. Muy seguro es que se requiera avivar el instinto y confiar en la intuición para leerse, en un duelo entre lo subjetivo y lo objetivo. Por eso, no temamos especular, siempre y cuando no nos dejemos enredar por la madeja del diletantismo, los terrores irracionales o las razones aterradoras.

Por tanto, el garabato se puede leer, pero hay que tener las claves, como ha demostrado en una faceta muy concreta la psiquiatría y la psicología. Hans Prinzhorn consideraba a principios del siglo XX que los garabatos eran una forma de dibujo progenitor, el punto más próximo al cero en la escala compositiva, a través de los cuales se podía entender el proceso evolutivo de la elaboración de las imágenes, pero además se podía descubrir en ellos la capacidad cultural y la vida psíquica de su autor (Rhodes 2002: 62-63). Ya fuese en dementes o cuerdos, en niños o adultos, el garabato expresa un impulso interior que enlaza con la tendencia a enriquecer el entorno (Rhodes 2002: 64) y, aunque parezca que unifica al individuo en el común al devolverlo a un estadio 'básico', permite expresar sin rebaja alguna la personalidad propia.

En su vertiente recreativa, el garabato asume un sutil componente estético, no del todo instintivo. Muy interesante es tener en cuenta cómo, en el contexto preescolar y con un conocimiento preliminar de la escritura, el garabato puede configurarse como una escritura simulada. Ese garabateo consciente asume las pautas de organización de cada cultura escrituraria; no es igual garabatear un texto a lo latino que uno a lo árabe o hebreo, o 'escribitear' un cuento o una carta, por ejemplo (Harste y Bur-

ke 1996: 50-54). Aspecto muy importante, pues si lo extrapolásemos al contexto del grafiti, en muchas ocasiones nos basta con echar un vistazo de reojo para poder hacer una catalogación previa de las tipologías presentes en un palimpsesto, simplemente por su forma y ritmo. Sin duda, la gestualidad y su organización son claves muy importantes, cargadas de significado, produzcan o no un texto legible en términos sociales. La misma incomprensión, revestida de prepotencia, que hacía que el civilizado hombre blanco tachase de garabatos las escrituras ininteligibles de otros pueblos grafos, nos estaba señalando indirectamente este aspecto semántico[21].

21. En un punto intermedio, se aprecia el prestigio de lo ininteligible, cuando se asimila a una escritura exótica. Como en su día a una escritura estrambótica se le podía asignar un sentido mágico, la catalogación popular como escritura extranjera salva al garabato de su denostación. En España, esto se hacía patente entre los mismos escritores de graffiti que tenían dificultades para interpretar las letras 'americanas', tendentes al *wild style*. El pionero madrileño Juan Manuel calificaba a esos *tags* de 'árabes' cuando los vio en París (Gálvez y Figueroa 2014: cap. 5). Otros, como Smark o Ruben ASR, usaban en los años ochenta el mismo término para calificar las primeras versiones en Madrid de esas caligrafías curvilíneas y enrevesadas, como las trazadas por los SSB (Gálvez y Figueroa 6-7-2011; 21-10-2012; 2014: caps. 13·1 y 13·3); y Tomi de Villaverde señalaba que le parecían letras 'chinas' (Gálvez y Figueroa 6-4-2013). Comentarios que coincidían con lo apreciado por Norman Mailer en los años setenta, que asociaba el diseño de los *tags* con lo árabe, chino o hebreo (Mailer y Naar 2009: 31); o con Italo Calvino, que los trataba de formas árabes, ideogramas o jeroglíficos (Calvino 1995: 513).
En ese batiburrillo de soluciones gráficas rodeadas del misterio de lo arcano, varias y divertidas fueron las interpretaciones dadas al *tag* del madrileño Ardi, el primer bombardero en destacarse con un estilo cerrado, gracias a la alteración del canon alfabético. Se le llegó a conocer como ARSQ, A210 u 8210 (Gálvez y Figueroa 2014: cap.10·1). Ese enigma acrecentaba el aura de esas firmas en los primeros tiempos. Otro caso nos refleja la rebaja del aura por ignorancia. El *writer* LSD de Nueva York sumaba a su *tag* el signo del Om budista. Como pocos sabían lo que era, se reducía su lectura a un número 3 (Gastman y Neelon 2011: 64). En este caso, la ilegibilidad se trastoca por la asimilación con una clave numeral corriente en el concierto general del *getting-up* neoyorquino, adornado con trazos decorativos; aunque su lectura sea incorrecta.
Curiosamente, encontramos las mismas alusiones 'chinescas' en el campo musical, dirigidas a estilos como el bebop o la psicodelia, por salirse de lo establecido y considerado armonioso o comprensible en términos de gusto popular o *mainstream*. Además, de observar el placer por crear a conciencia acertijos visuales desde esos patrones arabigoides, helenoides, runoides, chinoides, etc. entre los escritores de graffiti (F. Figueroa 1999: 586-588; M. Figueroa 2009: 122, 127-130).

Lo inteligible, que nace de la incapacidad de descodificar, es el fundamento de que algo tan libre como un grafiti nos parezca un acertijo; de no ser así, nos parecería un chiste, que juega con formas que desconocemos (Kris 1964: 13-14). Es así que el conocimiento del fondo es lo que hace que un producto o acontecimiento nos sea gracioso y, en consecuencia, inofensivo (Kris 1964: 52). En gran medida, el grafiti no ha dejado nunca de acoger esa funcionalidad chistosa de diferentes maneras y quienes abogan por el Graffiti como movimiento lo hacen entre su aprecio como la broma más colosal de la historia o la propuesta artística popular, más rumbosa, variopinta y extendida que jamás se haya planteado nunca. Sin embargo, su desconexión social y cultural empuja su faceta lúdica o bromista hacia lo críptico o, lo que es lo mismo, a que su lectura se quiera restringir al estadio del garabato, que para muchos es un subproducto o un mal augurio, cuajado de peligros. Esta negación puede ser consciente y alevosa, como cuando un escritor de graffiti, sin ignoracia alguna, denosta el *tagging*, asimilándolo a algo sin sentido ni gracia, sólo caos, dolor o guarrería, porque espera lograr una ventaja o presumir de haber alcanzado una meta alcanzable para pocos.

Por supuesto, el garabato del niño se distancia del del adulto. Una frontera muy clara es cuando el proceso primario está al servicio del yo, bajo control, entonces se aviva el ingenio, y el individuo busca la conquista o seducción del otro. Bajo ese interés, se procura alcanzar una sintonía, construir unas claves compartidas, a menudo desde la complicidad, siendo el ámbito de la marginalidad escrituraria un espacio óptimo para esa clase de juegos tendenciosos. El estilo de hacer las cosas, lo artístico, entra entonces en juego, ya sea por la puerta de atrás.

No me cabe duda de que el mismo Kandinsky entendería que arte y grafiti son caras vecinas del poliedro cultural, enfoques diferentes de la misma cuestión. Si para el arte el contenido de una obra encuentra su expresión en la composición, es decir, en la suma interior organizada de las tensiones, el grafiti lo hace igualmente a partir de la intuición y el aprendizaje informal, con la libertad de no sujetarse a un modismo o formalismo concreto, siendo capaz de integrar los mismos códigos ma-

nejados en el arte, alterados, deformados, distorsionados en su justa medida por su nuevo contexto disoluto y el predominio de lo subjetivo. Ambas prácticas son, por tanto, acciones conscientes, surgidas de la voluntad, pero una acata un convencionalismo, lo cuestiona o renueva sin romper con el marco, mientras que la otra se distancia o disocia del imperativo del canon como disciplina, aplicado como formalismo, factura o proceso. Claro está que en contextos distintos, aunque el arte desemboque en la calle o el espacio público y el grafiti fluya hacia los talleres y espacios expositivos.

Como veremos, la Aerosol Culture tiene un serio problema identitario si quiere definirse como arte, si quiere hacerlo afiliándose al sentido clásico u objetual del término (Figueroa 2014: 210-221). Curiosamente, cuanto más se posiciona como grafiti, más sentido tiene como arte, porque conecta brillantemente con la concepción performativa del arte contemporáneo y con lo inconscientemente universal. El Writing, por citar un ejemplo, representa una auténtica performance colectiva que no se limita a la ejecución de una huella, sino que se expresa a través de un elaborado proceso que implica un conjunto de proyectos poéticos no siempre comprensibles, en un primer vistazo, en su particularidad y todo un concierto de circunstancias, a menudo cercenadas u obviadas por la crítica, que lo condicionan.

Más allá del Getting Up y la Aerosol Culture, ya sea en una situación furtiva o consentida, el grafiti público implica activar todo el cuerpo y todos los sentidos en su consecución; excita la alerta, la atención, la intensidad, el compromiso y, seguramente, el grafiti adulto del siglo XX sea el máximo exponente de la vivencia del grafiti como reflejo del impulso interior y del pulso histórico, en una época de alta aceleración vivencial y escandalosa tendencia al simulacro ante la muerte del rito y el triunfo de la banalidad de las experiencias.

Malditismo

Como contrapunto simbólico y en correlación con la interpretación del grafiti como esfera de lo caótico, si el punto se hace corresponder con el silencio, la mancha equivale a un agudo gritito o un basto aullido, según su intensidad. Incluso, aunque acalle lo que abajo haya. El grafiti puede hablar bajo, pero jamás se calla. Es hijo de la incontinencia, del pensamiento desparramado sobre la materia sin tamices. Punto y mancha constituyen un puente, una interrupción, un choque, una llamada de atención, pero la elocuencia de la mancha supera en mucho a la expresión de un punto contenido y perfecto, con su contorno gravemente circundado y centrado. Incluso, se enfrenta con fiereza al aspecto utilitario, ordenador y clarificador del punto, al convertirse la mancha en el símbolo del desprecio máximo, hasta el punto de inutilizar o desacreditar, a efectos del hombre civilizado, aquello que marca.

En los tiempos modernos, el borrón se convierte en el chivato fantasma del 'error', la invocación del 'fracaso', el anatema de la sociedad mecanicista-industrial[22]. Por consiguiente, aquel que 'mancha' no puede ser tildado de otra cosa más que de fracasado o enemigo, a pesar de que pinte

22. El fracaso es el estigma del antihéroe y no hay mayor antihéroe moderno que el payaso embadurnado de nata. Desde el origen carnavalesco hasta su definición contemporánea, el payaso es una sublimación de los valores asociados al hombre prístino, ingenuo, libre, revisado como paisano, paleto, palurdo. El payaso es un imán o proyector de la mancha que nos recuerda que somos naturaleza; un chamán invocador del festival del caos, por descuido, por despiste, por visceralidad, por arrebato, por placer. Sin embargo, en términos culturales, el escritor de graffiti, por su pluralidad, mantiene una tensión entre la imagen del héroe y la del antihéroe. Unos cuadran como representantes del caos, mientras que otros se ajustan más a una conducta embellecedora, armonizadora, redentora, poética, etc. Cierto que se le asocia con lo *outsider* y que puede considerarse que, en ciertos casos, colinda con el arte marginal o Art Brut, pero su desarrollo como movimiento y comunidad deja claro que el Graffiti se aleja de esa etiqueta. Su constitución en una *communitas* normativa –aunque permita una vivencia segregada o desdoblada, muy ligada a la adolescencia o a las subculturas (Hannerz 1986: 288-289), o una vivencia encapsulada, concentrada en un único dominio (Hannerz 1986: 286-288) –, no le sitúa con propiedad dentro del campo de lo *outsider*, si bien permite la integración de esa clase de propuestas o conductas en su seno.

'cosas bonitas'. En verdad, la consideración del escritor de graffiti como un fracasado social surge de su ubicación liminal y su desinterés por alcanzar el éxito comercial, en primer y hasta en segundo término. Aunque sea un tema que se mantenga dentro de la polémica interna entre los escritores, el escritor de graffiti puede serlo sin plantearse dar el salto de convertir su actividad en un negocio comercial, pesa a que las necesidades económicas le predispongan a aceptar encargos particulares. Es muy cierto que, desde el punto de vista capitalista, resulta absurdo desarrollar un proyecto sin que procure un rédito económico que compense la inversión de fuerzas y medios en una actividad. Por otra parte, en términos delictivos, también resulta absurdo, por carecer su *modus operandi* de una compensación material que justifique el riesgo y la asegurada pena, aunque se pueda entender que el prestigio baste, por contraer la retribución del respeto. Ese deslindamiento del grafiti de la mercancía supone una diáfana declaración de inutilidad social en términos materiales, aunque se reclamen otras funciones y otro tipo de riqueza y éxito social que no sea de índole monetario.

Este rasgo alinea al Graffiti dentro de la contracultura, pero con matices. Si tomamos como referente extremo la ideología del fracaso de los diggers norteamericanos (Metesky 18-11-1966), su visión como 'fracasados' nace de su rechazo al dinero y al consumismo, a la idea del éxito comercial y mediático, a la hipocresía contracultureta, al juego competitivo impuesto por la sociedad de consumo y, por supuesto, por negar el mismo liderazgo (Gaillard 2008: 120-121, 139). La gratuidad de sus acciones es la base de su fracaso social, la puerta liberadora del peso de una identidad mental institucionalizada, fija e impuesta.

Quizás haya que sintonizar de otra manera con la vida, para comprender el esperpento que anida al otro lado del espejo. La sustitución del éxito social por el amor como motor de acción, más la obtención y entrega gratuita del arte, se conjugaron también en el caso del Graffiti, precisamente por imbuirse del espíritu altruista de los contestatarios años setenta y hacer gala de un pragmatismo que hacía que no se reparase en las limitaciones sociales de la propiedad, incurriendo en el hurto y la ocupación, para obtener del circuito comercial los medios necesa-

rios para acometer un proyecto. Otro aspecto común es la construcción de otra identidad, la generación de otro marco de desarrollo, la práctica de la propaganda por el hecho, tan exitosa en su caso. Sin embargo, si para los diggers el consumismo, la competición y el logro personal son fuentes de alienación, estos aspectos se relajan entre los escritores de graffiti, siendo la competición y la superación personal dentro de sus códigos una válvula de escape de la presión social y el cimiento de otra realidad.

En general, la mancha despierta al hombre de su letargo con su chillido de placer o alarido de dolor, mientras el garabato lo arrebata de la pasividad en un frenesí de agitación que manifiesta el vértigo de entregarse a la exploración del mundo. Esa función late en el Getting Up, caracterizándolo como un relincho o bramido que disgusta a los encargados de los establos.

Es maravilloso observar la polisemia que tiene el garabato para los niños entre los 3 y 4 años, pudiéndosele asignar a una forma tan aparentemente insignificante multitud de significados, particulares e intuitivos. Sin embargo, incluso dentro mismo del grafiti, la codificación social se ha prestado al juego de recargarlo de negatividad, con el fin de distanciarnos de lo que nos avergüenza, en la ilusión de alcanzar con ello un estadio de adultez certero. El garabato pasa a ser tan o más indigno que la mancha, porque no ha lugar al accidente. Esto genera una curiosa oposición, pues si la mancha delata la culpa involuntaria y podría excusar la voluntaria, la cualidad consciente e inexcusable del garabato lo hace óptimo para representar el castigo en manos de la autoridad, dejando a la mancha como una expresión popular de afrenta. Basta recordar la imagen del tachado sistemático y ordenado de las pintadas, llevado a cabo por las autoridades durante la Transición española, y el uso en protestas ciudadanas del lanzamiento explosivo de huevos, pintura, etc., para darnos cuenta de su sutil jerarquía.

Ese aprecio negativo o maldiciente se explica, especialmente en el caso del garabato, por el rechazo que genera aquello que se ofrece como un gesto o un galimatías sin sentido. Ya lo hemos advertido en esa fobia

que se despierta frente a la escritura extranjera o extraña, y que lleva a extrañar lo que resulta incomprensible. Más aún, el garabato puede reiterar ese significado, incluso frente a escrituras legibles. O sea, el garabato encima de un texto nos comunica o confirma que ese texto es un garabato, una escritura maldita. Esta reacción visceral de defensa contra con lo que no se puede o quiere establecer una conexión nos alerta de dos cuestiones culturales.

La primera cuestión es la perdida de comprensión lectora de las huellas, de las intenciones que hay detrás de un rastro, una agnosia gestual que se deriva de la anulación del instinto, de la hipertrofia de la intelectualización o la interferencia de convenciones y prejuicios inculcados por una deficiente educación y que consigue que omitamos la capacidad de contextualizar y comprender las peculiaridades que encierra un gesto o la capacidad de proyectar significados coherentes sobre las cosas.

El garabato gráfico frente a la mancha se nos antoja más humano que animal, pero también es más inquietante, porque –como hemos visto– se ve prefigurado por el arañazo. Si atendemos al origen del término garrapateo –aunque se emplee para referirse a una letra torpemente escrita desde al menos el siglo XVI (Caro 1990: I, 382)–, visualizamos patas y garras en un actuar arbitrario sobre una superficie muerta o viva. El garabato recuerda ese batiburrillo de rastros que dejan los animales con garras, dientes o cornamenta, remitiéndonos a la idea básica del peligro hasta extremos irracionales[23].

La segunda cuestión alerta de la infantilización de la expresión gestual, expulsándola del universo adulto y altocultural. Esto supone el recorte

23. Es muy llamativa la analogía que establece Thomas Hobbes entre la lengua –como órgano– y los colmillos, cuernos o garras, al comentar el poder ofensivo de las palabras (Hobbes 2009: 37), y que indirectamente nos recuerdan la latencia de estos atributos en la psicogénesis del grafiti. Su famosa calificación del ser humano como un lobo (*homo hominis lupo*) no está exenta de prejuicios culturales y personales que dan por sentado un egoísmo atávico. Puede comprenderse que en esta comparación la lengua funciona como una representación del lenguaje en todas sus modalidades y, por contexto, se asocia a un mal uso, indebido y perjudicial.

de la fluidez mental y emocional, que sólo se acepta en ese marco adulto, si está enmarcada o enjaulada convenientemente. Esta represión es afín al criterio cristiano de autocontención o a la sujeción civilizadora de los instintos salvajes, aplicados tanto sobre el garabato como sobre las manchas hechas en lugares, objetos o personas.

El garabato tiene la capacidad de movilizar o de paralizar, como un laberinto, como un nudo gordiano que deba desentrañarse. Su loco trazado invoca el caos, abre la puerta del otro mundo y lo conecta con el nuestro. Es el ojo del dios del mundo al revés, que te fascina y atrae como un remolino de frescura y vitalidad[24], en un mundo donde la libertad causa vértigo y temor. Entre esas cuestiones revolotea esa primera impresión de sospecha que tiene un espectador inflexible y socioparanoico, cuando observa un *tag* en un muro. Más, si es el muro de su casa[25].

Por supuesto, encontrarse con algo extraño sobre el muro de una propiedad conlleva un reflejo de protección, no nos engañemos. En esos casos se responde: se produce el repinte, o el manchado del garabato. Por lo común, la aplicación de la mancha y el garabato sobre un texto

24. La conexión entre el garabato y el elemento agua o aire es muy interesante. La incertidumbre o fascinación que puede causar la contemplación de un oleaje revuelto o la agitación del viento se traslada a la ejecución del garrapateo. Probablemente la fuerte implicación inconsciente de un gesto, que podía en su versión suave interpretarse como un deleitoso mareo, en su versión arrebatada podía sugerir estados extremos de locura. Quizás sea en ese punto donde nazcan ciertos miedos irracionales frente al garabato.

25. Curiosamente la escritura mágica juega con ese efecto inquietante, para crear una distancia, más allá de su potencial contenido maligno o benigno. En este contexto, la encriptación funciona, en una primera fase, como germen de desasosiego por medio de esa formulación gráfica inaprensible. La primera fase del Getting Up se caracteriza por una clara legibilidad que suaviza la impresión de peligro y destaca un vivo deseo de promoción pública. Luego, como prueba de maestría, distinción y marginación, la complejización formal invoca el extrañamiento, contribuyendo a la categorización 'negativa' de los *writers*. Tampoco puede obviarse la relatividad del culto al ego –que más bien es un cultivo de la personalidad con elevadas pretensiones de singularidad y grandeza– que supone el abandono de la legibilidad, a favor de una pauta más bien narcisista, autocomplaciente en primer grado, a la que se suma el regusto del misterio.

e icono oficial o también grafiteado se hace como un signo de *damnatio*, porque existe esa consciencia pública de su valor negativo. Manchar un garabato o garabatear una mancha se conciben como oposiciones, mientras que garabatear sobre un garabato o manchar una mancha pueden concebirse, a un tiempo, como adhesiones, reiteraciones o intensificadores, o como una fallida contraposición, afinada en la misma clave y, en consecuencia, indistinguible.

Tenemos que hacernos cargo de la carga simbólica soterrada, respecto al instinto agresivo, y eludidora de la violencia directa entre las personas que tiene el grafiti. Gestos como arrancar, rasgar, romper, golpear, escupir, aplastar, estrujar, tirar, etc. están en diversas ocasiones representados metafóricamente en el pisado, el tachado o el raspado, inclusive en el simple acto de plantar un grafiti sobre un soporte. El rechazo o la negación forma parte sustancial de la expresión humana, en su necesidad de intervenir y transformar la realidad en su beneficio, y cuando resaltamos la vertiente del grafiti como autoafirmación o reafirmación, no podemos dejar de lado esa función tan importante y sostenida culturalmente, porque también confirma y reafirma el asentamiento de la mancha y el garabato como expresiones básicas, capaces de mostrar el desagrado o la rabia. Pero como se ha indicado al referirse a la rozadura, el arañazo o la horadación, hay también una vertiente libidinosa, erótica y bendita que no se puede jamás omitir, para ser ecuánimes. El garabato y la mancha la tienen, aunque esté ahogada culturalmente.

Así bien, esa interpretación nefasta es inmediata y suele ser acertada en el discurso adulto, aunque ya se encuentre en el niño (Kris y Kurz 1991: 73), aunque no siempre el niño obre con consciencia de daño, ni menos lo haga con voluntad de daño. Los adultos además son muy conscientes de la interferencia de su actividad gráfica con otros discursos y de las consecuencias físicas, simbólicas y legales que comporta. Sin embargo, la infantilización del garabato o el salvajismo de la mancha funcionan como un desactivador y deslegitimador, respectivamente, de la fuerza subversiva de la escritura maldecidora, así se aprecia en la extensión de este juicio hacia el grafiti en un contexto cultural altamente alfabetizado.

Un movimiento de la talla de la Aerosol Culture no puede más que oponerse a ese estigma y resaltar el estatus adulto de la mancha o el garabato. Lo hace en un plano de igualdad, puesto que es muy viable confundir en una misma entidad mancha y garabato, desde el planteamiento de que el garabato es una representación gráfica de la mancha, que se produce gracias al desarrollo de la gestualidad manual. Pues podemos afirmar que la mancha precede al garabato (mancha gráfica o mancha dibujada) como huella o distintivo personal, conjugadas en la imagen del sello o el estampillado.

Muy seguramente la preeminencia del garabato proceda de la mayor perduración que permite la incisión. La fijación del arañazo explica que de una impregnación informal, olorosa y visual, empleada como sello personal, se pase a la reiteración de un gesto y a la reproducción fiel de una composición gráfica. La posibilidad o el deseo de garantizar una marca más duradera estarán ligados a la concepción de lo sacro y a los procesos constitutivos de la propiedad. El aspecto más cultural de la incisión acaece por asociarse con el desarrollo de una cultura capaz de manipular la madera, el hueso o la piedra, en la que el arañazo no se produce directamente con ninguna parte del cuerpo, sino por medio de instrumentos. La visión positiva y útil de lo gráfico permite el desarrollo de la escritura, vinculada a su función como un suplemento de la memoria.

Los monigotes

En otro orden, la cualidad manual del ser humano ha permitido desarrollar el garabato hacia múltiples registros y ahí nos topamos con un elemento clásico del grafiti y que anuncia, en la psicoevolución humana, la entrada en otra fase de comprensión y expresión: el monigote, con el que se descubre el potencial lingüístico del garabateo lúdico o inconsciente hacia la creación de formas más concretas y compartibles.

Parece indiscutible que la tendencia figurativa preceda y prevalezca en la tierna infancia a la escrituraria, y aun así, existe una gestación de la es-

critura preescolar o extraescolar cuyos modos de organización no son exactamente los que la escuela provee (Ferreiro 1996: 128-154). La escuela anula, por omisión, y reprime, antes que recoger, esa disonancia o disidencia, en beneficio de una homogeneización social y homologada efectividad comunicativa que parta de lo institucional. Pese a ello, podríamos preguntarnos si el grafiti no ha sido por muchas décadas, durante la articulación de los sistemas escolares, un refugio de la expresión 'analfabeta', pudiendo corregir la impresión de que el grafiti sea el producto de una sociedad alfabetizada. Perogrullada ésta sobre la que no se debería insistir, si no fuera tan arraigada en la alta cultura su creencia de que es una manifestación impropia de la civilización. De este modo, han existido en general dos grafitis: uno fruto de la disidencia escolar y otro extraescolar.

La implantación del monigote como un icono propio de la esfera infantil se inserta dentro de las discriminaciones surgidas en la modernidad de quienes no son capaces de hacer la o con un canuto por las clases formadas o los individuos educados. El monigote no sólo se asocia a los niños, sino también a los paletos, los brutos, los incultos, los tontos... Sin embargo, la fuerza evocadora del monigote resulta terriblemente impactante por su simpleza. Tanto, que no podemos por menos que remitirnos a su valor sacro y confirmarlo, al constatar su evocación diluida en la cultura popular, con ejemplos tan elocuentes como el icono que identifica al personaje Simon Templar de la serie televisiva *The Saint* (ITV/ITC 1962-1969); tomado en préstamo y desacralizado por el *writer* Stay High 149, con la inclusión de un porro humeante.

Si retornamos a la leyenda de la doncella de Corinto, apreciamos que la línea es la fuerza capaz de perfilar la sombra, delimitarla, contenerla, apresarla. Por supuesto, es capaz de dar un significado preciso a la mancha, y es muy común jugar a sacar formas con un instrumento de aquello que se anuncia en la materia informe. Ese elemento que combina proyección y azar establece un hilo conductor con lo invisible. El garabato juega ese papel de corporeizador. Algunos trabajos de Sam 3 de 2011, cuyo leitmotiv habitual ha sido la silueta (Ekosystem s.d.: 1-2), nos ilustran esta mecánica. Tanto puede verse sobre el papel, registrado en su

serie de magazines experimentales *Spontaneus* (tomos I y III, 2011/2016), como en los muros por medio de una línea constante, trazada con fumigador (2014) o con un artilugio ideado *ex professo*, que permite el pulverizado continuo del espray (2016), que se revuelve hasta crear formas figurativas de aparente sencillez y capacidad sintética. De nuevo se advierte un diálogo con la antigüedad, evocando a través del automatismo atemporal, reconsiderando la ciudad o el mundo urbano como un laberinto y la línea como un hilo que nos permite marcar nuestro tránsito y fijar la presencia. Estamos en la transición del garabato al monigote.

Ese mismo viaje lo hace el niño, sutilmente, en una dinámica de introyección y proyección que toma la exploración plástica como un médium para ajustar el imaginario interior con la realidad. En términos freudianos podríamos establecer que el relegamiento de la preeminencia del proceso primario sobre el yo confiere a las formas representadas un ánima consciente, emparejada con la construcción de la personalidad. Cuando Cool Earl, Kool Klepto Kidd, Bobby Cool y otros chicos y chicas no sólo de Filadelfia, sino de otras ciudades sin necesidad de conexión, diseñan su firma y la reconvierten en una suerte de rostro o máscara, feroz o simpática, poniéndole ojos, cejas, bocas, coronas, gorritos, cuernos, aros u aureolas, etc., no hacen más que subrayar la ambivalencia escrituraria e icónica del garabato, además de explorar un imaginario de tipos que les ayudarán a perfilar sus personalidades sociales y su reconocimiento individual, si son capaces de reírse de sus propias caretas. Todo ello desde el juego, la broma y la diversión. No cabe otra, si se quiere vivir como una liberación. Indirectamente, percibimos que los motores del niño que grafitea difieren de los del adulto, dado que el niño vive en el ahora y explora lo universal en su singularidad —su libertad se enfrenta a los fantasmas del mundo adulto—, mientras que el adulto tiende hacia lo nostálgico cuando se libera del imperio de las convenciones, reivindica su individualidad de entre la masa y exorciza sus fantasmas interiores, a causa de la neurosis o en prevención de ella, bajo la presión de la muerte física y social.

Los significados del monigote se han ido alterando o ampliando a lo ancho y largo de la historia, conforme a la solidez de los valores asociados

con su imagen y sus reinterpretaciones. Evaluar en qué medida el monigote ancestral, que podemos ver en la imagen del indalo, ha dado lugar a otros iconos como el crucificado, o cómo la iconoclastia religiosa ha buscado rehuir el uso de la imagen antropomorfa como recipiente de conceptos sagrados, es muy complejo. En el óleo *María Picón y Pardiñas, con capota blanca* (1882), de Emilio Sala Francés, vemos a una bebita de buena familia acompañada por un monigote dibujado en el fondo del cuadro. Nos sugiere de inmediato la imagen de un caballero, con su sombrero de copa y su bastón, acorde con el universo social de la pequeña, pero también otra serie de interpretaciones que van desde el tema del origen de la pintura hasta la reminiscencia del psicopompo, el espíritu guardián o el ángel custodio. Ésa es una cuestión crucial: el monigote o muñeco como acompañante protector, que la deriva histórica ha mantenido en la imaginería religiosa o en el ámbito infantil. Tal y como muestra el cuadro citado, ese binomio niño-monigote (o muñeco) quedará fijado por largo tiempo en nuestra cultura material. Medios como el grabado, el cómic, la fotografía o el cine se harán eco de ello[26].

El monigote, en todo caso, encarna fuera de contexto al ser humano en bruto, silvestre, primordial, ese ser surgido del barro, dibujado o modelado, que podemos calificar de Adán, al margen de los significados culturales que se proyecten sobre este arquetipo. Esa vinculación del mo-

[26]. Es muy interesante el uso del grafiti y, en concreto, del monigote en la creación del frente visual de las heroínas infantiles o adolescentes del cine mudo de principios del siglo XX. Así podemos verlo en los carteles y fotos promocionales de las películas *The Brat* (1919), de Herbert Blache, y *Little Annie Rooney* (1925), de William Beaudine. En ambos casos, hay un sentido autorreferencial, directo o indirecto, que se suma a una caracterización barriobajera. En la primera tenemos a una jovencita corista caída en desgracia y que se desenvuelve en los bajos fondos, The Brat (la mocosa), que posa ante una caricatura de sí misma dibujada sobre la pared; y en la segunda, a una irlandesita, Annie Rooney, que se desenvuelve entre las pandillas de los barrios bajos de Nueva York, y completa y confirma su imagen de *bad girl* con su caricatura como monigote sobre tapias o barriles. En ambos casos, el grafiti remite a la esfera infantil, a un mundo duro y cruel y a los códigos y refugios que genera, por iniciativa propia, la cultura infantil en los márgenes de libertad que favorece la periferia cultural. Ternura, fragilidad, ansia de libertad, salvajismo y transgresión se reúnen en torno a esa iconografía.

nigote con toda suerte de personajes silvestres y, más tarde, marginales o suburbiales que pueblan el imaginario etnográfico se hace muy clara en el carnaval. Las diferentes figuraciones pánico-orcusinas que encarnan la fortaleza y prodigalidad del monte o el bosque se ligan al monigote, viéndose afectadas por la sofisticación cultural, la civilización y su revisión simbólica de las iconografías pretéritas. La servidumbre del yo al proceso primario es propia de la esfera estética (Kris 1964: 15) y eso conlleva la reiteración de ciertas formas y conceptos que el imperio del yo desuniformiza, pese a la fortaleza de la raíz precultural, y asemeja a una despreocupación infantil.

De este modo, con independencia de que antaño el monigote, como ídolo, fuese objeto de culto o respeto —como figuración de deidades, héroes o chamanes—, la denostación religiosa y científica que el mundo urbano ejerce sobre los cultos premonoteístas resguardados en el mundo rural, reconvierte la imagen antropomorfa y esquematizada en un subproducto, primitivo y grotesco. El monigote, la carantoña, el fantoche o el pelele son víctimas de mofa y escarnio, aglutinando sobre sí menosprecio o marginación, y ampliando su imaginario a tipos urbanos como el loco, el mendigo o el vagabundo.

El impacto de estas reconducciones sobre la evaluación social del grafiti común es indudable, pues carga de mofa y burla los rudimentos lingüísticos humanos, extrañando por defecto al individuo de una expresividad primitiva y esencial. Al menos hasta cierto punto, pues el Getting Up demostrará la pervivencia de una lectura más rica y digna del monigote, a partir de experiencias tan sencillas como la de Stay High 149 u otros que incluyeron iconos en sus *tags*, como Dead Leg 167, con su propio monigote con sombrero de copa y bastón (Gastman y Neelon 2011: 64) o Sweet Duke 161, con un conejito de *Playboy*, con pajarita, copa de Martini y cigarro, cuyo trazado recordaba a un neón (Stampa Alternativa/IGTimes 1998: 32-33), confirmándose una fórmula exitosa, ya vista en el caso de la suma de la frase «Kilroy was here» al dibujo del personaje Mr. Chad, de George Edward Chatterton, o en los *hobo monikers*. Más tarde, la combinación de letras y personajes se hará muy común

en las piezas, por lo feliz del recurso y porque, en cierto punto, las letras estaban tendiendo hacia una iconización que lo permitía y las figuras tenían un toque gráfico simplificado, similar al de las letras (Cooper y Chalfant 1991: 8-9, 86-89; Gastman y Neelon 2011: 74). La inclusión de iconos, personajes o escenas por *writers* como Riff, Super Stuff, Tracy 168, Staff 161, AJ 161, Cliff, Caine, Blade, Lee o Chico hacían que el Graffiti resultase menos extraño, más cercano, reconocible y comprensible para la gente (Gastman y Neelon 2011: 74, 91).

El padre del *manga*, Osamu Tezuka señalaba con perspicacia que la esencia del *manga* provenía de los grafitis y los garabatos, estableciendo un parangón entre ambos. Esto lo afirmaba para distinguir las raíces del *manga* de las de la caricatura, que asigna como deudora de las tradiciones académicas (Berndt 1996: 148). Ernst Kris también disocia la caricatura del mundo del grafiti en el contexto occidental (Kris 1964: 39). Para él, el nacimiento de la caricatura como práctica desde el siglo XVI y de una tratadística desde el XVII (Kris 1964: 33-34) responde a un ejercicio sostenido del libertinaje de la imaginación; es fruto de la prevalencia de la visión, la inventiva, la inspiración, el genio… por encima de la técnica y el oficio (Kris 1964: 47-49, 53). El artista se entregará al capricho, al ornamento, al grutesco, a animar objetos, cosificar personas… retruécanos y ambigüedades que el racionalismo funcionalista denostará y perseguirá, porque se niega a integrar la faceta inconsciente de la humanidad.

No obstante –cuestionando además la negativa de Kris a considerar que haya una caricatura anterior al siglo XVI, dentro y fuera del arte–, su disociación de la caricatura del grafiti no convence, por cuanto él mismo manifiesta que el artista se procura unas vacaciones, distanciándose del imperio de la habilidad académica, para dar rienda suelta a su instinto. Cierto es que la presencia de la caricatura puede parecer anecdótica en el grafiti, pero maridan formidablemente. En gran medida, tanto el grafiti como la caricatura son para el adulto un retorno a la infancia, que puede llevarse a cabo escapando de la tutela del superyó (Kris 1964: 22), aunque la caricatura y su estilo garabático exija una habilidad de la que

depende el reconocimiento (Kris 1964: 46). Por tanto, ese relajamiento puede darse fácilmente en los espacios de distensión de la marginalidad, caldo de cultivo para toda clase de caricaturas de dominio general o particular. Aquellos que, en su recogimiento o exposición, permiten una entrega a la diversión sanadora. Cierto que Ernst Kris distingue entre lo que es un mecanismo psicológico y lo que es una forma de arte (Kris 1964: 46), y en su época fácil sería dictaminar que, de considerar la caricatura una forma artística, el grafiti se mantuviese, como poco, en un limbo. Sin embargo, sus características son fácilmente asimilables a las del grafiti, si nos alejamos de su sofisticación artística, puesto que las concomitancias entre sus mutuos procesos de artistificación fortalezcan el vínculo.

La caricatura debía responder a un dibujo sencillo, juguetón, asemejar un garabato negligente de factura pueril (Kris 1964: 36-38). La economía de trazos surge como un elemento básico que se opone a una sofisticación que se contempla como una merma —debate similar al establecido en el seno del Graffiti, respecto a ciertos estilos o figuraciones, demasiado trabajados para estar sobre un vagón o un lugar prohibido—. Ese retorno al garrapateo infantil o el simulacro de un quehacer inexperto, chapucero o torpe, delatan una afinidad con el grafiti indiscutible que, evidentemente, se confirma cuando la caricatura concurre en los espacios marginales asociados al grafiteo, o leemos comentarios como los de Max Liebermann, apóstol de la fealdad o pintor de suciedad, acerca de su habilidad de retratar cierto rostro, orinando sobre la nieve (Kris 1964: 37), y que denota un componente obsceno, ligado estrechamente a la latrinalia. La caricatura, como libertinaje creativo, comparte con el grafiti la relajación de las normas y tres tipos de efecto: repentino, explosivo y evanescente, que coinciden con el sorpresivo *shock* del grafiti (Kris 1964: 53).

De nuevo, la poética del abandono físico, espacial o arquitectónico, permite el dejarse ir, el despojamiento de las normas oficiales. Se trata del sano abandono, pues la pereza del abandonarse es la más terrible de las sumisiones, pues engloba la inactividad y la pasividad apática. La capa-

cidad de soltar amarras comporta la regresión al placer cómico (Kris 1964: 55), y el grafiti es, ante todo, una actividad recreativa y un rechazo al pasotismo que entrelaza lo cotidiano con la vitalidad más pura, nos concilia con los impulsos primarios y nos libera de la presión de los convencionalismos, aunque la constitución de una comunidad de perseverantes especialistas lo contraríe. Por supuesto, la relajación cultural que sobreviene con la modernidad, ha permitido disfrutar de la autonomía de los márgenes disolutos y emprender esa tarea de abandono en diferentes puntos de la centralidad cultural. La misma dinámica de las vanguardias artísticas ha sido un despojarse de limitaciones internas y externas, y un desarrollo constante de espacios de expansión operativa y mental, sin duda, en tensión con las fuerzas constreñidoras del aparato académico, el control político y el mercado del arte. La anterior mención a Monsieur G. (Constantin Guy) de Charles Baudelaire nos delata que esa dinámica 'grafitificadora' o 'garabática' concurre de modo sutil en la génesis del arte moderno y del rupturismo vanguardista[27].

Esa ósmosis entre esferas artísticas profesionales y populares anuncia ya el persistente diálogo arte-grafiti que desembocará, en el siglo XX, en debates como 'arte o vandalismo', aunque mejor hubiera sido plantearlo como 'magia o broma', 'disolución o reencuentro', 'libertad o sueño', 'inmersión o subversión', etc., siendo todo ello a un mismo tiempo. Digo bien broma, pues el aspecto cómico o recreativo ha sido ninguneado de forma sistemática en la descripción del fenómeno, así como se ha sobreespeculado sobre las raíces del grafiti como *damnatio* (léase vanda-

27. En un plano iconográfico, es patente la conexión de la espontaneidad del grafiti y su lectura iconoclasta y transgresora con la proyección mental del inconsciente, por medio de formas subjetivas y antagonistas respecto al imaginario oficial o tradicional. Ahí conecta con ese espíritu de época revolucionario. De este modo, una característica fundamental que manifiesta una participación de una visión inconsciente es su potencial grado de incurrir en la incorrección, esto es, de percibirse como una representación heterodoxa o herética (Jung 2003: 59-61). Podríamos entender con esto que la primera pulsión grafitera surgió del interior del ser humano, de su imaginación y fantasía; siendo inevitable su eclosión material en la era más fantasiosa e imaginativa de la historia.

lismo), intoxicando su percepción a favor del imperio de la disciplina y la autodisciplina. La caricatura, como una broma de estudio de pintor (Kris 1964: 40), puede entenderse como un grafiti laboral, un grafiti bohemio, surgido en los tiempos muertos del taller y la taberna. Quizás pueda ese incipiente diálogo entre el contexto artístico y el grafitero mostrar una primera infiltración artistificadora del grafiti en la modernidad a cargo de gente dotada y habilidosa, siendo previa a la influencia del grafiti sobre el arte.

Por consiguiente y en el caso europeo, la diferenciación de Osamu Tezuka se hace comprensible si distinguimos entre un grafiti disidente que descansa de las normas (caricatura), y un grafiti ignorante, autocontenido o alternativo, que ignora o construye otras normas de una manera informal, a partir de un quehacer intuitivo y no como derivación subsidiaria de un discurso elaborado (*manga*). Casi atisbamos aquí, prefigurada, alguna de esas claves que sustentan la distinción entre Graffiti y Arte Urbano, pero que implican considerar ciertas proporciones y concretos nexos que tan pronto separan como reúnen. Reconocer el amago de rupturismo que reposa en lo esperpéntico o lo ridículo es un matiz que con frecuencia se nos escapa en el juicio cotidiano, a causa de la presión por rehuir el fantasma del fracaso (muerte social) o aspirar a un reconocimiento excelso donde lo risible no ha lugar (embalsamamiento social).

Por otro lado, es patente que mientras los primeros *writers* se nutrían del cómic comercial y del cómic *underground*, este segundo, más próximo a la gramática del *manga*, conectaba mucho mejor con el espíritu irreverente de aquellos chavales que convertían los iconos del cómic o los dibujos animados más aceptables en emblemas de activa rebeldía (Diego 2000: 196-211). Es más, el cómic *underground* o cómix tenía un carácter 'adulto' que ratificaba el impulso de emancipación del adolescente, pese a su encariñamiento con iconos en apariencia más pueriles e inocentes. Comprobamos igualmente que el cómix de los sesenta y setenta mostraba más vínculos conceptuales con el universo subcultural del grafiti que el cómic convencional, al que en muchas ocasiones parodia bajo su enfoque iconoclasta.

Un arte garabático

Podemos confirmar que las dos fuentes que alimentan el grafiti en general nutrirán también la Aerosol Culture: el desarrollo creativo desde la progresión infantil, al margen de su adaptación a las convenciones sociales, y la expresión disidente de los códigos transmitidos por el sistema formativo, desde la surgida de la base escolar hasta la de aquellos participantes ligados a academias, escuelas o facultades de artes. Además, explican esa sorpresiva superación del divorcio icónico-escriturario que abandera el Graffiti, puesto que reúne en su gestación a chavales con diferentes grados de escolarización. Ese aspecto es fundamental puesto que mantiene vivas, en los inicios de cada escena, formas intuitivas de apropiación creativa de la escritura en las que las letras no dejaban de contemplarse como dibujos o figuras, en un espacio de límites difusos, y donde la misma escritura del nombre propio era un foco de conflicto (Ferreiro 1996: 130-133, 152). Obviamente, todo esto no basta por sí solo para que germine algo, pues ha de imbricarse en la vorágine urbana y mediática de la gran ciudad, incluso con las tradiciones subculturales precedentes, con cuyas vertientes gráficas y espíritu vital —expresado también a modo de ritmo, movimiento y gestualidad— se emparenta. Estamos frente a la psicogénesis de un nuevo modelo de escritura que va más allá de lo gráfico y lo plástico, cuyo potencial pocos han entendido, aun formando parte del mismo Graffiti.

Es así que interese considerar la extraordinaria conjunción de ambas corrientes grafitogénicas en el mundo occidental, durante la segunda mitad del siglo XX, hasta dar lugar al concierto en el espacio público de una multicolor amalgama de escritores de graffiti, artistas urbanos, poetas urbanos, activistas sociales y otra fauna urbana de fácil o difícil clasificación. Desde el adulto sin escolarizar o el *corner boy* haciendo pellas hasta el artista maldito o el chamán urbano, pasando por el obrero frustrado o el funcionario chistoso, el grafiti se configura como un recipiente de la libertad de expresión, entendida también como acción. En suma, en el seno de toda esta efervescencia concurren y se entremezclan

la sublimación cultural del garabato y la 'garabatización' de la expresión instituida. Una sublimación culturo-biologista de la cultura.

El garabato prístino prefigura en nuestra cultura a las letras y al monigote. Es su germen primigenio, que la consciencia y el aprendizaje ayudan a moldear y a ajustar a los códigos sociales, pero también se establece un continuo viaje de ida y vuelta, que hace que se retorne a lo garabático, como asueto, refugio, huida o fuente de vida. Ya hemos visto algunos hitos que pasan por la inclusión de un estilo garabateado en los márgenes de lo artístico (Baudelaire 1996: 356; Kris 1964: 37, 46), resaltando el origen garabatil del gesto, el verbo o la figuración, y el peso de la consciencia y el consenso social en lo artístico, interpretado como el control del caos y el reconocimiento del orden.

Fácilmente puede comprenderse que el Graffiti, heredero directo y orgulloso del universo imaginario infantil, ha mantenido al monigote y a las letras como elementos básicos de sus piezas, de un modo sofisticado, mediante los estilos de letras y los *kekos*, iconos u otras figuraciones, construidos con cuidado empaque. Superando cualquier complejo, emprendió la sublimación cultural y exaltación simbólica del simple garabato y el humilde monigote, a la altura de la cultura popular del siglo XX, tratando de velar por la pureza del gesto y el carácter de sus creaciones.

Del mismo modo, el garabato y su carga provocadora se encuentran implícitos en la creación de estilos como el *don't stop* y el *wild style*, incluso en esa desestructuración o deconstrucción de las tipografías oficiales que tan sublimemente emprendieron escritores de graffiti como Rammellzee o Futura 2000 en América, o Lokiss y Delta en Europa. Más allá de la letra, otros acometieron en sus proyectos la disolución de las formas en composiciones que parecían mapas de viaje que invitaban a recorrer el plano onírico de la existencia, otra manera de mirar y entender el mundo, como con el citado Futura 2000 o Glub y Tomi en Madrid. Esta hilazón no supone una denigración cultural, sino que muestra la coherencia de su origen, su apego a la gestualidad cursiva del ser humano, y demuestra la capacidad de desarrollo de éste en cualquier ámbito social o aventura cultural, aunque su obra sea tildada de subproducto o excentricidad por la alta cultura, la cultura oficial y hasta por la masa ignorante.

Esa fidelidad a la tradición prístina del grafiti se ve reflejada en el Graffiti de la calle –por esos detalles y otros–, y también en la introducción por los escritores de graffiti de la tradición del grafiti en el campo del arte, confirmando su particular y singular entidad como esfera cultural y movimiento plástico. No se trata solamente de la grafitización del arte que podrían encarnar las obras del surrealista Francis Picabia o la figuración político-social de Julián Pacheco y el informalismo simbólico de un Antoni Tàpies, herederos de las rupturas abstracto-expresionistas[28]; sino de la penetración del discurso creativo procedente del grafiti callejero en el escenario artístico. Podríamos referirnos a Jean-Michel Basquiat o a Keith Haring como ejemplos de exaltadores del monigote, pero en un nivel más original Suso.33 genera toda una epifanía alrededor del garabato y su transmutación en caligrama o figuración. Para él, el garabato es la expresión más instintiva y subjetiva del ser humano (Blas 2015: 51, 70, 73). Es más, el respeto que declara hacia la piel urbana, el soporte virgen, sin preparar, con sus grietas y sus manchas, delata ese apego por el lenguaje de la naturaleza (Blas 2015: 53, 63).

Para el ser humano las grietas y manchas, los accidentes, no se limitan a hablarle del paso del tiempo o del azar. Late en esa creencia la analogía entre esas marcas y las marcas humanas conscientes, atribuyendo su autoría a otras entidades que se manifiestan directa o indirectamente al sujeto que las ve. Pero, ¿en qué medida es un monólogo o un diálogo la intervención del ser humano sobre una superficie? ¿En qué grado existe una conversación con la materia, con la Naturaleza o con lo que anida en ella? El diálogo existe en tanto y cuanto hay una escucha y un dejarse influir, aunque sea porque se genere una mediación que permita la descarga y el retorno de la proyección, o porque ese contacto permite un placentero desdoblamiento, la disociación entre nuestro ser cultural y

28. La obra colectiva *L'Oeil Cacodylate* (1921), de Picabia, expresa perfectamente el espíritu del palimpsesto grafitero; Pacheco rescata en muchas pinturas la frescura y elocuencia social del grafiti, y Tàpies da pruebas sobradas de comprender hasta el tuétano el alma del grafiti (Tàpies 1971: 137-142), que tan elocuentemente expresa el 'garabato' tridimensional que corona la azotea de la Fundación Antoni Tàpies, la escultura *Núvol i cadira* (1990).

nuestro ser natural, creando o renovando nuestro vínculo con la Naturaleza. En el arte se manejan dos líneas claras de actuación sobre la materia: la imposición de una forma sobre el objeto y la liberación de la forma que anida en el objeto; y el grafitero no difiere en ese tipo de maniobras, ya que es algo intrínsecamente humano. No escuchar al soporte o al medio ni entrar en diálogo con ellos sitúa al autor entre la indiferencia y la prepotencia, incluso delata un sesgo de ignorancia hacia sí mismo, ciego a sus peculiaridades personales, sordo a sus demandas interiores y con una obra todavía enmudecida por el peso del yo. Es en ese extremo donde nuestro hombre blanco marca su predominio sobre nuestro hombre verde, condenado a vivir a la sombra de su monólogo rampante. Monólogo en el que abunda un persistente galimatía de enredados discursos que nos regalan la impresión de plenitud y de vacío al mismo tiempo.

Un buen ejemplo de la pervivencia del garabato y la mancha como icono artístico-grafitero y de sensibilización a la voz de los muros lo hallamos en la obra del citado Suso.33. Éste ha explorado muy explícitamente la potencialidad expresiva del garabato y la mancha en su dimensión figurativa. Sus series *Ausencias*, *Presencias* o *Angustias* dan una vuelta de tuerca al prístino leitmotiv grafitero de la línea continua, como expresión exterior de la dinámica interior, representación del tiempo, del latido de la vida, en la que el cuerpo y la huella se funden gracias al gesto (Blas 2015: 18). La reconexión de la mancha como un icono personal, *La Plasta* (Blas 2015: 31, 46-49), no hace más que recalcar la capacidad de conciliar la significación de las formas con una expresividad natural, primigenia, atávica, dándose rienda suelta al *eros*. Suso.33 es, además, un escritor de graffiti sensible a los elementos distintivos del Aerosol Art, puesto que el espray condensa tal potencia como instrumento, que es capaz de reunir en sus prestaciones —propias de la era espacial— toda la potencialidad de la primitividad gráfica. Bajo la guía de la mano adiestrada, puntos, manchas, pulverizados, salpicaduras, chorretones, líneas, espirales… brotan por magia del arte.

Recordando la cualidad ofensiva y libidinosa del garabato y la desarticulación o descomposición formal, el grafiti produce a modo de artificio

todo un cúmulo de agujeros y rasguños simbólicos que provocan, en conjunto, la máxima aspiración del trabajo mural: el relleno hasta la disolución del muro, hasta asemejar su consistencia a la de una suave barrera vegetal. El *horror vacui* es la sublimación cultural del impulso erótico, llevándolo hacia el instinto de relleno, tan potente como el instinto de vaciado (lo que uno llena, otro lo vacía, y viceversa) o el de la culminación y el derribo (coronación/desmochado; cuelgue/descuelgue), y que en nuestros días se ven representados día tras día en esa coreografía interpretada por las 'fuerzas del caos' (el Graffiti) y las 'fuerzas del orden' (la administración pública). Cuyos papeles se confunden en la locura del baile, pero no así su cadencia: unas llenan de significados el vacío, otras significan con el vacío[29]. Podríamos estar ante un bello espectáculo ritual, si nuestra consciencia fuese superior. Mientras la maquinaria política o económica tiñe la pulsión humana con intereses oportunos o malsanos, convenciéndonos tan pronto de que el vacío material es plenitud, como de todo lo contrario, no se nos ilustra de que esa plenitud depende de la intensidad interior de las vivencias que acoge tal o cual espacio o recoge tal o cual objeto, tal o cual silencio o sonido. Cuestión inasociable con la imposición o la persuasión, aunque no con la seducción.

Heridas y maquillaje

Cuando nos percatamos de que tan importante es en un ritual el efecto visual como el acto que da lugar a la marca, podemos empezar a distinguir entre lo que es significar y lo que es caracterizar. Observar cuál es la frontera corrediza que separa a ojos adultos lo fingido de lo real. Por ejemplo, lo que menos se aguarda ver, cuando dos niños de cuatro años

29. Es muy interesante que Wieland Schmied considere que la obra de Friedensreich Hundertwasser gire más sobre un *horror vacui* que sobre el miedo al caos en su lucha por redimir al mundo de un experimento fallido y reintegrar al ser humano a la Naturaleza (Schmied 2005: 26). El *horror vacui* que entraña un sentido vitalista y de apropiación sería incompatible con una ritualidad de la evasión o la conjuración del caos. La conjunción entre miedo y vitalidad plantea inevitables contradicciones.

se ponen a jugar a peluquerías o sastrerías, es que se corten el pelo o la ropa, pero cuando hay de por medio unas tijeras que no son de juguete y se deja de simular, es muy fácil que nos encontremos con un festival de trasquilones o sietes. El adulto, de inmediato, parará el juego, ya sea entre risas o con escándalo. Lo que era un juego deja de serlo, porque se ha convertido en algo serio o anticipa riesgos mayores. ¿Qué pasaría si les diese por jugar a cirujanos? ¡Sería terrible! —menos mal que existe el dolor para impedirlo—. Tan intenso resulta apropiarse de los instrumentos adultos y dejar a un lado los juguetes, que su gravedad implica maduración. Pero, ¿sería tan malo si les diese por jugar a pintores con pinceles y pintura 'de verdad', no 'de mentira'?

En cualquier cultura y época se han dado prácticamente los mismos impulsos humanos en la psicoevolución de los individuos, constituyendo la psicogénesis y la sociogénesis una suerte de adquisición de conocimientos en los que las reglas y los tabúes se inculcan con ahínco en la niñez y se reafirman en la proximidad de la adolescencia, incrementando la conciencia del dolor y la penalidad. La cultura ha contraído una variopinta formulación de ocasiones (un tiempo y un lugar) para cada cosa y, por tanto, diferentes aparatos de control o inhibición en previsión de la generación de algún tipo de disgusto, pero cuya transgresión por sí misma acaba constituyendo un disgusto, produzca o no el perjuicio conjurado. Un efecto claro de una deficiente pedagogía, por supuesto, pese a lo bienintencionado del método o la justificación del temor a perder el control del orden establecido, para lo que usualmente no se ha escatimado en subterfugios, arbitrariedades o crueldades.

Nos damos cuenta del papel tan importante que ejerce el control y el autocontrol de los instintos y apetitos en la cultura, hasta llegar al punto de considerar el sacrificio y el sufrimiento personal como algo positivo (Boas 1990: 135-136). En ese sentido, en los rituales la marca y el dolor se ligan entre sí, en su calidad de prueba personal y social, encarnando la idea del cultivo y fijación de la virtud. Posiblemente, en esa exitosa combinación cultural radique el arraigo entre los escritores de graffiti de la imbricación del grafiti con el riesgo y la autodisciplina. Hace falta

conjugar el reto con el peligro y el valor con la oportunidad de escapar —que no de huir— de un castigo, para hacer evidente la fortaleza física y mental del individuo.

Quizás, la consciencia de la herida como un elemento típico de la esfera infantil, asociada al juego y al aprendizaje, junto al papel de las cicatrices como prueba del valor, llevó a incluir la herida, literal o figurada, como un elemento indispensable dentro de los rituales iniciáticos hacia el rol adulto, ya sea por parte de los adultos o de los mismos adolescentes. En cierto punto, así como la herida es una sublimación heroica del arañazo, el maquillaje es una sublimación arquetípica de la mancha, facilitando la comprensión de su ambivalencia simbólica, positiva y negativa. Las heridas y el maquillaje, las pinturas, asumen un carácter escénico y representacional sustancial para generar una atmósfera de transcendencia, a partir de una experiencia traumática[30].

30. Me permito comentar la conexión entre el tiznado y el disfraz, pues señalaría otros usos e interpretaciones de la mancha corporal y de la mancha sobre la representación que no tendrían por qué entrañar un carácter maldito. No es que tiznar a una persona o a su efigie no signifique lo mismo, según sea con qué y en qué contexto, sino que, sobre todo, el uso sobre efigies se ha concentrado en la damnificación, no en la bendición, tiñendo en general el gesto de negatividad. La evolución del carnaval, mantenido en tiempos cristianos sobre los precedentes de la saturnalia y la lupercalia, nos permite atisbar usos positivos. Por supuesto, la presión altocultural irá degradando el significado de la mancha, al son de la obsesión por la represión sexual y de la denostación clasista.

Por ejemplo, una parte importante de la fiesta del *entrudo* portugués y brasileño consistía en mancharse, pero ese rito se alteró conforme a criterios clasistas y socioculturales en el siglo XIX. El lanzamiento por parte de las clases inferiores de polvo, barro, ceniza, harina, agua u otros líquidos vulgares, incluidos fluidos corporales, café, zumos, tintas, etc., tenía su contrapunto en el distanciado y más digno uso, en el entorno familiar de las clases altas, de 'manchas' de buen olor. Así surgió en el siglo XIX una versión refinada de la costumbre, mediante el lanzamiento de *limões de cheiro* o *laranjas de cheiro*, simulaciones de esas frutas en cera, rellenas de aguas de olor o perfumes, junto a serpentinas y confetis, que por supuesto subrayaba con más facilidad la creación de lazos familiares y comunitarios (Vargas 2008: 41-42). Podemos ver en esto el eco de otras prácticas más contemporáneamente 'correctas', como las tomatinas, las batallas de agua o las de vino celebradas en España en el siglo XX, donde la mancha o el empapado sigue representando celebración, bendición y prodigalidad, así como su uniformidad resalta la hermandad comunitaria.

Los niños criados en la era de la mercromina (pintura sanitaria) y las caretas de cartón con rostros heroicos debían ser muy propensos a revivir en pequeño formato la pulsión épica del ser humano. La costra o la cicatriz constituían un elemento común de la corporalidad del niño, a causa de sus juegos y su contacto aventurado e inconsciente con el medio. Se convertían en un símbolo de la adquisición de la consciencia de los límites y, en consecuencia, le permitía situarse en el mundo con cierta autonomía. El accidente razonable tenía un rasgo benigno que podía compartir con otras huellas cutáneas vencibles, como los salpullidos o las ronchas. La dinámica era muy sencilla: la superación del trauma requiere de la existencia de la 'herida', cuya 'reparación' se convierte en un mérito. Dicha huella se convierte en una marca social que testimonia un mérito sobrevenido por una vivencia singular –o un desmérito, según el caso–.

En este juego de apariencias, podemos entender que el niño, antes de transitar hacia el plano adulto (de la tierra al muro, del suelo a la mesa), simula el mundo adulto, proyectando su particular visión transcendente de las cosas, que está en diálogo con lo que percibe como importante cuando observa esa sociedad adulta y de lo que siente y comprende que es, en su fuero interno infantil, importante para sus intereses. Esta simulación forma parte de su socialización y comprensión del medio. En algún orden supone una evasión o negación del mundo adulto y la reafirmación de su propio mundo, pero ese extremo suele acaecer por lo común con la adolescencia, con un carácter transitorio por norma.

Dicho esto, parecería que se han puesto los platos para dar de comer a aquellos que infantilizan el Graffiti y lo consideran una moratoria del fin de la adolescencia. Nada más lejos, puesto que reivindicar la vitalidad no supone renunciar a la madurez[31]. Incluso, podríamos hacer ex-

31. En este punto, podríamos preguntarnos cómo, apareciendo el *getting-up* como fruto de una ritualidad de tránsito, no se cierra su práctica con la edad adulta. El abandono masivo en cierto momento hablaría de la satisfacción de una necesidad temporal, pero no siempre es así, sino que la fortuna del medio se traba socialmente y se obliga su sustitución por otros medios aceptados (Gálvez y Figueroa 2014: cap. 18), ya que

tensiva esa falacia aplicada a todas las subculturas o tribus urbanas, incluidos los futboleros, pero no creo que represente con justicia a ninguna. Lo que sí parece peculiar es la fruición por construir máscaras. Desde la apología baudelairiana del maquillaje facial (femenino), la modernidad contrajo también el resalte sin ambages e indiscreto de las máscaras, muy patente en las subculturas juveniles y no sólo entre las mujeres. El movimiento hippie hizo del colorista y ornamental maquillaje corporal y, específicamente, del facial una de sus señas de identidad (Wolfe 2000: 180, 212, 250, 258, 266, 293, 298, 416), junto al empleo de máscaras y disfraces, liberando su uso a los escenarios cotidianos y que continuarían otros. Un manifiesto de lo chic que pasó, con la posmodernidad, de una concepción estable o perseverante a un uso alternante o desechable de las máscaras.

Este elemento ha sido muy recurrente en los rituales de iniciación y parece algo a destacar cuando hablamos de la construcción de la personalidad en el contexto adolescente. No es que los adultos no tengan su propia panoplia de máscaras sociales, pero la máscara adolescente aspira, más allá de patologías, a conseguir por su mediación una genuinidad en un momento crucial del desarrollo del individuo. Ese tipo de máscara está condenada a caer con la madurez, cuando el 'niño' oculto se sabe lo suficiente fuerte como para desprenderse de ella y reconocerse como hombre. Es una máscara de transición, una faz que le permite proteger su equilibrio frente a la tensión que se produce entre su mundo interior y el mundo exterior. A menudo ese desprendimiento se acompaña de un trauma, real o fingido, una experiencia vital cargada de transcendencia y, a menudo, vinculada con un viaje o una reubicación física y mental. Es interesante observar el papel que juegan los desplazamientos urbanos a ciertas edades y en circunstancias económicas que, a me-

no forma parte de las prácticas reconocidas oficialmente, ni siquiera a nivel de la cultura popular. La continuidad acaece, por consiguiente, si el agente se ubica en la subculturalidad. Dentro del *underground* el *getting-up* funciona como un ritual de ingreso, un rito de paso, sujeto a categorías, además de ser un mecanismo de cohesión y de construcción de estatus, ya desde sus inicios (Padwe 2-5-1971: 11).

nudo, privan al sujeto de poder salir de su misma ciudad. El efecto es impactante en las primeras ocasiones.

El niño prefigura la venidera situación adulto-adolescente desde el juego. Su fantasía e imaginación pasan por un variado espectro de personajes y, en ocasiones, eso le supone caracterizarse o explorar el lenguaje. Pasar de tiznarse accidentalmente a pintar o dibujar sobre la propia piel de forma consciente —ya sea por divertimento o por transformarse en otro— supone un placentero sentimiento de poder y una invitación explícita a la exploración. Le basta con reproducir rasgos o elementos accesorios asignados a esos personajes. La adquisición de un significado cómico por la alteración del estatus generacional o de otros indicios sociales nos avisa de que, en la adolescencia, esa caracterización debe comportar elementos serios que rompan con la esfera de condescendencia del mundo infantil. Por eso se ha tendido a provocar el escándalo o causar cierto temor. Se trata de marcar posiciones, tantear el terreno, y esperar una reacción[32].

32. La piel es un terreno clave para explicar nuestra relación con las superficies naturales y arquitectónicas desde edades tempranas. Es interesante apreciar cómo la herida representa frustración, liberación y control entre quienes se autolesionan, ante su incapacidad por gestionar vida y emociones o de enfrentarse a un mundo adulto o exterior que les sobrepasa. El ser humano es un ser diseñado para exteriorizar e interactuar a través de la manipulación de la materia, incluido el medio, su cuerpo o el de otro, hasta extremos verdaderamente teatrales, reiterándose en pautas tópicas y significados recurrentes. Socialmente quiere hacerse ver, hacerse notar y ser comprendido o comprenderse y, para ello, necesita interactuar, solidificar el pensamiento, hacer físico lo inmaterial, hacer del nervio carne, liberarse de la tensión por vías catárticas dentro de los límites permitidos y posibles.

El valor negativo o positivo de esas salidas dependen de la cultura, de lo estrictamente relacionado con la salud física y mental o del temor al estancamiento existencial en un episodio terrible, preso de los fantasmas interiores y los terrores externos. Recalcar el dominio sobre la región vital más íntima: el cuerpo, dejando de lado el desarrollo de la comprensión y el control de las causas externas, agudiza la sensación de impotencia, de repliegue físico de la vitalidad y de introyección de los conflictos existenciales en un terreno tan seguro como un callejón sin salida; porque la introversión supone una contradicción en lo relacionado con el impulso vital y, también, la negación de que el cuerpo sea un medio para interrelacionarnos, no el fin del desarrollo de nuestra capacidad de interacción.

Seguramente, frente al uso social o cultural de la máscara, la comprensión por el niño de la máscara infantil gire mucho más abiertamente alrededor del juego simbólico o de la manifestación natural de los arquetipos, del potencial interior. El escritor de graffiti construye hábilmente una máscara para protegerse y seguir avanzando, pero también en ocasiones constituye una verdadera crisálida que lo envuelve en un tortuoso hilvanado de trazos que, tras cumplir una función liberadora, acaba convertida en una atadura. Ésta se desgarra en cuanto el temor a enfrentarse consigo mismo se vence, se encaran las contradicciones y se afronta

El castigo o autocastigo por rabia o dolor es un clásico cultural que va más allá de la edad, con multitud de imágenes literarias que se vinculan con constructos culturales imposibles de eludir y que se concentran en áreas concretas de nuestro cuerpo; al igual que el grafiti actúa pautadamente en el paisaje natural y urbano. Por esa razón, en la asociación del muro con la piel puede establecerse, en ciertos contextos, en determinadas tipologías, en acciones puntuales, etc., un parangón entre la herida corporal –contra uno mismo o contra el otro– y el grafiti. Con significados similares, a la espera de recibir una reacción contra sí o de afectar al otro o a lo otro. En esa línea, el recurso al arañazo o el corte se nos antoja más negativo que recurrir a la escritura o la pintura sobre cualquier superficie o piel.
Por supuesto, la autosuficiencia del marcaje, ya sea hendido o superficial, real o simbólico, se convierte en un distintivo de la ritualidad de nuevo cuño, que no requiere necesariamente de una integración comunitaria, sino que responde a un discurso interior. En el seno de la comunidad graffitera se observa esa coexistencia de actitudes más libres, menos necesitadas del aplauso ajeno. El individuo coge la cultura por los cuernos y reajusta los códigos a su propia medida. A partir de una propuesta lúdica, con ribetes deportivos, el grafiti ha dado lugar a fenómenos con un viso más transcendente, gracias al desarrollo artístico, el riesgo y la confrontación con el orden establecido. El papel que desempeña la acción represora o la tensión de la exposición pública son cruciales, ya que contribuye a configurarlo como un proceso revulsivo, al extrapolar la causa del malestar interno a otro actor sobre el que se puede o aspira a ejercer algún tipo de control o dominio, y que es potencialmente capaz de otorgar su beneplácito. Así pues, proyecta y exhibe en el muro la herida interior dentro de un proceso psicológico de toma de conciencia, reordenamiento o terapia que requiere del juicio del otro para consumarse, lo que no deja de comportar un tono incierto acerca del fin de la aventura emprendida, muy sugestivo.
Desde una perspectiva ritual, salirse de la esfera corporal e íntima, y pasar a la mural y pública, es una toma clara de conciencia de la entidad social del individuo en una estructura urbana, muy compleja. Una postura que contraría la tendencia doméstica e introvertida de la vivencia cultural que nos ha conducido a la Era Digital.

la etapa siguiente de desarrollo. Es la buena herida, la que ayuda a crecer. Ese conflicto personal se puede extrapolar a una dimensión social, viéndolo representado en la disensión producida en los años noventa frente a la ortodoxia de calle del Graffiti, dando pie al nacimiento del Postgraffiti o Neograffiti (Figueroa 2006: 195-201), ampliando los horizontes operativos y conceptuales del *getting-up* o contribuyendo al surgimiento y definición del Street Art del siglo XXI. Las metamorfosis del Graffiti son diversas y sorprendentes.

El uso adulto de la máscara navega entre la ocultación, la protección, la compensación, lo jocoso e, incluso, la liberación de ese niño interior doblegado por el peso de la cultura y las convenciones sociales. No es extraño que la máscara se haya convertido, cada vez con más fortaleza, en un símbolo de la sociedad desde el siglo XVI y de la civilización desde el siglo XVIII, por imperativo y necesidad, como también ha sido el cubrirse con vestidos y usar dinero[33]. Por tanto, el grafiti supone en algu-

33. El pudor ha sido un elemento clave en los procesos de inculturación política y religiosa, útil para que un pueblo acabe considerando su cultura inferior a la extranjera y se someta moralmente a la administración colonial. En ese trance, es muy interesante la vinculación establecida entre la cubrición corporal o la alteración arquitectónica y la civilización (Covarrubias 2012: 413-415). Las reticencias en admitir esa imposición colonial se pudieron vencer gracias a la adopción por las clases o castas superiores de la vestimenta (Covarrubias 2012: 414), comprobando el peso del influjo rector de los usos y costumbres de las clases altas sobre las inferiores.
A veces, esa pureza del recato corporal –como estamos planteando en este ensayo– es figurada o simbólica, puesto que vestir blusas podía ser a la larga algo objetivamente más sucio que no llevarlas (Covarrubias 2012: 413). Un ejemplo de ese presupuesto lo viví en persona, siendo estudiante, durante una campaña arqueológica. Tras habernos quitado la camiseta yo y algún otro compañero para sentarnos a la mesa, fui impelido a ponérmela por los responsables, conforme a las normas higiénicas oficialmente previstas para estar en el comedor. Por supuesto, al no tener una prenda limpia sustituta, fue muy desagradable comer con una camiseta recubierta de una densa mezcla de polvo y sudor, como resultado de la actividad de campo, a pico y pala. Posiblemente, el problema fuese la aplicación ciega de la disciplina legislativa y la no consideración de exenciones que relajen la aplicación y la sitúen bajo ese sentido común que gobierna la idea de que vestirse es, ante todo, un imperativo climático u operativo.
En el propio seno de la cultura nativa se iba considerando la desnudez como propio de lo inferior (castas o clases inferiores) o de lo periférico (mundo rural o silvestre). En

nos casos la posibilidad añadida de trasvasar la tendencia natural por intervenir expresivamente sobre el propio cuerpo a un soporte más aceptable socialmente, como son los muros, aupada por la necesidad de emprender una más trabajosa proyección social en un mundo masificado.

En ese contexto ritual, queda muy claro el desmarque de la mancha que no huele –o que huele bien– frente a la mancha maloliente, prístino reconocimiento de una macula maldita, identificada con lo cóprico o la putrefacción. La mancha bienoliente da lugar a la unción fragante e invisible como mancha positiva, bendita, fertilizante o sanadora, cuyo uso pagano, profano o exagerado causará reacciones represivas de carácter puritano entre las autoridades eclesiásticas o civiles; o provocará, desde la paranoia higienista, que se condene a esa mancha demasiado atrayente al mismo destino de persecución y extinción. Pese al uso frívolo, la invisibilidad expresa un recato que la mancha visible jamás representaría.

La antigua honestidad de los gestos naturales, con su propia sofisticación popular, se ve coartada por una cultura de la contención impuesta a púlpito y aula. La gesticulación y la proyección de la emotividad se retienen e interiorizan, consideradas como un rasgo de pueblos primitivos o meridionales. Por eso fascina tanto el espray, porque es ambivalente: representa como instrumento la contención, pero su pulsación reafilia al individuo con otra esfera de la ritualidad más potente, fresca y exagerada. El pulverizado de pintura reconecta al hombre moderno con la salpicadura. Ese salpicado o 'acribillado pictórico' que, como sucede con el mismo acribillado o el granulado, ha sido explotado como una expresión de purificación o de fecundidad por la cultura durante siglos[34].

el caso balinés, que cita Miguel Covarrubias, se acabó considerando un rasgo de 'gente vulgar de la montaña', reducto del salvajismo. Este rasgo civilizador se agregaba a todo un paquete de conductas anómalas implantadas: usar camisa, mendigar, mentir, robar, prostituirse por necesidad, etc., que no eran usuales o eran inexistentes durante la vigencia del sistema social y económico precolonial.

34. En este símil visual, conviene resaltar la denostación del goteo de la pintura en la ejecución de *tags* o piezas graffiteras, considerado como un defecto o fracaso técnico.

Desde los azotes lupercales o los hisopos cristianos hasta el lanzamiento nupcial o festivo de cereales, frutos secos o caramelos, más propio de una dimensión agrícola (lluvia-simiente), late en lo esparcido y desperdigado un gesto positivo de regeneración. Su rastro o huella convergen con ese *dripping* que fue rasgo emblemático del Expresionismo abstracto, hijo de un retorno a lo primitivo, al automatismo chamánico; y que rescataba para la alta cultura el carácter extrovertido, expansivo y extraordinario de la salpicadura.

La vinculación infame de ciertos perfumes —o el uso general del perfume— y del maquillaje ha convertido lo bienoliente en atributo de prostitución o corrupción moral, en un desapego que no oculta el repudio de los usos y costumbres del paganismo y que se emparenta con la consideración del cuerpo como primer templo. Ese malditismo de la contención y el despojo se concentra en el maquillaje como signo de decadencia moral en el siglo XIX, articulándose dentro de la leyenda negra de los excesos de la aristocracia del Antiguo Régimen; así como se suma al repudio de oficios denostados (cómicos, payasos o prostitutas), los caracterizados por la mácula del contacto con la materia (campesinos, panaderos, albañiles, escultores, mineros, carboneros, deshollinadores, herreros, mecánicos, etc.) o asociados al marcaje corporal o el tatuaje, propios de la gente de mala vida (marineros, soldados, criminales, etc.) Es patente la consagración de la piel limpia y sin mancha como rasgo de salud física y moral, tal y como se fija en el terreno religioso (Levítico 13), junto a la condena de la inmundicia ajena y propia (Levítico 5 y 15). Además, el tautaje se había convertido por la mayoría de las corrientes judeocristianoislámicas en un signo manifiesto de paganismo o impiedad.

En la España de 1886, la introducción del tatuaje —ligado a la delincuencia y la prostitución, a músicas y bailes inmorales, al consumo de dro-

El goteo se vive como una picadura, un sangrado, una herida en la pieza y la reputación. Su conversión, no obstante, como un hallazgo estético, resalta la fluidez del grafiti, apelada mediante formas figuradas de lo líquido o viscoso, o la literalidad del comportamiento de la pintura. Esa cualidad líquida e incontrolable se convierte en un símbolo del placer, la libertad y la transgresión.

gas, a la relajación de costumbres, a la inmersión en lo vicioso y depravado, a lo revolucionario y terrorista, etc.– se llegó a apreciar como un síntoma de los peligros de la 'europeización' que procedía de la frívola y degenerada París (VV.AA. 2016: 169); un clamor puritano muy similar a las llamadas de atención sobre lo que nos debía de sobrevenir con la democracia de 1978 y nuestra entrega absoluta a la cultura del *yankee*, representada por ese Nueva York gangsteril, sometido al terror de las bandas juveniles, azotado por la lacra del narcotráfico, abatido por la mendicidad parida por el capitalismo triunfante y por un grafiti desbocado que no respetaba sagrado alguno. Detrás de esas polémicas apreciamos un posicionamiento moral, apoyado en una estética hija de lo austero, recatado y contenido, que atacaba al nuevo 'paganismo' encarnado en el ateísmo revolucionario o el hedonismo descreído de la Nueva Babilonia, y a todos sus símbolos.

Podemos comprender que lo relativo de ciertos significados radique en la interferencia interesada de la cultura por la ideología o por la manipulación recreativa o interesada. La presión de un reenfoque cultural, de la educación conductista o de la manipulación puede hacer variar la catalogación de algunas manchas-olores como malignos o benignos, pervirtiendo el juicio sensorial biológico-cultural y dirigiendo o corrigiendo el sentido común hasta sentir 'dolor' frente a un color o un olor. Así nos encontramos en el marco industrial-consumista con que la publicidad recalca o exagera el dolor frente a la mancha, por pequeña que sea, y somete el bienestar a una prueba olfativa y positiva del consumo del remedio: el 'olor a fresco', 'olor a nuevo' u 'olor a limpio', con la anuencia del aparato de control higiénico-sanitario[35]. Es fácil entender el interés por

35. Hay una anécdota que nos hace reflexionar sobre el aspecto matérico de la mancha y la noción histórica de lo sucio. En la transición de las unidades de caballería a unidades acorazadas durante los años treinta, un oficial consideraba a los tanques como objetos 'malolientes', en su afán por ennoblecer al caballo (Neillands 2005: 46). Por supuesto, hoy en día nos parece más contaminante el tránsito de un caballo por una ciudad que el de un vehículo, porque establecemos una correlación entre la contemplación del estiércol y su olor con lo antihigiénico, pasando por alto el papel que ejerce cierto pavimento no absorbente en agravar la molestia de una suciedad que for-

convencernos hoy en día de que ver un grafiti sea una experiencia dolorosa para el alma cívica, mientras que la atmósfera química generada por el tráfico automovilístico o la producción industrial es asumible, con generosidad, dentro de los baremos establecidos por las regulaciones administrativas y la moralidad cotidiana. No se incentiva nuestro juicio natural, sino que se nos educa en el prejuicio programado.

En ese trance, hay que entender que, para la sensibilidad del hombre blanco, el vestuario o la arquitectura resultarían menos violentos a la hora de manifestar un estatus social, familiar o personal, que los marcajes cutáneos. Incluso, con la proliferación de las subculturas urbanas en el siglo XX, la intervención decorativa de las prendas personales o de los muros hogareños era aceptable, para visualizar un frente personal, mientras no atentase contra el cuerpo. De ahí, la repulsa occidental a prácticas como el tatuaje (más aún en la mujer) o el *percing* (más aún en el hombre)[36].

Curiosamente, la civilización no relegó plenamente el marcaje cutáneo, sino que consolidó el maquillaje como la interpretación suavizada del marcaje estatutario. Desde una perspectiva más 'naturalista', se redujo a la pigmentación natural y artificial de la piel, apoyada en una suerte de conjunción genético-cultural de talante racista-clasista-nacionalista, que

ma parte del ciclo de la vida. En cambio, la suciedad del aire se nos hace tolerable por su 'abstracción', sólo concretable en una escala de síntomas a veces ninguneados. En gran medida, el olor a cagarruta, boñiga o abono orgánico se asocia a atraso social de la misma manera que se asocia a progreso y riqueza el olor a gasolina o química —observemos cómo esos valores también fueron propios del estiércol antes—. Somos presos de todo un cúmulo de valores vinculados con las ventajas sociales de las máquinas. Sin embargo, el olor a gasolina es tan o más insano que el olor a estiércol, aunque se corresponda con una mancha invisible o una contaminación inaprensible.

36. Un exponente límite de la conjugación del repudio al grafiti-tatuaje lo hallamos en el polémico caso del cirujano Simon Bramhall, capaz de dejar trazadas con gas argón sus iniciales sobre órganos internos, como 'testimonio' de la autoría de sus operaciones (Daily Mail 24-12-2013). Estamos ante uno de los supuestos grafiteros más recoletos, si exceptuamos la vertiente espeleológica. La nula faceta expositiva le resta sentido en un mundo volcado en la exhibición, al tiempo que su carácter intrusivo extremo en un cuerpo ajeno lo hace odioso.

no dejaba de lado la vinculación de una determinada estética corporal con un aspecto saludable y pulcro. Tanto si se obraba desde el popular *agüita clara y jabón de olor*, más los pellizquitos en la mejilla, como si se usaba de trucos como los polvos de arroz y el colorete, se aspiraba a un común resultado en el marco europeo y su área de influencia. La máxima del refinamiento de lo natural era una tez blanca, lustrosa, con venas azules, mejillas sonrosadas, ojos brillantes y una sonrisa de perlas, quizás aderezada con alguna pequita graciosa y unas gotas discretas de perfume.

Con la caída del Antiguo Régimen, el surgimiento de las democracias burguesas, la permeabilidad social o el progreso industrial y consumista produjeron una devaluación de la rigidez social del vestir y el peinar. Conseguido esto, el cultivo de la imagen individual y el culto materialista del cuerpo devolvieron, no sin resistencia social, el potencial de éste como soporte gráfico en cuanto se derrumbaron las restricciones morales. Gracias a la instauración de una normalización de lo natural y de la individuación[37], bajo el comodín del arte-moda-estilismo y la medicina-deporte-dieta, la decoración temporal o permanente de la piel con motivos figurativos o textos se fue expandiendo desde los años sesenta, superando el reducto de lo marinero, criminal, militar o circense hacia lo cotidiano o artístico, por medio de las subculturas juveniles, encabezadas por el Hippismo, y que tenían en la visión normalizada o liberada del demonismo de lo salvaje uno de sus paradigmas.

Sin duda, lo más sobresaliente, en cuanto a las subculturas urbanas, es su capacidad creativa para configurar frentes visuales, tras el precedente del lumpen decimonónico. La customización será un aspecto fundamental, muy potenciado en la segunda mitad del siglo XX. Ese tipo de intervenciones ya era muy patente entre los jóvenes movilizados para comba-

37. El término individuación no está siendo aplicado exactamente en el sentido junguiano de integración de lo inconsciente en la consciencia (Jung 2003:46), más aún si hablamos de una 'normalización'. Sino que se interpreta como una construcción de la consciencia individual y de un frente personal singular, pudiendo considerarse también ese otro aspecto en cuanto a exploración del ser y el llegar a ser lo que siempre se fue, punto que entronca con el concepto popular de 'ser auténtico'. Ambos usos estarán presentes en este texto.

tir durante la Guerra Civil española o la Segunda Guerra Mundial –aunque pudiesen encontrarse precedentes en otras guerras–, quienes rehacían a su criterio sus uniformes (Neillands 2005: 130-131, ilustr. 7; Figueroa 2009: 92-93) o peinados (Salvador 1966: 278; Yapp 2004: 36, 199), contrariando la uniformidad estética militar. Pero, esa reacción que se había dado en un marco disciplinario y castrense, y que había contado con el peleado consentimiento de sus mandos; se vería reproducida en la vida civil frente a la familia y la sociedad.

El pantalón tejano, la camiseta de algodón y la chaqueta vaquera o de cuero serían los soportes emblemáticos de la customización juvenil desde la revolución rockera[38]. Ya antes estaba muy ligada al marco escolar, en especial a las fraternidades escolares norteamericanas del siglo XX, tal y como nos ilustra la película *Good News* (1947), de Charles Walters, que nos recrea el ambiente estudiantil de 1927, con prendas convertidas en soportes de trasuntos grafiteros. La vulgarización del consumo de tejidos y la confección en serie fueron factores importantes para que se procediese a customizar unas prendas cada vez más asequibles o, como el caso citado nos hace ver, serían los jóvenes más pudientes y rebeldes los más proclives y libres de ejercerla en primera instancia. Pero para su divulgación, era más sencillo plantear ese tipo de intervenciones excéntricas, si el material era barato y, a la vez, si se tenía la certeza de que se estaba revalorizando el objeto de otro modo, de una manera disidente o reafirmante. En ocasiones, como con el Punk, la intención conllevaba la inutilización o depreciación general de la ropa como mercancía, sacán-

38. Otro objeto con una gran carga emblemática en el entorno juvenil y activista de la segunda mitad del siglo XX sería la guitarra. Como todo objeto al que se le asigna un valor o poder, merecerá la realización de decoraciones personales y de la inclusión de nombres o lemas con un significado concreto y singularizador. Un excelente ejemplo lo protagonizó Woody Guthrie, músico popular que escribiría la frase: «THIS MACHINE KILLS FASCISTS» sobre su instrumento –luego lo pondría mediante una etiqueta–. Así lo hizo por primera vez en 1941, como una sanción del impacto de su canción patriótica "Talking Hitler's Head Off Blues". Woody Guthrie parangonaba la guitarra a un arma, recargando simbólicamente su capacidad para concienciar a la sociedad y transformar el mundo. Así, las guitarras, las tablas de *skate* o de *surf*, los coches o las motos, los cascos, las chupas, etc. se singularizan, erotizan o potencian épicamente.

dola del circuito económico –por supuesto, dejamos a un lado la mercantilización de la estética punki–. Cada prenda se convertía en propia y única, cargada de significados personales y cuya personalidad impedía que pudiese vestirla cualquier otra persona con propiedad y agrado –salvo si intervenía la cesión emocional (regalo) o el reciclaje–. El éxito cultural de la práctica reposaba, por tanto, en la recarga de los productos industriales con nuevos significados de corte personal o grupal, aportando un sentimiento de exclusividad y desapego de la masa[39]. No podemos obviar el potencial expresivo que adquirieron los parches, el desgaste o los rasgones en la ropa juvenil, así como el añadido de toda clase de apliques: chapas, remaches, tachuelas, hebillas, etc. Constituían las fingidas heridas-cicatrices rituales de los hijos de las clases bajas y medias, o los pijos díscolos, con una fuerza estética semejante al acuchillado renacentista. Estábamos ante el 'tatuaje' de la segunda piel. Debían vestirse ropas y calzados vividos, con el aura de los supervivientes.

Evidentemente, ese tatuaje del objeto, siendo provocador, no escandaliza igual que el tatuaje cutáneo, pero advierte de una liberación moral que permitirá romper de una manera radical la uniformización del peinado o el halo de estigma del tatuaje entre los años cincuenta y sesenta, liberándose y vulgarizándose estos recursos entre el deleite estético, la autorreafirmación y el significado íntimo. Asunto que no por casualidad se asociará con la exaltación del grafiti como medio de expresión, ya que su empleo se recarga de ese deseo de manifestar la diferencia y abrir una ventana a otra realidad.

De todos modos, la conciencia del valor rebelde de estos gestos y automarcajes actúa de forma subversiva a través de la carga de su significado como estigma en el ámbito subcultural, contribuyendo a la construcción de un frente social cuya potencia se subraya mediante el enfrenta-

39. Como anécdota y sin dejar el marco militar, es interesante atender a ese papel del grafiti como recarga de significado y que, en ocasiones, participa de una ritualidad mágica. El caso de las bombas con nombres o mensajes escritos, destinados al enemigo, es muy llamativo (VV.AA. 1966: V, 24; Preston 2006: 161), fijándose en la cultura popular expresiones como 'esta bala lleva tu nombre escrito'.

miento con el modelo oficial o el mundo adulto. Hoy en día el vestido, el pelo, el grafiti, la jerga, etc. son recursos culturales que forman parte del estilo singularizado de cada subcultura, extrapolándose al espacio personal o a los vehículos, y de modo colectivo a los espacios de estancia o concurrencia, incluidos algunos trayectos, propios de la cartografía urbana o rural de esas subculturas. Por su parte y de una forma especial, el escritor de graffiti se desdobla en los muros, haciendo más efectiva la maniobra de visualización de su singularidad por la cualidad sostenida de la emisión. El muro es una oportunidad fantástica de proyectar o expandir su yo por medio de su *alter ego*. Qué decir de un soporte móvil.

En fin, el color y el olor en relación con el 'dolor' determinan la gravedad de una mancha y, por tanto, podemos percibir el potencial regenerador que entraña el grafiti en su versión contemporánea, a pesar o gracias al carácter revulsivo que tiene para algunos —como una mancha de mercromina[40]—. Ese uso de los muros como proyección del cuerpo humano sería un efecto subsiguiente y coherente con el proceso civilizador, puesto que se instaura en su génesis la concepción de que el cuerpo humano es un espacio intocable, intachable, invulnerable, inescrutable; y el vestuario, algo adscrito a la clase y condición social, que hay que portar del modo más propio posible, impoluto y planchado, reflejando el pacto sagrado con la civilización y la renuncia al 'salvajismo'. Por supuesto, los 'salvajes' civilizados de la urbe hacen suyos esos requisitos, pero a su manera y en sus circunstancias, con frecuencia fuera de las leyes impuestas al común.

Esa atención por evitar la ausencia de tacha se proyectará a los edificios de vivienda del proletariado y al espacio público general de los barrios paulatinamente, por medio de un proceso de inculcación estética. Lo que antes era un deterioro asumido como normal, pasa a verse como una degradación que hay que corregir. También es obvio que la altera-

40. Es oportuno comentar la percepción variable de un objeto como piel o costra, en la recurrente analogía cutánea. Si entendiésemos el muro o la arquitectura como una piel, el grafiti podría pasar por contemplarse como una costra, con la carga negativa actual; pero si entendemos el mismo casco urbano como una costra sobre la piel de la tierra, el grafiti adquiriría el significado de una dulce mercromina o ungüento sanador.

ción del uso decorativo en la esfera íntima contraiga la alteración en los modos de empleo del espacio público, sobre todo, porque lo que podría considerarse tacha desde un viejo criterio moral pasa a verse como un elemento de distinción con la implantación de un nuevo paradigma. Se revierte esa presión de autocontrol y pulcritud, escenificada en la salvaguarda de una arquitectura de nuevo cuño, inmaculada y conservada como el primer día, permitiendo el desarrollo de una mentalidad más afín con el gusto popular o la pulsión biológica del ser humano. Si es digno y hermoso recubrir mi cuerpo, ¿por qué no también la arquitectura que forma parte de mi vida y reviste la porción del planeta que habito?

Juego, rebeldía y violencia

Aunque se tilda al grafiti de ser una actividad antisocial —o así se perfile desde el poder en nuestra época—, combina tanto elementos contraculturales como elementos proculturales en su calidad de fenómeno liminal[41]. Da igual que nos refiramos al Graffiti como movimiento o al grafiti en general, ambos acogen un variado abanico de motivaciones y a toda clase de individuos. Algunos con conductas de segregación, propensas al aislamiento o hasta a la alienación, de la misma forma que otros siguen el impulso gregario, ya sea desde la suspicacia y el recelo o desde la ingenuidad y la ilusión. Como en todo marco liminal vinculado con el sistema productivo y de consumo, con su propio código de valores, la pretensión del movimiento Graffiti de cumplir con su particular utopía o proyecto ideal representa la necesidad de sobrevivir y crecer; lo que constituye un auténtico calvario que exige de una gran fuer-

41. Podría sin rubor parangonarse el grafiti con los libros y a la Aerosol Culture con una factoría de cultura. Si Bradbury pone en boca de Faber la consideración de que los libros nos recuerdan que 'somos mortales' (Bradbury 2009: 103), ese mismo papel lo juega el grafiti al recordarnos insistentemente que somos seres de paso o humanos en el marco de una sociedad disciplinada y obediente, que niega nuestra singularidad, con discursos y visiones de la vida monocordes, rígidos e intransigentes, vaciando nuestras vidas bajo el pretexto de prometernos una existencia confortable.

za de voluntad, entereza moral, claridad de ideas y cohesión comunitaria. Estos superhéroes de barrio, filósofos de la calle, tienen como primer caballo de batalla —como en su día lo tuvieron los cínicos hijos de Diógenes— enfrentarse a la cara hostil y prepotente de la cultura, antes que con las no pocas incomodidades de la naturaleza urbana, para permanecer activos.

Conviene aclarar o recordar, por supuesto, que el grafiti se configura como una actitud rebelde en la medida en que el contexto que lo acoge sea especialmente represivo. Con frecuencia, observar esa clase de desarrollo nos advierte de que esa circunstancia se está dando de una u otra forma. Por su naturaleza el grafiti no ha de ser rebelde necesariamente, en la medida en que asiente el roce con una norma, aunque sea un factor excitante la privación de libertad o el sentimiento de insignificancia. Por ese motivo, no podemos admitir la asociación del grafiti con una actitud violenta, cuando éste se realiza sobre objetos vinculados a seres humanos. Apreciación que derivaría en primer lugar de su distanciamiento de la piel humana, ya que en ciertos casos puede entenderse como un sustituto del contacto físico entre personas, así como de la agresión física contra sí mismo o contra otros.

No obstante, algunas acciones por parte de escritores de graffiti pueden enfocarse puntualmente con un propósito dañino, como las que reaccionan a una afrenta o a un pique. También, en relación con el pulso con el poder, si éste entraña finalmente alguna clase de abuso físico o psicológico, la compensación suele ser un mayor activismo que puede redundar en vandalismo. En ese contexto, la intención o seguridad de que se causa alguna clase de dolor o pérdida —económica, usualmente, dado que estamos hablando de pintura y deslucimiento— sí podría ser un motor y una causa especial de placer, por cuanto el escritor encuentra en ello satisfacción desde su posición de inferioridad. Otro asunto es que, frente a cierto clima beligerante o como causa de su generación, se atraiga y asiente cierto perfil de escritor que, animado por la expectativa de emociones extremas, se sirva del grafiti como pretexto para otro tipo de acciones claramente agresivas y que no tienen en cuenta la pintura, asumiendo la iniciativa de la escalada de violencia.

Sin embargo, no es lo usual, o al menos no lo ha sido en el casi medio siglo de existencia del Getting Up. Lo más común es que la violencia física haya procedido de las fuerzas del orden —y con violencia física no nos referimos aquí al *buffing* o *going over*, sino a la ejercida sobre las personas—. Dejando a un lado los casos extremos de homicidio o brutalidad, ocasionalmente algunos policías o guardias de seguridad sí han usado la pintura con un claro significado agresivo y humillante contra los escritores de graffiti. Craig Castleman recogió el testimonio del abuso realizado por el agente Steven Schwartz, del TPD, que roció de pintura la cabellera de Sky 3 (Castleman 2012: 219). Un caso parecido en España lo sufrió una década después Maris, al que un grupo de operarios y guardias de seguridad del Metro de Madrid le volcaron un cubo de pintura fosforita encima, que había tratado de hurtar (Gálvez y Figueroa 15-3-2012; Gálvez y Figueroa 21-8-2012). En el cine este tipo de juego sucio ha sido igualmente recreado. La película *Colors* (1989), de Denis Hopper, muestra a un policía pulverizando la cara a un chaval por tachar las marcas de una banda.

Cabe aclarar que el término *colors*, que da nombre a la película citada, no hace referencia al *getting-up*, sino a las chaquetas que usan las bandas y en las que lucen sus emblemas. El diseño de éstas influyó en el Getting Up, a través, por ejemplo, de los neoyorquinos Friendly Freddie y Fantastic Eddie (Gastman y Neelon 2011: 66). Por otra parte y al igual que sucede con el tatuaje, algunos escritores de grafiti amplían su actividad plástica con la decoración de *denim jackets*, tanto para bandas, grupos de rock o las mismas *crews* del Graffiti, destacando el escritor Caine en los setenta (Cooper y Chalfant 1991: 40; Chalfant y Prigoff 1995: 41; Cooper y Sciorra 1996: 38; Gastman y Neelon 2011: 90). Se comprende que por contacto, la concurrencia de la Aerosol Culture en espacios compartidos con grupos violentos y el reciclaje de su parafernalia generasen un batiburrillo de asociaciones que acabaran caracterizándola como un cónclave de agresores, dispuestos a todo por salir en la primera página de los periódicos o en la cabecera de los noticiarios.

Se podría concluir que quien está habituado a manejar armas no puede dejar de ver un bote de espray como un arma, pero que precisamente,

si opta por ese uso, lo hace porque no es un arma mortal, a primer golpe de vista. Por otro lado, el artista sería capaz de usar un arma con fines artísticos, no agresivos, neutralizando su malignidad. El espray reconduce el impulso agresivo, de haberlo, hacia lo constructivo. Más aún, es el sustituto simbólico de la pistola (Castleman 2012: 151). Esa cualidad aparentemente inocua del espray como instrumento, más la naturaleza libidinosa del servidor del arte, hace que se convierta en una alternativa seria a empuñar un arma entre quienes quieren salirse de la dialéctica de los puños y las pistolas, y afiliarse a un activismo tan pacifista como beligerante, que dispara para dar vida, no para quitarla.

Por lo general, esa violencia explícita ni es lo más cotidiano ni es lo más inquietante, cuando escudriñamos nuestra sociedad. Lo auténticamente preocupante es la instauración de un sistema técnico-especializado de la violencia que condena a sus miembros a habituarse a su existencia. De tal manera que la propia víctima de la violencia no se da cuenta de que es objeto de ella, hasta el punto de adaptarse y asumirla como parte de la normalidad, sin que se le pase por la cabeza ejercer ella misma la violencia como respuesta a la opresión (Basaglia 1972: 132-133). Si eso pasa en entornos como el carcelario o el psiquiátrico, optándose por servirse del grafiti como válvula de escape, entenderemos muchas cosas sobre ciertas conductas de la 'sociedad libre y cuerda'. El escritor de graffiti se ha acabado integrando de tal manera al clima de violencia pasiva o activa, gracias a su empecinamiento en no ceder en su tarea —en contextos donde parecería imaginable, y que ha considerado un rasgo de entroncamiento autentificador con la escena madre—, que resulta llamativo que asuma sin rechistar el estigma de delincuente por el simple hecho de pintar. La más inmediata explicación podría encontrarse en que le sirve de justificación para librarse de sus propias restricciones éticas para actuar o responder a las fuerzas represivas, o sea, ejercer su legítima defensa, conforme a su código de guerrero artístico. Su consciencia de que en nuestra sociedad se prepara al individuo para aceptar su condición de objeto de violencia les hace ajustar sus normas morales en proporción al grado de violencia institucional padecido y dar la bienvenida a la ilegalización, como confirmación oficial de su inferioridad dentro de la mar-

ginalidad. Bandido, bandolero, guerrillero o activista son caparazones emblemáticos que viste, para salvaguardar su libertad y vivirse justo.

En el caso de la Aerosol Culture no se alimenta un instinto agresivo, tal y como confirmaría tempranamente Gary Winkel, aunque existan voces discrepantes (New York Magazine 26-3-1973: 34). También Ange Leandri afirmaba de modo genérico que el grafiti presenta un grado cero de violencia (Garí 1995: 28), por lo que hemos de entender que su uso violento es una forma de violentarlo. Italo Calvino, más cauto, afirmaba que es el desarrollo de autodefensas, la disposición receptiva del espectador y el aspecto creativo del grafiti (decorativo o artístico), frente al agresivo (publicitario, festivo o de protesta), lo que suaviza el grado de arbitrariedad, violencia o agresión, reconduciendo el grafiti hacia lo positivo. Entendía que el Writing era una imposición y reconocía la impresión general de que era una expresión transgresora, especulando acerca de que quien ejerce mediante el grafiti la prepotencia, en cualquier otro contexto lo ejercería igualmente (Calvino 1995: 506-513).

En verdad, la agresión o imposición puede estar implícita en la intencionalidad, pero depende mucho de los umbrales culturales. En el Getting Up se ejerce simplemente una autoafirmación, un uso representacional en el que no cabe el afán de dominio, aunque sí la invocación del poder. Tampoco admite la humillación ni el infringimiento de dolor, aunque se potencie la superación personal y la competición. El escritor de graffiti construye su identidad particular y comunitaria por medio de la competición junto a la cooperación. Aspectos que deben considerarse caras de una misma moneda, como una confirmación del dualismo primitivo que garantiza la prosperidad (Huizinga 1996: 71-73). Sin embargo, ese espíritu se reduce, se magnifica, se trasvasa de aquí para allá, conforme a su relación con el entorno y los agentes externos al Graffiti. Es altamente sensible en su manifestación a la influencia del cuerpo de valores vigente en la sociedad y de la represión del desarrollo positivo, tanto del impulso competitivo como del cooperativo.

Ya en las primeras aproximaciones al Getting Up filadelfo, se podía observar ese distanciamiento del mundo de la violencia pura y dura, del

mundo de las bandas juveniles y del crimen organizado –a veces tan cercano–, incluso de ese vandalismo que asociamos a la rotura y al desgarro de los asientos de autobuses y el destrozo del mobiliario urbano. Pero eso no impedía hacer bravatas que alimentasen el apetito de valor y seguridad, del estilo de firmar sobre la carrocería de un coche de policía (Padwe 2-5-1971: 10). En todo caso, los chavales no tenían una consciencia de que estuviesen deteriorando con sus pintadas los muros (Padwe 2-5-1971: 11), ni por intencionalidad ni por percepción. Ese juicio era un juicio adulto, cultural. Tampoco se puede decir que sintiesen que los enriqueciesen con sus firmas, pero la nobleza soterrada de su acto fue lo que animó a desarrollar su juego como un arte. Su actuar era libidinoso, erótico antes que sádico; y esta idea se nos irá haciendo cada vez más diáfana a lo largo de este libro, aunque en ocasiones sea muy patente la intención de simular heridas, heridas simbólicas dirigidas al destinatario o al receptor, o contra un edificio o una institución. Cuando esto sucede, se procura dejarlo muy claro, para que no pase inadvertido, he ahí una prueba de su bondad inicial.

Es importante comprender cómo el escritor de graffiti mantiene unos objetivos idealizados, gracias a la simpleza de los elementos que configuran su práctica. En los que se procura que toda violencia se mantenga en una dimensión lúdica o simbólica. El reemplazo de las pistolas por el espray ha sido mucho más afortunado que la invención de las pistolas de agua y las espadas globoflectas en plena era espacial. No olvidemos nunca el papel sustitutivo o alternativo que tuvo la comunidad del Graffiti o del Hip Hop frente a la dinámica violenta y antisocial de las bandas juveniles y sus códigos. Como sucede con otras prácticas de la cultura de calle, el Writing suponía una sublimación o compensación de la violencia física, un estadio superior de interrelación humana más adecuado para temperamentos creativos y constructivos. No olvidemos tampoco el peso del humor en este ejercicio, donde la posible agresión es figurada y no supera el límite cultural de la gamberrada, a menos que interfieran otros elementos que rompan la gestación de una fantasía, de una representación del litigio. Sin duda, la proximidad del Graffiti a la esfera del rito radica no en su contemplación como un deporte de riesgo, sino en su concepción como un arte de riesgo.

Es así que el grafiti podría verse como una estrategia que busca suavizar la posible tensión que surgiría entre un emisor y un receptor de estar cara a cara, o que procura evitar la represalia que podría suscitarse en un trato directo. Este matiz es importante, ya que, aunque sean planos diferenciados, en las subculturas coexiste un ejercicio de la violencia simulada por medio de recreaciones rituales y un ejercicio de una escritura explícitamente agresivo, como puede ser el marcaje facial o corporal, con un claro sentido humillante (García-Robles 1995: 53, 72), y con más elocuencia que la mera acción agresiva (García-Robles 1995: 108); además de prácticas marcadamente vandálicas, como romper cristales, incendiar bienes o rasgar la ropa (García-Robles 1995: 28, 29, 125, 129). Que no nos abrume esto, puesto que también existe una expresión de la concordia y la armonía, y su recreación representativa; puesto que lo referido al contacto físico también atañe a la manifestación del cariño.

El escritor de graffiti esquiva el trauma físico, aunque procure mantener el psicológico. El *getting-up* reaccionaba ante un entorno poblado de tensiones. Abordaba el reto de vencer la hostilidad ambiental o la restricción territorial, reclamando la autonomía de acción por medio de la creatividad, la movilidad —es crucial en la eclosión grafitera general la motorización del transporte urbano, público y privado, aunque la patineta o la bicicleta formen parte de esa revolución— y la sublimación de la violencia, como sucedía con otras manifestaciones deportivo-lúdico-estéticas de la cultura de calle. El escritor de graffiti había ingeniado una fórmula que deambula entre la confrontación-apropiación y la atracción-veneración-seducción-propiciación de la fuente de peligro —se entienda ésta como el mundo de las bandas, las fuerzas del orden o la sociedad civil—. En ese plano, la violencia recreada hace gala de un tono que no va más allá del amago y el alarde, manteniéndose en lo representativo.

La satisfacción inmediata de un grafitero se logra mediante la exhibición de su obra. La necesidad de confirmar la recepción le obliga a provocar sorpresa-confusión, agrado-admiración o desagrado-persecución. No podría haber peor resultado que la indiferencia del espectador, adulto o coetáneo. Por lo que, aunque no exista una tendencia a generar daño, sí se necesita llamar la atención con un buen manotazo en las narices. Ésa

es la mejor clave para interpretar expresiones con las que los jóvenes neoyorquinos tratan de expresar el impacto de sus acciones –sin negar que pueden entrañar un sesgo beligerante, dada la dureza del marco de donde surgen–: *to hit, to bit, to mark, to bomb, to burn*... Esas expresiones conectan figuradamente esas prácticas modernas con las formas prístinas y universales de expresión del ser humano que ya hemos enunciado. En especial, con las percusivas, porque estamos hablando de una pintura o mancha que araña, horada y se abre hueco. De paso, aluden inconscientemente a aspectos presentes en los ritos de iniciación adolescentes, tanto masculinos como femeninos, durante milenios.

Siguiendo el principio de traslación o trasvase del soporte y la idea de la elusión de la agresión corporal, podríamos interpretar que, en una fase inicial, la piel –que solía ser el objetivo principal de los ritos iniciáticos– ha sido reemplazada por un soporte externo como es el muro. En otras culturas la sustitución se trasladaría a un animal, pero en este caso es un objeto el que asume el rol del ara de sacrificio o del sacrificado –muy claro en los soportes móviles–. Gracias a la liberación del imperativo de la literalidad, gracias a la fantasía que lo ubica dentro de la esfera del juego, el muro de la escalera, del portal o de la propia calle donde se habita anticipa la solución y se convierte en un lugar conveniente para proyectar la propia piel y operar sobre ella. El soporte se reconectará con el propio cuerpo de la persona que grafitea, mediante la escritura del nombre. Ésa es su piel y su piel crecerá del mismo modo que aumenta su consciencia del mundo y de sí mismo, alejándose cada vez del hogar. Por este subterfugio simbólico, la herida ritual se figurará sobre el muro, funcionando como un sello personal, como la 'marca del héroe', la herida cicatrizada, en suma un testigo en el devenir de un juego-ritual: el Writing[42]. Esto dará pie a un campo muy diverso de analogías que permitirán la identificación de la práctica como útil psicológicamente.

42. Los cambios en las conductas sociales surgen de los miembros jóvenes, se expanden entre su generación a través del juego, sin una consciencia de la 'gravedad' social de su propuesta, y se extienden luego al resto del cuerpo social, apoyados en el relevo generacional; algo similar al mundo primate, para que nos demos cuenta de la regularidad de esta pauta dinámica de la cultura (Sabater 1992: 75). Johan Huizinga expone que la

Toda herida, por simbólica que sea, se acompaña de una reacción, de un gesto, de un sonido. Cuando se interpreta que el grafiti representa un grito, se supone que lo emite el autor con voz propia o como portavoz. Es él quien se pronuncia en la inmensidad de la jungla urbana; pero hay otro segundo grito, necesario para culminar el rito: el que pronuncia el espectador, al sentirse 'tocado'. Es el receptor quien grita entonces y carga sus palabras con plomo u oro. Esa exclamación de sorpresa o susto, admiración u ofensa, se expresa en la distancia, siendo imprescindible para la culminación del ritual. Ya se es famoso, se es. Por fin se existe en la mente de otro. No importa que se añadan otros objetivos. Ésta es la mecánica más honesta y simple del juego, que se irá ampliando con el paso del tiempo: llegar el primero, llegar más lejos, llegar más alto, hacerlo más grande... permanecer en el tiempo, trascender como un fénix más allá de sus cenizas.

No obstante, lo que perturba es que esta dinámica tan simple se convierta en una tragedia humana por malentendidos entre lo fingido y lo real. La ofuscación del propietario, la impotencia del representante de la ley, la escalada punitiva, la obcecación y ofuscación del escritor de graffiti o la persistencia de una percepción dramática del grafiti no de-

cultura surge en forma de juego en sus fases primarias (Huizinga 1996: 63-64) y es patente que la introducción en ella desde edades tempranas mantiene ese componente, sustituyendo el juicio histórico por el social. Por tanto, no podemos dejar de percibir que, tanto la generación como la perpetuación de las subculturas, mantienen muy diáfanamente ese componente lúdico —subrayando el autosuministro de nuevos juegos por invención y la ruptura en la transmisión de juegos tradicionales— y la tensión entre un reconocimiento histórico potencial, tácito y de hecho. Por eso, la práctica del grafiti —que no deja nunca de entrañar una vertiente lúdica en el mundo infantil y adolescente— sufre desde el siglo XIX una paulatina expansión y normalización-habituación que explica cómo los chavales se dedican a dar forma al Writing a finales de los sesenta, hasta convertirlo en una propuesta de expansión sugerente y completa. No surge de la nada, el grafiti pasa de ser una actividad infantil a ser una actividad adolescente-juvenil y, por último, adulta, en un torbellino de idas y venidas entre la esfera adulta y la infantil, en el que colabora la sucesión de revoluciones populares y episodios bélicos, junto a usos sociales y promocionales, incluida la actividad festiva y el 'festival' consumista. Menciono esto, porque siendo un proceso paulatino y creciente, se aprecia un salto, cuantitativo y cualitativo, exagerado a partir de los años sesenta y ochenta.

berían impedir ver que estamos ante un juego y eso –sin ser insignificante– es lo importante. Porque el escritor de graffiti, firme o haga algo más, se suma al signo de unos tiempos que rehúyen acudir a la agresión en sus usos y costumbres, pero no así es capaz o quiere alejarse de su figuración simbólica, porque en ello encuentra el nexo con su ser primordial y primitivo, la clave que le ayuda a comprender su conflicto interior y representar el conflicto social.

Al final, la pintura es siempre pintura, aunque las heridas morales ocupen el lugar de las heridas físicas. No se trata de golpear, arañar, quemar... una piel real en un contexto en el que existe un uso normalizado y extendido de la violencia física, y que nuestro imaginario tildaría de sociedad 'primitiva', sino que –desde una perspectiva amorosa, de diálogo poético con el entorno– unos chavales han tenido el acierto de liberar su *libido* sobre objetos, conforme al dictado del *eros*. Cada escritor de graffiti elabora su particular código callejero, da un significado consciente o inconsciente al muro, lo besa con sus manos, lo acaricia con el pulso de su dedo, con el susurro húmedo de sus palabras, le saca los colores con roces, pellizcos o cachetes, en definitiva, lo corteja y le hace el amor para convertirlo en algo fértil y vivo. Y lo hace, porque se ama o quiere amarse a sí mismo, reconciliarse con su humanidad.

Metiéndose en orina

Parece oportuno, en este juego de espejos, que entremos a analizar esa recurrente alusión a la meada de perro que surge de una forma natural y con cierto deleite, cuando se habla del *tagging*, ya que degrada al producto y denigra al autor. Dicha asimilación por sus detractores nace por unas coincidencias tópicas: la proyección, el uso de una pared o una esquina, el interés por hacerse notar y la distribución por el espacio, marcando un recorrido, más el asco que suscita entre algunos. Con esto y convencidos sus enunciadores de que han dado con el quid de la cuestión, respecto a la esencia de las firmas, el interés analítico se paraliza y

el 'científico' se solaza en la crítica, porque asociar *tags* con meadas no se suele hacer con buenas intenciones ni para el grafitero ni para el perro. Huele a esa clase de opiniones preconcebidas que no proceden de la reflexión racional ni mucho menos de una atenta observación y comprensión, tanto del grafiti como de las meadas caninas. Pocas comparaciones hay más tendenciosas, pues tachar de meada la pulsión innata por generar imágenes –incluidas las firmas– con una intensa carga emocional o por el gusto de trastear con la materia, porque esté –a juicio de alguno– fuera de lugar, es renunciar a lo humano y chapotear en una cloaca de ignorancia y perfidia.

Desconozco si hubiese sido tan efectivo para la crítica acudir al marcaje gatuno o felino en vez del canino, con el raspado de sus garras o con el restregado de sus cuerpos, para recalcar y convencernos de su sesgo 'vandálico'; pero la apelación a la meada pretende equiparar al escritor de graffiti ni más ni menos que con un cerdo, desde el presupuesto de que la esfera animal es impura y la limpieza es un rasgo exclusivo del verdadero ser humano. Mucho me temo que esa creencia radique en una distorsión elitista, bienpensante, maliciosa o neurótica en lo que a la limpieza o la purificación atañe, y que su consideración como un rasgo omnipresente o abusivo exprese para algunos humanos una manifestación de estatus y la preeminencia de su sentido del orden, consolidando el imperio de su *statu quo*. No es extraño que, por las crudas imposiciones de corte militarista que afectan a la circulación y manifestación en el espacio público, se haya convertido la meada en un signo de rechazo de la disciplina de continencia y en una forma de activismo por la libertad. Punto agudamente representado por algunos artistas como gesto de resistencia contra los totalitarismos que, curiosamente, lo han dulcificado con el tema de la infancia, como en el cómic "Dibujar o no" de Breccia y Sasturain (1985: 64) o en la película *The Secret of Santa Vittoria* (1969), de Stanley Kramer. Este uso nos indica que, tanto en la meada como en el escupitajo u otros gestos no verbales, existen sutilezas en su posible significado que se omiten por el desprecio general del medio. Esto es, hay meadas y meadas, como existe una respiración neutra y otra expresiva, contenta, afectuosa, alarmada, hostil, etc.

Por supuesto, toda esa analogía mingitoria del grafiti está sembrada de trampas en su aplicación, de falacias asentadas en prejuicios (Figueroa 2013b: 378-382). Escribir no será jamás mear, ni pintar será cagar, por muy mal que se haga o por muy metafóricamente obsesivos que nos pongamos, considerando inmundicia lo que es libertad de expresión. Por eso, urge plantear qué se entiende por limpieza y cuáles son sus límites óptimos; y quién fija esos baremos y con qué fines. Por consiguiente, por muy bienintencionada que fuese la comparación del *tag* con la meada, en apoyo del paradigma higienista, no supone un argumento de peso contra su entidad cultural, sino más bien su confirmación como una manifestación cultural; puesto que la cultura fundamentalmente es una sublimación de hábitos biológicos que se redefine periódicamente en sus formulaciones físicas y su contenido conceptual, conforme a principios y valores.

De un modo primario, con la meada se avisa, con la meada se ofende, con la meada se excita, con la meada se divierte, con la meada se ofrenda... Afirmar hoy en día que la orina tiene su sacralidad adquiere un tinte grotesco o blasfemo –hasta la sangre se ha desprendido de ese sentido, salvo en el discurso patriótico o fanático, donde se legitima la vigencia del sacrificio humano (enemigo y amigo) –, pero el vínculo de la meada con el fuego o la Luna no es gratuito, responde a un efecto simpático. Como sucede con la ofrenda de sustancias (líquidos y sahumerios), la sangre o la leche, o los líquidos procesados, como alcoholes, aceites y perfumes, son con su escanciado, su aspersión, su impregnación o su consumo potenciales ingredientes de prácticas rituales formales o informales, cuando se establece su correspondencia con las fuerzas y elementos de la Naturaleza. Eso sí, como vemos en el paulatino proceso de malditismo de los códigos sacros preneolíticos o precristianos, las sustancias corporales se han ido quedando arrinconadas a prácticas inmundas propias del satanismo o de las novatadas escolares –por recordar algún caso– y se han sustituido por otros productos más agradables o inocuos, sanitaria y escrupulosamente hablando. No sólo su presencia remite a un estadio humano subdesarrollado, sino incluso antisocial[43].

Esto no quiere decir que pintar o dibujar sobre algo tenga los mismos significados que la mancha –o quizás sí y se haya perdido la conexión con un código maculativo ancestral, anclado en la prisión de la inconsciencia–, pero sí que, como ella, hereda un significado positivo y otro negativo, en su gestación o en su recepción, como todo regalo inesperado. La cultura se devana los sesos en superar un estadio básico de lenguaje, tratando de extirpar o desterrar, mediante la asignación de significados negativos, todo lo que le es incómodo de aceptar en su seno. Existe una palabra mágica para conseguirlo: κακός. Di: *eso es caca*, y en el cielo se abrirá un rompimiento de gloria y la tierra temblará bajo los pies. Habrá nacido el pecado[44].

43. Como en todo el concierto cultural, en ocasiones la dignidad de una práctica se sujeta a la dignidad del practicante. Circula una anécdota acerca del uso de la meada con un valor revanchista y de humillación, que nos hace ver que ciertos 'ritos' considerados populares no atienden a criterios de clase más que desde las convenciones del aparato educativo. En marzo de 1945, Winston Churchill –que había practicado ya el grafiti dentro de los códigos escolares– tuvo el gesto de celebrar su victoria meando en territorio alemán, en su primera visita a la vencida Siegfried-Linie, junto a otros altos mandos (Hernández 2008: 228-229). Quizás un modo culturalmente más aceptable habría sido echarse unas firmas sobre las defensas del enemigo, al modo de un «Churchill was here».
El general George Smith Patton también se sumó por entonces a ese ritual, con sus meadas al Sena y al Rin. Ésta última generó una exitosa fotografía de propaganda, con su chorro retocado para dar mayor realce e impacto al gesto del veterano héroe transmigrador. Posiblemente la fugacidad de su rastro se compensase por el impacto de este recurso primitivo y su fijación documental.
En todo caso, siempre será preferible que en un contexto de caos y destrucción se grafitee o se miccione, a cometer vandalismo, pillajes, violaciones o crímenes como manifestación de superioridad y triunfo. Su grado de daño es notablemente simbólico y reparable.

44. El concepto de pecado se liga estrechamente al grafiti, desde su aplicación a todo lo que está fuera de lugar, a lo que es un error, incorrecto o desviado (אטח, αμαρτία). En latín, pecar implica meter la pata, tropezar, salirse del camino, incluso se le asigna libremente el significado de mancha (*peccatum*). En sí, vemos cómo se adoctrina acerca de qué debe ofendernos y recibir nuestra censura, haciendo hincapié en que aquello que se sale fuera del reglón o los márgenes, o que desentona del orden marcado no es propio de una conducta impecable.

Podríamos agradecer a los opositores del grafiti que no hablen de cagadas de perro al tratar el tema; tal delicadeza abre una esperanza de conciliación. *Mejor que sea un grafipis y no un cacafiti*, como diría el más castizo. Cuando vemos que se omite la más directa y sólida analogía del discurso, se hace evidente que el grafiti es mucho más que una meada canina o humana. La meada presenta valores más suaves que no tienen ni el unto de mocos, ni el escupitajo, ni la cagada, por citar algunos ejemplos, y que la hacen más admisible[45]. Ahí radica el problema esencial, en la extensiva carga de significados aparejados a las excrecencias y que acompañan comprensiblemente, como metáforas, a los grafitis insultantes o torpes, pero que no procede aplicar a todo el grafiti en su conjunto, ni recalificar con ello a sus agentes.

Sobra decir que la educación familiar y escolar nos ha ofrecido alternativas bastante satisfactorias para poder anular la idea de recurrir a la meada para expresarnos, salvo en actos de humillación, divertimentos gamberros, delirios poéticos o *performances* de impacto, por supuesto. Pero en pleno siglo XXI no es raro encontrarnos con que alguno le plante en el umbral de la puerta un 'regalito' de mal gusto a un vecino, como puede ponerle en el mismo sitio un grafiti. Sin embargo, aunque la persistente alusión a lo escatológico ahonde en expulsar una lectura del grafiti grata y positiva, ésa existe, acogiendo la bendición u otros parabienes, marcando la brecha entre lo visceral y lo cultural.

Posiblemente, la alusión a la meada sea una forma de plantear el tema de la incontinencia grafitera y general, y su asociación con la indisciplina o la inutilidad. La incontinencia, infantil, juvenil y adulta, se ha venido considerando una maldad, principalmente cuando se ejerce adrede, cuando con frecuencia es la última expresión de rebeldía posible frente a la injusticia (Basaglia 1972: 129, 147). Ese punto de rebeldía sería lo que

45. La conexión simbólica del grafiti con la eyección de secreciones y su distanciamiento de una dimensión peyorativa son patentes en términos como *throw-up*. Éste se traduce en castellano como 'pota' o 'vómito', aunque más bien el término original incide en la acción, subrayando la consciencia, la voluntad, el impulso interior, el festejo o la transgresión.

pudiese trazar un vínculo entre grafitear y orinar, por existir una consciencia, una intención, una transgresión y una huella (visual y olfativa).

En cierta medida, el capitalismo quebró su aspiración de equilibrio al dar alas a la incontinencia depredadora-productiva y consumista, encauzada según sus reglas y trampas. Que esa decisión haya marcado también los pasos de la fruición grafitera, acompasándola a la hipertrofia publicitaria, hace todavía más viable el paralelismo escatológico. Consideremos que la orina como marca dura lo estrictamente necesario, como la pintura, exigiendo una renovación periódica. La Naturaleza es sabia, pero en este caso estamos ante un cambio de percepción de lo transcendente que lleva a relegar la firma grabada por la firma reproducida con pintura hasta la saciedad, en el deseo de seguir produciendo. El peso de la memoria se concentra en un área vivencial más restringida o reside en otras plataformas menos ligadas a la solidez de lo matérico.

Así que hemos de entender que socialmente se ha establecido una incontinencia recreativa adecuada, 'útil' —ya que *pecunia non olet*—, pero a la vez ha contraído otra inadecuada, 'inútil', por la sencilla razón de que genera un gasto, o sea, un beneficio reconocidamente deshonesto. La dinámica de encauzamiento de la civilización pone por encima de todo un baremo económico, pero exige una jerarquización de niveles de consumo y consumidores, porque se debe a un sistema de poder. El grafiti por cuna debía permanecer en la cuneta, a menos que ofreciese un interesante margen de negocio al otro lado de la línea del reino de los salvajes. Eso era civilizarse: orinar oro en orinales y no escupir plomo en la calle. Entremedias estaban los que preferían dorar los meaderos callejeros, pero esa opción era un desperdicio difícilmente encauzable en el orden civilizado.

El grafiti como incontinencia gráfica sufre la sanción moral, por supuesto, pero —al menos en sus primeras décadas, siendo efecto de la transición a la sociedad de consumo— no deja de ser una peculiar oposición a los valores productivos asociados al capitalismo tecnoindustrial en fase de absorción a causa del desbarajuste totalizador de la civilización. Mear fuera del tiesto a conciencia siempre fue un rasgo de rebeldía, pero

pintar los maceteros supone un canto a la vida. El escritor de graffiti adulto –sin dejar de aspirar al máximo rendimiento– evalúa mejor la relación esfuerzo-producto, buscando crear momentos de calidad o especialmente intensos, aunque eso suponga echar perlas a los cerdos y a todos aquellos que no comprendan su arte y el valor de su gesto. Obviamente, habrá grafiteros que opten por rebozar hasta a los ángeles con sus heces mentales –de acuerdo con el clima de represión general o personal, o las ganas de violentar–, pero el escritor de graffiti apuesta por otra cosa en un mundo que se ha empeñado en hacer suyo y más agradable de ver y vivir. Pintar puede entenderse como mear en la medida en que pintar construye y dignifica al ser humano, saca de él la sal de la vida.

Cuando el llorón, el meón o el cagón convierten su incontinencia en arte, podemos tener por seguro que ha nacido la consciencia de que, en la brecha que hay entre el deseo de intervenir en la realidad y los imperativos biológicos, anida el placer por reconocer el control sobre las propias capacidades, al margen del fin. El poder de hacer y deshacer, parar o andar. La voluntad por sí sola.

Deja eso, que es caca

Otro aspecto necesario de estimarse –en este símil escatológico– es el peso que tiene el destete y el control de los esfínteres como puerta de ingreso a la cultura; porque tras el control de la defecación se produce el control de la expresión oral, gestual y gráfica. Entonces toca aprender qué se puede y no se puede expulsar por la boca o por medio de las manos. Es tan importante la contención como piedra angular de la civilización que la incontinencia de todo tipo supone el malditismo inmediato del individuo que la padece, constituyendo una señal que provoca la burla o la marginación social. Baste recordar el uso humillante del aceite de ricino contra detenidos políticos, el mazazo psicológico que supone la senectud en este punto o la alarma que provoca el retraso infantil en

la contención de esfínteres, equiparable a la que suscita un niño hiperactivo o con la boca grande, aunque estos casos acusan ante todo vergüenza, impotencia y miedo.

Cierto que hay estadios más moderados que hacen que, en un primer momento, un verborreico o un gesticulador resulten simpáticos, pero en general el exceso de expresividad se percibe a ojos del comedido hombre moderno como una anomalía de la conducta o una señal de inmadurez. De este modo, la retención de cualquier tipo comporta un aprendizaje social y, desde la corrección de la aplicación de esa enseñanza o desde la ignorancia de esas reglas, se cataloga al individuo como un ser ignorante, educado o maleducado.

Curiosamente, el niño no mancha lo que le es ajeno o no es querido, pero aprende que manchar tiene un significado negativo que le permite establecer sus primeras expresiones rebeldes. La caca puede expresar, por tanto, tanto amor como odio. El punto de inflexión es la regañina, condescendiente o alarmada, por pintar en las paredes o el sofá de casa, y que le permite iniciarse sobre el concepto de lo incorrecto. Más tarde sucede lo mismo por dibujar sobre su pupitre o en el manual de ciencias naturales —con la viva preocupación por atajar desviaciones antisociales—, porque la prohibición va más allá del hogar o del uso de lo que nos es propio, atañe también a lo que nos es ajeno, aunque deseemos hacerlo nuestro. Se establece que cualquier conducta comunista (todo es de todos) o egoísta (todo es mío) debe atajarse por la escuela sin concesiones, por el bien de la armonía social.

No sólo se impone el lugar adecuado para la actividad —esos 'retretes' del alma doméstica y pública—, sino también el soporte conveniente. Igual que se ofrece el pañuelo como alternativa para dejar de untar los mocos en el cuerpo, en la ropa, en las paredes o debajo de las mesas o los asientos, ahí se le entrega al niño un folio para que no meta la pata. El papel o el lienzo asoman como receptáculos adecuados para la expresión gráfica, capaz de garantizar la 'higiene' del lugar y de la persona. Su cualidad desechable es óptima, pues permite el ejercicio de la ocultación o la anu-

lación de lo expresado, en caso necesario. Romper un papel, quemar un lienzo, son acciones que suavizan la tensión de hacer lo indebido y cuya reparación, de expresarse sobre un muro, sería, cuando menos, poco discreta. Contravenir esta adecuación al lugar, convertiría al individuo en un patoso, un guarro de pezuñas largas, que se restriega allí donde le place y sin pudor alguno.

En verdad, en el imaginario de la civilización ha cuajado la imagen negativa del gorrino, en correlación con la construcción maliciosa del gentil y el salvaje, posiblemente porque sus rituales se alejan del valor positivo que antaño podía haber tenido el no lavarse o cubrir el cuerpo de pintura (Propp 2008: 194-195); además de la obvia asociación con tabúes religiosos y clasistas. Lo sucio es un tema crucial en textos como el *Levítico*, en el que un tabú como el de la impureza porcina daría lugar a la fijación del cerdo como un animal asociado con la turba social, la inmundicia, la coprofagia o el infanticidio (Levítico 11: 7-8), creando la categoría de los 'hombres que son como cerdos'. No cabe duda de que vivir como un cerdo —coloquialmente hablando— no es ni sano ni aceptable socialmente, pero de eso a considerar que no existan en la vida momentos para enguarrarse o enguarrar como un bendito hay mucho trecho[46].

46. Ahondaremos más adelante en la cuestión del salvaje y el grafiti, pero ahora nos es oportuno apreciar que, en la obsesión por lo puro, el malditismo debía caer necesariamente sobre los pueblos nómadas de Europa. Esos pueblos malditos heredaban el fantasma de la barbarie o del paganismo y el satanismo, y rememoraban ese salvajismo de antaño que se redescubría en los confines de la civilización con la colonización. Vivían fuera de un orden honesto, sopechosos de deleitarse en la inmundicia.
Un rasgo común de las gentes del camino (gitanos, mercheros, yenises, pavees, etc.) u oficios itinerantes (buhoneros, quincalleros, comediantes, etc.), sería la suciedad corporal o facial. Esa suciedad se va a convertir en un indicio de podredumbre, enfermedad y amoralidad —compartido con las poblaciones marginales de las ciudades—, al que se le añade la convivencia hacinada y en promiscuidad. Esta rebaja de las condiciones de vida se verá como el abono del crimen, la epidemia o la locura, un estado bestial.
Juan de Quiñones, al referirse a los gitanos, no escatimaba en lanzar hipótesis tales como que era una comunidad que se nutría de exiliados o fugitivos, gente ociosa, perdida o rematada, que para 'uniformarse' se dejaban quemar el rostro por el sol o se lavaban con el zumo de unas hierbas para oscurecer sus caras y parecer verdaderos 'alienígenas' (extranjeros). A esto se suma el aprendizaje de un lenguaje enrevesado, una jerigonza

No es que el hombre moderno no ensucie más y con más daño que un cerdo –lo hace de sobra–, sino que trata por todos los medios de ocultarlo y de que no le salpique. Un 'hombre blanco' es aquel humano que mancha a troche y moche sin tacha.

Otro enfoque liga la imagen del hombre-cerdo con el egoísmo y la idiotez, motivos que integran el concepto *toy*. El Writing hizo todo lo posible por dejar claro que el egoísmo no era uno de sus valores, porque el juego sucio entre hermanos era una auténtica cerdada. El Graffiti no entraña el culto al ego y quien sostenga eso desde dentro es porque demuestra ser un egoísta o un inconsciente, sino que se convierte desde sus albores en una plataforma de manifestación del espíritu cooperativo (Mailer y Naar 2009: 31), alma de la contracultura (Maffi 1975: II, 209); ya sea desde la simple reunión de dos chavales hasta la consagración de una fraternidad internacional. Esto conviene tenerlo muy presente, pues es la raíz de su crecimiento y supervivencia. Imposible, desde el egoísmo.

Por otro lado, extraña que frente al símil de la meada de perro, no prolifere la analogía del grafitero como encoprético. Este vacío acusa o bien el pudor del decoro, o bien una escasa divulgación de la psicología humana o parco conocimiento del mundo infantil frente al conocimiento del mundo canino, y por extensión del ser humano. Ya sólo tenerlo en cuenta redibuja mucho la situación, pues establecer el comentario dentro de las coordenadas de lo humano permite discutir en un plano más elevado y menos estereotipado, irracional o supersticioso.

Quizás sea muy simplista decir que detrás de un bombardero se oculte un encoprético expulsivo y que detrás de un maestro de estilo se encuentre un encoprético retentivo, pero podría sospecharse cierta conexión,

o galimatías que se nos antoja como un garabato verbal, un caos de palabras (Quiñones 1631: 6b-7). En definitiva, adoptaban el disfraz de un malditismo que, posteriormente, la modernidad se propuso extirpar en su sueño de un progreso asentado en la creación de naciones uniformes. El nómada no podía dejar de ser blanco de ataques, porque era por su forma de vida y su aspecto desaliñado y castigado un escollo vivo a la construcción del estado moderno y de la representación ideal de la bonanza y de la estabilidad de un orden social sedentario y domesticado.

sin poder precisar por qué enraíza en unos y otros el grafiti, les da placer y les ayuda a encararse dentro de la cultura. Grafitear es un tipo de acción que recoge múltiples motores, entre ellos el de ser un desquite sublimado frente a un proceso de culturización traumático. A falta de un estudio sistemático acerca de este aspecto psicológico, afirmar algo más, como que la sensación de abandono, pérdida, decepción, humillación o violencia, la relación con los padres, la pulsión sádica o narcisista, o que la equiparación entre la triada hez-niño-pene con grafiti-escritor-espray está detrás de la génesis del Graffiti, es mera especulación y presenta graves contradicciones, de ahondar en el parangón.

En todo caso, pintar en la mesa, mear fuera de la taza o cagarse encima son signos claros de oposición y transgresión escolar en los primeros años, pero la dinámica escolar resalta en años posteriores la potencialidad transgresora del uso mismo del lenguaje. Es más divertido y huele mejor. El niño pronuncia tonterías, fantasea con las imágenes, inventa palabras, juega con los sonidos, hace bromas, etc. y obra del mismo modo en el aspecto gráfico, en esa tensión que se produce entre la complicidad o el chiste entre iguales y el juicio adulto que cataloga su acción como signo de ingenio o de estupidez, exigiendo o su desaparición (represión) o su corrección. La mayor irritación cultural que producía el Writing no era por ubicarse donde no debía, sino por desarticular las fórmulas establecidas y por articular un código original y cerrado[47].

Los *writers* se entroncaban con las maniobras de subversión del lenguaje que aspiraban a reconvertir el vacío y la fealdad del mundo en pleni-

47. En el Graffiti, al margen de la proliferación de variantes estilísticas, se aprecia un uso consciente de transgresiones formales. Por ejemplo, se pueden observar cinco tipos de alteraciones intencionales: la transgresión disortográfica, la transgresión gráfica, la transgresión disgráfica, la transgresión bárbara y la transgresión léxica (Figueroa 1999: 582-583). Es evidente que la estimulación de la creatividad grafitera puede incurrir en excesiva sólo ante el juicio o frente al patrón marcado por los adultos o la sociedad. El papel predominante de lo creativo frente al deseo de provocar se hace patente en detalles como el desarrollo de estilos o alfabetos, cuya invención entremezcla el deseo de originalidad, misterio y evocación fantástica (Figueroa 1999: 584-588). La provocación es un efecto secundario, no un fin de la libertad.

tud y belleza, que ya exhibió la contracultura de los sesenta (Maffi 1975: II, 213-214). Había que poetizar la vida, rescatar la naturaleza potencial y oculta en el individuo por la presión de un sistema asfixiante, capaz de cambiar la apariencia y esencia de la vida (Maffi 1975: II, 215). La cultura va cualificando cada vez más un tipo de transgresión o gamberrismo que se convierte no sólo en una peculiaridad de época, sino en una extensión de los medios de aprendizaje para perfiles más desinhibidos y libres ante la maquinaria del sistema. Por supuesto, serán los 'salvajes' urbanos los más despreocupados de las consecuencias y los más conscientes de su capacidad para no sólo evitar el castigo, sino para rechazar la culpa del delito de dorar y estofar el mundo.

En este punto, entramos en un área oscura que saldrá reiteradamente en este libro: la perversión de la cultura. Esto es, ¿el exceso normativo enfocado a la pulcritud podría llegar a prohibir defecar entre unos setos (tomándolo como símil del espacio marginal) o en el campo (espacio ajeno)? O sea, ¿no estamos ante un sistema contranatural que genera sistemáticamente 'encopréticos' a la espera del retrete prometido, cuando se haga mayor, cuando obtenga un permiso, cuando tenga un trabajo, cuando tenga su propio negocio, cuando se vayan los hijos, cuando toque la lotería, cuando se jubile, cuando llegue al cielo? ¿Habrá entornos urbanos, cuyas condiciones de hostilidad o de cohesión provoquen reacciones de conducta similares a la encopresis, en otros planos distanciados del marco escatológico?

La presente tendencia de establecer emparejadamente cagaderos oficiales para uso canino y grafitódromos para el uso de escritores de graffiti no es indistinta, se antoja parte de un mismo proceso. Sirve al diseño de un modo de vida, con sus positivos argumentos racionales y también sus insensatas lacras disruptivas biológico-culturales que —teniendo un cariz positivo— a veces olvida que el acto no sólo comporta una necesidad de expulsión, sino un determinado contexto y una recepción y retroalimentación para completarse —he ahí el éxito del grafiti público—. Esta delimitación forma parte del proceso de prohibición del uso de unos espacios que habían sido aceptados por costumbre como destino para la defecación y la micción o para esa otra 'defecación' gráfica, a causa

de su carácter marginal o insignificante (callejones, traseras, medianerías, tapias de solares, bajos de puentes, arquerías, letrinas, etc.) Todo, en beneficio de una nueva reencauzación cultural, más controlada y cómoda para el poder. Incluso confirma la potencial 'peligrosidad' de esas evacuaciones o solturas, como sucede con los parques de atracciones, los rockódromos, los *skateparks*, los rocódromos, los polígonos industriales o hasta las áreas de fumadores, al homologarlos como zonas seguras o de seguridad.

Por lo común, ese sutil confinamiento se ve alentado por un interés profiláctico que aminore la visibilización extensiva de lo que se considera un problema y vele por el mantenimiento de la 'normalidad'. También responde a una compensación de las contradicciones, fundamento de toda discriminación (Basaglia 1972: 153-154). Esa sensación de prisión invisible motiva la huida y alimenta la rebeldía de los grafiteros, a semejanza de otros procesos reclusivos (Basaglia 1972: 144). Más aún, cuando el estigma sigue acompañando a la práctica en su espacio acotado y el juicio de la opinión pública –ya condicionado– no distingue más allá de la superficie entre ese 'grafiti' dentro de lugar y el grafiti fuera de lugar o en su lugar.

Esta dinámica delata que si una caca deja de ser caca por estar en un orinal en vez de en una acera o en el campo, es que no es tan caca por sí misma; pero que si persiste la consideración de algo como caca, sin serlo, por estar en un orinal, estamos ante una perversión. También, si no es una caca ni la ubicación es infame, pero se insiste en considerarlo una caca, estamos ante una discriminación planificada que incide en la aniquilación. El arte interviene en ese proceso, adulterado por su consideración como mercancía, transmutando la caca al reubicarla en un marco de prestigio, haciéndola menos caca o más cuca. Aparentemente depende de la entidad asignada al marco y he ahí que observamos la contemplación de la calle por la cultura oficial como el configurador de una etiqueta peyorativa: lo callejero, apechugando con el estigma del recipiente (la calle como letrina). Aquí el prejuicio clasista contra lo popular, visto como subproducto o infracultura, adquiere un notable prota-

gonismo y por muchos siglos ha establecido que lo que se sitúa en la calle por la gente de la calle es una caca, por oposición con el hogar, lo hospitalario, lo templario, lo palaciego, lo museístico, etc.

La subversión de la interpretación oficial, del discurso de los adultos, del orden impuesto por los padres forma parte de un ritual ancestral que sólo se puede mitigar generando un mundo adulto coherente, edificante, atractivo y consagrado al *eros* universal. El adolescente, por imperativo generacional, es propenso a localizar las contradicciones, y la educación no está libre de generar zonas de conflicto entre los planos personales y sociales, microhistóricos y macrohistóricos, ideales y reales, culturales y psicobiológicos. Aunque se aprecie comúnmente la actitud rebelde frente a las normas y amiga del placer lúdico como una molestia social y un lastre para su integración social, ése no es el problema. Esas actitudes son constructivas y atienden a una dinámica natural que el imperio de la contención sistemática demoniza. A falta del desarrollo de mecanismos que instruyan en el proceso de conocimiento personal y de individuación, la implantación de una educación unilateral, utilitarista y competitiva incide en alimentar un materialismo hedonista y autodestructivo. En este concierto, el Writing cuestiona la diferencia entre limpio y sucio, lo propio y lo ajeno, dónde no y dónde sí se puede hacer tal o cual cosa, qué se puede expresar y qué no es lícito, porque permite cribar lo universal de lo coyuntural y reconducir, a su manera, la sociedad hacia un sistema enfocado al cultivo de las condiciones idóneas para garantizar la felicidad humana y que para sus practicantes implica enfrentarse al peligro, no temer al orden ni al caos, no callar los sueños, sentir la vida y no retener el impulso de crear en comunidad.

La Aerosol Culture no ha hecho más que proponer y esbozar cómo sería su mundo feliz en la sociedad de la abundancia, si se dejase de machacar a la gente con una intempestiva cascada de necesidades y miedos que le impide disfrutar del progreso tecnológico y lo hermoso de la vida. Ha sido una de las figuraciones materiales o invocaciones accionales populares más internacionales de la utopía.

Territorialidad

Cuando se mezcla micción con grafiti, el significado de éste se suele reducir a términos de territorialidad, porque a eso reducimos la función de la meada del perro. Por supuesto, el uso del grafiti como marcador territorial existe, pero no es su único significado, ni el fundamental en el concierto del Getting Up, cuya dinámica añora habitualmente la localización de espacios libres donde explayarse. Seguramente la meada de perro tampoco se limite a esa única información, pero la simplificación de su lectura esconde a menudo el interés por mantener la interpretación del grafiti en esa misma simplicidad.

La creación de un *hall of fame*, por ejemplo, conlleva conseguir encontrar un lugar lucido y tranquilo para pintar. En ese caso, sí que puede hablarse del aposentamiento de unos escritores o una *crew* en un territorio, pero el *tagging* por sí mismo no constituye ninguna reclamación sobre los edificios o el territorio. Incluso, en el primer caso el sentimiento de propiedad es bastante transitorio, pues el escritor de graffiti no goza del estatus de propietario ni por asomo y su abandono de la escena permite la entrada de otros agentes. Por eso deberíamos hablar de aposentamiento y no de apropiación en un sentido estricto, aunque quizás, en cierta medida y como reivindicación de un 'derecho comunal', sí adopte la ciudad la forma de un condominio, como fórmula primitiva de propiedad colectiva por parte de las *crews*.

El Graffiti ha generado sus propias fórmulas para la toma de posesión de aquellos espacios que tienen a su juicio las óptimas condiciones para sus intereses. No vale cualquier lugar y así quedó claro en ciertos estudios que diferenciaron la dinámica del Getting Up de la de otros grafitis. David Ley y Roman Cybriwsky (1974: 492) demostraron por primera vez el peso de las arterias de tránsito y la presencia de edificios o estructuras públicas en la conformación de la distribución territorial de los escritores de graffiti, a diferencia de la de las bandas callejeras (Ley y Cybriwsky 1974: 495-501). Quizás hubiese quedado aún más clara la naturaleza andariega, expansiva y exploratoria del Graffiti de haber prevale-

cido para nombrar al movimiento la expresión *getting around* (Stampa Alternativa/IGTimes 1998: 23), frente a la de *getting up*. Da igual, el nervio activo que anida en el Getting Up impide apoltronarse, conformarse con una vivencia delimitada o recluida.

El desarrollo del *all-city* en el *tagging*, desde 1971-1972 y bajo el paraguas del metropolitano, confirmaba una diferencia sustancial en la concepción grafiti/territorio de los *writers* frente a las bandas (Gastman y Neelon 2011: 67, 100). El grafiti de las bandas tenía que acotarse necesariamente, por causa y efecto, a una territorialidad: edificio, cancha, parque, etc. Su presencia en medios de transporte podía acabar entendiéndose como un mensaje intrusivo, una declaración de guerra, al circular a través de un territorio ajeno (Gastman y Neelon 2011: 61, 81); lo contrario que en el caso del *getting-up*, que no suponía más que una publicidad itinerante sin relevancia en el concierto del crimen organizado, por la ausencia, precisamente, de una reclamación de control sobre el espacio. Esta disparidad de objetivos permitía cierta cohabitación, amistad, simbiosis o alianza entre *writers* y pandilleros o bandidos, como en su día surgió entre hippies y *hells angels*. En el caso español, esas pautas de distribución viaria se reconfirman, añadiéndose diferencias ostensibles con la distribución y concentración de otras tipologías, como la pintada política[48].

Los primeros enclaves graffiteros fueron las *writers' corners* (Goldstein 26-3-1973: 35; Castleman 2012: 119; Popper 1989: 258; Gastman y Neelon 2011: 67, 80), uno de cuyos principales precedentes fue la sita en el cruce de la calle 188 con la Avenida Aubudon de Nueva York. Otros, que implicaban la función de escaparate del desarrollo estilístico de un escritor o una *crew*, eran los llamados *terrenos* o *halls of fame*, donde rige el principio de la invitación para poder operar en ellos; así como rigen derechos o cierta preferencia en aquellos soportes donde ya se tiene situa-

48. Así se apreciaba en las cartografías, no publicadas, que realicé con motivo del trabajo de investigación *El graffiti en la Ciudad Universitaria de Madrid (1997-1998)* –publicado parcialmente como *El graffiti universitario* (Madrid: Talasa, 2004) – y la tesis doctoral *El Graffiti Movement en Vallecas: historia, estética y sociología de una subcultura urbana (1980-1996)* (Figueroa 1999).

da una pieza, por ejemplo, y no forman parte de los barrios francos o centros urbanos. Como en el contexto cinegético o agrícola, algunas *crews* reclaman sus derechos sobre cierta cochera, apartadero o línea metropolitana, como si constituyesen cotos o campos de labor exclusivos (Castleman 2012: 155). Pero insisto, la ocupación del espacio o el soporte por un escritor de graffiti sólo afecta a un derecho de uso y no a la reclamación o constatación de la propiedad.

Como sucede con la violencia simbólica, la conquista del espacio del Graffiti no deja de constituir una fantasía, no una dominación real (Ley y Cybriwsky 1974: 494). Por otra parte, la cambiante presión social altera los modos de aposentamiento o apropiación figurada del territorio, como sucede entre algunos pueblos por condicionamiento ambiental, en que una parte del año rige el comunismo y en otras, la propiedad privada (Lowie 1972: 153), así en situaciones de alta presión represiva: todo es de todos o de ninguno; y cuando se relaja la presión, los *terrenos* aparecen.

Posiblemente, la fantasía infantil no obviase el paralelismo con el Wild West que presentaba el salvaje Nueva York de los setenta. Los escritores de graffiti aparecían como pioneros que buscaban un lugar libre, tranquilo y estable donde recalar y establecerse, mientras marcaban el camino a lo Daniel Boone, a diestro y siniestro. La ciudad aparecía como un territorio libre expuesto a la colonización, siempre y cuando los 'indios' o los 'azules', que sí tenían sus derechos, les dejasen en paz. Sin embargo, lo que podía ser una traba para estos *cowboys* de asfalto, era todo un aliciente para la aventura. Más aún cuando se vivía en barrios ajenos, pues en el propio era mejor evitar los problemas. Saber negociar es una cualidad indispensable, para ganar autonomía de vuelo.

Por supuesto, la gestación de una necesidad territorial pudo avivarse entre los escritores de graffiti por diferentes motivos, dotando a sus grafitis de un significado concorde. El escritor de graffiti no es ajeno al encariñamiento por un lugar o a querer garantizarse un marco de desarrollo y prestigio, echando mano de mecanismos establecidos. Por ejemplo, ¿por qué no convertir una *crew* en una banda? La constitución de ban-

das de *writers* subrayó el peso del marcaje territorial en sus acciones graffiteras (Castleman 2012: 138-151), aunque lo normal es que un escritor se desentienda de la pertenencia a las bandas y, en consecuencia, de sus códigos y pautas, tal y como dejó muy claro Cornbread en Filadelfia, una ciudad donde el grafiti de firma y el grafiti de bandas tendrán estrechos vínculos (Ley y Cybriwsky 1974: 495; Gastman, Rowland y Sattler 2006: 49, 80, 82). A lo sumo, podía llevar una doble vida como escritor de graffiti y miembro de una banda, como en el caso de Joe 182, de los Savage Nomads de Nueva York, distinguiendo muy bien cuando estaba en uno u otro rol y registro grafitero (Gastman y Neelon 2011: 61, 81).

Evidentemente, la ocupación del espacio, de un lugar, no afecta sólo a la autoridad o a las bandas, como extremos de aquellos actores cuya entidad está estrechamente ligada al concepto de propiedad, sino que afecta también a otros usuarios. En el caso de la conversión de áreas deportivas en terrenos graffiteros, es normal que surjan conflictos con sus usuarios (patinadores, escaladores, jugadores de pelota, etc.) Así ha sido muy notable la confrontación entre jugadores y *writers* por pintarse frontones (Chalfant y Prigoff 1995: 30-31), pues la superficie coloreada dificulta la visibilidad de la pelota. Por su parte, en los rocódromos o los *skateparks*, la alteración de la adherencia de las superficies es la principal causa de litigio.

Aunque el escritor de graffiti guste de aposentarse en aquellas superficies que son idóneas para su lucimiento, por lo general no es una persona que busque problemas que acaben entorpeciendo o truncando su quehacer. En gran medida, la concordia es un factor crucial para la supervivencia de las piezas y de la misma actividad. Así que, si se ve obligado a dejar su territorio, lo dejará. Podrá resistirse, pero si tiene otras opciones, proseguirá por otro lado, porque el arte va con él y nadie puede ponerle puertas al campo[49]. Por eso suele ojear y buscar un plan B,

[49]. Una buena anécdota que refleja esta búsqueda de oportunidades de esparcimiento es la referida por Blood Tea, en relación con la política de limpieza de la MTA. Éste

para no quedarse parado cuando su ecosistema colapse, se le quede pequeño o esté ya muy visto. Siguiendo el símil del Wild West, tiene más de trampero, de Jeremiah Johnson, que de granjero. Es así que la misma dinámica de expansión territorial ha contraído el distanciamiento de ese potencial significado como marcador netamente territorial, a la vez que esa ausencia de pretensiones de posesión territorial en el concierto neoyorquino facilitó la actividad de los *writers* y la expansión física y humana del *getting-up* (Castleman 2012: 135-136). El *tagging* señala el estar de paso, no el arraigo, y el muralismo graffitero señala un aposentamiento que puede devenir en arraigo, por la intervención de causas ajenas a la voluntad del escritor de graffiti o por sentirse un escritor de barrio. El escritor de graffiti se perfila por lo común como un 'nómada', porque aún no tiene su lugar en este modelo de sociedad y pertenece a esa fauna urbana caracterizada por un deambular 'errático' y/o una condición proscrita.

Derecho de uso y acción

En suma, el grafiti o el *getting-up* no responden a un simple marcaje territorial, ése que corresponde a la protección de la madriguera, ni a la acotación de las lindes que aseguren la explotación de unos recursos. Tampoco se limita a un testimonio de paso o existencia, sino que —aunque se den colateral y puntualmente esos otros objetivos— el grafiti delimita un espacio de uso, produce una llamada social y ejerce un acto publicitario de poder o capacidad. Tiene más de bramido que de micción —e insisto en el símil sonoro, para resaltar que el grafiti es un lenguaje cultural, no sólo un gesto instintivo—. Así se refleja en las principales funciones del *tag* en el Writing, que se resumen en sorprender al espectador,

afirmaba que la limpieza de los exteriores de los vagones no hacía más que provocar la intensificación del grafiteo en su interior, agudizando el problema, ya que lo que le irritaba al usuario en verdad eran los cúmulos de firmas en la intimidad del vagón y no las piezas coloridas del exterior (Castleman 2012: 200).

poniendo en acción todas las capacidades del autor para acometer con éxito el reto de resolver cómo hacerse ver; lo que implica seleccionar la ubicación, olfatear el momento idóneo, conocer la técnica apropiada y apostar por la calidad y la cantidad[50]. En otro orden, el seguimiento del *tag* conlleva una aportación, la consciencia añadida de que el tránsito espacio-temporal de las firmas comporta una trayectoria humana, una vida en proyecto.

En consecuencia, la supuesta correlación del *tag* con la meada de perro –aun respondiendo a una raíz biológica y poderse ver como un marcador individual o colectivo– no haría de menos su entidad como una sofisticación cultural y una sublimación artística del hábito de exhibición, que conlleva la reclamación del derecho de uso de determinados soportes o espacios. Su propuesta es tan válida como otras 'meadas' o 'cagadas' expuestas a modo de marchamos, membretes, distintivos corporativos, emblemas públicos, anuncios, etc., admitidas socialmente; demostrando que cuando se aplica dicha comparación escatológica se hace desde una intencionalidad selectiva, degradante y de marcaje de poder, bajo un criterio económico y con una inquina clasista o elitista. El grafiti, incluidas las firmas, representa una reclamación tácita o explícita de unos derechos individuales que no suelen estar integrados o no se desarrollan plenamente en las legislaciones, ni menos están salvaguardados *de facto* por el modelo central de nuestra cultura; entre ellos el derecho de acción o de uso.

En origen, el grafiti se desenvuelve en diálogo con una arquitectura del desarraigo o de la opresión; así como advierte de la marginación del mundo infantil frente a una sociedad adulta a la que debe enfrentarse con ojos de explorador avezado. Aquí debemos de tener cuidado de no perdernos entre las apariencias. Friedensreich Hundertwasser había advertido la existencia de unos refugios de la dignidad humana, expresada

50. Los motores fundamentales de la firma en el Writing o el grafiti en general se pueden resumir en el yo-soy, el yo-estuve y el yo-existo (Figueroa 2014: 76-78), pero ésa es sólo la base impulsiva y primordial sobre la que se construye toda una cultura del grafiti, la Aerosol Culture, con todo un cuerpo informal de objetivos y reglas.

en el ejercicio de la apropiación: los suburbios debían ser el punto de partida de un nuevo modelo de ciudad y no las grandes urbanizaciones funcionales (Hundertwasser 4-7-1958). Norman Mailer, al comentar el Graffiti neoyorquino, incidía de nuevo en resaltar lo detestable de la arquitectura más fea y venenosa que se hubiese visto jamás en la historia de Nueva York, al servicio de los intereses inmobiliarios (Mailer y Naar 2009: 22, 25). Cómo no revelarse o excitarse ante ella, tratar de negarla o darle un nuevo sentido, enmendarla o completarla, para permitir un feliz acomodo en el entorno.

Es llamativo que ante una arquitectura que enferma a sus habitantes, pese a su declarado sentido funcional, se generen respuestas similares en la distancia. Las observaciones de Hundertwasser o Mailer parecen confirmarse de nuevo en fenómenos como el Pixoçao paulino, dejando más clara la prevalencia del aspecto vivencial que el estético, que se supedita a reafirmar la singularidad de esa vivencia. Aunque existan matices entre el grafiti observable en un suburbio y en los espacios centrales, es evidente que ciertas arquitecturas despiertan un actuar amable, de cultivo, mientras otras provocan un grafiti ofensivo, de conquista. La articulación de la ciudad como un laberinto que escenifica las diferencias sociales genera un verdadero clima de beligerancia, cuando la arquitectura y el grafiti se convierten en las banderas de segmentos de población que deben padecer el hecho diferencial en términos de confrontación, a causa de la desigualdad de oportunidades y de capacidad fáctica.

El gran problema era revertir o suavizar las limitaciones marcadas por la expansión de los poderes públicos y conseguir recuperar la función creativa y crítica de la ciudadanía. Disolver el arte en lo cotidiano entraña quebrar la política del confinamiento de la expresividad humana, pretensión palpable en los grafiteros. Suyo era el derecho de personalizar, reestructurando, modelando, rascando y pintando, los interiores y las fachadas de sus hogares. Por supuesto, debía implicarse a la industria y conseguir su colaboración en la transición de un modelo de producción reproductivo a uno creativo, que rompiese con la prisión de la estandarización y la creación de reservas culturales.

Para Hundertwasser, el individuo debía adentrarse por sí mismo y con sus propias reglas y formas en el paisaje y explorarlo, en un laberinto que entrelazase arquitectura y vegetación (Schmied 2005: 65-67). Ese anuncio conectaba brillantemente con la pulsión exploratoria del territorio, típica del escritor de graffiti y que es, a la vez, la exploración de la misma humanidad de la sociedad, con el deseo de participar en ella, abriéndose hueco por sus intersticios y ampliando las posibilidades de desarrollo establecidas. La ausencia de hitos claros de integración o maduración –que no se plantean convincentemente en el sistema escolar– genera un vacío que debe llenarse, a menudo, de forma autosuficiente. El individuo siente la necesidad de trasladar a la acción una serie de impulsos vitales que el modelo social satisface deficitariamente, coartando el acceso o la gestación de oportunidades, o recortando el marco de desarrollo. Los modos de vida y el sistema económico y de clases implantados traban lo que llamaríamos vocaciones y sed de experiencias vitales.

En gran medida, el Writing constituía un autoabastecimiento de experiencias, de medios de aprendizaje y de rituales de tránsito al margen del sistema educativo. Su efecto inmediato fue forjar una sensación de autonomía, pero a la larga consolidó la conciencia entre la comunidad de escritores de graffiti de su capacidad de intervención en el diseño social y de sus propias vidas, por medio de una representación explícita de su poder. La activa participación ciudadana no sólo compensa los abusos derivados del contrato social, sino que delata que el poder goza, junto al monopolio de la violencia, del monopolio del vandalismo. Lo que el poder condena desde su posición como árbitro no es el pecado, sino al que tacha de pecador, y por tanto, el escritor de graffiti reclama su legitimidad cuando aprecia que no puede pecarse sin ser pecador y que su juez es parte en el litigio social que suscita el Graffiti, no siendo justo que sea quien dicte sentencia. Con más razón lo hace, cuando repara que su actuar ni es violencia ni es vandalismo por naturaleza. Por lo que intuye o sabe que su persecución no es más que un aviso a navegantes y disidentes, y una apología de la obediencia ciega a la ley.

La bondad del *getting-up* se trasluce en ese impulso gregario que le conduce a forjar una fraternidad cooperativa. Las acciones graffiteras conlle-

van un proselitismo pasivo, cuya consecuencia implícita es afectar a quienes conectan con el espíritu del grafiti hasta el punto de animarlos a sumarse. La admiración invita a la emulación a partir de dos claves principales del *getting-up*, que sirven de resortes para la motivación: existencia (yo soy) y capacidad (yo puedo). Esa simple reacción basta para inseminar una escena y verla florecer, porque el grafiti –pese a su sofisticación– está al alcance de todos y es capaz de acoger diversas lecturas, creencias e ideologías.

Esa emulación y esa asequibilidad conecta a la Aerosol Culture con unos conceptos fundamentales de la contracultura novecentista: la gratuidad y el 'ahora te toca a ti'. Prácticamente son máximas del Graffiti, un movimiento que llama a la acción. En esas consignas se reencarna el eco del *Do your own thing. Everything is free* de los diggers (Gaillard 2010: 130-131), simplificado en *Do it* o su versión comercial *Just do it!* Un concepto muy ligado con la liberación popular del territorio y la generación de sus propias normas para favorecer la transformación social (Gaillard 2010: 103). Sin embargo, en la propuesta digger de construir ciudades libres, la participación de las artes plásticas todavía era bastante tímida y convencional, apoyada en especialistas (Gaillard 2010: 204-205). Aunque aquellas experiencias en San Francisco fueron anteriores a la gestación de la Aerosol Culture y la proliferación de los *halls of fame*, contribuyeron a crear el clima propicio de un desarrollo muralista, social, reivindicativo y participativo, y habían dado en el clavo de los principios fundamentales de las contraculturas contemporáneas: fuera el dinero, ese opio del miserable, y si deseas que algo se realice, no esperes el momento oportuno para crearlo, muévete y empezará a existir.

Por supuesto, existen limitaciones internas al desarrollo del derecho de acción y uso. Patente en el campo de la creación gráfica. La condena o el castigo contra actitudes como la apropiación o la copia del estilo de otro (*borrowing* o *biting*) (Castleman 2012: 54; Figueroa 1999: 490), dejaban bien claro que los listillos no eran bienvenidos. Aprovecharse o apropiarse de la capacidad creativa de alguien no era conveniente, era juego sucio. Otra cosa era tomar préstamos de la cultura de masas o escolar que rodeaban al joven escritor, y que es algo habitual cuando aún

no existe una subcultura cuajada, con un complejo autorreferencial propio. Este *biting* permitía nutrirse sin vergüenza de lo que ofreciese la paquetería comercial, la cartelería, las carátulas de los discos, los juguetes, el cómic, los dibujos animados, los estampados textiles, etc. (Gastman y Neelon 2011: 23).

Acerca del *borrowing* o *biting*, podemos añadir que la solidez de la consciencia popular de esos derechos sobre la propiedad inmaterial traba el ejercicio del derecho de acción, visible hasta en sociedades de jefatura (Lowie 1972: 166-167). Incluso, imitar el gesto o las formas puede constituir una amenaza de la individualidad, un desalojo y un rechazo, pudiéndose considerar un modo de agresión (Kris 1964: 18). Si además, se hace con una merma sustancial de calidad, podría considerarse una burla u ofensa premeditada; aunque, si la mejora, igual no pase de una injusticia leve, si se reconoce al 'maestro' o la fuente. Por supuesto, la corta edad o la admiración pueden considerarse atenuantes, entendiendo el gesto como un homenaje.

Para compensar o reencauzar ese tipo de situaciones o inclinaciones, se desarrolla la cooperación, la ayuda mutua. Así, un compañero puede echar una mano a resolver un diseño, en acertar con una combinación de colores, en conseguir un buen estilo, o la misma *crew* dará la cobertura adecuada, operativa y emocional, para progresar en la faceta gráfico-plástica. Y en ese concierto fraterno, la imitación de rasgos o gestos gráficos se convierte en un acto de comunión y reconocimiento.

Obra abierta

La gratuidad y la accesibilidad de la práctica se conjuga con una cualidad propia del espacio público: la existencia de lugares de uso común o susceptibles de ser apropiados por la ciudadanía de un modo libre. El planteamiento de la revolución grafitera postsesentaiochista consiste en ampliar la actividad grafitera, que ya se daba de modo natural en una escala pequeña u ocasional, de manera discreta, clandestina o excepcional,

hasta hacerla tan notoria que establezca una nueva normalidad. Se ha de proseguir con la inercia de la costumbre existente y alimentar el vivo deseo de asentar como hábito persistente la actividad mural popular. La dinámica marcada desde los años sesenta y setenta era justamente la reclamación de las libertades públicas –en sintonía con el reconocimiento de la libertad individual e íntima– en un espacio público cada vez más restringido en sus formas de uso, y eso entrañaba avivar la pulsión grafitera del mismo modo que se liberaba al cuerpo de sus ataduras físicas, morales y mentales, y se invitaba a la participación total, al intercambio, al diálogo o a la interrelación sin cortapisas.

Tapias, muros de contención, vallas de obra, pretiles, pedestales, arrimaderos, fachadas secundarias, rincones, recodos, callejones, casetas, portales, puertas, pasillos, escaleras, etc. habían estado acogiendo durante décadas y siglos la actividad expresiva de distintos segmentos infantiles, juveniles o adultos de la sociedad, de forma exclusiva o, más raramente, entremezclada. Eran terrenos aptos para el uso comunitario, pero su potencial aún estaba por descubrirse convenientemente y desarrollarse en toda su plenitud. Hasta que la prohibición *de iure* y *de facto* aconteciese, los muros adecuados daban con humildad la bienvenida a las ocurrencias del vecindario, ansioso de proximidad o arraigo, o de vecinos de otros barrios más distantes, con facilidad de movimiento y deseosos de difundir sus mensajes. Tanto si el grafiti se mantenía en la marginalidad como si se adentraba en la esfera de lo ilegalizado, adquiriese una notable magnitud o se mantuviese en una mínima expresión, su localización pública le aseguraba dejar clara su condición de obra abierta, dispuesta a acoger una estimulante concurrencia de voces.

El grafiti como obra es susceptible de intervenirse por cualquiera, por unas razones bien sencillas: por su exposición pública, por no contar con el expreso fuero de inviolabilidad con que suele gozar un discurso oficial y por la aceptación popular de esa regla de juego. No podemos negar que otras obras insertas en discursos públicos o particulares pudiesen sufrir intervenciones no deseadas, aunque justificadas, o ser obras abiertas, pero el grafiti se caracteriza totalmente por esa cualidad,

aunque la sofisticación de la Aerosol Culture o, sobre todo, el Arte Urbano procuren marcar ciertos límites en sintonía con el clima proteccionista de una sociedad construida bajo la influencia del paradigma de la propiedad privada –tal y como analizaremos más adelante– y la creación de autor.

La ubicación del grafiti en soportes expuestos y abiertos legitima cualquier nueva intervención sobre ellos, tenga o no relación con alguno de los grafitis ya presentes, pues la fijación temática se ve afectada por la coyuntura social. Ésa es la característica más típica del grafiti público a lo largo de la historia: el palimpsesto; que habla además del grado de aceptación o desidia cultural frente a la presencia del mismo. Su intensidad o su ausencia pública –a cielo abierto o bajo tierra– es el barómetro general más sincero de la libertad y tolerancia social, siempre y cuando se tengan en cuenta los oportunos factores distorsionantes. Incluso, podríamos sorprendernos de la capacidad de fingimiento del palimpsesto acotado o del propio carácter reivindicativo del palimpsesto furtivo o clandestino.

El palimpsesto es un escenario, un foro en miniatura, la representación de una comunidad de emisores y receptores en renovación constante, que expone a la mirada una poderosa estratificación de significados en un marco difícil de dirigir unidireccionalmente. Es inevitable que los lectores y los mismos grafiteros establezcan lazos entre cada uno de los grafitis presentes en un palimpsesto, con mucha más facilidad que en el caso de las rayas y garabatos de la pared de Wittgenstein (2002: 119), pues sí que nos encontramos aquí ante la esfera del lenguaje social. Su inteligibilidad, en este caso, descansa en la incomprensión de los códigos de una articulación lingüística que combina un uso libre o transgredido de los cánones oficiales y un uso intuitivo del lenguaje gráfico. El palimpsesto es a todas luces, un ejemplo excelente de obra –interpretativa y operativamente hablando– abierta[51].

51. Podemos traer a colación, para percibir la perduración de esta concepción del grafiti, ciertas experiencias contemporáneas que reflejan a su vez la visualización acelera-

Resulta muy interesante que el surgimiento de comunidades marginales o subculturas se acompañe con el particular cierre de sus espacios grafiteros o sus códigos grafiteros. Levemente se subraya más todavía una pauta de especialización de los palimpsestos urbanos, antaño marcada por la concurrencia mayoritaria de determinado grupo social o por la ubicación más o menos central del soporte y por particularidades tales como su proximidad a edificios o hitos urbanos cuya función condiciona el contenido de su grafiti. La especialización es un rasgo muy claro que delata la existencia de una conciencia distinguida, de canonización y pérdida de la espontaneidad a favor de la planificación; y de respeto social a esa construcción identitaria.

El Getting Up llega a producir un efecto excluyente, por apabullamiento. Su gran aparato formal crea una descompensación de fuerzas que hace que, directa o indirectamente, el grafiti infantil que lo vio nacer no tenga cabida en sus muros. Incluso, reacciona con beligerancia cuando se produce la intrusión de otros discursos grafiteros, como las pintadas políticas, en espacios susceptibles de concentrar especialmente las expresiones de los escritores de graffiti. Se fija en el tejido urbano una ley no escrita que vela por la coherencia o el decoro mural: allí donde se pintan piezas no se pintan murales políticos y viceversa, o donde se pegan carteles no se firma o pintan piezas, etc. Esta inercia no quiebra la gestación de un palimpsesto plural, pero tiende a reducir y uniformar su contenido o aspecto formal.

da de los procesos culturales físicos. Me refiero al *Mur à graffiti éphémères* de Roland Baladi, expuesta en la Semana Sigma, celebrada en Burdeos en 1967, en la que los espectadores podían dibujar con luz (Popper 1989: 217). Se volvió a realizar en otras ocasiones, como en 1977 en el C.N.A.C. Georges Pompidou, a modo de un taller infantil, en el que los niños usaban unos proyectores articulados con vapor de mercurio, cuyos rayos de luz podían dibujar a línea sobre una pantalla fosforescente. Sus trazos duraban al principio 60 segundos y luego, 2 ó 4 minutos, antes de desaparecer.
Recientemente, Suso.33 desarrolló en la Plaza Mayor de Madrid su experiencia participativa *Waterlight Graffiti* (2017), en un proyecto conjunto con el artista y profesor de arte digital en la EnsAD deParís, Antonin Fourneau. Se procedió mediante el empleo de espráis de agua y otros utensilios empapables sobre unos paneles luminosos hidrosensibles, con resultados parecidos a la propuesta de Baladi y, sin duda, más saludable.

Los típicos conglomerados de piezas, potas y firmas del Getting Up, amalgamados por el paso del tiempo y una persistente sucesión de acciones, dan pie a una verdadera estratificación arqueológica, capa sobre capa. De vez en cuando se intercala una capa monocroma, no como fondeo, sino como huella de una acción punitivo-saneadora. Durante el último tercio del siglo XX, se activa sobremanera el *buffing*, la acción de pulido de las administraciones públicas que se suma a la de los particulares. Sin embargo, ni trastoca la pervivencia del palimpsesto como obra abierta –puesto que se configura como un festival de sucesivas intervenciones parlanchinas o acalladoras–, ni disminuye la concepción temporal del grafiti que facilita el desarrollo del palimpsesto, sino que la subraya, acentuando en el grafiti el valor de la acción y de su persistencia. La ausencia de la huella o su debilidad genera irremediablemente un vacío que hay que volver a llenar.

En ciertas tipologías y ubicaciones el palimpsesto apunta un carácter no transcendente. No entiende el grafiti como un testimonio que haya de sobrepasar la vida física del autor, sino que el autor sabe de la muerte de su pieza o dicta, incluso, el momento de esa muerte, en beneficio de la renovación y mejora de su compromiso performativo. Parece una pauta asentada cada vez más con un carácter general, anulando cualquier pretensión de transcendencia física fuera del dictado humano, a pesar de la concepción tradicional de algunos usos y costumbres. La convicción de que se trata de una producción fugaz se asume como un rasgo de madurez, ya que la renovación ayuda mucho a salir del ahistórico marco infantil y tomar conciencia de que el mundo es una rueda que gira y gira, transcendiendo o sepultando lo que menos se podía suponer que perduraría o perecería. Se toma conciencia de los límites del deseo o de la voluntad y el peso del azar o de aquellos factores que no se pueden controlar o frente a los que no se tiene las ventajas sociales que protegen del olvido. *Sic transit gloria mundi, sive sic transit gloria inmundi*.

Cuando existe tolerancia, la holgura permite que cada cual busque un sitio cómodo, sin molestar o ser molestado por otro, y se aspire a una visualización resaltada, sin la interferencia de otras manos. Este hecho nos

hace pensar en que el palimpsesto, como hacinamiento gráfico, es un fenómeno emparejado a la masificación urbana. Por supuesto, todo coexiste y existen muchos matices y factores ambientales o antrópicos que hacen que de una acción expansiva, de conquista espacial, se pase a una acción intensiva, de concentración espacial. No siempre la concentración es efecto de la represión, a modo de atrincheramiento, sino que también puede concurrir un apego al soporte-territorio, una representación del impulso gregario, de la fortaleza comunitaria o la implantación de la renovación mural como un símbolo visual de la superación personal, que comporta un desapego con el objeto o el lastre del pasado.

Los aires de libertad de los sesenta, setenta y ochenta no serían capaces de contener la creciente obstaculización del uso libre del espacio público. La posibilidad de comprensión de lo comunitario y las costumbres populares en el marco urbano se veía contrariada y mermada gravemente desde finales del siglo XX, por el desarrollo de una concepción de la propiedad pública unilateral y excluyente que impedía, controlaba o dirigía los usos parietales de la población. Además, el celo antigrafitero vetaba la actividad sobre la propiedad privada, aun siendo tolerada por el propietario o se produjese sobre elementos arquitectónicos secundarios o marginales, incluyendo las propiedades abandonadas, sin causar la preocupación de nadie cercano. Para complicar o reducir más las cosas, la interiorización de lo 'apropiado' salpica al grafiti persistente, convirtiéndolo en un archipiélago de demarcaciones ajustadas a cada tipología. El debate de si el grafiti o el arte urbano del siglo XXI han de conservar su condición de obra abierta o interactiva se hace acuciante, pero, transite por donde transite, reflejará la realidad de nuestra cultura, con más o menos esperanza en la instauración de una sociedad libre.

Contaminación

Sin querer adelantar todavía cuándo empieza a producirse la visión negativa del grafiti —aunque sería mejor hablar de diferentes puntos de inflexión o escoramiento crítico—, nos urge discernir de dónde nace la visión

y preocupación del grafiti como contaminación o como un fenómeno contaminante. Ya hemos visto cuan importante es la exigencia de una contención para la cultura, aunque seamos conscientes de la maleabilidad y flexibilidad de las prohibiciones, por lo que el derivado concepto del 'mal ejemplo' no podía dejar de ser una cuestión preocupante, cuanto más acuciante se convertía la idea de que se debía consolidar el modelo cultural supremo y definitivo. A esa idea del mal ejemplo se suma, evidentemente, la identificación moral del grafiti con lo sucio, a pesar de que el grafiti no es un *detritus*, un excremento o secreción física en sentido estricto.

En ese entresijo conceptual, debemos pensar que durante siglos y aún hoy en día las ciudades han sido auténticas fábricas de basura y polución, recordando que junto al mapa visual o sonoro de la ciudad existe un mapa oloroso que la sofisticación de las infraestructuras y la motorización transformaron notablemente en el siglo XX. El fuerte carácter urbano, callejero y asociado a infraespacios como las letrinas que reboza al grafiti, le impregna de lleno con toda la negatividad asociada a lo sucio. Proceso que se antoja similar a la caracterización violenta del grafiti. Por supuesto, la confusión entre polución orgánica o bacteriana y polución visual es meramente accidental, simplista o tendenciosa, y ese último aspecto suele ser lo más acusado en aquellos espacios donde el primer tipo de polución se encuentra bajo control e invisibilización.

Durante la postmodernidad se tratará de ocultar que el origen de este descrédito sobre el grafiti reposaba en argumentos morales, para con argumentos falaces trasladar el foco de la censura a su imagen como contaminación física, entidad que se irá construyendo a finales del siglo XX. Esa construcción y su tendenciosidad nos advierten, no obstante, de que dicha imagen poluta es reversible, si se consigue posar el turbio lodazal de prejuicios gestado a lo largo de la modernidad y que residualmente se mantiene en la actualidad gracias a una deficiente e intransigente concepción de lo cívico y una instrucción pobre del juicio crítico.

Probablemente, la primera posibilidad que se nos presenta —dejando a un lado el contenido, tan variable— es que se considere sucio el grafiti

como objeto, por ser una actividad sucia. Esto se hace más patente con el trasvase de las técnicas incisas o secas a las húmedas, incentivado a causa del imperativo de la visualización en el marco de las grandes ciudades. El activismo político y social, más la actividad juvenil (estudiantes, quintos, pandilleros, *writers*...) abonarían ese tránsito. Con ello, se incidiría en el carácter contaminante de las tintas y pinturas, más el abandono a su suerte de los útiles empleados; pero, en un inicio, no tanto por su composición química o por el ahora extinto gas CFC de los aerosoles —a lo que se sumarían los despojos de la limpieza mecánica y química—, sino por su asimilación, forzada o figurada, con sustancias corporales u orgánicas, que no dudamos que se empleasen en su día y con profusión.

Quizás en el *pixoçao* o el *hobo graffiti* fuese más claro el vínculo con el detrito orgánico por el uso de pez o brea, o en el caso de los vítores estudiantiles de Salamanca con el uso de la sangre, pero no cabe duda de que el grafiti no iba a caracterizarse —hasta el abaratamiento de los materiales de pintura o de la comercialización popular de instrumentos como el espray y el rotulador— por el manejo de productos costosos o sofisticados[52]. Es más, la misma práctica debía ser engorrosa para sus agen-

52. El progreso cultural ha permitido el trasvase del malditismo de algunas materias a otras, hasta el punto de olvidarse el significado claramente hostil de la mención de las originales. Este proceso metonímico suele caracterizarse por un traspaso del peso del daño físico hacia el daño moral —proceso que se ha integrado dentro de esa dinámica de salvaguarda de la integridad física que se identifica con la civilización como alegato humanitario, frente a la barbarie o la civilización sanguinaria e inhumana—. Aunque la nueva materia sea físicamente menos irritante, debe ser capaz de asumir el malditismo de la primera por alguna clase de analogía. No vale, pues, cualquier material. Debe compensar la reducción del daño mediante su adecuación al carácter ofensivo manejado en un nuevo marco cultural, social o histórico. Así, el carácter asqueroso e infeccioso o doloroso y mortal se traslada al impacto o resonancia pública de la nueva materia y del ritual que la envuelve, jugando un papel muy importante el desagrado visual, natural o inculcado. El ejemplo más clásico en lo que concierne a la materia es la sustitución de la piedra por el tomate (muerte figurada) o las heces por alguna sustancia pringosa (pez, grasa o miel), como en el caso de los emplumados (maldición y exposición al oprobio público), que linda con ese 'despellejamiento' ritual y su difuminada función didáctica o iniciática. Este reemplazo requiere de un consenso comunitario para su fijación tradicional.

tes, recalcando el enlace con lo sucio[53]. Jamás la pintura fue un oficio pulcro, por mucho que se luchase por parecer lo contrario desde el Renacimiento. Si los escritores de graffiti se ponen guantes y mascarillas, no es sólo por fardar de tecnobandoleros futuristas; tiene un carácter profiláctico, útil frente a la persecución policial, aunque sus manchas asuman la nobleza de la pintura del guerrero y el arrojo del arte arma-

En cambio, cuando objetos dañinos o materias humillantes se sustituyen por otros elementos ampliamente distanciados de una referencia maldita, lo maldito se diluye hasta poder convertir el nuevo elemento en objeto de placer o reconvertir la acción que integran en un ritual de bendición. Elementos tales como las bolas de nieve o los gurruños de papel entrañan una dulcificación para ambas partes, que elimina o aminora cualquier ánimo ofensivo, abriendo con claridad las puertas a la diversión y el festejo comunitario.

En el caso del grafiti, el uso de materias fecales para escribir o dibujar se restringe, hoy por hoy, casi totalmente a la latrinalia, siendo el uso de la pintura química un factor que –de no interferir presiones ajenas a lo polutivo– relajaría la tensión, aunque no la impresión de ser invadido por una sustancia sustancialmente más permanente o llamativa que un material orgánico. Se puede citar como excepción el acto de mear sobre la nieve, pero no existe un ánimo de asquerosidad que recargue de provocación la escritura, sino el placer lúdico de observar la mella de una sustancia caliente sobre otra helada y deleznable. Lo mismo se podría decir en el caso de la arena en un lugar de gran humedad que diluya la concentración de lo obsceno, como las playas.

53. El guante es un elemento crucial en la modernidad, por su condición de símbolo estatutario y de exponente de la maculofobia. Hasta su consagración como atributo obrero, el guante había sido siempre un atributo relacionado con la alta jerarquía eclesiástica, la realeza o la aristocracia. Incluso se llegará a asociar con el gobierno despótico y la crueldad, resaltando la vertiente sádica del poder y, al tiempo, su inmunidad frente a la infamia. No obstante, los guantes procuran reafirmar el estado 'angélico' por medio de la anulación de uno de los sentidos más primitivo, directo y peligroso moralmente: el tacto; cooperando en la construcción de sólidas barreras que impidan el contacto de igual a igual y la empatía social. Su función profiláctica se conjuga en estos casos con su función áulica y la latente amenaza del guantazo.

La obsesión compulsiva frente a lo sucio prodigó el empleo de guantes dentro del frente visual de los caballeros y damas del siglo XIX, resaltando su posicionamiento dentro de la buena sociedad, la que se situaba por encima de lo mundano e inmundo, esa esfera inferior donde se acumula y fermenta lo sucio y obsceno. Por tanto, existe una sociedad que se sitúa al margen de la suciedad, creando un mundo libre de inmundicia e inmune a ella, condicionando su vestuario, sus hogares, sus costumbres y forma de vida a ese propósito. Un segmento social que otorga a la mancha un cariz amenazante, por su poder de contaminar, ofender, violentar, degradar o maldecir.

do, y beneficioso para el organismo, evitando la absorción nasogástrica y cutánea del disolvente y la pintura. La consciencia de la mancha como parte del proceso y su cualidad delatora hacían que ir a pintar tuviese un talante de valor y compromiso hasta la última consecuencia.

Si asimilamos la afirmación de que el grafiti es la escritura fuera de lugar con la definición de que la suciedad es esa materia ubicada en el lugar equivocado, podemos fácilmente establecer qué clase de perturbación barrendera proviene de contemplar una escritura fuera de sitio. Simplemente por esa conexión, un grafiti se emparenta perceptivamente con lo sucio, desencadenando dicha confusión la inquietud, la irritación, el asco o la fobia. Esta impresión será mayor cuanto más raro sea el hábito de grafitear y más se ubique en la inferioridad marginal.

La antisocialidad del grafiti no descansa, pues, en su poder contaminante –que no sería jamás superior al de cualquiera otra faceta de la sociedad de consumo–, sino que lo que gira alrededor de ese poder es la cuestión de la salud pública entendida desde parámetros ideológicos. Ni siquiera su consideración como una denuncia social le granjea el aprecio institucional, ni siquiera su inocente espíritu lúdico mantiene la indiferencia de las fuerzas de seguridad; por el contrario, provocan una mayor contundencia del aparato represor o de los mecanismos de absorción. Desde Adolf Loos, la implantación de un modelo racionalista e higienista, que considera la conformación de un espacio público e íntimo inmaculado como reflejo de un equilibrio moral y bienestar vital, no es más que una aberración estoica fuera de lugar en una sociedad capitalista que incentiva la producción de bienes materiales, caducos, obsoletos o desechables, su consumo insaciable y la generación diaria de todo tipo de *detritus*. La asepsia hospitalaria se confunde con la pulcritud del espacio habitado por las elites sociales, donde reside el centro de poder económico y político, situando al ser humano en el brete de comportarse o como un eficiente leucocito o como un virus amenazado con la expulsión. El Olimpo es limpio, porque la suciedad resbala por sus laderas o se derrama por sus ríos. Siempre recordaré ese comentario gitano que dice: *Mira los payos, qué guarros son. Se suenan los mocos y se los guardan en el bolsillo.*

Hasta en nuestra ropa hay suburbios y lienzos murales. Nuestra civilización ha derivado la expulsión fuera del cuerpo de la inmundicia, consagrada por la religión, hacia el cuidado por que la inmundicia no sea visible en el entorno próximo, aunque sea a costa de retenerla en el propio cuerpo o en los pliegues secretos de nuestras vestiduras a falta de otros contenedores o cloacas. A sus ojos, el escritor de graffiti convierte la ciudad en un vertedero, pero repito que el grafiti no es basura, sino alquimia. Lo que fue un paredón de pises, gracias a él, hoy podría ser un océano de sueños.

Ornatofobia

El año 1908 debería figurar en los libros de la historia del grafiti como el hito cronológico que marca el inicio declarado en Austria de la edad de la represión del grafiti y su pérfido influjo, y no en los Estados Unidos de los años setenta del mismo siglo. No fue por azar que en ese año Adolf Loos pronunciase su demoledora conferencia *Ornament und Verbrechen* o que Sigmund Freud publicase su *Charakter und Analerotik* (Freud 1992a: 149-158).

La sociedad urbana contemporánea estaba fraguando su futuro sobre un hormigón tan fuertemente armado en los asépticos cimientos de la civilización blanca, como alienante y vaciador de significado y trascendencia era el esqueleto acerado de sus rascacielos. Se estaba produciendo una extensiva enajenación y castración erótica y emocional del ser humano como nunca antes se había visto. Los nuevos aires potenciaban un dirigismo cultural que dictaba a las masas, desde arriba, su sumisa consagración numerada al autocontrol y la obediencia a la ley. La caracterización del hombre moderno como un ser unidimensional, formal hasta el vaciado, sin criterio o con un único criterio, sin autonomía ni espontaneidad, era a todas luces un exceso que situaba al ser humano en los límites de lo admisible. Las alarmas sonaban, pero no siempre se tomaban las decisiones oportunas para salvar a la humanidad de la debacle.

El loosismo, esa visión estética-moral ornatofóbica de Adolf Loos, seguía esa inercia reformista que condenaba toda aquella caduca imaginería recargada, hueca a los ojos de los nuevos tiempos y que se postulaba como una rémora lastrosa para el progreso humano. Esto vino a generar la impresión general de que el despojamiento de imágenes, de 'ornatos', constituía una acto de liberación, pero la libertad no es el vacío ni el vaciado, y la pobreza de símbolos tiene el inevitable efecto de restringir el desarrollo del pensamiento y la exploración interior, para beneficiar, en cambio, la instauración de una sociedad disciplinaria y ortodoxa. Adolf Loos no dejaba de participar de lo que Carl Gustav Jung calificaría como iconoclasia crónica (Jung 2003: 19), originada por el protestantismo y que englobaba la desconexión de un imaginario que ha dejado de tener significado para la razón, entendida ésta como un cúmulo de prejuicios y miopías, desconectadas de la parte emocional.

No obstante, no es un proceso nuevo. Bebe de las conmociones religiosas de siglos atrás y de una pugna entre dos concepciones enfrentadas de la vivencia y la representación de lo sagrado, muy presente en el cristianismo o el islamismo. La Reforma protestante, con su racionamiento de las formas, era el precedente más inmediato, pero las pretensiones de Loos nos recuerdan, en el contexto islámico, hitos como la austeridad y desornamentación impuesta por el ascetismo almorávide, en especial durante el siglo XI, o como el coetáneo arte cisterciense, en el contexto cristiano. Como personaje, Loos recuerda por muchas cosas a la figura de Clemente de Alejandría, defensor en el siglo II de una depuración vital extensiva a todos los órdenes. En su caso, su celo puritano coincidía en atacar el boato cultural, el adorno de la persona (Alejandría II, 10 bis; 11; 12), de los objetos (Alejandría II, 3), de las comidas (Alejandría II, 1, 4) y, dentro del mismo criterio de moralidad, el ornato arquitectónico, tanto sacro como civil (Alejandría III, 2, 4). Pero respetaba las necesidades naturales, haciendo suyo el discurso ciceroniano, pues todo tiene su justa medida y su tiempo oportuno (Alejandría II, 5, 46). Sin embargo, para Loos la justa medida, siguiendo la parábola cristiana de la hierba y el césped, era civilizar la pradera urbana recortando al cero lo que asomase por ella, sin entender ambos que la ornamentación fuese una ne-

cesidad natural del ser humano, que responde a criterios particulares y depende, en gran medida y en cierto punto lo intuye Clemente, del propio sedentarismo, padre de la civilización, como hecho cultural. He ahí el choque de criterios y gustos subjetivos frente a los impulsos que se viene generando, en el intento de transcender hacia un modelo racionalista que exige la anulación de la libertad emocional y conlleva la aplicación de una férrea disciplina.

Aquellas pretensiones extirpadoras de lo pecaminoso en primer o segundo grado acabaron sucumbiendo, pero demostraron que el despojamiento de lo superfluo, propugnado por la filosofía o la religión, estaba condenado a entenderse con una visión higienista de la sociedad y sus hábitos, al implicar no una liberación de las ataduras y cargas materiales (hecho probado y patente), sino la desaparición de la impureza moral (hecho especulativo o simbólico). En eso, Clemente era muy consecuente, ligando moralidad, higiene y austeridad, pero también consciente de que, siendo un paso importante, no bastaba la reforma de la forma para cambiar el fondo de las personas. Loos asume esa triada según los criterios de una época abocada al totalitarismo que dimana de un ser humano que se sitúa por encima de la Naturaleza, la gran diferencia con los tiempos preindustriales. No extrañe que ni él ni sus discípulos reconozcan lo perniciosos de su arquitectura y urbanismo para la misma Naturaleza y el mismo ser humano.

Dentro de esa vorágine disciplinaria, debe entenderse como previsible que se ataque a un medio de representación que no tiene hueco en el ordenamiento cultural, ya que se considera pernicioso en términos generales no por lo que irradia, sino por el proceso que delata su mera presencia. Cualquier argumento con que se revista la represión o con el que se maree sofísticamente el sentido común no oculta que el objetivo último es que el grafiti desaparezca junto a su impulso, hasta el punto de que parezca tan natural su ausencia como la ausencia de insectos y de bacterias o de la 'debilidad' humana. Y es que a ambos mundos, el del grafiti y el insectobacteriano, les ha tocado asumir, justa o injustamente, el rol de antagonistas en la representación física de la lucha del ser humano contra su alma y sus demonios.

Para Adolf Loos (1908) no hay nada más impropio de la modernidad que el ornato, el tatuaje y el grafiti, síntomas de la degeneración moral o del alma criminal. Por supuesto, su apelación al tatuaje y al grafiti se efectúa para dar peso a su argumentación antiornamental, y para que sea efectiva, se hace arrastrando tras de sí toda la mala fama con que se había almidonado a esas expresiones humanas desde la religión y la política. Loos es un continuador de la lectura denigratoria del tatuaje y el graffiti, que está presente ya en estudios criminológicos como los de Cesare Lombroso (1876, 1888, abril 1896), en los que se determina la degeneración moral de los delincuentes hasta el extremo de equipararlos a la imagen que se tiene de los animales y los hombres primitivos, considerando las citadas prácticas atavismos. O sea, Lombroso concibe a estos individuos como una regresión contracultura de la humanidad, retornados a un degradado estado selvático, salvaje, que contradice y viola el progreso de la civilización.

Con rascar sólo una vez, nos damos cuenta de que su visión delata prejuicios racistas, etnocéntricos, clasistas y elitistas que articula en forma de entramado científico. Aunque pueda tener algún fundamento correlacionar todos esos elementos, se hace sobre una base endeble y distorsionada, generando unas conclusiones pervertidas a causa de un enfoque enviciado por ínfulas morales. En su cosmovisión, Lombroso no niega que la civilización provoque ciertos delitos y locuras, pero para él nada es comparable en perjuicio al estado salvaje o al deficitario estado de barbarie, patentes en la cultura criminal. Finalmente, si a Lombroso le pierde el arrebato positivista, el tono mesiánico que adopta el texto de Loos nos delata el peso del repudio bíblico hacia la escarificación y el tatuaje (Levítico 19: 28), aunque todavía esté por encontrarse el texto donde Dios haya condenado alguna vez el grafiti. En todo este furor guerrero y visionario, si a Loos no se le ocurrió hablar de la meada de un perro ni a Lombroso se le pasó por la cabeza estudiar la forma de mear cómo indicio de actitudes desviadas fue, sin duda, porque ya el primero tenía bastante con referirse a las letrinas y a los bajos fondos, y al segundo le podía la corrección de los 'justos'.

Conviene tomar conciencia, pues, de que ciertas posturas estéticas representan –más allá de una disciplina o adscripción a un canon como punto de partida del desarrollo artístico– actitudes represoras o castradoras a escala social, ya que atentan contra el desarrollo biológico y cultural del ser humano. No puede deslindarse ese planteamiento antiornamental hasta la fobia esgrimido por Loos de ciertos episodios vitales sucedidos en su juventud: su frecuentación de burdeles, el contagio de la sífilis, la esterilidad sobrevenida y el consiguiente repudio materno. Si analizamos el subtexto de su manifiesto de 1908, su misión arquitecto-moralista exhala las pretensiones propias de quien trata de redimirse de un sentimiento de culpa mediante el fanatismo[54]. La cuestión sexual ad-

54. Otra anécdota curiosa, que nos puede alertar de la raíz represivo-erótica de la inercia antigrafiti, es la achacada a un prócer del ornamentalismo como John Ruskin. Éste –que sin duda hubiera sido enemigo acérrimo de Adolf Loos– tenía un concepto prefijado de la belleza femenina, excesivamente idealizado e impoluto. La causa era el equívoco de tomar como referencia 'naturalista' la escultura griega. El germen de lo que debía venir, el mañana pulcro, pálido y brillante, ya estaba brotando desde una claroscura imagen de la belleza. La represión antinatural del puritanismo victoriano desencadenaba todo tipo de distorsiones que, en el caso de Ruskin, dio pie a su famoso escándalo nupcial. La peor parte se la llevó su joven esposa, Effie Gray, repudiada porque Ruskin no entró jamás en razones. El pelo o el menstruo eran terribles fantasmas de la pecaminosidad animal que palpitaba en los cuerpos humanos a través de la sexualidad, pero una educación excesivamente refinada llevaba a que algunos varones desconociesen que el cuerpo de mujer tenía vello púbico o que menstruaba. Daba igual si el discurso fuera anglicano o fuese católico, el hecho es que la lisura y la blancura potenciaban su peso cultural como emblemas de la pureza espiritual y la excelencia moral, también en lo estético. No puede obviarse que esa visión pulida, contenida y maciza del cuerpo humano, femenino y varonil, concuerda y precede al desarrollo del racionalismo formal basado en la recta, el plano y la blancura.
El ataque a la pilosidad partía de su vinculación con lo salvaje y monstruoso –evidente en el parangón del garabato con la maraña de pelo–, pero acotándose a un marco más inmediato: lo rústico y lo mugriento. Aspecto que abrirá la puerta a la depilación sistemática del cuerpo humano como rasgo de higiene, modernidad y hasta de redefinición evolutiva del futuro ser humano. Incluso, a ojos del hombre del novecientos, el hombre y la mujer del siglo XXI debían ser calvos. Como reacción a esta deriva, algunas visiones distópicas encaraban la concurrencia del maquillaje y la depilación como parte de la constitución del ser humano en un objeto o máquina. La instauración de rostros de cera, sin poros, sin vello, inexpresivos, reflejaba a una sociedad vacía y artificial,

quiría un valor nada accesorio en sus postulados. Su antipapuanismo no sólo delataba cuan chocante era el arte oceánico a los ojos occidentales, con sus expresiones tan ligadas a esa basicidad cultural manifestada en los dibujos en la arena o la decoración de la piel (Rhodes 2002: 204) y que anidan en el corazón creativo del grafiti, sino el fuerte carácter erótico que se proyectaba sobre esas producciones. El salvajismo 'papuano' era indisociable a ojos del hombre civilizado de esa imagen de la sexualidad desbocada y libertina de los Mares del Sur.

Ignoro si este arquitecto pasó por la consulta del citado Sigmund Freud, pero su psicoanálisis habría aclarado ciertas cuestiones acerca de su ornatofobia y de la progresiva obsesión burguesa contra el grafiti, compartida por los regímenes totalitarios, que sólo la contemplaban como una acción liberada o dirigida, esto es, con fines propagandísticos. Posiblemente el constreñimiento moral estaba dando lugar a modelos culturalmente estreñidos, habitados por encopréticos depresivos cuyo único contento era escapar del estrés, soñando con llevar orinales de oro sobre sus cabezas. Es una pena que Freud no reparase en el grafiti o en el tatuaje de manera específica como hizo Loos, porque sin duda habría encontrado mucho que decirle al antigrafitero y tatúfobo por excelencia.

A pesar de regirse por unos prejuicios paranoicos, nacidos de un comprensible sentimiento de culpa y deseo de extirparla simbólicamente, en la genealogía que insinúa Loos entre el tatuaje y el grafiti late una acertada intuición. Ambas artes son fruto de la misma cepa y sirven a propósitos estrechamente emparentados, aunque no crezcan por el terreno

en la que el automatismo reemplaza la autonomía (Bradbury 2009: 100).

Esta lucha contra la 'degeneración' o 'asilvestramiento' a menudo constituye una flagrante perversión de la naturaleza humana, caricaturizada bajo la mascarada del salvaje caníbal o el bárbaro lujurioso. Sin embargo, la distancia cultural y geográfica que permitía el arraigo convincente de estas imágenes no se quebraría hasta el desarrollo de las comunicaciones y los *mass media*, facilitando la comprensión del otro. Los años sesenta y setenta desmoronarían por fin el modelo del salvaje-caníbal-loco-sanguinario-sátiro, liberando al hombre primitivo de su estigma maldito y convirtiéndose en un emblema de referencia para aquellos que buscaban redefinir en positivo la civilización occidental o la gran negación de sus principios culturales y morales. El baño de realidad deslindaba la imagen de la humanidad silvestre del arquetipo del hombre boscoso.

que Loos apunta. Ninguno de esos propósitos, cuando se liberan del estigma maldito, asume contaminar ni al mundo ni a sus autores, sino avivar la esperanza de gozar de una personalidad y una sociedad más agradable o sobrellevable.

Se hace patente que la vinculación que se produce entre el espacio escatológico o carcelario y el grafiti conllevaba a un pertinaz juicio erróneo que conducía el discurso crítico hacia la conclusión de que el desfogue del grafiti era parangonable con la descarga fisiológica, sin atender al condicionante caracterizador de un medio de expresión polifacético, flexible y plástico, eminentemente comunicativo, que encontraba en las letrinas una oportunidad de desarrollo ante un clima, a la vez, de represión y despertar moral, nada más y nada menos. El problema era que ciertos tópicos crecían como la maleza en las mentes de una élite social y política que detestaba en general reconocer cualquier rasgo de mundanidad que pudiese hacer ver que sus progresistas naciones no desarrollaban al máximo sus sueños de grandeza. Achacaban su retraso a ciertas lacras seculares que asociaban con lo rural o lo suburbial, de las cuales no esperaban que surgiese nada bueno por sí mismo. Era necesario remarcar formalmente un cambio histórico y su liderazgo, mediante la creación *ex novo* del que sería el paisaje urbano de la sociedad del mañana, extirpando todo aquello que sonase a primitivo, salvaje, callejero o —como se diría más tarde— subdesarrollado o tercermundista.

Así es que la gran irritación que provocó y provoca aún la afirmación de que el grafiti o el Writing son arte, parte no del cuestionamiento de sus valores culturales, sino de su asentada asociación mental —llamémosla loosiana— con la mierda. En tiempos de Loos, parecía lógico que acaeciese por la presencia persistente del grafiti en letrinas, además de otros espacios asociados a los bajos fondos, como celdas, tabernas y callejones, pero en la actualidad es algo ridículo, es insostenible. Por eso, si para Freud el vínculo entre oro y mierda estaba clarísimo en 1908 —hasta Clemente de Alejandría registraba el pomposo uso de bacines de plata, oro o alabastro, elevando la categoría del excremento de sus dueños ricos (Alejandría II, 3, 39) –, el año en que Loos leyó sus 'tablas de la ley', para éste segundo sería inimaginable el extremo manzonista de equiparar

la mierda con una obra de arte, porque el grafiti es, sobre todas las cosas, mierda sin envasar. Por eso Norman Mailer insistía tanto en desmontar el argumento político-cultural de la asociación del Writing con la inmundicia o la obscenidad del grafiti de retretes (Mailer y Naar 2009: 24). No por negar su artisticidad, sino por hacer añicos la falacia. Esa falsedad también la advirtió Antoni Tàpies (23-10-1984: 43), que se alineaba entre los que observaban el grafiti como una herramienta de exploración positiva, sana, ligada al *eros*. Su negación del grafiti visto como una escombrera moral fue tajante y castigaba sin miramiento alguno la visión criminalizadora lombrosista-loosiana. El grafiti no es inmundo, porque construye mundo. Lo mundifica, al sanearlo.

Conviene desterrar, pues, para una feliz apreciación del conjunto de tipologías grafiteras, el prejuicio cultural que reduce y valora en términos absolutos todo tipo de grafiti como un subproducto escatológico. Ni procede ni conviene. Desde la moralista, puritana y cuasi paranoica visión del repudio al latrinalia o la subcultura carcelaria (Loos 1908), patente en la polémica contra el Writing neoyorquino (Mailer y Naar 2009: 24) y presente en las aproximaciones a la descripción de este fenómeno que se origina desde el entorno escolar e infantil (Kohl y Hinton 1969: 28), no hacemos más que fortalecer un terrible malentendido.

Leucofilia

Este apartado se podía haber titulado indistintamente como cromatofobia o cromofobia, haciendo propio el epígrafe del estupendo libro de David Batchelor, *Chromophobia* (Londres: Reaktion Books, 2000), pues no es que entendamos la leucofilia como una preferencia, sino como una renuncia al uso instintivo, emocional y predominante del color a causa de un conjunto de alteraciones conductuales e implicaciones simbólicas que interfieren en el apego natural a su proximidad. Esta aversión hacia los colores se enraíza profundamente en esa maculofobia ligada con lo impuro y lo negativo, y en la asociación del color y el ornato con la

frivolidad, la vanidad, la prostitución, la demencia, la homosexualidad, etc. (Figueroa 2006: 29), en suma, todo aquello que puede ocasionar infamia y degradación, si no eres quien para portar u ostentar ese colorido con todo derecho y dignidad. Durante el apogeo de la polémica antigraffiti en Nueva York, el General Welfare Committee forjó un cóctel muy potente al describir el Getting Up como «day-glo bright and multicolored, sometimes obscene, always offensive» (The New York Times 16-9-1972: 28). Colorido y brillo se ligaban sin tapujos con lo obsceno, grosero y ofensivo, y elevaba el efecto irritante sobre la sociedad bienpensante.

En gran medida, el color es un caotizador y, por ello, constituye una promesa de libertad (Batchelor 2001: 77). Esa faceta liberadora es la que especialmente asusta al poder. Por esa razón no podemos negar tampoco el peso de la industrialización, la escolarización y el militarismo desde el siglo XIX en la gestación de una sociedad anodina cromáticamente, sumisa, obediente, concentrada, eficaz, articulada bajo el manto gris de la uniformidad y el castigo de la diferencia; ni negar tampoco la sacudida social que supuso la gran negación contracultural o la postmodernidad. No dar la nota ni desentonar eran cualidades sociales tan valoradas como el no dejarse distraer por estímulos inútiles o conducirse por pasiones que ruborizarían a un ángel de alabastro.

Esta animadversión y fijación de los valores negativos del color –cuanto más estridente, peor– que se irá consolidando en la mentalidad de la buena sociedad, no se genera sobre vacío. Viene de lejos. Forma parte de una inercia arraigada en el contexto de lo religioso y proyectada hacia la esfera profana. Un gran amante del blanco y de la higiene fue el citado Clemente de Alejandría. Y no sólo eso, fue también un gran enemigo del color y lo ornamental. Su propósito era muy sencillo: adaptar la vida corriente a los preceptos morales de la lectura del cristianismo que el propugnaba. El cristiano debía vestir con prendas impolutas, blancas o de color natural, sin teñir, detestando la decoración de las vestiduras (Alejandría II, 10 bis, 108; 10 bis, 110; III, 11, 53-55), por supuesto el hogar debía estar en sintonía, conforme a la oposición entre simple-

za y superficialidad. El blanco adoptaba, pues, una serie de significados culturales: modestia, virtud, pureza, paz, lucidez... que debían corresponderse con la conducta del cristiano, para no incurrir en ese fariseísmo de sepulcro encalado denunciado por Cristo (Mateo 23, 27). También, en coherencia, bendecía a quienes no se teñían las canas (Alejandría I, 6, 44; III, 3, 17-18), hablaba maravillas de la leche, brillante y blanca, que asimilaba al conocimiento nutritivo del Logos (Alejandría I, 6, 34-52) y condenaba la música cromática por impúdica (Alejandría II, 4, 44).

Desde el siglo II hasta los tiempos modernos, el proceso de relajamiento en materia estética pasó por grandes hitos, plásticos, musicales y escénicos, que señalaban, en el contexto de la Europa cristiana, el fin del opaco y contenido teocentrismo y el retorno a ver la vida como un sensorial y emotivo festival de colores y transparencias. A partir del triunfo del Renacimiento, tras la ruptura gótica, el trayecto del arte avanzó hacia el barroquismo, navegando entre lo grotesco, lo polifónico, lo cromático y lo sublime, hasta que llegó la Ilustración y el Neoclasicismo, sujetando con ímpetu el color al mandato de la línea conformadora y delimitadora, en pugna con las tendencias romanticistas que darían paso otras corrientes cromaticistas, expresionistas y preinformalistas. Éstos pusieron las primeras bases éticas y estéticas, para que un siglo después surgiese el Racionalismo arquitectónico, abanderado por personalidades como Adolf Loos, Frank Lloyd Wright, Ludwig Mies van der Rohe, Theo van Doesburg, Walter Gropius, Le Corbusier u Oscar Niemeyer. Su propósito era hacer tabla rasa en la historia con los últimos vestigios del decadente Antiguo Régimen y la debilidad hedonista de la alta burguesía, que tenía en el Art Nouveau su buque insignia y tuvo en la Primera Guerra Mundial su sepultura.

El cierre de la Segunda Revolución Industrial hizo posible que se pusiesen en marcha los recursos y medios necesarios para realizar sus aspiraciones –no exentas de utopía–, y reconfigurar la superficie del planeta al gusto de una humanidad arrebatada por el delirio de conquistar el fin de la historia. La viabilidad de reunir en un mismo destino arquitectura y

salubridad, conforme al patrón de lo funcional y económico, condujo a la extensión de una estética hospitalaria. El siglo XX nos convenció de lo beneficioso que era el blanco en términos sanitarios, acrecentando el aura de su bonanza espiritual. La apasionada apología de la pulcritud, protagonizada por Adolf Loos, encontraba un terreno esterilizadamente abonado a su credo gracias a la ciencia y a la religión: «Bald werden die straßen der städte wie weiße mauern glänzen! Wie Zion, die heilige stadt, die hauptstadt des himmels. Dann ist die erfüllung da» (Loos 1908). Se sumaba la impresión de limpieza a la desmaterialización del muro mediante la blancura o el acristalamiento insípido[55]. Una vez más, el arte sacro por excelencia, la arquitectura, conseguiría invocar lo eterno, lo imperturbable e imperecedero sobre la tierra, renunciando a lo que se consideraba superficial, incluido el color.

55. En cierta medida, el éxito cultural del muro blanco comparte el mismo deseo de desmaterialización que podría obtenerse con la mediación del color. La idea del muro remite a lo pétreo, a lo sólido, pero su conversión en un muro blanco recuerda la imagen prístina y extracorpórea del muro temporal o voluble que encontramos en la humareda, los bancos de niebla o el horizonte nuboso, aligerando la carga opresiva de la barrera. Sin embargo, el abuso de esa imagen, mecanizada por el pulimentado y la escuadratura, y su recarga cultural negativa por identificarse con centros de internamiento, tales como hospitales, psiquiátricos o prisiones, ha devaluado ostensiblemente ese bienestar inicial del muro blanco que sugería un vivir entre algodones.
Por supuesto, la idealización de las cajitas blancas ha sobreentendido su bonanza con independencia del factor tiempo de estancia, sin contabilizar los efectos perjudiciales de una excesiva permanencia dentro de ese tipo de recintos, salvo en el contexto de la tortura psicológica. O sea, el factor de la contención física en una franja temporal amplia, con el añadido de no saber hasta cuándo se va a permanecer recluido dentro, genera un estado de ansiedad e incertidumbre que se solapa a un colapso sensorial. El ser humano se ve obligado a reaccionar para superar la falta de estímulos, autosuministrándoselos por medio de la ruptura de lo liso y blanco, siendo el arañazo o el meado la reacción más básica y llegando a hábitos tan sobresalientes como el barroquismo decorativo de las habitaciones de los adolescentes o el dejar siempre encendido el televisor de los ancianos. Se trata de una reacción defensiva que anticipa un daño mental que se quiere prevenir, aunque la organización e interconexión de la sobreestimulación doméstica pudiese a su vez delatar una alteración de la sensatez. Si en el caso de una cámara anecoica, el ser humano es incapaz de permanecer con cordura más de 45 minutos, es fácil entender que la contemplación sostenida de superficies perfectamente pulidas y absolutamente monócromas, de forma envolvente y en el día a día, pueda generar alteraciones o desequilibrios importantes en la mente.

La disidencia no tardó en surgir de los márgenes, brincando con el descaro de un cabritillo, entre los pilares del arco triunfal de la arquitectura racionalista. El Surrealismo fue la punta de lanza del espíritu crítico contra la imposición de un mundo sin Eros ni Psiquis. Roberto Matta conminaba a replantearse las cosas frente al opresivo y pútrido régimen del ángulo recto, habitado por seres humanos que no superaban la condición de humanoides grotescos. Debía considerarse a la arquitectura como una piel sobre la que operar y a nuestro planeta como a una persona exultante de energía vital que nos señalaba el camino (Schmied 2005: 144-145). Este iniciado en los entresijos del racionalismo, a través de Le Corbusier y Gropius, acabó repudiando el ciego funcionalismo de los años treinta que reducía las posibilidades arquitectónicas a variaciones sobre un mismo tema: el *box style*; abrazando el automatismo orgánico que reconciliaba al ser humano con sus impulsos prístinos. El mundo se había convertido en una apoteosis del ángulo recto. La regla y el compás lo envolvían todo con su apagado aspecto y aroma a progreso lineal e ininterrumpido.

También Frederick Kiesler –autor de un concepto sensual y matricial del hogar, vivo, mutable y flexible, una casa sin fin– replicaría contra la hegemonía del racionalismo arquitectónico desde la complicada tarea de correlacionar espacio e inconsciente, tecnología y organicidad. Esto le hizo denunciar el misticismo de la higiene, esa superstición de la arquitectura funcional, replanteando el modo de alcanzar una integración real de la totalidad de la experiencia humana, conciliar el plano onírico y el de la realidad (Schmied 2005: 145). La vivienda –la casa sin fin– debía ser un organismo, no un receptáculo. Una idea lúcidamente genial.

Ahí radica el principal drama de la arquitectura: su aspecto de contenedor, que para unos adopta el cariz de una triste caja de cerillas y para otros el de un elegante estuche de joyería. Lo contenido tiene la principal virtud de no parecer peligroso. La sustancia contenida es buena, la sustancia vertida en un recipiente, en el momento y modo adecuados, no es tan mala y, por supuesto, si su mancha tiene un contorno que la sujete, es menos mancha. Si, además, está la sustancia en el recipiente adecuado o la mancha envuelta en la forma precisa, dejan totalmente

de ser un problema acuciante. El genio debe quedarse en su lámpara y la fiera que nos trae en un sinvivir con sus reclamaciones, en la jaula de nuestro subsconciente. Así se procura encajonar a los individuos a los límites de una madriguera reducida que, incapaz de competir con la grandiosidad de la bóveda celeste, sea capaz de esconderla. La educación es disciplina y el orden, una continua sucesión de recipientes físicos o mentales, más o menos anchos, pero debidamente homologados. Todavía no somos lo suficientemente conscientes del impacto de la arquitectura, adormecidos ahora por su apabullante presencia, pero eso no impedía que las pesadillas futuristas se trufasen con cajitas blancas, como recalcaría Ray Bradbury en su *Fahrenheit 451* (1953) y nos lo recordaría brillantemente Malvina Reynols en su canción *Little Boxes* (1962). Acostumbrados a nuestras jaulas, nos parece ridículo pensar en retornar a esa selva que se ha convertido en un fantasmagórico paisaje de incomodidades y crueldad, pero que reclama su memoria por medio del subsconciente.

Quizás soplaba un viento de revolución que alimentaba distintas velas en una misma dirección, incluso fuera de los discursos reconocidamente artísticos. Dentro del tinglado *hip*, los Merry Pranksters eran muy sensibles a la hostilidad arquitectónica. La paranoia de asistir en 1964 al concierto de The Beatles en el Cow Palace de San Francisco, un matadero de ganado, laberinto de hormigón y alambradas (Wolfe 2000: 214-215, 218-219), bastaba para hacer evidente que existía una necesidad de combatir a los *blue meanies* por tierra, mar y aire. La película *Yellow Submarine* (1968), de George Dunning, con sus formas y tipografías fantásticas y coloreadas, era un manifiesto de la revolución psicodélica que recorría los canales *underground* de Occidente y que tenía en la vitalidad del color ondeante su bandera. Escenarios chillones, estridentes, intranquilos, pintarrajeados... se convertían en los templos de una nueva sensibilidad, del Colored Power, que aspiraba a ir más allá del ácido, sin el ácido (Wolfe 2000: 386). En ese propósito: pintar era algo más que decorar, era cambiar las mentes, transformar el mundo.

Las cualidades de una pintura revolucionaria, como la pintura fluorescente o la pintura en espray combinadas, se prestaban magníficamente

a la representación de una renovación cosmovisional, asentada en la intensificación de lo sensorial y vivencial. No puede negarse que el Further o Furthur, el autocar escolar tuneado de los Merry Pranksters, decorado con vivos colores, formas orgánicas y un maravilloso toque místico-circense-galáctico (Wolfe 2000: 206, 213), constituyó uno de los iconos máximos del *road trip* y del movimiento hippie. Éste y otros vehículos prefiguraron las piezas rodantes metropolitanas de los años setenta en muchos sentidos –el mismo Further circuló por Nueva York en 1964 (Wolfe 2000: 109) –, conectando espiritual e inconscientemente el precedente Nose Art (Wolfe 2000: 229-230) con el venidero Subway Graffiti. Ambos medios exhalaban ese genuino sabor americano surgido del espíritu salvaje y creativo de una América volcada en el frenético sueño de la fraternidad universal y el explosivo impacto de la apoteosis individualista, en suma, dedicada a la consagración de la libertad como *way of life*. El *getting-up* no era más que otra de las diversas formas de viajar y vivir la libertad a las que se adhería la juventud americana.

Por supuesto, el Subway Graffiti neoyorquino tuvo un hermano pequeño: el Bus Graffiti, con especialistas como Snake, Stitch, Clyde, Cat 87, Ray-B o Eddie 181 (Gastman y Neelon 2011: 61, 81). También se firmaba en autobuses en Filadelfia. Eso llevó a que una de las medidas de integración de la Graffiti Alternatives Workshop de Filadelfia fuese la decoración de un autobús de la SEPTA en 1971 (Gastman y Neelon 2011: 78). Sin embargo, el éxito del Bus Graffiti fue menor por la sencilla razón de que ofrecía un radio de acción menor, incomparable con la cobertura y cantidad de público que podía ofrecer la red de tren metropolitana. El potencial que podía tener un tren, proporcional a su entidad como máquina, frente a un autobús escolar era demasiado poderoso como para dejarlo pasar y no concentrar en ello todos los esfuerzos. Los mismos hippies, de haber podido, habrían pintado con gusto un tren, tal y como podía insinuar el dibujo que hizo Syd Barret para la carátula del sencillo de Pink Floyd, "See Emily Play" (Columbia/ EMI 1967), con una locomotora luciendo el nombre del grupo; o tal y como se recreaba en la película antimilitarista *La quinta del porro* (1980), de Francesc Bellmunt.

Si Adolf Loos hubiese aspirado a centenario, habría visto hecha realidad sus peores pesadillas estéticas –literalmente, lo habría flipado–. El estilo ácido de los hippies, sonoro y visual, había resucitado en trono de gloria el espíritu *art nouveau* que tanto detestaba (Wolfe 2000: 265), mediante una revanchista 'mística' del neón y el electropastel. Sus diseños y tipografías fantasiosas, arremolinadas, vibrantes, orgánicas, retorcidas o infladas no sólo dieron cuerpo a un nuevo signo de los tiempos, sino que serían una epifánica prefiguración o una clave más de inspiración para la generación que protagonizaría la eclosión estilística del Writing neoyorquino en la década siguiente, en la era de la televisión a color. Pensemos en cómo el proceso de infantilización del *hippie style* –tal y como pasará luego con el *graffiti style*– pudo convertirse, siendo una maniobra de absorción, en una vía de conexión entre esos chavales y el imaginario hippie. Incluso, la efervescencia hippie garantizaría que una parte de la sociedad adulta, identificada con la psicodelia o sensibilizada positivamente por ella a la coloración del espacio público, se posicionase a favor de la tormenta *underground* del Subway Graffiti. Era hora de desmaterializar el mundo y su complejo de muros y limitaciones. Tras los profetas de la luz, llegaban los apóstoles del color.

De entre todos los detractores del racionalismo funcional destacó Friedensreich Hundertwasser. En su manifiesto *Los von Loos – Gesetz für individuelle Bauveränderungen oder Architektur-Boykott-Manifest* (1968) –leído en el Presseclub Concordia de Viena– asumía como una misión moral contraatacar la ideología loosista. Devolvía la pelota a los racionalistas tachando de sucia su arquitectura, declarando su insumisión a su dictado e interpelando para que se reconociese el fracaso de un sistema constructivo insano, que obligaba al ser humano a escapar, rebelarse, suicidarse o alienarse; y la falacia de considerar el ornato un delito. Aunque Loos plantease con honestidad el despojamiento de lo superfluo y mentiroso, no contribuyó al crecimiento de la vida, porque su base –la línea recta– deshumaniza y enferma al ser humano con su omnipresencia[56].

56. Friedensreich Hundertwasser arremete en plena línea de flotación de la visión loosista y su aire mesiánico –su fundamento ético y formal–, al tildar de atea e inmoral la

Para Hundertwasser la arquitectura racional es un fraude criminal (Hundertwasser 4-7-1958), pero gracias a que hemos aceptado renunciar al derecho a personalizar los productos que nos provee la producción en serie, empezando por nuestras pieles: la ropa y la vivienda. Por ese motivo considera básico la reivindicación de una legislación más sensible que –sin mermar la seguridad estructural– permita la libre remodelación personal del interior y el exterior de las viviendas.

En esa personalización, el color y el grafiti juegan un papel esencial, pues permiten la expresión de la vida. Su poema *Ich esse nicht gerne Kirschen* (1957) –que apareció en el póster-catálogo de su exposición Meine Augen sind müde, en la Galería St. Stephen de Viena– recalcaba su pasión por los colores, destacando su emancipación de la producción estandarizada (Schmied 2005: 67, 70). Estamos ante un uso del color natural o artificial al servicio de la singularidad y en respuesta a las necesidades de cada individuo. De nuevo, este elemento se presta al rechazo contra una sociedad regulada desde la pretensión de la uniformización de la masa, la estandarización de la producción y la compartimentación del consumo.

Hundertwasser estimaba mucho el latrinalia, que citaba como referencia y consideraba el último reducto de la libertad (Hundertwasser 1968) –posiblemente con el interés de reparar el estigma de inmoralidad y degeneración recalcado por Loos–. Su arquitectura consideraba la integración del grafiti como una actividad normalizada y que forma parte de la pulsión natural de personalización de la arquitectura (Schmied 2005: 311). La propuesta de Hundertwasser no es destruir, es alterar o transformar el lugar. Matiz importante que nos confirma de nuevo la pulsión positiva del grafiti. Adherir y modelar el yeso en los muros lisos, pintarlos de colores o arañarlos con grafitis no es más que completar algo que está a medio hacer, cumplir con un cometido dictado por la voz de la

línea recta (Hundertwasser 4-7-1958). Esta interpretación nos hace patente la relatividad de los argumentos y conclusiones dentro de cada contexto de pensamiento, cuando se parte de la simple premisa de considerar sagrada la naturaleza hasta el punto de 'emularla' (seguir su enseñanza, enfoque comprensivo) o de considerar la misión del hombre de 'mejorarla' (superponer un modelo alternativo, enfoque impositivo).

vida. Una voz ahogada o cortada de raíz por la educación y la ley. Dentro de nuestra moral cívica, hasta se considera 'anormal' que alguien –aun siendo el propietario– intervenga y rehaga las formas de la vivienda comprada de una manera que no se ajuste a lo 'razonable'. El genio débil cae continuamente en la trampa de acudir a especialistas de la decoración o del gremio de la construcción no sólo como ejecutores, sino como asesores y conductores de las ideas. El fantasma del ridículo, de ser considerado un loco excéntrico o de cometer un delito pulula en nuestro interior. Lo llamativo es que la lección del *do it yourself and free* promovida por el Getting Up está sucumbiendo poco a poco a ese imperio de la profesionalización y de la estandarización de las formas sumisas y 'en rebeldía'. De nuevo, el miedo a no saber impide el poder ser.

Sin duda, el aspecto rebelde de ciertas fórmulas de significación responde al asentamiento de unas fobias muy marcadas hacia el ornamento y el color. El color y la textura –apuntados en la mancha y el garabato– son elementos constantemente reivindicados por los enemigos de la uniformidad industrial. La gran revolución del grafiti contemporáneo es su inmersión en la dimensión cromática, sumándose a las fuerzas coloristas que tratan de vencer la imposición institucional de una formalidad seria y respetable. El Graffiti es movimiento y color. Ese cisma estético enfrentado a una estética estática, al paramento gris, blanco y triste o al cristal y plástico incoloro de la arquitectura moderna, encontraba en el Subway Graffiti un terrible frente de batalla, como bien resaltó el escultor pop Claes Oldenburg, calificando su irrupción metropolitana como un ramillete de flores tropicales (New York Magazine 26-3-1973: 34; Mailer y Naar 2009: 23). Era un chute de frescura entre tanta mortaja.

No obstante, no podemos negar que, pese al abuso, la fascinación o pasión por el blanco tenga un origen natural. Así encontramos tendencias alternativas, como la moda adlib, ligadas estrechamente al uso del blanco, creando una atmósfera atemporal. Posiblemente el conocimiento de la arquitectura africana y mediterránea, más el placer por la nieve o las nubes, basten para que Hundertwasser u otros no se pronuncien necesariamente en contra del blanco, en su defensa del color. El principal interés de arremeter contra la leucofilia es la denuncia del imperio de la

uniformidad y el impedimento de la libertad de elección y del ejercicio individual del criterio estético que entrañaría una verdadera democracia, entendida como régimen de libertades y no como un sistema de libertades racionadas.

En esta referencialidad con lo arquitectónico y terrestre, lo calizo es un elemento fundamental para la consideración –tanto positiva como negativa– del blanco, por sus cualidades y por todo el simbolismo ligado a la muerte que asume. Pero además, su recuerdo nos hace entrever en donde se asienta uno de los pilares de la calificación como superstición de la arquitectura funcional. El uso de ciertos materiales naturales (cal, mármol, alabastro, marfil, etc.) y su nobleza explican el origen de la buena fama del blanco. En la preferencia y arraigo tradicional del blanco como recubrición de materiales pobres es evidente la conexión religiosa –austera y extracorpórea–, que se asienta en su potente carácter purificador. Por ejemplo, la aplicación de la cal, como cubrición por sus características higiénicas y aislantes de lo incómodo, nos explica muy bien la contemplación amable del blanco en el área mediterránea. También se han usado otros productos menos vulgares como el tóxico albayalde y –rompiendo la blancura– el azulete o añil, pero por su asequibilidad la cal ha sido el producto estrella de la recubrición exterior de la arquitectura tradicional, incluso para el saneamiento de letrinas.

Ejemplos a lo largo de la historia de este carácter saneador-sanador físico y moral no faltan. En 1519, Hernán Cortés exorcizó la isla de Cozumel o Cempoal de su culto pagano, encalando el lugar, blanqueando las paredes embadurnadas de sangre y poniendo imágenes, actuaciones que se reproducirían en otros lugares del continente americano (Díaz del Castillo 2003: tomo I, 129-130, 199). Dentro de la misma sociedad católica, el padre misionero Gerónimo López se ofrecía, a mediados del siglo XVII, a limpiar los muros de pintadas blasfemas, armado con un cubo con cal en agua y una escobilla (Naja 1678: 276), reafirmando el significado higiénico de su acción desinfectante, bactericida o fungicida, al calificar de 'pestilentes' los contenidos de esas pintadas. Salud física y salud moral se han contemplado indistintamente como un mismo tema durante largo tiempo. Una unidad cuya protección ha entrañado a me-

nudo el diseño de medidas o rituales similares. La asociación simpática entre la cal y el fuego hace que este material adquiera una resonancia castigadora y exorcizadora que, como en el caso de los dealbatores romanos, se traspasa a la censura moral que reposa en el desvelo por alimentar el espíritu cívico y cuidar de la virtud de los ciudadanos. La cal en agua reúne con gran potencia la purificación de lo acuoso y la esterilización de lo calorífico. La mancha ígnea o mancha blanca se maneja en este caso a favor del orden y no del caos, visto como desorden público o excrecencia maligna[57].

A pesar del conocimiento de las cualidades de la cal viva o en agua, observamos que la población urbana irá desplazando la apreciación de la cal hacia el color blanco. Una reducción metonímica de sus virtudes anclada exclusivamente en el color. Más bien se sustituye con alegría por las pinturas plásticas, a partir de la simple idea de que el blanco delata por contraste la suciedad, junto al relegamiento de la cal como material impropio de lo urbano y tópico de lo rural. Pero el uso del blanco como

57. La mancha blanca es un tema recurrente en comedia —especialmente en el cine—, tanto en su versión como pintura, como por medio de otros productos, tales como la harina o el típico tartazo de nata. El aspecto risorio de la mancha blanca emana un cariz positivo, festivo, aunque tenga un tono mortuorio o espectral. La mancha negra u oscura también asume un valor risorio, pero despierta una resonancia más humillante y maligna. La nobleza de lo óseo o descarnado se opone a la infamia de lo pútrido. Interesa entender ese matiz, pues entre las numerosas contradicciones del sistema higienista y leucófilo encontramos la 'deseducación' que debe realizarse para superar los complejos naturales e inculcados de verse manchado. Si entre los disidentes mancharse es un modo de superar el ridículo social u oponerse al imperio de la compostura, en casos como la instrucción militar o el desempeño de trabajos ingratos, mancharse supone fracturar una corrección ética aprendida que puede ser un serio inconveniente para un servicio incondicional y sin reparos a sus superiores. Por supuesto, se procura invertir el estigma de indignidad, pero eso sólo es posible si se resalta como un sacrificio necesario por los demás. En esos casos, mancharse no sólo constituye una transgresión de lo correcto, sino que adquiere además un cariz heroico que pasa por la destrucción o el abandono de la personalidad que, finalmente, debería salir reforzada. Así se aprecia en cada recluta que se tira al barro a la orden de los Himmelstoss del mundo, en los novatos que siguen los pasos de un Don Pablos rebozado en esputos, o en el mismo Ecce Homo, despojado de toda divinidad como un recién nacido desvalido, entregado a los cerdos.

chivato, sin propiedades higiénicas reales, lo que produce es una demanda mayor de la actividad de repinte y fija una creencia de índole supersticioso en su preeminencia jerárquica sobre el color. Ese abandono de una capacidad antiséptica real, lo convierte en un simulacro de limpieza, de la misma manera que las otras pinturas que deslucen la blancura se convierten en un simulacro de suciedad. Ninguna pintura mancha o limpia, simplemente recubre.

Es patente en nuestros días la identificación popular entre la acción de pintar —indistintamente del color empleado— y la de sanear, extrayendo de ello la convicción social de que existe un poder saneador intrínseco en la recubrición con pintura, ya que sepulta lo sucio. Sin embargo, esa pintada no puede realizarse de cualquier manera cuando hablamos de exteriores —incluso en interiores— y ése es el quid de la cuestión. Si esa recubrición se produce desde las instancias oficiales no suele haber sospechas de maldad entre la opinión pública, aunque se empleasen productos más peligrosos para la salud que la propia suciedad, y cualquier debate se circunscribiría de partida a los límites del buen gusto y a lo acertado del criterio de elección de la gama cromática reglamentaria. En cambio, si la iniciativa partiese de un particular, la pintura se saliera de la gama cromática establecida como normal y no se limitase a lo plano, sino que además incurriese en lo figurativo o tocase la mixtura de técnicas, la cuestión sería bastante peliaguda, incurriendo en una excentricidad, una violación de las normas de urbanismo y un reto a la autoridad. Sólo la flexibilidad de la etiqueta de lo artístico y la manga ancha de las inspecciones municipales permitirían su pervivencia. La necesidad del visto bueno social y público está reduciendo las posibilidades de cultivar la libertad individual, que sí se puede poner en práctica en ciertos territorios *outsiders*.

En gran medida, aunque se disfrace como una cuestión estética o burocrática, la protección de la ciudad como un homogéneo conjunto cromático tiende a que la uniformidad del color adquiera un aspecto mortecino y pálido que se ha ido agudizando con la panorámica cenicienta del cemento y la polución atmosférica. Por otra parte, el exagerado uso

de la pintura gris o 'chupina' para enlucir las construcciones de hormigón o los muros secundarios no es la mejor solución para crear un entorno positivo para los urbanícolas. Precisamente, en su pretensión de absorber visualmente la suciedad real y reducir la necesidad del repintado, se hace muy evidente su carácter pragmático y represivo, muy por encima de su utilidad profiláctica. Su efecto depresor se despliega como una adormidera insípida que apaga la esperanza en un mañana feliz.

La estrecha y dilatada vinculación del blanqueo, enjalbegado o dealbegado con la culminación y mantenimiento de las labores realizadas por oficios vinculados con la construcción, como albañiles o alarifes[58], han dotado de un viso ritual a esa práctica tan familiar. Aparte de las virtudes aislantes y purificadoras, el aspecto brillante de lo recién hecho ha dotado al blanco de un sabor festivo y triunfal, ligado a los remozados periódicos que anuncian el nacimiento de un nuevo tiempo. Por otro lado, al blanco se le atribuye una condición idílica, ligada con lo hogareño y honesto, que no es ajena a la representación de lo celestial. La ensoñación bucólico-aristocrático-burguesa fijó, ante la eclosión de las grandes moles urbanas, el icono feliz de un paisaje rural de casitas de paredes encaladas y techado de teja o pizarra —anticipo del futuro icono del progreso económico y de la urbanización de lo rural, compuesto por complejos de chalés o adosados blancos, que incluyen garaje, jardín y piscina—. Hasta tal punto era algo tan cuajado en el imaginario colectivo de una sociedad urbana esa imagen del apacible pueblecito de casitas blancas, que en la campaña cívica de los años sesenta, destinada a ciudades y pueblos, *Mantenga limpia España*, se insistía en condenar el grafiteo de los muros encalados. Su elocuente eslogan «cuide la limpieza de su pueblo, que es la continuación de su hogar» expresaba perfectamente esa extensión disciplinaria de lo que debía ser la plasmación visual de una

58. No debe entenderse albañil como sinónimo de *dealbator*, ya que su etimología procede de la voz árabe *albanní* (constructor). Aunque sería tentador establecer una falsa etimología a partir de 'albo' y 'añil', no sería correcto. Alarife procedería de *al'arif* (experto), y su referencia como sinónimo de 'carpintero de lo blanco' incide en su dedicación a la técnica decorativa de la yesería.

sociedad tranquila y en orden. Tanto había arraigado ese icono ideal que, por ejemplo, en la campaña antigrafiti *Parla blanca en Navidad*, llevada a cabo por el Ayuntamiento de Parla en diciembre de 1991 (Jiménez 14-11-1991: 48; Jiménez 16-11-1991: 50; Gracia 20-11-1992: 30), se utilizó de nuevo como referente y argumento. Otra vez se daba por sentado que –al albor del Getting Up– el grafiti era un fenómeno exclusivamente urbano, negándose que pudiese darse en pueblos o, peor, que jamás pudiese haberse dado. El hecho de que el grafiti sea un fenómeno urbano no niega su entidad rural, aunque el marco urbano lo excite sobremanera.

Por último, hemos de advertir un uso perverso del color con el ánimo de ocultar la necrofilia del sistema. Como si de una ironía se tratase, encontramos casos en los que el color trata de camuflar lo que sería un orden leucófilo. Por ejemplo, Franco Basaglia refiere la anécdota, recogida por el periódico *Il Giorno*, de cómo se pintó el exterior de la prisión de San Vittore para ocultar su aspecto gris y siniestro. El color elegido fue un amarillo «shocking, che allarga il cuore» (Basaglia 1972: 131). No ha de extrañarnos, con precedentes así, que los Centros de Internamiento de Extranjeros españoles que existen en la actualidad tengan el aspecto exterior de un colegio infantil o una escuela de circo. El cinismo y la crueldad son atributos del poder que no tiene barreras morales. Estas referencias nos hacen ver cómo se suele emplear la pintura colorista como un embellecedor exterior que procura disimular lo que por dentro es feo –aunque cierto colorido entrañe un histórico malditismo, recordemos el amarillo–, y cómo se obliga a mantener una imagen fea o paupérrima a lo que se menosprecia, negándole su uso. En gran medida la coloración como subterfugio de lo deprimente ha sido una estrategia compartida por todos los escritores de graffiti.

Higienismo animal

La oposición entre grafiti e higiene que se ha asentado en el contexto de la crítica antigrafiti se suele plantear como una oposición entre lo animal

y lo humano. Pocas afirmaciones hay tan tramposas como esa, puesto que la higiene es una virtud propia de los animales, incluido el ser humano. Por eso, siempre se puede apelar a la ignorancia contra aquellos que atacan a los escritores de graffiti por 'comportarse como animales', sin percatarse de que tanto el grafiteo como la limpieza son conductas animales y humanas. Ni por limpiar más, somos más humanos, sino por manchar menos, como tampoco somos más humanos por grafitear menos, sino por grafitear mejor.

Si atendemos al contexto homínido, la paracultura chimpancé presenta un vivo interés por la higiene personal, sirviéndose de hojas o ramos para el aseo anal, y por la limpieza de los alimentos, sirviéndose del agua (Sabater 1992: 54, 74-76). Sin embargo, no tiene interés por transformar el cariz silvestre de su hábitat y, por tanto, no puede decirse que los homínidos ejerzan sobre el medio una acción contaminante, aunque acondicionen un lugar. Están absolutamente integrados. Así que, seguramente, haya que darles un millón más de años para que ejerzan una acción tan notablemente agresiva sobre el medio natural, y otros cientos de miles para que la compensen con la protección del medio cultural y una política de descontaminación. Sin duda, llevamos en nuestros genes la búsqueda de estímulos, la pulsión expresiva y la consciencia de la higiene, transitando hacia un destino común: la búsqueda del bienestar.

No es extraño –considerando lo universal de ese impulso higiénico– que no se vea bien el uso de sustancias corporales en la comunicación. En nuestro contexto humano se ha de considerar una auténtica guarrada, un riesgo asociado a la generación o transmisión de enfermedades –aunque también exista una faceta sanadora o energética que sólo perdura tibiamente en el uso de la saliva–, o puede resultar una verdadera jugarreta o salvajada cuando la sustancia proviene de otro en contra de su voluntad. No obstante, el lenguaje biológico que late en nuestro interior también tiene su significado y permanece, en parte, en el lenguaje cultural de un modo natural, aunque discreto, y omitiendo aquello que pueda desagradar. Explícitos gestos animales tienen su parangón en gestos humanos sociales, expresiones orales o mímicas que se comportan co-

mo sublimaciones históricas o enunciados eufemísticos que evitan la ejecución real de lo expresado. Claramente, el mundo agropecuario de hoy no tiene nada que ver con el de hace quinientos o cincuenta años, pero siempre mantendrá una conciencia mayor de la biología humana que el tecnoindustrial, más afín a asumir su animalidad si se envuelve de 'metafísica'. Sin embargo, por esa razón cuando se regresa al origen del lenguaje orgánico, su uso adquiere una contundencia expresiva extraordinaria, y constituye una de las últimas bazas en situaciones al límite.

Pero no nos desparramemos en lo que serían actualmente los márgenes del fenómeno. Esos hábitos ya no son habituales y el mismo desarrollo del grafiti lo confirma. El grafiti contiene en sí mismo una dinámica higiénica que está siendo obviada, ninguneada o contrariada. Grafitear puede representar un acto de saneamiento que se obvia hasta el extremo de invertir su significado. No obstante, ¿qué hace que el grafiti resulte repugnante para algunos? Muy seguramente el puritanismo estético se vea afectado por el peso histórico de los tabúes –ya se ha citado el *Levítico* o el *Παιδαγωγός*–. El pecado de la mancha original se recrea sin mucho esfuerzo en el malditismo de la cama meada por el niño, la polución nocturna del adolescente o el maligno impacto del menstruo femenino; y revolotea –bajo el tufo a podredumbre– en la concepción mancilladora de la entidad del grafiti a cargo de gente de mal vivir o con la mente sucia, que inculcará el adulto –una vez se ha convencido de su naturaleza incorrecta– en el niño. Todo se reduce a un ejercicio de contención y sumisión y, si apuramos más aún, a la descripción del manejo: a un ejercicio de la convicción impuesta, sólo posible desde la parcialidad y la aceptación.

La contención, más o menos feliz, ha sido el motor de ese sueño de urbanizaciones de clase media, con su jardín, su plaza de garaje y, en ocasiones, una piscina y una pista de tenis, cerca de un impecable centro comercial, al lado de un campo de golf y en primera línea de playa o en la ladera de una montaña, haya o no haya bosque. Una sucesión de cajitas blancas que se diseminan armoniosamente desde el amanecer hasta el ocaso, satisfaciendo las necesidades humanas de vivir en un mundo

acogedor y maternal, como los camposantos. No es anormal que ese reino mágico de Cajablanca suela gozar de la paz del país de los bienaventurados, pues es un premio para los héroes desfallecidos tras laboriosas jornadas de duro esfuerzo.

Pocas imágenes hay tan beatíficas en el contexto urbano como la de un aspersor dando vueltas entre los rayos de sol y rociando una pradera de césped rasuradamente podado. Esa agua potable bendice y redime con precisión mecánica la naturaleza sumisa, expresa el equilibrio de una sociedad guiada por las reglas de la civilización. Su orden, sujeto al embalsado y suministro dosificado de los bienes de consumo, refleja el deseo de crear un mundo atemporal, sin mácula, que permanezca embalsamado en olor de santidad por los siglos de los siglos. El mito del agua moderno que estable que es incolora, inodora e insípida responde —aparte de a la gestación de una revisión del agua bendita religiosa— a la arbitrariedad cientifista y delata su propensión a alterar la naturaleza al gusto de un arbitrario sentido de la normalidad. La concepción 'refinada' o 'clorada' de las experiencias vitales y de la concepción de lo 'integral' o 'inocuo' es a todas luces una imposición ideal. De este modo, la escritura se envasa y se destila, perdiéndose en el proceso cantidad de materiales instintivos, espirituales y vivenciales altamente nutritivos. El falso sosiego de una escritura aséptica, sólo dirigida al intelecto, es simplemente el efecto de una devaluación, reducción o vaciado del proceso humano de interpretación y expansión de la conciencia.

Al tiempo, se olvida que la mancha contrae la posibilidad de expulsar un exceso de energía positiva o negativa por quien la ha dejado brotar o ha querido sacar su naturaleza indigna conscientemente. Cierto que en esa expulsión se corre el riesgo de contaminar lo puro o purificado, de ahí que se determine el lugar conveniente para hacerse. La saliva cura, pero el escupitajo maldice y la flema mata si no encuentra su momento y lugar para lanzarse.

Expulsión por expulsión, la cultura también comete excesos, presa de la aplicación por inercia de su propia ritualidad, que contradice el sen-

tido común y el respeto al espíritu de las cosas[59]. El cuerpo se protege del clima y de la mancha mediante el vestido, y las 'escrituras' que habían sido propias de la piel se trasvasan al tejido, produciéndose un paulatino extrañamiento y malditismo de la marca en la cultura occidental, que es paralela a la expansión y desarrollo del vestido y consecuente con la tradición judeocristiana (Levítico 18 y 19: 28). La tensión paranoica de la mancha maldita se extiende con la simbolización del vestido como estatus y manifiesto de la pureza interior, no sólo en las prendas de ga-

59. Este aspecto está muy brillantemente ilustrado en ciertas anécdotas literarias atribuidas a los cínicos, esos filósofos cuyo modelo vital era el perro. Algunos episodios reales o apócrifos que jalonan las vidas de Diógenes de Sinope, el sabio grafitero, o de Metrocles expresan la rebeldía natural del ser humano frente a la domesticación cultural. Escupir a quien te prohíbe escupir en el suelo, por considerarlo más indigno o sucio que el mismo suelo; mear encima de aquellos que te tratan como a un perro y te han tirado un hueso para roerlo; masturbarte en público para aligerar el deseo (Laercio VI, *Diógenes* 8 y 19), o la terrible vergüenza que siente Metrocles por escapársele un pedo frente a su maestro Crates, hasta el punto de quererse dejar morir de hambre (Laercio VI, *Metrocles* 1), son anécdotas que reflejan el eminente carácter social y cultural de la represión, además de denunciar lo arbitrario e hipócrita de un mundo de convencionalismos, inercias y supersticiones, cuya inhumanidad se atisba a menudo por medio de pequeñas restricciones. Por otro lado, destapa ese punto de ridiculez humana que anida en la jerarquía, el dogmatismo o la prepotencia.
Para mostrar esa deshumanización o desnaturalización del hombre, simplemente consideremos la crueldad en que puede convertirse la sana prohibición de orinar o defecar en la calle, si no se cuenta con un campo cerca o urinarios públicos donde aliviarse de la urgencia, o que estos sean de pago y uno sea insolvente. Qué decir de lo determinante de anular la normalidad del saludable hábito de escupir, prohibiéndolo hacer en la calle, eliminando del mobiliario público las escupideras –útil tan maldito como el orinal casero–, para martirio de quien no tiene pañuelo o una alcantarilla cerca. Quizás apelar al respeto monumental y cívico sea excesivo todavía, para impedir que los progenitores pongan a los pequeños a mear en los árboles o las madres den de mamar al lactante, pero argumentos morales no faltan para los adalides del orden público. Culpabilizarse por la descortesía de liberar ventosidades anales o bucales será una virtud del hombre civilizado, aunque sólo debería serlo cuando se hace con voluntad y alevosía –haya o no confianza–, punto que afecta sobre todo a la relajación de la preocupación de molestar. La contención puede ser un peligroso gesto, un veneno virtuoso disfrazado de sacrificio de estatus, fuente de disfunciones, infecciones o peritonitis, por no hablar de las alteraciones dietéticas que pueden suponer la negativa a atender la sed, el rechazo de alimentos flatulíferos, tragarse la bilis... La autonomía o autarquía no es un circuito cerrado, es la reducción de necesidades autoimpuestas.

la, sino en las prendas cotidianas. El síndrome del babi limpio o la tapia sin tacha es una de las más graves distorsiones o perversiones que haya podido idear nuestra cultura[60]. Es una auténtica prueba de la compulsión higienista que sumerge a nuestra sociedad en un consumo exagerado –diría que supersticioso hasta lo obsesivo-compulsivo– de productos químicos sin ton ni son, con el fin de alejar la enfermedad y la maldad. La cal ha dejado sitio a la lejía y a toda su parentela de alambique y bidón. Pero además, nuestra sociedad nos está invitando a generar la duplicación de nuestras pieles, como si esa fuese una reacción razonable para evitar u ocultar su reapropiación, la personalización.

60. Durante mi etapa como monitor escolar fui testigo de una escena singular: una madre regañaba a su hija por mancharse el babi. El momento rozaba el absurdo, si no fuera por lo interiorizado que está el paradigma higienista, especialmente en el cuidado de los niños y en la manifestación de un estatus social y de una buena educación. De castigar a una persona por manchar lo que protege de mancharse a un cuerpo (primera función de la primera prenda), a castigar a una persona por manchar la prenda que a su vez protege de que se manche la prenda principal que cubre un cuerpo hay un importante salto de enfermiza obsesión, un goce confuso del uso del tabú como herramienta educativa o una preocupante perversión de la capacidad de comprensión de la naturaleza de las cosas. Más aún, si se considera que la función original del babi es la de ser receptáculo de las manchas generadas por la actividad del bebé o el niño durante sus juegos y su aprendizaje. Las prendas de juego, de viaje o de trabajo tienen ese derecho a la mancha, pero el siglo XX ha llevado la maculofobia a extremos patológicos, en una extraña combinación de ribetes clasistas y buenas costumbres.
Lo mismo sucede en la arquitectura. Uno de los rasgos más interesante de la conciencia del deterioro como parte de la actividad cotidiana fue la inclusión de elementos como los arrimaderos, el almohadillado rústico, los guardacantones, etc. en el diseño de fachadas. Se entendía que había que proteger el estuche, pero antes que el estuche lo importante era el contenido, no el continente. Obviamente el aspecto sacro y áulico convertía por extensión el estuche en digno de protección. La rotundidad de la arquitectura popular respondía a ese especial interés por una arquitectura sólida. De este modo, la tapia –más allá de la delimitación de la propiedad– se convertía en un segundo receptáculo destinado a amortiguar los estragos de la erosión o de la actividad humana, incluido el grafiti. Igualar en grado de protección en una ciudad viva –más allá del argumento de lo monumental o del respeto a las instituciones públicas– a las tapias con las casas, es un exceso que quizás se pueda valorar como una conquista democrática o de estatus social en el mejor de los casos. Pero, ¿es ése el único interés para su expansión? Posiblemente, un cambio de paradigma aligeraría esta tensión neurótica y supondría el desastre de la industria del empaquetado.

En la Era atómica, se confía en que la química resuelva nuestros problemas disolviéndolos o desintegrándolos, incluido el grafiti (Castleman 2012: 189). Sin embargo, es insensible a la corruptora pátina del olor a victoria que se extiende por todo el planeta y los rincones de nuestras ciudades, y que tiene en su volumen de negocio económico el principal argumento de una eficacia hiperbolizada y bendecida por la publicidad y el lucro comercial. Ahora, tras los años sesenta, la presión se ha relajado en cuanto a que la primera piel soporte 'manchas', porque existen medios suficientes para reducirlas en seco o en mojado, pero la consciencia de las razones profundas que sostienen ciertas mecánicas se van deshaciendo en el olvido y nadamos en un océano de contradicciones centrifugadas. Aún está lejos la posibilidad de que se establezcan las condiciones morales necesarias para el ejercicio libre de la creatividad personalizadora de las tres pieles[61]. Siendo todas conflictivas, la arquitectura se configura todavía como la más complicada de conquistar.

En definitiva –aunque las apariencias nos digan lo contrario–, tanto la pulsión grafitera como la pulsión antigrafitera nacen de una misma fuente, de ese crisol que combina la biología y la psiquis, y que se encarna en el proyecto cultural. Responden a la adecuación del entorno conforme a la pretensión de bienestar, una mediante la personalización o humanización del espacio según criterios individuales y colectivos, y otra que se sujeta al instinto de higiene como fuente de ese bienestar. El conflicto surge, cuando se reinterpreta como insalubre o sucia una acción personalizadora o humanizadora de índole estético, procedente de quienes no son reconocidos como agentes autorizados para intervenir sobre ese

61. Friedensreich Hundertwasser reconoce cinco pieles: la epidermis, la ropa, la arquitectura, la identidad y la tierra. En todas ellas podríamos considerar que existe una tendencia actual a la duplicación artificiosa de las pieles y a la traslación de las obsesiones que giran sobre la original, la epidermis, hacia las otras capas, combinando lo representacional con el simulacro. El *getting-up* de los setenta nos advierte indirectamente de la generalización de la tendencia a generar subculturas y alter egos como duplicación de la identidad comunitaria, agudizada con el desarrollo de la cultura digital. De momento, la duplicación de la quinta capa está en vías de consumarse con la antropización de toda la superficie del planeta y la asignación a esta cubrición del estatus de ecosistema 'natural' del ser humano.

lugar⁶². Se elude concebir que una persona pulcra, sana o culta sea capaz de grafitear, cuando la higiene moral, el equilibrio psicológico o el conocimiento social exigen precisamente expresarse con autenticidad y en libertad hacia los demás y frente al mundo.

Por consiguiente, podemos afirmar que ninguna de estas pulsiones puede dejar de enfrentarse a la otra, mientras no se disuelvan las tramas culturales que excitan el extremismo de ambas posturas o la alarma de una imposición unilateral y unidimensional. Sobra advertir que, en gran medida, pende de la liberación de la necesidad de que exita un cuerpo de especialistas. Todos deberían estar legitimados por voluntad, capacidad o formación para personalizar su hogar, sus lugares sociales y el conjunto de la ciudad. Sanear es humanizar las condiciones de vida, tanto físicas como psicológicas.

Así, la prevalencia de características valoradas como propias del hombre primitivo se ve confirmada tanto por la postura favorable al grafiti como por la contraria. Así es que tan bárbara y cazurra es la actuación antigrafiti como pretender que cualquiera, de grafitear, lo haga en la misma tónica y bajo los mismos patrones. No obstante, la calidad supersticiosa de la postura higienista resulta muy preocupante, pues potencia una represión emocial, mientras que la intervención plástica, pudiendo estar dirigida por el criterio comunitario, libera las emociones.

La supuesta jerarquización del hombre civilizado frente al hombre primitivo queda desarticulada, nada más comprendemos que el primero es tan capaz de imitar acciones útiles como acciones sin una razón lógica alguna. En el fondo, como afirma Franz Boas –partiendo de la imitación lógica y extralógica de Gabriel Tarde (*Les lois de l'imitation*. París:

62. Es muy incisiva la crítica que Friedensreich Hundertwasser realiza contra la obligación de tener una titulación para construir y toda esa articulación de normas y controles sobre la cuestión que no velan verdaderamente por el bienestar humano (Hundertwasser 4-7-1958). Por supuesto respeta unos mínimos que competen a la seguridad. Lo mismo se podría decir sobre la expoliación a los ciudadanos de la facultad de intervenir sobre sus fachadas, pero aquí el concepto de la seguridad no tendría mucho sentido, aplicado a la pintura o la escritura, y seguramente se sustituiría por lo decoroso.

Félix Alcan, 1890) –, las diferencias entre un hombre primitivo y uno civilizado son fundamentalmente aparentes y no reales, compartiendo los mismos rasgos mentales, aunque no compartan las mismas decisiones sobre ciertos asuntos (Boas 1990: 140). Apelo a esto, consciente de que las conclusiones de Tarde se derivan de una perspectiva criminológica, no para calificar de extralógico al grafiti y a su altruismo de dañino, sino para atender a lo extralógico de los excesos del higienismo, ejercidos bajo el respaldo de un aparato legislativo-económico que es bastante hipócrita o negligente en su discurso. Posiblemente, si no estuviera tan bien engranado en la maquinaria económica, se haría bien palpable su carácter maniático o forzado.

Distopía

La maculofobia, la ornatofobia, la grafitofobia, etc. son síntomas de un temor irracional al caos, que también puede considerarse una manifestación del miedo al fracaso del modelo cultural establecido o en proyecto. Una focalización enfermiza que oculta, bajo el aparataje del poder, la apelación al espíritu cívico o la protección de la salud, un transtorno obsesivo-compulsivo que afecta, especialmente, a las clases altas o con aspiración de altura. El alivio que les proporciona la limpieza maximizada les parece alejar el riesgo de sufrir una desgracia impropia de su estatus o padecer un castigo bíblico a manos de las masas, que parecen haberse convertido en los últimos baluartes de la soberanía divina, junto al clima. En este punto, surge la impresión del grafiti como una señal preapocalíptica que anuncia la caída del imperio económico-social vigente.

Un buen indicio del grado de consciencia cultural de la presencia del grafiti y de su rol público es la forma de tratarlo en la ficción de las distopías sociales. Por supuesto, sabemos que su no inclusión en relatos ficticios no supone que el grafiti no exista en el entorno del autor, sino que éste no cree oportuna su inclusión en la ambientación o como parte de los elementos que componen la narración, de un modo consciente o incons-

ciente. Pero cuando ésta se produce en ese contexto, puede descubrirnos que el grafiti opera felizmente en la sociedad, que su normalización responde a una alta consideración pública o sectorial, aunque polémica, o, incluso, que se está produciendo una obsesión por el tema que, antes que delatar una pasión a su favor, anuncia una fobia social o clasista.

George Orwell, que fue testigo no sólo de su uso común, sino también de su uso dirigido como propaganda bélica, no podía prescindir de él en su ambientación de la futura Gran Bretaña de los años ochenta. En su novela *1984* (Londres: Harvill Secker, 1949), varias son las ocasiones en que se rememora indirectamente la campaña *V for Victory*, cuyo motivo se recicla como emblema del régimen totalitario del IngSoc., instaurado en Oceanía. Si bien no se describe explícitamente en ningún momento la imagen de la *V for Victory*, sí se alude a su campaña por medio de productos de consumo o lugares nombrados 'de la Victoria' (Orwell 2006: 7, 11, 12, 31, 67, 105, 124, 127, 170, 174, 184, 226). Por otro lado, la represión que sufren los miembros del partido se relaja en el caso de los proles, la base social. De lo que puede deducirse que el régimen es permisivo hacia ciertos hábitos populares, alentados o furtivos, entre ellos el grafiti, sin dejar de ejercer una vigilancia invisible. Orwell es capaz de integrar en la descripción del paisaje urbano el grafiti de latrinalia y el criptografiti, aunque pueda este segundo ser un producto fingido, atribuido a disidentes, pero realizado por agentes del sistema (Orwell 2006: 26-27), como puede atestiguar la inexistencia de pintadas políticas subversivas (Orwell 2006: 217). Otro ejemplo es el grafiti en callejones, incidiendo en la libertad de la marginalidad, con ese tono grosero habitual del grafiti de su época y de otras, a cargo muy seguramente de niños o adolescentes proles, que no sufren los rigores correctivos de los miembros del partido en sus expresiones (Orwell 2006: 153). En todo momento la castración expresiva de éstos se pone en contraste con la libertad de acción de los proles, quienes aun estando presos se atreven a grafitear en las celdas (Orwell 2006: 278-279), una forma de recalcar el estado de alienación, fanatismo, temor y autocensura generado.

Gracias a estos detalles, podemos apreciar el grado de realismo que tiene el relato de Orwell. Es evidente que, tal y como observaremos, la re-

presión —persuasiva o coaccionadora— siempre se ejerce primero en la parte alta de la pirámide, para poder estabilizar y perpetuar el sistema y justificar su aplicación en la base social —luego vendrán las excepciones—. No es extraño que los miembros del IngSoc., como sustrato de la oligarquía gobernante al servicio del Gran Hermano, sufra la misma corrección educativa que podría soportar en ese punto la aristocracia y la alta burguesía británica desde la época victoriana, a golpe de vara y promoción social, aunque parezca referirse sólo a los regímenes totalitarios. Cada régimen establece sus reglas con mayor o menor flexibilidad en su ejercicio y una más profunda o laxa interiorización individual de las mismas.

La ausencia de un grafiti gestado fuera de la marginalidad social y fuera del dirigismo del poder es un signo propio de la Edad Contemporánea, en su afán por segregar la pluralidad en normalidad y anormalidad. Ningun producto o acción se escapa de ser clasificado según el criterio establecido, como útil o saludable socialmente. Pero además, Orwell nos resalta una injerencia más allá de lo objetual o procesual, que la sociedad de masas provoca: el control mental. Lo hace palpable por medio de una nueva modalidad de 'grafiti', genuina de un sistema totalitario: escribir en un diario personal o pensar hacerlo constituiría un modo de transgresión equiparable a la pintada en un muro (Orwell 2006: 28). La prohibición iba más allá de la impropiedad del soporte, que pese a haberse diseñado para recoger la escritura, ahora estaba proscrito; más allá del contenido o del proceso de ejecución o planificación, porque afectaba a la misma intencionalidad (el *thoughtcrime*). Dentro de esa lógica, pensar en escribir lo que no había sido ordenado era por sí mismo un acto ilegal y, por consiguiente, resituaba el acto grafitero en su misma gestación mental, en la autonomía de pensamiento, en la voluntad.

Unos años después de publicarse la novela de Orwell, Ray Bradbury publicaría *Fahrenheit 451* (Nueva York: Ballantine, 1953). En este libro Bradbury nos describe una sociedad futura, no muy lejana, que se entrega sin resistencia a la incomunicación, en un paraíso infernal de casas blancas, con salones multicolores, donde el grafiti ni siquiera forma parte de la violencia juvenil (Bradbury 2009: 99). El desinterés por los

libros y su quema representan la instauración de un orden que trabaja para que los ciudadanos dejen de pensar y sentir fuera de unos parámetros establecidos arbitrariamente. Escribir y dibujar se convierten en acciones mecánicas en un mundo que desprecia la cultura, reducidas a su mínima expresión, de un modo más radical que en la obra de Orwell y sin intervenir en apariencia un aparato coercitivo, sino por medios altamente seductores que adormecen cualquier sentido crítico y embaucan al individuo en una reinterpretación espectacular de un mundo de acontecimientos en los que cree participar y beneficiarse. Ridículo pensar que en esas coordenadas se pudiese producir el más mínimo amago de *tagging*, en un mundo automatizado que desprecia la cultura y se entrega al trabajo rutinario, al ocio dirigido y al hedonismo por inercia.

En este punto, vemos que el grafiti en sí no es un elemento sintomático de la distopía, sino que su alteración o aparición residual nos habla de una anomalía social. Si queda como único medio libre de expresión, en esa marginalidad que le ha sido característica, es porque el acceso a los medios de comunicación socialmente más honorables ha sido anulado plenamente. Por otro lado, si desaparece de la faz de las ciudades es porque el control ha llegado a ser absoluto, porque el propio individuo ha llegado a tal punto de autocontrol —o incluso de desinterés por expresarse—, que ha dejado de sentir el impulso de dejar huella. Por esa razón, es maravilloso constatar que algunas proyecciones del futuro integran el grafiti con absoluta normalidad[63].

63. La teleserie de ciencia ficción *Space 1999* (ITC/RAI 1975-1977) no tuvo reparo alguno en integrar el grafiti, consciente de su 'modernidad' o de su vigencia a las puertas del siglo XXI, al tiempo que lo reconocía como un archivo informal de la memoria histórica. En tres ejemplos vemos una lectura totalmente inocente, comprensiva y natural del medio. En el sexto episodio de la primera temporada, "Voyager's Return" (1975), dirigido por Bob Kellett, la base lunar Alpha localiza una nave espacial no tripulada, la sonda terrestre Voyager I, lanzada al espacio en 1985, en cuyo interior encuentran las firmas del equipo responsable del proyecto, escritas con alguna clase de lápiz litográfico. Un guiño a rituales como el llevado a cabo por el equipo de la Ryan Aircraft Co. que diseñó y construyó el aeroplano *Spirit of St. Louis* (1927). En el undécimo episodio de la misma temporada, "Guardian of Piri" (1975), de Charles Crichton, a causa del descubrimiento del que creen un planeta habitable, la tripulación estalla en júbilo. Como resultado de la locura del festejo, alguien escribe un inocente «PIPI»

Es muy llamativo el hecho de que, con la masificación, descontrol y represión del fenómeno del Getting Up, las construcciones distópicas se disparan en lo que se refiere a la inclusión del grafiti como rasgo ambiental. Sobra decir que la sombra de la ciudad sin ley, salvaje, bárbara, peligrosa, representada por el Nueva York de los años setenta, encarado a la encrucijada del fin de siglo y de milenio, se acabaría proyectando en el imaginario futurista de una manera paradigmática, configurando espacios caóticos o apocalípticos donde no quede ningún rincón sin marcar. En este punto, se aprecian dos enfoques: el que infiere de un espacio inmaculado una anulación total de la humanidad y el que plantea con la presencia masiva del grafiti el colapso del sistema y la instauración del angustioso régimen del más fuerte. El cine o el teatro serán el mejor escaparate para mostrar esta revisión del tópico.

Por todo esto y para que en una imagen distópica –ya sea literaria, teatral o cinematográfica– se incluya el grafiti de una forma exagerada y funcione como una elemento de inquietud, debe prevalecer la inculcación de una lectura negativa del mismo. Esto es, debe de anularse la lectura que interprete ese rasgo como un signo gregario de esperanza a través del cual, pese al caos y la aparente paradoja, la cultura sobrevive y el ser humano consigue mantener vivo el impulso de expresarse libremente en una situación todavía más hostil y disgregatoria[64]. La asocia-

sobre una mampara de la enfermería de la base, aparentemente con un rotulador. Este desmadre se justificará por ser todos víctimas de una alteración de la conciencia, por un delirio alucinógeno que permite la indisciplina. En el octavo episodio de la segunda temporada, "The Mark of Archanon" (1976), de Charles Crichton, tenemos el clásico autógrafo deportivo sobre una pelota de rugby –usada en el partido en el que los Kangaroos australianos vencieron a los Ashes ingleses en Swinton (1963), firmada por Earl Harrison–, que aparece a modo de reliquia histórica. En suma, se ve como una anomalía dentro de la asepsia del futuro y un rasgo de época curioso, pero confirma la normalidad todavía vigente en los años setenta del recurso ocasional del grafiti.

64. La ausencia del grafiti en el paisaje urbano se suele asociar con la eficacia del orden instituido y el bienestar social, sin embargo hay diversos ejemplos que hacen manifiesto precisamente lo contrario. Dejando de lado los llamados 'territorios comanches' –que alteran la amplitud tipológica del grafiti que puede darse en un estadio de libre desarrollo–, la explicación de que algunas áreas urbanas no tengan *getting-up*, por

ción con el mundo criminal es crucial para seguir convenciendo al público de que su presencia es una clara señal de peligro inminente y no de paz social.

Sorprende, por eso, la interpretación agridulcemente positiva del grafiti como desesperanza, como último grito de frustración ante la nada y de defensa de la dignidad por encima de la depravación. La teleserie *The Martian Chronicle* (NBC 1979), de Michael Anderson y basada en una novela homónima de Ray Bradbury (Nueva York: Doubleday, 1950), nos muestra en el episodio 3, "The Martians", el paisaje desolado de las colonias marcianas cuyos moradores, ante el apocalipsis nuclear sobre la Tierra, esparcen por el exterior de los edificios desvencijados de First Town coloridas y cursivas pintadas a espray, condenando las bombas y las guerras y pidiendo regresar al hogar terráqueo. El grafiti se convierte en la expresión de la humanidad, en la voz de la conciencia, en el incruento incendio que invoque a la vida los rescoldos de la razón y del espíritu, libres de restricciones para dolerse de la desgracia por los recovecos de una cultura moribunda, donde cualquier crimen empalidece ante la barbarie de la civilización.

Sobra decir que los directores de cine que han utilizado conscientemente el grafiti en las puestas en escena de sus películas coetáneas o futuristas, en las que combinaban criminalidad o terror, han jugado constantemente con la maculofobia y grafitofobia para crear un ambiente de desasosiego. Su intención no habría funcionado de haber una per-

ejemplo, no se debe necesariamente a la actuación disuasoria o represiva de la policía, sino a la existencia de un conflicto bélico o la hegemonía local del crimen organizado. Así puede evaluarse en el caso de ciudades como Medellín (Gaviria 2015: 221-222) o en aquellos lugares donde la actividad de bandas, mafias, paramilitares o guerrillas coarta la libertad de movimientos y de acción de los individuos, por el miedo a las confusiones, las represalias o a perder la vida. También puede ocurrir que algunas poblaciones marginales se sientan ajenas a esta clase de expresiones y hagan uso de su apropiación del espacio para impedirlas, por motivos culturales o intereses particulares. Así se refleja en una anécdota acaecida con el muralismo reivindicativo y participativo en la barriada de Palomeras Altas de Madrid, en 1978 (Cuevas 2007: 123). En conclusión, un paisaje que acoge manifestaciones de la Aerosol Culture o del Arte Urbano es un paisaje habitado, un paisaje compartido, un paisaje abierto.

cepción normalizada del grafiti —salvo que se jugase con la anomalía oculta entre la normalidad—, aspecto que también nos hace ver que, en el aire inquietante y chirriante de la arquitectura futurista de corte loosina podía anidar sin problema lo terrorífico, porque su *furor vacui* no podía ser del todo visto como algo muy razonable. Estamos oscilando entre el pavor que provoca el esqueleto descarnado y el cuerpo putrefacto.

La película *Thing to Come* (1936), dirigida por William Cameron Menzies y con guion del fabiano Herbert George Wells, resaltaba las diferencias estéticas entre la ciudad coetánea, donde el grafiti tenía su lugar; un futuro retrógrado y sumergido en la barbarie y el analfabetismo medieval, fruto de una devastadora guerra mundial; y otro futuro posterior, consagrado a la ciencia, la paz y el progreso, pulcro, blanco y depurado, pero carente de pasiones. A nivel popular, a principios del siglo XX la percepción de la arquitectura racionalista como un espacio perturbador y alienante no se dejaba sentir todavía de pleno, y su desarrollo generalizado, marcado por el sueño de hacer realidad la utopía social, sólo podía significar el deseo de compartir las ventajas vivenciales de un sistema constructivo que no podía quedar exclusivamente para el disfrute de las elites sociales. La Posguerra mundial consolidaría esa concepción, al asociarse su implantación con el desarrollo económico y el progreso social. La era del asfalto y el hormigón había por fin arraigado, solapándose a la era de la electrificación y el agua corriente. Las poblaciones urbanas abrazaban la nueva estética como garantía de una mejora en sus condiciones de vida y de la participación en la bonanza económica general. Vivir en un piso era sumarse a la colmena de los elegidos para protagonizar el mañana.

El cine italiano de los sesenta —heredero de la experiencia neorrealista que ya había mostrado los muros grafiteados de la vida diaria rural, suburbana y urbana como parte de la normalidad cotidiana, con abundancia del grafiti político, religioso, carcelario, infantil, latrinalia, tabernario o de camerinos— retrataba muy bien ese tránsito de los barrios obreros de arrabal hacia un ordenamiento urbano de escuadra y cartabón. Películas como *La cuccagna* (1962), de Luciano Salce, o *Accatone* (1961) y *Mam-*

ma Roma (1962), de Pier Paolo Pasolini, mostraban la vigencia del grafiti a manos de niños, jóvenes o adultos. Las barriadas a desmantelar y realojar acumulaban pintadas que reclamaban el derecho a la vivienda digna, junto a grafitis políticos, cuya hegemonía se diluía sobre las paredes de esas cordilleras de vigas de acero y hormigón, surgidas de la planificación urbanística. Tras ese uso combativo, los adolescentes o niños tomaban las riendas de la grafitosfera como consecuencia de la gran vitalidad demográfica, la fractura social que ensanchaba su mundo y la desinhibición que permitía la presencia de ese ornato libre, compuesto de pintadas y murales populares que exorcizaba el dirigismo mural y la tipografía de bastón y tentetieso que había caracterizado el período fascista.

En toda Europa, las poblaciones de periferia iban, generación tras generación, adaptándose a los nuevos modismos de la vida urbana en la medida de lo posible, pues la infancia, el ardor juvenil o la farra adulta permitían la expansión expresiva, si exceptuamos la conflictividad social, siempre tan estimulante. Los márgenes de libertad de los barrios periféricos y de aluvión chocaban con la gestación de unas conductas y costumbres cívicas metropolitanas, forjando la distinción estética de los barrios altos y pequeñoburgueses con los barrios obreros italianos, franceses, británicos, alemanes, españoles, norteamericanos, etc. La pulcritud y la ausencia del grafiti iban convergiendo en un mismo paquete identitario acerca de lo que era un estado ideal de vivencia urbana.

Ya en los años cincuenta y sesenta, pasados los rigores de la posguerra, lo que era futuro asomaba contundentemente como presente. Pero lo que se había presentado como la panacea habitacional mostraba un viso agridulce. El posible encanto esnobista del supuesto confort de la modernidad ya había quedado cuestionado, desde una perspectiva cómica, con la película *Mon oncle* (1958), de Jacques Tati. Su retrato de la vida plastificada en la ciudad racionalista, la ciudad del futuro hecha presente (Villa Arpel), y de la vida de carne y nervio de los barrios tradicionales, libres del condicionante de la corrección de una clase media entregada a la etiqueta burguesa del área residencial, resaltaba con agudeza su absurdo contraste, apelando al sentido común. Un sentido co-

mún personificado especialmente en la desprejuiciada mirada infantil, ávida de experiencias, anécdotas e interrelaciones sociales. Su participación activa en la configuración del paisaje urbano se refleja en la presencia de su grafiti.

En ésa y otras películas de la época, la maculofobia higienista y el culto aerodinámico a lo irrompible se perfilaban como emblemas del nuevo mundo, industrial y tecnológico. Sus epicentros serían esos distritos financieros —tal y como nos muestra la película británica *The White Bus* (1967), de Lindsay Anderson—, cimentados sobre una administración automatizada, cronometrada y rutinaria. Dicha película nos muestra la profusión de una higiene insensible y aislacionista. Desde la escena inicial de la oficina hasta la escena final de la *fish and chips shop*, el acto de limpieza no tiene un carácter positivo, sino alienante e inhumano en su aplicación mecánica. El formalismo de estética rectilínea, pálida e impoluta de esos centros ideológicos se irradia hacia los nuevos barrios destinados a la clase trabajadora. La ciudad contemporánea se constituye en el escenario de un pulimentado vacío existencial y una deprimente parálisis del alma del tiempo, ahogada por la planificación y la especulación urbanística.

La sociedad ideal que debía de haber surgido tras la pesadilla de la barbarie bélica no era más que un mundo en crisis antes de nacer. En ese clima de desengaño —cada vez más acusado, cuanto más se dilataba la consecución de las promesas del bienestar social general—, el grafiti tomaba dos caminos en su diseminación paisajista: se convertía en una resistencia de la naturalidad humana, vitalista, o se constituía en una plataforma de desagrado y protesta, cotenida o rabiosa. La confusión entre dichas pulsiones, en colisión con el hegemónico paradigma de la higiene, produjo la impresión de una degradación social.

John Carpenter supo jugar con el grafiti en sus películas, apoyado en su contemplación como un elemento perturbador, ratificando y consolidando su visión apocalíptica. Su cine expresa con maestría el desencanto de unas generaciones, azotadas por el fantasma de la autodestrucción global y una terrible inversión de valores éticos que alimentaba el mate-

rialismo y el nihilismo. La aplicación escénica del grafiti era incipiente en el clima claustrofóbico de los vacíos y expuestos barrios del sur de Los Ángeles en *Assault on Precinct 13* (1976), pero se hizo más patente y consciente en películas posteriores, que ya convivían con la eclosión de Getting Up y que transitaban por los géneros del terror o la ciencia ficción. Su presencia se hizo muy consciente en una película de ficción futurista, *Escape from New York* (1981), donde se recrea desde el patrón distópico el Nueva York de 1997, convertido en una megaprisión. Por supuesto, en una historia ubicada en la capital mundial del Graffiti, más si es un penal poblado por la escoria social, no podía faltar en la puesta en escena un buen festival de aerosol que colaborase a generar la imagen de la ciudad sin ley, por muy difícil que parezca poder proveerse de pintura en esas condiciones. La fórmula la repetirá quince años después con *Escape from L.A.* (1996). En este caso, la presencia grafitera en Los Ángeles de 2013 sería más discreta, recuperando el sabor autóctono californiano que caracteriza la cinematografía de Carpenter. Entremedias, en *Prince of Darkness* (1987), el grafiti angelino contribuía a crear una atmósfera de abandono e inseguridad, en un mundo abocado a caer bajo el dominio del Antidiós. En *They Live* (1988), la presencia del grafiti es mucho más consciente —ya es una nota muy destacada en la selección de las localizaciones— y se integra en la construcción escenográfica. La escena inicial del tránsito por una zona ferroviaria nos regala un buen retazo del Graffiti de Los Ángeles, integrando el título de la película en forma de pintada, solapada a un mural pintado en el pilar de un puente. Luego habrá más muestras del grafiti callejero, además de dar forma al grafiti de la resistencia clandestina a la invasión alienígena, con lemas como «THEY LIVE WE SLEEP». Es patente que Carpenter consigue sus propósitos gracias a que ha cuajado una imagen vandálica y criminal del grafiti, que se ve agudizada y retroalimentada por el mismo cine, pero también a que la visión distópica arrampla con contundencia contra la grandeza de ese racionalismo capaz de generar monstruos, echando mano del grafiti como símbolo de subversión.

Otro director muy sensible al uso del grafiti es Federico Fellini, quien traspasa su aspecto escénico neorrealista a la esfera onírica o simbóli-

ca. Fellini otorgará al grafiti una relevancia enorme como protagonista en su sátira social y política, a modo de falso documental, *Prova d'orchestra* (1978/1979). Un retrato alegórico-social de la historia reciente de Italia y de la Europa surgida de la Segunda Guerra Mundial, teniendo como detonante de su rodaje el asesinato del político democratacristiano, Aldo Moro, producido el 9 de Mayo de 1978.

El ensayo de una orquesta se malogra por las desavenencias entre los sindicalistas y músicos con su autoritario y perfeccionista director. Durante la huelga, también se romperá la armonía entre los músicos, creando un clima de tensiones y desencuentros que acabará en un estallido de anarquía y violencia. El caos culmina con el derribo de la nave que les alberga. Mientras tanto, los muros, las puertas, la sillería, el podio, los retratos... se verán recubiertos de pintadas y contrapintadas, testimoniando la crisis y las pretensiones de acabar con lo establecido y construir lo venidero. El emblematismo del aerosol como arma revolucionaria del siglo XX es innegable, tras la eclosión sesentaiochista, asociado a la idea del conflicto en la esfera adulta. La pintada sigue la estética rojinegra —o la 'antiestética salvaje', descrita por Italo Calvino (1995: 506-513)—, tachista, de trazo fino y caligrafía descuidada, propia del activismo político de los años setenta, distanciada del rígido formalismo fascista o soviético.

Fellini establece, además, un diálogo con lo universal, al incluir instintivamente una recopilación entremezclada de prácticas protografiteras y grafiteras. El grafiti coexiste con las sombras, las manchas de humedad, las grietas del muro, el golpe, la fractura, el goteo, la salpicadura, la quemadura, el disparo, la iconoclastia, la *damnatio*, la herida, bajo una arquitectura que acaba quebrándose y colapsando, creando una imponente polvareda. Ese derribo simboliza el culmen del caos: la revolución, la guerra, la postguerra, el estallido que da pie a un retorno al punto de partida, en un pulso perpetuo entre el poder y el contrapoder, la asfixia controladora, perfeccionista y unitaria y la demanda de libertad, creatividad e individualidad. Podemos entender que la imagen excesiva del grafiti adopte el aspecto de un síntoma de virulencia social y anuncie un fracaso del organismo social.

Fellini ya había empleado el grafiti como ambientador diez años antes en la película *Satyricon* (1968/1969) –versión libre, en clave de retrofantaciencia, de la obra de Petronio, *P.A. Satiricon libri* (s. I) –, con resultados espectaculares. El grafiti contribuía a crear una ambientación crepuscular y onírica que rompía las barreras entre el consciente y el subsconciente –añadiendo la sombra como elemento mural parlante–. Fellini erigía un puente entre la decadente Roma antigua y el mundo contemporáneo, estableciendo paralelismos entre los muros del antiguo barrio de La Subura y los muros de la moderna Pignota romana, hija del desarrollismo de los años sesenta. Su recreación de la actividad grafitera antigua es sensacional y dotada, al tiempo, de contemporaneidad. El escenógrafo Bernardino Zapponi usó como fuente principal *La vie quotidienne à Rome à l'apogée de l'Empire* (París: Hachette, 1936), del historiador Jérôme Carcopino. El toque apocalíptico arreciará cuando se produzca un terremoto que alejará a los protagonistas de la Roma suburbial, confirmando los subliminales presagios.

Toda elite social genera un aparato estético que la representa y condiciona el aparato estético que representa al resto de la sociedad, procurando mantener las riendas de su redefinición futura, conforme a los ciclos de renovación generacional. La historia del arte sustenta su dinámica regeneradora en ese principio, acoplándose los cambios estilísticos y los movimientos artísticos a los avatares sociopolíticos. Hasta el punto de que toda propuesta artística que aspire a una posición protagonista debe considerar la conquista de las elites económicas, políticas o culturales. El Getting Up lo intentó y no puede decirse –en términos históricos– que triunfase. Estaba muy, muy lejos de conseguirlo. Ni siquiera la eclosión grafitera que solemos ubicar alrededor de 1968 ha conseguido que el grafiti sea un arte reconocido oficialmente a nivel social. Simplemente contemplar en su día el despliegue de cuadros pulverizados con esa 'antiestética' callejera, colgados sobre esos lisos y blancos paramentos museísticos, podía alentar en la más optimista de las almas sensibles a creer que el Graffiti podía aspirar a hacer algo más que aporrear con furia y ritmo las doradas puertas del Olimpo. Podríamos barajar varias hipótesis de por qué no gozaría jamás del favor de las eli-

tes culturales —este libro está plagado de ellas–, pero todas se cruzan inevitablemente en la misma cuestión: el triunfo del grafiti no puede acaecer, mientras no se produzca una alteración sustancial de la concepción social de la arquitectura y del espacio público. Eso implica, tanto su concepción física como la vivencial. Por eso se ha visto a menudo en 'el día después' la llegada de una oportunidad para construir —salvando las fantasmagorías que genera el miedo a la libertad o al final de la Era de la Ley— un mundo nuevo que se entregase incondicionalmente a la creatividad libre, gracias a la destrucción del exoesqueleto cultural.

Capítulo III

DE LO IMPROPIO

Ahondemos ahora en el concepto de impropiedad, que advierto como eje vertebrador de la entidad cultural de este fenómeno. Ahí está el cogollo del asunto, pues en él reside el quid de la cuestión –junto al tema esencial de la libre expresión– en un modelo social que se erige sobre el pilar del control social, manifestado en ese binomio censo-censura que implica básicamente el registro cuantitativo y la formación cualitativa de la población. Lamentablemente, durante siglos la educación se ha entendido principalmente de dos maneras: como poda, anulando conductas hasta la castración, o como encauzamiento, reconduciendo esas conductas hacia lo conveniente hasta el encorsetamiento. Tendencias que se resumen en dos lemas: 'eso no se hace' o 'eso no se hace así', visibles en las primeras reacciones frente al Subway Graffiti (Castleman 2012: 41). Significados que se han ampliado con réplicas persuasivas como 'eso se puede hacer también así' o tan chulescas como 'pues ya está hecho', gracias al desarrollo de ciertas subculturas y sus marcos de desarrollo, entre la subversión y la resistencia, que se sirven del grafiti como un instrumento fundamental de distinción, cohesión y manifestación. En una vertiente disidente más combativa, se añadiría a la proposición contestataria un 'aunque tú no quieras o no nos dejes, tirano'.

La impropiedad distingue a primera vista al grafiti de otras representaciones gráficas, situadas en el espacio público. Basta con recordar el patente contenido porno-escatológico del grafiti en entornos con una fuerte represión moral y un bajo umbral de tolerancia que favorece la provocación. No obstante, esa impropiedad no es algo estanco, sino que depende directamente del cuerpo de valores de su sociedad y, por tan-

to, es mutable y en algunos casos, subjetiva o convencional. Los efectos de una representación o expresión gruesa o grotesca no son siempre los mismos entre un auditorio con un criterio abierto y comprensivo, aunque el impacto de éstas sea mayor cuanto más se ubiquen en un contexto central y superior, socialmente hablando. Como sucedió con la irrupción del feísmo en la pintura o la literatura. Entonces, el desasosiego en los círculos oficiales fue de pasmo.

Igualmente, la impropiedad toca de lleno el tema de las libertades sociales y, en consecuencia, nos pone en antecedentes de que el grafiti es una clase de manifestación que se enfrenta, de un modo u otro, a la norma establecida, agudizándose como actividad rocambolesca o molesta para ciertos segmentos sociales en situaciones de notable intolerancia política y religiosa, o de fractura social. Esta reacción se complementa con la impresión de ser insignificante en términos de irritación social, cuando existen situaciones de verdadera tolerancia, armonía o festejo social.

Puede parecer inapropiado sacar a colación a Thomas Hobbes, pero en su obra vemos los cimientos del actual estado moderno y de la ética materialista que irá marcando su proyecto social. Al tiempo, nos percatamos de una visión aristocrática de la sociedad en crisis, por la irrupción del capitalismo rampante que alterará ciertos valores sociales y la concepción compartimentada de la vida que aspira a lo unitario. Estos aspectos convertirán los hábitos populares en materias prioritarias de intervención gubernamental. Su tratado *Leviathan, or The Matter, Forme and Power of a Common Wealth Ecclesiasticall and Civil* (Londres: Andrew Crooke, 1651) nos prepara para lo que va a acontecer: la justificación de que la seguridad y estabilidad pasa por el sacrificio de la libertad del lenguaje, que ha de sujetarse a una disciplinada corrección (Hobbes 2009: 35-43). El utilitarismo y la precisión van a desembocar en la extirpación de lo poético, la culpabilización de no expresarse debidamente y una progresiva estética del despojamiento que irán en paralelo con la implantación de un descarnado espíritu materialista, afín a una desproporcionada e inhumana protección de la propiedad –pensemos en el *Bloody Code* (1688-1815)–.

En consecuencia, el combate contra el equívoco que se traba, desde la perspectiva hobbesiana, para el feliz desarrollo social, afectará a la larga, aunque no se diga explícitamente, a la vigencia del grafiti como medio de expresión. Más aún, al considerar su declarada posición política oclofóbica o demofóbica (Hobbes 2009: 72), que lleva implícito el control del espacio público y de los medios de comunicación. Su analogía del lenguaje ofensivo con la esfera animal –salvo si quien se pronuncia es el gobernante (Hobbes 2009: 37) – influye en el juicio sobre el grafiti, en la medida en que éste se escore hacia un uso maledicente o militante. Inercia evidente en una época de gran agitación social y afrentas constantes, que acabaría consolidando la catalogación oficial de este medio de expresión popular como indigno. Aunque, en última instancia y parafraseando a Hobbes, la valía del grafiti dependería siempre del contexto.

El contexto permite que se produzca también su aprecio social o hasta su ejercicio institucional por el poder, en beneficio de la autoridad del estado. Esto nos explica la coherencia de su monopolio en el contexto de los regímenes totalitarios, pero también que se convierta en un medio fácil para simbolizar la reapropiación del poder por parte del pueblo o por los individuos que repudian el incumplimiento o la imposición de un contrato social sobrevenido. La idea de que la fama es la prueba del poder (Hobbes 2009: 94), estará en la base de la fijación de un ejercicio perseverante del grafiti por toda clase de agentes, desde los movimientos obreros hasta el escritor de graffiti.

La filosofía hobbesiana deja clara una cuestión que colisiona con la ética democrática y, en consecuencia, nos aclara qué es propio del juego democrático: el ser idóneo no basta para reclamar una posesión o para desempeñar una actividad o poseer algo; para merecerlo debe tener derecho a ello y eso depende de que exista la promesa (Hobbes 2009: 91). Por supuesto, hemos de entender que en el marco democrático existen contractualmente muchas promesas y una de ellas es la salvaguarda y desarrollo de la libertad de expresión y el derecho a la propiedad. En ese punto surge el debate que permite mantener aún la aspiración de

propiedad del grafiti, y no ha sido inusual el reconocimiento tácito de la legitimidad moral del ejercicio del grafiti en ciertos contextos democráticos. Resulta patente esa posibilidad en la forma de plantear las políticas de integración del Graffiti en la España de los años ochenta (Figueroa y Gálvez 2002: 173-179). En suma, la petición de un grafiti legal dentro de una democracia es lógica y lícita.

Pese a la evidencia del juego arbitrario y del peso de la concepción político-económica de la sociedad, la cuestión de lo impropio permanece en la actualidad como un escollo en la discusión sobre el futuro del grafiti, pues frecuentemente no se asume como un producto cultural –incluso en su papel de representación simbólica del caos (la propiedad de lo impropio)–, sino que se estima como un remanente de conductas 'animales' o 'salvajes'. Un enfoque que debería de haberse cerrado hace tiempo, de tener claro que la biología humana y la cultura humana son realidades imbricadas entre sí hasta el punto de arriesgarnos a declarar que son extensiones de un mismo germen. Esa consciencia del 'remanente' se fija de modo endeble sobre entelequias de lo que es animal/humano o salvaje/civilizado, y que darán lugar a engendros intelectuales como el hibridismo social de Cesare Lombroso. Basta con perderse en textos tan críticos con lo establecido desde ese poder que trata de conformar el mundo a su manera –como *L'istituzione negata. Rapporto da un ospedale psichiatrico* de Franco Basaglia (Turín: Giulio Einaudi, 1968) –, para abrir los ojos ante una realidad recubierta de falsedades y falacias, engaños y autoengaños. La sociedad del bienestar y la abundancia es un perfeccionado entramado de violencia y dominación sistemáticas, administrado con profesionalidad y discreción, que subraya la diferencia entre los que tienen y los que no tienen poder, que por lo común acaban excluidos a la mínima (Basaglia 1972: 131-132).

A menudo la civilización no es más que una sublimación o nueva versión de la 'barbarie', con todo lo bueno y todo lo malo que pueda suponer, constituyendo la educación un domeñamiento o anulación de nuestra naturaleza en pro, no de un feliz gobierno, sino de la felicidad de los gobernantes. En el mejor de los casos, la educación representa

una toma de conciencia, autocontrol y autosatisfacción responsable de nuestros impulsos naturales, a la espera de resolver o diluir las posibles contradicciones entre nuestro ser social y nuestro ser natural. Sin embargo, tan falaz resulta apelar a la barbarie como a la civilización para catalogar la bondad o maldad de tal o cual práctica, mientras seamos testigos de que la autoridad ostenta sin rubor el monopolio de la violencia y de ese mismo vandalismo sin que le duelan prendas. Es una cuestión que resalta sobremanera cuando se habla de la manida caracterización del grafiti como vandalismo, encendiéndose en nosotros la luz de alarma frente a lo que puede ser un juego de poder que adultera la ponderación entre fines y consecuencias, intención y resultado. Posiblemente se haya derramado más sangre, destruido más patrimonio cultural y contaminado más la Naturaleza desde el amparo de la civilización y la legalidad o su parafernalia que por cualquier otro medio.

Este comentario nos debe concienciar de que muchos rasgos de salvajismo que se denuncian como indignos son compatibles con una concepción verdadera —entiéndase, positivamente humana— de la civilización. Son aquellos aspectos hipócritas y alienantes, que delatan las contradicciones y desajustes del hombre civilizado, los que deben atacarse con saña, para lograr una civilización lo más natural, integral y benigna posible. Un modelo que respete en primer lugar el derecho a la vida, a la dignidad de la persona, al crecimiento personal y a la buena muerte. La concepción de lo socialmente patológico es todavía tan arbitraria y sujeta a la protección de las estructuras de poder, que no es extraño que recoja como antisocial prácticas que mantengan vivo un margen de libertad razonable para expresar el descontento u otros mundos posibles. Sin embargo, mientras no haya un sincero interés por dejar de meter en el mismo saco todo el grafiti y de discernir qué tipologías de grafiti son verdaderamente propias de lo antisocial —más correctamente, qué formas de manifestación de cada tipología podrían tener un cariz antisocial—, confirmaremos el interés por acomodar el estudio de este fenómeno cultural al dictado de la retórica del poder, a su interesada descripción y ajuste de la realidad establecida. Sólo con los ojos del entendimiento podemos confirmar que el grafiti civiliza.

Salvajes y bárbaros

Sobre el salvajismo y la inconsciencia política, resulta muy ilustrativa una anécdota. Durante el furor antigrafiti en la ciudad de Móstoles (Figueroa y Gálvez 2002: 171-172), el alcalde José Baigorri no tuvo empacho en criticar las políticas integradoras de los municipios vecinos y de invitar a los escritores de graffiti a que se fueran a pintar al monte, cuando aparecieron los primeros *tags* en la estatua de Andrés Torrejón (Martín 7-1-1992: 42). Sin duda, vemos en este comentario y en esa expresión popular la equiparación del escritor de graffiti con la imagen del salvaje, asignándole aquel lugar que le era propio: el monte[65]. Un gesto que aparentaba ser contradictorio, ya que su política antigrafiti se sustentaba en argumentos tales como la salvaguarda del medio ambiente (Blanco 11-3-1992: 6). Bueno, todos sabemos que la principal visión del campo

65. Esta reacción coincidiría con la práctica de expulsar extramuros o de marginar en el umbral a aquellos elementos anómalos, como los locos (Foucault 2014: 25), aunque desde el siglo XVII se vaya imponiendo la opción del confinamiento. Al salvaje se le manda lejos, pero cuando no hay más horizonte o cuando se desea estrechar el control, se opta por encerrarlo en reservas. Por esa razón, los grafitódromos se configuran en una solución intermedia entre la expulsión y la prisión, y surgen de modo paralelo a la expulsión periférica de las actividades grafiteras de gran envergadura. Se trata de una solución estrictamente estética que no altera en nada los criterios monopolistas o unidireccionales del poder público. Los *taggers* que pretendan permanecer activos en la ciudad central, se ven forzados a hacerlo a modo de escaramuzas dignas de Tasunka Witko, no exentas de orgullo o revanchismo.
Por otro lado, el principio lícito de impulsarse hacia el objeto de deseo o el deseo de alejarse del objeto de aversión —enunciado por Hobbes (2009: 54) y que conecta con el placer y displacer de las teorías psicológicas— se truncan en su feliz resolución, porque el contrato social y el régimen económico priva de la libertad espacial necesaria para exiliarse en la situación más extrema de represión. La cronicidad de la mendacidad o el vagabundeo es la señal clara de un impedimento del derecho de arraigo, no por no invitarse a hacerlo, sino por no permitir ejercerlo en otro lugar. Esto agudiza el drama humano que persevera en forma de neurosis, al somatizar los conflictos externos. Cuando alguien se ve preso físicamente y muerto socialmente, es muy difícil superar un trauma. No es extraño que en un mundo cada vez más adueñado y capitalizado, con lindes, cercados, fronteras y muros, las puniciones incidan en la reclusión y no en el destierro, ese desplazamiento físico que permitía empezar una vida nueva.

para la civilización urbana es la de provisión de materias primas, vertedero o lugar para el solazamiento, en el que cuanto menos polvo y bichos haya, mucho mejor; o el papel de receptáculo de los excluidos o de esos marginados sociales que deben contentarse con vivir extramuros, en poblados o en reservas, prefigurando el fantasma de su extinción.

Los alcaldes y los escritores de graffiti son urbanícolas, se mire por donde se mire. A pocos de los segundos les ha dado por firmar entre árboles y piedras, no es su medio o el mejor medio para sus intereses. Quizás no pueda descartarse que, en el improperio de su expulsión, anide el recuerdo desdibujado de prácticas ligadas al ámbito silvestre o campestre, pretéritas o recientes, que inciden en la impresión de estar ante un atavismo a erradicar[66]. Incluso, que revolotee el fantasma cultural de un salvajismo rústico que está latente y que se expresa en tópicos como las serranas del Siglo de Oro o se proyecta sobre los criminales decimonónicos, nombrados como montañeses por su brutalidad sanguinaria y falta de escrúpulos (VV. AA. 2016: 170). En fin, el monte es el territo-

66. Es muy ilustrativa la asociación que se establece desde antaño entre los adolescentes y las cabras, así como la visión del monte como el lugar natural donde anida lo salvaje o que acoge a lo inadaptado –la cabra tira al monte– y a donde hay que mandar lo anómalo e incómodo, en un tiempo donde la inserción social se confunde con la domesticación antes que con la ampliación de los márgenes de lo bien visto. Así se aprecia en la expresión: «εἰς αἴγας ἀγρίας: ἐπί τῶν τὰ κακὰ ἀποτροπιαζομένων» (Leutsch y Schneidewin 1851: 161), con la que se declara la expulsión lejos de los males que nos atacan, en un tiempo en que lo caprino empieza a demonizarse de forma rotunda. Por supuesto, el concepto de salvaje (ἄγριος) conlleva la asociación con lo violento, lo antisocial y, por ende, con lo proscrito. Ese salvajismo derivaría de la carencia de educación, de leyes y tribunales y de coacción alguna que conduzca al cultivo de la virtud (Platón 327d). Estos aspectos se proyectan sobre el escritor de graffiti, pero no los cumple, más aún si emprende la senda artística o replantea otros modos de vivir y construir la civilización, salvo si el apelativo lo entendemos de modo figurado, resaltado su carácter fronterizo o proscrito. Del mismo modo se nos recuerda que lo salvaje va implícito en lo agreste, siendo susceptible de calificarse como salvaje todo aquel paisaje 'desordenado' (suburbio) a nuestros ojos y 'hostil' (gueto), por ignorar cómo desenvolverse en él. Lo agreste se liga con lo garabático, el acertijo visual de una inquietante maleza urbana. Si algo agria mi ánimo (o mi estómago) o irrita mi vista (o mi olfato), conforme a un educado patrón de medida, y no atañe al gusto personal, es muy posible que sea algo salvaje, vendría a decirse desde la perspectiva civilizada.

rio sin ley, el reino troglodita, equiparable en el marco urbano con los barrios chinos o rojos y los arrabales o territorios comanches.

Ciertamente, existen escritores de graffiti o artistas, ya no tan urbanos, que gustan de dejar su rastro por lo que está más allá del extrarradio de las grandes ciudades, incluso donde aún gobierna la naturaleza con poderío. Abandonan la jungla urbana para adentrarse en las estepas de la civilización[67]. Aunque lo más común es que, en el caso de los seguidores del Getting Up, esa incursión fuera del núcleo urbano se disemine a la sombra de la civilización, siguiendo las vías de tráfico rodante o ferroviarias (Diego 2000: 33-34; Gálvez y Figueroa 2014: cap. 9). Su rastro gráfico se contempla desde una perspectiva en movimiento, no de un modo estático, y creando largas galerías o *graffiti strips*, que permiten percibir toda esa producción heterogénea como un continuo único (Diego 2000: 32).

A tenor de esto y antes de adentrarnos, sin más, en la falaz dicotomía entre arte o vandalismo, daremos un repaso a los parámetros que delimitan el manejo de las etiquetas de salvaje o bárbaro en el discurso cultural y cómo se han proyectado sobre el grafiti y sus agentes. De primeras, ha de quedar claro que se suelen manejar dentro del estereotipo y que su uso no es unívoco.

En su *Briefe Über die ästhetische Erziehung des Menschen* (1795), Friedrich Schiller caracterizaba al salvaje como un hombre cuyos sentimientos dominan a sus principios, que desprecia la cultura y considera la Naturaleza como su señor absoluto (Schiller 1990: 135). Salvando ciertos deta-

67. La alusión de la ciudad como una jungla es compartida por diferentes frentes, pero es importante tener en cuenta el fundamento ideológico o afectivo que hay detrás de su enunciado, para comprender en qué términos se define. No es igual hablar de una jungla desde una perspectiva salvaticófoba, que hacerlo entre quienes tienen una imagen positiva del primitivismo o la Naturaleza. En todo caso, la calificación de las grandes urbes como una *Dschungel der geraden Linien* (Hundertwasser 4-7-1958), comparte el significado de hostilidad y desconcierto que se proyecta sobre la imagen de la selva y lo vuelca contra aquellos que se sitúan por encima de lo maligno y proclaman la supremacía de la bondad del racionalismo arquitectónico. La jungla de asfalto y hormigón se erige como una antiselva, una contranaturaleza, amada por unos, odiada por otros.

lles, muchos grafiteros y escritores de graffiti sentirían cierta afinidad con esa imagen del salvaje, gracias a la resonancia romántica que reverbera en toda la subcultura y contracultura novecentista. Por supuesto, el desprecio a la cultura asoma como un comentario, por de pronto, bastante etnocéntrico o altocultural, ya que el grafiti se configura como una forma cultural, capaz de singularizar a sus practicantes. Su configuración como subcultura, confirma la fusión de sentimientos y principios, y una ubicación fronteriza que recuerda a 'lo salvaje', pero que sólo lo recuerda por afinidad simbólica.

Cuando un detractor tilda de salvaje al grafitero, apela a la imagen del salvaje como un remedo del animal irracional, cegado por sus instintos, insensible por su fiereza e incapaz de comprender el terrible daño que infringe. Reparemos en que tanto 'bárbaro' como 'salvaje' y 'animal irracional' no son términos realistas, sino estereotipos o arquetipos. Hay que tener en cuenta que el apelativo de salvaje puede mostrar cierta condescendencia que no recibe quien es nombrado como bárbaro. Quizás, porque un bárbaro no es un ser tan vulnerable ni tan distante tecnológicamente y, en gran medida, se intuye que es un proyecto de civilización, o sea, un posible competidor con probabilidades de ganar la partida que perdieron Persia, Cartago o Egipto. Resumiendo: el salvaje es el invadido, el bárbaro es el invasor. Así parece figurarse en el caso de la caracterización de los pixeadores de São Paulo como bárbaros, tal y como hacía Rafael Guedes Augustaitiz (Romero 28-1-2012; Figueroa 2014: 169), que remarcaba su imagen de invasores ante los muros de la nueva Roma-Babilonia. Aquellos osados sentían que su particular versión de la lucha de clases era la rebelión frente al mundo civilizado y su hedionda pulcritud. Como vemos constantemente, la limpieza se convierte en un icono de lo civilizado, presente hasta en los hábitos del hampa o el lumpen.

Podemos resaltar indirectamente que una de las cualidades que hace detestable al salvaje a ojos del mundo moderno es su autosuficiencia, su consideración como un hombre libre. El primer cometido de la civilización es crear la dependencia de su estructura económica y necesidades que sólo ella puede satisfacer por medio del uso del dinero. Se suma la consiguiente aculturación de la cosmovisión de los pueblos salvajes,

creando una afiliación ideológica que pasa por la demonización de su estadio precivilizado y la inculcación de la culpabilidad moral hacia sus viejas prácticas. Sorprende que en tiempos antiguos, el salvaje fuese visto como aquel que no tenía a nadie a su servicio (Filóstrato 1996: 121): no sólo es un hombre libre, es que no tiene siervos o esclavos. En una sociedad aristocrática y esclavista, tener servidores era signo de vivir en la pompa de civilización, pero cuando el abolicionismo convierte el espíritu libertador en una condición indispensable de la construcción humana de la civilización contemporánea, tener servidores –forzados o no– nos plantea sopesar si no es una vileza que nos sitúa por debajo de la humanidad del salvaje o si el sino del progreso es tener a quien nos haga las cosas, sea humano, animal o máquina. Sin embargo, vemos que en la constitución de una civilización, cuya cúspide se puebla de personas servidas, siempre se mantendrá viva la calificación de salvaje en su seno, dirigida a aquellos que no se pueden permitir tener servidores (las clases inferiores) ni quieren servir (el lumpen). El debate quedó abierto en el siglo XIX, bajo ese paradigma de la igualdad-libertad-fraternidad que todavía no se ha decantado hacia una consumación, pero que nos permite apreciar el potencial subversivo del escritor de graffiti como encarnación del hombre independiente y autosuficiente, que sustituye al patrón por su propio canon.

Schiller también hablaba del bárbaro, señalando que sus principios destruyen sus sentimientos y que es capaz de burlarse de la Naturaleza y difamarla (Schiller 1990: 135). Aquí, en cambio, parece no cuadrar la descripción con la generalidad de los grafiteros, aunque podría casar bien con algunos defensores del orden civilizado, ésos que aplican sin pudor el apelativo de vándalos a los escritores de graffiti. No será la única contradicción que encontremos en este análisis. Para ellos, el escritor es un amoral, cuyas acciones destruyen no sólo un patrimonio material, sino las reglas más básicas de la convivencia social y el espíritu gregario, empezando por aniquilar su 'humanidad' interior. Por supuesto, la contemplación mediática y distante de la marabunta neoyorquina de *taggers* daba suficientes materiales, para afianzar esa impresión a ojos de ese poder atrincherado en sus despachos y sus pulcras urbanizaciones y residen-

cias de verano. Pero ese juicio funcionaba siempre y cuando las estructuras sociales y el *statu quo* peligrasen, cosa que jamás sucedió. Quizás se les pasase por la cabeza a los *writers* asustar a los poderosos, a la gente bien, pero de ahí a asaltar el poder había mucho trecho. Pese a que el fantasma del derrumbe del imperialismo capitalista podría generar la ensoñación de que un nuevo mundo era posible, reiniciar un nuevo proyecto de civilización a la ciberhippie, el Hip Hop Graffiti era más propenso a regenerar la maquinaria establecida, subrayando la multietnicidad-culturalidad del imperio frente al patriciado *wasp*. La falacia paranoico-apocalíptica-postmacartista de la Gran Babilonia de pies de barro empezaba a heder a injusticia por sus cuatro costados: los grafiteros ni eran salvajes, ni mucho menos eran bárbaros de tierra ajena.

En gran medida, el calificativo de bárbaro-vándalo conjuga la imagen del bruto y del déspota, o lo que es lo mismo, un agente de destrucción caprichoso y sin gusto. La imagen del vandalismo como un serio peligro para la modernidad ya se atisbaba en el *Rapport sur les destructions opérées par le Vandalisme, et sur les moyens de le réprimer* (31-8-1794), del abad Henri-Baptiste Grégoire. En él se denunciaban frente a la Convención Nacional los excesos del ejército republicano en su combate contra el Antiguo Régimen. Por supuesto, se apelaba a la protección del patrimonio público, de los monumentos, los tesoros artísticos, las bibliotecas, etc., y se exigió con vehemencia el cumplimiento de las leyes al respecto. El vandalismo militar –incluido el grafiti de la soldadesca, que será el nexo que permita la extensión del concepto hacia el grafiti general– debía desaparecer de la guerra, anunciándose con esta iniciativa futuras medidas a desarrollar a nivel mundial en lo concerniente a la protección del patrimonio monumental. En parte, no sólo se podía adscribir esta misión a la protección del patrimonio, sino al combate de la superstición y, por tanto, una versión de la barbarie ligada a la disyuntiva visceral-antiguo/racional-civilizado, pues la milenaria *damnatio* simbólica era un remanente de lo mágico en el mundo moderno (Kris y Kurz 1991: 73).

De la misma forma, no se podía romper de modo tajante con siglos y siglos de gestos simbólicos que exigían una manifiesta acción sobre la materia. Cabía su actualización a nuevos patrones y exigencias. «Un hom-

me libre, quel qu'il soit, est plus beau que le marbre, et il n'y a pas de nain qui ne vaille un géant quand il porte le front haut et qu'il a le sentiment de ses droits de citoyen dans le coeur», escribió Charles Baudelaire medio siglo después, aún enardecido por la Revolución de 1848 (Baudelaire 27/28-2-1848). Situar al hombre libre por encima de las estatuas, empujaba tangencialmente a reconsiderar el derecho a la acción por encima del derecho a la propiedad, situando la grandeza de los mármoles por debajo de la de la libertad, verdadero monumento inmaterial al ser humano, enfrentado a la corrupción y la inmoralidad. ¿Acaso no había sido un acto vandálico –la toma y demolición de La Bastilla– lo que marcó el inicio de una nueva era? ¿Acaso sería el vandalismo que acabaría con todos los vandalismos? ¿Qué de malo había en las pintadas, si las circunstancias las justificaban? Su aparición creciente era coherente con los tradicionales usos positivos y la negación de la destrucción física.

Por supuesto, existía una visión idealizada de la destrucción, asociada con la revolución y la cimentación de la construcción de un nuevo mundo, como expresaba en un arrebato demagógico el político Alejandro Lerroux García en 1906, asumiendo la calificación de sus partidarios como bárbaros como un rango positivo (VV.AA. 2016: 16). La inversión simbólica de lo destructivo, como manifestación del advenimiento de una nueva y sana moralidad contra el imperio de la corrupción y la esclavitud –apropiación del discurso cristiano del advenimiento apocalíptico que porta consigo la justicia social–, nos debería recordar los desmanes que las grandes religiones monoteístas han perpretado contra sus opositores para alcanzar la hegemonía, pero presumir de bárbaro era algo más moderno y digno del discurso nacional-imperialista. No era tampoco generalizado, pues el bárbaro suele ser siempre el otro, especialmente si se trata de pueblos o si el enfoque parte de las clases dominantes. Pero cuando el discurso parte de las raíces, de la base social, es fácil que el pueblo adopte el papel del bárbaro con más alegría que el de un ser civilizado, que a menudo encarna la causa de lo que le ha hecho infeliz y le ha condenado a la condición de esclavo.

También, si parte de la base generacional, puesto que la barbarie se asocia con la energía y el idealismo de la juventud, cuya acción transgreso-

ra se bendecía gracias a su entrega a la ideología y lucha revolucionaria de sus predecesores. El grafiti, no obstante, eclosionó con el sesentaiochismo, porque tras prodigarse con el proceso revolucionario, adquirió un cuerpo consistente como medio autónomo al alcance de todos, pero también porque se ligó a una juventud que se emancipaba de la tutela adulta hasta en la barbarie activista, rompiendo con la focalización política y el dirigismo adulto del discurso mural. En esa circunstancia, desligarse de las viejas dialécticas ofrecía la oportunidad de dar rienda suelta a las particulares inquietudes y fantasías juveniles.

Los siglos XIX y XX han sido una época de gran convulsión psicológica, social e internacional. El cúmulo de excesos y abusos de la modernidad industrial y la saturación de la violencia bélico-terrorista que culminó en la bomba atómica nos han impulsado a distanciarnos del aprecio por la destrucción física, para dirigirnos hacia formas simbólicas o simuladas que están presentes en el grafiti, y que, al igual que pueden asumir el espíritu destructivo, pueden representar su negación y rechazo. Mientras la tendencia destructiva del impulso revolucionario se fue retrayendo, este impulso se hipertrofió por su senda menos dañina: la representacional, viable en un marco pacificado o sometido ferazmente por la reacción. Del jacobino revolucionario al pixeador paulino hay una transformación sustancial de la barbarie urbana, aunque se intente equiparar insistentemente gamberrismo o vandalismo con terrorismo y furor antisistema. Los bárbaros aspiraban desde el tercer tercio del siglo XX tan sólo a ir por libre, de frente o entre los intersticios, como forma de vivir la libertad o de resistirse a creer que no existe fuera de la ciudadanía.

El siglo XIX fue crucial para que se resolviese la consolidación de diferentes sensibilidades acerca de los usos y costumbres sociales. Ese siglo ilustrado y romántico ya anunciaba en su germen renovador un conflicto de intereses, un choque de cosmovisiones sociales, situándose poco a poco el grafiti en primera línea de fuego, en esa encrucijada entre su impresionante eclosión y la mayor maquinaria de control social de la historia. Unos planteaban su erradicación, otros impulsaban su transformación en correlación con las modificaciones sociales y culturales. Reeducación y exploración serían los sinos del grafiti contemportáneo hasta

que el afán controlador consumase su extinción. El grafiti era la nueva posición a tomar por el nuevo orden urbano en su conquista simbólica de una ciudad pulcra e inmaculada que expresase el fin de la historia: la ciudad del futuro –una versión laica de la construcción en la tierra de la Jerusalem celeste, culmen del progreso ético y moral humano–.

Sería de gran interés analizar pormenorizadamente –aunque en este ensayo se dan algunas claves importantes– qué resortes han favorecido la extensión del proceso antigrafiti desde la Francia de 1794 hasta el Nueva York de los setenta, donde se perpetúa la ligazón del grafiti con lo vandálico y amenazante (Castleman 2012: 188). Es indiscutible que la denuncia de los abusos del vandalismo bélico es la antesala de la progresiva persecución institucional del grafiti cotidiano producido por el pueblo llano y que no es nada inocente la asunción de esa misión por el poder, con la anuencia de los sectores puritanos y censores de la sociedad; porque –no nos engañemos– el Graffiti no es obra de bárbaros invasores al otro lado del río Rin o del Rubicón, aunque se pueda apelar a la falta de integración de los hijos de la inmigración. Su razón radica más en la imagen de una muchedumbre que deambula a los pies de la Domus Áurea de Nerón, ésa que separa lo que se ha determinado qué es digno o indigno de un ser humano, el límite de la sociedad con mayúscula, que siempre será la buena sociedad, cuando no la alta sociedad: una restricción de la fraternidad humana.

Curiosamente, la progresiva ampliación del celo conservador en situación de paz y su integración como distintivo del espíritu cívico harán que se vaya consolidando un combate hacia ese otro grafiti que no tocaba en nada al patrimonio artístico y monumental, sino que afectaba de una manera más prosaica a la propiedad pública y privada. Fuese como fuese, se mantenía su asociación con lo bárbaro y vandálico, aunque fuera obra de niños, pues apelar a la imagen de esos demonios tenía la utilidad pedagógica del chantaje ostracista. Como podemos fácilmente darnos cuenta, el grafiti no se trata de un hábito propio o extraño, sino un efecto de la expresividad humana. Su profusión, aunque se empareje con prácticas vandálicas en sentido estricto, no va más allá de un deslucimiento aditivo que, a menudo, es una sublimación positiva de la iner-

cia sustractora y destructora de la maquinaria bélica. Obsérvese que, junto a la ruina bélica y su grafiti, tenemos la ruina especuladora y el Writing, quedando más claro que el grafiti es un contrapunto o una compensación de la pulsión destructora.

Schiller añadía en su comentario sobre el salvaje y el bárbaro al hombre culto, a quien conviene tenerle también en cuenta. Lo describía como aquel que se conduce amistosamente con la Naturaleza, honra su libertad, conteniendo simplemente su arbitrariedad (Schiller 1990: 135); todo un ejemplo a seguir. Buena parte de los escritores de grafiti entrarían dentro de esta categoría sin problemas, especialmente los que apuestan por un desarrollo cualitativo y artístico. No confundamos –pues puede prestarse a ello– la prevaricación del 'civilizado', tan afín al poderoso, con esa arbitrariedad que indica Schiller, que más bien ha de entenderse como la sujeción a unas convenciones surgidas de un criterio juicioso y bien formado.

Como podemos comprender con un poco de discernimiento, los estadios humanos que cita Schiller no existen de un modo tan puro ni funcionan como expresiones del proceso evolutivo social, sino que en todas las culturas y fases de desarrollo cultural del hombre han coexistido, sensibles en su manifestación a la presión ambiental. Por esa razón cuando el abad Grégoire en su otro informe, *Rapport sur la Nécessité et les Moyens d'anéantir les Patois et d'universaliser l'Usage de la Langue française* (4-6-1794), comenta la degeneración del hombre civilizado, lo está haciendo respecto a un ideal de progreso que está aún por construirse en una dimensión generalizada. Se da a entender que existe un salvajismo dentro de las mismas sociedades europeas que hay que civilizar. El aristócrata de tez pálida y venas azules, condescendiente con las costumbres del populacho, daba paso a un hombre blanco con hambre de progreso y plenitud que, desde Europa y hasta los límites de sus dominios, emprendía una ardua tarea de centralización, asentamiento y uniformización cultural, no exenta de sufrimiento[68].

68. Es muy relevante recordar que en los argumentarios políticos de la Edad Contemporánea se insiste generosamente en plantear los conflictos sociales o las guerras inter-

Otra perspectiva, la rousseauniana, reclamaría el buen salvajismo precisamente por entender que el hombre civilizado, que apetece de seguridad y bienestar, es un ser incompleto, esclavizado gracias al envanecimiento, a la necesidad, al juego vacío de las apariencias, al engaño que ejercen las ciencias, letras y artes, y que apaga en el hombre su sentimiento de libertad original (Rousseau 1983: 31). Rousseau ya advertía de una dinámica que persistiría durante el siglo XIX, donde el falso conocimiento servía en la sociedad burguesa para extender el manto de la alienación de la población de un modo sistemático, y que alcanza de lleno al siglo XXI, sin visos de mejora. La primera gran bofetada de los años cincuenta y sesenta del siglo XX tenía sus raíces muy lejos, tan lejos como el horizonte de la resolución de los aspectos más críticos de nuestra civilización, que afectaban tanto a sus clases superiores como a las inferiores.

Pese a su atractivo, la visión rousseauniana sufrió un grave puñetazo con el desarrollo de la modernidad. El apego a un estadio natural para muchos representaba un peligroso lastre. Cuando Charles Baudelaire interpreta que la naturaleza sólo puede aconsejar el crimen, ejerce un acto de renegación de la naturaleza en pos de la consagración de la cultura y, principalmente, de la modernidad, eminentemente urbana (Baudelaire 1996: 383). El pánico al salvaje malicioso y antropófago no dejaba de ser una oportuna venda cultural y social frente al molochismo y mammonismo contemporáneo y su peculiar manera de sacrificar vidas humanas sin un ápice de sentimentalismo ni remordimiento. Pensemos en ello en términos de castración de las iniciativas individuales y veremos que nuestra presente sociedad, a pesar de tener mucho andado y guiarse por bellos ideales, aún no puede dar lecciones con la mirada limpia a ninguna cultura de ayer y de hoy.

nacionales en términos de 'civilización o barbarie', para comprobar lo asentado de un ideal con el que se jugará constantemente. Da igual el bando, siempre acaecerá la apelación a la defensa de la civilización contra otra etnia, contra otra cultura, contra el populacho, contra el sectarismo, contra otra ideología, contra otra nación, etc. Se ha convertido en un auténtico comodín, repetido como un mantra hipnótico que devalúa su significado a cada expiración y que ha buscado sustitutos a su altura: orden, progreso, paz, libertad, democracia, el fin de la historia, el imperio de los mil años, etc.

En los siglos XIX y XX se fortalece desigualmente esa creencia en la degeneración humana y en la necesidad de articular la cultura como un aparato represivo de la maldad natural o salvajismo. Ambos siglos son, por antonomasia, la época del adiestramiento laboral y la instrucción ideológica. Bajo el fantasma del peligroso influjo de las otras culturas y del anidamiento de oscuros impulsos en la naturaleza humana, la consideración de lo que no se ajusta a la lógica del sistema se sigue haciendo corresponder con resistencias atávicas irracionales, con impurezas genéticas foráneas o con el mal ejemplo de 'los otros', los excluidos, marginados o extranjeros. En los extremos, las bárbaras hordas populares y las decadentes masas capitalistas; en el medio la locura o la perversión. Robert L. Stevenson retrata la acción infantil sobre las puertas de los callejones con sus navajas y sus cerillas (Stevenson 1982: 9), para más tarde enfrentarnos a un Edward Hyde capaz de garabatear blasfemias sobre los libros del Dr. Jekyll, quemar sus cartas y los retratos de su padre (Stevenson 1982: 75, 116-117)[69].

En fin, la acción desmedida, desequilibrada y descontrolada de Mr. Hyde, especialmente contra esos símbolos de la civilización que son los libros, suponía la liberación de la capacidad de autodestrucción del ser humano, el retorno a la barbarie, al caos, al reino del mal. Esto es, reconocía el miedo oculto de la razón a aceptar su debilidad, maquillada y perfumada, esas sombras que tilda como residuos simiescos, y caer en el vértigo del pánico mortal. Seguramente, la contemplación como salvajes de los habitantes de los barrios bajos, por donde deambularían los Mr. Hydes o eslabones perdidos de la primitividad, partía del presupuesto irrisorio de que vivían en el desorden más absoluto, cuando hasta la resolución violenta de los conflictos fue siempre una anormalidad entre esos supuestos salvajes, dentro y fuera de la civilización (Whyte 1971: 317-318). La impresión responde al desconocimiento o al desinterés por comprender los vínculos y modos sociales, a causa de la fijación de fantasmas culturales. Existe una incapacidad para reconocer el nulo, parcial o deficiente engranaje de un marco social con otro y el extrañamiento

[69]. Curiosamente, en el relato de Stevenson (1982: 104) se hace alusión indirecta al grafiti del rey Baltasar (Libro de Daniel 5: 5).

de la cultura oficial que representa a la sociedad central, cuando ésta misma aplica una mirada discriminadora (Whyte 1971: 330).

En este punto, podemos preguntarnos: ¿no es la misma represión la que carga al grafiti de abominaciones, por convincentes que resulten en su tautología las aberrantes justificaciones de lo que está fuera de sitio? Es una posibilidad, pero de lo que no cabe duda es que la grandeza del grafiti radica en su desrepresión. Ahí está la positiva visión del escritor de graffiti como un hombre primitivo, pues éste establece el conocimiento de la naturaleza fundamentalmente como lenguaje y revestimiento exterior del proceso psíquico inconsciente (Jung 2003: 12-13); por lo que considerar el grafiti como un obrar salvaje —en su acepción como sinsentido— es, simplemente, no encontrar las claves de su descodificación y comprensión. Sea como sea, el mejor conocimiento etnográfico y antropológico de las otras culturas y del mundo primitivo no acallará los fantasmas de lo debido y lo indebido, pero los trasladará a otras esferas: las del desequilibrio psíquico, como veremos más tarde.

El conocimiento y el intercambio cultural van a hacer que el argumento de la barbarie y el salvajismo se atempere y se resquebraje. Acontecimientos como las exposiciones universales permitieron que hubiese un contacto directo —aunque seleccionado— con esas otras realidades, desmitificándolas o idealizándolas aún más. Emilia Pardo Bazán confesaría, desde su experiencia como corresponsal en la Exposición Universal de París de 1900, que el concepto de bárbaros y salvajes, heredado de los romanos, quedaba invalidado cuando se les contemplaba de cerca (Pardo 1908: 50). Que un egipcio le pareciese tan similar a un murciano o a un valenciano era toda una declaración de universalidad, o que le generasen una arrolladora fascinación las milenarias culturas extremo-orientales era todo un bálsamo a la soberbia occidental. Por supuesto, esos conceptos podían seguir vigentes, proyectándose idealizados sobre ciertos agentes sociales y no sobre la totalidad de los demás pueblos o sobre la generalidad de los extranjeros.

Por ese motivo, la explicación del primitivismo atávico tendría su predicamento con un rigor clasista y se vendría a sustituir, ante su inconsistencia, con alusiones generalistas a la patología social o psicológica, ad-

quiriendo todo ello, en momentos concretos, la semblanza del placer sensacionalista o ese oportuno aspecto de cortina de humo, útil para el poder o la defensa ciega de la cosmovisión de las elites. Por ejemplo, el París de entonces era víctima de una 'invasión' interior: *les apaches*, unos delincuentes agrupados en bandas, por cuya agresividad desaforada y gratuita algún autor de la época se atrevió a emparentarlos con Heróstrato (VV.AA. 2016: 479). Estos hampones tenían como nota característica de su *atrezzo* el tatuaje, tanto en hombres como en mujeres (VV. AA. 2016: 36, 485), con un patente sabor portuario y, por tanto, fronterizo, mezclando códigos compartidos y significados personales. El calificativo de apaches no era gratuito. Respondía a su imagen salvaje y sanguinaria, equiparable con la transmitida de los *peaux-rouges* por las descripciones literarias que llegaban de los Estados Unidos de América (VV. AA. 2016: 477), y que se extendería como apelativo desde el prototipo parisino a toda clase de delincuente, no sólo el criminal, y de subversivo político, especialmente el terrorista anarquista.

La naciente pasión por el tatuaje, que se afianzaba como seña de identidad subcultural de la 'chusma encanallada' –ésa que reunía a miembros del hampa, el lumpen, el activismo revolucionario o el golferío–, no dejó de recibir ácidas críticas. Su introducción en España suscitó la repulsa de este signo de apachismo, mostrando lo doloroso e insano de tatuarse y lo ridículo de su estética, calificando la práctica de pintarrajeo y el objeto de colorinesco garabato (VV.AA. 2016: 168-169). Sea en parte o en todo por el afán de asimilarse a un idealizado imaginario parisino que atraía a delincuentes foráneos o a caballeros y damas de la alta sociedad que lo percibían como una moda muy chic, una nueva profesión se asentó en la España de entreguerras: el tatuador; que tenía que combinar su actividad con la rotulación de carteles, la pintura de brocha gorda o la decoración mural (VV.AA. 2016: 79-80).

Se antoja, desde la distancia histórica, que las clases altas han estado escurriendo el bulto hacia parajes oscuros, con maniobras que deambulaban entre la patologización y la criminalización de lo liminal más allá de lo objetivo y razonable, en una maquiavélica puesta en escena de sofistas chantajes emocionales y gestos, conscientes e inconscientes, carga-

dos de hipocresía y de fobia. También, que ha perdurado cierta nostalgia por la libertad infantil-social, cierto enamoramiento radicado en el sentimiento de pérdida, el misterio de lo oculto, el *glamour* de lo proscrito y en ese deseo de mantener la posibilidad de que exista siempre una región liberada del rigor disciplinario de la rutina, que impide la extinción plena de lo temido e implica respetar la esfera marginal y reconocer la funcionalidad de lo fronterizo entre el bien y el mal, lo ridículo y lo sublime, lo detestado y lo admirado, lo civilizado y lo salvaje. Por supuesto, los individuos, sean de la clase que sean, tratan de hacer esa 'mediocridad' suya, adecuándola a sus maneras y códigos, con afán provocador o rupturista, generando una serie de modas que deambulan entre la mistificación consumista y la recreación alternativa de lo que pudo haber sido o de lo que será.

Frente a esa pulsión, las fuerzas represoras con su constreñimiento plantean, en primer lugar, atajar el despertar del atavismo o la expansión de lo vicioso en su propio seno, entre sus nuevas generaciones, renegando de lo que se considera salvaje o animal y volcando su propiedad en los otros, inferiores o extraños. En segundo, convencidos de la perfección de sus propósitos y forma de vida, plantean construir una patena donde se refleje su gloria y sus valores, haciendo oídos sordos al esperpento de una sociedad humana plegada a sus antojos y sus neurosis, compuesta por individuos plagados de contradicciones que son incapaces de resolver bajo el orden establecido. En suma, esa ofensiva cultural que acaba por acometer el fin del grafiti como guinda del pastel tratará de ocultar la universalidad individual y colectiva de ciertos impulsos negados, y la capacidad de participación en igualdad de todos los agentes sociales en el diseño de la ciudad como ente cultural. De este modo, se coartan las resoluciones expresivas y creativas que no se ajustan al esquema estético-operativo preestablecido, por medio de una apelación a la civilización que entraña la pervivencia de una filosofía de la superioridad. A esto se añade la incapacidad de admitir la existencia de reacciones y contrarreacciones peculiares y periódicas que se originan inevitablemente en todos los niveles sociales y que afectan al campo lingüístico y comunicacional o al estético e identitario, haya o no una imposición

canónica, razonable o arbitraria. Son inevitables, sí, pero no así su conversión en problemas, si se consiguen reformular los mecanismos de intervención social hacia una consciencia integral, en vez de integrista.

Como podemos intuir, no todo se mueve en un plano oficial y consciente. La alusión constante al salvajismo expresa un conflicto interno sobre los diferentes modelos que pueden establecerse de lo civilizado y la necesidad de que en ellos se respete el vínculo con lo inconsciente, lo transcendente o sagrado. Carl Gustav Jung superaba también la visión distante y estereotipada del hombre salvaje —que llama *primitive Mensch*—, ajustándola a la consciencia del establecimiento de distintos grados de conexión o desconexión con lo inconsciente. Lo describía como un ser que configura una descripción del mundo a través de proyecciones subjetivas, que conoce instintivamente y por ello teme lo inconsciente, y que se vuelve inconsciente de sí mismo al contacto con lo inconsciente (Jung 2003: 12, 28). Su conciencia es insegura y vacilante, en cierto punto infantil, y es por eso que la humanidad desde tiempos ancestrales aspira siempre a fortalecer la conciencia, como mecanismo de protección y supervivencia no sólo ante el mundo físico, sino frente a sus pasiones. Visto así, el grafitero se sume en el salvajismo, cuando se deja guiar por sus fantasmas interiores o trata de fundirse con la vida en el aquí y ahora por medio del arte o/y el riesgo. La cuestión es no temer, sino comprender la utilidad de la consciencia y de la inconsciencia, evitando que ambas se conviertan en herramientas de dominación y no de liberación de la voluntad.

Esta observación de Jung es clave para entender que el hombre blanco no es más que una nueva mascarada que trata de ocultar la insuficiencia del ser humano para sobrevivirse, deambulando entre la austeridad y la abundancia como símbolos de la autosuficiencia. Su miedo al caos es atávico, y ve en el grafiti una puerta a la manifestación de unas pasiones indeseadas por imprevisibles e incontrolables, cuando quizás sea otra manera de encauzarlas y controlarlas. Somos tan primitivos y salvajes como nuestros hermanos menores. Ahora no cabe duda. Si renaciese Diógenes, seguiría pasándolas canutas para encontrar 'hombres' sobre la faz

de la Tierra. Y además nuestros recursos culturales van camino de empobrecerse, ya que es la ignorancia, el vacío existencial o la desconfianza en el ser humano y su vitalidad lo que nos despoja en verdad de la impresión de seguridad y de la fe en el mañana, reine la carestía o la prodigalidad material. Debe procederse a reconocer que el conocimiento implica aceptar la renovación de los símbolos, permitir la reinterpretación de la realidad tangible e intangible, sin violentar nuestra naturaleza. El Graffiti no sólo lo demanda, sino que en sí mismo acoge el mismo debate, que se resume en la confrontación entre ortodoxia y heterodoxia, o en la salvaguarda de la conciliación entre estilo y vandalismo frente a la absorción sistémica.

La vinculación por Adolf Loos (1908) del salvajismo y la degeneración con el ornato, el grafiti y el tatuaje resume el ostracismo de unas maneras que no se correspondían con lo aceptable dentro del proyecto ideal de lo que debía ser la humanidad civilizada. Loos es un hijo del positivismo y del puritanismo moral, y, como muchos otros hombres occidentales bien criados, toparse con gentes que practicasen el tatuaje o garabateasen los muros era prueba evidente de estar ante malas compañías o seres inferiores que no reunían los requisitos propios de esa humanidad elegida para encabezar el progreso mundial y capaz de someterse a los rigores de su misión. Para Loos, por supuesto, no se trataba de una cuestión que pudiese limitarse a un discurso nacionalista o étnico. Si algo había más indigno que un salvaje era un hombre civilizado depravado, no hay duda, pero entender que el gusto por el hedonismo, la vanidad, la lujuria, etc. está en el alma del grafiti puede resultar pernicioso, si se desliga del modo en que se perfila socialmente el uso del grafiti como válvula de escape de la represión moral y conductual asociada a la civilización. Implantar un modelo ideal ético y estético puede constituir un camino tortuoso, pero también una terrible tortura.

Evidentemente, cada marco cultural caracteriza el grafiti conforme a sus márgenes de extrañamiento cultural y de lo que se considera amoral. La sociedad barroca no podía hallar en el grafiti otra cosa que la anécdota, si acaso, el contrapunto o la disonancia (Hurlo Thrumbo 1731/1733/

1734/1735); pero la sociedad racionalista se topaba con un incomodísimo hábito que, por no saber integrar estética y éticamente, se obligaba a extirparlo, bajo la excusa del 'papuanismo' loosista.

Por el contrario y para que veamos lo dispar y plural de los juicios, Baudelaire no vituperaba contra el ornato en su "Éloge du maquillage", publicado dentro de la serie de artículos *Le Peintre de la vie moderne* en *Le Figaro* (26-9/29-9/3-12-1863). Con sorpresa, lo consideraba uno de los signos de la nobleza primitiva del alma humana (Baudelaire 1996: 384). El arreglo conlleva una propensión hacia la virtud, una aspiración hacia lo ideal, aunque exista una vertiente decadente. Es una afirmación revolucionaria, para quien –a pesar de su etnocentrismo– arremete con el estigma clementista y encuentra en el maquillaje femenino no una depravación, sino un deseo de transcendencia mágica o sobrenatural (Baudelaire 1996: 385).

Muchos siglos separan a Baudelaire de Clemente de Alejandría, pero si hemos de buscarle un antagonista, ése es él. Pocos han sido mejores en atacar, no sólo el maquillaje, acicalado y ornato femenino, sino también el masculino, con absoluta convicción, encono moralista y furor dialéctico (Alejandría II, 2, 5; 3, 35; 10 bis, 104; III, 2, 5-11; 3, 15-25). Si existe una cosmética aceptable, ésa es la nacida de la moderación y de la salud (Alejandría III, 11, 64). Sin embargo, acepta y elogia la pilosidad masculina y la virilidad de la barba (Alejandría III, 3, 19), condenando el afeitado, la depilación, los aceites corporales y las pelucas (Alejandría II, 10 bis, 104; III, 11, 60; 11, 63), pero elogiando la calva (III, 11, 62). Clemente está empeñado en que se fije una imagen austera que mantenga claro el dimorfismo sexual, contrarrestre el afeminamiento del aspecto masculino y contraste con el aspecto de los melenudos bárbaros, en un discurso que nos recuerda los distintos y discrepantes puntos de vista sobre el corte de pelo en el concierto étnico de los pueblos helénicos y en la modernidad del siglo XX. Si para el parisino, la mujer maquillada es casi una diosa, para el ateniense es un «ψιμυθίῳ πίθηκος ἐντετριμμένος», un animal equiparado con la adúltera o la prostituta (Alejandría III, 2, 5). En el fondo, todo deseo de belleza es para Clemente un rasgo de barba-

rie (Alejandría III, 2, 13), encarnado en la figura del troyano Paris, el héroe grafitero, aunque distinga por su sencillez a los pueblos nómadas, a causa de su distanciamiento del lujo (Alejandría III, 3, 24).

La seducción, la cautivación y la lujuria son parte de la naturaleza del ornato, como lo es su invocación de lo extraordinario, lo sobrenatural y lo divino, y quizás encontremos ahí la raíz profunda de la ornatofobia de un Adolf Loos escaldado y resentido, precisamente, por sucumbir al atractivo del maquillaje femenino y quedar marcado en su vida por el pecado. La nueva era del color anunciaba su llegada y no sería frenada por un torbellino rectilíneo y monocromático, vociferado desde el púlpito del puritanismo. De los salones parisinos ochocentistas, regados de absenta, a la psicodelia novecentista sólo distaría el suspiro entrecortado de un hada del bosque o el chapoteo irisado de la ondina de un lago.

En la costrucción de los estados modernos, se plantea una importante cuestión que se refleja directamente en el ejercicio y la visualización pública del grafiti: el desarrollo de la libertad como derecho natural y el respeto a la singularidad de los individuos. Esa cuestión subyace en la clasificación de la conducta humana como salvaje, bárbara, incívica, culta, alienada, estereotipada, etc. El conflicto radica en que mientras el político y el pedagogo han de preservar la singularidad y personalidad de los individuos, sin embargo éste está supeditado a una ley que debe aplastar la hostilidad de la singularidad perniciosa (Schiller 1990: 133-135). El problema, obviamente, radica en saber dónde establecer el umbral de la imposición perjudicial, y determinar qué es lo que ennoblece y genera un genuino bienestar social. Ésa es una cuestión cada vez más imperiosa de acotar: qué clase de bienestar social se está primando bajo el discurso del bien común y de la apelación al respeto de un contrato social, con frecuencia, trufado de atajos y trampas en sus cláusulas, sólo accesibles para las elites sociales y no para los mansos salvajes.

Chiflados y disolutos

Si determinamos que el grafiti es una escritura fuera de lugar, hemos de concluir que el grafitero es, en alguna medida, un individuo dislocado de su sociedad; o eso se nos trata de hacer creer con valor absoluto. O sea, el grafitero está más para allá que para acá.

Durante el siglo XX, bajo la sospecha de la depravación moral y conforme a la profilaxis y progresiva medicalización social, era fácil que a los grafiteros se les acabase tildando indistintamente —junto a los sambenitos de guarros salvajes o bárbaros destructores de la propiedad, y como si todos los excluidos formasen parte de la misma recua— de inconscientes, de insensatos o, simple y llanamente, de enfermos mentales[70]. No sería a los únicos. La recurrente explicación patológica era para Jean Dubuffet un cajón de sastre donde meter toda aquella expresión artística que no se ceñía a la convención colectiva del arte cultural (Dubuffet 1970: 29-30). Ciertamente, no hacer lo debido se equipara demasiado fácilmente con el no estar en su sano juicio y, por tanto, se presta interesadamente a convertirse en objeto de un oprobio público que se justifica y disculpa a sí mismo desde esa fobia que nace de la asociación de la locura con la violencia y el peligro. Los poderes públicos ven así respaldada su función de arbitrio, subrayando su papel de cuidador y vigilante, incluso de sanador.

70. Atendamos al peso de los marcos conceptuales vigentes en cada sociedad, en la propia descripción que hacen los mismos protagonistas de su actividad. No es extraña la referencia por éstos de que su pasión por el Graffiti sea cosa de locos, en clara alusión a la ausencia de beneficio económico y al apego al riesgo, un sinsentido dentro del marco capitalista, abocado al confort. O sea, lo que puede entenderse por una enfermedad —asimilable con la manía—, cuando se entra en dinámicas prácticamente absorbentes, encapsuladas o compulsivas, que también son comparables con un estado de adicción. Ese aspecto de ceguera también parece retratarse con el apelativo de loco o delirante. Así lo hace un comisario argentino, respecto a la acción de unos grafiteros, afirmando que no les funciona la cabeza. Este juicio resalta, sobre todo, no calibrar las posibles consecuencias negativas de sus acciones, entre ellas el peligro de perder la vida por los disparos de la policía (Kozak, Floyd, Istvan y Bombini 1990: 49). Lo que para unos sería temeridad, para otros sería delirio.

Michel Foucault traza un estupendo relato histórico sobre la percepción cultural y política de la locura y la visión del loco en el siglo XIX como una bestia salvaje que antes que segregarse debe ser recluida (Foucault 2014: 228-240). De esta forma se van a entrelazar como homónimos, en la cultura popular y no tan popular, términos tales como animal, salvaje, bárbaro, incívico, asocial, idiota o loco[71]. Términos que veremos proyectados indistintamente sobre los escritores de graffiti, que tendrán a gala asumir el cliché de locos como símbolo de su marginación o contestación social (Figueroa 1999: 395-399, 420, 488, 441) o reconocer cierto estado de enfermedad, generado por la pasión de grafitear (Gálvez 20-4-2013) o por esa dinámica obsesiva en torno a su práctica que puede llevar a desatender la calidad de la experiencia, a favor de su ejecución compulsiva, concentrada en la adrenalina (Gálvez y Figueroa 13-4-2012; Gálvez y Figueroa 8-9-2012).

Esa estrategia no es original, los mismos surrealistas se afiliaban a la locura como símbolo de la libertad absoluta (Rhodes 2002: 48), por la simple satisfacción de enfrentarse a las inhibiciones que provocaban las convenciones sociales y culturales. También los expresionistas lo hacían con un claro afán provocador (Rhodes 2002: 58). Otros núcleos creativos de a principios del siglo XX se ligaban, pues, a la locura o a lo salvaje a propuesta del juicio exterior –Les Apaches o Les Fauves, por ejemplo–, delatando la capacidad de impacto o de escándalo de todo aquello que se saliese fuera de lo establecido o lo asumible en conducta o estética.

La apelación del grafiti por algunos artistas y la apología del Getting Up por otros funcionaban en el mismo sentido, porque el grafiti es una promesa de libertad, se ha erigido en una de sus mejores representaciones culturales. Para el Graffiti, locura y vandalismo son una clara metáfora de su enfrentamiento a los criterios establecidos de lo que es propio o impropio. En cualquier caso, el cuerdo tiene una ventaja sobre el loco,

71. Me parece muy oportuno considerar, para observar lo ambivalente de la etiqueta de locura, la interpretación recíproca por parte de los 'salvajes' de que los europeos debían estar locos, a causa de su forma de comportarse (Covarrubias 2012: 413).

según Dubuffet: si es artista –y seamos generosos con el sentido de 'ser artista'–, su libertad será más real (Rhodes 2002: 56). Por supuesto, ni todos los dementes, ni todos los grafiteros, ni todos los escritores de graffiti, ni todos los artistas urbanos son artistas por el simple hecho de declararse como tales ni por declararse locos. La libertad exige una consciencia plena y eso no está al alcance de todos, pues exige de una participación y compromiso con la vida tan difícil de acometer como de sobrellevar.

Es además muy interesante observar –recordando la defensa contra la acusación de obscenidad por figuras como Norman Mailer o Antoni Tàpies– que la calificación del grafitero como enfermo mental, le reafirma indirectamente como un ser obsceno, desordenado o de conducta inconveniente (Basaglia 1972: 155-156). De nuevo, encontramos una prueba más de la interconexión de todos aquellos motivos que justifican la exclusión, el aislamiento social y hasta el castigo o domesticación de aquellos individuos 'diferentes' o 'rebeldes' (salvajes o inadaptados). Esto es, siempre habrá una etiqueta óptima y cualificadamente 'científica' para catalogar y objetivizar aquellos elementos anómalos de un sistema, logrando mantener la fe en ese sistema y su criterio para dirimir qué es lo normal (Basaglia 1972: 156, 160). Esto nos alerta de que el término grafitero se irá recargando con los significados atribuidos a esas otras etiquetas previas que pululaban, con eficacia, para describir a esos individuos vistos como anómalos o a esas conductas consideradas como patológicas. El imaginario que aportaban se reforzaba por el trasvase a un nombre nuevo que refrescaba su vigencia, dentro de una esfera marginal modernizada, compuesta por nuevos personajes urbanos, tales como el *junkie*, el *okupa* o el *skinhead*. Cuando los escritores de graffiti procuran distinguirse mediante la traducción del apelativo interno de *writer*, lo que buscan es huir de ese mecanismo de inculcación de significados e imágenes peyorativas concentrado sobre calificativos tan vagos como grafitero –que sirve tanto para el hacedor de pintadas políticas, latrinalia o piezas en trenes– y que desnaturalizan en público su imagen comunitaria, escudándose en lo que asemeja un término técnico o profesional que protege su dignidad. Otra forma de réplica sería insistir en que

grafitero no puede limitarse a ser sinónimo de pintamonas, pervertido, perturbado o destructor; pero no importa, si en ocasiones es útil el rescate simbólico de esas dimensiones con un sentido contracultural y provocador.

Como se ha adelantado, la asunción por los calificados de esa etiqueta de locos no significa una claudicación a la expectativa social de su conducta, ni tampoco la aceptación de que su actividad se estime como una enfermedad, sino que constituye un mecanismo de apropiación e inversión del discurso que implica una protesta y un elemento más de juego para construir una cohesión identitaria (Figueroa 1999: 396). Cierto que, en general, los comentarios ocasionales por parte de escritores sobre su estado de locura no siempre se ajustan a esto. Hay quien entiende que su obrar carece de sentido por aspectos tales como la asunción del rol cultural impuesto desde la cultura oficial; por una identificación o autojustificación que le permita proseguir; por la frustración por no obtener los frutos cultural o subculturalmente valorados y encontrar en ello una explicación; por equipararlo con la intensidad de una pasión sin reconocimiento social; por explicar su perseverancia, pese a la descompensación manifiesta de fuerzas; por la conciencia de un actuar compulsivo u obsesivo... y, por supuesto, como un socorrido recurso para quitarse de encima cualquier responsabilidad. También la sensación de pérdida de control es un factor crucial en la concepción loca de esta actividad, como si se tratara de una figura retórica que expresa perfectamente un estado de arrebato e intrusión en una esfera extracotidiana. Pero, claro está, todo delirio o incontinencia se liga frente a la mirada ajena, con demasiada frecuencia, con la enfermedad y, principalmente, con la vertiginosa anulación del control racional, de la sujeción al criterio general de lo que vale o no vale la pena hacer; sin reparar en si esa acción constituye una señal de apelación a la libertad o a la dignidad privada (Basaglia 1972: 129). Un hombre civilizado es un hombre que se controla, como estrategia para poder controlar cualquier situación o someter a cualquier ser.

Lo que no cabe duda es que cuando el escritor apela al sinsentido o a la locura para expresar su estado vital –y no la visión social que se tiene de

su actividad– lo que está queriendo decir es que siente un vacío o se siente vacío. Precisamente Mailer considera la capacidad del arte para asfixiar ese vacío (Mailer y Naar 2009: 28), y es así que el desarrollo artístico y su concreción como una experiencia estética ilustran muy bien la función positiva del Graffiti en el reequilibrio interior de los escritores de graffiti. En otro sentido, puede estar aludiendo a su condición de excluido y, por tanto, a un sentimiento de soledad. La exclusión es por sí misma una enfermedad, puesto que entraña la muerte social, la catalogación como no-hombre, su deshistorización (Basaglia 1972: 46, 139-140). Por consiguiente, la 'locura' del escritor de graffiti se interpreta como una enfermedad social, generada por la sociedad.

Por otro lado, la locura también adquiere una interpretación como clarividencia. Nos referimos a esa imagen del tarado que guarda en su sesera la lucidez universal (Foucault 2014: 29), y que le permite destapar el sinsentido del cuerdo y el delirio del poderoso. No es raro que Don Quijote fuese un caballero de La Mancha, pues no hay mayor mácula que tener un juicio nublado por la insolación de los sueños en un mundo de cacos, caínes y caifases. La posición marginal y clandestina del escritor de graffiti u otros grafiteros les permite vislumbrar ciertos entresijos ocultos, soltar verdades sin vegüenza y tener una fantástica perspectiva del teatro social entre bambalinas o desde la tramoya. Es un testigo privilegiado de las contradicciones sociales y goza de una plataforma idónea para vocear libremente y echar a correr si la cosa se pone fea. Denuncia la falsa moral, el falso arte o la falsa política.

La caracterización de los agentes del grafiti no se ha aplicado de una forma uniforme. Depende del grado de desarrollo educativo de la sociedad, del clima de paz social o de la proximidad material entre la cúspide y la base popular. De tal forma que la etiqueta de chalado funcionaba mejor en aquellos entornos que pertenecían al primer mundo y en los que no se hacían ostensibles las diferencias sociales en términos culturales ni étnicos. El chico de suburbio, maleducado por decreto, o el ocioso inadaptado podían aguantar mejor la etiqueta de bárbaro que el chico de clase media que se movía por el centro de la ciudad después de

salir de clase o del trabajo. Si además, se metía en situaciones donde ponía en riesgo su vida o integridad física, a ese chico tenía que pasarle algo raro en la cabeza. Debía existir una tara biológica, si no funcionaba el argumento de las malas compañías, porque un golfo normal no se entretiene en esas niñerías, en esos riesgos gratuitos. No cabía otra explicación sensata. ¿Por qué se iba a gastar el tiempo en decorar una tapia ajena, sin haber un ánimo ofensivo o una retribución económica? ¿Por placer? *Un placer estéril*, dirían algunos. *Un placer gratuito*, dirían otros. Así de simple se había reducido la imagen de la actividad social de nuestras ciudades y el valor de las acciones humanas, sin entender que dentro de lo valorado como placer existe un variopinto conjunto de retribuciones no ceñidas a la contabilidad monetaria ni al imperativo capitalista.

Otra razón para que se acudiese a la locura a la hora de referirse al grafiti o al *getting-up* era que las críticas que apelaban al argumento de la barbarie corrían el riesgo, con su excesiva recurrencia y exagerado alarmismo, de resultar ridículas. ¿Cómo sostener que alguien con dotes artísticas es un bárbaro? ¿No es mejor decirle *loco*? O peor, la acusación de barbarie podría resaltar las terribles contradicciones del sistema social, si se confrontaban con una realidad próxima, sugiriendo alternativas. En gran medida, las críticas podían recuperar solidez acudiendo al subterfugio del terreno psicológico y criminológico, incidiendo en las causas interiores y no en el debate social. Si su 'maldad' no era efecto del sistema, dejaba una salida a creer en el sistema y su 'capacidad' de sanación. Entonces, estos chicos asumían sobre sí la responsabilidad de su estado, adoptaban para los políticos y la sociedad bienpensante el aspecto de rebeldes sin causa, cobardes inseguros o simplemente unos asquerosos sinvergüenzas (Mailer y Naar 2009: 23). En fin, eran vistos como fracasos no contrasistema o contracultura, sino contranatura.

El psiquiatra Franco Basaglia resaltaba con escándalo que uno de los patrones de conducta generalizado en la relación entre padres e hijos, por entonces, era la vivencia como un fracaso social de la diferencia, del salirse de la norma o no alcanzar los estándares fijados (Basaglia 1970: 132). Lo sigue siendo. Si, además, el depravado tenía el poder de corromper,

era fácil que el díscolo fuera considerado un peligro por su mal ejemplo. Los malos ejemplos pasaban a encerrarse en el redil de los seres irracionales, los semihumanos, a un hervor de convertirse en ciudadanos de pro o a un tris de caer en el más absoluto desamparo, muerte social y deriva trágica. Eran malos tiempos para la lírica. Sobra decir que con el Rock estalló el pánico y que no nos hemos recuperado todavía de los accesos de fobia y alarma social, pese a que desde el Punk la irradiación 'corruptora' de las fieras urbanas a las que ninguna música amansa se ha aligerado mucho, concentrada en el mundo del crimen, el de las sectas, el de los depredadores sexuales, en el mercado consumista o en los entramados de poder político-empresarial, sobre los que no cabe ninguna duda acerca de su capacidad corruptora y destructora de la individualidad.

Por suerte, algunas experiencias psiquiátricas aspiraron a enriquecer los marcos de desarrollo posibles, para facilitar el encaje social de los enfermos mentales, como la Haus der Künstler del psiquiatra Leo Navatril (Rhodes 2002: 92-96), donde la clasificación como grafiti de las pinturas sobre muros, techos o suelo de pacientes como August Walla carecía de sentido, para pasar a ser arte sobre la arquitectura. Lo mismo pasaría con algunas iniciativas privadas o políticas de integración, respecto a la actuación de los escritores de graffiti o los artistas urbanos.

Por consiguiente, no entendamos la etiqueta de 'locos' como una fórmula de desculpabilización de los grafiteros, pues si en su día la condición infantil o la condición de demencia podían excusar de ofender a la ley natural por su incapacidad (Hobbes 2009: 258) o a la ley civil por no comprenderla (Hobbes 2009: 253), ahora, en el siglo XX, la etiqueta de loco se aplicaba como un sutil eufemismo de salvaje, cuyo enunciado procuraba socavar cualquier pretensión de considerar cultura lo que producían los autores de grafiti. Meter en vereda a los grafiteros era sinónimo de domesticar por medio de medidas represivas o de devolver a la cordura por medio de políticas persuasivas. En esa integración el arte no dejó de considerarse como un medio 'terapéutico', sin romper con la aureola redentora del trabajo (asalariado), procedente de los sistemas

religiosos precedentes, el *American dream* o la ética obrera. Dejando de lado el cariz de las medidas de integración o 'socioterapia' como un camuflaje de los problemas (Basaglia 1972: 157) y, aunque las puniciones fuesen más comprensivas y sujetas a criterios pedagógicos, las buenas intenciones chirriaban, pues se acoplaban a un aparato diseñado para un ejercicio eficaz del escarnio y el enderezamiento moral, con un muy dudoso valor didáctico. Su aplicación no podría generar a medio y largo plazo más que un desencanto, una apatía explosiva, el desarrollo de la picardía o una rebeldía todavía más consciente y politizada.

El mismo esquema de estrategias desarrollado tiempos atrás por el poder, para resolver el problema de la pobreza revoloteaba en torno a las estrategias destinadas a encarrilar a los escritores de graffiti, combinando caridad y castigo. Por un lado, dejaba claro que no podía prosperar una visión netamente criminal, pero por otro no podía liberarse de subrayabar el carácter anómalo. En los *mass media* se fue establecido una dinámica periódica que combinaba noticias de iniciativas de carácter público o privado, de corte laboral o de encargo-concurso, junto a noticias de redadas y sanciones. De una u otra forma, se incidía en lo inadecuado de la actividad por libre y en lo beneficioso de convertir lo que podía ser un *hobby* mal entendido en una salida profesional, bloqueando otra posible vivencia ética de lo laboral o artístico, como ajeno al rédito económico. La domesticación traba ese hacer por gusto o esa emotividad que destaca al grafiti en general y lo distingue del trabajo (Kozak, Floyd, Istvan y Bombini 1990: 54-55). Un trabajo que, sin ser forzoso, es obligatorio y materialista. El Graffiti 'legal' en la calle pasa a percibirse como un Graffiti sometido –que sin perder su alma, ve ésta condicionada y presa–, del mismo modo que se aprecia con claridad el Graffitismo –ese 'grafiti' de las galerías, mariposa en un tarro de cristal– se aprecia como una mistificación, con un espíritu muerto o agonizante. Mariposa en tarro de cristal o mariposa clavada sobre el terciopelo ni vive ni vuela, se desvive y se retuerce.

La caridad y el castigo inciden o se acoplan al proceso de criminalización del Graffiti libre, de lo que podemos inferir que se penaliza un tipo de

desarrollo emocional, castigando un cauce placentero precisamente por salirse de la rutina establecida y del dictado del aparato económico, ofreciendo a sus autores una oportunidad de redención de dudosa ética. Aunque en teoría se paga por lo hecho o se ha de pagar por lo que se hace, corrientemente el escritor de graffiti paga por lo que es y lo que representa: un elemento no ya fuera de lugar, sino descontrolado en su libertad emocional a conciencia.

Cualquiera de las etiquetas de salvaje, bárbaro, loco o vago tiene por efecto uniformar a una entidad colectiva, anulando la individualidad y homologando la personalidad de sus miembros. Hasta pueden llegar a reducirlos a estereotipos carentes de humanidad y, lo que es muy importante, de una utilidad social. Si el cliché bárbaro tiene la imagen del guerrero que marca su conquista a hierro y fuego, el del grafitero demente descansa en la clásica imagen del loco que grafitea compulsivamente las paredes de su celda o del genio que hace lo propio en su cuarto o taller con febril y absorto entusiasmo. Por supuesto que se parte de una realidad a la hora de elaborar esos clichés. Basta recordar las historias de vida de algunos artistas *outsiders*, como Carlo Zinelli (Tuchman y Eliel 1993: 28; Rhodes 2002: 81) o Viktor Orth (Tuchman y Eliel 1993: 56), grafiteando con trozos de ladrillo paredes interiores o los muros de patios y jardines, y que tanto nos recuerdan las vivencias infantiles de algunos artistas cuerdos —también adultas, sobre todo en el caso de científicos—, pero en entornos más felices. Pero lo que irrita es que se aplica indebidamente una generalización desde premisas intoxicadas por el miedo a lo extraño o extrañado.

Un testimonio elocuente del arraigo popular de esta imagen y de la concreción novecentista del grafitero como un maniático lo encontramos en el mundo del cómic. Era inevitable que el grafiti estuviese presente en el cómic norteamericano de posguerra. Era un elemento común del paisaje urbano de los Estados Unidos de América y de Europa. El grafiti había estado presente en las películas desde fechas tempranas, como un rasgo de realismo, tanto en localizaciones exteriores como en decorados, pero se hizo notar mucho en el cómic después de la guerra. Mu-

chos dibujantes habían formado parte de las fuerzas armadas y fueron testigos de lo común que era su uso entre los soldados. Sensibles a un rasgo gráfico tan singular, les resultó más fácil trasladarlo a sus retratos del paisaje urbano o a la ambientación dramática de sus historietas. El género también ayudaba. En el cómic infantil el grafiti era una nota anecdótica muy propia, que ayudaba a conectar con el imaginario de la niñez, mientras que su presencia en el cómic que se parangonaba con el cine negro o policiaco afianzaba más aún ese tono de bajos fondos tan tópico de ese icono urbano.

En la serie *The Spirit* (1940-1952), no sólo Will Eisner anticipó la fruición estilística de las letras de los primeros *writers*, con sus títulos rotulados de forma variada e imaginativa; sino que además nos mostraba –con mayor o menor sutileza por la censura– la versión pública acerca de ciertas conductas que se contemplaban como desviadas o en los límites. Eso sucede con su episodio: "Yafodder's Mustache" (31-3-1946). En él vemos una lectura antisocial del grafiti, ligada con la grafitomanía de un individuo, Zoltan P. Yafodder, obsesionado con dibujar bigotes en los rostros que figuran en carteles o pinturas, incluida la ingeniosa acción de pintar sobre un espejo, para que quien se mirase en él se viese bigotudo (Eisner 2005: 95-101). El *defacing* se exiliaba de la esfera iconoclasta hacia los enredos de la psiquis humana.

Este relato nos hace comprender cómo la eficacia del control policial y la expansión de los objetivos judiciales permitirían ampliar la esfera de acción punitiva y dedicar esfuerzos al control de nuevos delitos, mayores y menores. La interferencia de la integridad de un medio de comunicación o el desprecio o deprecio de la propiedad, incidían en la integración del grafiti en la ilegalidad. Ese recelo antigrafitero de los años cuarenta iría creciendo y se excitaría con la convulsión de la delincuencia juvenil de los años cincuenta, en la que el grafiti sufrió su primera caracterización claramente violenta, vandálica o antisocial en el plano civil, también ligada al cliché de la 'locura' (Gonzalo 2010: 23). La imagen del grafiti como una peligrosa compulsión o extraña obsesión, propia de elementos inadaptados, prevalecerá desde la óptica patologizadora de

las conductas de las clases populares que, habiéndose desproveído de un valor social para las mismas, ahora asomaban convincentemente como un peligro para la salud social. Podríamos sumarle a ese espectro visual una banda sonora compuesta por esos arrebatadores bailes que excitaban la lujuria y la violencia: el jazz o el rock&roll, perniciosas fórmulas que invocaban el salvajismo atávico del ser humano por medio de la anulación de la razón y de las cortapisas culturales. Salvajismo despertado de un modo peculiar a causa de la necesidad de la desrepresión, e influido en sus formas y maneras de representarse por los propios fantasmas inculcados por la educación formal y difusa. Así se recreaba, por tanto, a partir de la idealización negativa del salvaje africano, asiático o americano, hasta convertirlo en el esperpento occidental del salvajismo más febril y loco, visión predominante hasta los años setenta y que la electrificación y la tecnologización mitigaría.

No obstante, el grafiti psicopatológico rara vez se manifiesta en el espacio público. La gran mayoría de expresiones grafiteras en ese espacio se gestan y mueven en el ámbito de los cuerdos. Por eso, el rigor nos lleva a encontrar en este punto un punto flaco en los alegatos de locura contra el Getting Up, por ejemplo. Escenas como la reconstruida en el telefilme biográfico sobre el pintor Antonio Ligabue, *Ligabue* (1977), de Salvatore Nocita —donde vemos a este *outsider* dibujando animales de granja junto a su autorretrato sobre la fachada de una casa, con los carbones de una hoguera que ha hecho en la noche, en medio de la calle—, se conciben como sucesos dramáticos que permiten reflejar el debate social sobre el grafiti o los límites del arte o la creatividad entre cuerdos. Aquí, los guionistas retratan, en boca de los vecinos —no de expertos—, los típicos comentarios populares acerca de lo que está bien o mal hecho en términos cívicos y políticos, ya sea respecto a la acción sobre la fachada o en relación con la calidad de la representación, resaltando la cualidad social del arte. Si ya el número de personas con problemas mentales que pinta es pequeño, el que grafitea es más exiguo todavía. El retraimiento personal, sin duda, se ve muy influido por la presión pública, por lo que antes que locos o perturbados, los grafiteros deberían ser calificados con más derecho de valientes, lanzados, desinhibidos o sin-

vergüenzas, pues su pérdida de pudor o de temor es consciente y argumentada sobre el fundamento de su vocación pública.

Posiblemente, la locura de la situación generada en Nueva York, entre unos y otros, reclamase por simpatía la ocurrente asimilación psicopatológica, escorada hacia los elementos que no representaban al orden establecido. En el fragor del pulso entre el New York City Council y los *writers*, la 'teoría Lindsay' insistía en que el grafiti, y más el Writing, era un problema de salud mental (Ranzal 29-8-1972: 66; Mailer y Naar 2009: 25; Castleman 2012: 187). Se hacía patente que la apelación a una grafitomanía en los años setenta no lograba explicar el fenómeno y a menudo su apelación expresaba la incapacidad de comprensión de la mecánica subcultural y una visión unidireccional o unidimensional del modelo cultural vigente[72]. El *getting-up* no era tan sólo un problema por sí mismo, sino por la relación que establecía con él la administración pública en su rol de celador-médico, cuya primera misión fue siempre ocultar sus propias deficiencias y contradicciones sin dejar de remarcar su posición de poder, acudiendo por supuesto a la agresión contra aquello que

[72]. Es muy llamativa la asunción de una política represiva como estrategia para labrarse una imagen política y promocionarse en la carrera política, aunque en el caso de Lindsay —que apetecía ascender a la escena nacional en 1971 y 1972, para postularse como candidato demócrata a la presidencia— supuso tanto una oportunidad como una traba por lo novedoso del 'problema' (Mailer y Naar 2009: 24). Esperanza Aguirre o Ana Botella han sido en su desempeño como concejalas del Ayuntamiento de Madrid, vivas encarnaciones del espíritu lindsayiano entre la última década del siglo XX y la primera del siglo XXI, desde el enfoque medioambiental. Utilizaron la política antigrafiti como una plataforma de promoción mediática, convirtiéndolo en un problema muy superior a otros problemas 'invisibles', como la polución atmosférica. Sus planteamientos conjugaban el populista argumento del coste económico (apelando a un presupuesto sin desglosar) con el del ataque al patrimonio-propiedad. A menudo como una cortina de humo de otros problemas o polémicas, o como justificación del sobrecoste de las partidas o campañas de limpieza, cuyos resultados dejaban mucho que desear.
Otras veces, algunos políticos usan la política represiva o de integración, para remarcar una diferencia de talante frente al consistorio precedente, muy patente en el caso español, incluso dentro de un mismo partido político. El juego es sencillo, si el nuevo gobierno municipal quiere dar una imagen de dureza y operatividad, asumirá una combativa política antigrafiti; si la cuestión es demostrar un talante dialogante y constructivo, la política antigrafiti dará lugar a políticas de integración.

no se deja comprender, entiéndase al tiempo, absorber (Basaglia 1972: 160). La manera de sobrellevar el conflicto con los *writers* por los políticos y la policía era demasiado similar a lo visto antaño entre los hombres de bien y de orden y los herejes o revolucionarios, o entre el hombre blanco y el piel roja, reconociendo que, en ocasiones, la frontera entre el innovador, el idealista o el salvaje con el loco es una línea muy delgada para el hombre ortodoxo, uniformador o civilizador.

Debe quedar muy claro que lo que se busca con el parangón del Getting Up con la grafitomanía no es una explicación científica, sino una excusa. Equiparar al *writer* con un loco era reconocer su entidad diferente como un ser disfuncional e inadaptado. Para Lindsay y otros, esa estrategia buscaba anular cualquier valor cultural que pudiese atribuirse al Getting Up y, por supuesto, contrarrestar cualquier pretensión de calificarlo y cualificarse como arte, en esa salsa; además de legitimar así su persecución, ya que al convertirse en patología era muy sencillo reconocer su peligrosidad social y escabullirse del engorroso trance de someter su represión al debate cultural o político-social. Si la etiqueta de arte psicótico o patológico permitía extrañar esa producción del dominio público y considerarlo asunto exclusivo de médicos u hombres de ciencia (Rhodes 2002: 46), en el concierto del Getting Up, se enfocaba en subrayar la competencia política y policial del asunto, con garantías de que no afectaba a los principios del juego democrático.

Ese maquiavélico planteamiento no sonaba a nuevo, recordaba en cierto punto al enfoque lombrosiano sobre el grafiti, el tatuaje y el arte de vanguardia. En cierto punto, las etiquetas de Aerosol Art, Urban Art o Street Art lograban escabullirse de esa categorización cultural, ya que el término *graffiti* había jugado un papel semejante al empleo en psicología de términos como *Bildnerei* o *Gestaltung*, introducidos por Hans Prinzhorn, que eludían reconocer sutilmente la artisticidad de ciertos productos expresivos y, por consiguiente, omitían o negaban la capacidad artística de las personas transtornadas (Rhodes 2002: 60). Sin olvidar el tufillo académico, como cultismo o neologismo, o *bouquet* comercial, como etiqueta de originalidad o marchamo de novedad, que la palabra *graffiti* asignaba por su parte y que, inicialmente, le hacía tomar distancia de

la dimensión artística, para luego artistificarse gracias al desarrollo estilístico del Writing. Incluso, aunque se empleace en el contexto artístico, galerístico o no, no dejaba de ser una barrera frente a su esencia creativa y una forma de extraerlo de lo popular o vivencial (Cortázar 2007: 143).

Si consideramos que la negación cultural de los artistas de vanguardia pasó por una fase similar de patologización —todavía más contundente si cabe— a manos de individuos como Cesare Lombroso, Max Nordau, Theophilus Bulkeley Hyslop o Adolf Dresler (Rhodes 2002: 86-88), es lógico reconocer que, al igual que sus afirmaciones encontraron en la opinión pública un terreno fértil y condujeron a pronunciarse a favor de su criminalización o reeducación-medicalización, con la cuestión del Getting Up sucediese algo parecido. No obstante, llovía sobre mojado. Vencidas o superadas las ideologías que podían dar cobertura teórica a esa postura, la liberación social de ciertos encorsetamientos mentales, el acento en los condicionantes medioambientales como causa de los desajustes de la armonía social y el frenesí por construir una sociedad desde la tolerancia y el diálogo, como contrapunto al totalitarismo comunista o fascista, permitían aventurar entre otras causas que, por lo menos, en los enconados años setenta y las décadas siguientes este tipo de discurso no prosperase. Las exposiciones sobrevenidas en los setenta con escritores de graffiti, pese a su carácter 'inculto' o naif y de seguir los pasos de las exposiciones de Art Brut, no tenían el viso denigratorio de una muestra nazi de *Entartete Kunst*. Más bien, tenían el brillo del descubrimiento de otra nueva faceta del arte contemporáneo que, evidentemente, entrañaba una descontextualización-recontextualización de la propuesta original, del mismo modo que sugería otros modelos de sociedad a partir de una experiencia espontánea, autónoma y callejera.

Por supuesto, el escritor de graffiti jamás ha sido literalmente medicalizado para que deje de pintar muros o trenes, pero ha sido víctima de una potente terapia de choque que ha llegado a acabar en tragedia. Lo más parecido a la farmacopea son esos sutiles mecanismos narcotizantes de la sociedad de consumo. Si en el marco de los enfermos mentales se ha asistido a un desarrollo farmacológico que influye en su creatividad y

productividad (Rhodes 2002: 120), en el caso de los 'subcuerdos', los excéntricos, los inadaptados o los delincuentes nos topamos con otra clase de suministros medicinales, no libres de sobredosis. El poder de seducción de los *mass media*, los oropeles de la sociedad del espectáculo y de la evasión, las promesas del éxito capitalista, la fruición recreativa y autocomplaciente, la encapsulación y virtualización vital, etc. son el gran caballo de batalla para el desarrollo de un arte liberador y, por supuesto, para mantener viva una experiencia del Graffiti genuinamente de calle y sobre el terreno.

La negación de la cordura entraña la negación a existir, porque se ubica en el plano del horror al error, al fracaso humano. Quizás ya no sea esa afirmación aplicada de manera tan exagerada y cruel como en tiempos del nazismo, pero sí legitima la invisibilización de la huella de una existencia al otro lado del espejo. Nada puede oler a muerto en el plato del vivo. Es elocuente que el estigma de la locura hacía viable no tener escrúpulos en destruir la producción cultural de los enfermos mentales, no ya por su supuesta capacidad perturbadora o corruptora, sino porque el desprecio contraía su depreciación. Por lo menos, carecían a ojos de los cuerdos de un valor que fuese más allá de lo analítico y lo diagnóstico (Rhodes 2002: 48). Sus producciones sucumbían ante los rigores disciplinarios del orden y la limpieza de los recintos hospitalarios (Tuchman y Eliel 1993: 60; Rhodes 2002: 113), convirtiéndose así en un conjunto de productos efímeros, sin derecho a perdurar. Por consiguiente, no cuesta imaginar que, por A o por B, se legitimase un mismo destino efímero al grafiti, fuese cual fuese su calidad, por el simple hecho de ser una locura o un arte loco.

En ese punto, una de las escapatorias del Getting Up para conseguir el reconocimiento de su categoría artística pasaba por deslindarse del Outsider Art y considerarse si acaso, en términos dubuffetianos, una *neuve invention*. No obstante, aunque los grafiteros pudiesen ser en algún caso dementes, visionarios autodidactas, médiums, presos o predicadores, son también gente corriente que quiere hacer las cosas a su manera y antojo y, en el caso del escritor de graffiti, buscar un reconocimiento pú-

blico o comunitario que, con frecuencia, le impide acomodarse en las profundidades de la marginalidad. Sus características como miembro de una subcultura no se ajustan a las coordenadas estrictas del *outsider*. Aun compartiendo la espontaneidad e inmediatez del artista *outsider*, la economía de medios, la precariedad técnica o la fruición por combinar imágenes y textos, su locura social reside en lo anticonvencional de diseñar sus modos de expresión, en colisión con convenciones tan potentes como esa propiedad de las cosas que condiciona su cualidad apropiada, y su extroversión o conversión en un sistema colectivo notoriamente público e intercultural, la Graffiti City –intuida, pero encarnada en aglomeraciones como el 5Pointz u otros focos saturados, y que son parangonables en grandeza, pese a su cualidad colectiva y su entidad como mundos-espejo antes que como mundos paralelos, con los entornos del Outsider Art (Rhodes 2002: 173-197)–. El Getting Up era una auténtica subcultura o movimiento cultural –un arte civilizado, adulto y cuerdo, surgido de una vitalidad infantil compartida–. No, el fruto de personas alejadas o desconectadas del mundo y proclives a crear íntimos e introvertidos sistemas-mundo alternativos, cuya plasmación gráfica o plástica era la punta de su *iceberg* psíquico.

No podemos negar ni afirmar que el Graffiti, como movimiento, sea más proclive a integrar personas con transtornos mentales que el mundo del arte, de la música, del espectáculo... u otros oficios; como tampoco que sea un factor desencadenante o coadjutor, o una terapia o válvula de escape –todo sucede en su seno–. Pero lo que sí podemos reconocer, sin duda alguna, es que acoge el debate acerca de la capacidad que tiene nuestro modelo social de integrar y expulsar a los individuos o a algunas comunidades, así como generar satisfacciones y descontentos objetivos y subjetivos.

Con el advenimiento de los tiempos modernos, con la cultura capitalista-mecanicista, suprimir todo aquello que obstaculizase el funcionamiento de la maquinaria social, que trastocase el orden público o la armonía social se convertía en un asunto de estado (Foucault 2014: 94-96). El carácter de las medidas variaba según el régimen político, aunque la dia-

léctica entre orden y desorden se mantuviese como una constante cultural, especialmente durante el siglo XX. En ese ideal, la globalización del factor estético adquiría un resalte extraordinario. La tensión era tan alta que no sólo se persiguió a los que consciente y activamente se oponían a las reglas establecidas, sino también a los pasivos. Dentro del maremágnum grafitero podía distinguirse a aquellos que obraban enconadamente o con propósito de fastidio y provocación de los que encontraban en el grafiti una válvula de escape ocasional o desde la introversión que ofrecían los espacios recogidos. Estos últimos no lo iban a tener más fácil.

El escritor de graffiti se situó inicialmente entre los ociosos, los pandilleros, los vagabundos, los bohemios, en el abierto conjunto de la gente de mal vivir, mientras esperaba el reconocimiento de su entidad social. Algunos, resaltaban su carácter 'apolítico' a la espera de que ese postulado los eximiese de la persecución. No podía ser más ingenua la excusa. El Capitalismo no tolera el esfuerzo sin rédito económico, le irrita enormemente que 'se pierda el tiempo' y que una actividad u operación no suponga para nadie engrosar su cuenta corriente, fuera o dentro de las reglas de juego. El tiempo es oro para los hombres de gris. No se hizo para tirar pintura por cualquier lado, sin ton ni son.

Por otra parte, está presente el fantasma de la ociosidad como fuente de revueltas sociales (Foucault 2014: 111, 14-115). Ya podían sus participantes declararse apolíticos o asociales con un megáfono, que quien tenía ojos en la cara podía reconocer fácilmente el gran potencial del Graffiti como fuerza social, pese a su descentralización. No estábamos ante pasotas agarrados a una lata de cerveza y que ven pasar el tiempo por delante de sus narices entre los anuncios, sino de gente muy inquieta y activa, con una necesidad de llenar su tiempo de experiencias reales, físico-emocionales. Lo que aún es para algunos un conjunto de travesuras adolescentes ocultaba el fantasma de esa pequeña chispa capaz de transformar el mundo. El ocio aviva el ingenio y no existe mejor contrapeso al ejercicio de la violencia institucional, a la implantación de un mundo del terror y de la exclusión, que el desarrollo mismo de la libertad. To-

da manifestación extraña a los poderes instituidos, por pequeña que sea, despierta la alerta en proporción a la tensión ejercida, sutil o palpable, contra el imperio de la autoridad. En este asunto es crucial comprender que los poderes políticos o el mercado van a tener un vivo interés no sólo por participar en el moldeamiento de la 'ociosidad' del escritor de graffiti, sino en supervisar y condicionar los contenidos de sus productos, para que, en caso de mostrar alguna utilidad, sean favorables a sus intereses lícitos o ilícitos.

Otro punto de interés es que la etiqueta de loco resta al grafitero o al escritor de graffiti credibilidad. No puede haber poder o contrapoder social sin crédito. Es una condición indispensable. Por eso al escritor de graffiti se le priva hasta de esa otra locura divina que podría aportarle la credibilidad del profeta, del visionario. En los medios y desde lo político, la negación de que un grafitero o un escritor de graffiti posea la locura del artista, del genio, es una clara maniobra para desprestigiarle y remarcar su posición como un subproducto, una anomalía hueca y frívola, infantiloide o estúpida o, cuando se apela a lo antisocial, una moda sumamente idiota. Por supuesto, hemos de dar gracias a que exista esa posibilidad, aunque negada, pues por fortuna hemos visto cómo se ha logrado desbaratar postulados tan viles, que consideraban al mismo genio artístico una forma innata de degeneración, por su fijación en lo grotesco y obsceno o el hincapié en el absurdo, abriendo las puertas a un retorno a un estado atávico y salvaje (Rhodes 2002: 86), –aunque Lombroso no llegó a tanto (Lombroso 1872: 97-119) y aceptaba que la genialidad no tenía que contraer necesariamente neurosis y locura–.

Es así que su caracterización asocial o antisocial pasa por el remarque de su idiotez, pero eso sólo funciona en una sociedad adormecida, sin lucidez o criterio que sepa distinguir el grano de la paja. La permisividad policial y social frente al Graffiti que se produjo en el caso español en los primeros años –aparte de la elusión por parte de sus protagonistas de lugares de conflicto, en un entorno con un celo por la propiedad más comedido– se fundaba en que la recuperación por la autoridad de la razón y la verdad, tras la demencia totalitaria. Esa sensatez institucional

hacía que esa locura infantil o juvenil pareciese una tontería, tal y como podríamos derivar de la aplicación de los comentarios de Michel Foucault (2014: 67). Si a eso se le suma la imagen del loco como un soñador, un iluso que se alimenta de utopías, tales como llenar el mundo de color, cualquier reacción represiva desde el poder no sólo parecería desproporcionada, sino desalmada. El loco soñador que encarna el *writer* fascina a muchos sectores intelectuales y artísticos, porque se afilia en el contexto norteamericano con el *American dream*, con una lectura ingenua y vulgarizada de aquellos grandilocuentes valores que hicieron grande a los Estados Unidos de América y calaron con pasión entre sus masas populares. Caricatura para unos, profanación para otros, sólo restaba declararlo una locura, aunque la demanda de comprensión que despertaba esta etiqueta provocaba desviar el tema hacia argumentos antipolucionistas o ecológicos, que evitaban de paso transitar por el debate de la posible carga conceptual de las acciones, quedándose en el plano materialista, y suavizaban el escándalo de una penalización del grafiti abusiva.

Por supuesto, se podría también hablar de la locura del poder, cuyos desmanes han de parecer cualquier cosa menos estupideces. Asombra hasta el horror percibir cómo, en lo concerniente al grafiti, las democracias han llegado a un punto de persecución muy similar a la represión totalitaria, aunque de una forma más relajada y persuasiva, pero no menos ineficaz o propensa al abuso. Si partimos del relato "Graffiti" de Cortázar, ya referido, o del cuento gráfico "Dibujar o no", con guión de Juan Sasturain y dibujo de Alberto Breccia, publicado en *Los derechos humanos* (Vitoria: Ikusager, 1985), inspirados ambos en la atmósfera de las dictaduras latinoamericanas; apreciamos una serie de fases típicas en la carrera represora, resueltas a convertir el grafiti en un problema de primer orden. Primero, la limpieza indiscriminada, sin atender a los matices de lo representado, aunque se establezcan prioridades (Cortázar 2007: 144). Segundo, a causa de la criminalización, culpabilizar al espectador, para que no participe y ni siquiera se pare a contemplar directamente el grafiti por miedo a ser acusado por darle aprecio (Cortázar 2007: 144). La ruptura del *feed-back* suele necesitar –más en democracia– del convencimiento por el receptor de que es víctima de su presencia. Tercero, la cul-

pabilización del propietario (Breccia y Sasturain 1985: 64), ya implantada en algunos municipios españoles, y que empuja a estos a colaborar en la represión o ayudar a costearla, para no pasar por cómplices y evitar las sanciones. Y cuarto, la destrucción del soporte (Breccia y Sasturain 1985: 64), extremo que refleja sin veladuras que, bajo la excusa de proteger al propietario o a la propiedad, lo que se procura fortalecer con esta dinámica es la obediencia a la ley y la sumisión al legislador, cuya máxima prueba de acatamiento radica en la aceptación ciega de la arbitrariedad y la injusticia.

Aunque nos parezcan hipérboles fantasiosas, licencias literarias o augurios alarmistas, esos excesos han acaecido y siguen sucediéndose, y de forma flagrante en situaciones en las que el ejercicio del poder se efectúa de modo descontrolado e impune, sin deseo de respeto, sino de temor, sin ponerse freno al monopolio de la violencia y convirtiéndola en el eje central de la acción-reacción. Basta reparar en la actualidad en ciertas dinámicas represoras en Oriente Próximo o recordar la represión nazi, para observar la vigencia de la destrucción vandálica del soporte para evitar su uso expositivo. En el caso del Graffiti, basta considerar la estimación que han recibido sus conjuntos colectivos pese a alcanzar un carácter artístico y monumental indiscutible, a la hora de dictaminar el derribo de una propiedad —pensemos en el caso de 5Pointz—.

Sea como sea, la imagen loca del Graffiti insiste en el aspecto de que está fuera de lugar, fuera de sitio, fuera de sus cabales, y, sin embargo, pasa por encima de la conciencia de que, aun siendo obra de mentes desquiciadas, el grafiti es una solución instintiva idónea para superar sus problemas o enfrentarse a sus fantasmas (Science Digest 1974: 47-48). No puede negarse tampoco la capacidad —como tiene el mundo del arte— de integrar a individuos con perfiles psicológicos que se encuentren más a gusto situándose en los márgenes, fuera del ombligo de la presión social o de la tensión de la cultura central, o que se vean obligados a situarse en ellos (Figueroa 2006: 159-160); pero la participación de este perfil de personas no justifica la aplicación arbitraria de una etiqueta tendenciosa y habitualmente empleada para estigmatizar y maldecir, y para

generar la impresión de que el Getting Up es un problema —en su origen o por defecto— mucho más serio que la droga, la prostitución, el crimen organizado, la corrupción política, la contaminación o el tráfico viario.

Como puede verse a lo largo de este libro, lo que es bueno para uno no siempre es visto como bueno para otro. En el caso del Graffiti su potencial terapéutico se veía contestado por los efectos depresores que producía en algunos grupos de población la contemplación de los vagones y las instalaciones del metropolitano pintadas (Mailer y Naar 2009: 24). Para ellos el Graffiti no era otra cosa que un exponente de la suciedad urbana, de la inseguridad ciudadana o del descontrol policial. El carácter arbitrario de estas impresiones se hacía patente cuando otros sectores, que no participaban en la realización de esas pintadas, las percibían del modo opuesto: para ellos esas obras alegraban el deprimente paisaje de los suburbios neoyorquinos (Castleman 2012: 190). Les generaba una reacción feliz.

Esa inquietud psicológica o instinto repulsivo desviado se crecía ante lo que parecía una desmesura, una epidemia, un maremágnum demencial. El pavor ante lo incontrolable era la raíz de la reacción prácticamente visceral y paranoica que se produce usualmente desde el poder y entre la población bienpensante. Como si de una Carrie bañada en sangre se tratase, la cuasi omnímoda administración pública desataba sus mecanismos represivos con una virulencia jamás vista contra el grafiti. Con unas maneras bastante alarmantes en relación con el modo cómo se abordaban otras problemáticas sociales más consolidadas. Su furia era demencial. El calificativo del Graffiti como epidemia no tardó en colarse en las declaraciones mediáticas, nutriendo de combustible la hoguera del sensacionalismo (The New York Times 26-1-1973: 39; Castleman 2012: 191), sin que nadie ahondase en las causas de esa erupción cutánea tan divertida y original, ni en si tenía un carácter benigno o revulsivo. ¿Acaso no vivimos en una sociedad verdaderamente intoxicada por sobreestímulos audiovisuales, llamadas al consumo masivo y al tiempo a la moderación cívica, donde se demanda que seas una persona responsable a la vez que debes vivir la vida loca? De nuevo, el miedo a la libertad de

los otros se refleja en el desconocimiento de la mecánica responsable y codificada del virus del 'salvajismo' que se les ha inoculado.

Si se considerase debidamente el componente antiviolento del grafiti, quizás algunos sectores influyentes de la sociedad civil o hasta las mismas autoridades públicas tendrían bien claro la capacidad disuasoria que ejerce el mismo Writing sobre sus miembros, para que no emprendan acciones más contundentes. Si para John Vliet Lindsay u otros el *getting-up* podía ser el ejemplo de lo que la indisciplina o la relajación moral causaba, precisamente omitían considerar la exigencia del mismo de autodisciplina y del emprendimiento de una construcción ética colectiva y personal, aunque no coincidiera plenamente con el criterio oficial de disciplina y moralidad, supeditados a los modelos de desarrollo establecidos en la legalidad.

Las medidas 'sanitarias' desarrolladas contra el Writing no han comportado una victoria definitiva sobre él, más bien lo han excitado y malogrado, manteniendo una situación en la que se suele apreciar la periódica merma cuantitativa y cualitativa de las escenas del Graffiti. Pese a ello, jamás se ha evaluado científicamente la salud política y mental de los que practican el antigrafiti, confiados en la bonanza de su gobierno y de los sistemas de control, porque son nuestros representantes y nos sentimos amparados por ellos. Ahí nos topamos con el efecto principal de ciertas etiquetas: la objetuación o cosificación, que hace que dejemos de ver en el grafiti el producto de seres humanos, de iguales. Impide que visualicemos a sus agentes como personas o individuos y, por tanto, que se deje de verlos como convecinos o prójimos. Sorprende que seamos ciegos a ese propósito y que, incluso, seamos incapaces de percibir a nivel público que detrás del proceso de criminalización del grafiti existe la instauración de una fobia social o cultural.

Creer que de la propia iniciativa de la masa no pueda provenir nada bueno es un viejo eco de ese clasismo del Antiguo Régimen que consideraba al pueblo una caterva de locos (Foucault 2014: 77), por no decir una panda de salvajes inmundos y analfabetos. Y se considera a la chusma loca, porque su cuerpo informe le permite conducirse por las pasio-

nes hasta extremos imprevisibles o incontenibles. El apogeo adulto del grafiti en la sociedad industrial, en el que convergen activistas políticos, vagabundos, pandilleros, cómicos, bohemios, etc. generaba entre las elites una llamativa hipersensibilidad a la presencia de sus rastros, acrecentada por la imposición de una arquitectura depurada que agudizaba la resonancia de sus excrecencias. Ya no era sólo la capacidad contenedora de la arquitectura hacia dentro la que podía generar la actividad grafitera, como podía verse en el imaginario de los manicomios del siglo XVIII (Rhodes 2002: 48), sino que las mismas fachadas de la ciudad a cielo abierto se convertían en paredes interiores de una sociedad recubierta de grilletes invisibles. Actuar sobre ellas en la época postindustrial suponía un acto de reto y resistencia a reconocerse presos.

La reacción que podía tener la elite ante la presencia del *getting-up* no podía ser otra que la del miedo, y el miedo acarrea cuatro pulsiones: la parálisis, la ocultación, la huida o el enfrentamiento. Pero cuando se trata de proteger el *statu quo* dentro de un orden civilizado, se procede por lo común bajo la atribución del monopolio de la violencia, que incluye la expulsión o la reclusión, frente a una fuerza inferior. El mundo occidental se ha decantado en el siglo XX principalmente por el enfrentamiento —recuerdo que no sería un recurso civilizado—, con más ahínco si el opositor es o se cree débil, y por el confinamiento —no físico por necesidad—, por respeto, prudencia, pomposidad o previsión, y que, en ocasiones, es una antesala a la destrucción sistemática de lo negado. En consecuencia, las elites van a ir extendiendo paulatinamente su paranoia persecutoria, socioeugenésica, hasta abarcar a los grafiteros desde principios del siglo XX y afectar a los escritores de graffiti en los años setenta, como cabeza líder de la eclosión grafitera sesentaiochista.

La perturbación obsesiva estuvo servida cuando el Graffiti en sí mismo encarnó, en el paisajismo suburbial del Nueva York de los setenta y luego en otras ciudades en crisis, las señales que precederían al advenimiento del fin de los tiempos, el hundimiento del Capitalismo bajo el pulso de la Guerra Fría. La pobreza, la decrepitud, la violencia, la muerte y el grafiti poblarían el imaginario de un mundo en decadencia, a las puertas

del apocalipsis, tal y como reflejaron diversas películas futuristas o distópicas. Directores como Rick King, Graham Baker o John Carpenter nos regalaron la pervivencia del grafiti al otro lado del mundo civilizado, como un signo que daba fe de la desesperación del hombre por sobrevivirse. El apocalipsis ha pasado históricamente de verse como el castigo final a la soberbia o al orgullo humano a convertirse en una exaltación de la locura humana, una orgía del desatino colectivo, encumbrándola al puesto de reina de los vicios occidentales (Foucault 2014: 40-42). Ese enfoque es muy interesante, porque nos advierte de cómo está diseñado nuestro modelo cultural, egocéntrico y hedonista, para minusvalorar el pecado de *hybris* y arremeter, echando mano —cual dioses olímpicos— del impreciso comodín de la locura, contra lo que no se sujeta al frenesí ordenado de este caos sistémico que nos acoge. Pero, por supuesto, esta pesadilla tecnicolor era la fantasmagoría creada por los paranoicos delirios del poder. El grafiti jamás ha anunciado en la historia el fin de los tiempos, ni siquiera presenta atisbos de encarnar la némesis del sistema, sino que surge en el culmen de la bonanza o delata la elevada capacidad regeneradora de un ser humano, tan humilde como jactancioso, en las circunstancias más desfavorecidas.

El malditismo, la visión negativa y confinatoria de delincuentes, pobres, vagos, desempleados y locos que se construyó desde el siglo XVII (Foucault 2014: 124-125) pervivía en el siglo XX bajo los nuevos ropajes de la corrección política. A esto se sumaban los prejuicios hacia la cultura popular, entendida como un constructo a refinar, y la adecuación de la democracia a una concepción mercantil de la sociedad que empobrecía sus principios fundacionales, consagrados a evitar privaciones y discriminaciones en el camino de sus ciudadanos hacia la felicidad. Aspectos que fueron tejiendo una serie de prisiones invisibles, cuyas cadenas a menudo tenían el aspecto de ristras de cifras o de preciosas joyas de oropel, engarzadas con expectativas inalcanzables. En ese concierto, las restricciones hacia lo admisible aumentaban el grado de exclusión de aquellos que no participaban del ideario oficial o lo representaban, porque no seguirlo o no seguirlo al ritmo adecuado les comportaba la expulsión explícita o tácita de la sociedad de los justos. El lenguaje forma parte de

esos mecanismos y, cuando el mismo lenguaje se constituye en el motivo central del debate, la reacción que cabe esperar, por sutil que sea, ha de ser cualquier cosa menos dubitativa y comedida.

Por supuesto, podemos entender que en el grafitero o el escritor de graffiti exista cierto grado de locura, como en todo el mundo, pero uno de los encuadres de la cuestión más interesante –del que hablaremos más adelante– es el que plantea el grafiti como un medio de sanación mental que trabaja en el plano anímico y psíquico. La diversión y el juego ayudan a reequilibrarse y adaptarse a una realidad cada vez más impositiva, dominando la violencia o la ambivalencia (Kris 1964: 23-24), y el arte, se derrame por donde se derrame, ayuda a reconstruir el equilibrio entre los procesos primarios y el yo. El grafiti permite dominar el medio, eludir lo desagradable y disfrutar del placer de conseguirlo, poniendo los procesos primarios al servicio del yo.

Los duendes del bosque

El tema que vamos a tratar es muy interesante. Delata la permanencia de creencias ancestrales, rurales o ancladas en un discurso religioso-espiritual, más propias del folklore que de los juegos de poder de una sociedad que, oficialmente, ha roto cualquier lazo con 'los otros mundos' a la hora de configurar su cosmovisión. Frente a la contemplación más ortodoxa del grafiti como una actividad achacada a salvajes, bárbaros o locos, el grafiti contemporáneo en cierta medida mantiene por su posición fronteriza el halo de lo mágico, de lo sobrenatural, y con ello la ambivalencia positiva-negativa de la escritura marginal. Es algo que está implícito en la idea de misterio y de clandestinidad que se teje dentro de ese contexto urbano que desbanca al medio natural, obligando a reajustar nuestra percepción de lo anómalo y lo integrado, bajo el peso de una herencia cultural y biológica que amalgama un rico imaginario y un gran potencial para generar nuevas representaciones. La rehumanización de la ciudad no es ajena a la renaturalización de ese espacio urbano y, por

tanto, entraña la articulación de una esfera inaprensible en la que habita la fantasía y, sobre todo, lo ignoto, identificados habitualmente con la nocturnidad y lo *underground*.

Qué extraño parece que la rehumanización de la ciudad descanse en la recarga fantasiosa de la realidad. Quizás sea extraño para el hombre moderno, instruido en simplificar la existencia en un único plano y en considerar la fantasía un entretenimiento banal e infantil. Sin embargo, imaginemos el estupor de quien, de la noche a la mañana, sin comerlo ni beberlo, se topa con una pieza de gran envergadura, de vivos colores, allí donde el día antes no había otra cosa que un espacio en blanco; o descubre una imagen alterada, con un gracioso retoque de carácter burlón o chistoso, que días antes era emblema de solemnidad o credibilidad. ¿No es acaso una puerta a valorar que el beneficio de la duda es el alimento de la esperanza?

El escritor de graffiti va a encarnar en la modernidad la imagen de un duende travieso, de un *joker* o un *jester* (Figueroa 1999: 399). Se asimila a un bufoncillo loco, de medio pelo y mucho arte, por ser un personaje clandestino, cuya obra aparece de modo inesperado, en el lugar menos previsible y con el motivo más sorprendente. No es inhabitual la vinculación de los duendes o diablillos (*hobs*) con personajes marginales, como el caso de los vagabundos (*hobos*), enclavando sus acciones furtivas dentro de la trastada o la anomalía[73]. Incidentes que rompen la armonía cotidiana, provocando la hilaridad o el temor, y que, por su proceder intruso y desbaratador, se presupone obra de un ser ajeno a la comunidad y con capacidad de generar sus propios códigos gráficos. El anonimato y la creatividad funcionan como un poderoso mantel sobre el que servir la evocación fantástica. La combinación entre un actuar travieso, filoin-

73. El mismo término *hob* se aplica para rústico, estableciendo igualmente una distinción entre lo urbano y civilizado con lo rural o asilvestrado. En su connotación vagabunda, nos conduce a entender la expresión *hobby* como un hacer improductivo, fruto del ocio y por gusto, ajeno a la estructura de producción mercantil, pero que forma parte de ella a modo de válvula de escape de las tensiones y frustraciones que genera. El grafiti, en sí, está más enclavado en la esfera del *hobby* que de lo que puede entenderse como trabajo, una labor remunerada o con un interés lucrativo.

fantil, y ese enigma de la creatividad, presente en el halo mágico que acompaña al talento de los artistas (Kris y Kurz 1991: 21), sitúa al autor o a los autores de grafitis en la posición de representar dentro de la fauna urbana a un ser antropofeérico.

Ésa es una cuestión muy a tener en cuenta, ya que en esta encarnación del duende urbano moderno anida una rebaja de la carga subversiva del escritor de graffiti, convertido en una suerte de ente que vive en su particular limbo, ajeno al ordenamiento adulto, pero que no pretende hacerlo peligrar, sólo enredarlo. Por supuesto, el gamberrismo sutilmente politizado de bandas al estilo de los grafiteros de leyenda, que surgieron en la Argentina democrática de los años ochenta (Kozak, Floyd, Istvan y Bombini 1990: 37-60), o el grafiti surgido de voces absolutamente anónimas podían ayudar a hacer más factible esa impresión. No creamos que esa duendificación se trata de una actitud consciente o planificada, más bien la deriva criminalizadora se disocia de esta consideración que compete más bien a lo popular. Posiblemente, elementos como el *racking up*, la penetración en lugares donde no se debería estar[74], sus mensajes chistosos o provocadores, la recurrencia de iconos como las irónicas aureolas o los rabos flechados, etc. incidan en esa visión de los escritores de grafiti como pequeños Cacos o Hermes, que reúnen en sí mismos ingenuidad y picardía, y encuentran el sentido de sus actuaciones en el deleite de dar la nota y recordar a los mortales la terrible y agradable vulnerabilidad de su orden diario.

Curiosamente, en esa demarcación, la imagen marginal del payaso vigente en el mundo occidental se corresponde o contribuye indirectamente

74. Hay una fórmula del 'fuera de lugar' muy vinculada con la imagen del duende: el 'a espaldas'. Relacionada con lo furtivo, resalta las actuaciones improcedentes que se hacen en presencia de la personificación de la autoridad o de la 'víctima'. Ya sea grafitear sobre un autobús u otro vehículo, mientras se patina, agarrado a su trasera; hacerlo en el respaldo del asiento de un autobús o de la silla de un compañero de clase, en la pared de detrás de donde se sienta el profesor, así como llegar al extremo de actuar sobre la espalda misma de una persona con escupitajos, chicles o el clásico monigote de papel pegado, entre otras posibilidades. Todo este tipo de acciones comporta un claro componente burlesco y de rebaja simbólica del estatus, con el añadido para el autor de un sentimiento de superioridad.

a la marginación cultural del escritor de graffiti. No obstante, la revalorización o expansión de ambas identidades –el payaso y el escritor de graffiti– pueden cooperar en que se reconsideren sus posiciones sociales. Por supuesto, el payaso no se ve igual ni en toda Europa ni en toda América, pero podemos entrever sólo por eso la diversidad de concepciones que existen también de los mismos escritores de graffiti. Ambos actores sociales confirman el grado de discriminación cultural que sufre la irreverencia, el espacio restringido donde se recluye ésta o la carencia de su articulación en esa posición principal que en las culturas primitivas tenía, dentro del contexto de lo sagrado. No es que no se le respete ni valore, es que sencillamente no se le toma en serio. Ya puede decir verdades como puños en los muros, que antes se confiará en la palabra de un político mintiendo descaradamente en la pantalla de un televisor que en lo que él diga. Aspecto acrecentado con su infantilización cultural, presente en los medios de comunicación a lo largo de los años setenta, ochenta, noventa y ya con menos fuerza en el siglo XXI por imperativo generacional. Un grado suave –pero contundente– de censura que, desde fuera, sitúa permanentemente a estos diablillos urbanos en un estado pueril, en una pertinaz y fastidiosa moratoria de la adolescencia. Como si ser centenario estuviese reñido con sentir como un niño.

Esa infantilización no puede ocultar que la incomodidad surge de lo ambiguo. La pulsión subversiva –claramente juvenil o adulta– presente en el grafiti, acrecentada con la maduración del Writing y de los protagonistas, ensalza ese duende callejero a la dimensión de un *trickster* (Jung 1956: 195-211), esa figura arquetípica vinculada al embaucador, al bromista, al tramposo o al desobediente. Digamos que la resonancia del arquetipo le da al escritor de graffiti un empaque más altivo dentro de ese universo carnavalesco y grotesco que identifica al Graffiti, y subraya el aspecto gamberro o contracultural que se emborrona tras la etiqueta nada inocente de vandalismo. Reajusta la categoría asignada de salvaje no hacia el hombre natural, sino hacia un dios-animal, por encima o por debajo del ser humano, instintivo e imprevisible, intuitivo y arrebatado, porque juega a alterar o subvertir el orden establecido por capricho. Es el niño que, indistintamente, pisotea el castillo de arena o lo levanta (*destrudo* y

líbido), callada o sonoramente. Un personaje no muy distante de algunas lecturas del pintor como bufón, que se sirve de su arte para desfigurar de modo deleble su propia obra, para escarmiento o mofa de otros (Kris y Kurz 1991: 93) o del ídolo vinculado con la esfera musical, como el *jazzman* o la *rock&roll star*, anticonvencional, rebelde, desordenado, intenso, vitalista y con una violencia soterrada (Maffi 1975: II, 281).

El conflicto de algunos escritores es que, en general, desean en su fuero interno sublimar ese estadio de contrahéroe hacia la figura del héroe. Aunque otros entiendan que el primero es su rol natural, esa aspiración heroica se presupone en detalles como la instauración del rey como título aristocrático del Graffiti. De esta manera, nos encontramos en esos casos con a la vez un bufón que se corona, declarando su estatus de sabio, o con el héroe que sobresale de entre los bandidos y se convierte en rey de los bufones, entre otras posibles combinaciones. Por supuesto, en este trajín cabe la usurpación, papel asignado al *trickster* y reflejado internamente en el *toy* fanfarrón. Pocos se ven como villanos por encima del bien y del mal, sino como superhéroes con su propio criterio de lo justo o lo injusto, expresando un conflicto interno que afecta a su crecimiento interior y a su consciencia individual y social.

En la teoría junguiana de los arquetipos, el *trickster* se dedica a zancadillear al héroe en su propósito de contener al monstruo, a la sombra. No es extraño que las fuerzas del orden entiendan que los escritores de graffiti pertenezcan a las huestes del mundo al revés, que colaboran a extender con sus colores los neones del caos. Sin embargo, ¿cómo se plantearía esto dentro del Graffiti y no frente al orden establecido? Sin duda, de un modo interiorizado y exteriorizado. El mismo escritor de graffiti, a causa de su posicionamiento social fronterizo, aúna en potencia ambos papeles en una dimensión personal, social-comunitaria e, incluso, social-pública; pero, para sobrellevarlo, necesita del concurso y cultivo del sabio que anida en él. Habituales son en los relatos orales de los escritores de graffiti las lecciones de vida y, dentro de éstas, las reprensiones contra las actitudes egoístas o egocéntricas y contra los desfases o desmadres, englobados como *toyakadas*. Comprenden su carácter hu-

mano negativo, aunque sea en cierta medida necesario para superar la inconsciencia infantil, ahistórica. *Todos empezamos guarreando y recibiendo capones* es una frase que aclara muchas cosas. La experiencia será la llave y aquellas vivencias especialmente traumáticas deberán ayudar a que el escritor de graffiti reconozca en sí mismo a su peor enemigo y a su mejor amigo, y resalte las contradicciones de sus antagonistas y las suyas propias, desarticulando la 'jerarquía' y estableciendo un plano de igualdad. Esta toma de conciencia implica, por supuesto, un crecimiento moral, que sitúa al escritor de graffiti en un estadio maduro y un estadio de consciencia de mayor amplitud, que podríamos equiparar a las etapas 5 y 6 de Kohlberg (2012: 116-117).

Ese sabio, de doble rostro, no sólo va a instruir y guiar al héroe en el propósito de contener al monstruo que anida en su interior, sino que va a aconsejarle servirse con sensatez de las herramientas que esgrime el *trickster* y que le pueden ser de gran utilidad para desenvolverse en esa suerte de bosque-laberinto interior que los escritores no pueden evitar homologar con la imagen de la ciudad. Puede ser simplista, pero reducido el escritor de grafiti a un estereotipo o a unos estereotipos, la distorsión nos advierte de la latencia de uno o varios arquetipos que deambulan de un polo a otro de la aceptación de las reglas de juego sociales. Esa relativización de la oposición, la cooperación de los opuestos morales, es una característica que delata la manifestación de lo inconsciente; conjugada con otros casos en los que se produce la incompatibilidad de los opuestos, de acuerdo con que sensibilidad moral esté presente (Jung 2003: 43). La ubicación del ser humano en una determinada región moral no impide que éste desarrolle su propio camino de autoconocimiento y hacia la transcendencia, entendida como la capacidad de sobreponerse al conflicto de los opuestos y encontrar así la centralidad.

La idea de imaginar al escritor como un Momo sobre la tierra, sembrando la discordia *marotte* en mano, sin necesariamente desearlo, sino como efecto secundario de su fruición existencial, e inconsciente, o no tanto, del castigo que le pueda caer desde el Olimpo, no deja de tener el atractivo heroico de esos *loosers* que se saben invencibles en espíritu en su de-

rrota. *Por mucho que me sacudas, voy a seguir estando aquí, porque dar la tabarra va en mi naturaleza*, se podría decir. El bufón comporta la imagen de un ser enmascarado, con el rostro cubierto de pintura, pero su maquillaje no es una defensa, tampoco un signo de narcisismo, sino una declaración de guerra, una fuerza despellejada y un velo que hay que rasgar en su debido momento para liberar el triunfo de corazones. El ser humano, aunque lo desee por imperativo vital, suele sentirse *a priori* incapaz o temeroso de enfrentarse a las sombras, o de acometer esa prueba crucial que es encararse consigo mismo, mirarse al espejo, para vencer a la máscara o a las máscaras (Jung 2003: 26). Y qué decir entonces del escritor de graffiti, que –como poco– debe bregar esencialmente con dos: la máscara social que todos portamos y el *alter ego* graffitero. Posiblemente no se consiga siempre, pero lo que sí está a su alcance es desterrar la proyección de frustraciones sobre los muros, para acabar recubriéndolos con la rutilancia de las chispas de las poderosas llamaradas del fuego de la Vida, una vez ha transcendido su inconsciente personal, al conocer y reconocer sus fantasmas interiores y los que le inculca la sociedad y el poder.

El escritor de graffiti, como todo ser de frontera, es un ser bifronte, que mira en dos direcciones, tiene ojos en el cogote, mira a lo alto y mira a lo bajo, contempla el alma y el infierno de las personas, se aleja del pasado y persigue su futuro, se mueve, se agita, se retuerce y se estira, se expresa y ordena el mundo con diligente temeridad, confiado en que algo queda de lo dado, a la vez que se ordena y reordena a él mismo una y otra vez, tomando las riendas del control de su porción de existencia. Su vivencia clandestina se equipara con la introversión y la introspección, mientras que su vivencia pública se convierte en la puesta en escena de su extroversión y la vía para alimentar su curiosidad experimental, conforme a unas personalidades tan variables y singulares como los árboles de un bosque.

Quizás Rammellzee –ese visionario chamán afrofuturista de la nueva Era Digital– sea el exponente más extraordinario al respecto, aunque su bifrontalidad se escoraba de la dimensión del *trickster* hacia un mesianismo de asfalto y circuito impreso, más propio de la dimensión épica.

La actividad de Rammellzee, que se encaminaba por la senda performativa y multidisciplinar, se había transformado en otra cosa que no podría entenderse propiamente como característica de un escritor de graffiti común, sumergido en la ilegalidad callejera. En su búsqueda de la transcendencia, había superado el estadio de *writer* y esa manifiesta pulsión individualista y hambrienta de originalidad del *getting-up*, que hay que recorrer para seguir creciendo. Por supuesto, es habitual que los veteranos resalten la realización de piezas o murales en el mundo del Graffiti, para prestigiarse, pero comprenden y reconocen la necesidad de comenzar con las firmas o de pintar trenes, pues todos esos episodios forman parte del proceso de autoconocimiento, un proceso unitario de autoconocimiento. Al menos, parece intuirse así.

Pero las armaduras retrogalácticas que recubrieron a Rammellzee advertían que había muchos más episodios por los que transitar para un B-boy o un *writer*. Aquellos 'disfraces' absorbieron su personalidad hasta 'anularla', permitiendo descubrir en su interior otra entidad-identidad que asumió la misión heroica de luchar por la libertad, focalizada en el combate contra la estandarización tipográfica y cultural. El genio de Rammellzee había realizado un gran trabajo de exploración del ser, por medio de la creatividad. Una labor esforzada de reivindicación de la independencia, tan valiente como peligrosa, donde el abandono de la calle y la reclusión podían propiciar la soledad del explorador cósmico tanto como delatar un proceso de alienación que trabase el autoconocimiento de la propia integridad humana. Se había identificado hasta tal punto con un arquetipo que había sucumbido a la realización del imaginario, fascinado por el encanto de encarnar lo universal, pero precisamente el sentido del humor o el espíritu juguetón asoman como un recurrente anclaje a la realidad en esa individuación hacia lo único. Reírse de uno mismo es una gran medicina. No podía esperarse menos del inventor del *gansta duck*. Pese a ello, la consciencia de Rammellzee le hacía dilucidar la existencia como un devenir progresivo que transcendía la muerte, un mero cambio de formas (Kennedy 2-7-2010). Rammellzee refleja espléndidamente la tensión entre lo social y lo arquetípico dentro del Graffiti.

El caso de Suso.33 es otro buen ejemplo de la vinculación del escritor de graffiti con la exploración de los arquetipos, en especial del *trickster*. En él se reúne esa bilateralidad que le confiere una dimensión extraordinaria (Blas 2015: 19). El resalte del compromiso, el activismo, la fugacidad, el nervio, el descontento, la sensibilidad, la intensidad... (Blas 2015: 29, 49), el deseo de superar la angustia, de explorar y vivir aventuras (Blas 2015: 30), el apego por lo nocturno, la soledad, la fraternidad de iguales, el viaje, los hitos biográficos, las vivencias emocionales, el sufrimiento y el dolor (Blas 2015: 51, 69, 71), etc., todo ello forma parte de los rasgos del héroe y, sin embargo, la naturaleza transgresora del grafiti prístino y también la iconoclastia del Graffiti hacen que la encarnación del héroe adopte un tono grotesco, dionisiaco, carnavalesco, expresado a través del disfraz: su caracterización como Bufo.33, Comicman o Tragicomicman (Blas 2015: 22).

La ironía coexiste con la espiritualidad, refigurando en el escritor de graffiti al dios Momo, al payaso-sagrado, con licencia para poner el mundo patas arriba. Como otras tantas encarnaciones de la esfera feérica o elemental, el individuo se convierte en un instrumento de la energía vital, del espíritu de la Naturaleza. Esa es la gran característica que acompaña a la contracultura desde los tiempos de las *rock&roll stars*: el alto voltaje que libera al hombre de un sistema que somete a los individuos a un estado de *low-energy* (Maffi 1975: I, 117). La intensidad vital conlleva travesura, porque implica tomar consciencia de lo que hay más allá de las reglas, en el confín del tablero, al otro lado del espejo.

Sobra decir que caminar por encima de las reglas es equiparable a pegar brincos por las azoteas y escurrir el bulto por los pasajes subterráneos. Quien dice brincar o escabullirse dice reescribir el mundo y a sí mismo. En su encuentro con la dimensión de su ser profundo, el espíritu del escritor se nutre de la intensidad de las experiencias que le ofrece sumergirse en la otra ciudad, la ciudad imaginada, la ciudad posible, la ciudad invisible, la ciudad secreta y misteriosa (Blas 2015: 52). Suso.33 conjura sus fantasmas y los pone a bailar sobre el terreno, confirmando que el supremo conocimiento espiritual se alcanza mediante la explora-

ción de la materia en cualquiera de sus estados, incluido el lenguaje, las palabras y las imágenes. Un modo tan eficaz como peligroso.

Los bohemios o los artistas de vanguardia también habían encarnado en cierto punto ese papel de duendes traviesos, bestias lanzallamas o demonios de la depravación que, en ocasiones, se han convertido en una suerte de Rumpelstiltskins de nuestra Edad de Oro-radioactivo y Paja-de-plástico[75]. Surrealistas, dadaístas, el Hollywood babilónico, los diggers y otras subculturas o contraculturas, las *rock&roll stars*... muchos han sido los referentes de ese aspecto subversivo de la moralidad y las convenciones sociales, en este caso burguesas, por no decir de las leyes mismas. No obstante, el escritor de graffiti ha encarnado a las mil maravillas ese estereotipo, porque ha hecho de la travesura un oficio de fe en sí mismo. Su actividad creativa tiene algo de divino, en esa ambivalencia propia de lo que figura guiarse por reglas ajenas al ordenamiento humano y que el común desconoce.

La revolución *hip* del Colored Power no dejaba de asemejar broma, una espectacular broma. No era ya la Gran Negación, sino la Gran Broma, lo que impulsaba a la juventud a replantearse la vida y los valores transmitidos por los adultos. Y sería una broma lo que amenazase con poner en jaque al sistema. El impacto del Subway Graffiti, la revolución del aerosol que acaeció justo en el declive del Colored Power, superó con creces las expectativas más halagüeñas de la contracultura, a lomos de sus sacudidas musicales, sus bajos humos y sus ganas de pasárselo bien,

75. Es gustosa la visión del artista como un duende capaz de convertir en oro todo aquello que toca. Esa imagen midásica se ha ligado estrechamente al artista moderno, en gran medida, por su forma rápida de actuar y gracias a la desarticulación de la nobleza o jerarquía matérica. El grafiti se ha convertido en un vehículo de esta capacidad que, además, por su consideración como un medio menor y fronterizo, resalta más todavía la metamorfosis y su carácter 'mágico'. Una estupenda anécdota al respecto la protagonizó Miquel Barceló al grafitear un hito callejero en su pueblo natal, Felanitx, generando la inmediata reacción municipal de protegerlo como bien cultural del patrimonio municipal (A.M. 31-8-1996: 25). La encarnación de tópicos como la marginación, el espíritu solitario, taciturno o esquivo, noctámbulo, arrebatado, etc. en la figura del artista, ayudaba a esa configuración feérica del pintor contemporáneo.

sin dejarse atraer por las quimeras de la alienación capitalista. Ese impulso irreverente y jocoso, muy jocoso, sobrevivió y se reencarnó en el Graffiti y, en cierto modo, ¿qué mejor caricatura se ha hecho de la sociedad y de sus valores que no sea el mismo Graffiti? El tono general de sus fanzines y videofanzines ha exhalado travesura, buen rollo y diversión por sus cuatro costados. Incluso, sus piezas en relación con la autoridad se han planteado, con frecuencia, como un guiño chistoso o una bravata gamberra, antes que como un encendido discurso político, reclamando la redistribución de la riqueza, o un vandalismo subversivo que proclame el fin del imperio y la llegada del quinto sol. Va con su naturaleza ácrata reclamar la vida, meramente la vida, pero no depurar la sociedad con porte mesiánico y pompa apocalíptica. El impulso vital no puede dictarse, no se puede ordenar, sobreviene solo, sin más, a semejanza de la hierba que crece altiva y fresca entre las grietas del duro y caliente asfalto, fluyendo en sintonía con esa otra realidad que está más allá de los sueños humanos y los fantasmas de la cultura, y que la risa o el llanto nos permiten intuir. Bromear es, ni más ni menos, que tomarse en serio la felicidad consciente de estar, ser en el aquí y ahora.

Finalmente, la dislocación entre lo que se cree que no es posible de hacerse y lo que se hace manifiesto genera la impresión de estar ante lo increíble. Una baza que facilita la 'deshumanización' del grafiti y su percepción como algo extraño, un objeto autónomo; antes que cosa, bestia. Ahí juega un importante papel la mencionada envergadura de las acciones o lo complicado de acceder al soporte, que lo aleja del plano común, de la esfera humana. El ingenio furtivo y la tecnología van a facilitar un impacto sobredimensionado de su actividad y, por tanto, fortalecer la sensación de una generación espontánea y alienígena, al estilo de la maleza roja (*red weed*), descrita por Herbert George Wells en su *The War of the Worlds* (Londres: William Heinemann, 1898).

La opinión pública puede simplificar o estereotipar la imagen de cualquier clase de grafitero, pero también puede caer en la omisión del factor humano, de tal manera que el grafiti se convierta en una suerte de 'musgo' o 'moho'. Una excrecencia que nos acompaña y que, cuando parece ser ajena a la acción de seres humanos, nos advierte de unas nor-

mas de reconocimiento y aceptación social que determinan lo asocial o antisocial, del mismo modo que lo que se estima humano, animal o sobrenatural. En esa confusión inconsciente, apreciamos la latencia de nuestra percepción 'natural' sobre el entorno que nos acoge, aunque adolezca de artificiosidad.

Friedensreich Hundertwasser trata de reconciliar al ser humano con la naturaleza, retomando con ello el viejo pálpito del vegetalismo u organicismo de John Ruskin, William Morris, Antoni Gaudí, Ferdinand Cheval o Rudolf Steiner (Schmied 2005: 132-141, 324). La vegetación espontánea, los microorganismos, el moho, los fungis, etc. ayudan a comprender el camino de la nueva arquitectura y el sendero que debe transitar el ser humano para reconciliarse con su naturaleza (Hundertwasser 4-7-1958; Hundertwasser 27-2-1972; Schmied 2005: 298).

No obstante, esta invisibilidad del grafitero en la frondosidad del bosque de hormigón, asfalto, cristal y neón ahonda en la creación de un caldo de cultivo propenso para la gestación de una atmósfera arcana entre quienes no tienen las claves suficientes para discernir qué hay detrás de esas huellas. La misma libertad y marginalidad del medio permiten incluso, en el sentido contrario, disimular anomalías que a ojos del hombre natural tendrían un origen no humano. El 'moho' humano coexiste, pues, con otras 'vegetaciones' de la naturaleza que podrían adoptar, subjetiva u objetivamente, el aspecto de mensajes. Eso nos lleva a trasladarnos a otra dimensión.

La dimensión paranormal

Conviene apuntar a estas alturas del relato la existencia del grafiti como escritura paranormal; bautizado por algunos como grafiti espiritual (Ellison y otros 1988: 94) o más comúnmente englobado dentro de lo entendido por teleplastia. Por supuesto, un grado más elevado de aislamiento dentro de la marginalidad humana sitúa ciertas inscripciones en manos

de autores que no son de este mundo. Planteándolo así, más fuera de lugar y clandestino no se puede estar, si hablamos de grafiti, aunque contraiga replantear si compete al estudio del grafiti, cuando éste se entiende como manifestación humana o fenómeno cultural.

El grafiti paranormal puede producirse directamente por un ente o éste se sirve o sirve a un médium, aunque también pueda ser fruto de alguna actuación psíquica sobre la materia por alguno de sus receptores, de modo inconsciente. El automatismo se presenta en el caso de la mediación como un rasgo clave, que garantizaría la autonomía de la voluntad del autor, pero aleja la producción del concepto de grafiti, pues, cómo veremos, encorseta la manifestación expresiva a las convenciones establecidas. A pesar de que no se sujete a los cánones formales oficiales y delate un origen 'extraño', la escritura sobre papel o la pintura sobre lienzo surgidas de la manifestación mediúmnica no nos interesan. Sólo es de nuestro interés, cuando esa expresión paranormal se aparta de los soportes correctos o presenta un indiscutible carácter intrusivo.

Conviene también distinguir entre las teleplastias, que usualmente se tratan de representaciones realizadas de manera inconsciente, si atendemos a la casuística psíquica, y las pareidolias, que son fruto de una ilusión óptica. Por tanto, lo que interviene en una pareidolia es una recepción consciente sobre una emisión irreal, donde no ha intervenido voluntad alguna. Por supuesto, teleplastia y pareidolia pueden combinarse, sobre todo, si la representación es bastante imprecisa.

El aspecto más sobresaliente y definitorio de esta tipología es el misterio que rodea a su proceso de generación, capaz de producir imágenes indelebles, y poder averiguar de qué instrumentos se sirve su autor cuando no hay intervención de médium alguno. Si los hay, pues ya se ha insinuado que tanto puede ser la obra inconsciente de un ser humano como ser obra de una voluntad espiritual, haciendo probable que el uso de instrumentos físicos sea innecesario. Mientras esa cuestión precesual no se resuelva, da igual discutir sobre la entidad de sus autores, sean de aquí o de allá. El grafiti paranormal constituye el misterio máximo dentro de la marginalidad cultural de la representación gráfica.

Aparte del origen inexplicable de estas grafías, escritos, dibujos o pinturas, que determina en primer grado su clasificación paranormal, debemos atender esas otras características que afectan a la definición del grafiti normal, para que hablemos con propiedad de una tipología grafitera. Por su parte, la teleplastia es marginal e impropia, no es una actuación permitida ni tutelada –incluso en el caso de haber un mediador–, deja una huella física y se presupone que es el resultado de una acción directa que mantiene en secreto su proceso técnico. El anonimato es una constante fuera de la transmisión mediúmnica y una peculiaridad sobresaliente es que las teleplastias pueden presentar una forma dinámica (Aubeck 7-5-2016) que, aunque puede acusar cierto aspecto aleatorio en sus formas, similar al de las nubes, le confiere aún más un aura misteriosa.

Son muy llamativos los paralelismos entre el desarrollo de la teleplastia en la modernidad con el desarrollo del grafiti. Aunque para algunos ésta se ciñe estrictamente a la figuración antropomorfa, zoomorfa o paisajística (Azorín y González 2006: 42-45), el campo de representación es mucho más abierto, sin que los textos sean habituales fuera del contexto mediúmnico. Por ejemplo, Chris Aubeck describe una serie de temas que pueden ligarse sin problemas a la iconografía decimonómica y novecentista del tatuaje o del grafiti, debidamente adaptada a un marco sobrenatural: cruces, manos, calaveras, barcos, mariposas, soldados, indios, mujeres, monjas, vírgenes, cristos, etc. (Aubeck 7-5-2016). Prueba evidente de la conexión con la cultura coetánea –aunque sea reticente a modernizar los motivos– y un aspecto simbólico, anclado en arquetipos tradicionales; lo que lleva a pensar que en este punto va a la zaga en relación con el grafiti normal.

La razón de esos motivos, por lo general, hoy en día se pone en relación con los habitantes o quienes frecuentan el lugar, situándolos como receptores del mensaje; o, en una lectura más popular y ceñida a la territorialidad, se plantean como el testimonio de difuntos ligados a ese espacio. Quedan atrás las explicaciones que acuden a la intervención divina, salvo que se ajusten a una iconografía explícitamente religiosa. Curiosamente, entre las motivaciones acerca de su generación, se coincide en resaltar tres objetivos: la transcendencia, la perduración o la comuni-

cación, según señala José Antonio Iniesta (Azorín y González 2006: 11), y que encuentran su oportuna correspondencia en el grafiti.

Sobresale como tema principal la figuración antropomórfica, desde partes del cuerpo y rostros a figuras completas y grupos de personas, que se interpretan como testimonios de seres ausentes o de personajes religiosos. Llama la atención observar la habitual formulación a modo de siluetas de las figuras (Azorín y González 2006: 42-45), lo que, sumado a la interpretación de esas figuras antropomóficas como retratos de ausentes, nos remite inmediatamente al relato de Plinio el Viejo sobre el origen de la pintura. Asunto que nos remite a la visión de la Naturaleza como maestra, lo ancestral del aprecio del *objet trouvé* o la posterior creencia del origen sobrenatural del arte –cuando se establezca que el más allá y el acá no conviven en un mismo plano–, así como incide en la fortaleza perceptiva de las siluetas, patente en el éxito de las plantillas serigrafiteras, más allá de cuestiones operativas. El tiempo y la acción de los elementos parecen ser los primeros maestros artesanos del ser humano y, en conjugación con un mundo interior que se poblará, gracias a su percepción, su capacidad de abstracción y su proyección de significados, de ricas y potentes analogías simbólicas con su entorno, dará lugar al arte. Fuera de polémicas sobre el origen de las teleplastias, lo más interesante es que se aprecian como representaciones formales, con la consideración tácita de que responden a una autoría inteligente, incluyendo la posibilidad de entender la Naturaleza como una inteligencia.

En un nivel básico, se nos antoja ver una relación significativa entre las marcas corporales, que pueden valorarse desde una perspectiva maligna o benigna, y la aparición de marcas espontáneas en objetos, muros, solados, techos, etc., paso previo para un trasvase indistinto de soportes. Las sustancias corporales, las quemaduras, los arañazos, los moratones, las manchas o alteraciones de la piel, etc. se mantienen como constantes vivenciales del ser humano y el muro, por su parte, adolece de accidentes asimilables que responden a la actividad antrópica, meteorológica, animal o se atribuyen a aquellos otros seres que fueron sustituyendo a los animales totémicos que pasaban de actores principales a médiums, si no quedaban relegados absolutamente en un mundo distanciado del

medio ambiente natural. Esa constancia o su recurrencia habitual hacen que se pueda establecer una codificación de las huellas, que la cultura iría ampliando o sustituyendo por mensajes figurativos o escritos. La capacidad de leer la piel y sus señales de nacimiento o adquiridas se expande sobre el entorno y viceversa, estableciendo llamativas correspondencias desde la analogía, como la de los lunares y las estrellas, que pueden inspirar un discurso transcendental, ligado a la personalidad y el destino, y que se aferra a la interrelación entre el microcosmos y el macrocosmos. Por supuesto, el higienismo institucional que se consolida con el racionalismo médico no está libre de la analogía cutánea y del celo inquisitorial de las políticas de estado contra lo sospechoso de subvertir el orden en su persecución del grafiti, absorbiendo la potestad interpretativa en términos morales y éticos de cualquier accidente gráfico sobre la arquitectura.

En esas lindes expresivas, los elementos gráficos esenciales en nada difieren de los encontrados en el dibujo, la pintura o el grafiti. Dejando a un lado los arañazos o percusiones, en la teleplastia abundan manchas e impresiones que exigen que la mirada del espectador ejerza la agrupación de las formas y la delimitación lineal de los contornos. Un aspecto compartido con las mancias fundadas en la lectura de formas difusas, manchas o relieves en materias como la arena, el agua, el aceite, el fuego, las cenizas, los posos... con un alto componente de azar; a las que se puede sumar el aditamento ritual de instrumentos u objetos con un especial significado, aparte de elementos ambientales aromáticos o sonoros y el consumo de sustancias. En ese sentido, intuimos que el origen de la pintura se puede interpretar como una confrontación de la percepción óptica e interpretación intelectiva del ser humano con lo que le ofrece la naturaleza: el suelo de tierra, el tronco del árbol, la pared de roca, etc., estableciendo un diálogo intuitivo con las superficies en el que la proyección y la introyección genera una creativa y profunda producción de significados, en una dinámica de ida y vuelta con el medio, que nuestro desarrollo civilizador trunca, devalúa, adormece, reduce, reconduce o somete a un discurso unidireccional. Que esos rastros sean el resultado de la acción de otros o de nosotros mismos, da igual en el fon-

do. Lo importante es que la interpretación depende siempre de nosotros, los receptores, exploradores de lo que está allá y más allá, y que, conscientes de nuestra autonomía, su presencia nos invita a la emulación, a actuar o interactuar.

No obstante, la visión de la comunicación paranormal, forjada con las corrientes espiritas, está influida por la progresiva extensión a toda la sociedad de una cultura letrada. Es lógico que lo que antaño era predominantemente sonoro e icónico o indiciario, con la civilización se sumergiese paulatinamente en el plano de la escritura alfabética y la representación gráfica reglada, conforme a un más acá que va dejando atrás la oralidad como medio eminente de transmisión y exige el registro de las comunicaciones[76]. La consecuencia es que el empleo de soportes e instrumentos convencionales predomina en la vertiente gráfica y pictórica desempeñada por los médiums (Rhodes 2002: 142-153), antes que el uso de soportes improvisados o escogidos al azar, así como la gestación desde el siglo XIX de mecanismos como las pizarras de espíritus o los tableros parlantes, que expresan muy bien ese sometimiento a un registro letrado. Esto nos habla de una sujeción de las acciones directas procedentes de lo que está más allá a unas reglas operativas y pautas expresivas, dictadas por la cultura humana, cuando interviene un médium. El receptor no está libre de imponer su sentido del decoro al emisor, dentro de la ritualización de la conexión, aunque ésta se establezca de modo consentido o pactado y aunque se trate de su propio inconsciente. Lo que

76. Es adecuado aludir a la posible conexión de las psicofonías y sus sintéticos enunciados con las teleplastias, incluso ambas con el impulso grafitero. El vínculo entre exclamación, grito, juramento, pensamiento, adagio, etc. o desahogo, denuncia, transcendencia, etc. con el grafiti o la oralidad popular se encuentra reflejado en sus paralelos paranormales, sonoros y visuales, antecedidas por fórmulas más primitivas, como los *raps* y el chirriar, que se parangonarían dentro de las grafías con el acribillado y los arañazos. Esta analogía nos puede hacer ver el origen biológico-cultural de este tipo de productos, además de que sólo somos capaces de percibir una determinada clase de fenómenos físicos reconocibles en nuestro umbral de percepción y que somos capaces de emular y emitir. Lo que parece lógico es que la faceta sonora o gestual es previa a la gráfica también en este campo y que persiste gracias al desarrollo tecnológico, a través de las psicofonías y las psicoimágenes

da pie a creer en el fraude o en la aculturación o adaptación de los otros al ordenamiento cultural establecido.

Fuera del salón de invocación, cuando el ente obra por libre, opta generalmente por la figuración y desprecia los soportes convencionales, incluso puede incurrir en el vandalismo, pero quizás en todo esto haya también clases y estilos. Es cierto que otros casos de intervención directa presentan un talante sofisticado junto a un actuar –a nuestro entender– caprichoso. Son tan trabajados que resultan indescifrables, por lo que nos cuesta reconocer esos mensajes como el producto de simples seres descarnados de origen humano, tan sólo por esa cualidad. Nos parece más correcto considerarlos obra de inteligencias divinas o alienígenas, porque establecemos una jerarquía entre lo complejo y lo excelso o exótico. Bueno, siempre y cuando desestimemos la probabilidad del fraude o de la broma, aunque partamos con ello de la falsa idea de que en los otros no puede anidar la guasa o el engaño.

El talante gamberro o la trastada élfica laten en algunas manifestaciones curiosas, enclavadas en las coordenadas de lo paranormal. Los *crop circles* o representaciones geométricas en cosechas de cereal son un clásico en este campo. Remontables al siglo XVII, su eclosión como fenómeno acaece extraordinariamente desde 1976 en el contexto británico. Lo más interesante de este tipo de creaciones es la paulatina complejización de sus diseños, advirtiendo de nuevo esa correlación con el desarrollo cultural del ser humano, de la civilización, aferrando la hipótesis de responder a una causa inteligente, frente a la que considera que sean el efecto de un fenómeno meteorológico o natural. Evidentemente, como indiqué al hablar de las grafías, la 'escritura' de la Naturaleza o de otros seres no nos compete, a pesar de poder tener un alto grado de complejidad matemática, salvo como referente o influencia de las escrituras humanas, por su capacidad de interferir en ellas o por participar de unos mismos patrones que se enraízan en nuestra inteligencia natural. Es por ello que siempre subsiste el beneficio de la duda y la sospecha razonable ante representaciones que lindan con los límites de nuestra capacidad lingüística y creativa.

Es así que lo que podría interpretarse como una proyección cultural sobre el más allá, también puede valorarse como adiestramiento, encauzamiento, domesticación o absorción de una expresividad extraña que deambula entre lo educado y lo salvaje. En algunas situaciones, una suerte de competición de habilidad, en otras, un deseo de causar sorpresa. En realidad, nuestra propia sofisticación va a favor de acrecentar el *shock* ante su detección por una cuestión de contraste con lo fresco o salvaje. En las escrituras paranormales se observa un constante cariz primitivo, con un predominio de la gestualidad o de lo icónico y simbólico, que advierte de una región donde los reglamentos sociales vigentes entre nosotros no imperan o donde rigen atávicos códigos que, si no son de comprensión inmediata o universal, se debe a cierta desconexión cultural con los mismos. Esto último es un matiz muy importante, pues nos advierte que, por fuerza, la cultura nos hace sordos a ciertos estímulos del mismo modo que hipertrofia la sensibilidad hacia otros.

Por otro lado, otorgar determinado significado transcendente a las señales que nos rodean nos enfrenta al dilema de catalogar esas marcas como estigmas o señales sobrenaturales, cuando constituyen a nuestros ojos una anomalía significativa. Esto se acrecenta cuando, en un contexto altamente mediatizado, estamos ante ubicaciones o soportes cerrados, que impiden o traban una acción ajena o libre. Así pues, esa calificación permite detectar un rastro anómalo que nos puede hablar de la intervención de una causa desconocida, quizás invisible, y que es capaz de transgredir el sagrado del hogar o de un objeto personal. Cuanto más cerrado e íntimo, más intrusiva parece la huella ajena y más cargada de un carácter expresivo que no podemos dejar de evaluar como un mensaje de carácter personal o especial. Pensemos, nada más, en lo normal que nos parece el suelo como soporte prístino de señales y, por consiguiente, en lo aceptable de asumir su marcaje como carente de transcendencia. Salvo que su formulación u oportunidad mantengan algún componente extraño que nos advierta de la intervención de lo telúrico o ctónico, no es el mejor escenario para la manifestación del grafiti paranormal. Todo lo contrario nos causa contemplar marcas en los techos. El desconcierto que causa nos abre la posibilidad de contemplar pruebas

de la existencia de una dimensión vital –por encima de nuestras cabezas– que se escapa a nuestro control . ¿Quién puede pintar en un techo sin ser sorprendido? ¿Un agente etéreo y sutil? Por supuesto, la dislocación de las marcas del mundo pedestre y su aparición en soportes supratestiles genera un impacto de gran desconcierto, que puede considerarse augurio de calamidades. Observar una pisada o una huella palmaria en la tierra nos puede poner en alerta, pero verla en un techo nos puede generar un terrible horror, proporcional a su altura, cuando no podemos encontrar una explicación inmediata o atribuirla a una broma –pues suele ser un tópico grafitero recurrente las huellas de calzado en el techo– que, de todas formas, nos revela nuestra debilidad. Qué decir, si esto acaece en el hogar. El enfado o el pánico pueden ser la única salida.

El muro, pues, es una zona altamente ambigua para la manifestación de lo extraordinario, donde el inframundo y el mundo celeste pueden coexistir y, quizás, dialogar; frente a los puntos elevados, al alcance de unos pocos, y frente al solado, donde el inframundo gozaría de una hegemonía absoluta, si no se deja ninguneary pisotear por el devenir diario. Claro está que las arquitecturas campestres o rurales difieren mucho en sus condiciones con las urbanas. La traslación de las teleplastias a la pared cenicienta de la gran ciudad o a la oxidación del metal de un depósito de gasolina señalaría su tránsito de una dimensión originaria, natural, a una dimensión cultural, artificiosa, extrañada totalmente del mundo silvestre. No sólo este contexto determina la cultura material y conceptual de los contenidos de esas visiones, sino que traslada la teleplastia a un tablero de juego cuyas reglas hacen todo lo posible por ir en contra de su manifestacion. Curiosamente, la misma pulsión higienista y restauradora del hombre moderno afecta a las teleplastias, anula su afloramiento y normalización (Azorín y González 2006: 21), como lo hace con el grafiti. Esto es, no sólo se puede asistir a una atrofia localizadora y lectora en entornos naturales, rurales o suburbiales, sino que los márgenes para que surjan esos textos espontáneos se reducen sin piedad en nuestro cotidiano urbano a lo ínfimo. Paradójicamente, este hecho puede hacer más chocante y notoria la detección de teleplastias sobre la inmaculada arquitectura moderna, resaltando el carácter invasivo de esas imágenes,

pues pasan menos desapercibidas que en un entorno natural, siempre y cuando muestren esa característica asignada de persistencia o latencia.

Dejando al margen la sospecha de fraudes o gamberradas, sobre todo en sucesos extensivos, o el peso de la cultura difusa, la naturaleza del soporte parece capturar la facultad pareidólica del receptor o el interés operativo de un emisor que estrecha su vínculo físico con el soporte. De este modo, tenemos una cartografía habitual de las teleplastias rurales y urbanas. Chris Aubeck destaca como los principales lugares donde aparecen: ventanas, puertas, paredes exteriores, paredes interiores, suelos, techos o tejados. A esto añade otros soportes no arquitectónicos, que no serían susceptibles de una acción grafitera en general, pero que, no obstante, no son extraños como soportes para las artes decorativas: cortinas, platos, bandejas, espejos, etc. (Aubeck 7-5-2016). Con estos datos ya se aprecia una diferencia sustancial entre el grafiti teleplástico y el grafiti manual: se concentra fundamentalmente ámbitos domésticos o sagrados, y es más raro en la esfera del espacio público, aunque se dé en exteriores de edificios. Esto resulta llamativo, en el sentido de que los espacios típicamente grafiteros, como el latrinalia, el escolar o el carcelario, suelen verse privados de acoger teleplastias. Por de pronto, una posible conclusión sería que el ente busca resaltar su obra y elude, en consecuencia, la competencia, evitando la ejecución en un espacio habitual de escritura y buscando la soledad de un paramento virgen. En esas ubicaciones concurridas su naturaleza extraordinaria se confundiría entre la maraña de ejecutores mundanos y parece claro que existe un interés especial por visualizarse y resaltar su condición sobrenatural y, en segundo lugar, con su localización selecciona el abanico de posibles receptores. También cabe considerar que la misma actividad de los focos grafitogénicos sepulte o haga pasar desapercibidos los posibles casos, de haberlos en su seno, y que por eso han pasado desapercibidos; pero no tengo constancia. Su afán de singularidad puede ser tal, que incluso ha provocado la aparición de conglomerados específicos, como el caso de las teleplastias aparecidas en Bélmez de la Moraleda (Jaén), en 1971.

Por supuesto, hay excepciones y es por eso que existe una serie de espacios comunes, que permiten hoy en día que el grafiti coexista con la te-

leplastia, si reúnen determinadas condiciones. No es extraño que la teleplastia se sume a la simpatía del grafiti por los hitos de la naturaleza, los espacios abandonados, la superficie decrépita, el soporte deteriorado o los lugares sin dueño (Azorín y González 2006: 19-20, 30-38). La explicación es muy sencilla: estamos ante espacios abiertos y accesibles, que carecen de protección y mantenimiento. En el caso de los edificios abandonados, es muy notable que lo que se ha convertido en un semillero de teleplastias sea a su vez un receptáculo de grafitis. En esos huecos o remansos de libertad cualquiera puede hablar, libres de convenciones sociales, desde la madre naturaleza hasta el vecino de enfrente, pasando por el espíritu de un viejo inquilino, aunque cada uno sintonice su propio canal. Puede, por tanto, afirmase que la naturaleza del soporte y sus condiciones facilitan la gestación de este grafiti tan peculiar de la misma manera que sucede con otras tipologías. No obstante, la entidad de la teleplastia ofrece menos dudas cuanto más se aleja de un entorno o unas circunstancias que favorecen las pareidolias o la acción grafitera.

A causa de ese factor de apertura o clausura, podemos percibir muy bien el peso desconcertante que tiene la intrusión de la teleplastia en el interior doméstico, mayor que la irrupción del grafiti reconocible como normal sobre las fachadas de las viviendas. Su carácter extraordianrio y su osadía al introducirse en un lugar íntimo y exclusivo obligan a establecer un vínculo estrecho con sus moradores a la hora de explicar qué hace ahí eso. Basta recordar uno de los más célebres casos, el citado caso de *Las caras de Bélmez,* y toda la literatura que produjo, para advertir la gran amplitud que tiene el fenómeno cultural de la representación gráfica espontánea y marginal, ya que su polémica, dentro de una cultura materialista que niega o rechaza la presencia de otros planos de existencia, verificaba la utilidad del grafiti como baúl de sastre donde integrar lo que resulta anómalo e incómodo por presentar una fenomenología que excedía los bordes de lo reconocido. Por consiguiente, las acusaciones de fraude tenían que interpretarse como una confirmación de su entidad grafitera. Pero, ¿esta ambigüedad debe preocuparnos? No, porque sabemos que en nada afecta a la catalogación genérica como grafiti de estas manifestaciones. Tanto si es obra de una inteligencia descarnada, que

no se guía por las convenciones sociales, como si es fruto de un psiquismo descontrolado y malpensante, que se libera del gobierno de las reglas, o si se trata de una trea, por ese mismo afán de transgresión o engaño estas imágenes permanecen siempre en el nicho de lo grafitero. Nos da igual su origen o intención en la medida en que no invalidan su consideración como objeto o proceso de estudio dentro de nuestros intereses. Sólo influyen en su clasificación dentro de tal o cual tipología.

No puedo cerrar el tema de los lugares proclives a la génesis teleplástica sin comentar un dato bastante revelador de las conexiones entre teleplastia y grafiti. En la cuestión de los soportes, llama mucho la atención un paralelismo histórico extraordinario entre la línea de desarrollo del grafiti moderno y las teleplastias modernas. La afirmación de que, desde finales del siglo XVIII hasta principios del XX, estas últimas se concentraban principalmente en los vidrios de ventanas, con casos registrados en Austria, Francia, Estados Unidos de América, Imperio Alemán o Gran Bretaña (Aubeck 7-5-2016), nos resulta muy familiar. Nos recuerda, con retardo, la eclosión del grafiti sobre vidrio producida durante el siglo XVIII en Gran Bretaña (Hurlo Thrumbo 1731; 1733; 1734; 1736), incluso en hogares (Defoe 2014: 164) y que llegaría a Francia, Suiza e Italia, estableciéndose un curioso puente, que podría alertar acerca de la influencia directa o indirecta de las acciones antrópicas en el devenir de los albores de un conjunto de representaciones gráficas que acabarían siendo materia del Espiritismo y la Metapsíquica o Parapsicología. ¿Por qué el gusto por usar los vidrios también afectó a las teleplastias? ¿Qué tienen de peculiar, escénica o simbólicamente, las ventanas? ¿Acaso el misterio de esa oleada no radicaría en la buena fortuna del uso de mordientes, pirografías o ahumados, frente al prodigado uso grafitero de las puntas de diamante de antaño? ¿Su aparición en la Francia de mediados del XIX no sería un efecto colateral del furor del grafiti turístico o de la invención de la técnica fotográfica del colidión humedo sobre cristal? ¿Dado lo seleccionado de los hogares donde aparecieron esas teleplastias vítricas a modo de epidemia, como en el caso de las residencias de funcionarios públicos de Rastadt, en 1872, no debería sospecharse de la puesta en marcha de campañas grafiteras? No me detendré en expli-

car todo esto, por el simple detalle de no tener suficientes datos, pero resulta tentador establecer alguna clase de vínculo que justifique la proporcionalidad entre ambas trayectorias, como si la imperiosa necesidad de los 'difuntos' por comunicarse, manifestada sin cortapisas en el siglo XIX, estuviese muy próxima a la imperiosa necesidad, desbocada en el siglo XX, por comunicarse mediante el grafiti de los vivos. El grafiti paranormal no es ajeno al curso del grafiti general y no puede descartarse que ciertos entes tomen nota de las estrategias humanas por hacerse ver o se recreen por los mismos vericuetos expresivos. Quizás todo tenga un mismo origen, un mismo fin, un mismo agente, un mismo destino.

Es evidente que lo paranormal mantiene unas normas propias y sus causas gozan de diversidad y pluralidad, sin ofrecer nunca una fácil e inmediata comprensión del proceso de generación y construcción de sus mensajes. Ni siquiera acerca de su intencionalidad, aspecto clave para determinar si el grafiti paranormal responde a un objetivo lúdico o a una necesidad de contacto, por ejemplo. Pese a ello, su presencia en un hábitat humano fija la idea de que entes, ajenos o no a lo humano, son capaces de penetrar en nuestra esfera comunicativa para dejar su huella e influir en nuestra realidad, manejen o no los códigos de los que nos proveemos. Poco importa que se les vea como seres humanos difuntos que, en su tránsito, portan el bagaje cultural recibido en carne y hueso, y que con ayuda de los vivos vuelven a escribir en francés, componer sinfonías, compartir los bocetos de una obra maestra inconclusa o recitar a Shakespeare al revés, con acento del Bajo Aragón, porque si existe una renovación cultural, ésta se produce en nuestro plano de realidad y no en la parasociedad de los espíritus. Frente a las dudas, parece claro que la cultura es algo bien limitado en el tiempo y el espacio, y lo que permanece vivo es una suerte de inconsciente colectivo que necesita de la naturaleza y la cultura como vehículos para manifestarse y, si cabe, para prodigarse y enriquecerse.

Como sucede con el Outsider Art y otras manifestaciones de la creatividad humana, si no todo cuerdo o loco es propenso a expresarse mediante la escritura o el dibujo y la pintura, ni tampoco a servirse del gra-

fiti, poco podemos esperar que lo haga la totalidad de los espíritus o alienígenas. ¿Por qué? Porque es patente que en todos los órdenes existe una vocación, una capacidad, un interés y una oportunidad, pero que de nada sirven si no hay voluntad; y que si existe la pasión prolífica, también existe la apatía esteril. No obstante y si damos por cierto el origen paranormal, sí podemos afirmar que los entes extraños que optan por manifestarse son cada vez más propensos a servirse de cualquier medio que nuestro avance tecnológico les ofrezca, superando la grafitosfera. El desarrollo de sus impulsos expresivos y comunicativos que da lugar al grafiti ordinario y a la teleplastia convergirá, en un mundo en crisis, en el debate de sus límites conceptuales. La tecnologización y hasta el mismo capitalismo están tensando el reconocimiento del fenómeno. Digo esto en relación con el trasvase de su presencia a las nuevas plataformas audiovisuales, desde la radio o el teléfono hasta las pantallas catódicas o de plasma, que quiebran su aura matérica adscrita a lo 'manual', visual y mural. Al igual que su extracción y traslado a espacios expositivos o su conversión en mercancía también merman su resonancia original y banaliza nuestra relación con lo inexplicable.

Infamante y difamador

El grafiti se ha visto acompañado de un halo oscuro, mucho antes de que surgiese esa leyenda negra gestada para hacerlo desaparecer y que tratamos de desentrañar a retazos. Ese viso sombrío se deriva del uso difamador o calumniador del medio, a veces confundido con ese otro socorrido uso para denunciar a los poderosos o contra aquellos a los que no se quiere o puede enfrentarse a cara descubierta.

Lo infame, sin ser atributo de lo bárbaro, es aquello que reporta a su protagonista mala fama, ya sea a modo de descrédito o de risión, y que de no ser fundado, constituye difamación o calumnia. Buena parte del grafiti tradicionalmente se ha encaminado hacia ese propósito: resaltar lo infame de una persona o situación, aunque se albergase el uso del

mismo tanto para el elogio como para la sátira en casas particulares o lugares y espacios públicos (Garrucci 1856: 5). Cuando aparece un nombre en un muro la intención puede ser celebrar al nombrado o maldecirlo, pero la carga del medio con malas vibraciones genera suspicacia, pese a que la aparición mayoritaria de nombres en el grafiti no se circunscriba al insulto, sino al ensalzamiento. La suspicacia siempre se acrecenta ante un mensaje anónimo o bajo pseudónimo, punto que nos reconecta con la mala sombra que puede anidar en las teleplastias antes mencionadas. En todo caso, dentro de ese contexto la autopromoción tiene menos valor o hasta se menosprecia desde el dicho popular de *dime de qué presumes y te diré de qué careces*, siendo mejor que la exaltación de la persona sea a cargo de un tercero.

Podemos ya entrever que grafitear tampoco debe ser por sí mismo un acto infame, aunque no sea propio de un patricio, pero la realidad hace que veamos que, a la hora de sentirse necesitado de 'garrapatear' muros, a nadie se le caigan los anillos. Otra cosa es que el objeto del grafiti conlleve presuponer una actitud cobarde[77]. Si el mensaje dirigido a alguien es positivo, la cobardía se sustituye por la timidez, la inaccesibilidad o el deseo de sorprender. De esta forma, sólo convierte en infame al grafitero el contenido de su grafiti, aunque se presuponga que si el autor es un personaje infame, en términos sociales, su grafiti lo haya de ser igualmente. Quizás nos cueste entender esto en una época en que el peso de la criminalización social hace que en general todo el grafiti genere una atmósfera infame, pero por lo común, el tono infame de un grafiti se ajusta al interés difamador o a la categoría infame que se quiera lanzar contra el objeto o el receptor del mensaje de ese grafiti. Las dificultades de la ejecución suelen obligar a que, tras el esfuerzo, todo quede bien clarito en ese sentido.

Un ejemplo de todo esto se representa en un poema de Cayo Valerio Cátulo, en el siglo I a.C. En él, Cátulo amenaza por despecho a un rival,

77. Un buen ejemplo de esto lo veremos más adelante, acaecido entre los castellanos que participaron en la conquista de México (Díaz del Castillo 2003: tomo II, 123).

el celtíbero Egnacio, y a su camarilla de amigotes, chulos de callejón, con no amilanarse a la hora de recubrir con poyas la fachada de la taberna en la que se refugian (Cátulo XXXVII). Apreciamos, pues, la existencia de una iconografía ofensora y un afán de resaltar por la desmesura, tanto por el tamaño de la ofensa sufrida (reacción proporcional) como por el tamaño de la rabia y valor del autor. También, no deja de ser un aviso, un paso previo frente a la comisión de un acto de más enjundia y más difícil reparación, y que se está a tiempo de evitar, paliando o revirtiendo la causa del conflicto. En gran medida, dentro del símil perruno, algunos grafitis asemejan ladridos, con toda la riqueza que entraña, pero en forma de insultos y amenazas (Alcifrón 1988: 288). Como anécdota, los grafitis de Cátulo son más dignos que el hecho de que Egnacio se friegue los dientes con orina, una clara alusión del predominio de la civilización frente a la barbarie desde la perspectiva romana.

Estamos ante ese estigma público, ligado al 'te van a sacar coplas', que Marco Tulio Cicerón apuntaba al comentar la mala fama de la inmoral Pipa, esposa del par Escrión (Cicerón II-V, 81). En una sociedad letrada, por supuesto, esas coplas verbales se conjugan con la vertiente gráfica de las mismas. En este caso, el grafiti que se escribe en el propio tribunal, encima de la misma cabeza del pretor y que quedaría a su espalda (Cicerón II-III, 77). En ese clima de corrupción que gobierna Sicilia en la década de los setenta del siglo I a.C., se aprecia el uso del 'arte' popular, sonoro y gráfico, como herramienta del pueblo para denunciar y hacerse oír, o sea, visualizar y compartir sus problemas y poner en evidencia a sus causantes. Una forma de hacer resonar con más fortaleza y duración las simples palabras y gesticulaciones de desagrado.

En esa línea, es importante establecer esa relación colindante, interinfluyente y gradual entre las expresiones gestuales, orales o gráficas. De ahí depende acertar a discernir qué papel desempeña la expresión gráfica, cuya permanencia frente a la fugacidad de las otras la convierte en más importante y preocupante, ya que a veces es una marca difícil de disimular. En la comedia *Mercator*, escrita por Tito Maccio Plauto a finales del siglo III a.C., se comprueba la incomodidad de que el hogar se

convierta en foco de atracción de grafitis. En este caso, porque ciñiéndose al cortejo, su contenido erótico puede dar lugar a malentendidos. El *pater familias*, Demifón, imagina el efecto que puede causar en el vecindario la despampanante esclava rodia que trae su hijo Carino, la hermosa Pasicompsa: primero será objeto de miradas, luego tratarán de captar su atención, le harán señas, guiños, le lanzarán silbidos, le darán pellizcos, la llamarán por su nombre, se pondrán pesados, le darán una serenata y, por supuesto, pintarrajearán las puertas con versos, haciendo creer a los maldicientes que su honesta casa es un prostíbulo (Plauto acto II, esc. 3). De tan alarmista retrato, deducimos que la concentración de cierta clase de grafitis en el exterior de un inmueble informa sobre las actividades que se dan dentro o pueden simularla, atrayendo el escándalo y, posiblemente, la infamia.

A partir de la imagen que nos regala Cátulo, el testimonio que ofrece Cicerón o hasta los temores del Demifón de Plauto, nos es fácil apreciar el desprecio que puede contener el desear que alguien sea presa de grafiteros. No es lo mismo convertirse en un hazmerreír o en prenda de escándalo de una manera que de otra, sobre todo cuando se está en lo alto de la escala social. Así lo expresa Marco Valerio Marcial al condenar a Lugurra a padecer no la ofensa de sus versos, sino el protagonismo de los versos que escriba con un carbón o una tiza un poeta borrachuzo en la letrina de un sórdido burdel, siendo motivo de lectura en una situación indigna (Marcial XII, 61). Sin duda, no hay mejor denigración que la que ensalza a uno mismo fuera de contexto. La importancia de ese contexto se convierte en una cuestión crucial y es así que —más allá de las letrinas— el marco callejero no se verá como un espacio del que emane nobleza, criterio heredado por las clases altas modernas, con otros tabloides mucho mejor considerados.

Este uso ofensivo del grafiti, maledicente o justiciero, penetra en lo grotesco y en indignidades que, para quien forma parte de la buena sociedad, son inadmisibles desde el origen hasta el resultado. Lo salvaje, lo propio del señor de las fieras, de Dionisos, no es propio del mataserpientes de Apolo. Las clases altas, ya sean el patriciado romano, la aristocracia victoriana o la *upper society* estadounidense se adscriben a la es-

fera de lo apolíneo, de los salones y jardines. Antes prefieren lavar con sangre las ofensas en duelo o contratar a unos matones para dar un escarmiento, que mancharse las manos con carbones y salir a la carrera a la luz de la luna. Es tal el estigma aporofóbico y clasista que no les es difícil circunscribir el grafiti a lo barriobajero o crápula, si acaso disculpable como calaveradas propias de los años de juventud.

Contemplar la acción 'incomprensible' de esos seres abyectos, capaces de pintar sus nombres en el portal de su propia casa, contrae la sensación de descontrol, de sumisión del hombre a las pasiones y a la bestialidad. Por eso, no sólo se ubica dentro de lo raro a ojos de las clases altas que viven en sus reductos dorados, ajenos al ritmo vital de lo terreno, sino que su desmesura les hace creer que están frente a una locura pintoresca o les hace intuir, desde una comprensión superficial, una alternativa peligrosa, contraria a los valores que encarna un mundo medido, ponderado y eborario que organiza, equilibra y eleva sus vidas. Por supuesto, se proyecta el miedo a perder la cúspide y el derecho a figurar en exclusiva sobre su particular *hall of fame*, al cobijo de la Historia.

No ha de dar la impresión –pues ya ha sido negado antes– de que el grafiti no albergue también una función ajena a lo infame –el vítor o la exaltación amorosa son pruebas evidentes de su funcionalidad positiva en términos sociales–, pero sí parece que ha ido adquiriendo públicamente, tras siglos de conflictos sociales y consolidación de un egoísmo cultural, un cariz difamante, directo o indirecto, deslindado de la rica realidad de la emocionalidad humana.

En esa polarización negativa de la significancia del grafiti se aprecia el peso de la pronta acaparación de los posibles usos positivos por los nuevos medios de comunicación o los cauces oficiales o bien vistos. La nueva concreción de unos modos de expresión correctos o lícitos en la modernidad ha mermado del seno de la pintada espontánea el talante ensalzador y festivo que, curiosamente, lo harían ver como correcto o lícito, de regir otros valores sociales. Sin embargo, se perpetúan 'residualmente' en el seno de las subculturas, comprobando que la construcción del ser humano implica el conocimiento de todas sus pasiones y el

desarrollo de su representación formal. El Graffiti es una prueba de esa reformulación popular del carácter positivo, vitalista y fraterno, no concibiendo en su expansión la idea de que se esté ejerciendo una denigración de los soportes, aunque puede entenderse que se fastidia en algún grado a sus propietarios, inquilinos o usuarios.

Es fácil comprender que ese proceso de repudio del grafiti hubiese sido inviable, si no se hubiese producido la inculturación de las clases populares, tratando de atrofiar y extrañar, entre otras, la práctica grafitera de sus hábitos y convencerlas de que existían otros modos más correctos de expresarse a su alcance. Este proceso se liga, por tanto, a la denostación del medio desde el marco educativo. La escuela contribuye a la fractura comprensiva de los patrones populares que guían el hábito, no tanto formales, sino operativos y de oportunidad. De este modo, el grafiti pasaba a ser una actividad exclusiva de mala gente, gente inculta o de seres marginales, llegando a pensarse que la persistencia de ciertos hábitos en la adolescencia obedecía a cierto determinismo que condenaba al muchacho a una vida adulta antisocial o inadaptada, en suma, a un destino desgraciado. Esto es así, pues será en la escuela donde más vivamente se presencie el conflicto entre una expresión sujeta a un formalismo reconocido como positivo y unas malas maneras a extirpar en beneficio de la armonía social.

Maleducados

Nos llama mucho la atención que la eclosión grafitera coincida con los máximos históricos de escolarización, primero de las clases medias y altas, y luego de las populares. Es innegable que el Writing ha sido precedido por todo un progresivo desarrollo del grafiti infantil y escolar, notorio desde el siglo XIX, cuando empieza a promoverse en el mundo occidental la escolarización general de la sociedad. Esta correlación no debe despistarnos y hacernos creer que el grafiti es un producto exclusivo de la industrialización, el liberalismo o el nacionalismo; como tampoco

la reacción que genera nos debe hacer creer que sea un fenómeno suburbial, socialista y anárquico. El grafiti, mejor dicho, el impulso grafitero se ve siempre sujeto por el contexto histórico y social, alterándose y caracterizándose conforme a las transformaciones de dicho contexto. Por eso es pertinente preguntarse por qué en una sociedad que se supone culta se puede considerar la escritura, el dibujo o la pintura marginales un hábito maleducado, o sea, una conducta desviada.

Precisamente, se achaca la práctica del grafiti a una educación defectuosa o deficiente, por esa ligazón con el establecimiento de entornos escolares con rango general. Primero, como prueba de una fallida represión de los impulsos animales o las pasiones –incluso la inexistencia de esa represión, que se asocia a la imagen del niño consentido–, y segundo, como prueba de un incorrecto encauzamiento de la creatividad. Sin embargo, el grafiti supone una reacción evasiva (un refugio) o una reacción en contra (una rebelión) de la disciplina que encarna un proceso educativo, excluyente o rígido. El escolar no es un ser pasivo y articula, por sí mismo y desde la analogía, reacciones ante un orden disciplinario. Por ejemplo, si no puede hacer un uso a su antojo de la pizarra de clase, por las prohibiciones establecidas, recreará su propia pizarra en el espacio de libertad que es el patio de recreo o, mejor, en la calle. Proveyéndose de tizas, cualquier niño podrá crear esa pizarra en paredes y pavimentos, en lugares como parques, canchas o callejones, fuera del control adulto y donde las reglas de la buena educación pueden transgredirse sin repercusiones. Ellos mismos se proveen de su particular marco autónomo de desarrollo, explorando más allá del tabú o disfrutando simplemente de la libertad de expresión.

Podría achacarse la razón de grafitear a un trauma infantil, a un desencanto emocional, a una personalidad inmadura, a una fallida vida sexual, a una frustración profesional y a mil motivos más, pero ninguna causa puntual –ni sola ni en grupo– explicaría que alguien se tire a pintar a las calles, a menos que entendamos cada uno de esos sucesos como desencadenantes de un mecanismo de integración, defensa, sanación, reequilibrio o autocompañía. Resulta llamativo que, en ocasiones, la búsqueda

de un trauma como desencadenante que explique una conducta se imbrique con el imperativo de cumplir con un perfil *outsider* (Rhodes 2002: 37), tal y como podemos ver en la historia de vida de la serigraffista parisina Miss·Tic. Pero esos *outsiders* del grafiti, que los hay, no representan al conjunto de grafiteros ni de escritores de graffiti, cuyo desencadenante tiene más de impulso de socialización que de atrincheramiento en las profundidades marginales de lo psíquico. A menudo, el posible trauma no es más que una gota que, antes que hacer rebosar un vaso y dar lugar a un torrente, tiñe la acuosidad interior de un determinado color. La eficacia o evocación que provoca el grafiti no se disocia del placer, un placer que impulsa a la reiteración y mejora de la manifestación del impulso. Es más, en esa vivencia placentera posiblemente tengan mucha importancia esos primeros años de contacto con lo gráfico en el hogar, en la calle o en la escuela, donde la actividad gráfica puede decantarse hacia una o varias de esas funciones; siendo una de las principales la liberación y la comunión (Gálvez y Figueroa 2014: cap. 10), aspecto estrechamente ligado al debate pedagógico. En fin, sorprende que, cuando se habla de traumatización, pocas veces se señala la misma escolarización como el trauma clave de un impulso grafitero enconado.

En este debate pedagógico subyace la idea originaria de la educación como pulido, como pulimento del hombre bruto, entendido como una materia prima a la que hay que despojar de impurezas para alcanzar la perfección. Esto a menudo se ha confundido o reducido literalmente a la transmisión de buenas maneras o buenos modales, la confección de una carcasa apropiada y conveniente, y no tanto al desarrollo de una precisión y riqueza del pensamiento, una profundización en la comprensión emocional o una ampliación del abanico de posibilidades expresivas. ¿Acaso grafitear no puede ser una herramienta de liberación de la impureza? Cierto que no es lo que entra por la boca, sino lo que sale por ella lo que hace impuro al ser humano, pero… ¿no hace impuro al ser humano entrenarse en la contención y el temor, retener lo bueno que lleva dentro o no librarse, expulsándolo de su mente y corazón, de lo malo que atenaza su paz interior? Establecemos con el mundo un circuito continuo que nos obliga a introyectar y proyectar constantemen-

te contenidos, esperando encontrar un equilibrio general, esa impresión de conexión, centralidad o sosiego que nos haga sentir plenos.

El término maleducado –más allá de la paranoica sombra de la posesión– encierra el temor a la degeneración del patrón ideal por la falta de la dedicación y capacidad necesarias de los responsables en su labor de transmisión de unos conocimientos, unos valores y unos modales, o sea, indica un fracaso del sistema educativo y de la familia. Esto disculpa al individuo que tiene una conducta incorrecta, a menos que se le tilde de tener una voluntad débil o facultades por debajo de lo óptimo, o sea, que su condición sea anormal y hasta, para los más severos, 'infrahumana'. Entonces se le ve como un fracaso, no como el resultado de un fracaso. Otra posibilidad es que se le asigne al maleducado la causa de su conducta por no dejarse educar o 'bieneducar'. Su situación entonces le convierte en un salvaje, un rebelde, un antisocial, que se priva a sí mismo de las bonanzas y prebendas de la educación establecida por abrazar el suicida camino de hacer lo que le da la gana.

El grafitero probablemente sea un maleducado, cuando no un ignorante de las normas que se han fijado por encima de su conocimiento inmediato del mundo, pero lo seguro es que en algún grado es un disconforme, cuando obra con conciencia de esas normas o de la imposición de una estructura restrictiva. Cuando uno está incómodo en determinada posición, pincha, araña o muerde, se resiste a acatar el molde que se le impone o al que se le invita a adaptarse. Es una reacción natural que puede conducirse de un modo más o menos comedido. El grafiti surge como expresión gráfica del llanto de disgusto, del grito de resistencia, del alarido de terror o del alarde de batalla. El grafiti asume el porte de un instante soberano, donde por medio de la transgresión se vive la libertad. Podrá ser más o menos adecuado, pero es oportuno y, en primera instancia, saludable, si no acarrease la represión hasta en la esfera íntima.

La mala educación adquiere otro significado, cuando, aceptando la legitimidad del medio, somos lo suficientemente cultos en el manejo de sus códigos como para atrevernos a crear otros alternativos, aunque suponga por defecto transgredir las normas. Por supuesto, la permisivi-

dad permite el desarrollo de una educación que haga que puedan establecerse unos criterios de gusto y aprecio de lo que se sale de la norma. El cultivo de la pluralidad separa dentro de la mala educación las otras buenas educaciones posibles y ayuda a distinguir en el terreno de las costumbres lo que es perjudicial de lo que se configura como un planteamiento alternativo de la cultura que la oxigene y revitalice.

Tampoco puede dejarse de lado que la apelación de lo maleducado insiste en la infantilización de tal o cual conducta. Esto en el terreno del grafiti o de cualquier otra producción material contribuye a anular o rebajar el crédito de una determinada voz. Por supuesto, la incorrección de las formas no ha de privar del derecho de expresarse o producir, ni mermar las propias razones o el valor de la discrepancia, pero este hecho confirma que la libertad de expresión se supedita a unos cauces y fórmulas, más o menos anchos, establecidos oficial y extraoficialmente en el ordenamiento social como legítimos, al igual que existe una tutela permamente y una vigilancia visible o invisible sobre aquellas formas o aquellos cauces dudosos de acoger una expresión 'decente', 'digna' o 'de calidad'.

Desrepresión y comicidad

Partamos del hecho de que existe por parte de los autores de grafiti, en especial de los escritores de grafiti, una situación de incomodidad que se suma al impulso natural por explorar el entorno. De momento da igual que ese entorno sea más o menos hostil o desconocido. El escritor busca exhibirse de alguna manera, discreta o notoria, y para ello va a desplegar una serie de experiencias que irán a más, en un proceso progresivo no exento de altibajos. Si esa exploración territorial y de relaciones sociales se une estrechamente con la exploración por el adolescente de su rol adulto tenemos, como una tarea fundamental de su debate interior, la superación de miedos o complejos. Ese duelo personal, que establece contra un mundo que trata de comprender y que quiere que le

comprenda, se conjuga con un duelo consigo mismo, por comprenderse a sí mismo. Los imperativos y las contingencias que encuentra a la hora de desarrollarse van a dotarse por su parte de significados que, de una forma u otra, relaciona con su propio proceso interior.

En verdad, no se puede hablar del escritor de graffiti como de un ser reprimido. Más bien su conflicto radica en que toma una vía concreta, para esquivar o salir de la represión social. El chaval que se encamina por la senda del grafiti procura precisamente solventar de una manera placentera un déficit de desarrollo. Este aspecto placentero se va a dirigir en diferentes planos, según sea la consideración social del grafiti o el grado de consciencia del escritor de su envoltura social. El primero es el placer por la expresión gráfica (pintar, dibujar, escribir); el segundo es el placer que procede de la exhibición pública; el tercero es el placer por ser reconocido; el cuarto es el placer de transgredir las normas y el quinto es el placer por burlar la represión. Existiría un sexto placer que es el que procedería de superar el dolor de la captura y la sanción, que se logra gracias a su valoración como un mérito en la construcción del estatus y no como un desmérito, aunque no haber sido cogido jamás sea aún más meritorio. No obstante, este placer, en un desarrollo más voluptuoso a causa del imperativo de retención, se funde con el tercer tipo de placer. En otro orden, estos placeres o la oportunidad de su desarrollo pueden verse en sí mismos como una satisfacción del deseo de proyección fantasiosa: *voy a conseguir firmar en lo alto de esa torre, voy a conseguir bombardear todas las estaciones de una línea metropolitana, voy a conseguir hacer una pieza de seis colores de cinco por tres metros, voy a conseguir entrar ahí y salir sin ser visto, voy a conseguir escapar si me pillan, voy a hacer algo tan potente que saldrá por televisión*, etc.

Si la atmósfera de represión es alta, es muy probable que se sobredimensione ese especial gusto por torear la adversidad y eludir el castigo, siempre y cuando exista un margen posible para desarrollar la subversión. La clandestinidad y su ubicación en una región moral distintiva le permitirán al escritor de graffiti expresarse como le guste, dentro de las normas que le permiten reconocerse como tal escritor de graffiti e integrar-

se en su correspondiente subcultura. Encuentra con ello un lugar en el que se siente a gusto y libre, pero que a su vez puede convertirse en una nueva formulación de lo represivo, invitándole a quebrar las normas. Allí donde surgen otras nuevas normas, surgen otras nuevas oportunidades de transgresión, en este caso de índole interno a la subcultura. Evidentemente, existe una inversión patente de la evaluación positiva-negativa de ciertos actos, pero los valores sustanciales son de índole social, popular: se premia el valor y el ingenio. Posiblemente en el éxito de la construcción cultural de armazones prohibicionistas se perciba el aseguramiento de la superación de un displacer, pero también ofrece una nueva oportunidad lúdica de divertirse, jugando con las reglas y transgrediéndolas con tal fruición que perpetúa ese continuo estado de conflicto por 'perversión' cultural, o sea, la injusticia se perpetúa porque da juego. *Show must go on. Shock must go in.*

En todo ello, se reconoce un espíritu común de libertad que se pone a prueba constantemente y que se identifica estrechamente con la calle, con el espacio público, con el espacio abierto, toda una declaración formal de desinhibición. Ahí radica la principal vertiente de contestación frente a la dinámica restrictiva de la sociedad urbana de finales del siglo XX hasta la actualidad, que se ha enfocado hacia la reclusión doméstica, convirtiendo al hombre civilizado en un hombre doméstico. Bajo el peso de la televisión o los videojuegos de salón, pero con signos retrotraíbles al siglo XIX en la alta y media cultura, nuestro modelo social ha ido favoreciendo inercias infantiloides y narcisistas que el Graffiti, sin romper del todo con ellas, ha intentado transmutar en su afincamiento en lo callejero y, con valiente ingenuidad, en su interpretación como una exhibición de coraje.

Posiblemente, dentro de la transgresión deba destacarse la función que asimila el grafiti al chiste como mecanismo de desrepresión y subversión del displacer de la vida cotidiana o el sistema educativo. Igualmente, como apunta Kuno Fischer acerca del chiste, se aprecia el establecimiento de un juicio con un fuerte componente lúdico y manifiesta la libertad estética a través de un avivado enfoque juguetón de la vida y sus

experiencias (Fischer 1889: 50-51; Freud 1991: 12-13). En gran medida, el *shock* del grafiti, por ejemplo la irrupción de un vagón pintado en una estación ante una aglomeración de gente, se funda en un efecto cómico, y en un explícito ejercicio de la libertad. Por supuesto, muchos espectadores no comprenden el grafiti como un 'chiste' –y seguro que a bastantes escritores no se les pasa por la cabeza esa idea en una fase histórica en que dicha práctica está muy penada–, sino que lo ven como un estímulo irritante surgido del ocio insano, resaltando la seriedad como atributo de la corrección y el trabajo. Incluso algunos escritores, en un clima altamente represivo, entienden el grafiti como un acto de degradación de la autoridad o una rebaja de la solemnidad de un mundo moralmente rígido, no sólo como una trastada; incluso como una terapia de choque que procura despertar a la gente, con un tartazo en plena cara, de su idiocia. No olvidemos, desde la perspectiva lúdica, el gran poder de ilusionismo que entraña la misma cultura, al modo de una borrachera de dimensiones colosales (Huizinga 1996: 64). En estos gestos se aprecia un desapego del respeto a la jerarquía o un cuestionamiento de la autoridad paterna-materna-tutora, generacional o institucional. Los rasgos humorísticos surgen como forma de eludir situaciones críticas que nos conducirían a un notable enfado (Freud 1991: 219), muy patente en el discurrir de la vida en el gueto o en el litigio contra los responsables de los servicios de mantenimiento y limpieza o la autoridad policial. En otros casos juegan un papel de cohesión de la región moral, mediante enunciados vitalistas, jocosos, icónicos o provocativos (Figueroa 1999: 419-422). El chiste y el grafiti comparten, como vemos, la misma función como elusiones de la violencia y cohesionadores comunitarios. Entroncan como el pan y la sal.

No sólo su carga humorística y desinhibida resalta como táctica fundamental, para superar la coexistencia con ambientes arquitectónicos o urbanísticos deprimentes o apagados y en la relación con la autoridad, presente o ausente; sino que el Graffiti, como proyecto cultural jocoso, se convierte en una demostración del fracaso de la represión, tal y como hemos observado en su relación con el régimen político. Dicho así, quizás esta afirmación haya que matizarla para evitar malentendidos. El fra-

caso de la represión también puede entenderse como la ausencia de represión o la suavización de la represión, que permite que se manifieste 'conscientemente' lo que, aliviado, pasa de ser una expresión de malestar a constituir una exaltación de bienestar. Sin embargo, en el modelo de la sociedad de consumo-espectáculo, el Graffiti delata que lo que fracasa es toda la maquinaria generada por el sistema para evitar el displacer, o bien, es tal el grado de excitación que provoca, que colapsa y se vuelve inoperativa, situación que motiva la generación por los chavales, en su esfera comunitaria, de sus propios mecanismos de placer. ¡Ojo!, esto no significa que esa solución en el futuro no entre en una situación de fracaso —crisis ha habido y las habrá—, generando en los mismos escritores cuadros de disgusto o angustia; punto en el que intervienen diferentes factores, no necesariamente su conversión en subcultura o su integración como objeto de los mecanismos de displacer oficiales.

¿En qué medida la psiconeurosis del hombre moderno ha tenido la capacidad de establecer en el Graffiti un sustituto cultural? ¿En qué grado la cultura supone una continua exploración de fórmulas que eviten el conflicto y la confrontación directa? O sea, ¿cómo se puede negar la entidad cultural y positiva del Graffiti frente a las connotaciones simbólicas de salvajismo y barbarie que se le atribuyen? Éstas y otras preguntas nos asaltan, cuando planteamos el grafiti como terapia social.

En esa línea, tanto el grafiti en general como el *getting-up* confirman su valía como liberadores de las presiones internas, como válvula de escape de la tensión personal y social. Esta necesidad de escapar a la presión permite entender, además, la necesidad de articular una comunidad, cuando se observa una tendencia compartida por emplear una misma fórmula de desrepresión que contrae a su vez la presión de la clandestinidad. La creación de la comunidad aligera esa carga, al permitir compartir las experiencias y ayudar a una paulatina visualización normalizada del hábito. En la dialéctica freudiana acerca de la represión (Freud 1987: 153-165), nos cuesta encontrar qué clase de instinto está siendo representado en el grafiti, ya que cada tipología parece responder a uno o varios instintos, predominando por lo general el de supervivencia; in-

dependientemente de que algunos escritores sustraigan la carga de energía del instinto sexual en el desarrollo de la faceta artística.

El énfasis por 'salir del anonimato' —relativo, por su carácter proscrito— se equipara con la liberación de la angustia existencial, muy marcada en determinados contextos y clave sociológica del siglo XX. Este énfasis ejemplifica un proceso que irá acentuando una relación afectuosa y apasionada por parte de los escritores de graffiti por su propuesta colectiva, hacia la representación sublimada del conflicto y no tanto a la idea del conflicto, de ahí su visión como un ordenado festival caótico, de una lucha apasionada con los cánones tipográficos o la corrección iconográfica, que apacigua la pulsión por desarrollar acciones de un calado verdaderamente agresivo. El Graffiti exalta el impulso de consecución de la vocación individual frente al dictado social o externo, y se organiza como un medio-ritual que acalla el malestar o el vacío vivencial.

Se nos figura el campo de batalla como un cúmulo de tendencias represoras que se solapan. En este punto, el grafiti se convierte tanto en un síntoma de la represión como en un sustituto o solución de la represión, función que se hace evidente en cada caso por una mecánica diferenciada de acometer el proyecto operativo y poético. Prueba de enfermedad-malestar y salvaguarda de la salud-bienestar se funden en la práctica del grafiti y no puede ser de otra manera. Se bebe para animarse o celebrar, se bebe por deprimirse y para olvidar, se bebe para pasar el tiempo y para sujetarlo, o para llenar el vacío o para vaciarse, y con el arte pasa lo mismo. El grafiti asume la imagen de una cama elástica sobre la que uno se deja caer, rendido, o se tira desde lo alto con impulso, teniendo un mismo efecto: mantenerse en vuelo.

La administración pública es la que frente a esta solución popular entra en mayor conflicto, cuando el factor cuantitativo, la profusión y la masificación le sitúan en un terrible brete. El sentimiento de poder que nace en la comunidad del Graffiti en esas situaciones permite un diálogo de tú a tú con el poder y la cultura centrales que, sin ser aristocrática —parafraseando la terminología basagliana (Basaglia 1972: 137-138)—, sí permite la posibilidad de una relación mutualista que supere la pers-

pectiva netamente institucional. El alto grado de tensión obliga a la administración a actuar, aumentado la presión represora o haciendo que ésta procure atenuar los aspectos desagradables, generando estrategias de desviación e integración que se articulan como fórmulas destinadas a rebajar la potencial contrarreacción del perseguido o marginado. Es normal, digamos, que el poder compense la cuota de control represivo que el individuo se niega a soportar y que puede llegar a contrarrestar, redoblando sus esfuerzos por invisibilizar el malestar social e individual. Sobra indicar que la masificación tildada de negativa reafirma la función de la administración y la necesidad de su existencia. La forma de desactivar su represión es desarrollar el aspecto cualitativo y el civismo alternativo, demostrando que existe una cordura y una necesidad de renovación cultural que tiene que reconocerse, desbancando los argumentos de su peligrosidad social; pero no será fácil, pues la misma maquinaria represiva lo obstaculiza, oculta y manipula.

En este pulso revolotea la cuestión de si es posible conciliar la función de la represión de evitar el displacer con la de la desrepresión para conseguir culminar el placer. Aquí entramos en un terreno farragoso que entraña la instauración de perversiones, y es lo que genera que algunos escritores consideren inviable la existencia de un Graffiti legalizado, a pesar de su constatado desarrollo en contextos de alegalidad, permisividad o consentimiento, cautivados por una concepción emocionante del *getting-up* y acomodados en la meritocracia derivada.

La imagen que da el Graffiti frente a la represión es la de ser un ejemplo de superación de las trabas represivas, pero cuando se parte de la aceptación de la alteración de las reglas de juego, de la iniciativa y de la autoridad por parte de la fuerza represora, sólo cabe la resistencia. Una actitud que ofrece un sesgo autorrepresivo y masoquista. Esa tendencia se coartaba y se coarta en aquellas escenas que gestan y cultivan sus marcos, evitando situaciones doloras o conflictivas, creando su remanso de paz, su paraíso heroico, etc., mediante la unión y la consciencia plena del trasfondo de las jugadas y jugarretas del poder. Su fin no es resistir con el grafiti, sino vivir a través del grafiti.

Es indudable que el Graffiti ha integrado la represión dentro de los elementos que hacen que su actividad sea sugerente y placentera. Por una parte, a causa de su complejidad cada vez mayor, es una dinámica estupenda para demostrar la valía y poner a prueba la capacidad de aguante frente al disgusto y el desánimo, pero por otro lado, entraña la perversión de entender que el placer de la adrenalina es indispensable para la existencia del Graffiti, contribuyendo a la instauración de un círculo vicioso en el que la administración pública no es ni un convidado de piedra ni una parte desinteresada. Como se ha advertido antes, esta situación lleva a que, con justicia, se consagre una aristocracia del Graffiti fundada en el riesgo y la prueba de valor, pero también que ingrese, por ejemplo en el Subway Graffiti, un perfil cada vez más duro de escritores (Abarca 2010: 9). Esta alteración de la demografía del Graffiti afecta a las formas de actuación, traspasando en ocasiones lo netamente considerado propio de la cultura del Graffiti, llegando a convertirse la ejecución de un grafiti en un pretexto cualquiera para montarla, siendo indiferente la meta de la visualización compartida y el juicio de la comunidad. Desde esta posición, la administración está encantada, pues su discurso de criminalización irradiado por los medios se consigue realizar y le permite rentabilizarlo política y económicamente, a costa del crédito democrático y del erario público.

Subproducto cultural

En cierta medida, la baja consideración social del grafiti se ha visto confirmada durante siglos por su plasmación física, pobre y cutre. En concreto, por mucho tiempo la precariedad, el descuido o la urgencia pasaron por ser cualidades propias del grafiti, dotándole de un peculiar estilo. Eso no impedía que el hacer diestro o el genio artístico de alguno se manifestase dentro de esas coordenadas materiales o circunstancias desapacibles. La mejora cualitativa del grafiti haría que lo que era visto como una característica definitoria pasase a ser una nota accidental que no

procede, hoy en día, resaltarse en las definiciones genéricas. Dicho de otra manera: un hombre sin vello, no deja de ser hombre.

Ese aspecto tosco –αυτοσχεδιως (Murr 1792: 2)– casaba estupendamente con la imagen de lo decrépito o rústico que, por otra parte, era una característica propia de algunos de los entornos habituales de generación y desarrollo de la actividad grafitera. Esa ubicación marginal comportó durante largo tiempo la asociación del grafiti con actividades o prácticas consideradas en su contexto infames, tales como la prostitución, la homosexualidad, la bohemia o la delincuencia, por ejemplo. De este modo, por osmosis, el grafiti se sumergía en la esfera de lo censurable, formando parte en la cultura popular de una especie de subconsciente colectivo: lo que está pero no quiere verse.

Esa relegación cultural ha contribuido a constreñirlo al terreno de la subproducción cultural, a pesar de tambalearse este cerco en el siglo XX con el soberbio desarrollo plástico y conceptual que ha situado al medio en unos niveles culturales excepcionales, históricamente hablando. Un desarrollo que estalló precisamente gracias a aquel sector menos preso o más envalentonado frente al estigma social: la chiquillería. Sin embargo, la resistencia del estigma es fuerte, cuanto más nos alejamos de los barrios. Aunque a nivel popular se pueda observar el afecto y aprecio por un desarrollo positivo del grafiti, como en el caso del Madrid de los ochenta (Gálvez y Figueroa 2014: cap. 18·1), las clases menos próximas al fenómeno no comprenden su pertinencia y en absoluto lo admiten como una constante cotidiana. Las clases dirigentes, por mucho que se esforzasen los grafiteros en elaborar un grafiti plástico, narrativo, poético, etc., no han dejado de verlo como un producto propio de la chusma, de paletos, de vagos o de críos. No es que no tuviese méritos para lograr el reconocimiento, sino que se adaptaban los prejuicios en su contra, una y otra vez, a los argumentos del momento con el fin de sujetar la posible competencia social.

Cierto que, desde el enfoque reformista, lo que se declaraba innato empezó a establecerse como ambiental y se entendió que sus autores debían ser gente confundida o díscola que, sin capacidad o posibilidad de

sobresalir en otros terrenos por indolencia o negación, se prestaban al discurso mural a ver si había suerte. El paternalismo hacía acto de aparición, queriendo establecer como un hecho fehaciente que el grafiti de los díscolos *writers* era una pintura 'dislocada', cuya creatividad amateur necesitaba de una guía profesional para una feliz reinserción social. Un juicio bastante fallido para un quehacer que se declaraba callejero y libre, pero que en lo convincente de su argumentación y en su arraigo popular podía generar un interesante efecto llamada a ilusos o trepas, al hilo del mito contemporáneo del genio y el cazatalentos.

En la modernidad, podemos rastrear ese menosprecio cultural hasta el siglo XVIII, ya sea en la vertiente icónica o en la escrituraria. Cuando Hurlo Thrumbo se refiere a los autores de los grafitis que recopila con el término *cacascriptores* (Hurlo Thrumbo 1735: 3), no sólo encuentra un calificativo idóneo para esos siervos de la obscenidad, sino que además nos demuestra que existe un grafiti tan impropio como culto, aunque resulte soez. Por supuesto, está aplicando la moral oficial —obvio es que omite la recopilación de imágenes en sus publicaciones— y, cuando resalta la pretenciosidad literaria o filosófica de algunos de esos *cacascriptores*, su objetivo es ridiculizarlos con la exposición editorial de sus textos o excitar más aún el morbo del lector. Sin embargo, pese a las apariencias, Hurlo Thrumbo atisba la chispa de genialidad que puede ocultarse en la humildad o mediocridad del medio, no sin ironía, pero también con un fino criterio selectivo. Observación positiva que crecerá en siglos posteriores con la mejora y ampliación del nivel cultural de la población —la condición culta o académica es notable en las referencias de Hurlo Thrumbo así lo anticipa—. Lo más sobresaliente es que nos deja claro que quien escribe o dibuja en una letrina o en la calle se sirve de esos lugares porque le da algo que no le concede publicar por otra vía: en especial, libertad. Al escritor de graffiti le sucede más de lo mismo en sus coordenadas. Actúa donde actúa, porque le reporta algún beneficio personal.

La ventaja para los grafiteros, desde el siglo XVIII hasta el último cuarto del siglo XX, es que su osadía no ha tenido consecuencias graves, a ex-

cepción de aquellas producciones que afectaban directamente a cuestiones o personalidades de la religión, la política o la alta sociedad. Pese a ello, por lo común su condición de actos anónimos hacía inviable o muy dificultosa su persecución, por lo que era mejor no darle eco ni con la reproducción de los textos o motivos, y concentrarse en eliminar la pintada. Además, el relegamiento a un plano inferior como expresión cultural y herramienta de lucha, patente en la precariedad que la caracterizó largo tiempo, hizo que sus escritos y dibujos se tomasen relativamente en serio, adquiriendo un carácter utilitario, combinando la denuncia, la información, la soflama o la provocación. El grafiti adulto más resonante pendulaba entre la bufonada y el activismo.

En general, los grafitis eran anécdotas que constituían en lo general faltas leves, fácilmente reparables, que ofrecían el placer de poder exponerse sin tener la responsabilidad de pasar a la historia conforme a los criterios altoculturales, ni padecer directamente las reacciones que pudieran suscitarse sobre la persona de su autor ante un desliz prosaico o un atrevimiento hiriente, y poder tener, en todo caso, la dispensa de la evanescencia y frivolidad del medio, para no lamentar expresarse con la boca grande o la lengua sucia. Posiblemente eso avivase precisamente a escribir con un latín de perros o plagar de zafiedades una oda en tiempos de Hurlo Thrumbo, o sea, no contenerse, ni corregirse en demasía y esmerarse lo justo y conveniente. No había tampoco la necesidad de gustar, pero sí cabía el interés de buscar el aplauso del auditorio de los disidentes, consolidando su condición cultural marginal y alternativa. Era un remanso de libertad absoluta, garantizado por el furtivismo y la clandestinidad, que con el avance en los medios de control social iría sufriendo una progresiva transformación. Factor que nos subraya indirectamente la importancia de evaluar siempre, en la comprensión del grafiti, los aspectos circunstanciales que influyen en su generación.

La creciente desrepresión moral y conciencia política de la modernidad —sea cuál sea el régimen establecido o la coyuntura social sobrevenida—, conjugada con un desarrollo que contravenía la precariedad histórica del medio, le ha conferido una significación cada vez más seria a efectos so-

ciales, hasta la paradoja de alcanzar la catalogación como delito. Su criminalización va en paralelo a su constitución en un elemento de la cultura complejo, capaz por sí mismo de tener un lugar en las historias oficiales y el legado cultural, gracias a esa sofisticación y arraigo que le ha granjeado una presencia protagonista en todos los episodios históricos, civiles y militares, que jalonan la Edad Contemporánea, y lo ha situado en igualdad con los medios de comunicación oficiales en concretos episodios históricos, antes de serlo de pleno derecho. El interés por hacerlo desaparecer, sean los argumentos que sean los esgrimidos, no es ajeno al desarrollo de una red de medios de comunicación integrados, puestos al servicio de la maquinaría económica y política, al igual que su hipertrofia.

Esta inversión del juicio condescendiente o permisivo hacia un juicio exterminador o instrumentalizador, que ahora parece implantarse casi a nivel universal, ya no se limita a situaciones represivas asociadas a regímenes totalitarios, estados policiales u ocupaciones militares –que, no obstante, eran susceptibles de gestar un grafiti intervenido–, ni se establece en las mismas coordenadas de prioridades que podría haber en los siglos XIX o XX. La sociedad neocapitalista aborda ahora la represión de este subproducto en términos territoriales y materialistamente polutivos, estimándolo una interferencia desagradable y descontrolada en su carrera por la ocupación y explotación mercantil del espacio público; así como, un interesante filón de materiales rentables de cara a su reciclaje y explotación comercial. Aunque esta represión se mantenga en un clima elitista (crematístico), ya no se articula su depuración desde esa filantropía surgida de un idealismo moralista y educativo, de corte ilustrado-positivista, sino por el banal interés de proteger el valor económico de una propiedad o una mercancía, o de permitir su desarrollo más o menos acotado, con el fin de influir especulativamente con su presencia o ausencia en la depreciación y la revalorización de propiedades u áreas urbanas; llegándose a asociaciones tan falaces y tendenciosas como grafiti/pobreza/subdesarrollo y arte urbano/riqueza/gentrificación.

Por ése y otros motivos, la focalización de la censura y la vigilancia sobre el grafiti ha tenido el efecto de extender sobre el conjunto de tipo-

logías grafiteras la categoría de delito social, sin que necesariamente estén vinculadas de modo directo o indirecto con el tema religioso o político, lo obsceno o lo rebelde. A todas 'blasfemiza', a todas 'politiza', las convierte en indignas, subversivas, antisociales..., como si de su extirpación dependiese la consumación de una sociedad feliz o del bienestar. Con ello se demuestra la prioridad contemporánea del poder por acallar-dirigir el pensamiento y la voluntad de toda la población, al no limitarse a ocuparse de expurgar los contenidos o integrar una espacialidad de la libertad, sino emplearse a fondo en combatir al medio en su totalidad y en todos los frentes. Así, cuando se impele al ciudadano a abstenerse de grafitear, a colaborar a borrar su huella, a extrañarlo de su marco cultural y a denunciar su práctica, se le está exigiendo una prueba de obediencia. La inercia contemporánea del control social ha determinado negar su espacio y carta de naturaleza al grafiti, absorbiendo lo absorbible en los cauces admitidos y desestimando lo que no es de provecho, dejando claro que el objetivo final es moldear las conductas y fortalecer la sumisión, y no construir personas, forjar criterio o permitir gestar alternativas a contracorriente.

Un factor clave del extrañamiento del grafiti como nota propia del paisaje urbano ha sido la expansión y arraigo público del criterio altocultural burgués o aristocrático-burgués, que ha hecho menospreciarlo y condenarlo bajo las banderas de la razón y del progreso. Paradójicamente, el grafiti se estimaba como un remanente de lo pueblerino y no como un producto de la adaptación humana a la vida urbana, convenciendo a las clases populares de que su anulación formaba parte del proceso de mejora social, puerta del ansiado ascenso social. Pero lo más contundente fue la implantación de un criterio positivista y puritano, cuyo primer efecto no sería la anulación del grafiti popular, sino arrancar el grafiti de los usos y costumbres de las mismas clases altas (aristocracia y alta burguesía) y medias, excitadas puntual, pero extensivamente, en este campo durante el siglo XIX. Como se aprecia, el proceso fue lento y no uniforme, perdurando ciertas prácticas 'populares' entre los miembros de las clases altas y medias, bajo el amparo de una actitud social cada vez más hipócrita, obligada a disimular la incoherencia de ciertas priva-

ciones y convirtiendo el autocontrol en una seña de identidad clasista. Actitud de contención que además, en una solución intermedia que busca resaltar la dignidad y el estatus del autor, se dejaba notar en el grafiti de las personas distinguidas, quienes mostraban una cuidada caligrafía o, al menos, un estilo escolar o próximo a la tipografía de imprenta o epigráfica, como prueba del acceso a la educación. La buena letra hacía su aparición en el siglo XIX con un carácter ensalzador y propagandístico del texto de particulares.

El autocontrol buscaba reafirmar la inferioridad de los usos y maneras de la cultura popular, implantaba el estigma de la amoralidad para la vida bohemia como rasgo de marginalidad o instauraba la preeminencia de un modo de vida urbano frente al rural, velando por el rediseño de la sociedad rural al gusto urbano-civilizado, como signo de bienestar. La población general debía hacer lo que esperaban las elites sociales que hiciese. Por medio de la educación, la legislación, la moral, el buen gusto y el confort de la alta cultura se procedía a reeducar o aculturar a las clases populares[78].

78. El proceso educativo-disciplinario se produce primero entre las élites sociales, para luego descender en la estructura social durante la Edad Moderna. Eso hace más justificable su implantación, despertando persuasivamente el deseo de equiparación con lo que se ofrece como una oportunidad de aproximarse a, o lograr, un estadio de excelencia; aunque la aristocracia y la alta burguesía tengan compensaciones vitales que las clases inferiores no disfrutan, y la concesión a las clases inferiores responda más bien a una necesidad de desarrollo económico antes que cultural, evidente en el hecho de que la obtención de esa equiparación se concentra en el consumo de productos exclusivos, de lujo o tenidos como tales. La visión mecanicista de la sociedad como una maquinaria que funciona con precisión militar, valora al individuo en términos utilitarios, como pieza de una estructura de producción, administración y consumo, en la que la escritura ha de ser obligatoriamente práctica, objetiva y unívoca. La alfabetización progresiva de la nobleza y su elevación cultural, superando el prejuicio de la manualidad por medio de su adscripción al ejercicio de las artes liberales o la ciencia, representó un hito cultural de gran importancia en Europa, y bien se apreció su influencia en la pulsión grafitera de algunos de sus miembros (Figueroa 2014: 73-74, 79). El aumento de la actividad grafitera y la escolarización progresiva de la sociedad atestiguan la importancia de los entornos escolares para que el grafiti se desencadene como actividad social, masiva. La burguesía no tenía esos resquemores frente al trabajo manual y la mancha

El gusto por lo bien hecho y su asociación con un buen estatus o unas buenas maneras hizo que toda la sociedad contrajese el interés por manejarse con una escritura dentro del canon y en toda una suerte de medios de comunicación oficiales o de aspecto oficial, como los impresos. El rediseño de lo propio motivó el éxito popular de la pancarta o el cartel, tal y como se vio en protestas como la *Open Prices* (1809) o la confrontación callejera entre partidarios de los payasos Grimaldi y Paulo (1817) en Londres, y que solían combinarse con gestos corporales o sonoros (Dickens 2012: 205-209, 226). Estas plataformas serían un exponente de la protesta civilizada, asociadas con la manifestación en movimiento, útiles para ir a la búsqueda directa del receptor y sin alterar la propiedad de los muros, de colgarse. Tan positivos eran el uso y la presencia de carteles que si una mancebía tenía letreros, adquiría el aspecto de ser una casa seria, pese a ubicarse en un barrio de mala vida (VV.AA. 2016: 76). Qué decir de la aplicación doméstica del cartel: el papel pintado, esa versión económica de tapizado mural.

Feo y bonito, lucido y deslucido o enriquecedor y depauperante fueron conceptos altamente susceptibles de una interpretación subjetiva a la hora de hablar de las pintadas, que la uniformización social de los hábitos y costumbres solventó desde una lectura restringida y restrictiva, an-

del trabajo, pero pronto los hizo suyos cuando se consolidaron las clases obreras junto a campesinos, pescadores o marineros, claramente marcados por un aspecto sucio, demacrado o maloliente.

Así, en un proceso que va del siglo XIX al XX, todos los sectores sociales tomaron contacto con la escritura, que dejaba de ser cosa de especialistas de la letra o doctos; y con ello vino la inculcación de la grafitofobia y el rechazo a la mala letra, también de arriba abajo. Las élites culturales o las clases dominantes mantuvieron el grafiti de buena letra, para luego abandonar el grafiti de pleno. El grafiti se convirtió prácticamente en patrimonio de la baja burguesía, del funcionariado y del proletariado urbano; aunque algunas tipologías, por criterios clasistas, fueron distintivas de las élites, siendo la popularización de los hábitos que las justificaban causa de su vulgarización, como el amor galante, el turismo o el alpinismo. En todo caso, el grafiti se ha ido excluyendo del imaginario expresivo de la educación de las élites, a veces absorbido como una tradición institucional, precisamente en el entorno académico o festivo (memoriales y vítores). El aburguesamiento de la sociedad permanece como motor de esta exclusión a nivel popular, consolidando el proceso de extrañamiento.

tes que comprensiva e integradora. Era inevitable que la pulsión canonista del siglo XX, magníficamente representada en la pasión por la caligrafía y la tipografía, afectase al grafiti cotidiano. Esta pulsión respondía al afán de distinción, reconocimiento y transcendencia tanto en la esfera popular como, en segundo plano, en la esfera de la cultura oficial, según el contexto[79]. El caso del Graffiti neoyorquino es emblemático. Gracias a él, aunque no sólo a él, hoy en día sabemos que el grafiti puede presentar un aspecto caligráfico cuidado y exquisito en su dimensión pictórica, incluso sin que haya una necesidad por parte de su autor de engalanarlo o camuflarlo a ojos del censor. Pero la autonomía creativa y la originalidad no significan que se opere a espaldas del estilismo de una época. El gusto por el acabado perfecto, bien delineado, cuidadamente compuesto del Hip Hop Graffiti, por ejemplo, aun pudiendo revelar una tendencia socializadora en términos generales como estilo colectivo, es deudor de los patrones vigentes en la cultura de masas que vio nacer y crecer al Writing. Esto se nos hace muy patente cuando observamos los precedentes aires gestuales de la contracultura de los años sesenta o de los beatniks de los cincuenta, con ese vivo expresionismo jazzístico de sus pintadas. Si hay una diferencia tajante entre el grafiti de los sesenta y el grafiti de los ochenta, ésa es el repliegue hacia el acabado de corte industrial o editorial de las piezas o composiciones, incluso en sus producciones más abstractas o psicodélicas. Posiblemente un efecto secundario de la dependencia del espray y del nutrimento primordial de la cultura textual y visual de masas.

En general, apreciamos cómo, por mucho tiempo, en las definiciones del grafiti cuajaba la consideración de éste como una mala escritura, torpe, sin arte ni concierto, burda o sin gracia, obra de críos o gente sin cultura. Sustantivos como garabato, monigote, mamarracho, fantoche, churro, chorretón, manchurrón o verbos como pintarrajear, garrapatear, emborronar, guarrear, etc. se han cargado especialmente de un sentido

79. Es evidente que, mientras el Graffiti neoyorquino presenta rasgos que delatan su interés por un reconocimiento público, abierto a la sofisticación progresiva, el Pichação o Pixação paulistano se sitúa en el otro extremo, atrincherado en su contexto suburbial.

peyorativo como síntomas y sinónimos de inutilidad y cargan consigo la idea de lo primitivo, rústico, chapucero, impotente, incapaz o ignorante, o el deslucimiento visual que acompaña aún las críticas contra el movimiento Graffiti –aunque pueda disculparse por la tensión furtiva o la presión punitiva–. No parece un juicio muy alejado de la denostación de las expresiones extraoccidentales, en particular de esas sociedades que fueron consideradas primitivas o salvajes, aunque también se cuente con las otras civilizaciones. Sin duda, al igual que con el clasismo y el nacionalismo, con el etnocentrismo volvemos a percibir una implantación del concepto de civilización obsesiva que compacta un modelo estético y vital nada integrador, arbitrario, acotado, recortado y que obvia ciertas líneas de desarrollo cultural que, si no se consideran vanas, se miran como perniciosas. Desde cierto punto de vista, el Graffiti no dejaría de ser un acto civilizador del grafiti primitivo, una puesta al día frente a la meta del año 2000, y no es raro que en la consciencia de los otros grafitis, demos la bienvenida a una suerte de sincretismo grafitero en el siglo XXI, respaldado por los procesos de globalización subcultural.

Posiblemente, este subjetivismo negativo sociocultural, que rezuma el veneno de la superioridad de clase o étnica, resultase conveniente en correlación al recuerdo del panorama cultural de determinadas épocas en las que el analfabetismo y la incultura eran terribles trabas para que las clases populares y no tan populares fuesen oídas y tomadas en serio por los elegidos 'hombres blancos'[80]. Expresarse adecuadamente de forma

[80]. Es muy interesante apreciar la fortaleza del casticismo o racismo y la interpretación de la cultura como un barniz en la visión por la elite social de los 'inferiores', cuando se produce un ascenso educativo de los mismos. Así se observa claramente en el marco colonial, donde a los conversos, pese a la 'adquisición' de una moralidad y cultura 'blanca', se les considera por los misioneros débiles, ignorantes, infantiles, irresponsables, indiferentes, viciosos, aún apegados a sus supersticiones o su paganismo, y necesitados de una constante tutela paternal (Sugirtharajah 2005: 184-185). En las metrópolis el mismo patrón se aplicaba al paleto o palurdo, incluso al proletariado urbano, a pesar de que tuviese estudios, simplemente por presentar rasgos formales ajenos a la clase dominante, constituyendo una ciudadanía de segunda o tercera clase que debía ser manejada o guiada. Incluso la fijación de la imagen del advenedizo, el nuevo rico,

oral y por escrito –según las reglas fijadas por los proyectos nacionalistas que hacían suya la uniformización y fijación de la lengua (Grégoire 4-6-1794)– era la puerta de acceso a la integración tanto social como nacional. La homogeneización lingüística, de acuerdo con la norma académica, abarcaba también el conjunto de modos, usos y costumbres[81]. Si querías formar parte de la sociedad, tenías que conformarte con cumplimentar el formulario de requisitos para el ingreso social, aceptar la formación adecuada e imbuirte en sus formulismos culturales y no reformar, transformar o deformar ninguna fórmula, al menos de manera ostentosa y formidable.

En ese contexto, la reticencia o la resistencia al proceso de integración podían confundirse con la incapacidad, fundiéndose pedagogía con amaestramiento. Pero también, el conflicto afloraba que, en el fondo, no estamos tan lejos de esas sociedades primitivas en cuanto a deseos y formas; lo que puede suponer una dramática toma de conciencia cuando uno se sube al carro de la superioridad cultural y humana. Los 'desertores' culturales que se dieron desde el inicio de la colonización occidental –desde Gonzalo Guerrero hasta Man (Manfred Gnädinger) pasando por Henry David Thoreau– manifestaron sin titubeos la nostalgia adánica, el deseo de retornar a las raíces, a los brazos de la Madre Tierra. Cometer faltas de ortografía, romper las letras, inventarse palabras... to-

el arribista, etc. fortalece la idea patricia del pedigrí como compensación a la pérdida de la exclusividad en el acceso a la buena educación y la alta cultura, y aviva la alerta frente a una influencia o infiltración indeseada y degradante.

81. Por lo común este proceso se ha contemplado de una manera más suavizada en las metrópolis coloniales. Sin embargo, tanto éste como el proyecto colonial son extensiones de un mismo proceso ligado a la construcción de un entramado de poder. La escuela fue un elemento clave en la inculcación de un modelo social, amparado bajo el concepto de la civilización. Así lo muestra, por ejemplo, el artista Miguel Covarrubias, alias El Chamaco, en su descripción de la sociedad balinesa (Covarrubias 2012: 415-416). Igualmente la religión jugó su papel desde la consideración del salvaje como un ser con conflictos anímicos o espirituales y que podía conseguir salir de aquel estado mediante la salvación que le procuraba la conversión al cristianismo (Covarrubias 2012: 419).

do ello a posta, era resituarse en primera línea de batalla cara a cara con el gorgónico y metálico rostro del hombre blanco.

Disidencia y clandestinidad

Todo esto nos remite a una cuestión importante, el mito moderno de considerar la educación formal (y la higiene) como un medio de liberación para el desarrollo del hombre (que lo es, siempre que no degenere en una herramienta de represión o restricción del pensamiento) y, en consecuencia, de considerar la falta de educación formal (y de higiene) como una lacra, una puerta al 'salvajismo' y, por tanto, al caos, la enfermedad y la destrucción[82]. El etnocentrismo de la civilización del hombre blanco no tiene límites, pero qué duda cabe que tuvo en la asepsia y la pulcritud un espléndido manifiesto de sus bonanzas sociales, aunque fuese una feliz tapadera de su particular crueldad como proyecto hegemónico.

La higiene es muy eficaz y elocuente visualmente, incluso olfativamente, de cara a exponer lo beneficioso de vivir en colonias de casitas, vestirse de pies a cabeza, caminar sobre pavimentos pulidos y moverse en coche, con una vida interior reducida a mínimos, en un sistema que, por contrapartida, multiplica la producción de desperdicios como nunca antes, y los hace todavía más evidentes gracias al enlosado y desmonte de la superficie del planeta. Sin que se niegue la existencia de un planteamiento positivo, no puede negarse tampoco que la inclusión de la higiene en la instauración de los sistemas obligatorios de enseñanza nacionales se enfocó no sólo como un medio de mejora sanitaria, dignificación social y consagración del 'buen aspecto', sino también dentro de un proceso de uniformización y domesticación social que combinaba espíritu deportivo con disciplina militar en los siglos XIX y XX.

82. Este sambenito antisocial o extrañamiento 'tribal' es muy antiguo. Alcifrón nos regala un ejemplo del siglo II en su carta "De Eutídico a Filisco" (Alcifrón 1988: 230).

Bueno, igual suena un poco apocalíptico y haya de reconocerse que en 1900 todavía nada de eso podía concebirse como la antesala de una sociedad enajenada y narcotizada, pero desde el despotismo ilustrado se fue estableciendo un diseño conscientemente planificado de la escultura social por parte de los estados. Mucho antes de que se propagase en los años veinte el temor a un mundo subyugado por la tecnología o en los cincuenta, la leyenda negra del agua fluorada, la Exposición Universal de París de 1900 dejaba claro por donde iban a ir las tornas. La corresponsal Emilia Pardo Bazán pudo observar la proliferación de las atracciones lúdicas como terreno abonado donde aplicar las nuevas tecnologías (Pardo 1908: 179-185) y el fuerte impulso de la higiene o micromaquia, acaudillada por la figura de Louis Pasteur, como la réplica vitalista a las macabras artes de la guerra, una batalla prohumana contra la enfermedad y la muerte (Pardo 1908: 254). Es interesante –por demostrarnos la instauración de un mundo modelo al que seguir– el elogio que dedica Pardo Bazán a la educación sueca y a aquel pueblo que ha dejado de ser una horda de bárbaros gracias a la educación, al trabajo y, por supuesto, a la higiene, uno de sus máximos logros (Pardo 1908: 121-124). Puede parecer anecdótico que los niños pobres suecos fuesen más bañados y fregados que los niños ricos españoles, como apunta la autora, o que el pueblo se encandilase por disfrutar de atracciones y entretenimientos varios antes de que Europa sucumbiese al imperio de las drogas, pero estos hechos nos advierten de que la 'democratización' social se ha confundido con un modelaje del pueblo entre lo paternal y lo esclavista.

Desde la Ilustración, el rediseño de las costumbres populares era un asunto muy importante para la política y el ordenamiento social –aparte de lograr una mejor eficacia administrativa– buscaba dotar a los países de una imagen de modernidad indiscutible. No era ya que las clases populares copiasen los usos y costumbres de los de arriba a su manera, cosa habitual, sino que los de arriba indicaban a los de abajo cómo vestir, comer, hablar, moverse, celebrar o sufrir, en definitiva, cómo vivir, compitiendo con el viejo poder de la Iglesia, ciertamente. No obstante, si bien la consideración ilustrada de la educación como un instrumento de

liberación podría salvarse, siempre y cuando lo que se entendiese por educación se distanciase del concepto de instrucción y se acercase al de coconstrucción; la lucha contra el salvajismo, emparejado tendenciosamente con la falta de higiene o la falta de pudor, resultaría un fin muy tramposo. Y sería así, si no consideramos que el 'salvajismo' de nuestras sociedades es muchas veces una reacción natural —cargada de simbolismos— contra una deficiente comprensión por los poderes públicos de que los procesos de individuación, la satisfacción de las necesidades humanas y el imperativo de la cultura requieren de una comunicación social no unidireccional.

Tras décadas de callada y hasta convencida instrucción pública, el alto grado de insatisfacción social y vivencial llevó a que alguno se aligerase la ropa, se dejase el pelo largo, cubriese su rostro con pinturas de guerra o de paz, remojase sus pies en una fuente, bailase sobre el césped, follase entre los arbustos, mease desde lo alto de un puente bajo la luz de la luna, se aupase desnudo sobre una estatua o escribiese sobre el muro que quería una bicicleta para volar entre las flores. Era hora de denunciar lo insensible, arbitrario y totalitario de la uniformización occidental. Había llegado el tiempo de quebrar la disciplina social y las convenciones morales.

Con todo esto quiero decir que el gran desarrollo del grafiti en la era contemporánea es parejo, entre otros factores, a un paulatino descontento de los modelos de vida ofrecidos por el sistema político y económico industrial. Más todavía, dentro de los regímenes totalitarios, donde la expresión ha de bregar con un aparato represivo coercitivo y anulador que empuja a discurrir en una clandestinidad galopante. Además, es una consecuencia directa de la instauración de la escolarización de masas como eje vertebrador de la formación del futuro individuo adulto y de la implantación de una cultura difusa que nutre con más fuerza al niño que la misma transmisión familiar o comunitaria. Tristemente, asistimos a un nivel de civilización tan complejo y caótico, con un grado de tolerancia y libertad cada vez más que cuestionable, bajo la premisa de lo correcto o útil, que se ve incapaz de comprender y contentar con jus-

ticia a un ser humano alimentado de aspiraciones sobredimensionadas, en relación a su disminuida capacidad. De este modo, surge un matiz quizás muy propio del grafiti contemporáneo: si en otros tiempos podía considerarse que tras las formas y maneras del grafiti existía una ignorancia de la norma, hoy en día más bien abunda una disidencia consciente de la norma. Se trata de un grafiti ilustrado, conocedor del complejo de códigos y discursos que se manejan en nuestra cultura y que concurren en el espacio público. Desde ese conocimiento se va a proceder a sofisticar el grafiti y a competir con él, de igual a igual, con las rotulaciones públicas y los medios de comunicación oficiales. El duelo ha empezado.

Es fácil discernir que la impropiedad achacada al grafiti responde a sus temas o a su morfología, pero no se limita sólo a eso. Lo impropio puede enunciarse como 'lo no ajustado a la norma' y eso abre un horizonte muy vasto de interpretaciones. Coincidiremos en afirmar que es una etiqueta muy amplia y confortable a la hora de integrar todo tipo de expresión gráfica aparecida por libre en el espacio público, pero también tan flexible que nos obliga a centrarnos en sopesar cuál es el desajuste frente a la norma que especialmente caracteriza al grafiti –o a cada tipología de grafiti– frente a otras manifestaciones culturales y con independencia de su contexto histórico. Por otro lado, ese carácter transgresor atrae a aquellos individuos o colectivos cuyo discurso o entidad resultan molestas o incómodas para la sociedad, tiñendo la impropiedad de un tono peculiar que no es inmune a los vaivenes morales y sociopolíticos.

Impropiedad es un término muy polisémico, sin duda, pero esa polisemia no es gratuita ni caprichosa. Es consecuente con la idea de lo organizado y reconocible como normal. En el grafiti afecta, de una u otra manera, al soporte, al instrumento, al momento, a las maneras, al código, a la autoría, etc., estableciendo un vínculo estrecho con la marginalidad o potenciando su marginación. Esa marginación a menudo se convierte o confunde con la clandestinidad, lo que ha llevado a considerar en algún momento el anonimato como una característica definitoria[83]. Es evidente que el concepto de anonimato adquiere diferentes valores

según la situación. En un clima de gran represión social, se convierte en un imperativo crucial, subrayando el valor de obscenidad y rebeldía del grafiti hasta lo subversivo. Mientras que, en el caso de sociedades libres, el anonimato se sustituye por el incógnito que no es más que una mascarada emocionante, un aliciente aventurero, capaz de desarrollar unas capacidades personales y conseguir convertirse, gracias a ellas, en un ciudadano singular y, si cabe, distinguido del resto de su comunidad.

La ausencia de indicación de la autoría o su ocultación bajo un pseudónimo son características destacables sólo respecto a algunas tipologías, a la intencionalidad concreta de algún autor o a la presión coercitiva del clima político o la coyuntura social; a excepción de los atemporales juegos de impostura o chanza. En este sentido, conviene precisar que lo que en verdad es fundamental en lo que atañe a la relación entre la impropiedad del grafiti, la autoría y el marco social es la ausencia de tutela, lo que redunda en la ausencia de una imposición o dirigismo. El autor de un grafiti puede o no ser anónimo, pero a lo que siempre aspira es a ser un agente libre, no sujeto a la imposición de ninguna custodia o auxilio. Obviamente, esto no es así en las acciones grafiteras o murales que dimanan del poder o en las que se establece una mediación o encargo. En esos casos, el furtivismo no existe o es fingido, la supuesta rebeldía adquiere un tono simulado, se reduce la libertad de acción o adquiere un tinte representacional, supeditada a la voluntad de quien encarga o supervisa la obra.

83. Es adecuado plantear cómo el anonimato fue durante siglos una característica del arte, sin que ello lo convirtiese en una característica indispensable del medio (Kris y Kurz 1991: 22-25). El artista ha sido indistintamente anónimo, nombrado o autonombrado, sin o con la garantía de una firma. Por esa razón, es cuestionable interpretar el deseo de señalar la autoría en el grafiti como un rasgo de artisticidad o el anonimato como un rasgo de autenticidad. La proliferación de nombres en el grafiti, con su máximo exponente en el Getting Up, se sujeta al imperativo cultural de la modernidad, por el que, desde un artículo de prensa hasta una obra pública, todo producto lleva el sello de su autor, individual o colectivo, y por la búsqueda de fama o el ansia de transcender a la muerte. Por supuesto, la ruptura del anonimato conlleva un reconocimiento y la existencia de un nombre permite concentrar éste sobre la persona, siendo indistinto que ese nombre sea 'oficial' o 'artístico'.

Así es que no puede declararse en términos absolutos que el grafiti sea anónimo, pero sí que sus partícipes obren con libertad o aspiren a la emancipación. La insistencia en subrayar el anonimato como una característica esencial antes que circunstancial reside más bien en el interés por destacar la impropiedad del grafiti por encima de su propiedad, pues el enfoque sería muy distinto de definirse como una expresión libre de toda tutela o supervisión. El grafiti se vería entonces como algo propio de un pueblo que rompe con las directrices establecidas que lo sitúan en una posición subsidiaria, subalterna, dependiente, irresponsable, infantil…, antes que suponerlo una conducta desviada o ilícita. El resalte del anonimato es la antesala de su consideración como una ilegalidad, pues implica el convencimiento de que es una acción prohibida por ser ilegítima o antinatural.

Los diferentes sentidos de la impropiedad y lo que puede entrañar a efectos de significancia nos hace comprender que el grafiti es una actividad cultural muy rica en matices y más común y extendida de lo que creemos. Tanto si los perseverantes del grafiti, los escritores de graffiti, los artistas urbanos, los activistas políticos, etc. tienen su propia consideración de lo que es un grafiti, como si la tiene cualquier otro ciudadano no practicante, cabe afirmar que fuera del plano de lo ideal o ideológico, el grafiti se manifiesta en la realidad como un rico conglomerado de manifestaciones y criterios que no dejan de sorprender y confundir a propios y extraños, llegando a detectarse ejemplos ambiguos, entre el grafiti o la escritura normativa, difíciles de precisar en su descripción. Pensemos sólo en el uso de este medio, acudiendo a terceros: el grafiti en manos de escribanos o mercenarios de la escritura mural.

Es más, podría afirmarse que se ha aumentado la posibilidad de calificar como grafiti producciones que no se habrían considerado antes como tales, simplemente por el despegue técnico de la escritura oficial y popular o la ampliación de las funciones del grafiti en un uso cada vez más generalizado durante el siglo XX. Por una parte, lo primitivo de una escritura –aun siendo correcta– le confería un aspecto agrafiteado y por otra, la escritura sofisticada, que no se podía haber supuesto propia de lo grafi-

tero, ofrecía ahora nuevos y sugerentes horizontes al grafiti. Esto podía generar cierta confusión que se ha procurado solventar, determinando que lo que imprimía el carácter ilegítimo a la pintada era eminentemente el contenido del mensaje o la intrusión en los espacios asignados a los discursos murales oficiales o no previstos para su uso escriturario.

A pesar del talante disidente, la cualificación artística de esas pintadas podía suponer una vía de legitimación o, como poco, una gamberrada sublime, pero su avance trasladaba el umbral de lo reconocible como grafiti a una dimensión jamás soñada. Los preámbulos de esa artistificación —como el grafiti de la cárcel de estudiantes de la Universidad de Heidelberg o el grafiti militar de las galerías subterráneas del Chemin des Dames a principios del siglo XX, que permiten observar el peso dinamizador de individuos dotados de talento y formación técnica— prefiguraban el desarrollo estético del grafiti general y que acontecería a partir de los años sesenta y setenta, ante una nueva redefinición de la cultura. Por esa razón, es importante atender cómo se va a producir una reeducación de la opinión pública, hasta encontrarnos con situaciones en las que ese vulgar monigote esquemático, característico del grafiti, ya no sea visto por todo el mundo como un grafiti, sino como algo 'inferior' al grafiti que sale por la tele, ese de los colorines y hecho con espray. Una elevación de categoría sorprendente, al tiempo que desconcertante.

No podemos negar que el incentivo de la artisticidad del grafiti acarrea un potencial contestatario y provocador tan irritante frente a lo establecido como antes podía suponerlo el 'feísmo' tradicional. Todo depende del grado de ruptura de los clichés y del sector de población que abandere sus objetivos con el grafiti. Pensar que unos chavales 'de gueto', de la calle, fuesen capaces de hacer obras de arte y sin cobrar nada por hacerlo es en todo punto una subversión cultural y clasista, cuya masificación superaba lo concebible como una extravagancia: lo sitúa en el plano de lo revolucionario.

Informalidad y provocación

La liberación de lo estricto, la no sujeción a la norma o el no guardar las formas, sea cual sea la faceta del grafiti o falso grafiti, recibe usualmente del observador que tiene una imagen muy rígida de los formulismos culturales la censura y, con ella, una serie de calificativos que estigmatizan tal o cual producción, sinónimos de lo que se entiende por impropio. Cuando hablamos de que algo es incorrecto, nos puede venir a la mente el aspecto formal; cuando hablamos de inadecuado o inoportuno, la esfera más directamente aludida es el lugar o el momento; cuando hablamos de indecoroso, se trata en concreto del tema en el contexto; cuando hablamos de excéntrico, nos referimos al planteamiento procesual y la concreción objetual; cuando hablamos de lo irreverente, nos centramos en el tratamiento del tema o el respeto a los símbolos reconocidos por el discurso oficial o a la tradición cultural; y cuando hablamos de transgresor, se hace hincapié en las reglas preestablecidas y las convenciones sociales.

Podemos darnos cuenta de que el foco de lo impropio y la fuerza de impacto de un grafiti han variado a lo largo de la historia. Incluso que la fuerza de impacto, en términos sociales, puede llegar a ser inversamente proporcional a la sanción pública en un mismo período de tiempo; baste observar la desproporción del castigo del grafiti en el siglo XXI, en relación con la aceptación tácita o explícita de su presencia y práctica espontáneas en algunas áreas urbanas. Los testimonios acerca de su mayor o menor capacidad de irritación nos hablan del código de valores o de su rigidez en cada lugar o período histórico, con independencia de su cotidianidad, puesto que el grado de abundancia-bullicio o de tolerancia pasiva no influye plenamente en reducir el nivel de escándalo. Tampoco hemos de dejar de lado que quién reacciona con escándalo no ha de ser necesariamente representativo de la normalidad popular. Las opiniones son casi siempre dispares y, si no se registran por escrito, los vestigios grafiteros nos hablan con claridad de esa otra visión apologeta o tolerante. Es lógico que los testimonios registrados por escrito se pola-

ricen hacia la sanción negativa, aunque haya excepciones, y se correspondan con una visión moralista a veces compartida con las elites culturales y políticas, pero otras, no.

Esta disparidad y, sobre todo, la notable sensibilidad en separar medio de contenido se hacen muy patentes durante el cristianismo primitivo, en época helenística, cuya perspectiva de lo moralmente decoroso, aunque pudiese coincidir con algunas escuelas filosóficas grecorromanas, no era hegemónica. Clemente de Alejandría en su *Παιδαγογός* (s. II) no hizo ninguna mención explícita al grafiti mural, pero dejó un comentario negativo contra el hábito de las prostitutas de calzar sandalias cuyas suelas dejaban impresas sobre el polvo y la arena escenas obscenas (Alejandría II, 11, 116). No siempre estampaban imágenes, podían ser palabras, como la fórmula «ΑΚΟΛΟΥΘΙ», pero sin duda, representaba una huella desasosegante que podía poner de manifiesto la debilidad del cristiano. Pero, ¿pesaba más lo indigno del soporte-instrumento: una suela en contacto con la inmundicia; o lo indigno del motivo? En otro apartado, Clemente habla de un soporte más notable: los sellos. Indica que en ellos el cristiano puede grabar imágenes coherentes con su credo, monoteísta, pacifista y cristiano (paloma, pez, áncora, nave o lira), pero que no ha de grabarse las que lo contrarían (ídolo, espada, arco, copa, amante o hetaira), tal y como conviene a la manifestación de una conducta moral recta (Alejandría III, 12, 59-60). En conclusión, es el motivo lo que hace indigno un soporte o un instrumento, no el soporte o el instrumento al motivo, en líneas generales y según también el tipo de materia que se aplique. Seguramente, si hubiera habido constancia de que los cristianos hubiesen dejado signos o lemas piadosos al pisar con sus calzados, tendríamos mucho más claro este punto y celebraríamos la coincidencia con el uso de la arena como lugar honesto de escritura por parte de Cristo (Juan 8: 6). La escasísima presencia del grafiti en los comentarios del *Παιδαγογός* hace ver lo secundario de este tema para Clemente, pero es obvio que, de atacarlo, habría sido por el contenido obsceno, irreverente o burlesco que albergaba y, si acaso, por una situación de desmesura.

Ahondando en el contenido, es normal que el grafiti por su marginalidad acoja con gusto ciertos tabúes sociales, temas recurrentes en el ser humano y que se tratan de expulsar del discurso central, de la memoria oficial, del modelo de cultura, de lo asumible por los cauces de comunicación establecidos por las élites y empleados por una población que acepta el juego de una comunicación honesta y otra deshonesta, a través de la moral o la ley. Lo pornográfico y lo escatológico –esa esfera de lo obsceno, que se liga al exceso y la lujuria o a la exhibición escandalosa; véanse los téminos en que Clemente condena la rotundidad e inoportunidad de los silbidos, los eructos, los estornudos, los ruidos de tripas, la risa, el ronquido, etc. (Alejandría II, 2, 33; 7, 60; 9, 81)– han sido notas habituales del grafiti adolescente y adulto durante siglos de oscurantismo en el campo de la sexualidad, destacando el grafiti homosexual en épocas de represión y clandestinidad, aunque su manifestación sea más moderada y feliz en tiempos de naturalidad sexual. Estamos ante la transgresión de tabúes morales como rebeldía o reto a la obediencia, el ataque simbólico contra el poder y su representación; como válvula de escape a la represión psicológica, creando reductos expansivos, como apelación al derecho a explorar los impulsos 'animales' y como la exaltación de la vitalidad y la esperanza en un mañana más justo. El grafiti, pues, en su choque con el orden social, desde la infamia de su práctica, resaltaba el poder de difamar lo bendecido, denunciar lo impune y maldecir la hipocresía. Se ha convertido en cauce de lo que no se puede expresar en público, a viva voz, cara a cara, por temor, por precaución, por cobardía, por desesperación, por inferioridad..., al ser su mensaje impropio de pronunciarse a grito pelado o en medio del foro; o por no estar el emisor en posesión del derecho de proponer ni de susurrar nada, hurtando de modo furtivo su porción de ciudadanía.

En consecuencia, el primer motor de irritación parece radicarse, por lo común y a lo largo de la historia, en su tema y en su ubicación física, conectados con la idea del tabú, que implica a su vez la idea de lo incorrecto y lo inesperado, efecto acrecentado con la combinación de ambos elementos. En segundo lugar, atañe a su autoría, a la potestad, al dere-

cho de hacerlo, lo que implica la idea de usurpación de funciones o intrusismo, fortalecida por su manera de irrumpir en un espacio físico. Queda así en un tercer plano el instrumento, cuyo uso impropio no suele ser principal y responde por lo común al factor de prestancia o al de oportunidad, aunque también de expresividad o provocación, asociados siempre o casi siempre con la manualidad.

Por supuesto, en este último punto se establece en cada contexto histórico y cultural un conjunto de instrumentos típicos, siendo la presencia de técnicas extrañas a lo usual la mayor causa que provoque la impresión de impropio. No podemos olvidar que técnicas y materias absorben una serie de significados culturales que determinan su uso consciente. Emplear materia fecal para trazar un grafiti erótico o tallar un árbol con un mensaje ecologista son además acciones contradictorias conceptualmente. En el marco de la innovación tecnológica, apreciamos una continua renovación en consonancia con la cultura material general. El éxito de una nueva técnica o instrumento es parejo a su adscripción a tal o cual tipología y puede contraer el relegamiento de instrumentos que quedan por ello desfasados. Con el tiempo, su retorno puede valorarse como un arcaísmo, si hay memoria, o como una necesidad provocada por una coyuntura y que depende de alguna característica que la revalida como técnica óptima. Por ejemplo, la introducción y arraigo del espray hizo que las tizas quedasen en un plano netamente infantil o la pintura en bote como un recurso propio de *toys*. Sin embargo, la desproporción sancionadora en el tránsito de los noventa a los dos mil llevó a que alguien firmase por el centro de Madrid, con tiza blanca, bajo el nombre de Velázquez, sabiéndose libre —en aquellos días, ya no— de ser sancionado, porque la reparación de su acto era inmediata y sin coste material. Igualmente, la fortuna de la pintura plástica aplicada con rodillo y pértiga a finales de la primera década del siglo XXI, que podía valorarse como una involución o una violación de la ortodoxia graffitera, suponía una ingeniosa vía para dar rienda suelta al thompsonismo grafitero, hacer obras grandes, deslumbrantes, de fuerte impacto y hasta con un sabor fresco y salvaje.

Esta clase de impropiedad interna también podría ampliarse a las ubicaciones –pensemos en el *tagging* sobre vehículos particulares o la presencia de grafitis amorosos sobre cubos de basura– o a los temas –recordemos el polémico impacto de los iconos dentro del Graffiti español a finales de los noventa y los primeros dos mil, o lo chirriante que puede ser ver un grafiti publicitario en un conjunto de grafiti devocional–. Es evidente que toda novedad requiere de un tiempo de aceptación que, después del rechazo inicial y de la polémica en su insistencia, finalmente pueda aceptarse como licencia o acabar incorporándose entre lo habitual.

Ese posible efecto de sorpresa o provocación de la censura comunitaria o pública como buen grafiti o grafiti correcto estaría sujeta al nivel de culturificación, sofisticación y autorregulación de la actividad grafitera y a una serie de circunstancias que a menudo no se evalúan y que son de índole sentimental o emocional, incluso arraigadas en los credos culturales de cada sociedad. Por ejemplo, la evaluación de una intervención en una propiedad particular, aceptable desde los patrones graffiteros, podría verse truncada por la interferencia de manías o supersticiones o por el respeto personal hacia el propietario, el morador, el vecindario o la fauna humana del entorno.

En el marco humano, sucede lo mismo cuando impera culturalmente un cliché asociado con el grafiti en general o con tal o cual tipología y contexto urbano. Cada cultura construye una imagen tipo del agente que realiza tal o cual acción –que atañe a su condición cultural, social, económica, ideológica, étnica, sexual, etc.–, por lo que descubrir que quien la ejecuta no se ajusta a tal modelo puede generar sorpresa, irritación o satisfacción dentro y fuera del colectivo grafitero. Saber que una chica de buena familia y universitaria grafitea textos obscenos en un servicio público, conocer que un manco puede pintar a lo ancho y alto el lateral de los vagones de metro, reconocer que el miembro de la realeza pinta *throw-ups* en las calles, ver que una anciana deja sus mensajes religiosos en las cabinas de teléfono, descubrir que un peluquero cuarentón va dejando sus firmas por las carreteras nacionales, que un taxista rotula su

nombre debajo de los puentes, que un policía se dedica al esténcil artístico en sus ratos libres o que un militar talla en los árboles corazones que dedica a su novio que está de muerte es todo un jarro de agua fría para los bienpensantes que tienen una imagen del mundo excesivamente ordenada y restringida, incluida la marginalidad cultural.

Esa culturificación del grafiti forjaba una formalidad alternativa que restringía las posibles direcciones operativas, formales y conceptuales, y potenciaba la censura interna y la autocensura personal, por el peso de un patrón prefijado o el deseo de cumplir una expectativa socializada. Pensemos tan sólo en el impacto de la publicación del libro de Craig Castleman, *Getting Up. Subway Graffiti in New York* (Nueva York: The Massachusetts Institute of Technology, 1982), donde se describía por voz de un grupo concreto de *writers* y por testimonio del autor la primera década del Writing neoyorquino. El papel como transmisor que tuvo este texto en las escenas foráneas donde se distribuyó o tradujo –más la influencia puntual de películas, documentales o reportajes–, en una época con reducidas posibilidades de acceso al conocimiento y comprensión de lo que pasaba en las calles de tal o cual ciudad, incluso dentro del mismo país, fue crucial. Que los escritores locales lo tomaran como una especie de biblia era un efecto fácil de presuponer, en esa sequía de fuentes profundas –siempre de segunda mano– y bajo el entusiasta deseo de emular aquel espectáculo fascinante. Ello avivó una transmisión reproductiva que entendía fidelidad operativo-formal con autenticidad vivencial o espiritual, pero que adolecía del peso de una difusión indirecta, oral y por terceros, con la consiguiente parcialidad y distorsión que no impidió la imposición de una manera ortodoxa de entender el Graffiti y que, por ejemplo, hasta finales de los noventa no dejaría de ser hegemónica en España. Esto contrasta con el hecho de que precisamente la escena original y otras en su órbita habían estado siguiendo su curso, innovando conforme a los cambios ambientales, como la derrota de 1989 del Subway Graffiti, y las inquietudes personales de cada cual, sin atender con tanta religiosidad qué era lo que algunos de sus predecesores se contaban que hacían, años atrás. El conocimiento de otras realidades rompió aquella jaula y liberó al Graffiti de un imaginario de época que había

derivado en un presente de dogmas, prejuicios y clichés, a veces bastante pueriles, pero que eran suficientes para escandalizarse al ver a alguien salirse de la línea marcada.

Podríamos advertir, como un último motor de provocación, lo subversivo que puede ser en el contexto capitalista el deficitario reintegro de recursos en términos económicos. Esto es, los grafiteros y más los escritores de graffiti tiran su tiempo y además su dinero en una suerte de ociosidad ilegalizada. La concepción del Graffiti como negocio es verdaderamente excepcional y sólo afecta a aquellos que compaginan su actividad con una faceta comercial o laboral, a un nivel más o menos modesto. Lo más común es su compaginación con un empleo que financie los posibles costes materiales de esa actividad grafitera.

Pero tratemos con más atención algunos de estos aspectos informales o disconformes y sus implicaciones culturales.

Ahí no se hace

La cuestión de la impropiedad del soporte constituye, hoy en día, un factor fundamental, con independencia del contenido que figure a la hora de abordar el tema del grafiti. Da igual que se reivindique el uso de un soporte negado, conforme a cierto sentido común o derecho de uso residual, cuando culturalmente se ha dejado de contemplar su uso oportuno, tal y como pretende confirmar la legislación. Si asistimos a la progresiva extinción desde el siglo XIX de lo comunal en la sociedad rural y a partir del proceso de desamortización, entenderemos que existe una inercia expoliadora de los márgenes físicos de la libre acción incluso en el mundo urbano, en pos del ambiguo concepto del bien común y el orden público. Es ese deseo de control y su expansión totalitaria lo que gira alrededor del cuidado por delimitar claramente el espacio de uso y sus contenidos por parte del poder y lo que hace que la ubicación por sí misma pase a ser un factor crucial de condena.

A partir de esa conciencia del donde sí y el donde no, se parte de la idea general de que el grafiti se sirve de soportes no previstos culturalmente como soportes de representación o de intervención, ya sea por tradición o por dictamen de la autoridad. Desde el siglo XIX y XX esa enseñanza de las maneras de hacer las cosas será asumida por la fábrica, la escuela, el cuartel y los medios de comunicación, relegando siglos de púlpito y pregón. El proceso será paulatino. Por ejemplo, desde el siglo XVI se fija claramente el uso de ciertas puertas o tableros para la exhibición pública y notoria de mensajes oficiales que no deben ignorarse (Castillo 2005: 40, 42), estableciéndose ese control como la reserva por el poder de los mejores escaparates públicos, como las iglesias, los palacios o las entradas a las ciudades, confirmando la jerarquización del espacio público.

Es evidente que esta compartimentación responde a la existencia de unas convenciones y de unas prohibiciones, una distinción entre lo correcto y lo incorrecto asumida por la generalidad de la sociedad que acata el mandato de sus gobernantes, o mejor dicho, acomete una labor de retención y conducción de sus impulsos naturales por sumisión, coacción o convicción a favor del ordenamiento instaurado. Y es así, pues no hay nada más apropiado en un ser humano que pintar desde niños sobre el suelo o sobre un muro, o emprender la personalización del espacio que habita o sus objetos propios, aunque se restrinjan ideológicamente los márgenes de su libre acción. Lo hará en la medida que se le permita, incluso adaptando ese impulso a la cuadrícula que reúne los modos ordenados. Tan fuerte es el impulso, que lo hará sobre lo que le es ajeno, sin ser consciente de que lo es, o, siéndolo, por crear un vínculo con lo extraño, ya sea a cara descubierta o a escondidas.

El uso de un soporte dispuesto para escribirse es el signo más claro de corrección en la instrucción escolar, cuando al niño se le enseña a dibujar sobre el papel y no sobre la mesa o la pared, como haría en respuesta inmediata a un impulso natural. El 'niño, eso no se hace' o el 'compórtate como una señorita' contraen, generación tras generación, una fijación sistemática de los usos y costumbres de la sociedad que, ya se vea como positiva o negativa, conduce hacia una uniformidad o una limita-

ción de las posibilidades de la conducta y un resalte exagerado de la rebeldía. En consecuencia, la instauración de un sistema educativo general comporta una transformación del concepto de la libertad de acción en el espacio público y la restricción de esa acción al consumo de unos determinados productos, en relación con una función concreta y en unas determinadas circunstancias.

Por supuesto, el proceso no ha sido paralelo, sino subsiguiente. La calle fue por mucho tiempo el espacio de recreo y esparcimiento que compensaba la rigidez del espacio escolar o del hogar. Un gran patio de juegos que fue viendo reducido su carácter 'silvestre' hasta que el niño acabó siendo recluido en el marco doméstico o en recintos prediseñados de juego, identificados con los parques y jardines o con las canchas deportivas, sumándose el incremento de la supervisión adulta y su secesión de la vida social. Esa rigidez se iría expandiendo, además, desde las plazas y calles de la ciudad central hacia las periferias, en una mecánica que entrañaba una transformación sustancial de la percepción del uso de los espacios abiertos y la aceptación de la plena potestad reguladora de las autoridades públicas sobre el espacio público, aplicando una moral de la restricción del esparcimiento.

En verdad, la impropiedad del soporte no radica tanto en si es apto o no para la escritura —eso es ahora indiferente—, sino en si se maniobra sobre unos soportes cerrados a la intervención gráfica o si se puede intervenir de un modo libre allá donde se requiera de un permiso para hacerlo. Se presta, pero no es prestado. Esta situación nos hace presuponer la existencia de un dueño al que se rinden cuentas —el ente tutelar, hoy en día fundamentalmente humano— y es así que históricamente existen lugares sin dueño —o de todos—, donde la presencia del grafiti no solía ser un problema serio antes del furor antigrafiti.

Existe un maridaje tradicional entre el lugar abandonado y la ruina con el grafiti. Esto nos permite entender la legitimidad social que hasta hace poco, históricamente hablando, permitía dar un uso a lo que había sido abandonado, mediante su reconversión en soporte de escrituras marginales. Aparte de convertirse en un señalizador que testimoniaba el es-

tado de la edificación, asignaba un nuevo uso al lugar, fijándolo como una plataforma de comunicación o de recreo. Era un grafiti que con su ocupación no incurría en ninguna violación del derecho de posesión, porque ni existía un propietario *de facto* (*res nullius* o *res derelictae*), ni dicha posesión constituía una reclamación de la propiedad (*animus domini*). Era un lugar 'desacralizado', cuya ocupación, esporádica o sucesiva, particular o colectiva, suponía su recuperación vivencial o simbólica.

¿Pero qué es lo propio cuando se ausenta la propiedad? Es innegable el derecho tácito y explícito que ha existido a reconocer la potestad de cualquiera para apropiarse de un espacio sin significado —vamos a entender por 'con significado' aquello que tiene dueño o es sacro— y que en el contexto urbano se identifica con lo opuesto a lo marginal o abandonado, incluso lo profanado, lo sindiós. Rige el derecho de acción o uso, del que puede derivar el derecho de la propiedad, cuando se sucede una ocupación constante. Este principio, de haber estado ampliamente reconocido en el derecho romano, en el consuetudinario medieval y mantenido hasta mediados del siglo XX con mayores restricciones, se ha ido cercenando en las últimas décadas de ese siglo, como reacción frente a la eclosión apropiacionista *squatter* de los setenta y ochenta, precedida por los diggers y provos de los sesenta y al albor de la implantación del Capitalismo neoliberal y la desaparición de cualquier pretensión de instaurar un estado social que garantice los derechos de vivienda o trabajo dignos y persiga la especulación y el exceso de acopio.

Esta reacción es determinante en el proceso de criminalización del grafiti, acentuado en los años noventa en Europa. Hasta ese momento, el Graffiti, como pasó con otras experiencias inicialmente contraculturales, se posicionaba desde la acción directa o el 'tómalo' a la reclamación negociada de espacios. Esta dinámica persiste, entrañando la primera opción el asumir la iniciativa y negar la plena potestad administrativa de los poderes públicos y la segunda, la aceptación de la legitimidad administrativa de la autoridad política. Situación que principalmente nos ilustra la ampliación producida de la potestad de los poderes políticos en el vigente régimen de control del espacio público, de acuerdo con la

construcción y perpetuación de una estructura de poder centralizada y piramidal.

En otro orden, el reciclado del objeto fuera de uso como soporte de escritura constituye un acto de recuperación de la utilidad de lo inservible que, por sí mismo, legitima la actuación. En tiempos antiguos esto se hacía patente de manera básica con los ὄστρακα: dibujos o escrituras sobre galbos o conchas, asociados con prácticas escolares u otros usos y costumbres infantiles o adultas; pero también se comparte con los automóviles o muebles abandonados u otros objetos de la sociedad de consumo convertidos en desechos y que pueblan los solares y las periferias urbanas. Soportes que, por carecer de valor, facilitan su empleo para escrituras también de escaso valor o con una función puntual o transitoria. Por otro lado, conlleva el completar o explorar al máximo las utilidades de ese soporte, algunas veces desde el imperativo de la urgencia. Si nos puede parecer lógico que alguien se sirva de la cantería o los ladrillos de una casa derruida para completar la suya o de las maderas de una escombrera para calentarse o cocinar, no nos tendría que parecer menos imperioso utilizar un muro o una puerta 'sin utilidad' para lanzar mensajes. La necesidad de comunicación es acuciante en la ciudad contemporánea y explica el desarrollo, atinado o fallido, de diferentes plataformas comunicativas.

Se suma a esto aquellos lugares o no-lugares sin un valor significativo que, mediante su uso escriturario, se recargan de significado. Así sucede con las arquitecturas menores (pretiles o casetas de luz, por ejemplo) o temporales (vallas o casetas de obra, por ejemplo). Curiosamente, el grado de beligerancia novecentista creado por la persecución pública ha conducido a la percepción de esos objetos por parte de los escritores de graffiti como *res hostiles* o trofeos 'capturados' al enemigo, pasando a un segundo lugar si son objetos sin dueño, públicos o privados mientras reúnan las condiciones de visibilidad o mérito[84].

84. Esa latencia de los márgenes de legitimad cultural que permite el abandono, combinada con la impresión de captura, se aprecia residual y unidireccionalmente en acciones al límite, como, por ejemplo, el pintado de los cierres o persianas comerciales. Se

Así pues, cuando la misma ubicación marginal del grafiti se convierte en confinamiento, justifica más todavía una reacción represora cuando ese grafiti irrumpe en espacios centrales. Por esa razón, la simple analogía formal entre una creación mural artística con el supuesto grafiti suburbial o, incluso, con las producciones del Graffiti puede desencadenar gestos de irritación y ríos de tinta, clamando por el respeto o el restablecimiento del orden. Del mismo modo y desde esa presión de la delimitación entre lo central y periférico, comúnmente no se entiende bien el concepto de obra o espacio abierto a la intervención popular, de ubicarse en un lugar central, como pasó con el *Muro de la Paz* (1982) en Madrid (ABC 7-12-1982: 38; Figueroa 2016: 17-19). Si ya prevalece una mentalidad en la que no cabe el ejercicio libre ni siquiera de un modo acotado, plantearlo en lo que puede considerarse el escaparate de la cultura oficial es una garantía de irritación de los sectores conservadores. Desde la aplicación del principio del decoro, no se ve óptimo que lo que pueda figurar en un callejón o en el solado de una plaza aparezca, como en el caso citado, sobre la medianería de un hotel ubicado en una céntrica plaza de una capital. La sombra de lo obsceno o indecoroso se cierne sobre el juicio de lo que se presenta como una escritura liberada del imperativo de sujeción a las normas comunes establecidas.

Por otros motivos que implican el respeto a los administradores o a los autores, el grafiti es capaz de invadir espacios cerrados (por ejemplo, una cartelera de publicidad) o violentar obras cerradas (por ejemplo, un mural o una escultura públicos). En esos casos, no cabe duda de que la resonancia del grafiti como grafiti aumenta y no suele ser por ignorancia de quienes lo hacen. Éstos violan un tabú, como sucede cuando se re-

trata de una interpretación intersticial que aborda lo que puede considerarse sutilmente un abandono del local; o sea, se produce la ocupación de un soporte vistoso durante la parada de la actividad que da sentido a la función del comercio, amparándose en un resquicio de la actividad cotidiana o una reminiscencia consuetudinaria. La presencia de estos grafitis se hace muy patente durante el descanso dominical, notificando el parón y resaltando la sensación de 'abandono'; punto similar a las pintadas realizadas durante huelgas generales o situaciones de estado de sitio, bélicas, etc. Durante el horario de actividad comercial, esos grafitis son invisibles, subrayándose más aún la liminalidad o intersección de ámbitos culturales.

presentan ciertos temas prohibidos o se obra de manera indecorosa, pero con más fuerza, ya que no se limitan a la marginalidad espacial que les corresponde. Entran así en la esfera de lo proscrito, cuando antes podían haber permanecido simplemente en la esfera de lo detestado o maldito, sancionados por la propia indignidad del soporte en relación con la nobleza del acto de escribir. Otra vertiente es cuando la sola presencia de textos en espacios marginales constituye una situación de impropiedad, novedad en la percepción social del siglo XX y que parece que irá desarrollándose en el siglo XXI, totalizando la condición de proscripción de las escrituras libres en el espacio público.

Usurpación

Recapitulando, podemos resumir que lo impropio se desglosa en lo no ajustado al uso propio o establecido de un objeto como soporte o al marco de uso de un instrumento, o sea, en la falta de respeto a la propiedad de las cosas (alteración del soporte cerrado o de la función primordial del soporte), en la invasión de la propiedad ajena (intrusión, interferencia, toma de posesión) o en la apropiación de la representación (usurpación de la facultad de expresar). A todas luces ésa es la mayor transgresión pública y la propia administración la ha protagonizado cuando ha privado a los propietarios de inmuebles o negocios de la capacidad de autorizar su decoración exterior o de emprenderla ellos mismos a su antojo, sean o no razonables los términos de lo que puede entenderse también como una cesión sobrevenida.

Esa última noción de impropiedad tuvo que ser en épocas la preeminente, en conformidad con el uso restrictivo de la escritura, reenfocándose con la vulgarización de la misma y la especialización del acto escriturario hacia, sobre todo, el soporte. El carácter del contenido se mantendría estable a lo largo de la historia, variando ciertos objetivos, retóricas, estrategias, etc. y el factor del instrumento se relegaría al imperativo de la prestancia o el uso emblemático.

Es más —y me permito recordarlo porque lo veremos presente en el grafiti, al ser una característica de su desarrollo cultural extraoficial—, una peculiaridad del ser humano y que lo distingue de otros homínidos es la capacidad de usurpar, intercambiar o falsificar el marcaje. Incluso, de reírse de ello, tal y como ejemplifica La Mala Leche, una de las bandas de grafiteros que se dejaron sentir, especialmente entre 1983 y 1987, en la ciudad de Rosario, y que incurría en la usurpación irónica de otras pintadas, dentro de su desparpajo crítico o gamberrismo con conciencia (Kozak, Floyd, Istvan y Bombini 1990: 44). Es un rasgo de consciencia del juego comunicativo que supera la *damnatio* o superposición de marcas presente en otros animales, manifestaciones o llamadas al litigio o al relevo de estatus. En ese sentido, la apropiación de la potestad de escribir dónde y cómo no es sólo una afrenta, sino un signo de inteligencia, una prueba de ingenio, soberbia en términos biológicos.

Por supuesto, el grafiti que se comporta como una falsificación epigráfica no suele ser muy común, ya que trata de hacerse evidente como tal grafiti. Sólo en el caso de una dura persecución o de un deseo fuerte de interferencia efectiva de los discursos murales o públicos, el grafitero puede optar por plantear estrategias de camuflaje en la obra o en la acción, quebrando la honestidad del medio. Así se aprecia en algunas experiencias realizadas en el siglo XXI. Prima en ese sentido, el pragmatismo y, si acaso, una intención de impacto selectivo, que exige del observador la capacidad de comprender la doble lectura y apreciar, de este modo, el mérito del ardid.

No obstante, el empleo que predomina en el grafiti de este tópico usurpador es el que se hace con un carácter chistoso o paródico y con la intención de intoxicar o alborotar el diálogo mural. En todos los casos, contribuye a ocultar la identidad y suele aspirar, para culminar su objetivo, a que el receptor sensible detecte la usurpación, mejor como cómplice que como delator.

Finalmente, señalar que la existencia de una comunidad de perseverantes que no suelen conocerse entre sí favorece la reproducción de otro tipo de usurpaciones, que ya habían sido usuales en el ámbito de lo delictivo

(VV.AA. 2016: 448, 453) o de lo artístico (Louvish 2000: 77, 112), y que se suman a otros experimentos que juegan a duplicar identidades o a crear personajes falsos, para provocar reacciones escurriendo la responsabilidad, para dinamizar la escena y hacerla más vistosa o como una simple broma (Gálvez y Figueroa 2014: cap. 6·8). Por efecto de la fama o por conseguir un diseño original, no ha sido raro en el Graffiti que se haya producido puntualmente la usurpación de la identidad o la reapropiación de firmas sin permiso, con el amparo de la clandestinidad y con el fin de vampirizar el talento o el éxito ajeno. Por supuesto, en estos casos, el usurpador tiene un interés mayor por darse a conocer para eclipsar al usurpado, quien debe espabilarse, exponerse, buscarle, pedir explicaciones y obtener una satisfacción.

Excepcionalidad

La relajación o rebaja censora y la permisividad pública que podrían culminar en la licencia del grafiti no siempre afectan de un modo generalizado a toda clase de grafitis. Más bien se focalizan a menudo en tipologías o localizaciones concretas, aunque en conjunto su éxito social beneficie a la apreciación común del medio. Por su parte, la dureza y rigidez en la persecución del grafiti acaba afectando a la sanción de toda clase de grafiti, aunque se inicie o concentre en unas determinadas tipologías o ubicaciones. Entremedias, tenemos una ambivalente consideración del grafiti como algo útil, asociado con lo excepcional, y como algo pernicioso, asociado con una reiteración que asemeja un actuar gratuito y sin sentido o una malicia.

La normalidad es una apreciación bastante relativa y no tiene por qué ser homogénea dentro de la misma sociedad. Es evidente que lo que puede parecer anormal hoy, quizás no lo sea mañana por la simple habituación o recarga de significado social, y que lo que antes era prohibitivo para un segmento social, deje de serlo más adelante y acceda a ello. Igualmente la rigidez o flexibilidad en la aplicación del patrón trastoca

los juicios tajantes acerca de la normalidad de la presencia o ausencia del grafiti en determinados lugares. El matiz entre lo ordinario y lo extraordinario reside en lo asentado y constante de una práctica, y el tipo de reacción pública que suscite y que permita su adopción cultural dentro de la centralidad cultural, considerándola como dignamente representativa de su sociedad. Es muy reveladora, acerca del peso del reconocimiento oficial en la aceptación de prácticas rituales, la recurrente confrontación dialéctica actual entre la criminalización del grafiti y la salvaguarda política de otras prácticas festivas u ordinarias con un claro riesgo humano, animal o medioambiental o con una manifiesta carga violenta o destructiva. La denuncia de la arbitrariedad y sus contradicciones se apela constantemente por el Getting Up, por medio de célebres sentencias como el «If art like this is a crime let God forgive me» (Castleman 2012: 69). Si esto nos puede parecer suficiente para al menos mantener un debate, ¿qué sucede cuando estamos fuera del marco de un ordenamiento de lo ordinario y extraordinario, y entramos en la región de las excepciones?

Se hace evidente que los factores ambientales condicionan la apreciación general del grafiti como impropio, incluso de una misma tipología en concreto a lo largo de una secuencia temporal. Esto es, en un cuerpo social de valores se pueden localizar algunos atenuantes que suavizan o alteran la percepción escandalosa del grafiti. Además, en ocasiones se producen eximentes que permiten su práctica desahogada. Esas exenciones se prodigan dentro y fuera de sus ámbitos entre los sectores populares, quienes propiamente son los más habituados a su empleo, pues la represión educativa fue más temprana y mayor entre las clases superiores. El reconocimiento popular de la utilidad y necesidad del grafiti en términos sociales es lo que sostiene su vigencia, y se condensa en su función crítica, ya sea a nivel local o más general, convirtiéndolo en un medio de uso extraordinario, salvo que la tensión se convierta en una constante habitual y afecte al día a día. Esa asociación con las crisis es una de las causas principales que late en la grafitofobia institucional y altocultural, y también en la grafitofobia de aquella población apegada al contrato social y que ve en su eclosión una desconcertante señal de dejadez o vacío de poder.

Para entender correctamente esta cuestión, hemos de partir del hecho de que el grafiti surge de la necesidad de manifestarse gráficamente ante una presión ambiental o una tensión interior, que éstas se intensifican especialmente con el sedentarismo y la vida urbana. A la vez, recordamos que lo que le confiere una entidad grafitera es la existencia de una normativa de la representación gráfica y, por tanto, en ese condicionante existe implícitamente una presión básica ambiental que lo acompañará siempre, a menos que se diluya esa frontera convencional entre una escritura legítima e ilegítima. Esa presión común puede devenir todavía en un estadio de presión más alto, consecuente con una organización urbana sobrehumana, desencadenando lo que llamaríamos un estado de represión. Esa represión impulsa la actividad grafitera, pues alimenta la pulsión, pero lo acaba arrinconando en lo marginal. Por tanto, todo lo que se dé en esas coordenadas de presión común puede entenderse como una normalidad, mientras que los efectos sobre esa normalidad que se generan por la existencia de un estado de represión —incluido el grafiti nacido de lo represivo o su ausencia por coerción— puede calificarse de anomalía, pues altera el desarrollo natural a favor de la instauración de una estructura de dominio y sumisión.

Por supuesto, el adoctrinamiento educohigienista, religioso o político, hace que planteemos la normalidad desde la idea inculcada de que el impulso se manifiesta en una minoría y de que existe una aversión social generalizada y constante, casi natural, hacia el grafiti y que, por una u otra causa, se quiebra puntualmente y ello permite que el grafiti sea una manifestación posible como patología. O sea, se afirma que la práctica, la conducta o el impulso de grafitear no son algo normal. Así pues, una presencia corriente del grafiti significaría —ya de inicio— una anomalía social, pues este pensamiento invita a creer que un paisaje urbano carente de grafiti es un paisaje normal. Esa convicción es falsa, puesto que parte de una percepción sesgada de la realidad del fenómeno, típicamente finisecular y dirigida dentro de un proyecto de diseño social ideal (la civilización), tal y como se plantea en este ensayo. La extinción del grafiti, propugnada por los regímenes totalitarios y soñada por algunos que se dicen democráticos, no conllevaría jamás la erradicación del impulso, aunque restrinja su presencia o reconduzca la práctica.

Dentro de la represión social, nos topamos con una fase represiva que ha tenido un especial predicamento en la modernidad –lo hemos estado viendo–: la represión del mismo grafiti. Por eso, si existe un grafiti normal, un grafiti fruto de un estado anómalo de represión social y, luego, un grafiti que reacciona a su persecución específica, podemos percatarnos de lo complejo de abordar hoy en día una política sobre el grafiti. Entonces, nos preguntamos: *¿Qué sucede cuando la represión social se concentra en el grafiti de una forma planificada, habiéndose establecido un régimen de libertades? ¿Cómo abordamos en ese contexto benigno la cuestión de la anomalía?* Obviamente, nos encontramos con una situación extraña que inevitablemente ha de generar controversia por las mismas contradicciones que suscita. Cuando tratamos de distinguir entre una situación anómala y una situación excepcional en un contexto democrático, es fácil que salten las alarmas ante una presencia excesiva de grafitis, pero lo que sorprende es que no suenen cuando se produce su imponente ausencia. Observar tanto la desaparición forzada del grafiti en un paisaje de libertades como su excitación enconada resulta, cuando menos, paradójico. Algo no funciona bien.

Si comprendemos y asumimos que la carencia del grafiti es un rasgo típico de un contexto totalitario o autoritario –aunque en ese contexto persista la presencia anecdótica del grafiti dentro de los márgenes extremos de las proscripciones– y que ver nuestro actual despliegue grafitero en el paisaje de un régimen totalitario sería algo muy, muy excepcional, deberíamos aceptar que el estado actual del grafiti en nuestras democracias sólo puede juzgarse entre lo normal o lo excepcional, pero no como una anomalía a extirpar. Así que, paradójicamente –pues existe un conflicto interior entre la legislación dictada o condicionada y la demanda social–, nos puede parecer excepcional ver un monumento de la talla del ya extinto 5Pointz o Institute of Higher Burnin' de Nueva York (2002-2014), las catacumbas de París (desde el siglo XVIII), el metropolitano de Roma en la actualidad o, en su día, el de Nueva York, a la vez que deberíamos entender como una seria anomalía no encontrar grafiti en un servicio público, en la celda de una cárcel o en el patio de un colegio. En el fondo, los regímenes parlamentarios y totalitarios tienen en

común la atribución del control del discurso mural, por medio de una legislación y una supervisión más o menos restrictivas y activas, pero los umbrales de lo anómalo, normal y excepcional oscilan. En todo caso, la anomalía es una categoría bastante frágil, si enfocamos el asunto en términos de libertad de expresión. Cuando la cuestión se plantea desde lo disciplinario, es previsible que asistamos a la conversión de lo normal en una excepción o un privilegio y, yendo más allá, en una anomalía; lo inverso a una situación que juega a favor del desarrollo de la libertad responsable. Así es el juego de las convenciones y la elasticidad de la normalidad.

Evidentemente, si en el primer nivel de presión (arrepresiva) la actividad protografitera o grafitera fuese totalmente inexistente, sí que estaríamos frente a una terrible anomalía, casi terrorífica. Su desaparición es tan inconcebible que, para explicarlo, habría que plantearse la posibilidad de que se hubiese lastimado necesariamente y de una manera grave el impulso psicobiológico humano o su manifestación. Esto es, en el primer caso estaríamos ante un retroceso del proceso evolutivo —aunque cabría el relevo de la actividad gráfica por otro mecanismo introvertido o extrovertido— y, en el segundo, estaríamos ante una castración o desviación muy importante del impulso gráfico. Si se hubiese producido una anulación o sustitución del impulso y en el caso de la castración o desviación, urgiría determinar la naturaleza de esa interferencia y se debería obligatoriamente combatirse, por trabar un mecanismo fundamental de interrelación, adaptación y singularización. Es el impulso creativo el verdadero índice para medir la normalidad del grafiti en relación siempre dialogada con el marco social, del mismo modo que es el apetito, frente a las circunstancias y la presión exterior e interior, lo que determina por exceso y defecto, la desgana o el hambre ante la comida, la mansedumbre o la sumisión al recibir el rancho, la gula o el cebado durante la ingesta, la gratitud o la deuda en la sobremesa, al margen de que haya una gastronomía más o menos elaborada, unos tabúes alimenticios más o menos rigurosos o unos modales a la mesa.

Al situarnos en un marco represivo, se podría entender como una normalidad la ubicación periférica y recoleta del grafiti, ya que es inevita-

ble como efecto subsidiario del establecimiento de una norma oficial. Su práctica y su presencia fuera de ese marco serían algo excepcional, por cuanto el impulso supera el autocontrol impuesto por el orden establecido. Lo mismo sucede con la vivencia furtiva y clandestina cuando contrae la extralimitación de los espacios naturales o propios de una escritura marginal. Una anomalía típica que podría acrecentar su carácter excepcional por su osadía y envergadura, generando episodios de gran singularidad y que con su fortuna cultural son capaces de ampliar el concepto de lo normal. Es en ese carácter sobresaliente donde podemos establecer el reconocimiento diáfano de lo excepcional. Lo excepcional no deja de ser una rareza sobrevenida o integrada –lo que implica que hay una normalidad de partida y posiblemente otra de llegada, si encarna valores positivos y se facilitan las circunstancias para su afloración general– que contrae la visualización de una práctica u hábito de un modo llamativo o destacado frente a lo acostumbrado, conteniendo elementos que podrían confirmar su mérito social ante la mirada socializada o virgen del espectador.

A nivel popular, existen mecanismos que, siendo permisivos, frenan una proliferación que sería considerada fuente de conflictos o una ruptura con lo establecido como norma. En este punto, el arraigo territorial y la identificación del grafitero con la comunidad es un factor muy importante para la contención-concesión o consciencia social de lo adecuado, sin que suponga por obligación una claudicación a las convenciones sociales. Mejor dicho, la ausencia de esos elementos favorece una gran soltura verbal y desenvoltura operativa hasta extremos que podrían suponer una fricción hiriente, por lo que ese arraigo y esa identificación constituyen un fuerte vínculo afectivo, capaz de contribuir a la concordia.

Sí parece norma que, en un vecindario vertebrado, la proximidad entre sus miembros impida la profusión de grafitis sin ton ni son y que éstos tiendan hacia lo cualitativo y comprometido. De la misma manera, la cercanía coarta la censura de unos grafitis que tienen padre y madre reconocidos, si no hay una causa grave que exija la reparación moral, porque se ha quebrado la identificación común o la armonía social. Por su-

puesto, la normalización del grafiti, visto como una práctica con rostro humano, al alcance de todos o de una comunidad amplia, provoca la pluralidad y despolarización del tono de sus contenidos y el atemperamiento de las reacciones en contra. La polarización o el monopolio del discurso mural, la exclusión –o autoexclusión– de participar con las mismas oportunidades y en igualdad de condiciones en el grafiti, contribuye al extrañamiento, al recelo y al rechazo.

El serio problema de poner el acento en el grafiti de la excepcionalidad es que puede convencer a mucha gente de que ciertos usos ordinarios o tradicionales del grafiti son mucho más impropios o, inclusive, inadmisibles por su carácter 'ínfimo', 'vulgar' o 'impositivo'. Algo así se observa en comentarios públicos, como los realizados en la órbita política. Ésos que apelan a 'una etapa superada' o cosas por el estilo. En España ha sido muy común oírlos en referencia a esa etapa de gran hiperactividad grafitera que fue la transición de la dictadura a la democracia en los años setenta del siglo xx. Un modo de justificar el sinsentido del grafiti dentro de una democracia, donde supuestamente tienen cabida todas las opiniones personales en equidad. Un sofisma en toda regla. También se atisba en la secesión entre *taggers* y *elite writers*, donde lo vulgar se entiende como lo primitivo o primerizo, además de deslindar lo artístico de lo gamberro o intrusivo del *tagging* en la dura lucha por encontrar hueco en el espacio y sobresalir (Castleman 2012: 60; Brewer 1992: 188; Alonso 1993: 12). En fin, podrá denostarse ese infragrafiti, pero se sabe imprescindible porque en el reside el alma del medio.

La normalidad es fruto de una convivencia cotidiana con un fenómeno que no dé pie a un extrañamiento entre la práctica y la población, la cual fija de modo espontáneo lo que debe ser y lo que no debe ser en torno a su ejercicio. Extrañar es la estrategia más típica para maldecir una práctica ampliamente asentada –basta con observar las políticas a favor de la reducción o extinción del consumo de tabaco u otros hábitos sociales–, entendiendo también por qué hay maldiciones convincentes que demuelen lo que parecía invulnerable y otras que no se sostienen en sus argumentos, fracasando, aunque sitúen el hábito en un limbo. Las dife-

rencias de criterio existen, porque hay un baremo diferente a nivel personal, local, público y oficial sobre el grafiti, que impide un consenso acerca de su malignidad o su benignidad. Es más, la normalización de una práctica pasa por no plantearse la calificación de un hábito como maligno o benigno en sí mismo, ya que permite apreciar el matiz de las intenciones y las formas. El medio en sí es neutro.

El que, hoy por hoy, toda la población no se visualice como una sociedad de grafiteros potenciales o de grafiteros esporádicos que permanecen inactivos de forma consciente o inconsciente provoca, evidentemente, la conclusión de que el grafiti es cosa de esos pocos perseverantes que dan la tabarra y a los que se les debería expulsar del seno de la sociedad o reeducarlos. En una barriada puede no sorprender la presencia de grafitis, en un barrio medio puede ofender su huella y en un barrio alto se acusará a los habitantes de las otras subentidades urbanas de ser los causantes, pero eso no impide reconocer que en todos los sectores sociales se grafitea con más o menos densidad u ostentación. Este divagar acerca de lo normal o excepcional, en términos de participación, debería hacernos recapacitar sobre cómo esas categorías se ajustan a los umbrales de lo que nos sentimos capaces de hacer y de lo que constituye el objeto reconocible como grafiti. Por supuesto, existe además una autonegación o una alteración sustancial de lo que se considera como grafiti en el día a día, ligada a la educación y a lo que se estima digno de admitir y confesar. Esto lo veremos desarrollado al hablar de la percepción del grafiti.

Volviendo a ese grafiti que no tiene más remedio que admitirse por su excepcionalidad y que podría provocar hasta la admiración, observamos que el debate acerca del grafiti confunde y entremezcla diferentes clases de acontecimientos que generan una actividad grafitera inusual y la cargan de un aura benigna, maligna o ambigua. Esa carga o recarga provocan un juicio inquisidor o apologeta que pasa por encima de los matices que envuelven un uso extraordinario del grafiti o de la naturaleza de las causas que procuran la aparición del grafiti general. La querencia por el grafiti como forma de expresión jamás debería convertirse en una

disculpa de aquellas situaciones hostiles o dañinas para el ser humano, a título individual o colectivo, que estimulan su aparición. Debemos ser conscientes de que la excepcionalidad del grafiti se relaciona con dos conjuntos de situaciones extraordinarias: las positivas y las negativas, y que ha de procurarse aminorar las segundas al máximo en el objetivo de alcanzar una armonía social que garantice el futuro de la humanidad y salvar al grafiti de incómodos estigmas. Debemos aspirar a que en nuestras ciudades haya un buen grafiti, fruto de la alegría de vivir y de sentirse libre, y no como reacción a la hostilidad o al sufrimiento. Sea como sea, el grafiti deambula con frecuencia entre lo saludable o sanador, demostrando su utilidad y su entidad como barómetro social.

Estas situaciones positivas o negativas coinciden con situaciones de empoderamiento popular o/y de devaluación del poder establecido, pues no es necesario que se asocien entre sí. Esto es así, porque basta con que se produzca un aligeramiento de la presión en la aplicación de la moral o de la ley y no su desaparición, para que el grafiti eclosione. Es más, el empoderamiento popular puede suponer el empoderamiento de unas atribuciones mermadas por la injerencia de otro poder (por ejemplo, una ocupación extranjera o un pulso de autoridad o potestad entre diferentes poderes interiores), o del poder rival (por ejemplo, en el caso de una revuelta o revolución). Otras veces, el empoderamiento no es generalizado, sino sectorial. Pensemos, como ejemplo, en el grafiti territorial de bandas, sumándose a la devaluación de la autoridad pública la devaluación del poder popular.

Estas fases de relajación de la represión pueden integrarse a su vez en el orden cotidiano, como un acontecimiento previsto por su carácter periódico o previsible, por asociarse con determinadas situaciones tipo, o sobrevenir de improviso. En este caso, los imprevistos que ocasionan una especial eclosión grafitera se agruparían en dos conjuntos: el grafiti de crisis en situación de paz y el grafiti de crisis de situación de guerra, entendida la guerra como la situación más extrema de excepcionalidad. En esas circunstancias las prioridades se trastocan, en cuanto a la preocupación estética de la ciudad inmaculada o la aplicación a rajatabla de la dis-

ciplina. Como recoge con sapiencia el *Eclesiastés* (3: 1-8), hay un tiempo para cada cosa, para lo bueno y para lo malo, y hemos de interpretar que también lo hay para grafitear o para no grafitear entre los vientos de la tormenta o bajo los rigores del sol. Incluso, en lo que concierne a dar prioridad a tal o cual tipología de grafiti, existe un momento para su ejercicio o eclosión, en correspondencia con la necesidad. En fin, tan absurdo es pretender que el *getting-up* inunde un paisaje desolado por la guerra, como que se extienda una masa de grafitis existenciales en el fragor del festejo por la paz, y sin embargo ambas manifestaciones están tan sólo a un palmo de distancia a efectos de motivación. Basta con un matiz de enfoque en la manifestación de la intensidad de vivir, para transitar de una tipología a otra.

En un marco socialmente positivo —aparte de esa melodía regular compuesta por tipologías tan clásicas como el grafiti escolar, amoroso, memorial, etc., que acogen un desarrollo ordenado y regular del impulso expresivo espontáneo, en respuesta a una prioritaria demanda interior— las manifestaciones grafiteras oscilan según la presión de los acontecimientos macrohistóricos críticos. Esto significa que ciertas situaciones excepcionales y felices, como el festejo de la llegada de un período de paz, un festejo deportivo o electoral, la concesión de un beneficio social, una celebración familiar, etc. dan lugar, en su debida proporción, a una dinamización del grafiti de cariz extraordinario. Incluso, el clima positivo influye en la exteriorización de ciertas tipologías que en regímenes morales o ideológicos intolerantes debían mantenerse ocultas en espacios cerrados. También puede contraer el apagado, el relegamiento o la desaparición de ciertas tipologías a cielo abierto o recoletas, así como el entremezclado o su sustitución por otras que se convierten en exponentes claros del régimen social establecido. Aquí conviene atender al aparente enmarañado tipológico, propio del actual modelo de ciudad que, aunque podría denotar una 'incultura', por una deficiente transmisión transgeneracional de la tradición, de cómo saber hacer las cosas y cuál es su lugar por parte de los grafiteros, lo que expresa es el replanteamiento de una nueva cartografía de la grafitosfera tradicional que hay que aprender a reconocer e interpretar, ajustada a un nuevo modelo social, político y cultural.

El ejemplo más claro de grafiti de paz y democrático ha sido el Getting Up, aunque su desarrollo generalizado y reiterado haya acabado ofreciendo un carácter ordinario, tiznado de anomalía, que oculta la manifestación de lo extraordinario, pues puede acoger a todos los demás discursos sociales que son positivos: las pintadas de festejo popular, la felicitación colectiva, la demanda social, el duelo comunitario, etc., vinculándose a acontecimientos significativos de la esfera pública y social. Esas grandes o pequeñas 'crisis' permiten la manifestación grafitera cotidiana junto a otros medios corrientes (carteles, pancartas, octavillas, pegatinas, flores, serpentinas, confeti, arroz, fuegos artificiales, etc.), en una ritualidad que exige la abundancia, la desmesura y el color como representación de lo extraordinario. No es raro que su semejanza a una errupción cutánea ayude a visualizar el grafiti como una enfermedad febril, pero en ese caso ha de evaluarse su carácter benigno o revulsivo, a semejanza de un rubor cuajado de primavera. A un nivel microhistórico, la declaración de amor, la bienvenida a un neonato, el festejo de un logro personal, el proselitismo espiritual, etc. también pueden verse bien y apreciarse como lícitos por representar hitos singulares o extraordinarios de unas vidas particulares y que no dejan de representar un beneficio comunitario. Inclusive, acciones reparadoras o justicieras, como el caso de que una persona tome la iniciativa personal de corregir la ortografía de los carteles publicitarios manualmente o inicie su peculiar campaña puritana, libertadora o de denuncia en reacción a un estímulo concreto que sujeta su despliegue, pueden generar la aprobación pública.

En cualquiera de esas situaciones el grafiti se normaliza, su percepción se serena tras la primera impresión de torbellino, y hasta su práctica se legitima en extremo más allá del desencadenante, si cuenta con el refrendo popular y se mantiene dentro de su contexto. Ciertamente, la fractura de la transmisión generacional o la merma de la memoria histórica hacen que acontecimientos ordinarios o extraordinarios, antes previsibles por ser de dominio público, parezcan en nuestros días anomalías, como sucede con la latrinalia, el grafiti amoroso, las pintadas de quintos, los vítores académicos o las pintadas electorales. Existía una sucesión cíclica en la que el caos se convertía en un devenir variable de emociones y excitación por su reincidencia, retornando siempre su furor al cauce de lo

cotidiano, pues había un tiempo para deslucir y un tiempo para remozar que rompía la rutina vital, formando parte de la misma. Una restauración relativa, ya que lo que era inocente o podía compartirse por la opinión mayoritaria no demandaba una reparación urgente y contundente. No era el motivo concreto de la renovación o restauración, pudiendo restar hasta su disolución.

En un marco social negativo, tendríamos como ejemplos de situación eximente y hasta legitimadora las guerras, las revueltas sociales, las huelgas laborales, la resistencia frente a la ocupación, la reivindicación o denuncia vecinal, etc. Las trabas convencionales se suavizan en beneficio de la expresión clara de las voluntades implicadas y aglutinadas. Es obvio que podemos entender la 'guerra' de un modo más abierto, no literal, incluyendo la revuelta social. Un ejemplo emblemático de su uso legitimado e integrador frente al peligro fue el de aquellas pintadas realizadas, durante la Segunda Guerra Mundial, con un preeminente significado de resistencia en los territorios ocupados o de movilización en la naciones combatientes[85]. En un nivel microhistórico, tenemos desde la denuncia por camello, ladrón o estafador en la puerta de la casa o del negocio del aludido, hasta la petición de socorro o de piedad. Es patente que el uso de la escritura como exponente de los conflictos personales, sociales, nacionales e internacionales es creciente desde el siglo XIX, confirmando la instauración de una cultura general escrituraria que enriquece una cultura popular en la que había predominado la transmisión oral.

85. El uso del grafiti fue muy notable durante esa guerra, de diferentes maneras. Lo más sobresaliente fue la campaña *V for Victory* (1941), que comportó un gran despliegue de medios a uno y otro lado del Canal de la Mancha (Reséndiz 2003: 16-19), pero también se usaron otros motivos. En Holanda se prodigaron desde 1940 las siglas «OZO» (*Oranje Zal Overwinnen*) o la letra «W», por la reina Wilhelmina, pudiendo también aplicarse al muro consignas como la palabra «hallo», convertida en el acrónimo de *Hang Alle Landverraders Op* (Jong y Stoppelman 1943: 336; Jong 1990: 34). En Dinamarca se podían hallar pintadas las siglas «SDU» (*Smid Dem Ut*), hacia 1941-1942 (Coulon s.d.: s.p.). En Francia se prodigó el uso de la Cruz de Lorena desde 1941 (Bayada s.d.: s.p.) y en Polonia destacó desde 1943 la pintada «Oktober» y la Kotwica, o ancla formada por las letras pe y uve doble (*Polska Walczy* o *Polska Walcząca*), (Newcourt-Nowodworski 2006: 199-200). Siempre se contaba con el efecto emulador para su éxito.

Por tanto, es en situaciones vinculadas con acontecimientos que sobrepasan el umbral del orden cotidiano, cuando se asiste a la licencia tácita de un uso extraordinario del grafiti, general, parcial, sectorial o individual. El grafiti no se encuentra entonces 'fuera de lugar', porque es absurdo que en una situación de 'caos' —cuya máxima expresión es la suspensión de la protección de la integridad física personal— se trate como ilegítimo el grafiti. Es pertinente, porque se convierte en un anclaje de sentido, porque advierte de una alteración sustancial del estado de cosas, porque representa el sello que confirma una dinámica, porque completa el acto representado, porque adopta el papel de ambientador, etc. Al grafiti se le espera y se le promueve, porque forma parte de lo usual en esas circunstancias o de las costumbres y los ritos que constituyen esos acontecimientos en los que las convenciones sociales se relajan o se suspenden. Se convierte en una nota común de la normalidad de lo excepcional que, no obstante, también se tratan de atajar legislativamente, regulando el caos mediante la instauración del estado de alarma, de excepción y de sitio o de guerra.

En suma, salvo rarezas que dependen del mantenimiento del orden público o de la capacidad de instrumentalizar el acontecimiento, el principio de estabilidad y seguridad actual detesta y destierra cualquier grafiti, visto como un sospechoso estallido de indisciplinada barbarie. Esa insensibilidad hacia lo humano refleja la negación del altibajo como normalidad y la aspiración de una 'pulcritud' constante y una 'estabilidad' perenne. Contrae la estimación de la depresión y la euforia como estadios que no deben ir más allá de la anécdota, al menos en su visualización pública. La solución —como se ha anticipado en parte— pasa con frecuencia por insertar esas prácticas en algún discurso oficial o en los cauces normalizados o regulados para la expresión, o reducirlas a unos habitáculos culturales que las contengan y se presten a convertirlas en modismos que las hagan reconocibles como 'no peligrosas' o 'no sospechosas', en una tensión que se puede aligerar o reforzar según indeterminados intereses. El umbral de la normalidad se acota y recorta en todo lo que suponga un acto espontáneo, una salida de tono, concibiendo la vivencia humana como una sarta de actos planificados o consentidos

por medio de la expedición de permisos, autorizaciones, contratos o billetes de 'viaje' y 'recreo', despojando a la acción de la iniciativa, consciencia y responsabilidad individual.

Podría deducirse, tras todo lo dicho, que o bien nuestras ciudades están viviendo en una continua fiesta o bien en un constante clima de beligerancia. En cierta medida, los comentarios intuitivos que lanza la opinión pública apuntan en el fondo a que se ha ido produciendo un cambio sustancial del paisaje grafitero y que las explicaciones ante lo que se ve tratan de ajustarse a lo reconocible dentro de la mentalidad social del momento, coexistiendo una mirada anclada en el pasado y otra presa de las expectativas de futuro. Por consiguiente, la perduración de una aparente anomalía o excepcionalidad nos está hablando de la ceguera ante el crecimiento lógico de un hecho cultural, en proporción a la hipertrofia social, y del proyecto o la instauración de una nueva normalidad que será asumida por la generación posterior a su debate, cuando repose el persistente ataque cultural y se venza la criminalización política del grafiti fomentada por décadas. Sucede con muchas actividades humanas que, habiéndose situado en lo marginal o habiendo sido denostadas, restringidas o prohibidas en su manifestación pública o privada, pasan a primer plano bajo la anuencia social y se resitúan en la esfera cultural de forma favorable y normalizada. Por supuesto, existe el proceso contrario, no seamos ingenuos, y la misma tolerancia del grafiti se ha visto sujeta a altibajos a lo largo de la historia.

En otro orden, la diferencia del grafiti en una situación ordinaria y en otra extraordinaria no sólo afecta a la apreciación pública del medio, sino también a la de sus producciones. Su desarrollo productivo y cualitativo colabora en trasladar la linde que fija el grado de normalidad asociado a la manifestación del grafiti, dándonos pie a considerar lo ordinario como una cota proporcional al desarrollo cultural y a la demografía de cada territorio. Es evidente que el Writing produjo un grafiti sobresaliente y excepcional, que después de sus eclosiones sucesivas ha ido progresando por medio de la ruptura de los límites y ampliando el umbral de la normalidad respecto al fenómeno del grafiti como nunca antes se ha-

bía visto. Es evidente que no es lo excepcional, sino el exceso, la causa habitual de la alerta social ante cualquier manifestación pública, pero también ese exceso conlleva con su reiteración la ampliación del umbral de lo normal, si logra conseguir la misma aceptación que otros excesos paralelos, pensemos en la publicidad o en la señalética urbana. La insistencia, el crecimiento y la adhesión ayudan a crear una nueva normalidad urbana que, en el caso del Graffiti, se ha convertido en una meta que justificaba su dinámica expansiva y épico esfuerzo en todos los frentes. El Getting Up, siendo una excepción histórica, se ha consolidado ahora como parte de la normalidad paisajística de la ciudad del siglo XXI, gracias a su persistencia, expansionismo y afán de superación.

Pese a la elasticidad de la norma social —cuyo patrón medio se establece en correlación con lo enseñado en la escuela, el hogar y la calle (se podrían sumar los *mass media* e Internet) y lo marcado por la legislación–, el ensanchamiento no se produce por arte de gracia. Es una conquista social. Por esa razón, maravilla el logro conseguido por esos *writers* neoyorquinos y todos aquellos que precedieron o se sumaron a su iniciativa, gracias a su perseverancia y a esa inconsciencia de las penalidades que les abrió la puerta de la fama histórica, aunque se tengan que conformar con vivir en un estadio de ilegalidad o de vacío legal tan aparentemente absurdo en algunos supuestos, que les ocasiona multas, penas de cárcel o la muerte. Porque el resultado fundamental de casi medio siglo de insistencia graffitera ha sido conseguido contribuir a dar forma a un nuevo paisaje urbano y construir una esfera del grafiti jamás vista.

Sin duda, desde la contracultura de los años sesenta la normalidad ha sido continuamente discutida y tensada desde todas las clases sociales, aunque en ocasiones se haya acomodado a un plano superficial y postizo, avasallada por el mercado de consumo. Lo importante es que –a pesar de las resistencias– ha logrado redundar en la normalización de la pluralidad. Esa misma pluralidad es palpable en el grafiti, pese a la preeminencia de un Getting Up en el que cada vez se ha ido trasparentando más y más su pluralidad interna. En consecuencia, la pluralidad, esa reunión de diferentes, se liga estrechamente al desarrollo democrático

que se basa en la integración comunitaria y la salvaguarda del individuo, convirtiéndose en la normalización o reducción de lo que antaño podía considerarse una anomalía a corregir o extirpar: ser diferente al resto de la gente. La extravagancia, la excentricidad y hasta la excepcionalidad contraían casi automáticamente la ojeriza social, entendida como una proyección de temores irracionales o de la doctrina del poder establecido, de su oclofobia y de su sentido del orden que tendía a la regularización y homogeneización. En la segunda mitad del siglo XX asistimos al deseo expreso de dejar por escrito el derecho a la diferencia como fundamento del compromiso social.

Todo esto y el mismo hecho de que se pueda practicar el grafiti como excepción, de un modo explícitamente permitido por la autoridad o los propietarios, nos advierte de que la anormalidad del grafiti es una cuestión de voluntad y de contravoluntad política. No estaría lejos el momento en que se pudiera liberalizar ordenadamente el espacio público, no para la explotación comercial por empresas, sino para el ejercicio lúdico y expresivo de particulares. Por supuesto, no podría ser de otra manera en el estado de cosas actual, aunque exija a la hora de evaluar los espacios liberados prestar atención a las demandas espontáneas de los ciudadanos, sus preferencias de uso, y evitar reconducirla e instrumentalizarla de modo deshonesto. De momento, algunos municipios viven su particular estado de excepción a favor del grafiti, sin renunciar jamás a un criterio selectivo, mientras otros ponen en marcha otros estados de excepción contra el grafiti con o sin un criterio definido. Lo importante es trabajar para ampliar la vivencia en libertad del grafiti, de derecho reclamado a hábito asentado.

Oportunidad

La oportunidad aplicada al grafiti puede entenderse de varias formas, aunque todas se resumen en una simple idea: 'encontrar el momento'. Es muy llamativo que la escritura 'fuera de lugar' desarrolle, como com-

pensación, una alta sensibilidad acerca de la ocasión apropiada. La marginalidad del grafiti y más todavía la proscripción de sus practicantes han contraído el desarrollo de un alto instinto de la oportunidad, el dominio del καιρός o tiempo justo. Hallar el momento propicio para grafitear se ha llegado a convertir en un imperativo, acuciado por la necesidad de evitar ser descubierto y castigado, y que, en el siglo XX y con el impulso de su criminalización, ha pasado de ser una prueba de ingenio a un arte. La búsqueda de espacio exige el dominio del tiempo.

Aunque el grafiti sea una representación fuera de lugar se mantiene 'dentro de tiempo', aunque esta condición pueda trastocarse. Por lo común, el hecho de responder a un impulso lo temporaliza, puesto que se ajusta a la satisfacción de la liberación de una tensión o de la expresión de un deseo, pero puede entenderse que se produce un 'fuera de tiempo' (inoportunidad) cuando se pasa el momento de hacerlo (destiempo o desgana) o se pierde la ocasión (despropósito). Por ejemplo, cuando se demora la ejecución del plan grafitero, complicándose las circunstancias y teniendo que esperar a otra oportunidad óptima, de persistirse en la idea, la sensación de estar fuera de tiempo se hace bien notoria.

En consecuencia, una acción oportuna es una acción 'a tiempo', no sólo frente a los posibles impedimentos (dimensión operativa), sino también ante el significado de la acción (dimensión conceptual) y de acuerdo al dictado del impulso (dimensión volitiva). Esta idea es fundamental, pues aquella oportunidad que entronca con la excepcionalidad obliga a ajustarse a un plazo de tiempo estrecho u holgado, pero procedente a la hora de acometer la actividad grafitera. Debe de sujetarse al propio contexto de la motivación interior y exterior, antes de que se altere por demora o interferencia. O sea, un grafiti jamás estará fuera de lugar en su lógica como tal grafiti, pero sí que podría perjudicarse su sentido de perder su ocasión, si éste está estrechamente anclado con el acontecimiento que lo ocasiona, justifica y hasta legitima. Aquellos grafitis con un carácter funcional y con un objetivo muy específico acaban vencidos junto a su objetivo y se salen del tiempo útil, para pasar a un tiempo histórico. Por supuesto, las tipologías que entrañan en su seno un afán de transcenden-

cia están libres de esa traba y nunca están 'fuera de tiempo' conceptualmente. Cabe resaltar que el grafiti *in extremis*, que intensifica tremendamente la dimensión volitiva con el imperativo del 'ahora o nunca' y que tensa al máximo como ningún otro la dimensión operativa, subrayan como ninguna el imperativo de 'entrar a tiempo'. Finalmente, aparte de esa tensión furtiva, ligada a la aceleración del plazo y que depende del temor a ser sorprendido y ser castigado, existe dos tensiones más: la tensión derivada de la situación del autor en un medio abierto en todo momento a cualquier otra intervención ajena, tenga o no que ver con su actividad, y la tensión generada por la exposición pública de una huella. Ambas giran alrededor de dos imperativos: 'estar a punto' y 'en su punto'. Estamos en un espacio público o liberado, propenso a los imprevistos y a la improvisación, pero también de la recepción y el juicio.

En nuestra cultura, queramos o no, toda escritura –aceptada o proscrita– tiene su momento y su lugar, aunque la escritura negada soporte a la vez un 'fuera de lugar' impuesto y su 'dentro de lugar' propio, junto a su 'dentro de tiempo' particular o un 'fuera de tiempo' sobrevenido. En la actualidad se revisan los argumentos que establecen la pertinencia de todas las escrituras populares, porque nos embarcamos en un diseño social tan complejo, yuxtapuesto e imbricado en cuanto a demarcaciones espaciotemporales que es muy difícil no generar roces en algún punto de la estructura. Precisamente son esos roces inevitables, esas fuentes de conflicto, el pretexto oportuno para exigir y justificar la incoherencia entre una técnica duradera y un mensaje obsoleto, la caducidad del medio y su prohibición legal. Podría afirmarse que para algunos el grafiti perdió su oportunidad en el siglo XX y debe volatilizarse o que debe aprovechar la ocasión de desaparecer, absorbido en la virtualidad del espectáculo y la recreación artificial, antes de asomar como un anacronismo inoportuno. Sin embargo, nunca ha sido tan oportuno.

En general, podemos apreciar la ductilidad de la apreciación del espaciotiempo a nivel oficial, popular y personal. En nuestro cronométrico modelo social, infestado mómicos de hombres de gris, el tiempo oficial suele recortarse cuanto más se enfoca hacia una situación particular, estre-

chando al máximo los tiempos personales o, lo que es lo mismo, las oportunidades vivenciales. Esto afecta a todas las experiencias humanas en el seno de una sociedad urbana, industrial y de consumo, cuya máxima expresión es la instauración de la antinatural dictadura del cortoplacismo, el futurible y el simulacro.

Este recorte del tiempo aún es más notable en un actuar obligado a ubicarse en lo clandestino. Para el poder y la cultura dominante, lo que no les representa sufre una merma sustancial de su oportunidad de existencia, mientras que lo que sí les representa expande sus plazos, se explaya en el espacio y se reanima por medio del eco social. Además, el ocio, entendido como 'hacer lo que quiero' en el tiempo liberado de la obligación, , se convierte en un distintivo de éxito social y de estatus altocultural, diferente al ocio culposo, surgido del robo del tiempo obligado a entregar a la formación educativa y al trabajo o su rechazo, propio de vagos y maleantes, aunque lo sea también de santos. Si tienes poder, tienes tiempo para gastar y, lo más importante, para malgastar.

Este signo de los tiempos también afecta a la vivencia del Grafiti como movimiento en la medida en que se ajuste a la mecánica económica imperante. Por supuesto, hemos de entender que el proceso de absorción se configura como una reacción a la conquista no sólo del espacio, sino del tiempo que se emprende desde la marginalidad cultural o la contracultura. Se trata de buscar mecanismos para desarticular una cronometría paralela, una cronología sumergida.

La arbitrariedad de los tiempos sociales se muestra sin ambages en las prácticas murales incluso más excepcionales. Por ejemplo, a pesar de ser oportunos, los memoriales de duelo por las víctimas de un suceso luctuoso deben ser inmediatos y acotados a una demarcación lo más vecina al lugar del fallecimiento o un lugar ligado a la persona del difunto y que sea conocido; no deben desperdigarse. Una vez se ha dado por concluido el rito por la autoridad —en lo que es un ejercicio de disciplina, ya que marca los tiempos sentimentales—, no procede reincidir en su ejercicio, pues su 'anacronismo' los convertiría en rarezas y faltas. Sin embargo, si se cruzan intereses políticos o comerciales, puede procurarse crear

una excepcionalidad aun sin haber una demanda social especial, procediendo a una moratoria, promoviendo actos en puntos distantes o incentivando el concurso de plataformas mediáticas y la retroalimentación de la participación. Sucesos como el duelo colectivo ante el fallecimiento de famosos, desde Lady D a David Bowie, o atentados terroristas como el 11-S o el 11-M son claros casos de una oportuna dinámica grafitera tolerable, residuo cultural del grafiti peregrino, bienvenida porque es, ante todo, rentabilizable en su justa medida y en el tramo convenido por el poder.

Por el contrario, ubicarse en la periferia permite liberarse de la potencia absorbente del poder y sus tiempos. El tránsito espacial de la centralidad a la marginalidad cultural produce alteraciones significativas que permiten el ensanche temporal de cualquier experiencia. Es muy relevante que los terrenos grafiteros tengan una característica común: se convierten en remansos de paz en los que se dilatan los tiempos vivenciales y operativos. O sea, en ellos se aligera la tensión furtiva y procesual, concentrándose la tensión exhibitoria en el plano del objeto. Son aguas tranquilas dentro del turbulento océano urbano, como así sucede con los edificios abandonados, cuyo tiempo se halla suspendido en un oasis de silencios. En gran parte, el encanto de grandes complejos grafiteros como la extinta Cárcel de Carabanchel reside en su constitución en islas o agujeros espaciotemporales, con un marcado aspecto envolvente que consigue abstraernos o extraernos de la cotidianidad. Lo emocionante que podría haber en un actuar apremiado se sustituye por una intensidad más intra e interpersonal, gracias a un diálogo más reposado con el soporte y el enclave. La escenografía y la ambientación agudizan una apertura sensorial y mental.

Pero no nos engañemos, aunque la exclusión social comporte la liberación de las cadenas del tiempo social, esta recuperación de la dilatación temporal no se traduce necesariamente en un ensanchamiento de la vivencia espacial. Sólo los excluidos o proscritos recuperan verdaderamente su tiempo, si consiguen mantener su autonomía y eso se refleja en la defensa o conquista de su capacidad de movimientos en el espacio. La

libertad de acción y de desplazamiento actúa en el campo de la conquista del tiempo, antes que en la conquista del espacio o exclusivamente en la conquista del espacio. La ruptura de las barreras entre arte y vida se representan en el Getting Up en tanto y cuanto se rompen las barreras entre la observación y la participación en una experiencia abierta y multitudinaria, donde se genera una estratificación de significados constante y que no puede sustraerse del peso de lo transitorio en su definición global. Eso demanda la perpetuación del movimiento, la renovación, revalidando la consciencia de capacidad, de poder: ganar espacio, ganar tiempo, ganar vida.

Otro aspecto relacionado con lo inoportuno y, por tanto, con la legitimidad propia del grafiti es el decoro. El ajuste entre el contenido y la ubicación es importante en el grafiti —ya lo adelantamos antes, al hablar de la provocación y la impropiedad interna—, porque recarga la fuerza de su mensaje y consolida su sentido. Si una pintada antiabortista se ubicase en la fachada de un ultramarinos, resultaría un acto menos comprensible y más chocante que si se sitúa en el muro de un hospital. Del mismo modo, un lema anticapitalista pintado en una sucursal bancaria tiene más sentido y vigor que si se encuentra en la tapia de un cementerio; o ver un grafiti amoroso en el tronco de un árbol es preferible a verlo escrito en la tapa de una alcantarilla[86]. La sujeción de cada tipología de grafiti a sus códigos culturales (tipografía, color, retórica, iconografía, morfología, ubicación, etc.) y su coherencia o capacidad de anclaje a un contexto espacial, temporal y cultural permiten que un grafiti sea menos incoherente y más aceptable en términos sociales.

86. Se aprecia cierto 'significado' en el recurso de hitos, en relación con su posición en el espacio, con independencia de su cualificación cultural. La predisposición por los pilares o columnas queda registrada desde antiguo (Murr 1972: 2; Garrucci 1856: 6), mientras que destaca el uso de las farolas en Nueva York (The New York Times, 21-7-1971: 37; Gastman y Neelon 2011: 54; Gastman 2012) o de las papeleras en Madrid (Gálvez y Figueroa 2014: cap. 6·2). Otro aspecto renovado es el uso de vehículos colectivos, como firmar dentro de autobuses (Padwe 2-5-1971: 8) o en su exterior (Gastman y Neelon 2011: 81); al igual que en los vagones de metro, aprovechando los trayectos escolares (Gastman y Neelon 2011: 56-57; Gálvez y Figueroa 2014: cap. 6·2).

En el fondo, estamos ante la colisión de diferentes concepciones de lo oportuno, chocando en este supuesto la dimensión operativa con la dimensión conceptual, pero eso no impide observar que, dentro del grafiti, se produce su propio destiempo o dislocación, advirtiendo de la existencia de sus propias reglas básicas y de sus particulares situaciones inoportunas, de acuerdo al sentido común y la coherencia expresiva.

De lo vandálico y gamberro

Lo impropio, pues, es una condición derivada del juicio social, cuya intensidad viene determinada por el marco social y espacio-temporal. El grado de condena de esa impropiedad depende a su vez de la capacidad de integración moral y de la intencionalidad provocadora o de transcendencia social, objetivos que conviene distinguir y que se sujetan a los códigos de cada tipología y comunidad grafitera. Que la provocación o el afán de transcendencia surcan la senda de lo destructivo o de la anulación del otro es el quid que determina que hablemos con propiedad de vandalismo y no de otra cosa. Esto hace que, de antemano, nos demos cuenta de que es un aspecto bastante localizado dentro de la esfera del grafiti y que no lo representa en su conjunto.

La transcendencia social es un valor que se exacerba en los tiempos modernos a causa de un modelo social que, junto a la anulación individual, excita el afán de notoriedad, incluso, más allá de la comunidad inmediata, y por medios contundentes que superen el aislamiento o la impresión de aislamiento. Da pie a una vivencia moderna polifacética de la transcendencia a modo de fama, de éxito, ya sea de largo o corto recorrido. Este ansia se satisface mediante un cúmulo de estrategias que deben tener en cuenta múltiples factores, para abordar con fortuna el objetivo. El grafiti tendrá cabida en esas estrategias, deambulando entre dos extremos: la posturas más cívicas –no necesariamente como formas de arte o sujetas a la intermediación de la administración pública[87]–, en las que el grafiti es una herramienta digna, y las que podríamos conside-

rar gamberro-vandálicas, que entrañan el rechazo de una situación, atacan los objetos materiales que la encarnan, convierten el grafiti en una expresión que acompaña a la agresión o convierten al mismo en agresivo, manteniendo un aroma entre lo burlesco y lo ofensivo en esos casos.

Ya vimos, desde antecedentes como el *Rapport sur les destructions opérées par le Vandalisme, et sur les moyens de le réprimer* del abad Grégoire (31-8-1794), que la relación entre vandalismo y grafiti se aplicaba estrictamente al grafiti militar, ejercido por la soldadesca en un contexto bélico[88]. Su lectura generalista nos ha llevado a veces a callejones sin salida y planteamientos totalmente falaces. Es más, aunque revolotee el referente histórico de las invasiones vándalas, las críticas a los desmanes bárbaro-bé-

87. Esa actitud cívica se reconoce dentro del Graffiti y refleja la indispensable y recíproca dialéctica entre la *communitas* y la estructura, enunciada por Victor Witter Turner (1988: 134-135). El Graffiti como comunidad, o mejor dicho, gracias a ser una comunidad, no es propensa a generar conductas destructivas, que se salgan fuera de sus códigos. Más bien, de darse, constituyen desviaciones o desfases merecedores de la pena máxima del ostracismo. Existen, en cambio, actitudes extremas que se mantienen dentro de los límites del Graffiti, aunque sea con polémica interna, por afectar, por ejemplo, al patrimonio histórico o por entrañar una técnica demasiado agresiva, como el *scratching* (Walsh 1996: 12; Barroso 10-12-1995: 1; Ahrens 27-11-1996: 5; Fraguas 4-4-1999: 7; Escárraga 4-12-1999: 24). Por lo común, los escritores de graffiti plantean su labor como un beneficio, primero, personal y, segundo, para la sociedad, mediante la humanización del espacio urbano con su arte, o bien reclaman el uso libre el espacio público sin necesidad de apelar al argumento artístico. Cuando la presión social es excesiva, la visibilidad pública del escritor de graffiti se restringe para facilitar la presencia de su huella con estrategias de tipo cuantitativo, técnicas drásticas y producciones raudas, reduciendo su 'simpatía social'. En esa situación, se sigue la premisa 'somos malos, porque nos hacen malos'.

88. Existe un vandalismo oficial, pero que tradicionalmente no se ha considerado vandálico precisamente por su legitimidad. Hablamos de la *damnatio memoriae* realizada desde el poder frente a sus enemigos políticos o con objeto de deslindarse de sus predecesores, por ejemplo. Faraones, césares, reyes, tiranos, regímenes políticos... han sido proclives a esta costumbre, cuya expresión máxima es la reescritura de la historia o la creación de lagunas. En cierto punto, el castigo al olvido dictado por el emperador Artajerjes al destructor Heróstrato pertenecía a ese tipo de actos, pero sin necesidad de acometer, martillo y escoplo en mano, la extirpación de su nombre o la destrucción de monumentos asignados a su memoria.

licos se centran más bien en la profanación y destrucción de lugares sagrados (Basteiro-Bertoli 2007: 84), reproducidos en los desmanes de las guerras de religión o litigios cesaropapistas, que dieron lugar a grafitis tan célebres como los realizados en las Estancias de Rafael del Palacio del Vaticano durante el *Sacco di Roma* (1527), y mantenidos por el anticlericalismo y ateísmo del siglo XIX y XX. Muchos de estos actos, curiosamente, atemperan lo terrible de su irrupción, al presentar una adecuación o un miramiento en su ubicación o enunciado. Buscan el hueco o el resquicio para resaltar sus mensajes y no obran tanto por un interés exacerbadamente iconoclasta. Se plantan en los 'blancos' o 'márgenes' de los frescos, de las esculturas, de la arquitectura... Son como un cachete en una zona donde no se puede hacer daño, sin dañar el nervio.

Esa integración y esmero es un aspecto bastante chocante al hablar en términos de agresión, ya que no parecen conducirnos hacia la imagen del salvajismo o la visceralidad desatada, sino hacia la reconversión o ampliación del uso. Lo mismo podemos pensar al evaluar cómo los *taggers* filadelfos firmaban en los huecos blancos de los rótulos del metropolitano o en las carteleras (Gastman y Neelon 2011: 50, 62) o los *taggers* autóctonos madrileños firmaban también en carteleras, los huecos blancos de los carteles o en los espacios dedicados a anuncios dentro de los vagones (Gálvez y Figueroa 2014: caps. 14, 15): se trataba de invasiones comedidas, educadas, que subrayaban la visita y el aposentamiento, pero que no pretendían anular un mensaje ni cuestionar la propiedad ni la autoridad. En los inicios de muchas escenas locales, la normalidad del grafiti produce la diferenciación entre un grafiti mejor o peor plantado, un grafiti más mirado, que se cuida de excederse, o más indiscriminado. Así pasaba en Nueva York con Taki 183, muy suelto en su dejarse ver, frente a Julio 204 o Jag, más cuidadosos con la propiedad privada (Gastman y Neelon 2011: 57); o, en Madrid con Bleck (la rata) y Muelle, con la misma disparidad ética (Gálvez y Figueroa 2014: cap. 12·3).

Dentro de estas acciones contundentes están aquellas dirigidas hacia la manifestación de la conquista territorial, la dominación, el triunfo o el memorial heroico, tal y como pudo verse, concentrado, en la toma del

Reichstag por el Ejército Rojo en 1945 –el conjunto más sorprendente en su género (Foster, Baker y Lipstandt 2003) –. Otras veces el grafiti sirve en el contexto bélico para elevar la moral y para la propaganda, siendo un acicate para la aplicación de la plantilla como técnica (Salvador 1966: 91 y 475; VV.AA. 1966: III, 324 y IV, 285; Neillands 2005: ilustr. 27), o forma parte de ese clima de urgencia propio de una sociedad agitada y movilizada, patente en el recubrimiento de los medios de transporte civiles y militares: trenes (Salvador 1966: 327; Vila-San-Juan 1972; 222: Cartier-Bresson, Capa y Whelam 1996: 31; Willmott 2004: 29), transporte rodado y blindados (Salvador 1966: 55, 58, 106, 270 y 327; VV.AA. 1966: I, 222, 238-239, III, 126, 135 y V, 57; Díaz y López 2001: 145; VV.AA. 2002: 51-52; Neillands 2005: ilustr. 9 y 10; Fisher 2007: 438) o vehículos de prensa (VV. AA. 2002: 51). Por tanto, hasta dentro del grafiti generado por la actividad bélica, sólo una porción podría considerarse de verdad vandálico, dañino. El grafiti como vandalismo es un uso eminentemente excepcional, aunque forme parte de las costumbres tradicionales de la guerra moderna, y que conviene distinguir de su uso gamberro, más propio de un segmento social muy determinado, como son los adolescentes.

Vandalismo implica rotura, destrucción física, marcaje a hierro o fuego, como signo de triunfo, como exaltación de poder, si acaso, manifestación de odio frente al enemigo. Este elemento violento no se presenta en las producciones realizadas con espray que, como mucho, implican un deslucimiento, ni menos se establece como ingrediente de una guerra social, pues no se empareja con acciones bélicas. Recordemos que toda la terminología bélica del grafiti se sitúa en el plano de la fantasía, es simbólica, tiene una raíz lúdica (Figueroa 1999: 100-101). Otra cosa es que la persecución y represión contra los escritores de graffiti, especialmente los treneros, adquiera una beligerancia real por los encontronazos entre éstos y los responsables de la seguridad de las instalaciones ferroviarias, pero eso es harina de otro costal. Por supuesto, en algunas acciones colectivas puede darse el desmadre y producirse actos claramente violentos contra las instalaciones o los objetos, pero pintar por sí mismo –repito– no es una acción irreparable.

Por consiguiente, vemos que sobre el grafiti se proyecta el temor a la destrucción, que su presencia parece anticipar o prefigurar, a causa de su conexión con aciagos avatares históricos y quizás un temor irracional arraigado en lo subsconciente. En el género cinematográfico de terror o de acción, constantemente se juega con aquellos elementos que realmente se nos presentan como dañinos o peligrosos sobre la arquitectura o sobre nuestros cuerpos: agujeros y arañazos. La iconografía del cine del siglo XX se puebla de muros resquebrajados, boquetes en paredes, espejos y cristales fracturados, techos goteantes, suelos manchados, puertas y ventanas rotas, cuerpos apuñalados, cortados, mutilados, salpicados o bañados en sangre, etc. que nos hablan de fragilidad y desgracia. La confusión por analogía entre el supuesto indicio y el hecho cierto convierte falazmente al 'indicio' en una prueba de la comisión de ese hecho, si se contempla de un modo irracional. Sólo desde esa base se puede entender que haga fortuna y venza al sentido común la convencida consideración de todo el grafiti como vandalismo, aunque se impulse por manipulación.

El Graffiti acoge por lo común más una vertiente gamberra o guasona que vandálica. Su efecto es más bien cómico y simpático, por el distanciamiento, y explora el placer de la transgresión que el vandalismo omite o pone en segundo plano frente a la sanción de sentirse superior y humillar al vencido. Por supuesto, el vandalismo puede tener una lectura moral, como oposición a la soberbia del otro, desde la premisa de que verifica fácticamente la vanidad o impotencia del poder cuestionado o derrocado. La gamberrada no implica un interés por sustituir o transformar la realidad o el rol de sus protagonistas, incluso, respeta o confirma en su estatus a la autoridad establecida o el *statu quo* y la posición marginal del 'grosero' gráfico. La gamberrada es una variación de la trastada o travesura infantil, donde ya hay una conciencia clara de la repercusión social, de la reacción sobrevenida, pero no de la capacidad de transformar las reglas sociales. Que el niño explore el universo de la picia, cual Lazarillo, responde al deseo de mostrar su inteligencia y, con ello, tratar de equipararse a los adultos, ser tan listo o más que ellos. Su actuación no va más allá de un ponerse a prueba.

Si el vandalismo puede ser una lección contra la soberbia, la gamberrada como lección suele resaltar algún defecto moral del espectador o el propietario u otra persona ligada directa o indirectamente al soporte, o a fabularlos hasta la injuria. De la burla a la lección hay un paso muy chico que se resume en el tópico del grafiti infantil «tonto el que lo lea» u otras 'maldiciones' semejantes. El uso de bromas para dar una lección o un escarmiento es una vertiente obviada al hablar del grafiti, así como su poder caricaturizador de la sociedad y el urbanismo. Por supuesto, la didáctica grafitera adquiere un viso amargo con el escarnio y el manto sospechoso del anonimato.

Basta recordar en la literatura artística el uso del trampantojo con el fin de burlarse del observador, para tener una imagen simpática del gamberrismo grafiteril. Por ejemplo, la pintura de monedas en el suelo fue un tópico que parangonaba a los artistas modernos con los clásicos en su dominio del ilusionismo. En el relato biográfico de Rembrandt Harmenszoon van Rijn, esta clase de calaveradas aparece sin recato. Tanto si sus discípulos pintaban monedas en el suelo o por donde debía pasar, para hacerle doblar el espinazo y subrayar así su tacañería (Houbraken 1718: 272), como si él pintaba una en el suelo para obligar a un cliente, escéptico de su capacidad, a agacharse y reconocer así su habilidad en sacar parecidos (Gil 2006: 382); nos topamos con esa función didáctica del grafiti. Esta enseñanza, más o menos ensañada, –que tiene en la premeditación, la desubicación de la pintura, la sorpresa y la presencia de testigos puntos en común con el grafiti público– realza su aspecto didáctico y subversivo por encontrarse en el entorno 'escolar' del taller, minando la autoridad moral del maestro o del cliente. No obstante, la imagen de un Rembrandt, avaro, extravagante, sucio, procaz o caprichoso (Baldinucci 1686: 79), cuyas actitudes grafiteras le hacían propenso a pintar en sus obras detalles obscenos y blasfemos o antojos fuera del control de los comitentes es una invención o exageración difamatoria. Ese carácter denigratorio no nos es nuevo y, precisamente, se funda en la alusión a esa faceta innoble, rauda y ácrata de la expresión pictórica, que manifiesta una actitud disidente fundada en el naturalismo y la emocionalidad, aplicados al retrato de la sociedad humana de su tiempo, y a

esos espacios inadecuados que también suelen frecuentar los artistas, como las tabernas, y que están estrechamente ligados con la pintura o el grabado de género que empezaba a prodigarse desde el siglo XVI. El grafiti era una anécdota típica de esos paisajes urbanos y eso establecía una notable diferencia con el paisaje idealizado de arquitecturas inmaculadas o con letreros epigrafiados que haría suya la modernidad más elitistamente aséptica y resplandeciente.

En cuanto a la relación entre vandalismo y fama, hemos de entender que nos situamos en el campo del herostratismo y que éste es diametralmente opuesto al grafiti y a los principios de la Aerosol Culture. El ejercicio del grafiti, cuyo afán es fundamentalmente comunicativo o recreativo, por su tradicional ubicación marginal no ha comportado la búsqueda de la fama a lo largo de la historia, aunque su función memorial contemple la posibilidad de transcender y resalte el valor de los márgenes como puertas a la 'posteridad'. Esa contemplación del grafiti como podio para alcanzar la fama surge en el siglo XIX, con experiencias como la de Joseph Kyselak (Wurzbach 1864). Su peripecia singular por ganar una apuesta entre amigos, que le apremiaba a hacerse famoso en el plazo de tres años[89], devino en una exitosa fórmula para conseguir notoriedad social, basada en una práctica que no era novedosa: el grafiti de firma. Aunque ya estamos en un momento en el que el ser humano era plenamente consciente de la perspectiva histórica y en el que hay una alta capacidad de registro de la microhistoria, la pretensión de Kyselak no abordaba conscientemente su conversión en un héroe cultural, sino en ser el emperador de los calaveras, el rey de lo pintoresco, una suerte de Duque de Trickster.

El espíritu de destrucción no parece encontrar hueco en la intencionalidad del grafitero común, ni de ayer ni de hoy. Destruir el soporte es negarse como actor. El rol ético del escritor de graffiti detesta o margi-

89. La motivación de Joseph Kyselak debe ceñirse dentro del contexto del concepto de calaverada, recogido por el periodista costumbrista y presociólogo, Mariano José de Larra (1988: 239-254), que explica ciertas actitudes dentro del grafiti con una explícita vocación pública.

na incluso las actitudes destructoras. Heróstrato no hubiese podido ser jamás un grafitero en su febril deseo de ser famoso[90], porque le faltaba para empezar una cualidad muy importante: la capacidad de sopesar razonadamente las circunstancias y efectos de sus actos. Esa falta de cultura, aunque alguno pudiera atisbar la chispa de un brillante e ingenuo ingenio, se explicaría por la esclavitud de un pensamiento obsesivo y megalómano en una situación precaria, más la incapacidad de proyectar un plan que requiriese constancia y paciencia –lo que sí es muy característico del escritor de graffiti o del artista urbano–. Pero no dudo que, de haber tenido otras luces, sí que hubiera podido tener el arrojo suficiente para convertirse en un Thompson de Éfeso. De haberse creído capaz de hacer algo más vistoso y lucido que provocar un incendio con el ánimo de destruir una joya artística, que en su contexto era sobre todo sagrada, la calidad del recuerdo habría sido otra. Ése es el punto crucial: cómo, por qué y para qué ser recordado. La consciencia por el autor de esa calidad del recuerdo que busca determina que sea capaz de reconocer si sus esfuerzos han valido la pena y si son eficaces para lograr el éxito esperado. Pese a la desmedida natural del grafiti, hay que saber cuando se alumbra, deslumbra o fulmina, sabiendo que, si bien son valores variables, no lo son sus extremos. El Getting Up siempre ha ansiado deslumbrar o iluminar al receptor, jamás fulminarlo, y gracias a su arraigo y desarrollo, se ha liberado de la esclavitud de la inmediatez de la recompensa.

90. Heróstrato fue un pastor que tuvo la ocurrencia de alcanzar la fama inmortal, incendiando el templo de Artemisa en Éfeso, en el 356 a.C. (Maximo VIII, 14, ext. 5). Otro ejemplo del motor de la fama y las terribles estrategias para conseguirla, lo constituye el caso del magnicida Pausanias, asesino de Filipo II en el 336 a.C. (Maximo VIII, 14, ext. 4). El rigor histórico de estos relatos, dudoso, no nos importa en tanto y cuanto testimonian, desde la aplicación de un juicio y una enseñanza moral, un impulso habitual del ser humano y su probable resolución 'insensata' a lo largo de la historia: pasar a los anales de la humanidad por realizar la mayor atrocidad.
Puede añadirse a este comentario la consideración de un vandalismo interesado, que tiene por objeto influir en la vida social o los acontecimientos históricos. Así puede verse desde las mutilaciones del escándalo de los hermocópidas en Atenas (415 a.C.) hasta el incendio del Reichstag (1933). No se tratan de acciones caprichosas, gamberradas de borrachos, sino el resultado de una acción premeditada dentro de un complot.

Pero, cuando he mencionado Thompson, ¿a quién me estaba refiriendo? Thompson —correctamente Thompson de Sunderland— fue un individuo que tuvo la ocurrencia de dejar su nombre escrito con enormes letras en la Columna de Pompeyo, sita en Alejandría. Allí estaba en 1850, tal y como testimonia Gustave Flaubert (2006: 77), para sorpresa de viajeros y paisanos. Por eso, con thompsonismo no quiero expresar simplemente la tendencia al gigantismo, o sea, alcanzar la notoriedad dando la nota a lo grande; sino referirme a ese actuar que, sin ser destructivo, sí resulta desmesurado y, por eso, aunque en apariencia podría causar la impresión de ser sublime, magníficamente exitoso, tiene el peligro de quebrar el sentido común, traspasar lo ridículo hacia lo abusivo y asustar —aspecto presente en la percepción alarmista de la intrusión de las *masterpieces* en el Subway Graffiti neoyorquino (Castleman 2012: 191) —, porque la relación entre el objetivo y el efecto sobre el espectador se descompensa por la irracionalidad o los prejuicios[91]. Por supuesto, en la actualidad el efecto causado con el obrar original de este turista británico estaría sobrepasado —en términos generales y fuera del marco monumental—, pudiendo establecerse una flexibilidad del umbral de impacto

91. El thompsonismo no puede considerarse un actuar vandálico, puesto que Thompson hace su pintada sobre un elemento arquitectónico que sirve de apoyo y que es destinable a la ubicación de inscripciones: el basamento. Sólo es, sobresaliente; siendo una prefiguración de otras iniciativas como la de Super Kool, por ejemplo. Por supuesto, puede darse un mayor celo en buscar un soporte conveniente, reduciendo la posibilidad de una reacción hostil del espectador. Ese reparar en el perjuicio de la acción podría recibir, por su parte, el nombre de muellismo, en alusión al graffitero madrileño Muelle, caracterizado por un actuar ético que evitaba malograr el objetivo de autopromoción por incurrir en un daño particular en viviendas o en lugares con un valor universal, como los monumentos.
Por otra parte, dentro del Graffiti hay otros casos que se alejan del thompsonismo y más aún del muellismo. Más bien, están prefigurados en la figura de Joseph Kyselak, que se anteponen el impacto de la sorpresa y, por tanto, exploran ubicaciones originales, novedosas o vírgenes. Este kyselakismo será una de las facetas más rompedoras del Graffiti Movement novecentista. Valga de muestra la contundente acción de Cornbread, al pintar en el cuerpo de un elefante en el Zoo de Filadelfia en 1971, para dejar claro que no estaba muerto y que seguía vivo (Gastman 2012) o en el fuselaje de un avión de la TWA (Padwe 2-5-1971: 11; Brown 1978: 46). En la ficción, Turk 182, protagonista de la película Turk 182! (1985), de Bob Clark, es un buen exponente de los excesos thompsonistas y de los efectismos kyselakistas.

según cada época y lugar, conforme a un grado acumulativo de experiencias que alteran y modifican la etiqueta de normalidad.

En el caso de Thompson, el carácter 'sacro' del soporte, la condición 'profana' o 'plebeya' del autor y lo 'prosaico' del acto son cruciales para que se produzca una reacción de asombro y una sanción negativa. Pero esos condicionantes no impiden que éste se sirva de un excelente soporte para conseguir su propósito inmediato, por medio de una técnica que, sin ser irreparable, fuese lo suficientemente permanente para alcanzar la publicidad deseada. Si esa monumentalidad está ausente o desaparece, la apreciación de atentado sería inexistente.

Por supuesto, el criterio de monumentalidad –que comporta un respeto unánime– tiene su propia plasticidad, como puede observarse en la actualidad. Durante el siglo XIX y XX, la presencia de publicidad era suficiente indicio para saber que un lugar carecía por fuerza de la protección del aura o tabú monumental. Por tanto, era un sitio abierto, lícito para intervenirse, porque seguramente ya con anterioridad había sido un lugar óptimo para grafitear. Y sin ser así, la mera presencia en esos lugares de publicidad comercial, institucional o electoral legitimaba al grafitero para actuar. Cuando los filadelfos Johnski y Popcorn pintaron sus nombres en lo alto de una azotea, para que fuesen bien visibles desde las vías del tren (Gastman y Neelon 2011: 80), lo hacían bajo el precedente de la pintura publicitaria. Ellos ejercían otra nueva reconversión de lo vulgar, explorando una relectura, en clave popular y en el marco urbano, de lo monumental o colosal, puesto que, compartiendo el quehacer y el empaque propio de la publicidad comercial, nos recordaban la dignidad de la singularidad individual. Otras relecturas grafiteras, publicitario-monumentales, se han visto relegadas, por su parte, por el mismo hecho de replantearse la monumentalidad del soporte o el contexto, en términos culturales. Ahora, los *road writers* que dejan sus firmas sobre las rocas que se reparten a lo largo de las carreteras o los montañeros que plasman la memoria de su gesta sobre las cumbres sufren el rechazo social, acusados de mancillar una naturaleza cuya sacralidad se reclama en proporción a violaciones sistemáticas y ciegas de mayor grosor; porque la necesidad de protección de la naturaleza virgen o su versión

urbanizada sensibilizan hacia lo indecoroso de considerarla un soporte despreocupadamente abierto. Se ha monumentalizado.

En definitiva, el thompsonismo se puede encontrar a menudo en las tipologías más eminentemente públicas y promocionales, que aspiran a que el espectador retenga el recuerdo de su contenido, sobresaliendo cueste lo que cueste en el paisaje. Sus agentes pueden acomodarse a una actuación consensuada o dejarse arrebatar por la inercia de una dinámica de competición que excita a los participantes y retroalimenta de continuo la capacidad de acometer y lograr acciones cada vez más y más atrevidas e impactantes. Esa virulencia rompe en una borrachera de exageraciones que hace perder la perspectiva y a no calibrar bien los efectos causados fuera del marco inmediato y el corto plazo. La buscada atención, admiración, complicidad, en suma, la respuesta emocional del espectador puede torcerse hacia el desprecio o la condena férrea, ya que se violenta mucho el umbral de aceptación pública al interferir algún tabú asumido con universalidad. Por fortuna, el thompsonismo se distinguiría del herostratismo en que no acoge la destrucción material.

En su defensa, debemos comprender que Thompson de Sunderland estaba jugando a otro juego, situando el punto de mira hacia otro horizonte. Éste se acogía a una región moral propia que le permitía acometer su proeza y, a lo mejor, no arrepentirse después de lo hecho, pese a las críticas. Por la sencilla razón de que su reto era muy diferente al de los primeros turistas, o cierta clase de turista-peregrino, y eso justificaba la decisión que había tomado, entregándose totalmente al pecado de soberbia. Buscaba la fama dentro de esa gran comunidad de firmantes que se había aglutinado durante décadas y siglos, habiéndose distanciado de la veneración del monumento o del deseo de transcender ligándose a la cadena de la historia. Para su objetivo le bastaba con un hito bien visible en las rutas turísticas, una buena cantidad de pintura y aumentar el tamaño de las letras ostensiblemente. No necesitaba esgrafiar su nombre en una de las siete maravillas del mundo. El acento estaba en la proeza.

El siglo antes, Thompson y Joseph Kyselak prefiguraban parcialmente al *writer*, cuya identidad y fama grafiteras se construyen exentas del va-

lor del soporte, pero apegadas al valor de la acción y, por tanto, de la personalidad. Un cambio sustancial en el concierto grafitero en lo que concierne al reconocimiento y vivencia de la indivualidad. Ese tipo de grafitero rebasa lo admisible desde un patrón clásico de valoración, porque ha roto con la costumbre y establecido otras reglas de juego, resituando el foco de atención de lo monumental o lo relativo al soporte hacia lo personal. Él es su monumento, aunque su colosalismo sea fruto de la atmósfera, del ejemplo pasivo de la grandiosidad de un paisaje monumental, a cuya altura debe uno impulsarse y sobreponerse para hacerse visible –los faraones habían hecho lo mismo fundidos en ella desde la legitimidad del poder–, al igual que los *writers* debían aspirar a lo magnífico por el simple hecho de vivir en la ciudad de los rascacielos, la capital del mundo libre[92].

La caída en el vandalismo de algún turista decimonónico europeo acaecía no por ser incapaz de discernir el estrago de su actuación agresiva, más allá del memorial –era gente con conocimiento–, ni por el exceso, ni por la irresponsabilidad o el accidente, sino porque se sentía más importante en ese momento que los autores de lo que, a sus ojos, eran unas ruinas sin alma, sin dueño, devaluadas o malditas en cierto sentido. Se situaba por encima y, si se mantenía algún escrúpulo, la pequeñez del daño frente a la rotundidez de la mole arquitectónica o la pujanza de lo moderno, lo calmaba. Si además no había castigo al estrago humano, el saber que no tendría que darse cuentas nunca en su vida de ese mal acto le situaba por encima de la justicia. Era un signo de superioridad y prepotencia del ánimo dañino extralimitarse más allá de lo razonable, nada ajeno al egocentrismo, al clasismo o al etnocentrismo, y proporcional a la gravedad de su acción, en la violación de las partes más significativas del monumento; siendo la intervención en los márgenes y puntos blancos virtualmente inocua. Por eso, cuando el respeto a lo monumen-

92. Por supuesto –aunque los monumentos fuesen objetivos de los *writers*– los escritores de graffiti han ido discriminando los monumentos como objetivos, por sensibilidad y pragmatismo. Además han combinado su gigantismo con la productividad, no apostando por la acción única y contundente, sino por una trayectoria continuada en la que caben destacar algunas gestas sobresalientes.

tal crece, se acepta y generaliza en el siglo XX, abarcando lo significativo y lo secundario, es lógico que el ataque a lo monumental pierda cualquier tono heroico, de corte sansonista, y se pierda el derecho a grafitear, tiñéndose cualquier acción intrusiva con el oprobio del vandalismo vil, porque la ruina se ha revalorizado culturalmente por medio de lo arqueológico y comercial.

Con este cambio de paradigma cultural, quien ahora opta por esta vía para hacerse un nombre, hacerse famoso —no para pasar a la historia, pegado a ella como una lapa—, sin ser ignorante o inconsciente, muestra falta de lucidez, la impotencia para destacar por otras vías más propias o la insensibilidad del bárbaro, entendido como inculto. En el caso del Graffiti, los escritores de graffiti, turistas o no, que pintan sobre monumentos son a todos los efectos unos *toys* que no saben hacerse respetar con mejores méritos. Firmar sobre un monumento es tan abusivo como el ladrón que roba a una vieja o el macarra que golpea a un viejo. Un caso muy sonado fue el de E*** T********* y E****** C***** —haremos como Artajerjes con H*********, para frustrar su malicia—, unos jovencitos que fueron sorprendidos grafiteando con espray sobre las piedras del casco histórico de Cuzco en 2004 (EFE 30-12-2004). Lo que en otro contexto hubiera pasado desapercibido se convirtió en un atentado cultural con repercusiones en los foros internacionales, alimentando las fricciones entre los estados de Perú y Chile, de donde eran estos escritores de graffiti. La metedura de pata hizo ver la existencia de unos límites, cuyo traspaso granjea la condena unánime o casi unánime.

Este tipo de vándalo está preso del deseo de labrarse cualquier reputación, sea buena o mala, para hacerse notar, y encuentra, en la fortuna del hábito de dejar memoria de paso, la garantía de un auditorio que se renueva día a día y la excusa perfecta para lo que hoy en día pasa a ser una fastidiosa bravuconada. El asentamiento y aumento del turismo ofrecía la constitución de una comunidad con tal peso, que la visita a los monumentos suponía un dejarse ver. Para un grueso de los turistas, la veneración de un pasado monumental con un grafiti propio del peregrino había pasado a un segundo plano, a favor del placer de saberse re-

nombrado con la lectura periódica de sus nombres sobre el muro por los siguientes y siendo la comidilla de alguna tertulia de sobremesa. Era el *writing* de quien se lo puede permitir. Con la masificación turística novecentista no dejó de ser así, respecto a los desplazamientos internacionales. La anécdota del quinceañero Ding Jinhao, niño bien de la nueva clase rica china, que escribía su *I-was-here* en los sitios eminentes que visitaba con su familia y osó dejar registro de su paso con una piedra sobre una figura tallada en el Templo de Amenofis III (Ambrós 28-5-2013), no debía ser muy distinta de otras sucedidas décadas atrás, hasta en el siglo XIX. Sin embargo, el afán de notoriedad se puede convertir en un calvario, cuando la resonancia pública adopta el cariz de un linchamiento ante lo que se considera un ultraje contra el patrimonio de la humanidad.

Sin embargo, ¿no estaríamos ante uno de esos casos culturales de un viaje de ida y vuelta, u otro de esos de coincidencias diacrónicas? De repente, en el tránsito de medio siglo, la masificación decimonónica del grafiti turístico pudo haber producido en el contexto monumental un fenómeno similar al Writing neoyorquino, al pasar el foco de atención del valor del soporte a la personalidad. Una ruptura o coexistencia de actitudes presente en el desarrollo de aquellas tipologías que generan, por fuerza, una comunidad de perseverantes e iguales, capaz, no obstante, de generar unas reglas de juego y establecer disidencias. Lo que para unos es una estupidez o insensatez dentro de su código, para otros es algo fabuloso, con un plantel de ases, admirados por su capacidad de estar en diferentes lugares, célebres o remotos. ¿Qué hubiera pasado de haberse importado las firmas turísticas de los ámbitos monumentales, donde se plasmaban en interiores o al aire libre, al mismo tejido de la ciudad? ¿Qué faltaba para emancipar ese hábito de espacios tan áureos y tan propensos a agudizar el sentido de la vista? ¿Una apuesta de salón o de taberna, como en el caso de Kyselak? ¿Habría sido posible que hubiese cuajado entre el siglo XIX y XX una comunidad de firmantes urbanos en paralelo a los firmantes en monumentos, o su obrar recordaría demasiado las vulgares firmas en las escuelas, cárceles o albergues típicas de su contexto? ¿Tan ceñida estaba la firma al lugar, al edificio, a lo

recoleto, como para plantearse su desparrame físico? ¿Quién podía sentir como exótico, especial y meritorio firmar en una urbe moderna?

No serían los adultos los reyes del cincel en las ciudades ni del siglo XIX ni del siglo XX. Tuvieron que ser los niños con sus propias reglas, los turistas de su propia civilización, quienes empezasen a firmar sobre lo desconocido o reconocido, para darse a conocer públicamente. Si Thompson pintó sobre un hito milenario, Cornbread lo haría sobre un elefante público, prosiguiendo una senda de decoración animal reabierta por los hippies y la industria del Day-Glo –pensemos en los Merry Pranksters y su tortuga de Manzanillo, tocada en su caparazón por una calavera y dos tibias cruzadas (Wolfe 2000: 339) o el elefantito de la película *The Party* (1968), de Blake Edwards, pintado de colorines y soportando sobre su cuerpo lemas tales como «THE WORLD IS FLAT», «BOSS», «WED RATHER BANANA», «CHICKEN LITTLE WAS RIGHT», «SOCRATES EATS HEMLOCK» o «GO NAKED» –.

Prosiguiendo con las diferencias de objetivo, mientras el herostratismo busca alcanzar una notoriedad pública mediante un acto impactante, ligado al daño, a la destrucción, y que provoque un fuerte *shock* emocional a nivel general que garantice a su autor la entrada en la memoria colectiva, el Graffiti se concentraría en una estrategia constructiva, o deconstructiva como mucho. Por supuesto que entre los escritores se pueden encontrar actitudes vandálicas, incluso internamente, y sus acciones pueden llegar a tener ese cariz frente al resto de la sociedad, pero la mayoría de su producción callejera no merece en propiedad el apelativo de vandalismo, aunque se perciba una reconceptualización del concepto de vandalismo, conforme a los juegos lingüísticos del poder. Sus reglas de juego son muy claras y, aunque la tensión de obtener notoriedad por el camino fácil del 'a toda costa' exista, la resistencia a caer en la tentación sea fuerte, por mucho que agradase y justificase al poder establecido esa deriva, no permite tan fácilmente una deriva salvaje.

Pese a todo, en los casos más hostiles todo grafiti se limita a situarse en la violencia simbólica o metafórica, no real. Pisarse o tacharse no deja de

ser una representación, aunque pueda derivar de o preceder a un choque físico que por lo común sustituye de primeras, previniendo sus nefastas consecuencias. Pensemos simplemente en el clásico *defacing* sobre carteles o fotografías, carboncillo en mano o con el lanzamiento de dardos contra su motivo central. Se obra así, porque –dejemos magias aparte– no causa realmente daño, es sólo una representación figurada que transforma hacia el ridículo o castiga con afán humillante al representado, que restaña la herida moral del ejecutor. En el mismo trasvase de esa práctica al uso de espejos, cuyos reflejos se lanzan contra el individuo en persona, se obra así precisamente porque no sufre ningún daño físico real, sólo una molestia que, en el fondo, resulta cómica y más cómica a razón del estatus del afectado.

El grafiti como duelo, al estilo de las batallas de gallos o de *breakers*, constituye un litigio escénico, a través del cual se contribuye a la adquisición de una fama y la gestación de la mala o buena fama de los implicados que, sin duda, consideran la belisaria elusión del enfrentamiento como un mérito y no como una cobardía, gracias al resalte de la habilidad y la creatividad frente a la belicosidad. En cuanto a su choque contra las fuerzas del orden, estamos ante una lid que deambula entre lo lúdico-gamberro y el enconamiento como razón de ser, en ese remarque de la identidad que implica la distinción yo/vosotros o ellos/nosotros, y que se contenta con cuestionar, como mucho, la legitimidad de las fuerzas del orden y en destapar lo insensato o arbitrario que se oculta en sus reglas y prácticas, auspiciadas desde el poder establecido.

También en el pisado existe una violencia accidental, fruto de la vorágine, y como tal se reconoce y consiente. Eso no quiere decir que se obre al azar y sin consciencia, por lo común rige el instinto para evitar el malentendido. La perseverancia obliga por sí misma a aprender, a reconocer los efectos de las acciones, pero también a distinguir si hay una verdadera conciencia de hacer daño en una acción, como el pisado, y discernir la intencionalidad y el grado de ese toque por proximidad o yuxtaposición. A veces asistimos a acoples que más bien son roces, palmaditas, besos, que en ningún caso constituyen actos de violencia agresiva.

Otras, no hay confusión alguna: estamos frente a puñetazos o palizas figurados sobre el muro. Sin embargo, en la aglomeración y la sucesión de estratos vemos un solapamiento de tiempos, una yuxtaposición de ciclos de oportunidades. Es un concierto de pisadas que no puede calificarse de batalla, sino de festival, sobre una pista de baile compartida entre lance y lance, turno a turno, tema a tema. La mayoría de los pisados puede calificarse como un 'abrirse paso a codazos' y se deriva del hacerse ver a toda costa y con prisa en un marco acelerado y furtivo, marcado por un desarrollo efímero (Kozak, Floyd, Istvan y Bombini 1990: 28). Es un claro efecto de la competencia por la mirada o/y por el espacio, e indirectamente –ausente o aparcado el aspecto de la confrontación personal– su profusión convierte al lugar en un sitio franco, donde es difícil establecer algún derecho particular, de índole territorial o de uso, salvo el de convertirlo por el ruido o fragor en un espacio neta y exclusivamente grafitero.

La resonancia pública a causa del daño infringido a objetos o seres estimados socialmente es muy diferente de la que busca un escritor de graffiti dentro de esa rebelión lúdica y pública que, por lo común, se focaliza en lograr momentos de admiración en escenarios excepcionales. Eso entraña un espíritu positivo y heroico que se refleja a través de cualidades personales, con gracia y estilo: valor, ingenio, habilidad, etc., pintando su nombre o lo que sea con alegría y viveza. No trata de demostrar que se tiene arrestos para destruir un monumento o asesinar a una celebridad[93]. En general, el escritor de graffiti no se inclina por pisotear

93. Conviene matizar que el herostratismo busca hacerse notar y obtener fama por medio de la destrucción, parasitando la resonancia de la magnitud de la víctima, pero se diferencia del terrorismo en que no entraña objetivos políticos o argumentos ideológicos. El performance activista busca igualmente un impacto para dar eco a unos postulados o lograr unos objetivos, pero no suele implicar desde mediados del siglo XX una destrucción o agresión física. Si acaso, puede comportar un deslucimiento. Por ese motivo se suele recurrir a la pintura o a los tintes en esas acciones. A diferencia de otros modelos de actuaciones anteriores, más bien vandálico-políticas, como la realizada por la sufragista Mary Richardson en marzo de 1914, acuchillando *La Venus del espejo* (1647-1651) de Velázquez, en la National Gallery. El uso de la pintura permite la reparación dentro de un margen y no desmerece en impacto.

o estrujar a otros para crecer, sino que digiere y vomita su porción de cultura allí donde le place. Su poder proviene de otra fuente interior, se sujeta a unas reglas de juego creativas y constructivas, cuyos límites se expanden hacia lo improcedente, pero no se explayan en lo abusivo. No es un servidor del mal, un caníbal cultural que busca amedentrar, a razón de lo que devora y arrasa. Su pretensión es bien sencilla: que hablen de él y le respeten sin tener que amoldarse a lo establecido.

Se hace muy patente una transformación de la perspectiva de lo histórico en un contexto cada vez más mediatizado y el mundo del Graffiti no ha sido inmune a ello. Aunque el objetivo sea dejar huella, no siempre el ser humano lo ha formulado de la misma manera ni en los mismos parámetros. Somos conscientes del peso de los mecanismos culturales de cada época para velar por la fama (sagas, romances, coplas, enciclopedias, reportajes, teleseries, inscripciones, letras de molde, rótulos luminosos, retratos, esculturas, mausoleos, etc.), por eso hay que apercibirse de que el escritor de grafiti tuvo en sus inicios una perspectiva histórica –si se puede llamar así– que no iba más allá del eco dentro de su comunidad o, a lo sumo, de la prensa local, pero que se ha ido expandiendo en proporción a la fortuna del Getting Up como subcultura. Su consciencia histórica se transformaría con la aparición en escena de periodistas y estudiosos, de fotógrafos y documentalistas, interesados por registrar la realidad y la memoria histórica del Graffiti. Entonces aumentó la conciencia de que, pese a la infravaloración cultural del grafiti, también los escritores tenían una oportunidad de pasar a la historia general y no sólo de sobrevivir en los relatos orales y los anales gráficos internos de la comunidad o de disfrutar de la fugaz fama de quince minutos que ofrecían los medios de comunicación generales, antes de la Era Digital, y que ya nos parece ahora un lujo. Los chavales vieron con ello la posibilidad de ser famosos sin tener que emular a deportistas o gángsters, salvo en esas fantasías que les posicionaban como iguales.

No consideramos herostrática la obra de actores que actúan de forma patológica sin un interés social y, por tanto, con la ausencia en sus objetivos de la popularidad o la fama. Esto suele suceder en estados de transtorno mental o de absoluta asociabilidad.

Por supuesto, el interés se centraba o bien en los grafitis en sí o en los escritores como personajes urbanos, y esos enfoques quedaban muy sujetos a la accesibilidad al mundillo graffitero y a lo que se esperaba encontrar. Lo que debe quedar claro era que el escritor de grafiti primaba su eco social por medio de la obra, ya sea en la calle o por las plataformas internas, y no en difundir su persona. Eso les obligaba a cuidar esa obra y dotarla de un sello personal, cuya vitalidad conlleva un espíritu positivo que amortiguará siempre el posible cariz vandálico. Explicarse en una entrevista puede ser algo gustoso –más si se deriva del reconocimiento del impacto de sus grafitis o trabajos murales, y no de las relaciones sociales–, pero no tanto el prestarse a contribuir a construir una imagen general basada en un perfil delictivo o antisocial. Es fácil entender que uno de los primeros objetivos ante la exposición pública sea la de precaverse y no dejarse convertir en carnaza, al eco de su imagen como seres marginales o amenazas públicas.

Las reticencias de comparecer ante un informador o un investigador, que fluyen entre la defensa del incógnito, el secretismo comunitario, el recelo a la manipulación o la intrusión en la vida personal, fortalecen ese *glamour* proscrito. El prisma de lo vandálico encuentra en esas defensas una supuesta confirmación de que están ante un 'sindicato del crimen' o una horda de asociales, ayudando a rebajar la proyección de su potencial humano bajo una distorsión proclive al sensacionalismo. El fenómeno no es nuevo, ya grupos como los yippies o los Merry Pranksters se vieron absorbidos por la parafernalia del forajido en un juego de doble filo y, con ello, su estilo de hacer las cosas se vio afectado por el tufo de lo clandestino. Por supuesto, su posicionamiento revolucionario les haría ubicarse en el plano de lo heroico, resaltando el uso de un vestuario poco convencional, sin complejos ni temor al ridículo, y donde la resonancia fronteriza se nutría de referentes comiqueros y televisivos, poblados de superhéroes o astronautas. Ese posicionamiento era toda una llamada a favor de que reinase la fantasía por encima de la vulgaridad vital, pero planteaba en qué medida convertirse en un personaje es una imposición social y no una elección personal.

La ventaja de la proscripción es que permite liberarse del yugo de la corrección en el pulso con los medios –que sí puede aparecer cuando se aspira a medrar mediante el proceso de absorción, a menos que el intruso se mantenga en el rol del artista rebelde–, pudiendo toparnos con un posicionamiento ambiguo ante la curiosidad periodística, muy agradecido por los periodistas, pues resulta muy atractivo para el lector-oyente-espectador. La consolidación de un frente visual proscrito o *underground* se busca, porque 'vende', porque se ajusta a lo deseado por la maquinaria mediática, y –no seamos ciegos– porque satisface a aquellos escritores que toman por bandera el rol de *bad boy*, para reafirmar su condición marginal o subversiva, atrincherados por lo general en el Subway Graffiti o el *getting-up* más *hardcore*. Por eso, no hay nada más subversivo frente a clichés y estereotipos, que hablar a los medios con la propiedad de un titulado, la sensibilidad de un artista o la franqueza de un callejero con consciencia de todo lo que se teje a su alrededor. Rompe necesariamente los esquemas heredados del 'salvajismo' y deja claro que no estamos ante unos bárbaros o gamberros al uso, sino ante individuos humanos que, ante todo, ni se dejan menospreciar, cosificar o domesticar.

La proscripción de los principios éticos del Graffiti ha permitido encontrar mecanismos para captar el foco con holgura, flirteando con los límites de lo aceptable dentro y fuera del Graffiti. El aspecto clandestino y competitivo del Graffiti favorece por sí mismo que se plantee el diseño de acciones de impacto que hagan sobresalir a sus autores dentro de una comunidad. La internacionalización del movimiento, su hipertrofia, la condición deambulante de la práctica y el desarrollo de redes de intercambio internas ha ayudado a dejar de lado escrúpulos y entregarse a una carrera libre que no requiere del aplauso general. Visto esto, resulta innecesario el estímulo de la atención mediática, aunque bien cierto es que, si hay algo infalible para salir en los medios por hacer algo fuera de lo tutelado, es 'armándola'. Si esas acciones contundentes despiertan el interés de los medios por la carambola que sea, se aprecia internamente, pero es raro que el reconocimiento comunitario derive del éxito mediático, si no se corresponde con una presencia real o con una trayectoria

en las calles. De igual modo, un exceso de originalidad o esgrimir el pendón del 'vandalismo', sin una base y una integración comunitaria real, no supone el inmediato reconocimiento de su éxito dentro del Graffiti.

Hemos de tener siempre presente que la Aerosol Culture no es un fenómeno estanco y rígido, y que tiene sus propias derivas y mareas. Hoy en día, en una banalización crónica de las experiencias vitales, sin una diáfana percepción de lo histórico y de la transcendencia, y con un incipiente distanciamiento de las memorias históricas locales del Graffiti, nos encontramos con una visión cortoplacista y mediatizada que facilita que arraigue la conclusión de que la impropiedad estratégica garantiza el impacto y la retención del ansiado recuerdo de los demás. Sin duda, la frustración de ingresar en un mundo virtual aboca, entre los nuevos participantes, a unos a exagerar y registrar sus acciones, y a otros a simularlas y registrarlas también, para poder sobresalir. En consecuencia, existen tres tipos de derivas vandálicas en el Graffiti: la que surge del apetito de experiencias fuertes, la que surge en respuesta a una presión o represión social que asfixia las posibilidades de desarrollo y la nacida por la necesidad de alcanzar una rápida resonancia, muy en boga con las plataformas digitales.

La elasticidad de los principios del Graffiti permite considerar que la pura vandalización de su impulso no quebraría la supervivencia del movimiento, pero lo menguaría y empobrecería. Posiblemente, el escritor de graffiti tenga plena consciencia de qué clase de recuerdo u olvido quiere, qué valores encuentra en el grafiti y en su fronteriza manera de desarrollar sus capacidades creativas o qué contravalores quiere encarnar en su seno, violando inclusive los códigos de su subcultura. La cuestión de figurar en el *hall of fame* de los guerreros o en el *hall of fame* de los gamberros depende de qué clase de pintura vista el rostro de uno y de qué esquina se doble al caminar por la misma acera. No todo vale para transcender, aunque no exista un único camino, pero el escritor de grafiti profundiza con su actividad en la conciencia de que no todo le vale a la hora de crear su particular código ético y alcanzar sus sueños de notoriedad. No basta con abrazar un credo dado o heredado, debe

emprenderse una relectura personal de la región moral de su comunidad y lograr definirse conforme a la naturaleza particular de cada uno. Si existe un juez supremo en el Graffiti, ése es uno mismo; la comunidad ya hará de fiscal o abogado defensor, según se tercie.

La doble impropiedad

En otro orden, retomamos un tema apuntado en otros apartados y que creo que ha de desarrollarse un poquito más. La generación de una comunidad de perseverantes, como puede ser la de los escritores de graffiti, provoca la duplicación de lo que se puede considerar impropio. Este criterio se ajusta, por supuesto, a la región moral de esa comunidad, que establece una serie de reglas de juego que deberían respetarse por la totalidad de miembros, así como unos modos lógicos para hacerse hueco en la comunidad, formarse y prosperar. Todo esto se refleja en una regulación informal de la actividad y en una canonización formal de la práctica, en la que se integra la instauración de un determinado surtido de producciones, así como su contenido y composición, la predilección de ciertos soportes, el uso preferente de ciertos utensilios y estrategias, o la relación ética entre los miembros. Mecánicas que sirven para reconocerse como parte de esa comunidad y que puede suponer el ostracismo de no respetarse.

Es muy interesante apreciar, como ejemplo de la tensión entre la exaltación de una entidad alternativa y el afán por luchar contra su desnaturalización, las contradicciones que se produjeron en la lucha por dar cuerpo al Art Brut. Esa clase de pulsos conlleva la instauración de un rigidismo que socava el poder subversivo de la propuesta (Rhodes 2002: 47), sin necesidad de acudir como explicación a un proceso de absorción. Reducir el Getting Up a un cúmulo de requisitos, anclados en una imagen idealizada y restringidos a un listado de elementos formales inamovibles, no hace más que caricaturizarlo con el paso del tiempo, si no acartona y desvirtúa su espíritu hasta el punto de convertirlo en una incohe-

rencia andante, sin capacidad de reconocer su fuerza dinámica, inventiva y adaptativa. Si Jean Dubuffet atacaba sin tregua la galvanización cultural, por reprimir la fecunda ingenuidad de los individuos, ¿no debería afirmarse lo mismo de la galvanización subcultural?

El llamado Postgraffiti o Neograffiti fue una reacción necesaria, surgida desde dentro y en un momento muy crítico (Figueroa 2006: 198-201), que permitió recuperar ese espíritu libre, fresco y original que había quedado ahogado por un quehacer reproductivo que adolecía de un exceso de culto a las formas y de una galopante nostalgia en un escenario distanciado de la realidad que vio nacer al Writing neoyorquino. Aquella deriva mecánica amenazaba con la extinción de la llama vital del movimiento, así que resultó muy oportuno —de modo similar a lo que pasó con la irrupción del bebop en el Jazz— la gestación y salida a la palestra de unas corrientes metagraffiteras, no fáciles de digerir y aceptar por todos, que fuesen más allá de la reiteración, ampliasen el nivel de consciencia de todo lo que implicaba grafitear y ajustasen el *getting-up* a una etapa de madurez. El Graffiti es grafiti y se reconoce siéndolo —situado en la marginalidad o infiltrado en la centralidad—, aunque el proceso de canonización haga olvidarlo hasta el punto de resignificar, cultural y subculturalmente, lo que se entiende por grafiti, expulsando del seno de dicho término lo que no se ajusta al canon o ideal del Hip Hop Graffiti. La fluctuación de las definiciones y los términos es un ejemplo claro del diálogo intercultural y del dinamismo de los fenómenos culturales. Incluso, lo es el mismo arraigo de una ortodoxia que, a menudo, va ligada a procesos de mistificación, externos e internos, que pueden dejar de ser desnaturalizaciones, para dar paso a nuevas realidades, con independencia de su fidelidad a una etiqueta o la consciencia de la necesidad de asumir otra, para marcar una renovación, metamorfosis o ruptura, o reafirmar su autenticidad o reivindicar el retorno al origen.

Parece conveniente percatarse de que la expansión de los horizontes formales y vivenciales del Getting Up genera inevitablemente una tensión frente a lo establecido internamente. En el caso del Getting Up, ortodoxia y heterodoxia coexisten, una mirando al modelo neoyorquino de los

años setenta y ochenta, y otra vibrando con el pulso de un presente demasiado plagado de viejas cantinelas mercantilistas y colindando con el mundo de los artistas urbanos. Cuando se cuestiona su tradición se incurre en una improcedencia que genera su particular reacción, desde las críticas hasta el repudio. Podemos comprender que, así como la cotidianidad o la eclosión del grafiti en su momento pudieron influir en la vivencia de la cultura pública o del arte, o replantearla, estas divergencias protagonizadas por escritores de graffiti consiguieron regenerar al Getting Up con más razón y avivar el espíritu de libertad o transgresión que anida en su seno (Figueroa 2006: 195-201). Muchas de sus impropiedades, por no decir todas, han sido reconocidas como apropiadas tarde o temprano, demostrando la gran capacidad de absorción del grafiti. Dentro de esa dinámica, hemos de incluir también a aquellos otros escritores que ampliaron o trasvasaron su actividad a los talleres en lugar de restringirse en exclusiva a la calle o las cocheras. Su impropiedad es mucho más notable y queda en evidencia cuando se les ha llegado a considerar como 'vendidos' o 'traidores' a la pureza del Graffiti. Pese a ello, no se puede ser taxativo en esa censura y ha de valorarse el aspecto positivo de su irrupción en los escenarios centrales de la cultura, y su interpretación como una conquista de nuevos espacios o una ampliación de lo ilimitado del afán de visualización. *No limits to the fame.*

En otro orden más público, la propiedad del grafiti en su fuero interno ha tenido en el Getting Up un motor de vertebración y conformación, permitiendo que algo que se reconocía como tal, atendiendo a su formalismo, ahora sea reconocido como un conglomerado de formalismos. Así pues, fácil es que se estime como 'impropio' del grafiti aquello que se sitúe por debajo de esa nueva categoría formal marcada por el Writing. Punto interesante, pues advierte de una sofisticación o 'profesionalización' que jerarquiza entre un alto grafiti y un bajo grafiti –implícito en la consideración menor de las pueriles y torpes obras de los *toys*–. Estamos ante un estadio de desarrollo fundamental para que se produzca una absorción o 'recuperación' comercial y laboral, pero también para que se fije una expansión cualitativa jamás antes vista en el contexto de la cultura marginal. Así, la morfología general del grafiti se ha trans-

formado de manera extraordinaria en unas décadas, convirtiéndose en un signo de época y haciendo patente su dependencia de la cultura y de la mentalidad popular, al tiempo que se perfila como un fenómeno de ida y vuelta, que nutre desde los márgenes a la misma cultura central.

Dado que la exclusión resulta a menudo bastante absurda en el contexto grafitero, junto al producto, la concurrencia de productores 'encasillables' es susceptible de provocar conflictos, uno de ellos la imposibilidad de extrañarlos del marco grafitero, aunque no se ajusten al patrón del escritor de graffiti, del artista urbano, del poeta urbano, del activista político, del devoto religioso, etc. En esos casos se apuesta habitualmente por una ampliación de las posibilidades y perfiles que conforman el universo grafitero. Siempre hubo bichos raros o aves de vuelo libre en todos los ambientes y grupos, que constituyen una identidad particular por sí mismos y se resguardan en los márgenes de los márgenes. El extremo individualismo se asocia con la locura o la asociabilidad. Ésos son los *outsiders* del grafiti, aquellos que ignoran, a los que les es indiferente o quienes reniegan de pertenecer a una comunidad de iguales.

Capítulo IV

DE LOS MATERIALES E INSTRUMENTOS

La evolución en el uso de instrumentos y soportes afecta, sin duda, al grafiti, pero a menudo se magnifica su papel. Se busca en su estudio la razón de ser de su entidad como fenómeno cultural, respondiendo su resalte a la fijación del instrumento o del objeto que soporta el grafiti como icono cultural de la marginación, la disidencia y la subversión.

No puede dejarse de lado que hoy por hoy, después de su ubicación, la técnica es lo más llamativo para la percepción popular a la hora de ponerle un nombre a esta práctica o hábito (*graffito, dipinto, streak*, rayado, rayada, *chalk graffiti, oil bars*, pintada, pinta, *pixoçao*, trepa, plantilla, *serigraffiti, scrubbing*, etc.) o ya, desde los años 70, se haga hincapié en el proceso (*getting-up, getting-around, writing, bombing, hitting*, etc.), prestándose más atención a la acción que al objeto. Sólo cuando surge como una perseverancia y especialización se empieza a distinguir la producción según el contenido (*monicker* o *monica*[94], *tag*, etc.), el soporte o lugar (por ejemplo,

94. El término *moniker* o *monica*, que equivale a *hobo tag* y cuyo uso se inserta dentro de la Hobo Culture, viene a interpretarse como alias o pseudónimo, apodo o mote en todo caso. Se localiza su uso desde mediados del siglo XIX en Inglaterra, en referencia figurada al estado de vagabundeo, aludido como *monkery* (monacato) y se vinculaba a los nombres tallados en árboles, que se trasvasarán a los vagones de tren en los Estados Unidos de América. La alusión a su origen irlandés, fundada en el importante papel de la comunidad irlandesa en los Estados Unidos, se basa en la etimología gaélica *munik* o *munika* (nombre), aunque *mun* (orina) nos resulte muy sugerente. Cualquiera de esas hipótesis es viable, aunque la segunda sea la más pronunciada.

latrinalia, muro, cierre, chapa, *freight moniker*, Boxcar Art, Helmut Art, Tank Art, Nose o Mouth Art, Bills Art, etc.), su condición de exhibición (*motion tagging*, etc.) y también según tipologías formales (placa, *tag*, *throw-up*, *plata*, *panel*, *top-to-bottom*, *end-to-end*, *whole car*, *worm*, *character* o *keko*, etc.)

Evidentemente, el apelativo técnico no debe considerarse una etiqueta excluyente, simplemente remarca la técnica más común o destacada en un determinado contexto. El grafiti clásico se compone de *graffiti* (grabados) y *dipinti* (pintadas), y distinguirlos como dos fenómenos distintos por la simple razón de su técnica es tan poco constructivo como ridículo, pues expresan contenidos de una misma naturaleza y con los mismos objetivos. La justificación que hace que el asado o la freiduría formen parte de la cocina, cuando lo correcto o cicatero sería sólo referirse con cocina a lo cocido, la encontramos en que lo pintado con sangre o trazado con tiza forme parte del mismo complejo cultural encabezado por el inciso grafiti. Si la cocción se ha convertido en la técnica madre de la cocina, el esgrafiado ha sido escogido como la matriz del grafiti.

Respecto a las etiquetas procesuales o soportales, podríamos seguir con el símil culinario (asado, frito, cocido, escabechado, flambeado, etc. y paella, caldereta, brocheta, barbacoa, parrillada, etc.) Reflejan una compartimentación que sitúa tal o cual producción como variantes de un mismo conjunto de actividades. Otra cosa sería, si alguna de esas prácticas culinarias estuviese vetada o mal vista hasta el punto de no considerarse cocina, sino más bien bazofia o brujería. Por eso, el purismo en el uso de la etiqueta grafiti resulta a estas alturas en que el Graffiti es el festival de las pintadas, cuando menos, pedante, aunque apreciemos su pertinencia a la hora de distinguir subtipos.

Conviene matizar que, por supuesto, existen sutilezas que el oficio o la frecuentación permiten establecer. La afirmación anterior tan tajante, que reúne una serie de manifestaciones formales en el mismo saco, no las iguala entre sí, sólo las vincula estrechamente. Tampoco debe ocultar la carga simbólica derivada de la proyección de valores y significados sobre cada técnica, y que contribuye a su singularización e, incluso, a su

exención del resto por convención. Antoni Tàpies distinguía entre pintada y grafiti desde la impresión de que la primera tenía un nivel de lectura más limitado, con un enunciado directo, siendo más útil que bella e imprimiendo el medio buena parte del significado del mensaje, mientras que el grafiti asume una resonancia erótica, mágica, sagrada, trascendente (Tàpies 23-10-1984: 43). El requisito de esfuerzo, tenacidad, concentración, tiempo o soledad para el grabado implica una relación afectiva sobre la obra diferente a la que puede establecer el mero hecho de pintar a espray un eslogan. Se trata de un erotismo profundo que cualifica la obra y la resitúa en una dimensión operativa y funcional distanciada de un uso utilitario o banal. Por supuesto, este hecho nos hace presentir que la intención y el objetivo, si no es lo que define al fenómeno, sí es lo que le da vida y cuerpo, así como resalta un trasfondo que fluye por distintas manifestaciones creativas y recreativas humanas. ¿En qué medida cocer una suela de zapato, en vez de un pollo, es jugar o cocinar? ¿Quizás no es un juego cocer por ocio un pollo o cocinar, guisar una suela por necesidad? Parece que en cualquiera de los casos resulta secundario que en la operación se sustituya el agua por otro líquido o el puchero por otro recipiente.

Por otro lado, un aspecto singular del escritor de graffiti es que no se limita a escribir o pintar letras, además dibuja y, como veremos, tiene la capacidad de diluir las fronteras que establece la compartimentación occidental entre escritura e iconografía. Ese aspecto no es original, ya late en el grafiti precedente en su calidad de expresión gestual. Ya sabemos que lo esencial del grafiti es la liberación de la expresión de la norma, ya sea de un modo consciente o inconsciente; y resulta curiosa esa asociación de las eclosiones grafiteras con las crisis económicas o la superación de crisis sociales que nos remiten, en el fondo, a un conglomerado de crisis personales, fases en que lo establecido se cuestiona y se apela a una redefinición de la integridad. Así, el grafiti que observamos posterior a la Segunda Guerra Mundial es hijo del mismo clima social que facilita el surgimiento de fenómenos tales como el Rock & Roll, la Action Painting o el Living Theatre; es vitalismo puro bajo el impulso del deseo de liberación y una suerte de combinación entre la denuncia

de la represión, la terapia neurótica y el festejo de la libertad. En espíritu son mancha y garabato, y en la práctica se convierten en puertas a la experimentación que da lugar a la revolución cromática y el expresionismo formal del grafiti, además del empleo de nuevos instrumentos y técnicas que suponen una potente señal de la expansión mental y operativa de unos nuevos tiempos marcados por el eclecticismo y el sincretismo.

Hay que entender que la gran expansión del grafiti en el siglo XX se apoya en la aparición de una serie de materiales, cuyas posibilidades abren un nuevo horizonte operativo. De no haber existido la estilográfica, el bolígrafo o el rotulador, difícil habría sido que se hubiese desarrollado la customización de prendas, calzado o accesorios propia de soldados, rockeros y punkis o escolares. También fue fundamental la válvula ancha en los espráis, para acabar acometiendo las piezas sobre vagones y emprender esa alocada carrera de las *style wars*. Cuando la capacidad del instrumento se limitaba a un trazado fino, era lógico que se concentrase el juego en la firma y que se optase por enriquecerlas con diseños originales, ribetes y florituras, signos de todo tipo, etc., como pasó en Filadelfia (Gastman y Neelon 2011: 52) y en tantas otras ciudades americanas y europeas. Pero la aparición de las boquillas de trazo ancho impulsó la creatividad hacia una dimensión del grafiti más plástico que gráfico. Esta pauta se reproduce en todas las escenas con grafiti de firma, sin necesidad de una conexión entre ellas, demostrando el peso del placer por llevar al máximo cada recurso.

El uso de *fat caps* en Filadelfia fue previo a Nueva York. Si en la primera ciudad Chewy adaptaba una boquilla de un aerosol de almidón al bote de pintura, para hacer un *tagging* más potente (Gastman y Neelon 2011: 52), en Nueva York sería Super Kool 223 quien se sirviese del mismo truco para destacar sobre vagones con las *masterpieces* (Castleman 2012: 86). Se puede soñar con hacer muchas cosas, pero el instrumental condiciona su resolución y amplía o acelera las expectativas de desarrollo. La innovación en ese terreno permite aventurarse a acometer lo antes impensable, pero no lo imposible. Si además se sabe que algo se ha he-

cho, se sabe también que debe de existir un método para lograrlo y se investiga para encontrarlo con mayor fe.

El paso de la tiza y el lápiz al rotulador y el espray en los años sesenta y setenta explica, sin lugar a dudas, el gran salto cualitativo del grafiti decimonónimo a un grafiti del siglo XX. Sin embargo, la era de la tiza no ha concluido y puede afirmarse que maestros como Julian Beever, Kurt Wenner, Manfred Stader y Edgar Muller, que la han llevado a cotas extraordinarias, gracias al desarrollo de la anamorfosis en el grafiti sobre suelo o del arte urbano y público, demuestran con sus trayectorias que las posibilidades de un medio dependen de la maestría del autor y la falta de complejos. Que esta eclosión fuese coetánea a la eclosión del Getting Up en Europa o del Serigraffiti francés responde a un altísimo y general desarrollo cultural, en unas condiciones óptimas para que se ejerciese la libertad de acción en el espacio público. La tiza sigue siendo la técnica reina en la horizontalidad, mientras que el espray lo es en la verticalidad.

Sin duda, el relato de la Historia del Grafiti es el relato de las revoluciones culturales, de los movimientos sociales y del progreso tecnológico popular. Resultaría tentador determinar la existencia de unas edades del grafiti, parangonando a Hesíodo: la Edad del Dedo, la Edad del Palo, la Edad del Sílex, la Edad del Graphium, la Edad del Diamante, la Edad de la Tiza y la Edad del Aerosol; incluso, considerando el peso de ciertos soportes, la Edad del Árbol, la Edad de la Cueva, la Edad del Muro, la Edad de los Vidrios y la Edad de los Vagones. Sin embargo, no es más que un juego chistoso propio de historiadores que sí puede hacernos entender que el desarrollo económico-tecnológico y el entorno medioambiental están muy presentes en la constitución de un marco de oportunidades expresivas. Esto es, nos advierte de una genealogía reconocible a lo largo de la transmisión de ciertos hábitos culturales, a través de las alteraciones del contexto cultural, sin que se hayan transformado las necesidades vitales fundamentales de los individuos y los mecanismos de satisfacción. Se reconoce un mismo hábito, con sus mismos motores y objetivos fundamentales, al margen de la modificación del juicio so-

cial de los mismos, trasladados a nuevos soportes o nuevas técnicas que guardan entre sí ese parentesco que las hace reconocibles como parte de un mismo fenómeno.

Técnicas

Se puede determinar en el campo de los instrumentos, tres conjuntos de técnicas, básicas y directas: las incisas –que dan el nombre al grafiti–, las secas y las húmedas. Si atendemos, además, al factor de la tensión furtiva, entenderemos que puede hacerse otra clasificación, no tan estable, en relación con la acción. Se compondría de otras tres categorías: las técnicas lentas, las rápidas y las ligeras. Responden al grado de proximidad del instrumento con la materia del soporte para generar una forma o imagen, así como la dureza o suavidad del gesto, por lo que no siempre un instrumento rápido genera una técnica rápida, si la cualidad de la materia lo impide. También la mayor destreza en el manejo, puede acabar convirtiendo una técnica lenta en rápida, y ligera en rápida. Las técnicas intrusivas son técnicas lentas, si el instrumento labra o talla una materia dura, generando una fricción que frena la gestualidad. Ésa es la cualidad fundamental de una técnica lenta: la ralentización u obstaculización del gesto. La incisión puede ser lenta, ligera o rápida, dependiendo de la cualidad matérica del soporte y la profundidad del marcado. Las técnicas superficiales, que se aplican rozando la materia con el instrumento para depositar una sustancia, ya sean técnicas secas o húmedas, suelen ser rápidas, salvo que requieran de llevar un recipiente para la sustancia a aplicar y ésta sea densa o pringosa, pensemos en una brocha y un cubo de brea, entonces es lenta. Y las ligeras suelen estar bien representadas por aquellas que no necesitan de un recipiente exento para la pintura o tinta, y permiten una mejor y más seguida progresión del ductus. Así vemos que la tiza o el aerosol son técnicas ligeras, siendo una seca y otra húmeda. El rotulador y el espray caracterizarían al grafiti contemporáneo como húmedo y fluido, dotándolo de una ligereza y continuidad que resalta la gestualidad. Por supuesto, cuando

el instrumento evita el roce con el soporte, por proyección, se convierte en una técnica sumamente ligera y veloz.

Aunque esta última clasificación sea más propia del grafiti, la más estable es la primera serie, y la fortuna en su uso a lo largo de la historia ha dependido del imperativo de la prestancia, la oportunidad, la expresividad o la velocidad. Su distinción ya es aplicable en los tiempos clásicos, donde las técnicas más comunes son los carbones, los pinceles y los estiletes de hierro o hueso (Garrucci 1856: 6), o en la modernidad, en el siglo XVIII y XIX, donde los instrumentos grafiteros más comunes son la pluma, el lápiz, el estilete y el pincel (Jouy 1813: 169), además del diamante (Hurlo Thrumbo 1731: VI), que hizo furor en el siglo XVIII. Desde esa base, los siglos XX y el XXI nos traerán la invención de nuevos instrumentos que se integrarán en alguno de esos conjuntos.

Sobra decir que en esta categorización trinaria no se encuentran algunas modalidades de grafiti difíciles de aceptar por la generalidad de los especialistas y que pueden ser muy efímeras o implicar un alto grado de fugacidad. Por mi parte, el uso del vapor-humo o la luz serían elementos aceptables, al margen de su técnica de aplicación, que siempre adoptara un toque altamente ligero y efímero.

Por ejemplo, el uso del vapor o el humo para la escritura, ya sea blanco o de colores, es habitual en el contexto aéreo, gracias al desarrollo de la aviación y de los circos de acrobacia aérea. Ya antes existían códigos de señales del humo que no tenían por qué reproducir una escritura alfabética, pero la traslación de la escritura al aire crea un impacto inusual. Por supuesto, para considerarse grafiti debe cumplir, al menos, con la invasión del espacio aéreo o el requisito de la libertad de acción, independientemente de su contenido. No obstante, no es un medio muy usual, aunque la vulgarización de los drones voladores pueda abrir nuevas posibilidades de escritura no tutelada en el aire.

La modalidad más común y antigua se liga a la condensación del vapor (vaho) o la concentración del humo (carbonilla) sobre una superficie estable. En ambos casos suele maridarse con el cristal, el metal, el muro

pintado, etc. como soportes y el dedo como instrumento. Curiosamente, el aspecto húmedo y acuoso del vaho, que nos remite a lo purificador, se contrapone al aspecto pulverizado y seco de la carbonilla, considerada impura, al ser suciedad real, por lo que grafitear sobre ella puede llegar a valorarse, físicamente, como un acto de limpieza parcial o anulación de lo impuro. Ambigüedad considerada en el desarrollo de la técnica del *scrubbing*, que indirectamente nos advierte de la falacia polucionista y de que lo que en verdad irrita al poder es la representación gráfica libre.

El uso de la luz es otra cosa, mucho más explorado, desde el primitivo e infantil uso de espejitos para dirigir la luz hacia personas u objetos, así como trazar con sombras figuritas imaginarias sobre las paredes, hasta experiencias garabáticas o siluetizadoras de mayor fijación, como las presentes en los schadogramas de Christian Schad o los rayogramas de Man Ray en el primer tercio del siglo XX, precedentes del Light Painting que se ha maridado al Arte Urbano, gracias a artistas de la talla de Philippe Echaroux. Por supuesto, serán los años sesenta y la Contracultura la que abrirá el uso y disfrute de la luz para todo, mediante proyecciones de diapositivas, de cine, uso de estrobos, luz negra, fluorescencias, etc. (Wolfe 2000: 248, 256, 273, 297-298, 373-374, 376, 431). Proyectar imágenes abstractas o figurativas, o lanzar escritos era un rasgo de su fruición experimental. Por ejemplo, en el Trips Festival del Longshoremen's Hall de San Francisco de 1966, se escribían textos en color sobre acetato que se proyectaban sobre paredes interiores (Wolfe 2000: 275-277), una propuesta bastante efímera y muy centrada en lo espectacular del acontecimiento. Lo mismo se puede decir de la instalación participativa *Mur à graffiti éphémères*, de Roland Baladi, expuesta en la Semana Sigma de Burdeos de 1967, donde la misma luz era el instrumento de escritura y donde se resaltaba lo fugaz de la huella luminosa frente a la incisión o la pintura (Popper 1989: 217).

Dejando atrás esos precedentes que nos recuerdan que no hay nada nuevo bajo el sol, aunque lo parezca quizás, ese uso de la luz como materia sí pueda considerarse un distintivo del Graffiti o Postgraffiti experimental en la transición del siglo XX al XXI. Está presente en proyectos como

los realizados por El Tono o el Graffiti Research Lab, y resulta un recurso vivamente excitado, a causa de la exploración de estrategias capaces de superar la presión persecutora y represora contra el grafiti, resaltando el aspecto efímero, la tendencia espectacular del fenómeno y una faceta tecnológica muy deslindada de la realidad cotidiana a pie de calle y a la que pocos tienen acceso. Hecho que resalta lo necesario, para que una técnica se convierta en un signo de época, de su accesibilidad o asequibilidad, a pesar de su originalidad o de que podamos entender el uso de la luz y la sombra como una constante estética desde la Prehistoria.

Sin duda, las técnicas húmedas, gracias a la eclosión sesentaiochista de las pintadas, en la que incluimos al Writing, han sido las responsables de dotar al grafiti del siglo XX de su aspecto más moderno, afianzando la impresión de que el grafiti inciso es una reminiscencia del pasado y contribuyendo a valorarlo como una técnica primitiva y agresiva, con lo que comporta de asignación retroactiva de un significado peyorativo sobre una etapa histórica 'superada'[95]. Sabemos que en el pasado esa percep-

[95]. La percepción anacrónica de una técnica depende en gran medida de su adaptación a los nuevos tiempos, especialmente a su capacidad para responder a nuevos retos expresivos y operativos. En esa puesta al día de la incisión, el acribillado o el raspado, destaca el *scratching tagging* de los escritores de graffiti u otras experiencias por parte de artistas urbanos, tales como 3ttman, Vhils, Borondo, Moose, Orion, etc. Por ejemplo, el *scrubbing* o frotado denota un actuar primitivo, pero constituyó por un tiempo un brillante subterfugio contra el aparato jurídico-policial.
Esas técnicas tienen una particularidad: se comportan como metáforas del grabado a fuego. Esto es, cuando se decide pintar directamente en un muro, se puede estar diciendo un 'voy en serio', que de emplearse un letrero no sería tan creíble. Así podemos entenderlo en un contexto donde sobrando otras posibilidades, se opta por escribir sobre la pared. Un ejemplo literario lo tenemos en el relato de los preliminares de la *Operación Bertram* (1942), cuando David Fisher, en su biografía de Jasper Maskelyne (Fisher 2007: 421), le sitúa escribiendo sobre el muro de su taller o despacho un aforismo que guiará la filosofía de su equipo de trabajo, antes de emprender la tarea. Lo hace pudiendo fácilmente echar mano de papel, cartón, tablones, lona... pero opta por hacerlo, con un efecto dramático, sobre una pared. Cierta o no la anécdota, lo que vemos es que grafitear da mayor peso al mensaje, gracias a que no está realizado sobre un soporte fungible, sino sólido. Acto que recuerda a otros célebres grafitis militares, preliminares a la hora del sacrificio (Figueroa 2014: 80, 110). Ya, si se emplea una téc-

ción no era tal, pues la talla y el grabado eran aún signos de dominio técnico y de estar al día. El primitivismo de un medio como el grafiti, en sentido estricto inciso, quedaba supeditado al dominio de una retórica y una caligrafía en el siglo XVII, XVIII y también XIX. Dependía de la arístípica calidad de la huella. El grabado en vidrio denotaba en el siglo XVIII modernidad, no salvajismo, puesto que el cristal, el vidrio o el espejo no eran objetos propios de la esfera primitiva.

Por otro lado, las técnicas secas –preeminentes antes del espray y el rotulador– se han quedado hoy en día muy reducidas al ámbito infantil en líneas generales. Han adoptado un aspecto inferior, rústico. Sin embargo, la tiza o el grafito tenían una resonancia escolar en el siglo XIX que los convertía en medios 'cultos', acrecentados en su novedad con la aparición del color, por encima de los negros carbones o de esa brea, alquitrán o betún asociados con labores manuales o infames, propias de calafateadores, albañiles o limpiabotas. Por otra parte, se prestaba tanto a un uso caligráfico como a la emulación de lo tipográfico, en el nuevo imperio de los cánones de imprenta, que a la larga contribuyen al traspaso generalizado a la tinta y la pintura.

La fuerte renovación de la cultura material del grafiti desde el siglo XIX, especialmente tras la Segunda Guerra Mundial, responde a la renovación de los hábitos de la sociedad en general. Del más tradicional uso

nica incisa, el resultado adquiere aún una mayor gravedad y talante fogoso. Estamos ante la formulación del pacto, de lo sagrado, donde lo ígneo o abrasivo es necesario que esté presente, literal o figuradamente.
Igualmente, en la adhesión de sustancias u objetos late el hábito primitivo de pringar. El uso del chicle o de la plastelina va en esa línea y han de considerarse sustitutos o desarrollos culturales de excrecencias corporales, sublimadas en portentos escenográficos como los *chewing gum alleys* (Figueroa 2014: 103-104). En cambio, el empleo de imanes como soportes (*minis* o *magneto steaking*), ideado por Tomi para lanzar *tags* y pegarlos en altura, en señales o estructuras urbanas metálicas, adquiere un aire muy contemporáneo al distanciarse mucho más de lo orgánico (Figueroa 27-2-2014). Frente al soporte del papel o la pintada directa, prefiguran la fantasía de estar ante un grafiti de la era espacial. Otra experiencia singular, hija del paradigma ecologista, que nos reconecta con la naturaleza en el marco urbano y al tiempo la sitúa bajo nuestro dominio, son los ensayos biografiteros de Anna Garforth con musgo.

del carboncillo, la tiza, gis o yeso, la cal, la brea o pez, la navaja, incluso la sangre u otras sustancias corporales menos nobles, pasamos a la pintura industrial, el *cutter*, los aerosoles, las ceras, los rotuladores, el chicle, la plastelina o el típex, el esmalte de uñas, los betunes, los mordientes, etc. Una auténtica renovación formal del paisaje grafitero, al margen de las aportaciones de los obradores de los pintores o rotulistas de pincel fino. Por otro lado, hay que señalar también el trasvase de gran parte de la pulsión expresiva que convergía en la práctica grafitera a medios vinculados con la cultura del papel y la fotoimpresión, desarrollándose toda una cultura del recorte y el *collage* desde el siglo XVIII, muy popularizada a finales del XIX y durante todo el XX; aunque tanto el grafiti como el fotomontaje no nutrirán el arte hasta la irrupción de las vanguardias del siglo XX. Es curioso cómo en una tipología tan clásica como el grafiti carcelario, el trazado manual de las representaciones de objetos de deseo se sustituye por representaciones impresas, dando un aire más moderno y ordenado a dichos espacios, más propio de o apropiado a nuestro presente tecnológico.

De este modo, el afiche o el cartel, las estampas, las fotografías o las postales, los recortes de prensa, la pegatina, la cinta adhesiva, los imanes, etc. han renovado operativamente la acción humana marginal o íntima. Han acabado sustituyendo sustancialmente la acción directa y manual sobre el soporte, no pudiéndose considerar dentro de lo entendible como grafiti, pese a compartir aspectos como la transgresión, la libertad de expresión o sufrir la represión por su saturación e hipertrofia. Incluso las nuevas plataformas digitales que nacen en el tránsito al siglo XXI han absorbido gran parte de sus funciones y potencial comunicativo, subrayando más aún la nota de la manualidad como un rasgo propio de la práctica grafitera, frente a esa cultura digital que surgió de la cultura de los botones, timbres y palancas, y el imperativo económico-cronológico de lo instantáneo. Sólo técnicas a medio camino de la producción industrial y la producción manual, dado su componente artesano, pueden considerarse todavía dentro de los límites de lo reconocible como grafiti; por ejemplo, la llamada trepa, plantilla o esténcil.

Prestancia

La fortuna de un instrumento o una técnica para grafitear se relaciona con su fortuna en el contexto cotidiano. No es algo indistinto. Por consiguiente, la incisión, tan extendida en tiempos clásicos, se derivaba del uso habitual del *graphium* o el *stylus* en ámbitos como el escolar, el comercial, la administración doméstica o el funcionariado. Asimismo, la omnipresencia de los grafiti trazados con tiza en el siglo XIX y XX se debía a su consolidación como el instrumento más idóneo y ominipresente, desde la tienda más pequeña o la más vulgar tasca hasta los laboratorios científicos y los parqués bursátiles. El uso del rotulador en el tercer tercio del siglo XX sigue el mismo patrón. Lo que desentona es la aparición del espray en la cultura cotidiana, pues es de una sofisticación y especialización inusual. Hecho que nos señala la implantación implacable de una sociedad industrial y de consumo, que busca incrementar al máximo el rendimiento de una innovación tecnológica, aplicada a usos domésticos, no sólo a los propios de una actividad profesional.

Desde los años sesenta, el salto tecnológico que hizo posible pasar de manejar tizas a servirse de rotuladores y espráis constituiría un estímulo bestial para unos muchachos que no iban a tardar en hacerse notar en su manejo, puesto que ya lo hacían con los precarios medios a su alcance. El acceso a la pintura y, luego, al espray era una excitación añadida para cualquier niño o adolescente, puesto que ofrecía la posibilidad de explorar unas prestaciones que estaban muy por encima de lo que en un primer lugar se exigía a los materiales destinados al uso infantil, que evitaban ante todo el riesgo de la mancha por torpeza o juego.

Podemos, ahora, dedicar un tiempo a comentar algunos de los primeros episodios sobre el uso callejero y subcultural del rotulador y el espray, emblemas del grafiti postsesentaiochista y, en especial, del Getting Up filadelfo, neoyorquino o chicano de los sesenta (Gastman y Neelon 2011: 20, 25, 42, 48, 61).

El rotulador se conocía en Estados Unidos como *magic marker* (Kohl y Hinton 1969: 26; Castleman 2012: 111), en referencia a la marca Magic

Marker que creó en 1953 Sidney Rosenthal. A finales de los cincuenta ya se había extendido su empleo en el ámbito adulto y profesional. Su uso recreativo estaría muy ligado al ámbito infantil y no se efectuaría hasta los años sesenta. Esta progresiva familiarización haría que el rotulador entrase dentro de la órbita del grafiti infantil, transformando su aspecto discreto en un problema, a causa de su ostentación y su más aparatosa reparación. Por supuesto, dio pie al Getting Up neoyorquino, con tan felices resultados que hizo que los chavales abandonasen sin disgusto otros medios de escritura y dibujo más primitivos o pueriles.

La carrera tecnológica promovida por su dinámica fue demandando unas prestaciones cada vez mayores que permitiesen un trazado grande y vigoroso. Las marcas más populares en Nueva York por los años setenta eran los Niji, Dri-Mark, Uni, Mini-Wide o Pilot, entre otras (Castleman 2012: 57, 59), y su éxito comercial permitió ir ampliando su variedad de colores, capacidad, formato, tipos de punta, etc. La gran diferencia con el espray es que era posible su fabricación casera.

El espray como invento tuvo un gran desarrollo en diferentes frentes en los Estados Unidos de América, al abrigo de la Segunda Guerra Mundial, planteándose su uso en la aplicación industrial de pintura. La marca más reconocida de la primera edad de oro del Getting Up fue Krylon, fundada en 1947, que amplió su gama de barnices traslúcidos, para uso artístico o publicitario, al revestimiento opaco en color a principios de los cincuenta. Será a partir de entonces cuando, poco a poco, surja la posibilidad de que se plantee su uso fuera de un entorno profesional. Puede presuponerse que las bandas emplearon antes el espray que los escritores, pero su uso se convierte en indispensable para todas aquellas actividades que priman lo cuantitativo y lo expansivo, aunque el uso artístico resalte entre sus cualidades los efectos plásticos. Otras marcas emblemáticas de la primera edad del Getting Up fueron Red Devil o Rust-Oleum, entre otras (Gastman y Neelon 2011: 21), ligadas al bricolaje o las carrocerías de coche.

Una buena prueba de su incipiente introducción la encontramos en el magnífico plano-secuencia con que se abre la película *The Young Savages*

(1961), de John Frankenheimer, rodado en localizaciones del East Harlem. Durante el rodaje se registró accidentalmente una inequívoca y discreta señal que nos avisaba de lo que sobrevendría a finales de los sesenta en Nueva York y otras localidades norteamericanas. Algún chavalín había conseguido hacerse con un bote y se había divertido trazando, junto a otros, la tópica línea continua a lo largo de una serie de fachadas. El espray se había convertido en un juguete y su chorro fluido e intenso era una de sus extraordinarias prestaciones. Por supuesto, no tardaría en aplicarse a las firmas infantiles. Otra producción posterior confirma en el mismo área de Harlem la aplicación del espray en las firmas callejeras: *The Pawnbroker* (1964), de Sidney Lumet, nos ofrece la visión de *tags* ya trazados con aerosol, como el de un tal Jim, bastante antes de los *tags* con rotulador de Taki 183 por el mismo Manhattan.

Si en esas películas observamos un precario y rudimentario grafiti callejero, fruto de chiquillos, *corner boys* y bandas –aún ligado al uso de latas de pintura, brochas y pinceles en su versión más sofisticada–, gracias a esos registros reconocemos el descubrimiento del espray por parte de una generación anterior a la que más tarde protagonizaría la génesis del Writing. Como toda innovación, el niño es capaz, por su marginalidad social, de imaginar innovaciones que el adulto común no consideraría y que menos pensaría destinar al universo infantil. El niño no tiene empacho en aplicar el descubrimiento del aerosol de pintura a su mundo inmediato y, por tanto, refigurar con él el grafiti infantil. Este factor infantil rompe, en consecuencia, cualquier planteamiento difusionista, supeditado –eso sí– a la difusión comercial del aerosol de pintura.

Por otro lado, otros ámbitos anticonvencionales también eran propensos a la experimentación y a plantear otras maneras de hacer que fuesen chocantes para la buena sociedad. En la obra de Tom Wolfe, *The Electric Kool-Aid Acid Test* (Nueva York: Farrar, Straus and Giroux, 1968), vemos entre 1964 y 1965 a los Merry Pranksters haciendo uso de pintura fluorescente, en lata o aerosol, para decorar vehículos, habitáculos, cuartos de baño, muebles, prendas, calzado, escayolas, guitarras, el propio cuerpo, árboles, animales o simplemente jugar en el suelo (Wolfe 2000: 104-105, 107, 140-141, 127-128, 147, 151, 158, 160, 164-166, 173, 175, 178,

183, 193, 215-219, 231, 234-236, 238, 246-247, 258, 265, 274, 298, 328, 330, 336-337, 339, 342, 361, 376, 385, 416-417, 430, 433). Wolfe cita la marca Day-Glo, creada en 1946 y especializada en pintura fluorescente, una clase de pintura que nació para aplicarse a la industria del espectáculo y que tuvo un gran desarrollo con su empleo militar durante la guerra y con su inclusión en el diseño de paquetería y productos de consumo a finales de los cincuenta, antes de convertirse en una seña de identidad de la psicodelia beatnik o hippie. Las cualidades de una pintura revolucionaria, como la pintura fluorescente o la pintura en espray, por separado o combinadas, se prestaban genialmente a la representación de una renovación cosmovisional, asentada en la intensificación de lo sensorial y vivencial.

Evidentemente, la fortuna técnica no radica tanto en el deseo de perduración de la huella o en el impacto resultón del efecto técnico, aunque cuando se desea y se cumple con esa expectativa se acabe prefiriendo determinada técnica y se potencie el esmero en la ejecución; sino que el éxito en su momento del *graphium*, el *stylus*, la tiza, el rotulador o el aerosol respondía a una cualidad operativa básicamente práctica: son instrumentos autocontingentes. Esto es, el objeto escriturario no requiere de un segundo objeto que cumpla la función de recipiente para la sustancia que quedará impregnada en el soporte. Obviamente, se ha grafiteado con contenedores y aplicadores por separado, con apuro o satisfacción, pero en contextos de tensión furtiva los instrumentos que son al tiempo aplicador y recipiente se convierten en los más óptimos. Cada cual tiene sus pros, aunque no concurran todos a la vez: mecánica simple, efecto permanente, inodoro, silencioso, limpieza, salubridad, grandiosidad, etc., así como sus contras: difícil manejo, holoroso, ruidoso, deja mancha, tóxico, pequeñez, etc.; pero nada puede negar que facilitan una ejecución cómoda y rápida —condicionada, en el uso de técnicas húmedas y en composiciones complejas, a la velocidad de secado de la pintura o tinta—.

He mencionado mecánica simple, pero esa mecánica no se correlaciona siempre con un fácil manejo. Precisamente, el aerosol de pintura requiere un aprendizaje extraescolar de la mano y, por tanto, supone un

reto de habilidad. Esto nos advierte de un claro desfase entre el mundo adulto y el infantil o escolar. El aerosol, y también el rotulador de gran calibre, son instrumentos 'adultos', no juguetes, como sí son así vistos los rotuladores escolares o *toy markers* (Castleman 2012: 57, 59, 108), y los mismos escritores son los primeros que esperan que sean eso, objetos adultos que les exijan demostrar su maestría tras apropiarse de ellos.

En esa línea, la mejora tecnológica de los aerosoles de pintura en la España de los noventa, por ejemplo, provocaría que se acabasen viendo los espráis para carrocerías o para bricolaje —que habían sido el material usual en la primera etapa del Writing— como un material de porte menor, prácticamente para trastear. En la mitificación de los recursos existentes en la meca neoyorquina y con la aparición de marcas con mejores prestaciones, esos espráis pasarían a verse como 'de juguete', no siendo adecuados para hacer cosas serias o importantes, cuando sí lo habían sido cuando no quedaba otra. Posiblemente quienes plantearon vulgarizar el consumo de los espráis de pintura —a pesar de que los artistas de vanguardia no tardaron en emplearlos desde los años sesenta— no fueron conscientes de su posible uso para grafitear, sencillamente porque no se había reparado en que pudiesen acabar en manos de unos críos y era impensable que se acabasen integrando en la esfera del material escolar.

Por supuesto, cada uno de esos medios que caracterizan el grafiti de cada época constituye un signo de su tiempo y de compartimentación social o estratificación generacional. Además, nos hablan de un estadio de desarrollo tecnológico y cultural tanto pasado como presente, puesto que no se relevan del todo, sino que se acumulan y coexisten. Hoy por hoy asistimos a un conglomerado muy notable de técnicas, aunque alguna sea hegemónica hasta eclipsar al resto, según contextos. A ese maremágnum se suma también el uso impropio de instrumentos que no se han inventado para la escritura, dibujo o pintura, —por ejemplo, chicles, brocas, piedras de afilar, extintores, martillos mecánicos... —, ya que otra de las acepciones de prestancia es 'lo que está a mano'. Incluso se añaden las versiones caseras de aquellos instrumentos sofisticados, cuya mecánica podía reproducirse satisfactoriamente por medios sencillos,

como los rotuladores (Castleman 2012: 57, 59; Gastman y Neelon 2011: 25, 82; Gálvez y Figueroa 2014: cap. 11·5) o la fabricación de tinta (Castleman 2012: 59; Gastman y Neelon 2011: 25).

Ese ingenio es de índole popular y es común a otros contextos artísticos, pues radica en el deseo del ser humano por avituallarse de aquello que le permita alcanzar un resultado o un beneficio. En el campo de la música, tenemos la conversión de objetos caseros o de labor en instrumentos musicales, tal cual o modificados para sacarles un mejor rendimiento sonoro. Un recurso que fue normal hasta que pasó a la dimensión de lo excéntrico, con la consolidación de una industria especializada y masiva, y un aumento de la capacidad económica de las clases populares. No podía ser muy distinto en el marco de la escritura, también en el contexto del grafiti.

La entrada en una fase de sofisticación técnica generalizada provocaba una disyuntiva: seguir creando recursos o consumir los suministrados por el mercado. Sin duda, la superación del estigma infantil o primitivo entre los escritores, más la conversión en emblemas subculturales de ciertos productos industriales, obligaba a los escritores de graffiti a convertirse en ávidos consumidores de botes y rotuladores de marca. El problema era que aún no se tenía una capacidad de consumo autónoma y eso generaba una gran frustración, cuanto más se impusiese el deseo de lograr grandes metas, en cantidad y calidad. La consecuencia lógica ante la incapacidad de obtener el material necesario era el hurto, y así sería mientras la demanda superase a la capacidad de consumo, ya sea en el caso de los escritores de graffiti, altamente productivos, o de otra clase de grafiteros activamente perseverantes (Kozak, Floyd, Istvan y Bombini 1990: 39). La mejora económica de estos consumidores, el abaratamiento del producto y la toma de medidas en tiendas, almacenes y fábricas contra hurtos o robos serían algunos de los factores que irían atajando el *racking up* desde los años noventa en Europa.

Así pues, en el caso del Graffiti de los setenta y ochenta, las manipulaciones responden a la necesidad de alcanzar un estadio de desarrollo que la cultura material inmediata, escolar y también adulta, no permite. Este

ingenio fabril se aviva por la escasa capacidad de consumo del niño o el adolescente, que para solventarla estudia la forma de adquirir un producto inaccesible o prohibitivo sin acudir al latrocinio; o por el deseo de mejorar o superar las prestaciones de una producción estandarizada que le resulta insuficiente para lo que quiere crear o vencer las circunstancias hostiles que pretende superar, mediante su particular bricolaje e I+D subcultural. Con ello, da pie a la invención de nuevos instrumentos y nuevas prestaciones, incluida la adaptación para la pintura por analogía de otros útiles o materiales ajenos a la escritura o la pintura —como los citados extintores en el siglo XXI, unos 'espráis' sobredimensionados, o la tinta infierno, con alto poder de penetración, originaria de la industria del calzado–. Por ese motivo, la adscripción clasista o proscrita del Getting Up hizo que esa opción artesana fuese y siga siendo vista como un rasgo de autenticidad, autonomía y capacidad de supervivencia; al igual que en el Arte Urbano, donde la precariedad de medios tecnológicos reafirma su posicionamiento marginal, alternativo o anticapitalista. Desde una perspectiva histórica, lo raro no es fabricarse las cosas, como parte de ese saber salir de los problemas y sortear las limitaciones a través del intelecto, sino que el peso del mercado de consumo y del imperio de las marcas atrofie la capacidad de autoabastecimiento de instrumentos, por medio de la adaptación o de su manufactura completa, y anule el reconocimiento comunitario de ese mérito.

En otro sentido, la prestancia práctica se correlaciona con una prestancia simbólica. Ese aspecto es crucial en aquellos marcos en los que el aspecto transgresivo del grafiti se enraiza mucho más en lo material y formal, que en su contenido temático o no sólo en él. No podemos dejar de lado que la ambivalencia positiva-negativa del atributo de poder –y que lo hace reconocible– implica la posibilidad de inversión de su uso común o preponderante. Da igual que sea un útil constructor que se convierte en destructivo o que sea un útil destructor que se convierte en constructivo, ambas situaciones convierten al útil en un atributo especial, cuyo valor reside en las intenciones y cualidades de quien lo emplea y es capaz de dominarlo y de sacarle todo el partido posible para alcanzar su meta. Por ese motivo, el ingenio en saber reconvertir en instru-

mento de escritura lo que podría parecer a primera vista inútil para escribir, otorgaba al acto un cariz más auténtico como experiencia grafitera; hasta que la fijación de unos cánones modernos sobre el grafiti, postsesentaiochistas, determinó una corrección o decoro propios alrededor de un conjunto de útiles o medios aceptables en el contexto de una nueva marginalidad expresiva, reconocible y reconocida. Al grafiti contemporáneo no le quedaba otra solución que hacerse con instrumentos declaradamente contemporáneos.

Esa bilateralidad del instrumento es muy clara en el caso de las herramientas que se convierten en armas en situaciones extremas, pero puede ser muy inquietante cuando un útil de escritura se emplea en una agresión física, aspecto resaltado por la esfera literaria y en las leyendas urbanas y que, por tanto, es algo extraordinario o anormal. Pero, ¿qué es anormal respecto al uso? Por supuesto, el empleo de navajas para tallar debió ser por siglos una normalidad, hasta que su adscripción popular se concentró en el estigma del malvivir entre el siglo XIX y XX. La navaja como atributo callejero, como herramienta que remarca la transición de niño a adulto, exigía con su posesión un uso, un uso cargado de significados culturales. La contemplación, por consiguiente, de las navajas como útiles de escritura resalta su prestancia simbólica cuando el autor o su comunidad recalcan con ello una entidad hábil, incisiva, agreste, insumisa, proscrita o antisocial, adquirida por elección o imposición. Ese aspecto se hace patente entre esas subculturas nutridas por *corner boys*, nada o escasamente escolarizados, cuyos grafitis son precarios porque, aunque se interesasen por la expresión gráfica, se contentaban con un ejercicio rudimentario, pero de gran calado expresivo.

La angulosidad del trazo, característica de la talla, emana de las prestaciones del útil y del gesto que se imprime en su manejo, pudiendo éste trasvasar las cualidades expresivas de un útil a otro cuya capacidad expresiva sea fluida. Si una brocha o un rotulador se manejan como una navaja o se trata de reproducir su estilo gráfico acuchillado, su huella será a todas luces asimilable, acarreando consigo una resonancia tosca o agresiva. Qué decir de la dulzura que puede transmitir una incisión de

trazo ligero y continuo, quizás no hecha con navaja, sino con una punta de acero o una gubia; contrapunto similar, al aspecto bruto y sanguinolento que destila la proyección deslavazada y salpicada de un fumigador manual, en el terreno de las cursivas técnicas húmedas.

El choque presente en el grafiti moderno entre una gráfica angulosa y plástica chorreosa una gráfica cursiva y plástica fluídica, causada en origen por la prestación instrumental, podría afectar a la prestancia simbólica, pero siempre y cuando se dé la divergencia conceptual. Por ejemplo, la frecuentración por *hells angels* del rancho de los Merry Pranksters en La Honda, desde su fiesta de bienvenida en agosto de 1965, hizo que éstos dejasen sobre una mesa redonda de madera sus firmas talladas a punta de navaja (Wolfe 2000: 205-206, 282). El posible carácter invasivo, en origen, quedaba neutralizado por los vínculos de amistad entre esos felices anfitriones salvajes y los bárbaros de la carretera, además de por la flexibilidad *hip*. Pese a ello, el contraste entre esas tallas incontestables y las pinturas fluorescentes hippies resaltaban una oposición filosófica en relación a los medios para alcanzar cualquier objetivo, no sólo para expresarse. Ambos representaban dos formas de vivir el grafiti a las puertas de la más increíble metamorfosis, formal y vivencial, del medio.

La oposición simbólica, agudizada por la modernidad y su desarrollo escriturario, entre las primitivas técnicas incisas y la revolución pictórica se diluía dentro del festival de lo anticonvencional y alternativo, recalcando que la prestancia de los instrumentos viene determinada por el sesgo agresivo o pacífico del desarrollo culturo-material y conceptual que hay detrás. La evolución de las firmas angulosas a las cursivas formaba parte de una transformación cultural, de la huida de un mundo agresivo que deambulaba entre el palo seco de la tipografía fascista y las muescas navajeras de los barrios bajos. También nos hablaba de que el grafiti de interiores o con una clara fijación con el territorio es más propenso a un ductus sentado, mientras que la generación de una tensión furtiva notable impulsa al grafiti, especialmente callejero, hacia la cursividad del trazado. Punto que nos señala cómo todas las escenas se ini-

cian en un clima desahogado, pero poco a poco van viéndose influidas, consciente e inconscientemente, por la presión persecutoria en sus mismas maneras de maniobrar y conducirse.

Los hippies fueron el primer episodio de una nueva subculturalidad predispuesta y entregada al desarrollo gráfico, plástico y artístico en general como parte de la búsqueda de su identidad, de su transcendencia en la fluidez del aquí y ahora, y de una entrega a la edificación de un reino de paz en conexión amistosa con la materia. La contraposición o sustitución de las navajas y las pistolas por rotuladores, espráis o instrumentos análogos por los *writers* es toda una adhesión a un nuevo paradigma social, pacifista y que rechaza acogerse a las fórmulas tradicionales de *damnatio* para simbolizar un mundo nuevo o la conquista del poder, que otras subculturas postmodernas también comparten. Su prestancia simbólica refleja el desapego hacia la violencia metálica, la fractura traumática, aunque mantenga latente en su formalismo las viejas resonancias, a modo de evocación, o se dé rienda suelta a la fogosa analogía pistolera o explosiva como una suerte de exorcismo.

Por supuesto, se mantiene un simbolismo combativo en la concepción formal más dura o abandonada, pero se sujeta a una ambigüedad. Por ejemplo, el talante acuchillado y ferretero de los diseños a lo heavy o punk –transmitido al grafiti, como en los casos del Pixoçao o del Graffiti Autóctono madrileño– se iría reafirmando como un simulacro lúdico-psicológico, a medida que se descarga de esa resonancia literalmente agresiva, en consonancia con la progresiva ausencia de las verdaderas navajas en la cultura material inmediata y con la desaparición del navajeo como estrategia de combate callejera o institucional. Esto es fundamental para entender lo absurdo de aplicar sobre una estética una condena inversamente propocional a la fijación en sus formas de un valor enteramente simbólico, cada vez más alejados de unos modos de vida físicamente agresivos, pero que no rechaza la persistencia de una humanidad subconsciente que deambula, en conflicto constante, entre el hombre natural y el hombre civilizado, y que requiere de un aparato icónico que lo exprese con precisión y verismo.

Así se ha asentado, con ceguera fanática, la persecución de este subterfugio cultural 'pacifista' que es el grafiti, contrariado por una reacción represiva que equipara el sustituto con lo sustituido. Cuando el alcalde de Nueva York, John V. Lindsay, prohibió portar aerosoles de pintura en las infraestructuras y edificios públicos (Castleman 2012: 185; Gastman y Neelon 2011: 71) o se plantearon medidas para controlar o impedir la venta de aerosoles o rotuladores a menores de edad, ya fuese en Nueva York o en otros puntos de Estados Unidos (Castleman 2012: 185, 187-189; Brewer y Miller 1990: 363), prácticamente poseer esos artículos de escritura, dibujo y pintura se igualaba con el hecho de adquirir y portar armas. Postulado que contó con el rechazo de los fabricantes y vendedores. Esa medida política dotó al espray de un halo destructivo que, precisamente, no tiene en origen, y que de querer tenerlo resultaría insuficiente (deterioro) o ridículo (deslucimiento). Algo parecido sucedió en Argentina en los años ochenta, pero poniendo el acento en el usuario, sin dejar de reconocer la peligrosidad del espray como instrumento subversivo. Allí se organizó la toma de datos para la policía en las pinturerías, para identificar a los que comprasen espráis (Kozak, Floyd, Istvan y Bombini 1990: 60). Entendemos que sin distinguir entre adultos o niños, una consideración hija de la cercana mentalidad totalitaria, inculcada por el régimen dictatorial, caído en 1983.

En suma, entre lo pragmático y lo simbólico, el uso de un dedo, un *graphium* o un *stylus*, un clavo, una navaja, un carbón, un yeso, un trozo de ladrillo, un grafito, una cera, una tiza, brea, tinta, pintura aplicada con pincel o brocha, un aerosol, un rotulador, un diamante, una broca, etc. viene determinado por el principio de oportunidad y prestancia, dentro de las posibilidades tecnológicas de cada contexto, la capacidad de acceso y las expectativas de impacto. El principio de oportunidad será principal en contextos altamente represivos –ya lo hemos tratado previamente–, mientras que el de prestancia es universal y decisivo en la fijación del uso ordinario de un instrumento, aunque luego exista una indiscutible especialización en la técnica, según el medio, o revolotee el carácter simbólico de ese instrumento, conforme a los patrones o clichés de cada tipología o cada comunidad grafitera, y a su ajuste a la versatilidad expresiva del ductus gráfico.

Es así que el factor de la simbolización o consagración-estigmatización del medio o la materia empleada, el retrato mediático-literario contemporáneo de la práctica y la creación de un mercado específico de productos para perseverantes del grafiti –característica peculiar de las últimas décadas, sin precedente histórico–, puede ser determinante para el predominio de un instrumento o técnica a nivel popular. Algo que parece acusarse en la actualidad en torno a la figura del escritor de graffiti, con la consolidación de rotuladores y espráis, cuya hegemonía en el paisaje grafitero de los ochenta y noventa sólo se ha cuestionado con la irrupción de los artistas urbanos, abiertos a la experimentación instrumental. Un volumen de negocio enorme, que jamás antes había estado presente en el grafiti a lo largo de la historia.

Pero todo eso no puede redibujar la entidad básica del fenómeno, que se funda, sobre todo, en el ingenio para alcanzar un objetivo. La cabeza sigue siendo el principal instrumento del grafitero, siempre a mano y lista para proyectar lo que la voluntad pida.

Decoro técnico

La prestancia debe calibrar la funcionalidad del instrumento en relación con las circunstancias, por lo que no es oportuno emprender un *panel piece* con rotuladores de punta fina, un grafiti memorial alpino con una tiza blanca o un grafiti en el tablero de un pupitre escolar con un espray, a menos que no haya otro remedio y uno no quiera quedarse con las ganas. Suceso que acaece cuando la oportunidad se junta con la urgencia, alcanzando el grado del despropósito, lo temerario o el absurdo; o más rara vez, por buscar un impacto, no necesariamente cómico.

Evidentemente, la prestancia puede alterar el sentido original de una tipología de grafiti, cuando se procede a adoptar un instrumento inexistente en el momento en que dicha tipología nació. Por ejemplo, trazar un corazón mediante una incisión no emana el mismo significado que trazarlo con un espray, tratando de compensarse la pérdida de fuerza

expresiva con otros aportes, como lo cromático o la envergadura. El modo y la forma tienen un significado por sí mismos que, de alterarse, modifica el aparato conceptual de una tipología. El uso de la incisión habla más de la intensidad o perduración del sentimiento expresado que el uso de la pintura, y el efecto de un corazón hendido en la madera no es el mismo que el de un corazón trazado sobre unos ladrillos, aunque indirectamente el desarraigo de la incisión nos habla de un alteración cultural acerca del concepto del amor y su vivencia más relajada frente a lo que se planteaba en tiempos como un pacto duradero.

Por otro lado, posiblemente la pintura dote al grafiti de un aspecto más ambiguo, menos ceñido a un imaginario culturalmente masculino, y sea por ello más integrador en términos de género, desde la conciencia simbólica del fluido como una característica compartible por hombres y mujeres[96]. Parte de lo maravilloso del Getting Up es la integración tanto de chicas y chicos en una misma dinámica desde sus inicios, facilitada sin duda por el marco urbano, callejero e infantil-adolescente. Esto es, la alteración tecnológica puede emparejarse a alteraciones sociodemográficas y, por consiguiente, reflejarse en el grafiti de modo externo e interno, de manera directa o indirecta.

En consecuencia, dentro del decoro técnico hemos de plantear el decoro estético de la técnica, puesto que a veces la técnica elegida comporta un mensaje. Esa es la razón de que se mantenga con frecuencia el uso de la incisión, pese a su aspecto arcaico y visceral, y que se haya adop-

96. No es una apreciación estúpida. Una de las contribuciones de la gran revolución de las subculturas en su reivindicación de lo instintivo, la vitalidad y la naturalidad, es la progresiva capacidad de integrar rasgos femeninos o andróginos en la esfera masculina. Un ejemplo evidente es el uso del rosa o del color en general, especialmente estridente. Un proceso lento y sutil, visible desde el Jazz hasta el Punk y el Hip Hop. El Jazz —que puede entenderse como el punto de partida musical de la revolución de la cultura popular de Occidente, tras otras experiencias de difusión-absorción e impulsada por los medios periodísticos (Louvish 2000: 157, 166, 174)–, se sirve de una etiqueta que los más decorosos asocian con el significado de espíritu, vitalidad o pasión, pero que los más atrevidos ligan con el esperma o el flujo vaginal. El aerosol ayuda a esa asimilación, que retrotrae al ser humano a la esfera natural de una forma indirecta.

tado con éxito por el Graffiti, después de liderar la pictorización del grafiti. Lo que surgió como una táctica para eludir la política de limpieza y mantener vivo el *tagging* interior, en reacción a la política represiva y como pequeña revancha a la derrota de 1989, se ha convertido en un capítulo más de la historia del Subway Graffiti y del Getting Up en general. La incisión, el rayajo, comporta un contundente significado de radicalidad o primitivismo, acentuado con un determinado estilo gráfico, sentado, quebrado y de gesto duro e intenso. El efecto final, por supuesto, depende de la concurrencia de distintos elementos que condicionan el resultado formal final: dominio, ubicación, trazado, profundidad, densidad, tamaño, contraste, etc. Por supuesto, con los años se ha tendido a cursivizar e incluso se ha llegado a mistificar, haciendo falsos *scratchings* a manera de broma, a base de cera virgen.

En relación con el sabor añejo o novedoso que imprime una técnica, la modernidad de un soporte (un vagón de tren, por ejemplo) o de su base material (plástico, por ejemplo) carga o recarga necesariamente a la técnica de modernidad, por muy antigua que sea, aunque precise del empleo de instrumentos o materiales generados en la cultura material de su presente (rotulador, espray, *cutter*, chicle, pintauñas, cinta adhesiva, por ejemplo). En un marco en el que una técnica innovadora es predominante de modo general, esa técnica también insufla modernidad a cualquier soporte. Así se comprueba en el exitoso uso de diamantes sobre vidrio (Hurlo Thrumbo 1731; 1733; 1734; 1736), tan impactante como el uso de aerosol sobre metal, ya que ambos elementos se emparejan gracias al desarrollo tecnológico, tomando el aspecto de un icono de época. Otro aporte moderno es el uso de estampillados (Figueroa 2004: 154), que requieren la elaboración de un instrumento-aplicador que se crea para la ocasión. El uso de tampones —como las trepas— comporta un innegable cariz contemporáneo, asociado con la sofisticación industrial del mundo gráfico, a pesar de recordar pautas operativas antiguas o primitivas. Finalmente, hemos de pensar en cómo las marcas comerciales dotan de modernidad a sus productos para escribir, dibujar o pintar, hasta el punto de reducir el valor de lo casero y, al tiempo, se revisten de un *glamour* clásico las viejas marcas o los productos descatalogados.

Esto nos abre la puerta de otro decoro o fidelidad técnica que, además de suponer la expresión del vínculo con una tradición o un rasgo de autenticidad, garantiza la carga energética del grafiti. Por ejemplo, el grafiti vinculado a rituales mágicos establece el uso de la entalladura o el uso de carbones en su vertiente más común (Caro 1990: II, 268; I, 409), siendo muy raro que se sustituya su uso por propuestas más novedosas, que devaluarían el aura que se intenta generar. El peso mágico de esas técnicas o de los instrumentos o materiales implicados no permite una sustitución caprichosa. El uso de fórmulas alternativas o de sucedáneos debe homologarse adecuadamente, para no quebrar la lógica simpática. El uso de nuevos materiales o técnicas encuentra un gran escollo cuando la reacción ortodoxa no se limita sólo a una razón pragmática o simbólica, sino que apela a un valor energético presente en los materiales o utensilios implicados dentro de una ritualidad. Que se detecten situaciones así, 'infieles', delata o un conocimiento defectuoso de los rudimentos de la práctica de la tipología, lo que sería una torpeza o ingenuidad, o estaríamos ante una mistificación. Igualmente el atrincheramiento férreo en el uso de determinadas técnicas o materiales en algunos individuos, que llegue a eludir o desestimar de antemano otros usos, podría delatar en ellos una fe o fijación extrema o una actitud dependiente o supersticiosa, relacionada con su aura o poder.

Duración

La prestancia se enfrenta a un reto especial cuando se trata del factor tiempo. En términos generales, los tres conjuntos de técnicas —incisas, secas y húmedas— conllevan una determinada duración natural. La técnica incisa constituye la más duradera, pues su reparación exige un nuevo enfoscado o pulimentado, y aguanta mejor la erosión. En el caso de la pintura o los tintes, se suele optar por disolventes o el repinte para su eliminación, o igualmente se puede proceder con el raspado de la superficie. En cuanto a las técnicas secas, por lo común basta con bañar o frotar la superficie para que la sustancia adherida se vaya o salte.

Debemos entender que, a causa de la tensión entre la prestancia y las circunstancias, lo efímero se convierte no ya en una posibilidad, sino en una amenaza que se cierne sobre la fragilidad del soporte o la fragilidad de la técnica. Si ese rasgo estaba presente antes por la condición expuesta y abierta de los espacios tradicionalmente grafitógenos, ahora se duplica a causa del celo guardián y censor que se expande desde los espacios recoletos hacia los más públicos, ahora vetados a cualquier intervención espontánea. Este *totum revolutum* conlleva una aceleración de los procesos creativos, reduciendo al máximo los tiempos de ejecución dentro del reto planteado y manteniendo en mínimos la calidad material de la pieza, y supone una probabilidad menor de perduración para cualquier grafiti, a causa del gran desarrollo de los medios de limpieza-restauración o de los que la facilitan.

He ahí un factor incipiente que rebasa la fragilidad de técnica y soporte: el interés y capacidad por limpiar, reparar o sustituir el soporte. Sin ese interés es imposible entender el altísimo nivel de desarrollo tecnológico en la obstaculización del grafiti y la reparación, así como la generación de todo un mercado alrededor de este objetivo, consolidado entre los años ochenta y noventa. La potencia de este factor agudiza la sensación de lo efímero, condenando a que se establezca como paradigma que determina su ciclo de existencia y caracteriza su entidad cultural.

Por supuesto, la aceptación de la imposición de que ciertas técnicas eran efímeras fue contestada y, por ejemplo, en el caso del Subway Graffiti fue muy elocuente que los *writers* neoyorquinos, en su guerra química con la MTA, llegasen a aplicar pintura epoxidia como base de su pintada y luego recubriesen ésta con una laca, para burlar la limpieza (Castleman 2012: 216). La imposibilidad de alcanzar el mismo ritmo de investigación, desarrollo, transmisión y adquisición de los medios que tenía el antagonista llevó a conformarse con una dinámica de resistencia y a reajustar los criterios vivenciales del Subway Graffiti. El imperativo de ver circular la pieza se relajaba y se optó por poner el acento en que la culminación de la misión concluía con la ejecución de la pieza en la cochera, más la foto que antes se hacía desde los andenes. No obstante,

el empecinamiento por volver a ver circular las piezas motivó nuevas estrategias para conseguirlo, como por ejemplo romper espejos, el *salto* o el *palancazo*.

Lo destacable es que la derrota en los vagones anticipó la derrota en los muros y la generalización de que la expectativa de vida de las piezas podía ser muy corta hasta en los barrios. Por supuesto que se sabía que el graffiti sobre vagones no podría estar para siempre corriendo de acá para allá, pero entre los crecidos en la vivencia anterior a la guerra química se sabía que el graffiti rodante había gozado de notable longevidad y no era un imposible pensar en su retorno, pese a las complicaciones. Era cuestión de esperar la oportunidad o encontrar el mejor lugar para hacerlo posible. Para los forjados en una realidad donde la vida de las piezas era reducida, la caracterización efímera de su quehacer entraba dentro de la normalidad, pero además asumen la persecución y el *buffing* como una reacción exterior también normal para con toda la actividad grafitera, se lo merezca o no.

El imperio de la temporalidad mal entendida se instauraba, generando frustraciones y carencias que los medios de registro fotográfico, audiovisual y digital paliaban y permitían sobrellevar, para bien de la continuidad de la acción. Medios que a corto plazo transformaron y revitalizaron el Getting Up, de un modo más acorde con el vigente modelo cultural de consumo y con una subsiguiente resignificación de la actividad. El desvanecimiento o la disgregación de la materia son efectos naturales, cuyo significado simbólico se quiebra cuando se ejerce de forma consciente una acción dislocadora o deformante de origen humano, pero más aún cuando se trastoca el ritmo orgánico, al omitir la decrepitud como fase del ciclo de creación y renovación. La aceleración de los ritmos de producción y consumo degeneran la naturaleza del grafiti tal y como se ha vivido durante siglos y, por consiguiente, el Graffiti acusa esa aceleración en dos bandas: una, la relacionada con el ajuste de la producción al ritmo marcado por el calendario de limpieza y segundo, en la instauración normalizada de un grafiti fungible en un paisaje tendente al vacío o a la unidireccionalidad de su composición, cuando anti-

guamente tendía hacia la acumulación renovada, solapada y colectiva, bajo un ritmo de remozamiento de las superficies y los elementos constitutivos del paisaje más reposado y extendido. El grafitero o el escritor de graffiti se ven dirigidos hacia un enfoque de la actividad más instintivo o visceral que merma su expansión emocional e intelectual, y tiende a reconcebir una actividad ajustada a una erótica recíproco-reflexiva hacia un onanismo unidireccional, con un *feed-back* social, truncado o parcial.

La implantación del paradigma higiénico y de un estado 'pulicial' no se puede entender plenamente, mientras no intervenga una imposición ideológica totalitaria, sin atender al abaratamiento de los materiales y de los costes de la limpieza que lo hace viable en un régimen de libre mercado. Por ejemplo, en un área tan concreta como el grafiteo sobre vidrio, el grafiti está hoy en día abocado a una vida corta, si se hace en un comercio en activo, no abandonado. El menor coste del producto, los seguros, etc. facilitan la tarea que en otros tiempos era prohibitiva. Por supuesto, el apremio por ocultar ciertos contenidos exigía el sacrificio a favor de la reputación del local; pero si no había premura por reparar, el grafiti en un ventanal o un escaparate podía durar lo impensable en negocios de poca monta, puesto que el vidrio es muy longevo, si no se fractura. Vemos, pues, que la presión por mantener una buena imagen requiere de la creación de mecanismos materiales que faciliten relativamente la consecución de la obligación y, por consiguiente, el arraigo del deber. No se puede exigir ir aseado, si no hay agua corriente al alcance de quienes han de estar limpios. Otra cuestión es que, asentado el hábito higiénico, se sobrecosten los gastos de los medios a modo de fraude o dentro de tramas prevaricadoras que tienen por objetivo exprimir el erario público o el capital empresarial, en beneficio de los empresarios del ramo de la limpieza y restauración inmobiliaria o sus comisionistas.

Prosiguiendo con el grafiti sobre vidrio, podemos entender que un estadio de desarrollo cultural en el que sea fácil la reparación o renovación material disuada del ejercicio de este grafiti, si tenemos en cuenta que, aparte del posible deleite erótico-manual, lo que se busca es permanen-

cia. La removibilidad, por tanto, actúa como disuasor. Sin embargo, cuando se garantiza una buena visibilidad, como en el caso de un escaparate, por poco que sea el tiempo, siempre vale la pena. Así sucede al darse una alta concurrencia de observadores, en áreas de una alta actividad comercial. A pesar de la breve existencia del grafiti que promete la ubicación, constituye una estrategia de visualización fácil y destacada, merecedora de estudio. El espectador tiende a mirar a través de las cristaleras de modo natural, ya sea desde dentro o desde fuera, topándose con la interferencia del grafiti en su campo de visión, que se superpone al paisaje o a lo exhibido con insolencia o inocencia. Por supuesto, tan eficaz es el vidrio como plataforma de exhibición gráfica, que el propio comerciante lo ha considerado soporte de sus rótulos, mediante pinturas, lacas o, más modernamente, vinilos.

Ahora se abre otra cuestión interesante: distinguir, en la elección de una técnica contundente, entre la intención de transcender en el tiempo y la de incrustarse en el receptor. De nuevo vemos en el grafiti sobre vidrio que, en el caso de los grafitis registrados en comercios (Hurlo Thrumbo 1733: 4-5), prima el interés por agarrarse al sitio. No es muy distinto al *scratching* de firmas actual, pero con un matiz: su tema se ajusta al sitio, está directamente relacionado con el uso del local o habitáculo. Incluso si es una firma, su anclaje con fuerza sobre la cristalera le da un tono todavía más publicitario. No puede afirmarse que exista un deseo de perpetuarse, como en el caso del grafiti turístico, por la comentada cuestión de la removilidad, pero sí de ligarse estrechamente al lugar: clavarse a martillo como los pasquines o, más correctamente, ante el latente símil abrasivo, quedarse marcado como con un hierro candente.

Algo más de un cuarto de milenio después del furor setecentista, los escritores de graffiti retomaron la técnica sobre vidrio en el contexto de las guerras antigrafiti. Su objetivo principal sería torear las medidas de limpieza en los sistemas ferroviarios, pero aquello se extendería a toda la red de transporte urbano y a las calles. Por ejemplo, el bombardero Vazen optó por rayar escaparates en el centro de Madrid (Ahrens 27-11-1996: 5), ajeno a cualquier otro aspecto que no fuese la exhibición pú-

blica y, si acaso, recalcar su radicalismo y autenticidad, al servirse de una técnica ahora vista como 'muy salvaje', con un estilo bastante alejado del ductus refinado del siglo XVIII. No establecía un contacto con el comercio o el comerciante, ni un diálogo con lo comerciado, sólo se acoplaba esperando pregonarse por el mayor lapso de tiempo posible.

Curiosamente, el éxito de un instrumento como el rotulador frente a la tiza se basaba en el carácter indeleble del primero, hasta que el conocimiento común del uso de disolventes asequibles (alcohol, aguarrás, etc.), igualaba la situación. Se vencía, ante todo, el factor meterológico. Pese a no superar la reacción antrópica, la mejor visualización de la tinta fortalecía la posición del rotulador como instrumento; su coste valía la pena de todos modos. El espray contaba todavía con más ventaja, pues no sólo su material era más difícil de borrar, sino que su envergadura podía disuadir de emprender la limpieza; exigía unos medios de aseo costosos y casi industriales, en mano de especialistas. Sin embargo, nada determina absolutamente la duración de tal o cual grafiti; el azar sigue siendo un factor presente, aunque a menudo se tilde como tal los factores que se desconocen.

No pensemos que todo grafiti asume una existencia breve ni que todo grafiti aspira a perdurar por los siglos de los siglos. La expectativa de vida de algunas producciones puede entrar en conflicto con el deseo de perduración por parte del autor del grafiti, en ambas direcciones. Simplemente, porque el autor no se ha servido de la técnica más idónea para su objetivo, o no se ha escogido el soporte más estable o el más insignificante para enunciar su mensaje. Por no hablar de la previsión del factor humano: la existencia de una limpieza sistemática o periódica o la desidia y permisividad, por ejemplo. Por ese motivo, la convocatoria de una huelga, en la que nunca se suele citar el año, puede perpetuarse durante años, perdiendo toda utilidad y pudiendo confundir al lector, o el memorial del encuentro de unos viejos amigos perderse en unos instantes, cuando pretendía sobrevivir a sus mutuas vidas.

Con frecuencia muchos grafitis desaparecen sin que su sentido de ser haya desaparecido por completo y eso es muy patente en el Graffiti, cu-

yas producciones no tienen, por el momento, fecha de caducidad declarada[97]. Quizás sufren el estrago humano, porque llaman mucho la atención, a causa de su deseo de hacerse notar, aunque haya firmas muy discretas y reservadas que se salgan de esta tónica general y pasen desapercibidas al ojo censor o a los servicios de limpieza. Por otra parte, otros mensajes perduran por motivos dispares (técnica incisa, soporte insignificante, despreocupación social ante su presencia o el grafiti en general, desidia restauradora, etc.), aunque la marginalidad o la ubicación recoleta o escondida sean una garantía clave. Por supuesto, existe en las ciudades una cesión tácita de vallas, tapias y fachadas ante la demanda de una necesidad compartida de expresión pública. En todo caso, un contexto de tolerancia o despreocupación por la acción grafitera hace que los mensajes permanezcan mucho más tiempo, resaltando lo obsoleto o perennne de su contenido, o confirmando la pretensión de trascendencia del autor con su mensaje. Reflejan más realmente la dinámica de la naturaleza, de la vida real.

También existe una desaparición temporal. Con frecuencia el ritmo constructivo de las ciudades recubre o empareda conjuntos de grafiti ubicados en medianerías, sirviendo como testigos de un momento con-

[97]. La carácter efímero de las producciones del Graffiti es más flexible de lo que podría parecer en la actualidad. La apreciación como un producto temporal, esgrimida por la mayoría de los escritores de graffiti surge en gran medida de la concepción de su actividad como un divertimento. Si además se cuenta con una escasa posibilidad de acceder a soportes, acaba arraigando la consideración del soporte como una pizarra, proclive a la renovación periódica. Es una actitud también aprendida, a causa del *shock* de la limpieza, puesto que en las escenas primerizas se observa como pauta general un margen de perduración y acumulación del grafiti bastante amplio. Asimismo, es una actitud muy marcada por la experiencia del Subway Graffiti, en la que la sistematización de la limpieza resalta el aspecto de la acción reproductiva frente a la producción objetual del Graffiti.
La poética de lo efímero ha llevado a experiencias curiosas que giran alrededor de lo transitorio y fungible. Por ejemplo, Suso.33 empleó el agua como material de pintura en acciones registradas en vídeo, durante su residencia en la localidad escocesa de Dufftown (Blas 2015: 183-192; Raquejo 2015: 218-223). Lo efímero se conjugaba con el concepto de diluirse en, penetrar o atravesar el muro, o el deseo de no dejar huella, transitar y fluir sin anclaje o lastre alguno.

creto y que pueden en el futuro, con su retorno a la luz, convertirse en una suerte de grafiti resucitado. En otras situaciones se generan bolsas de tiempo, por motivos como la inaccesibilidad a un espacio que fue en su día foco de actividad grafitera. Paralizado el tránsito, pierde sentido obrar para nadie, y su impracticable acceso impide convertirlo en un terrenillo de prácticas. Allí todo permanece congelado, como en un paisaje fantasma, cuyos sutiles anacronismos nos advierten de una brecha en el continuo espacio-tiempo que nos habla de lo universal. Del mismo modo, existe un grafiti itinerante: móvil, ubicado sobre un vehículo, por ejemplo; o uno portátil, como el ubicado en casetas o vallas de obras, contenedores de escombros, etc., produciéndose en ese caso un traslado, una recontextualización y hasta una recomposición del grafiti.

Hay que resaltar que un grafiti desfasado no constituye un grafiti mudo o muerto. El grafiti que sobrevive o aflora a través de la pintura que lo recubría, si no está debidamente anclado en su significado, puede acabar adquiriendo otros valores que lo justifiquen y reaviven. A veces se queda en un estado zombi, informe e inaprensible, incapaz de adquirir un sentido a nuestros ojos, pero otras veces obtiene una segunda vida, inyectándosele una nueva personalidad. Por eso podemos afirmar que cualquier grafiti es susceptible de tener un futuro, otra existencia, a menudo imprevisible, más allá del planteamiento de su autor. Esas situaciones entrañan una resignificación del grafiti, entre la confusión y la fantasía, pues desde el prejuicio de que el grafiti es algo efímero y por la distorsión de una sociedad higienista, nos encontramos con la impresión generalizada de que todo lo que hay en un muro o un panorama se corresponde a una misma franja cronológica. Se ha perdido la noción histórica de los muros urbanos, el concepto de palimpsesto transgeneracional, justo en el momento que podríamos ser más conscientes de ello y más felices de apreciarlo.

Fuentes citadas

A.M.: "Hito fálico". En *El País*, 31-8-1996: 25.
ABARCA, Javier: "Prólogo". En Madrid Revolution Team: *Madrid Revolution. The History of the Capital*. Madrid: Spray Planet, 2010: 5-13.
ABC: "El Muro de la Paz ha sido inaugurado por el alcalde". En *ABC*, Madrid, 7-12-1982: 38.
AHRENS, J.M.: "Vazen, el lunático. Las lunas blindadas de 60 comercios de Centro han sido rayadas con extrañas firmas en el último mes". En *El País*, Madrid, 27-11-1996: 5.
ALCIFRÓN [s. II]: *Cartas de pescadores, campesinos, parásitos y cortesanas*. Madrid: Gredos, 1988.
ALEJANDRÍA, Tito Flavio Clemente de: Παιδαγογός. Siglo II.
ALONSO, Esmeralda: "¿Arte o agresión? Firmas con spray". En *Villa de Parla*, nº 36, 1993: 11-14.
AMBRÓS, Isidre: "Un joven chino escribe su nombre en un relieve de un templo de Luxor". En *La Vanguardia*, 28-5-2013, «lavanguardia.com/internacional/20130528/54374422442/caza-virtual-adolescente-chino-pintada-luxor.html».
ANTENA 3: "Graffiti: nueva forma de expresión". En *Noticias del domingo*, Antena 3, 3-6-1990.
AUBECK, Chris: "Teleplastias. Lo jamás contado". Conferencia, jornadas *Misterios en el Castillo*, Castillo de Cachuna-Calahonda, 7-5-2016. En «https://www.ivoox.com/teleplastias-lo-jamas-contado-chris-aubeck-audios-mp3_rf_11496183_1.html», 12-5-2016.
AZORÍN MATESANZ, Francisco y GONZÁLEZ DÍEZ, Germiniano: *Teleplastias y microteleplastias naturales*. Alicante: Club Universitario, 2006.
BALDINUCCI, Filippo [1667]: *Cominciamento, e progresso dell'arte dell'intagliare in rame*. Florencia: Piero Matini, 1686.
BARROSO, F.J.: "Víctimas de piedra. Los gamberros pintarrajean y destrozan cinco conjuntos escultóricos de Alcorcón". En *El País*, Madrid, 10-12-1995: 1.
BASAGLIA, Franco [1968]: *La institución negada. Informe de un hospital psiquiátrico*. Barcelona: Barral, 1972.
BASTEIRO-BERTOLI, Eva: "Las catacumbas en la Edad Media y la traslación de sus mártires". En *Ex Novo: Revista d'història i humanitats*, Universitat de Barcelona, nº 4, 2007: 83-100.
BATCHELOR, David [2000]: *Cromofobia*. Madrid: Síntesis, 2001.
BAUDELAIRE, Charles [1845-1861]: *Salones y otros escritos sobre arte*. Madrid: Visor, 1996.

——————: "La beauté du peuple". En *Le Salut Public*, n° 1, Paris: Bautruche, 27/28-2-1848.

BAYADA, Bernadette: "La resistencia no se hizo sin las mujeres". En *Non-Violence Politique*, dossier 2, traducido al castellano en la revista *Oveja Negra*, n° 33, «http://www.noviolencia.org/experiencias/noruega.htm».

BERNDT, Jaqueline [1995]: *El fenómeno manga*. Barcelona: Martínez Roca,1996.

BLANCO, Elisa: "Una pintada en Mostoles podría ser multada con 175.000 pesetas". En *El País*, Madrid, 11-3-1992: 6.

BLAS, Susana de: *ONe Line SUSO33*. Madrid: CEART, La Fábrica, 2015.

BOAS, Franz [1911]: *Antropología cultural*. Barcelona: Círculo de Lectores, 1990.

BRADBURY, Ray [1953]: *Fahrenheit 451*. Barcelona: Minotauro, 2009.

BRECCIA, Alberto y SASTURAIN, Juan: "Dibujar o no". En VV.AA.: *Los derechos humanos*. Vitoria: Ikusager, 1985: 59-68.

BREWER, Devon D.: "Hip Hop Graffiti Writers' Evaluations of Strategies to Control Illegal Graffiti". En *Human Oganization, Journal of the Society for Applied Anthropology*. Ocklahoma City: vol. 51, n° 2, 1992: 188-196.

BREWER, Devon D. y MILLER, Marc L.: "Bombing and Burning: The Social Organization and Values of Hip Hop Writers". En *Deviant Behavior*, n° 11, 1990: 345-369.

BROWN, Waln K.: "Graffiti, Identity and the Delinquent Gang". En *International Journal of Offender Therapy and Comparative Criminology Online*, n° 22, 1978: 46-48

CALVINO, Italo [1980]: "Il viandante nella mappa". En *Saggi* (1945-1985), vol. I. Milán: Mondadori, 1995: 426-433.

—————— [1980]: "La città scritta: epigrafi e graffiti". En *Saggi* (1945-1985), vol. I. Milán: Mondadori, 1995: 506-513.

CARO BAROJA, Julio [1967]: *Vidas mágicas e Inquisición*, vol. I y II. Barcelona: Círculo de Lectores, 1990.

CARTIER-BRESSON, Henri; CAPA, Cornell y WHELAM, Richard: *Robert Capa. Fotografías*. Nueva York: Aperture Foundation, 1996.

CASTILLO GÓMEZ, Antonio: "Cultura escrita y espacio público en el Siglo de Oro". En *Cuadernos del Minotauro*, n°1, junio 2005: 33-50.

CASTLEMAN, Craig [1982]: *Getting Up. Hacerse ver*. Madrid: Capitán Swing, 2012.

CÁTULO, Cayo Valerio: *Carmina*. S. I a.C.

CHALFANT, Henry y PRIGOFF, James [1987]: *Spraycan Art*. Londres: Thames & Hudson, 1995.

CICERÓN, Marco Tulio: *In Verrem*. 70 a.C.

COOPER, Martha y CHALFANT, Henry [1984]: *Subway Art*. Londres: Thames & Hudson, 1991.

COOPER, Martha y SCIORRA, Joshep [1994]: *R.I.P. New York Spraycan Memorials*. Londres: Thames & Hudson, 1996.
CORTÁZAR, Julio [1980]: *Queremos tanto a Glenda*. Madrid: Espasa Calpe, 2007.
COULON, Patrice: "En Dinamarca (1940-1945)". En *Non-Violence Politique*, dossier 2, traducido al castellano en la revista *Oveja Negra*, n° 33, «http://www.noviolencia.org/experiencias/dinamarca.htm».
COVARRUBIAS, Miguel [1937]: *La isla de Bali*. Palma: José J. de Olañeta, 2012.
CUEVAS FERNÁNDEZ, Victoria: "Las artes plásticas entre la estética y el compromiso social". En CIRUJANO MARÍN, Paloma y FERNÁNDEZ MONTES, Matilde (dtras.): *Cultura en Vallecas, 1950-2005*. Madrid: Ayuntamiento de Madrid, 2007: 109-132.
DAILY MAIL: "Top surgeon suspended over claims he 'seared his initials on transplant patient's LIVER'". En *Mail Online*, 24-12-2013, «http://www.dailymail. co.uk/news/article-2528813/Top-surgeon-suspended-claims-seared-initials-transplant-patients-LIVER.html».
DEFOE, Daniel [1722]: *Moll Flanders*. Madrid: Cátedra, 2014.
DÍAZ, Lorenzo y LÓPEZ MONDÉJAR, Publio: *Un siglo de la vida de España*. Barcelona: Lunwerg, 2001.
DÍAZ del CASTILLO; Bernal [1568]: *Historia Verdadera de la Conquista de la Nueva España*, tomos I y II. Madrid: Dastin, 2003.
DICKENS, Charles [1838]: *Memorias de Joseph Grimaldi*. Madrid: Páginas de Espuma, 2012.
DIEGO ERLÉS, Jesús de: *La palabra y la imagen*. Barcelona: Los libros de la Frontera, 2000.
DUBUFFET, Jean [1968]: *Cultura axfisiante*. Buenos Aires: Ediciones de la Flor, 1970.
Eclesiastés. S. III-II a.C.
EFE: "Indignación en Perú por graffitis de 2 chilenos en muros incaicos". En *Emol*, 30-12-2004, «emol.com/noticias/internacional/2004/12/30/168273/indignación-en-peru-por-graffitis-de-2-chilenos-en-muros-incaicos.html».
EISNER, Will [6-1/30-6-1946]: *Los archivos de Spirit*, vol. 12. Barcelona: Norma, 2005.
EKOSYSTEM: "SAM3". En *Ekosystem.org*, s.d., «http://www.ekosystem.org/tag/sam3».
EL BUEN ENTENDEDOR: "El Tripartito de Alzira consiente el plagio de una obra de arte en una fachada de La Vila". En *El Seis Doble*, 1-8-2016, «http://www.elseisdoble.com/vernoticia/37244/el_tripartito_de_alzira_consiente_el_plagio_de_una_obra_de_arte_en_una_fachada_de_la_vilabrpor_el_buen_entendedor».
ELLISON, A.J. y otros [1984]: *El sexto sentido*. Barcelona: Círculo de Lectores,

1988.

ERKOREKA BARRENA, Anton: "Catálogo de "huellas" de personajes míticos en Euskal Herria". En *MUNIBE Antropologia-Arkeologia*, n° 47, San Sebastián, 1995: 227-252.

ESCÁRRAGA, Tatiana: "Cerrojazo para los vándalos. El Ayuntamiento decide cerrar de noche los jardines de Sabatini para evitar pintadas y destrozos" En *El País*, Madrid, 4-12-1999: 24.

ESPINAR, Toni: "Carta del autor del mural Toni Espinar". En *Riberaexpress.es*, 29-10-2016, «http://www.riberaexpress.es/2016/10/28/toni-espinar-borra-el-mural-de-la-vila-en-convertir-se-en-un-arma-politic».

FERREIRO, Emilia: "Los procesos constructivos de apropiación de la escritura". En FERREIRO, Emilia y GÓMEZ PALACIO, Margarita (comp.) [1982]: *Nuevas perspectivas sobre los procesos de lectura y escritura*. México: Siglo Veintiuno, 1996: 128-154.

FIGUEREDO, Enrique y ELLAKURÍA, Iñaki: "Fernández receta leyes más duras y valores contra la violencia urbana. El ministro del Interior aboga por desterrar "el buenismo" heredado del Mayo del 68". En *La Vanguardia*, Barcelona, 19-6-2012: 12-13.

FIGUEROA SAAVEDRA, Fernando: *El Graffiti Movement en Vallecas: historia, estética y sociología de una subcultura urbana (1980-1996)*. Tesis doctoral, Universidad Complutense de Madrid, 1999.

—————: *El graffiti universitario*. Madrid: Talasa, 2004.

—————: *Graphitfragen. Una mirada reflexiva sobre el Graffiti*. Madrid: Minotauro Digital, 2006.

—————: "¡Y sin embargo se mueve! Análisis de las principales estrategias modernas para la movilización del graffiti". En *Cultura Escrita & Sociedad*, n° 8, Gijón: Trea, abril 2009: 74-104.

—————: "Paciencia, pan y tiempo: panorámica histórico-social del grafiti de los presos de la cárcel de Carabanchel". En ORTIZ, C.: *Lugares de represión, paisajes de la memoria. La cárcel de Carabanchel*. Madrid: Catarata, 2013a: 275-308.

—————: "Graffiti: Un problema problematizado". En VV.AA.: *Madrid. Materia de debate*, tomo IV, cap. VIII. Madrid: Club de Debates Urbanos, 2013b: 373-401.

—————: "Tomi, el chico magnético". En *Positivos.com*, 27-2-2014, «http://www.positivos.com/blog/2014/02/27/tomi-el-chico-magnetico».

—————: "El bigfoot de Simon Beck". En *Positivos.com*, 3-3-2014, «http://www.positivos.com/blog/2014/03/03/el-bigfoot-de-simon-beck».

—————: "Censura contra un mural de Corto Maltés". En *Positivos.com*, 2-4-2014, «http://www.positivos.com/blog/2014/04/02/censura-contra-un-mural-de-corto-maltes».

—————: "Censuran un mural de Inti". En *Positivos.com*, 8-4-2014, «http://www.positivos.com/blog/2014/04/08/censuran-un-mural-de-inti».
—————: "Censura en la Escuela La Palma". En *Positivos.com*, 2-11-2014, «http://www.positivos.com/blog/2014/11/02/censura-en-la-escuela-la-palma».
—————: *El grafiti de firma*. Madrid: Minobitia, 2014.
—————: "Concienciación de la salvaguarda de espacios libres para la creación y recreación en democracia". En *Mural, Art Street Conservation*, Observatorio de Arte Urbano, nº3, abril, 2016: 16-19.
FIGUEROA SAAVEDRA, Fernando y GÁLVEZ, Felipe: *Madrid Graffiti (1982-1995)*. Málaga: Megamultimedia, 2002.
FIGUEROA SAAVEDRA, Miguel: "El Japonismo en el graffiti español. Una apropiación icónica entre lo local y lo global". En *Cultura Escrita & Sociedad*, nº 8. Gijón: Trea, abril 2009: 117-145.
FILÓSTRATO, Lucio Flavio [213-214]: *Heroico*. En FILÓSTRATO y CALÍSTRATO [s. III]: *Heroico. Gimnástico. Descripciones de cuadros. / Descripciones*. Madrid: Gredos, 1996.
————— [220-230]: *Gimnástico*. En FILÓSTRATO y CALÍSTRATO [s. III]: *Heroico. Gimnástico. Descripciones de cuadros. / Descripciones*. Madrid: Gredos, 1996.
FISCHER, Kuno: *Über den Witz*. Heidelberg: Carl Winter, 1889.
FISHER, David [1983]: *El mago de la guerra*. Córdoba: Almuzara, 2007.
FLAUBERT, Gustave [1910]: *Voyage en Orient: (1849-1851)*. París: Gallimard, 2006.
FOSTER, Norman; BAKER, Frederick y LIPSTANDT, Deborah: *The Reichstag Graffiti / Die Reichstag Graffiti*. Berlín: Jovis, 2003.
FOUCAULT, Michel [1964]: *Historia de la locura en la época clásica I*. México: Fondo de Cultura Económica, 2014.
FRAGUAS, Rafael: "La ciudad de los borrones. El área municipal de Limpieza registra, en sólo seis meses, 734 embadurnamientos de estatuas". En *El País*, Madrid, 4-4-1999: 7.
FREUD, Sigmund [1905]: *El chiste y su relación con lo inconsciente*. En *Obras completas*, vol. VIII. Buenos Aires: Amorrortu, 1991.
————— [1908]: *Carácter y erotismo anal*. En *Obras completas*, vol. IX. Buenos Aires: Amorrortu, 1992a: 149-158.
————— [1930]: *El malestar de la cultura*. Madrid: Alianza Editorial, 1987.
GAILLARD, Alice [2008]: *Los Diggers. Revolución y contracultura en San Francisco (1966-1968)*. Logroño: Pepitas de Calabaza, 2010.
GÁLVEZ, Felipe: Comunicación personal de Kool. Madrid, 20-4-2013.
GÁLVEZ, Felipe y FIGUEROA, Fernando: "Entrevista a Ruben ASR". En *Spanish Graffiare*, 6-7-2011, «http://www.spanishgraffiare.com/entrevista_a_ruben.html».

———————: "Entrevista a Anteno". En *Spanish Graffiare*, 15-3-2012, «http://www.spanishgraffiare.com/entrevista_a_ anteno.html».
———————: "Entrevista a Sha DN". En *Spanish Graffiare*, 13-4-2012, «http://www.spanishgraffiare.com/entrevista_a_sha.html».
———————: "Entrevista a Maris". En *Spanish Graffiare*, 21-8-2012, «http://www.spanishgraffiare.com/entrevista_a_maris. html».
———————: "Entrevista a Joke y Lama DN". En *Spanish Graffiare*, 8-9-2012, «http://www.spanishgraffiare.com/entrevista_a_jokelama.html».
———————: "Entrevista a Smark". En *Spanish Graffiare*, 21-10-2012, «http://www.spanishgraffiare.com/entrevista_a_smark. html».
———————: "Entrevista a Tomi". En *Spanish Graffiare*, 6-4-2013, «http://www.spanishgraffiare.com/entrevista_a_tomi. html».
———————: *Firmas, muros y botes*. Madrid: autoedición, 2014.
GÁNDARA, Lelia: *Graffiti*. Buenos Aires: Eudeba, 2002.
———————: "Voces en cautiverio. Un estudio discursivo del graffiti carcelario". En CASTILLO GÓMEZ, A. y SIERRA BLAS, V. (eds.): *Letras bajo sospecha. Escritura y lectura en centros de internamiento*. Gijón: Ediciones Trea, 2005: 237-255.
GARCÍA-ROBLES, Jorge: *¿Qué transa con las bandas?* México: Posada, 1995.
GARÍ, Joan: *La conversación mural. Ensayo para una lectura del graffiti*. Madrid: Fundesco, 1995.
GARRUCCI, Raphael: *Graffiti de Pompéi: Inscriptions et gravures tracées au stylet recueillies et interprétées*. París: Benjamin Duprat, 1856.
GASTMAN, Roger: *Wall Writers. Graffiti in Its Innocence*. Documental, USA, 2012.
GASTMAN, Roger y NEELON, Caleb: *The History of American Graffiti*. Nueva York: Harper Design, 2011.
GASTMAN, Roger; ROWLAND, Darin y SATTLER, Jan: *Freight Train Graffiti*. Londres: Thames & Hudson, 2006.
GAVIRIA PUERTA, Nino Andrey: *Grafías en la piel de la ciudad: graffiti y pintadas comerciales como expresiones sociales reflejadas en las calles de Medellín-Colombia*. Tesis doctoral, Universidad Politécnica de Madrid, 2015.
GIL, Rubén: *Diccionario de anécdotas, dichos, ilustraciones, locuciones y refranes*. Barcelona: Clie, 2006.
GOLDSTEIN, Richard: "This Thing Has Gotten Completely Our of Hand". En *New York Magazine*, 26-3-1973: 35-39.
GONZALO, Jaime [2009]: *Poder Freak. Una crónica de la Contracultura*. Bilbao: Libros Crudos, vol. 1, 2010.
GRACIA, Fernando: "Expo-graffiti. Abierta la muestra de los mejores pintaparedes urbanos de la capital". En *Diario 16, Vivir en Madrid*, 20-11-1992: 30.

GRÉGOIRE, Henri-Baptiste: *Rapport sur la Nécessité et les Moyens d'anéantir les Patois et d'universaliser l'Usage de la Langue française*. 4-6-1794.

——————: *Rapport sur les destructions opérées par le Vandalisme, et sur les moyens de le réprimer*. 31-8-1794.

HANNERZ, Ulf [1980]: *Exploración de la ciudad. Hacia una antropología urbana*. México: Fondo de Cultura Económica, 1986.

HARSTE, Jerome C. y BURKE, Carolyn L.: "Predictibilidad: un universal en lecto-escritura". En FERREIRO, Emilia y GÓMEZ PALACIO, Margarita (comp.) [1982]: *Nuevas perspectivas sobre los procesos de lectura y escritura*. México: Siglo Veintiuno, 1996: 50-67.

HERNÁNDEZ, Jesús: *Las cien mejores anécdotas de la Segunda Guerra Mudial*. Barcelona: Inédita, 2008.

HOBBES, Thomas [1651]: *Leviatán o la materia, forma y poder de un estado eclesiástico y civil*. Madrid: Alianza Editorial, 2009.

HOUBRAKEN, Arnold [1718-1721]: *De groote schouburgh der Nederlantsche konstschilders en schilderessen*, parte I. Ámsterdam: la viuda del autor, 1718.

HUBER, Joerg: *Serigraffitis*. París: Hazan, 1986.

HUIZINGA, Johan [1954]: *Homo Ludens*. Madrid: Alianza Editorial, 1996.

HUNDERTWASSER, Friedensreich: *Verschimmelungs-manifest gegen den Rationalismus in der Architektur*. 4-7-1958.

——————: *Los von Loos – Gesetz für individuelle Bau-veränderungen oder Architektur-Boykott-Manifest*. 1968.

——————: *Dein Fensterrecht, Deine Baumpflicht*, 27-2-1972.

HURLO THRUMBO: *The Merry-Thought: or, the Glass-Window and Bog-House Miscellany*, parte I. Londres: J. Roberts, 1731.

——————: *The Merry-Thought: or, the Glass-Window and Bog-House Miscellany*, parte II. Londres: J. Roberts, 1733.

——————: *The Merry-Thought: or, the Glass-Window and Bog-House Miscellany*, parte III. Londres: J. Roberts, 1734.

——————: *The Merry-Thought: or, the Glass-Window and Bog-House Miscellany*, parte IV. Londres: J. Roberts, 1735.

JONG, Louis de y STOPPELMAN, Joseph W.F.: *The Lion Rampant: The Store of Holland's Resistance to the Nazis*. Nueva York: Querido, 1943.

JONG, Louis de: *The Netherlands and Nazi Germany*. Cambridge, MA: Harvard University Press, 1990.

JOUY, Étienne de: *L'Hermite de la Chaussée-D'Antin, ou Observations sur les moeurs et les usages parisiens au commencement du XIXe siècle*, tomo I. París: Chez Pillet, 1813.

JACQUES, Jean [1970]: *Las luchas sociales en los gremios*. Madrid: Manuel Castellote, 1972.

JIMÉNEZ, Juan C.: "«Navidades Blancas» para borrar del pueblo las pintadas".

En *ABC*, Madrid, 14-11-1991: 48.

—————: "La lluvia deslució la campaña «Navidades blancas en Navidad»". En *ABC*, Madrid, 16-11-1991: 50.

JUAN [50-110]: "Evangelio de San Juan". En *Nuevo Testamento*, 170.

JUNG, Carl Gustav [1935/1954]: *Arquetipos e inconsciente colectivo*. Barcelona: Paidós, 2003.

—————: "On the Psychology of the Trickster Figure". En RADIN, Paul: *The Trickster. A Study in American Indian Mythology*. Nueva York: Bell, 1956; 195-211.

KANDINSKY, Vasily [1926]: *Punto y línea sobre el plano*. Barcelona: Labor, 1993.

KENNEDY, Randy: "Rammellzee, Hip-Hop and Graffiti Pioneer, Dies at 49". En *The New York Times*, 2-7-2010, «http://www.nytimes.com/2010/07/02/arts/02rammellzee.html».

KOHL, Herbert y HINTON, James: "Names, Graffiti and Culture". En *The Urban Review*, nº 3, 1969: 24-38.

KOHLBERG, Lawrence [1981]: "Las seis etapas del juicio moral". En *Postconvencionales*, nº 5-6, Escuela de Estudios Políticos y Administrativos, UCV, septiembre 2012: 113-117.

KOZAK, Claudia; FLOYD, ISTVAN y BOMBINI, Gustavo: *Las paredes limpias no dicen nada*. Buenos Aires: Libros del Quirquincho, 1990.

KRIS, Ernst [1952]: *Psicoanálisis de lo cómico*. Buenos Aires: Paidós, 1964.

KRIS, Ernst y KURZ, Otto [1934]: *La leyenda del artista*. Madrid: Cátedra, 1991.

LAERCIO, Diógenes: *Βίοι καὶ γνῶμαι τῶν ἐν φιλοσοφίᾳ εὐδοκιμησάντων*. Siglo III.

LARRA, Mariano José de [1828-1835]: *Artículos de costumbres*. Madrid: Taurus, 1988.

LEANDRI, Ange: *Graffiti et societé*. Toulouse: Université de Toulouse-Le Mirail, 1981.

LEUTSCH, Ernst von y SCHNEIDEWIN, Friedrich Wilhelm: *Corpus paroemiographorum Graecorum*, volumen II. Gotinga: Dieterich, 1851.

Levítico. Siglos VI-IV a.C.

LEY, David y CYBRIWSKY, Roman: "Urban Graffiti as Territorial Markers". En *Annals of the Association of American Geographers*, vol. 64, nº 4, diciembre 1974: 491-505.

Libro de Daniel. Siglo I a.C.

LOMBROSO, Cesare: *Genio e follia*. Milán: Gaetano Brigola, 1872.

—————: *L'uomo delinquente*. Milán: Hoepli, 1876.

—————: *Palimpsesti del carcere. Raccolta únicamente destinata agli uomini di scienza*. Turín: Bocca, 1888.

—————: "The Savage Origins of Tattooing", en *Appletons' Popular Science*

Monthly, nº 48, abril 1896: 793-803.
LOOS, Adolf: *Ornament und Verbrechen*. 1908.
LOUVISH, Simon [1999]: *Monkey Business. La vida y leyenda de los Hermanos Marx*. Madrid: T & B Editores, 2000.
LOWIE, Robert [1920]: *La sociedad primitiva*. Buenos Aires: Amorrortu, 1972.
MAFFI, Mario [1972]: *La cultura underground*, vol. I y II. Barcelona: Anagrama, 1975.
MAILER, Norman y NAAR, Jon [1974]: *La fe del graffiti*. Madrid: 451 editores, 2009.
MARCIAL, Marco Valerio: *Epigramae*. Siglo I.
MARTÍN, Daniel: "Campaña de limpieza". En *ABC*, Madrid, 7-1-1992: 42.
MATEO [80-90]: "Evangelio de San Mateo". En *Nuevo Testamento*, 170.
MAXIMO, Valerio: *Factorum et dictorum memorabilium, libri novem*. 31.
MESONEROS ROMANOS, Ramón de: "La posada, o España en Madrid", julio 1839. En *Escenas matritenses*. Madrid: Espasa Calpe, 1986: 171-195.
METESKY, George: "The Ideology of Failure". En *Berkeley Barb*, 18-11-1966.
MORANT-MARCO, Ricard: "La escritura sobre el pavimento callejero: Los mensajes de felicitación". En *Revista de Dialectología y Tradiciones Populares*, vol. LXIX, nº 1, enero-junio 2014: 133-154.
MURR, Christoph Gottlieb von: *Specimina antiquissima scripturae Graecae tenuioris seu cursivae ante imperatoris Titi Vespasiani tempora ex inscriptionibus extemporalibus classiariorum Pompeianorum exhibet cum earumdem explicatione Christophorus Theophilus de Murr*. Núremberg: Bavero-Manniano, 1792.
NAJA, Martín de la: *El missionero perfecto: deducido de la vida, virtudes, predicacion, y missiones del venerable, y apostolico predicador, padre Geronimo Lopez, de la Compañia de Iesus*. Zaragoza: Pascual Bueno, 1678.
NEILLANDS, [2004]: *Octavo Ejército: del desierto a los alpes, 1939-1945*. Barcelona: Inédita, 2005.
NEW YORK MAGAZINE: "The Graffiti «Hit» Parade". En *New York Magazine*, 26-3-1973: 32-34.
NEWCOURT-NOWODWORSKI, Stanley [1996]: *La propaganda negra en la Segunda Guerra Mundial*. Madrid: Algaba, 2006
ORWELL, George [1949]: *1984*. Barcelona: Destino, 2006.
PADWE, Sandy: "The Aerosol Autographers. Why They Do It". En *Today, The Philadelphia Inquirer Magazine*, 2-5-1971: 8-12.
PARDO BAZÁN, Emilia [1900]: *Cuarenta días en la exposición*. En *Obras completas*, tomo XXI. Madrid: Idamor Moreno, 1908.
PEDROSA, José Manuel: "Huellas legendarias sobre las rocas: tradiciones orales y mitología comparada". En *Revista de Folklore*, nº 238, 2000: 111-118.
PLATÓN: Πρωταγόρας. Entre 393-389 a.C.

PLAUTO, Tito Maccio: *Mercator.* Antes del 200 a.C.
PLINIO el Viejo: *Naturalis Historia.* 77.
POPPER, Frank: [1980]: *Arte, acción y participación. El artista y la creatividad hoy.* Madrid: Akal, 1989.
PROPP, Vladimir [1946]: *Las raíces históricas del cuento.* Madrid: Fundamentos, 2008.
PRESTON, Paul: *La Guerra Civil. Las fotos que hicieron historia.* Madrid: JdeJ, 2006.
QUIÑONES, Juan de: *Discurso contra los Gitanos.* Madrid: Juan Gonçalez, 1631.
RANZAL, Edward: "Ronan Backs Lindsay antigrafiti Plan, Including Cleanup Duty" En *The New York Times*, 29-8-1972: 66.
RAQUEJO, Tonia: "El fluir de la imagen-acontecimiento". En BLAS, Susana de: *ONe Line SUSO33.* Madrid: CEART, La Fábrica, 2015.
RHODES, Colin [2000]: *Outsider Art. Alternativas espontáneas.* Barcelona: Destino, 2002.
RIOUT, Denis: *Le livre du graffiti.* París: Ed. Alternatives, 1985.
ROMERO, Simon Romero: "At Wat With São Paulo's Establishment, Black Paint in Hand". En *The New York Times*, edición digital, 28-1-2012, «http://www.nytimes.com/2012/01/29/world/americas/at-war-with-sao-paulos-esta blishment-black-paint-in-hand.html».
RESÉNDIZ RODRÍGUEZ, Rafael: "Los medios de la guerra: Entretelas históricas y sociopolíticas del belicismo comunicacional". En *Revista Méxicana de Comunicación*, nº 81, mayo-junio 2003: 16-19.
ROUSSEAU, Jean-Jacques [1750]: *Discurso sobre las ciencias y las artes.* Buenos Aires: Aguilar, 1983.
SABATER PI, Jordi [1978]: *El chimpancé y los orígenes de la cultura.* Barcelona: Anthropos, 1992.
SALVADOR, Tomás: *La Guerra de España en sus fotografías.* Barcelona: Marte, 1966.
SCHAPIRO, Meyer [1994]: *Estilo, artista y sociedad. Teoría y filosofía del arte.* Madrid: Tecnos, 1999.
SCHILLER, Friedrich [1793/1795]: *Kallias. Cartas sobre la educación estética del hombre.* Barcelona: Anthropos, Ministerio de Educación y Ciencia, 1990.
SCHMIED, Wieland [2000]: *Hundertwasser: 1928-2000. Personality, Life, Work.* Colonia: Taschen, 2005.
SCIENCE DIGEST: "Graffiti Helps Mental Patients". En *Science Digest*, abril 1974: 47-48.
SILVA TÉLLEZ, Armando [1986]: *Graffiti: una ciudad imaginada.* Bogotá: Tercer Mundo, 1988.
STAMPA ALTERNATIVA/IGTimes [1996]: *Style: Writing from the Underground. (R)evolutions of Aerosol Linguistics.* Viterbo: Nuovi Equilibri, 1998.

STERN, Karen B.: "Vandals or Pilgrims? Jews, Travel Culture, Devotional Practice in the Pan Temple of Egyptian El-Kanais". En JOHNSON HODGE, Caroline; OLYAN, Saul M.; ULLUCCI, Daniel y WASSERMAN, Emma (editores): *The One Who Sows Bountifully: Essays in Honor of Stanley K. Stowers*. Atlanta: Society of Biblical Literature, 2013: 177-188.
STEVENSON, Robert Louis [1886]: *El extraño caso del Dr. Jekyll y Mr. Hyde*. Madrid: Debate, 1982.
SUGIRTHARAJAH, R. S.: *La Biblia y el Imperio. Exploraciones poscoloniales*. Madrid: Akal, 2005.
TÀPIES, Antoni [1970]: *La práctica del arte*. Barcelona: Ariel, 1971.
—————: "Modernitat i primitivitat". En *La Vanguardia*, 23-10-1984: 43.
THE NEW YORK TIMES: "'Taki 183' Spawns Pen Pals". En *The New York Times*, 21-7-1971: 37.
—————: "Scratch the Graffiti". En *The New York Times*, 16-9-1972: 28.
—————: "Fight against Subway Graffiti Progresses from Frying Pan to Fire". En *The New York Times*, 26-1-1973: 39.
TUCHMAN, Maurice y ELIEL, Carol S. (coord.):*Visiones paralelas. Artistas modernos y arte marginal*. Madrid: M.N.C.A. Reina Sofía, 1993.
TURNER, Victor W. [1969]: *El proceso ritual. Estructura y antiestructura*. Madrid: Taurus, 1988.
TWAIN, Mark: *The Adventures of Tom Sawyer*. Hartford, Chicago y Cincinnati: The American Publishing Company, 1876.
VARGAS LOPES DE ARAUJO, Patrícia: *Folganças populares: festejos de entrudo e carnaval em Minas Gerais no Século XIX*. Sao Paulo: Annablume, 2008.
VILA-SAN-JUAN, José Luis [1971]: *¿Así fue? Enigmas de la Guerra Civil española*. Barcelona: Nauta, 1972.
VV.AA.: *Crónica de la guerra española*, tomos I-V. Buenos Aires: Codex, 1966.
—————: *Imágenes inéditas de la Guerra Civil (1936-1939)*. Madrid: Agencia EFE, 2002.
VV.AA.: *Fuera de la ley. Hampa, anarquistas, bandoleros y apaches. Los bajos fondos en España (1900-1923)*. Madrid: Lafelguera, 2016.
WALSH, Michael: *Graffito*. Berkeley: North Atlantic Books, 1996.
WHYTE, William Foote [1943]: *La sociedad de las esquinas*. México: Diana, 1971.
WILLMOTT, Hedley Paul.: *La I Guerra Mundial*. Barcelona: Inédita, 2004.
WITTGENSTEIN, Ludwig [1966]: *Lecciones y conversaciones sobre estética, psicología y creencias religiosas*. Barcelona: Paidós, ICE/UAB, 2002.
WOLFE, Tom [1968]: *Ponche de ácido lisérgico*. Barcelona: Anagrama, 2000.
WURZBACH, Constant von: *Biographische Lexikon des Kaiserthums Oesterreich*, tomo 12. Viena: L. C. Zamarski, 1864.
YAPP, Nick: *Gettyimages 1940s*. Londres: Könemann, 2004.

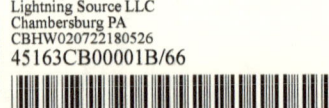